KB153181

음악학
핵심 개념 · 96

Musicology: The Key Concepts

Second edition published 2016
by Routledge

음악학
핵심 개념·96

Musicology:
The Key Concepts

태림스코어

일러두기

1. 본문 하단의 각주는 옮긴이가 붙인 주이다.
2. 도서는 『 』, 잡지 · 논문은 「 」, 작품명은 《 》, 곡명과 방송 · 영화 · 뮤지컬 등의 제목은 〈 〉로 사용했다.
3. 직접인용 문구는 " ", 간접인용과 강조 문구는 ' '로 표기했다.
4. 외국 인명, 지명은 구글 외래어 표기법을 따랐고, 관용적으로 사용되는 이름과 용어는 그대로 표기했다. 원어명은 필요에 따라 병기하였다.

목차

주요 개념 목록
(List of Key Concepts)

absolute 절대

aesthetics 미학

alterity 타자성

analysis 분석

authenticity 진정성/정격성

autobiography 자서전

autonomy 자율성

avant-garde 아방가르드

biography (life and work) 전기

body 몸

canon 정전

class 계급

Cold War 냉전

conflict (music and conflict) 갈등

consciousness 의식

cover version 커버 버전

creativity 창의성

critical musicology 비평적 음악학

critical theory 비판 이론

criticism 비평

cultural studies 문화 연구

culture 문화

culture industry 문화 산업

decadence 데카당스

deconstruction 해체

diegetic/nondiegetic 다이어제틱/비다이 어제틱

disability 장애

discourse 담론

ecomusicology 생태음악학

emotion 정서

Enlightenment 계몽주의

ethics (music and ethics) 윤리학

ethnicity 민족성

feminism 페미니즘

film music 영화 음악

form 형식

formalism 형식주의

gay musicology 게이 음악학

gender 젠더

genius 천재

genre 장르

gesture 제스처

globalization 세계화

hermeneutics 해석학

historical musicology 역사음악학

historicism 역사주의

historiography 편사학

hybridity 혼종성

identity 정체성

ideology 이데올로기

influence 영향

interpretation 해석
intertextuality 상호텍스트성

jazz 재즈

landscape 풍경
language 언어
lateness (late works/late style) 말년의 양식
listening 청취

Marxism 마르크스주의
meaning 의미
metaphor 은유
modernism 모더니즘

narrative 내러티브
nationalism 민족주의
new musicology 신음악학
9/11 9/11 테러

organicism 유기체론
Orientalism 오리엔탈리즘

periodization 시대 구분
place 장소
politics (music and politics) 정치학
popular music 대중음악
popular musicology 대중음악학
positivism 실증주의
postcolonial/postcolonialism 포스트식민

주의
postmodernism 포스트모더니즘
post-structuralism 포스트구조주의
psychology 심리학

race 인종
reception 수용
recording 녹음
Renaissance 르네상스
Romanticism 낭만주의

semiotics 기호학
sketch 스케치
sound/soundscape/sound studies 소리
stance 입장
structuralism 구조주의
style 양식
subject position 주체 위치
subjectivity 주체성
sublime 숭고

theory 이론
tradition 전통

value 가치

work 작품, 업무

일러두기
(Note on the Text)

이 책은 보다 깊은 사유와 논의를 위한 폭넓은 아이디어를 제공하기 위해 기획되었다. 이를 위해 가능한 한 독자가 가장 쉽게 접근할 수 있는 현대판 문헌들을 사용하고자 했다. 어떤 경우 이 책은 앤솔러지와 번역서의 형태를 띠기도 한다. 예컨대, 칸트의 『판단력 비판』 언급 시, 해당 항목은 『18세기와 19세기 초의 음악과 미학』이란 제목의 유명한 전집 가운데 르 후레이와 데이가 번역하고 출판한 문헌을 토대로 집필되었다. 참고로 이 문헌은 음악 도서관에서 칸트의 문헌보다 더 많이 이용된다. 우리는 이 책이 특정 개념과 문맥의 일종의 진입로로서, 보다 풍부한 텍스트 및 관련 개념들에 접근하기 위한 길잡이가 되기를 희망한다. 진입로로서의 역할을 한다는 말은 이 책이 주요 텍스트로 구성되어 있지 않다는 것을 뜻하기도 한다. 오히려, 이 책의 목적은 안내하기 위함이며, 우리는 학생들이 아이디어, 텍스트, 음악 등에 관한 이러한 안내를 따름으로써, 관련 자료들을 접하게 되길 바란다. 다만 우리의 작업이나 우리가 제공하는 예시와 해석에 의존하는 것은 지양한다.

　각주는 내각주 방식을 사용하였으며, 괄호 안에 저자와 년도를 표기하였다. 다만, 참고문헌 목록에 포함되어 있지 않은 경우에는 시기와 관련된 정보만 제공하기 위해 괄호 안에 년도만 기재하였다. 작곡가와 철학자처럼 역사적인 인물들의 생몰년도는 인명 색인에 기재하였고, 상호 참조의 경우에는 굵은 글씨로 표기하였다.

개정판 서문
(Preface of the Second Edition)

『Musicology: The Key Concepts』는 2005년 초판 발간 후, 여러 대학과 음악원들에서 음악 및 음악학 강의 교재로 사용되었으며, 이러한 교육 기관의 반응과 관심에 우리는 무척 고무되었다. 본 저서는 학생들의 읽기 목록에 정기적으로 포함되어 왔는데, 그 범위는 우리가 애초에 예상했던 것을 훨씬 넘어섰다. 이번 개정판은 새롭게 대폭 수정되었다. 이 개정 작업을 착수하게 된 계기가 하나의 분과 학문으로서의 음악학에 나타난 급격한 변화나 음악의 새로운 양식적 변화의 흐름에 대응해야겠다는 필요성에서 비롯된 것은 아니었다. 1980년대와 1990년대 신음악학의 영향 하에, 음악학은 계속해서 발전하고 있는 것처럼 보인다. 그 속에서 새로운 사상, 개념 그리고 맥락이 출현하였고, 이것이 다양한 분과 학문으로서 음악학에 대한, 그리고 복수의 주제로서 음악에 대한 이해의 폭을 확장시킨 것은 사실이다. 그러나 이러한 현상이 어떤 불화라거나 새로운 이념 갈등 및 긴장으로 표출되지는 않았다. 다만, 출판된 작품의 수가 상당수 증가하였고 지금까지 발표되어 온 음악 관련 연구 이슈들의 범위도 크게 늘어난 것이 사실이다.

이번 『Musicology: The Key Concepts』 제2판은 새로운 개념들을 추가하고, 2005년 이후 발표된 문헌들을 참고하며, 이전의 작업을 재검토함으로써 위에서 언급한 미묘한 변화들을 세심하게 반영하고자 했다. 주요 개념 목록에는 **냉전, 갈등, 의식, 장애, 생태음악학, 정서, 청취, 9/11, 소리, 입장** 등이 새롭게 추가되었다. 이 외에도, 형식, 영화 음악 등과 같은 항목들은 제1판의 내용을 비판적으로 고찰한 후 중요한 수정작업 과정을 거쳐 수록하였다. 우리는 초판에서 작업한 모든 개념을 재검토하였는데, 어떤 개념들은 광범위하게, 또 다른 경우에는 아주 약간만 수정되었다. 또한 각 항목 마지막에 더 읽을거리를 새롭게 추가하였다.

역자 서문
(Foreword)

모든 분야의 연구로 변모한 최신 음악학

음악학의 학문적 분류를 체계화한 18-19세기 포르켈과 아들러에서부터 1980년대 음악학의 새로운 관점을 제시한 커먼을 지나 21세기의 오늘날에 이르기까지 하나의 분과학문으로서 음악학은 그 외연과 깊이를 넓히며 발전하였다. 과거 음악학의 주 연구 대상이었던 서구 예술 음악뿐만 아니라 재즈, 대중음악, 비서구 지역 음악 등이 연구 대상에 포함되었고, 음악학의 연구방법론은 사회과학, 인문과학, 자연과학 등 여러 인접 학문과의 접속을 통해 다양해졌으며, 고정된 실체로서의 작품 및 작곡가 중심의 기존의 실증적 연구는 해석학적 · 비판적 연구로 확장되었다. 음악이 천재의 산물인지, "스스로를 자연으로 가장하는 빼어난 인공품"[1]인지, 음악은 음악 바깥 외부 어딘가에 고정된 대상으로 존재하는 그 자체로서 의미있는 것인지, 아니면 음악의 의미란 연주하거나 청취하는 매 순간 해당 작품과 접속하는 대상에 의해 변용되는 것인지, 음악은 우리가 사는 세계와 우리가 속한 문화를 반영하는지, 구성하는지, 구성한다면 어떻게 구성하는지 등등, 음악을 사유하는 방식도 매우 다채로워졌다. 그 결과 "이제 음악학은 음악과 관련된 모든 분야의 음악 연구를 포괄하는 용어로 이해된다."[2]

이 시대의 음악학자는 끝없이 펼쳐져 보이는 음악학이라는 도화지의 어딘가에 서 있는 것 같다. 문제는 음악학의 학문적 지평이 지금 이 순간에도 계속해서 확장되고 있는 오늘날, 도화지 밖에 나와 음악학이라는 그림을 한눈에 파악하고 조망하는 것이 쉽지 않다는 점이다. 음악학의 현 지도와 변화 양상, 수많은 학제 간 연구 방식들을 파악하기 위한 어떤 지형도나 길라잡이가 절실했던 바로 그때에, 음악미학연구회는 『Musicology: The Key Concepts』와 접속했다. 이 책은 오늘날 음악학에서 다루는 주요 용어와 개념들을 선별하여, 이를 핵심적이고 간결한 방식으로 해설하고 정리한 일종의 음악학 참조 가이드북이다. 두 명의 영국 카디프 대학 음악과 교수인 데이비드 비어드와 케네스 글로그가 작업한 책으로, 초판은 2005년에 출판되었고, 그로부

1) 니콜라스 쿡, 『음악에 관한 몇 가지 생각』, 장호연 옮김(서울: 곰출판, 2016, 169)

2) 데이비드 비어드, 케네스 글로그, 『Musicology: The Key Concepts』(Routledge, 2016, 12)

터 11년 후인 2016년에 개정판이 출판되었다. 여기에는 오늘날의 음악학 연구자들에게 유용한 핵심적인 개념들이 수록되어 있으며, 그 범위는 미학, 정전, 문화, 해체, 민족성, 주체성, 가치, 작품 등 매우 광범위하다. 본 번역서는 제2판을 번역한 것으로, 개정판에는 '냉전, 갈등, 의식, 장애, 생태음악학, 정서, 청취, 9/11, 소리, 입장' 등 초판 이후 발표되어 온 음악 관련 새로운 연구 이슈들이 목록에 추가되었다. 특히 '9/11 테러'라는 비극적 사건에 대해 음악 분야에서 어떠한 예술적, 학문적 탐구가 수행되어 왔는지 검토하고, '냉전'과 관련된 문제를 다룬 초기 음악학적 성과물을 소개하며, 음악이 폭력과 갈등을 선동하는 도구인지 아니면 사회적 분열을 치유하는 도구인지에 관한 이슈들을 다루는 등 음악이 해당 사회와 문화 속에서 단순히 이를 반영하는 것이 아닌 하나의 행위 주체로서 작동되는 다양한 방식들을 개괄하는 개정판의 추가항목들은 매우 흥미로운 부분이다.

2021년 7월 여름방학에 시작된 번역 스터디는 그해 말 12월까지 이어졌다. 처음에 단순히 '공부'하기 위한 목적으로 시작된 번역 작업이 올해 한 권의 책으로 출간되기까지는 많은 분들의 수고가 있었다. 음악미학연구회의 울타리가 되어주신 오희숙 교수님, Routledge 출판사와의 저작권 일을 담당해준 손민경 박사, 눈 오는 새벽까지 이어진 마지막 교정 작업에 함께 해준 장유라, 강예린, 이명지 필자들, 그리고 특히 출판 전 과정 동안 모든 살림을 도맡아 해준 이명지 편집 조교와 이 책의 출판을 현실화시켜주신 태림스코어 윤영란 부장님께 이 자리를 빌어 감사의 인사를 전한다.

이혜진

들어가는 말
(Introduction)

음악/ 음악학(Music/ Musicology)

음악과 음악학은 구조적으로 서로 분리되어 있기도 하고 연결되어 있기도 하다. 개별 활동으로서 음악은 자신만의 역사를 가진다. 그러나 음악학은 자신의 맥락을 형성하고 고유한 개념들을 연구, 탐구하고 성찰하는 과정이다. 음악학은 주제적으로 음악과 분리되기도 하고 음악을 반영하기도 한다. 분명한 것은 개념과 맥락 구분에 문제가 있다는 것이다. 예를 들어 음악 **담론**에서 양식이라는 용어의 사용을 둘러싼 일련의 문제들로 이 용어를 개념화할 수 있다. **양식**은 하나의 주제가 되기도 하고, 음악학 탐구의 척도가 되기도 한다. 그러나 이것은 고전, 바로크 양식에서와 같은 특별한 역사에서의 양식 또는 양식으로 나뉘는 시기(시대 구분 참조)와는 다른 맥락이다. 탐구의 과정은 다양한 개념들의 적용을 필요로 한다. 이러한 관점에서 여기 개념들은 특별한 관행이 반영되어 선택되었다. 사실상 음악학 내에서의 키워드들이다. 이 개념들은 현재 음악학자들의 도구상자(toolbox)를 형성한다. 음악은 긴 역사를 가지고 있다. 반면에 음악학의 역사는 비교적 길지 않다. 넓은 의미에서 음악에 대해 사유하고, 읽고 듣고 쓰는 것이 음악학이라고 정의되는데도 여전히 누군가는 음악학이 음악을 작곡하고 연주하는 행위 안에 존재하는 것이라고 주장한다. 음악은 하나의 예술 형식이고 맥락이다. 이 맥락은 이론적 고찰과 비평적 성찰을 포함한다. 우리는 작곡가들이 그들의 창작 과정에서 어떤 방식으로든 사유한다고 상정한다. 그리고 이러한 창작 과정은 연구를 통해서 다른 사람의 경험, 또는 이미 존재하는 음악에 의해 알려지게 된다. 그러나 그러한 성찰과 상호 작용은 적절하게 구상된 음악학에 미치지 못하는 것으로 보여질 수 있다. 음악학이 그러한 과정들, 음악 **작품**의 형식 안에 있는 궁극적인 생산물을 더 명확하게 보여주기 위해 창의적인 것의 밖에 위치하는 것으로 이해될 수 있는 것이다. (그러나) 그 과정과 생산물이 위치하고 해석되는 사회적, 문화적 맥락이 더 중요하다. 이러한 광의의 음악학 개념은 음악학 행위의 특정 측면에 대한 좁은 초점과는 대조된다. 초기 음악학에 관한 프로그램을 만든 인물은 포르켈(Johann Nikolaus Forkel)과 페티스(François-Joseph Fétis)이지만 정작 음악학에 대한 기술을 효과적으로 해낸 사

람은 오스트리아 음악학자 아들러(Guido Adler)였다. 1885년에 출판된『음악학 계간지』(Vierteljahrsschrift für Musikwissenschaft) 초판 안에「음악학의 범위, 방법 그리고 목표」(Umfang, Methode und Ziel der Musikwissenschaft)에서 아들러는 음악학이 갖는 엄격함을 감안하여 음악학을 체계적인 것과 역사적인 것으로 구분하였다. 그는 이 모델을 다시 1919년 출판된 그의 저서『음악사의 방법』(Methode der Musikgesichte)에서 반복하였다. 그는 시대, 기간 그리고 나라별로 음악이 구성되는 것을 역사적인 것, 반대로 화성과 조성 등과 같은 음악의 내적 성질과 특징을 포함하는 것을 체계적인 것으로 구분하였다. 아들러 이후 이러한 구분이 반영되는 음악학 행위들이 분명하게 드러났다. 예를 들어 음악사 연구에서는 대규모의 범주화(**편사학** 참조)와 서양의 고전음악 전통의 **정전**이 구축되었다. 반면 체계음악학에서는 음악 **분석**에 대한 발전이 기대되면서 화성, 조성, **형식(이론** 참조)에 대한 특정 이론들이 나타났다. 그러나 아들러 프로젝트 일반에서 가장 두드러진 점은 유사 과학적 본성(quasi-scientific nature)이다. 합리화와 실증적인(**실증주의** 참조) 충동에 대한 체계적 반영과 객관화에 대한 연구가 음악학 연구의 주를 이루게 된 것이다.

아들러의 구분에 반응하는 것에 반하여, 음악 연구와는 다른 분야로 치부되던 특정 분야에 대한 연구도 생겨났다. 여기서 말하는 다른 분야의 연구란 이 책에 포함된 민족음악학(**민족성** 참조), **재즈**, **대중음악** 연구를 말하며, 이제는 음악학이 '모든 음악 분야' 연구로 이해되고 있다. 이는 전통적인 음악학과는 다르다. 기존의 음악학에서는 민족음악학이나 재즈, 그리고 대중음악은 주요 연구대상에서 제외되었다. 이 책에서는 넓은 관점을 수용하여 음악과 음악학의 현재 상황에 맞추어 음악적 경험과 다양한 관심을 반영한다. 즉 우리는 서구 예술 음악 전통과 함께 재즈와 대중음악에도 관심을 갖는다. 넓은 범위의 다른 맥락의 음악에 대해 글을 쓰는 능력과 관심 사이에 어떤 긴장이나 모순은 존재하지 않는다. 음악의 모든 분야를 다룬다고 해서 획일적이거나 차이를 부정하는 것은 아니다. 음악적 차이를 포괄하는 것은 지적 다양성을 인식하는 것처럼 중요하다. 우리는 폭넓은 범위의 다른 음악을 청취하고 인식하는 것처럼 많은 다양한 학자들의 저서들에 관심을 가지며 음악을 해석하게 된다. 음악학 학자들의 예는 다음과 같다. 아바트(Carolyn Abbate), 달하우스(Carl Dahlhaus), 커먼(Joseph Kerman), 크레이머(Lawrence Kramer), 매클레이(Susan McClary), 솔리(Ruth A. Solie), 타루스킨(Richard Taruskin), 위탈(Arnold Whittall)이 이에 해당한다. 다른 지적 분야의 학자로는 바르트(Roland Barthes), 데리다(Jacques Derrida). 푸코(Michel Foucault)가 있다. 이들의 저서는 음악학의 새로운 관점을

추가한다.

다양하고 다원적인 분과로 음악학을 이해하게 되면 어떠한 결론에 이르게 된다. 이러한 결론은 정의되지 않고, 포괄적인 **내러티브**를 가지지만, 세밀한 모든 것들을 다 포함하지는 않는다. 여기에는 오히려 부분들이 존재한다. 이 부분들은 아마도 이 책의 중요한 일련의 개념들에 반영될 것이다. 이들은 교차하고 상충하지만 그렇다고 그것들이 반드시 같은 큰 이야기의 작은 부분일 필요는 없다. 서로 관련이 있는 실제 개념들 사이에는 중요한 연속성이 존재한다. **포스트구조주의**와 **포스트모더니즘** 같은 개념들이 그 예들이다. 이 두 개념은 다양한 음악적이고 음악학적인 맥락들을 설명하는 데 유용한 개념임에도 다른 분야와 비교해서 다소 늦게 음악학에 합류하였다.

고대 그리스까지 거슬러 플라톤의 이론과 아리스토텔레스의 시학에서 가능한 음악학의 역사적 내러티브는 음악의 본성, 내용과 기능을 고려하는 것이다. 여전히 꽤 먼 역사이지만 중세와 **르네상스**의 논문들과 논의들에서 음악에 대한 저술은 형식들에 관한 것이다. 18세기 **계몽주의** 시대는 지식의 합리성이 중요하였고, 그로 인해 지적 **담론**으로서 음악의 위상과 위치가 올라가는 결과를 가져왔다. 계몽주의는 새로운 역사 **의식**의 출현을 가져왔고, 19세기에 이는 더욱 발전하게 되었다. 19세기에는 음악미학의 형성과 함께 음악의 철학적 본성에 대한 탐구가 이어졌다. **역사학**과 유미주의는 19세기의 중심 특징으로 부상하였으며, 그 시기에 **낭만주의**가 정의되기도 하였다. 낭만주의는 음악 경험에 문학과 언어적 측면(**언어** 참조)이 반영된 것이다. 이는 20세기 초 **모더니즘**의 영향에 의해 더 고조되기도 하였고, 전복되기도 하였다. 음악학 연구가 현대적 합리성으로 체계를 갖추게 된 것이다.

위에 언급한 것들은 의도적으로 간추린 것이다. 즉, 연대기 순으로 주요 발전들만을 추린 것이다. 즉 문제의 소지가 없지 않다. 더 분명하게 말해서 세밀함이 부족하다. 그렇다고 해서 선형적이고 목적 지향적 서술이 문제가 없는 것은 아니다. 아들러 음악학은 시간에 따라 전진하고 발전하며 한 단계씩 나아가는 중요 사건의 연속성과 필연성의 연결이다. 이후 모더니즘의 맥락과 개념은 **해체**를 위한 역사적 내러티브를 무르익게 하였다. 달리 말해 이 또한 어떤 특별한 역사를 말하는 것이다. 특수한 것을 배제하고 우회로를 통하여 효과적으로 분쟁을 소외시키며 사태를 단순하게 만드는 것이다. 파열과 파장을 이해하려 하지 않고, 차이를 유사성으로 대체한다. 역설적으로 이제 더 복잡한 관점이 요구되는가 하면, 환원주의적인 단순성이 폭파되고 이제는 숨겨진 조각들이 모습을 드러낸다.

음악학은 1980년대에 극적 전환을 맞았다. 이 책의 초판이 발행될 때 우리는 음악학 담론의 변화가 현재 진행 중인 '이전과 이후' 영향에 대해 깊이 깨달았다. 그동안 노력하였고 지금도 노력 중인 것은, 우리가 이 책을 하나의 모델로 삼고자 하지 않는 것이며, 이러한 상황을 과장하여 해석하거나 극적으로 포장하려는 유혹을 피하고자 하는 것이다. 분명한 것은 1960년대 또는 1970년대 생각했던 음악학을 형성하는 중요한 점들이 달라졌다는 것이다. 음악학에서도 확인이 가능하듯이 이러한 변화는 음악 레퍼토리의 폭넓은 변화와 함께 병렬적으로 이루어졌다. 그러나 무엇이 먼저인가? 어떠한 기준으로 나눌 수 있는 것인가? 이것은 현실인가 상상인가?

1980년 미국 음악학자 커먼은 「우리는 어떻게 분석에 들어왔으며, 어떻게 빠져나갔는가?」(How We Got into Analysis, and How to Get Out?)라는 논문을 출판하였다. 이 논문은 체계적 음악학의 탐구 없이 이 책에서 가장 많이 인용된 텍스트일 것이다. 논증적 진술로 인해 많은 반응과 반향을 일으킨 이 논문은 분석과 **신음악학**에 대한 개념들을 담고 있다. 1985년 커먼은 미국에서 『음악을 생각한다』(Contemplating Music)를, 영국에서 『음악학』(Musicology)을 출판하였다. 그는 음악학의 구분에 주목하였고, **형식주의**와 실증주의를 정의하고자 비평을 음악학으로 수용하였다. 그는 분석을 이데올로기적인 본성(**이데올로기 참조**)을 가진 것으로, 분석과 **유기체론**을 '이데올로기를 지배하는'(Kerman 1994, 15) 관계로 그의 논문에 기록하였다. 커먼의 비평은 음악분석이 음악작품을 쉽게 하나의 통합으로 만든다는 선험적인 가정들을 부각시키는 점에서 설득력이 있다. 그러나 누군가에게는 또 다른 문제들이 나타난다. 커먼이 비평을 '인간적인' 형식이라고 주장하는 것이 다소 애매하다는 것이다. 그가 주장하는 슈만(Robert Alexander Schumann)의 작품에 대해서는 많은 음악학자들이 의심을 가지는 바이다. 즉 연가곡 《시인의 사랑》(Dichterliebe, 1840)의 〈나의 눈물에서 꽃이 피리니〉(Aus meinen Tränen sprießen)가 표제적 방식으로 서술되는 것에 관한 것이다. 그럼에도 불구하고 커먼 이후에 나오는 많은 논문들은 이러한 신음악학에 영향을 받았으며, 이 글 또한 그와 크게 다르지 않다. 커먼의 주장이 가지는 영향력은 이로부터 알 수 있다. 그렇다면 커먼의 이러한 주장이 옛 음악학과 신음악학을 갈라놓는 결과를 가져왔는가? 커먼의 저서 『음악학』을 참조한 쿡(Nicholas Cook)과 에버리스트(Mark Everist)는 에세이를 모아놓은 책 『음악을 다시 생각하며』(Rethinking Music)의 서문에서 '커먼의 전과 후 패러다임'을 하나의 '신화'라고 제안하였다. 그들에 따르면 '신화는 지나가지만, 그 신화는 중요한 도움을 주는 것이다.' 우리는 이 관점에 동의할 수 있을 것이다. 그러나

어떤 이들은 과거 음악학의 향수에 젖어 동의하지 않을 수 있다. 또 다른 이들은 커먼이 주장한 비평적 성찰이 더 나은 음악학의 현 상황이라고 생각할 것이다. 이는 출발점을 어디로 삼느냐의 문제이기도 하다. 1960년대와 1970년대의 음악학이 어떠했었는지를 생각하면, 신음악학의 영향 이래로 나타나는 현상은 파열과 배제라기보다는 발전과 변형에 해당한다. 신음악학은 많은 우려 속에서 이제는 지적 주류를 형성하였고, 이 책의 초판에서 크레이머가 이 사실을 인식한 것에서도 알 수 있다(Kramer 2011, 63-4 참조).

('커먼 이후') 수십 년이 지난 지금 음악학은 비평적으로 되어가면서 실증주의적인 면은 약화되는 양상을 보인다. 또한 사실(**해석** 참조)보다는 해석이 중심이 되어 간다. 다른 유형 음악과의 경계는 희미해져 학제 간의 상호 교차가 이루어졌으며, 새로운 비평 모델에 대한 탐구가 계속되어 전통 음악학의 경계가 없어졌다. 누군가에게 이러한 일들이 저항을 일으킬 수는 있다(Williams 2004 참조). 그러나 우리에게는 강점으로 작용할 것이다. 즉 언제, 어디서든 이 책을 읽는 '지금'이 음악에 대한 무한한 탐구를 가능하게 하여 좋은 음악학자가 될 수 있는 시기이다. 또한 이 시기는 탐구뿐만 아니라 우리의 비전을 발전시키고 확장해 나갈 수 있는 도전과 현재와 미래의 연구를 가능하게 할 것이다. 이 책이 그것을 가능하도록 도와줄 것이다.

* 더 읽어보기: Bowman 1998; Christensen 2002; Dell'Antonio 2004; Downes 2014a; Fulcher 2011; Korsyn 2003; Shuker 1998; Stevens 1980; Taruskin 2005a; Williams 2001

장유라 역

주요 개념

───────

The Key Concepts

절대(Absolute)

절대음악의 개념화는 19세기 낭만주의 시대 철학자 헤르더(Johann Gottfried Herder)와 호프만(Ernst Theodor Amadeus Hoffmann) 같은 비평가들의 작품에서 처음으로 등장하였다(**비평** 참조). 그러나 역설적으로 이 용어가 음악적 · 철학적 표현으로 나타난 것은 1846년 바그너(Richard Wagner)가 베토벤(Ludwig van Beethoven)《교향곡 제9번》 연주의 프로그램 노트를 작성할 때이다. 이 맥락에서 절대음악이란 베토벤이 그의 교향곡 마지막 악장의 피날레에서 목소리와 언어를 도입함으로써 그 너머에 남기려 한 어떤 것으로 정의된다.

> 이 베토벤 음악 피날레 악장의 도입부로 인하여 더 분명한 발화적 성격이 뚜렷해졌다. 이 악장은 앞 세 악장에서 주를 이룬 순수 기악 음악적 성격과 무한하고 불명확한 표현의 넓은 범위를 뒤로 한 채 머물러 있다. 이러한 음악적 시에 대한 더 나아간 진행은 하나의 결단을 향해 분투한다. 이 결단이란 인간의 발화를 통해 분명해질 수 있는 것을 말한다. 우리는 대가가 어떻게 음악 속에 언어를 진입하도록 준비하였는지 감격해야 한다. 인간의 음성은 더블 베이스가 절대음악의 경계를 넘어서서 강력한 레치타티보를 통해 필수적으로 선행하는 것 사이의 어떤 것이었다. 이 레치타티보는 격한 감정적 담론으로 연결된 다른 악기들과 연관이 있으며 어떤 결단을 위해 압박을 가하고 마침내는 선율적인 주제로 나타난다.
>
> (Grey 2009, 486; Dahlhaus 1989a, 18 같이 참조)

베토벤《교향곡 제9번》에 대한 바그너의 **해석**은 하나의 **장르**로서 교향곡에 대한 기대와는 심히 동떨어진 목소리와 텍스트를 도입한 바로 그 지점을 중요하게 본다. 바그너의 '음악적 시'에 대한 이러한 서술은 베토벤을 바그너의 음악과 드라마의 통합의 선구자로서 재배치시킨다.

바그너에게 절대음악은 그의 관념과 음악과 더불어 비평의 대상이었는데, 이는 음악적인 것과 전혀 다른 각도의 음악 외적인 세상에 대한 가장 넓은 범위의 가능성을 포괄하고자 하는 것이었다. 바그너가 의미하는 절대음악에 대한 설명은 부정적 규정으로 귀결된다. 일상적 용법에서 절대음악은 자주 그 자신 외에는 다른 어떤 것도 지시하지 않는 순수한 기악음악을 의미한다. 또한 절대음악은 표제음악에 반대되는 것으로 나타나거나, 바그너에게 영향(**영향** 참조)을 준 리스트의 교향시처럼 서술적 내용을 가진 음악에 상반되는 것으로 등장한다. 리스트의 교향시는 바그너 작품에서처럼 음악 외적인 것을 공격하는 빈의 비평가 한슬리크(Eduard Hanslick)(**미학, 비평, 의미** 참조)와 대척점에 있는 것을 의

미한다. 한슬리크는 순수 절대음악의 이해를 통해 미적 **자율성**을 주장하며 음악의 형식주의자 설명을 이끌었다(**형식주의** 참조). 그러나 한슬리크 자신이 절대음악을 하나의 용어나 개념으로 언급한 것은 아니다. 이러한 맥락에서 피더슨(Sanna Pederson)은 최신의 역사적 관점을 반영하여 '한슬리크가 그 용어를 옹호했다는 것이 신화다'(Pederson 2009, 262)라고 주장했다. 피더슨은 절대음악이라는 용어를 두 가지로 구분한다. 하나는 역사적으로 반대 개념을 가지는 절대음악 개념이고, 다른 하나는 달하우스에 의해 20세기에 구축된(Dahlhaus 1989a 참조) 절대음악이라는 개념이다. 이는 매우 영향력있는 설명이다. 피더슨의 해석에 응하자면, 분명한 것은 하나의 개념이 형성되어 전문 용어가 되는 것과 그것이 사용되는 것에는 종종 차이가 드러난다. 즉 달하우스의 설명은 반복되는 패턴의 반영이다(Kynt 2012 참조).

절대음악에 대한 **담론**은 그때 이름 붙여진 것은 아닐지라도 19세기에 가장 활발히 이루어졌다. 예를 들어 베토벤에 대한 호프만의 서술은 기악음악의 중요성을 끌어 올렸고, 이를 낭만주의 맥락 안에 위치시켰다. 다음은 베토벤《교향곡 제5번》에 대한 호프만의 유명한 리뷰(1807-8)이다.

> 음악이 독립적 예술로 말하여질 때 그 용어는 오직 기악음악에 합당하게 적용될 수 있다. 이 기악음악은 다른 예술과의 어떤 혼합으로 인한 모든 도움을 거절한다. 음악은 자신의 고유한 예술 본성을 순수하게 표현한다. 음악은 모든 예술 중에서 가장 낭만적이다. 오직 순수하게 낭만적인 것은 음악밖에 없다고도 말할 수 있을 것이다.
>
> (Charlton 1989, 236)

절대음악에 대한 함축적인 '독립 예술'이라는 이 제안으로 인하여 기악음악의 위치가 승격되었고, 위대한 작품의 **정전**이 형성되는 것을 통해 높은 미적 **가치**가 서술되었다. 특히 독립예술에 대한 이러한 제안은 교향곡(**장르** 참조)이라는 맥락을 통해 가장 분명하게 규정되었다. 호프만의 낭만 비평 담론과 더불어 몇몇의 철학자들 또한 절대음악의 관념에 대하여 논하였다. 그들의 논의들은 절대음악의 관념에 대해 매우 잘 알려진 것에 근접한 관념이었다. 예를 들어 베토벤과 동시대인이며 독일 관념론의 가장 영향력 있는 인물인 헤겔(Georg Wilhelm Friedrich Hegel)은 시로 규정되는 **언어**의 '기이한 요소'를 제거하고 근절하여 '순수하게 음악적인' 것이 된 '자기 만족의 음악'을 서술하였다(le Huray and Day 1981, 351). 만일 헤겔의 이러한 절대음악에 대한 관념이 언어의 결핍으로 규정

되어야 한다면 이러한 결핍으로 인하여 절대음악은 힘의 근원을 얻게 되는 것이다. 이는 달하우스에서 나타난다.

> '절대음악' 관념은 비록 반세기 가량 등장하지 않았지만, 독립적 기악음악이라고 믿어온 것처럼 순수하게 기악음악이면서 개념, 대상 그리고 목적에서 자유로운, 음악의 진정한 본성을 표현하는 것이라는 확신으로 구성되어 있다. 그것의 존재가 아니라 그것을 위해 존재한다는 것이 중요하다. 기악음악은 '순수구조' 그 자체로 표상된다.
>
> (Dahlhaus 1989a, 7)

달리 말해 음악은 고정된 개념이나 기능을 상실함으로 어떤 순수함을 획득한 것으로 보여진다. 이 주장은 그 시대의 에토스인 '예술 자체를 위한 예술'을 상기시킨다. 달하우스에게 이 절대음악은 이제 전형적인 것이다. 점점 어떠한 저항 없이 19세기 독일 음악 문화의 미적 패러다임이 된 것이다. 이러한 패러다임의 형성은 그 본성과 정체성이 텍스트에 의존하는 독일 가곡처럼 다른 장르의 **수용**에 관한 문제를 야기하였다. 절대음악에 관한 주장을 둘러싸고 발생하는 논의들은 미적 순수성과 **자율성**을 향한 유토피아적 열망을 통해 20세기 **모더니즘**을 넘어 또한 그림자를 드리웠고, 또 다른 비평적 해석의 주요 의제로 부상하였다(McClary 1993b 참조).

* 더 읽어보기: Bonds 2006; Chua 1999; Dahlhaus 1983a, 1989b; Gooley 2011; Grey 1995, 2014; Grimes, Donovan and Marx 2013; Hefling 2004; Hoeckner 2002

장유라 역

미학(Aesthetics)

미학은 일반적으로 음악을 포함한 예술에 대한 철학적인 성찰을 기술하기 위해 만들어진 용어이다. 따라서 음악 미학은 주제에 대한 몇 가지 근본적인 질문을 던진다. 예를 들면, 음악의 본질이 무엇인가? 음악은 무엇을 의미하는가? 등의 주제를 들 수 있다. 각각의 입장과 신념은 미학으로 묘사될 수 있다. 또한 미학은 특정한 일련의 특정 신념이 구체적인 미적 반응과 해석을 위치시키고(예를 들어, **마르크스주의**) 또한 음악에 대해 요구되는 질문의 본질을 지시할 수 있다

는 점에서 **이데올로기**와 관련이 있다.

음악에 대한 철학적 고찰은 플라톤과 아리스토텔레스로부터 시작된 긴 역사를 가지고 있지만, 이 용어의 기원은 일반적으로 바움가르텐(Alexander Gottlieb Baumgarten)과 관련이 있다. 그는 1735년에 집필한『시에 대한 약간의 철학적 고찰』(*Meditations Philosophicae de nonnulllis ad poema pertinentibus*/le Huary and Day 1981, 214; Baumgarten 1954)에서 그 용어를 처음 사용하였다. 바움가르텐은 인식과 지각을 구분했는데 각각의 인식능력은 상위 인식능력과 하위 인식능력을 지닌다. 그때 인식된 것들(*Things known*)은 상위 인식능력에 의해 알려진 것이고 그것은 논리의 범위 안에 있다. *지각된 것들*(*Things perceived*)은 지각과학의 영역 안에 들어있고 하위 인식능력에 대한 연구 대상이다. 이를 '미학'(le Huary and Day 1981, 214)이라고 할 수 있다. 이 때문에 미학은 우리가 어떻게 예술을 보고, 문학을 읽고 음악을 듣느냐하는 지각과 관련이 있다. 이 모든 행위는 우리가 보고, 읽고, 듣는 것을 해석하도록 요구한다. 따라서 미학을 **해석(해석학** 참조)과 관련하여 이해하는 것이 가능하다. 바움가르텐의 인식된 것과 지각된 것 사이의 구별은 또한 그 시대(**계몽주의** 참조)의 반복되는 특징이었던 합리주의와 경험주의(우리가 인식하는 것과 우리가 경험한 것 사이) 사이의 대조와도 관련이 있다.

미학의 주요 저서 중 하나로 그 시절에 선도적인 독일 철학자 칸트의『판단력 비판』(*Critique of Judgement*/*Kritik der Urteilskraft*, 1790; Kant 1987)이 있다. 따라서 그의 생각이 특정한 영향력을 끼쳤다는 것은 분명하다. 칸트 사상 중 대부분은 경험주의와 합리주의 사이에 긴장감을 촉발하는데, 이는 두 개의 양극단 사이에서 통합을 구축하는 데 두드러지게 기여했다.『판단력 비판』에서, 칸트는 미(美)와 같은 미학적 특성이 어떻게 인식되고 합리화될 수 있는지에 대해 관심을 가지고 있다. 음악학자 보먼(Wayne D. Bowman)은『음악철학』(*Philosophical Perspectives on Music*/Bowman, 1998)이라는 책에서 간결하게 요약했다.

> 칸트는 네 가지 관점 또는 네 가지 '범주(moments)'에서 미적 판단을 위해 두드러진 특징과 근거를 탐구한다. 이러한 것을 질, 양, 관계, 그리고 양상이라고 한다. 미적 판단의 질은, 그가 말하길, 객관적이다. 양은 개념이 없기는 하지만 보편적이다. 관계는 목적이 있다(반면에 엄밀히 말하자면, 목적성이 없다). 그리고 양상은 모범적이다.
>
> (앞의 책, 77)

판단을 객관적이라고 표현하는 것은 무엇을 의미하는가? 칸트에게 있어, 어느 정도의 객관성과 미적 순수함이 필요한데, 이는 우리를 예정된 결과를 설정하거나 증명하려고 하는 유혹에서 벗어나도록 이끈다. 예를 들어, 만일 우리가 그림이 아름다울 것이라는 기대를 가지고 다가간다면, 그 기대는 충족될 수 있을 것으로 예상된다. 그러나 이것은 미적 판단이 아니다. 오히려, 우리가 무관심하다면 그때 예술 작품이 아름다운지 아닌지에 대한 진정한 인식을 우리 스스로 가질 수 있게 될 가능성이 더 높다. 그러나 미적 판단을 하기 위해서는, 단순히 개인적 선호가 아닌 그 이상의 것에 근거되어야 한다. 어떤 사람들에게는 이러한 객관성은 거리두는 것을 암시함으로써 특정한 미적 순수성뿐만 아니라 실제 세계와 예술작품(**절대음악, 자율성, 형식주의** 참조)의 현실성으로부터의 해방 (disengagement)으로 이끈다. 그것은 또한 우리의 인식에 영향을 미치기 위해 꾸밀 수 있는(conspire) 맥락, 상황, 믿음을 무시할 수 있다.

보편성에 대한 칸트의 언급은 개인적인 인식에서보다 일반적이고 집단적인 이해로 가는 발전을 제공한다. 다시 말해, 만약 우리가 예술 작품이 아름다울 것이라고 인지한다면, 다른 사람들도 같은 질을 경험할 수 있다는 것이다. 이 보편성은 판단 행위를 순수한 **주관성**에서 벗어나게 하고, 이것은 바움카르텐의 하위 인식능력에서 칸트의 관점과 구별된다. 또한 칸트는 보면이 요약한 네 가지 관점 중 세 번째인 예술 작품의 목적에 대해 의문을 제기하고, 이는 형식주의적 경향이 있는 관점이다. 칸트에게 있어 미적 판단들은 작품 자체, 패턴, 구조, 그리고 그가 '형식적인 목적성(formal finality)'이라고 정의하는 것에 기초한다. 다시 말해, 작품이 완전한 개체(entity), 통합된 물체로 인식되는 방법은 판단 과정을 반영한다. 마지막으로, 보면은 본보기가 되는 양상(modality)을 언급한다. 미적 판단은 본보기로 설정된 조건을 정의한다. 다른 사람의 모델이 되며, **가치(정전** 참조) 조건을 설정하는 경향이 있는 관점이 된다. 칸트 사상에 대한 이 요약은 미학 역사를 통해 반복되는 일련의 문제들을 개괄한다.

칸트는 또한 음악을 포함한 다양한 예술 형태들에 대한 비교에 관심을 가졌고, 그들의 상대적인 미적 장점들을 고려했다.

자극적인 것과 관련하여 나는 음악을 시 다음에 위치시킨다. 그것은 어떤 다른 수사적 예술보다도 시에 근접해 있고, 시와 매우 자연스럽게 결합될 수 있다. 비록 이는 개념 없이 단지 감성만으로 의사소통을 하고, 따라서 시처럼 어떤 것도 반영하지 않는다. 그럼에도 불구하고, 음악의 효과가 더 일시적일지라도, 음악은 시보다 더 강렬하게 더 많은 방식으로 우리를 감동시킨다.

칸트에게 있어, 시와 비교하여 음악은 우리를 매우 강렬하게 감동시키지만, 음악은 본질적으로 사실상 일시적인 것이다. 따라서 시간이 지남에 따라 음악의 의사소통 방식은 인식 가능한 개념을 명확히 표현하지 않고 오직 제안('단순한 감각')할 수 있는 것이다. 이것은 음악의 약점, 즉 정확한 의미를 분명히 표현할 수 없는 것으로 여겨질 수도 있다. 하지만 음악의 암시성과 모호성을 결점이 아닌 미덕으로 파악하고 음악을 풍부하고 광범위한 해석적 가능성으로 개방하는 대안적 관점으로 이러한 해석에 맞설 수도 있다.

후에 매우 영향력이 있는 독일 철학자 헤겔 또한 음악의 본질을 되돌아보고 광범위한 전략으로써 다른 예술과 비교했다. 헤겔은 칸트와 대조적인데, 음악의 일시성은 보면의 말에 의하면, '칸트가 믿기를 장애물이 아니라... 자기 실현의 귀중한 수단이다'(Bowman 1998, 104). 헤겔은 미적 판단 과정을 칸트와 다르게 보았다. 헤겔에게 있어 예술 작품들은 또한 아름다움을 내재적이고 객관적인 질로 묘사할 수 있다. 음악과 일반적으로 예술은 또한, 헤겔의 철학 안에서 더 넓은 의미를 띤다. 헤겔의 철학은 '인류에 대한 가장 깊은 관심, 그리고 마음에 대한 가장 포괄적인 진리를 제공한다. 국가들이 그들의 마음에 가장 심오한 직관과 사상을 축척한 예술작품 내에 있다.'(앞의 책, 97)

19세기 내내, 음악에 대해 점점 더 철학적으로 묵고하게 되면서, 음악의 미학화도 심화되었다. 니체와 쇼펜하우어는 헤겔 시대 이후의 독일 철학자로, 각기 다른 방식으로 그들의 시대 음악에서 뚜렷하게 나타난 고조된 **주관성**과 의미의 강화를 포착했다. 예를 들어, 그의 1819년 『의지와 표상의 세계』(*Die Welt als Wille und Vorstellung*/Schopenhauer 1995)에서, 쇼펜하우어는 음악을 자신의 철학적 개념인 의지를 재현하는 것에 가장 근접해 있는 위대한 예술로 보았다.

그것 [음악]은 모든 다른 것들과 꽤 거리를 두었다. 그 안에서, 우리는 세상에 존재하는 사물들에 대한 어떤 아이디어의 모조품이나 모방을 인식하지 못한다. 그럼에도 불구하고, 음악은 너무나 위대하고 대단히 훌륭한 예술이고, 인간의 가장 깊은 곳에서 강력한 반응을 일으키며, 경이로운 세계 그 자체의 선명함에서조차 뛰어넘는 독특한 보편적인 언어로 그에 의해 매우 철저하고 깊이 이해되고 있다.

음악의 본질과 의미에 대한 논쟁은 20세기 내내 계속되었고, **모더니즘**의 영향

아래서 격렬해겼다. **비판 이론**의 출현은 음악에 대한 미적 이해에도 영향을 끼쳤다.

1990년대에, **신음악학**은 음악에 대한 형식주의적인 이해에 대한 비판을 통해, 미학으로 정의될 수 있는 이슈와 관점에 대한 논의를 확장시켰다. 예를 들어, 크레이머의 작품은 음악이 무엇을 의미하는지 혹은, 음악의 의미에 대한 반복되는 미학적 질문을 재검토했다. 그의 책『음악적 의미: 비판적 역사를 향하여』 (*Musical Meaning: Toward a Critical History*/Kramer, 2002)는 이 논의를 현대적 시각에서 다시 다루고 있다. 이 책에서 다룬 음악의 범위 또한 중요하다. 이는 예상되는 19세기 **낭만주의** 초 뿐만 아니라, 마르크스 형제(Marx Brothers), 콜트레인(John Coltrane), 쇼스타코비치(Dmitri Shostakovich)도 포함한다. 이러한 다양한 음악적 레퍼토리는 현대 미학적인 음악에 대한 도전을 제공한다. 다양한 음악적 맥락에 걸쳐 공통된 근거를 찾을 수 있는 해석 전략을 세우는 것이 가능한가? 아니면 다른 종류의 음악은 다른 미학적 반응을 요구하는 다른 질문을 제기하는가?

* 같이 참조: **천재, 언어, 포스트모더니즘, 숭고**

* 더 읽어보기: Adorno 1997; Bowie 1993,2002; Cook 2001; Dahlhaus 1982; Downes 2014a; Hamilton 2007; Hegel 1993; Kivy 2002; Kramer 2011; Lippman 1992; Scruton 1999

<div align="right">한상희 역</div>

에이전시(Agency) 내러티브, 주체성 참조

타자성(Alterity)

타자성은 차이(difference) 혹은 다름(otherness)을 의미하며 이들 용어와 자주 교차하여 사용된다. 그러나 타자성의 기원은 **문화 연구**의 초점이 바뀐 것과 관련 있다. 이 변화는 다른 것(the other)에 대한 이해의 근거를 항상 자아와의 관계에 놓았던 데카르트(René Descartes)가 확립한 철학적 자기감에서 벗어나, 타자(the Other)를 독자적으로 이해하는 데에 보다 특별한 관심을 기울이는 문화적, 역사적 접근을 지향한다. 이 문장이 보여주듯이, 타자로의 강조 변화는 종종 단

어를 대문자로 시작하는 형태를 사용하는 것으로 설명된다. 예를 들어, 정신 분석 이론가 라캉(Jacques Lacan)은 이 형태를 헤겔의 연구와 욕구라는 주제에 대한 관심에 따라 사용했다(**정체성** 참조). 문화 연구에서 타자성은 **인종, 민족성, 젠더** 및 **계급**의 차이에 대한 더 거대한 관심사와 연관되어 있다. 예컨대 탈식민주의 연구(**포스트식민주의** 참조)에서는 이탈리아의 마르크스주의자이자 문화 비평가 그람시(Antonio Gramsci)로부터 서발턴 개념을 채택했다(Gramsci 1971 참조). 서발턴 집단은 지배 엘리트 계층과의 차이에 의해 정의되는 것이다. 탈식민 이론의 맥락에서, 서발턴들은 비지배적인 토착 사회와 그들의 문화이다.

문화적 측면에서 타자성은 여성, 이국적인 사람들, 보헤미안, 원시사회 사람들, 소작농과 같은 계층에서 나타났다. 이들은 **르네상스** 이후 유럽 사회에서 '용납되지 않았지만 요구되었던' 계층에 관계한다. 이러한 맥락을 통해, 고전주의 연주회 음악에서 왈츠로 이어지는 미뉴에트를 사용하는 것은 '한편으로는 타락한 귀족들의, 다른 한편으로는 세속적인 소작농의 불온한 매혹을 이성적인 부르주아들이 다룰 수 있도록 하는 것'(Middleton 2000a, 63)으로 이해될 수 있을 것이다. 더 나아가, 소나타 형식(**분석** 참조)은 차이를 묘사하는 것에 도움이 되었는데, 통상적으로 제2주제는 '남성적'인 첫 번째 주제와 대조적으로 '여성적'으로 묘사된다(**젠더** 참조). 조성 체계 또한 차이를 반영할 수 있다. 유명한 예시로 모차르트는 《후궁으로부터의 도주》(*Die Entführung aus dem Serail*, 1782)에서 터키인 캐릭터 오스민의 분노를 묘사할 때 조성 선택을 신중하게 고려했다(Kivy 1988).

타자성과 가장 근접한 학문은, 적어도 서양의 관점에서는, 민족음악학(ethnomusicology)일 것이다(**민족성** 참조). 그러나, 볼만(Philip Bohlman)은 음악 인류학이 1950년대에 비서양 음악을 타자로 간주하는 것에서 벗어나, 어떻게 다음과 같은 주장을 하는 새로운 관점으로 전환되기 시작했는지 개략적으로 설명했다.

> 음악의 해석학적 잠재력[**해석학** 참조]은 다른 어떤 음악, 특히 서양 음악과는 아무런 관계가 없는 그 음악의 독특함에 있어야 한다.... 그 결과 진정한 타자의 음악은 서양 예술 음악이라는 규범적인 반전이 일어났다.... 이것은 서양 예술 음악의 **정전**에 반기를 드는 문제라기보다는 오히려 더 다양하고 매혹적인 비서양 음악의 규범으로 눈을 돌리는 문제였다.
>
> (Bohlman 1992, 121)

이 인용문은 차이에 대한 인지와 타인의 배제가 음악 정전을 구성하는 데 핵심이라는 점을 나타낸다. 그 당시, 볼만은 다음과 같이 관찰했다. 음악학 분야가 '서양의 많은 기이한 규범의 기저가 되는 인종차별, 식민주의, 성차별을 은폐한다... "위대한 남성"과 "위대한 음악"으로 형성된 규범은 사실상 부정할 수 없는 자아와 타자의 범주를 만들어냈는데, 한쪽은 특색으로 단련시키고 환원하기 위한 것이었으며, 그리고 다른 한쪽은 경시하고 배격하기 위한 것이었다'(앞의 책, 198). 이런 견해들이 나온 이후, 특히 식민주의와 제국주의 문제에 있어 더 많은 해야 할 일이 있음에도 불구하고, 음악학은 이러한 실수를 바로잡는 방향으로 나아갔다(그럼에도 다음 참조. Zon 2007; Irving 2010; Beckles Willson 2013; Ghuman 2014; Bloechl 2015; Pasler 2015; Sykes, J. 2015).

게다가 **대중음악**은 서양 예술 음악과 음악학 두 영역 안에 있는 차이 개념과 관련된다. 영국의 음악학자 미들턴(Richard Middleton)은 이 점을 길로이(Paul Gilroy)의 '검은 대서양(Black Atlantic)' 개념, 즉 디아스포라적 흑인 타자와 **모더니즘**의 발전에서 그들의 변증법적 역할을 발전시키면서 강조했다. 미들턴은 이 아이디어를 '하위 대서양(Low Atlantic)' 개념 중 하나로 확장한다. 이는 대중적인 것을 엘리트적인 것과 맞대어 병치하고 그 안에서 '하위'와 흑인이 어떻게 서로 연관되는지 고려한다. 미들턴은 음악에 있어서 타자성에 대한 두 가지 접근 방식을 제안한다. 바그너의 북유럽 신화 설정에서 잘 나타나는 한 가지 접근법은 동화 작용이며, 양식적으로 융합된 음악 언어로 차이를 가져온다(**양식** 참조). 다른 하나는 저항과 투영으로, 여기서 타자는 '뚜렷한 사회적 차이의 영역에서 외면화된다.'

> 19세기 레퍼토리를 가득 채운 수많은 '농민 춤', '독일 민요', '방랑인들의 랩소디', '스코틀랜드' 혹은 '슬라브 민족의' 성격 소품, 농장에서 일하는 흑인들이 불렀던 '플렌테이션 멜로디' 등의 매력을 설명하는 것이 바로 이 전략이다... 동화와 투영 두 전략 모두의 목표는 잠재적으로 무한한 차이가 부르주아 자아의 권위에 가하는 위협을 관리하는 것인데, 이러한 차이를 안정적인 계층 구조로 감소시킴으로써 그렇게 한다.
>
> (Middleton 2000a, 62)

미들턴은 이어 모차르트의 오페라 《마술피리》(Die Zauberflöte, 1791)에서 어떻게 높은 계층 캐릭터들이 다양한 하위 계층 타인에 의해 균형을 이루는지 주목한다. 즉 '여성, "무어인" 캐릭터 모노스타토스와 노예들로 형상화된 흑인, 그리

고 익살스러운 새잡이 캐릭터 파파게노로 형상화된 평민에 의해 균형을 이루는 지에 주목한 것이다(앞의 책, 64). 이 작품은 **계몽주의**의 인간적인 욕구와 포부, 그리고 그 한계를 잘 보여주고 있지만, 오페라 전반에 걸쳐 사회 집단과 개인의 계층 구조가 확립되어 있다. 미들턴은 또한 엘링턴(Duke Ellington)이 구축한 재즈에서의 '정글 스타일(jungle style)'에 대해 탐구하기도 한다. 이 스타일은 '백인들을 사로잡는 이국적인 매력을... 흑인 대중의 취향에 바탕을 두고 있지만 비밥의 세련되고 혼종적인 현대 예술을 지향하는 도시-정글 하위문화주의(urban-jungle subculturalism)에 결합했다(앞의 책, 73). 젠드론(Bernard Gendron)은 더 나아가 타자성에 대한 담론(**담론** 참조)이 **재즈**와 **대중음악**의 **아방가르드** 표현을 구성하는 데 도움을 준 방법을 탐구했다(Gendron 2002). 한편 민족음악학자 얀코브스키(Richard Jankowsky)는 튀니지로 데려온 사하라 이남 노예 후손들이 만들어낸 치유적인 트렌스 음악인 스탐벨리(stambeli)의 관행에서 디아스포라와 차이의 연관성을 조명했다(Jankowsky 2010).

서양 음악에서 차이 범주의 중요성에 대한 고려는 처음에 신음악학자들(**신음악학** 참조)의 연구에서 일어났다. 이 학자 중 일부는 19세기 작곡가들이 조성적, 표현적, 주제적 수단을 통해 그들의 음악 영역을 구조적으로 다르게 특징짓는 방법을 조사했다. 미국의 페미니스트 음악학자 솔리는 음악학자에게 중요한 질문이 다음과 같다고 제시한다. '사회적 삶과 문화는 우리 모두가 일상생활에서 이해하고 규정할 수 있는 차이를 어떻게 구성하는가?'(Solie 1993, 10). 이러한 사고방식은 예를 들면, 브람스 3번 교향곡(1883)의 **내러티브적** 의제에 대한 매클레이의 고찰이다. 매클레이는 불협화를 나타내는 '타자'의 조성이 '단일적 정체성을 가로막으며', 반드시 '서술적 종결을 위해 최종적으로 진입되어야 한다'고 언급한다(McClary 1993b, 330). 매클레이는 19세기 동안 불협화 조성이 증가한 것을 '널리 퍼진 **낭만주의**의 반권위주의'와 연관 짓고(앞의 책, 334), 전체적으로 이 작품을 '영웅주의, 모험, 분쟁, 정복, 자아의 구성, 타자의 위협, 그리고 19세기 말의 비관주의를 이야기하는 문헌'으로 요약한다(앞의 책, 343). 다른 학자들은 단일 음고 소리를 통해 타자성을 암시하는 작품들의 유례없는 순간에 주목한다. 예를 들면, 슈트라우스(Richard Strauss)의 오페라 《살로메》(*Salome*)에서 세례자 요한의 무대 밖 참수 장면에서 배경음악으로 나타나는 목 졸린 듯한 더블 베이스 하모닉스(Abatte 1993), 혹은 브리튼(Benjamin Britten)의 《세레나데》(*Serenade*) 전주곡에서 내추럴 호른이 연주하는 혼란스럽고 심술궂은 'D'음(Gopinath 2013a)과 같은 작품들에서 말이다.

어떤 경우에는, 타자성이 양식, 음악 **언어**에서의 차이, 혹은 예술가의 **수용**을

통해 암시된다. 이로 인해 헨델이나 슈베르트 같은 작곡가들이 게이였는지 묻는 다양한 학자들이 생겨났다(Thomas 2006; McClary 2006a 참조; **게이 음악학** 같이 참조). 어느 정도는 작곡가들이 사회에서 소외감을 느끼거나 다른 예술가, 양식 그리고 경향으로부터 자율성을 요구하는 것은 필요하다(Wilson 2004 참조). 그러나 내적인 이질감은 성별이나 **정체성**의 다른 지표와 같이 보다 구체적인 요소에 의해 자극될 수 있다. 예를 들어 브렛(Philip Brett)은 브리튼이 가졌던 평생의 소외감으로부터 이어진 아주 귀중한 작품을 만들어냈다(Brett 1993). 망명한 작곡가들 역시 필연적으로 차이를 경험할 것이다(Gál 2014 참조). 프랭클린(Peter Franklin)은 스트라빈스키(Igor Stravinsky), 쇤베르크(Arnold Schoenberg), 라흐마니노프(Sergei Rachmaninoff), 코른골트(Erich Wolfgang Korngold) 등 다양한 망명 작곡가들이 모여 있던 1940년 무렵 로스앤젤레스의 이례적인 역동성을 탐구했다(Franklin 2000). 이 연구는 그들이 이질적인 배경으로 규정되고 연관되었기에 전쟁 전 유럽의 음악적 가치(**가치** 참조)의 매력적인 조합과, **영화 음악** 작곡가로서 코른골트가 느꼈던 이질감을 드러낸다(**장소** 같이 참조).

자신이 음악 관행의 주변부에 있다고 느낀 모든 작곡가와 음악가들은 자신을 둘러싼 장벽을 불안정하게 만들려고 할 수 있다. 이는 20세기 여성 작곡가들과 뉴욕의 히스패닉 작곡가들에게도 마찬가지로 적용되는 지점이다. 이 이질감은 바그너, 엘가(Edward Elgar), 말러(Gustav Mahler)처럼 지금은 중심부에 있는 것으로 여겨지지만 때때로 그들 자신의 삶에서 스스로 중심 바깥에 있다고 생각했던 작곡가들에게까지 확장될 수 있다. 무엇이 중심적이고 주변적인지에 대한 생각이 역사를 통해 바뀔 것이라는 점이 중요하다.

* *더 읽어보기*: Bauer 2008; Bloechl, Lowe and Kallberg 2015; Born and Hesmondhalgh 2000; Garnham 2011; McClary 1992; Schwarz 2006; Street 2000

<div align="right">강예린 역</div>

분석(Analysis)

분석은 음악 **작품** 내에서 내적인 일관성을 찾는 것과 관련이 있는 음악학의 하위 학문이다. 따라서 분석은 작품의 내부 구조(**구조주의** 참조)를 검토하는 것에 초점을 두고, 악보 스케치나 필사본과 같은 음악적 텍스트를 주요하고 자율적인

연구 대상(**자율성** 참조)으로 삼는다. 분석에서는 미학적이거나 이데올로기적인 결정과 선택의 적용(**미학, 이데올로기** 참조)이 포함되고, 이는 음악적 구조들을 더 작은 구성 요소로 나누기 위해 적용된다(Kerman 1994 참조). 그런 다음 이러한 요소들은 독립적으로 고려되거나, 다른 요소들이나 작품 전체, 그리고 수많은 다른 작품들과 관련되어 고려된다.

평가와 선택은 분석에서 결정적인 것처럼 보인다. 이러한 관점에서, 분석의 개념은 음악적 구조에서의 통일성을 찾는 것과 같은 말처럼 쓰이게 되었다. 하지만 이러한 경향은 분석가와 비분석가들로부터 심각한 비판을 받게 되었다(Street 1989; Cohn and Dempster 1992; Maus 1999 참조).

음악 분석이 발전하게 되는 중요한 자극제는 18세기의 철학적인 사고에서 찾아볼 수 있다. 예를 들어 샤프츠베리 백작(Lord Shaftesbury)의 '무관심적인 관심'이라는 개념이 있는데, 이는 다른 목적이 있기보다 숙고하는 행위 자체에 가치가 있다는 것이다. 이러한 **미학**의 개념은 바움가르텐으로부터 발전되었다(Bent and Drabkin 1987, 12 참조). 현재는 수많은 형태의 음악 분석이 있다. 가장 단순한 수준의 분석은 음악의 기초적인 요소를 논의하거나 묘사하기 위해 쓰이는 어휘나 상징의 세트, 즉 화성, 음계, 박자 도식 등을 보여준다. 예를 들어 숫자저음 기보법이 있는데, 숫자저음은 18세기 이후로 쓰인 것으로[1] 로마 숫자를 통해 화성의 유형들을 나타내는 것이다. 이는 베버(Gottfried Weber)가 1817년과 1821년 사이에 출판한 네 권의 이론서에 소개되었다. 분석은 또한 음악 **형식, 양식, 장르**와 관련하여 발전하였다. 베버의 이론서는 기술적이고 형식적인 고찰을 통해 음악적 내용을 검증하는 것으로, 특정한 역사적 기간(**시대구분** 참조)과 관련되어 있다. 1802년에 출판된 포르켈의 바흐 전기는 양식적 분류와 스케치 연구(**전기** 참조)의 시작을 보여주고 있고, 슈피타(J. A. P. Spitta)의 『요한 세바스찬 바흐』(*Johann Sebastian Bach*)는 작품 개개의 형식적인 분석을 보여주고 있다(Spitta 1884). 슈피타는 바흐 음악을 상징적으로 해석하려고 했는데, 이 방식은 호프만의 그림 언어 분석과 비슷하다(**비평, 해석학** 참조). 이후 언어학 이론의 영향으로 분석은 **의미**라는 관점으로 음악을 해석하려고 하였고, 그 후 계속해서 **내러티브** 이론(Almén 2008; Hatten 1994; Karl 1997 참조)에 영향을 받은 기호학 분석(**기호학**, Nattiez 1990b; Samuels 1995; Tarasti 1994 같이 참조)의 이론적인 맥락으로 발전하게 되었다.

1) 역주: 저자는 숫자저음(Figured bass/Basso continuo)이 18세기 이후로 쓰였다고 말하지만 실제로는 17세기인 바로크 시기부터 쓰였다.

이처럼 분석은 악보에는 분명하게 드러나지 않지만, 특정한 역사·문화적인 맥락에서 발전한 이론적 고찰을 묘사함으로써 음악의 추상적이고 개념적인 **해석**을 가능하게 했다. 분석의 독창적인 차원(**창의성** 참조)에 주목하여, 미국의 음악분석가 아가우(Kofi Agawu)는 연주자들이 악보에 나타나는 작곡의 구성적인 특성에서 세부적인 것들을 분석, 즉 이해할 것을 요구하면서 '분석은 연주의 방법이자 작곡의 방법으로서 가장 생산적인 이해'라고 주장했다(Agawu 2004, 273). 이와 비슷하게 파커(Roger Parker)와 아바트는 이렇게 말했다.

> 단지 음악적 사건들을 묘사하기만 하는 분석은 모든 의미를 무시하는, '진실된 시적인 것'을 제외시키는 번역과도 같다. 분석은 쓰여진 단어들을 향한 음악 기보법의 기계적인 변환을 넘어서, 소리의 표면 너머에 있거나 그 아래에 숨겨져 있는 어떤 것을 드러내야 한다.
>
> (Parker & Abbate 1989, 1–2)

파커와 아바트는 분석 너머의 어떤 것으로 가고자 하는 바람을 보여주었다. 이들이 주목하는 분석이란, 음악 그 자체와 음악**이론**, 미학과 역사 사이에서 상호작용하는 것이라는 아이디어였다.

분석은 항상 음악이론의 어떤 형태에 앞선다. 음악이론이란 특정한 곡들로부터 독립적으로 발전해온 것이거나 화성 진행과도 같이 이미 존재하는 작품들에서 확인할 수 있는 패턴들로부터 생긴 것들이다. 예를 들어 독일의 음악이론가 로베(Johann Christian Lobe)의 작곡 가르침이 있는데, 이것은 로베가 베토벤의 음악을 분석하고자 하는 열망으로 만든 가르침이다(Bent 1984 참조). 코흐(Heinrich Christoph Koch)와 리만(Hugo Riemann)을 비롯한 또 다른 음악이론가들도 이론적인 작업에 영향을 준 음악을 분석하였는데, 이들은 화성, 리듬, 프레이즈 구조로부터 이론을 발전시켰다. 최근에 리만의 아이디어는 변형 또는 네오리만과 포스트네오리만이론(**이론** 참조; Gollin and Rehding 2011; Smith 2014a 참조)으로 발전되었는데, 이 이론은 미국의 음악이론가인 르윈(David Lewin)과 콘(Richard Cohn)이 처음으로 주도한 것이다(Lewin 2007; Cohn 2012 참조).

역사를 통틀어 분석 방법과 질문들은 그 시대에 퍼져 있던 문화적·미적인 집중에 따라 바뀌어 갔다. 19세기 초반의 분석가들은 어떤 것이 작품을 '위대하게'(**천재** 참조) 만드는 것인지 밝혀내는 것에 관심이 있었다. 17세기 및 18세기의 분석적인 접근은 선법 체계의 연구와 수사학(**언어** 참조)에 관심을 나타낸 반면, 19세기 후반 및 20세기의 분석은 **유기체론**의 개념에 과도하게 영향받았

음을 보여주었다. 이는 분석적인 설명에서 늘어나고 있는 은유의 유행(**은유** 참조)으로 입증할 수 있는데, 예를 들어 오스트리아 음악이론가인 쉔커(Heinrich Schenker)나, 분석 출판물을 낸 레티(Rudolph Réti), 쇤베르크와 같은 이들이 있다. 그중에서 커먼은 작곡에서 유기체론과 통합을 추구하는 것이 어떻게 음악분석과 동의어가 되는지를 주목하고 있다(Kerman 1994, 15).

쉔커가 1920-30년대까지 생애 마지막 10년간 이룬 업적은 1970-80년대 미국 음악이론가들의 상상력을 사로잡았다. 결과적으로 모든 조성 음악의 기초로서 근본구조(Ursatz)라는 개념과 유기적인 일관성이라는 법칙의 제시, 분석의 환원성과 그래프 형태로의 지향성은 오늘날 쉔커주의 분석에 활기를 불러일으키게 되었다(Schenker 1921–4, 1979; Dunsby and Whittall 1988). 비록 쉔커의 풍부한 상상력이 돋보이는 해석학적인 해석(**해석학** 참조), 자서전적 연구들과 분석 사이에 관련이 있다는 주장도 있었음에도 말이다. 보다 최근에는 쉔커 작업에서 확장된 문화적, 전기적, 개념적인 연구들이 분석에 대한 이해를 더욱 깊이 있게 해주고 있다(Drabkin 2005; Cook 2007; Schenker 2014; Morgan 2014; Watkins 2011a; Schenker Documents Online: http://www.schenkerdocumentsonline. org/index.html).

분석의 문제점은 음악이론에서 볼 수 있는 표준화된 구조를 통해 기존의 작품들을 평가하는 것이다. 만약 작품이 미리 형성된 이론적인 모델에 더욱 일치할수록 가치가 높게 매겨지며, 반대로 별로 관련이 없다면 낮게(**가치** 참조) 매겨질 것이다. 음악 작품을 검증하기 위한 사실적이고 이론적인 지식과 반대되는 이 유사과학적인 평가 방법은 실증적인 세계관(**실증주의** 참조)을 나타낸다. 이 관점은 1980년대 중반(**비평적 음악학, 신음악학** 참조) 이후 음악학적인 관행이 바뀌어감에 따라, 특히 최근 커먼에게(Kerman 1985, 12) 상당한 비판을 받았다. 이와 더불어 쿡은 말한다.

> 쉔커 분석은... 바흐, 베토벤, 브람스의 음악이 가치가 있는지 묻지 않는다. 이들의 음악이 가치 있다고 당연하게 여기면서, 음악이 실제로 어떻게 일관적인지를 나타낸다. 그리고 이를 깊이 파고들어 보여줌으로써 증명하고자 한다. 간단히 말해 이는 가치 있는 레퍼토리를 옹호하기 위해 만들어졌다는 점에서, 정전의(**정전** 참조) 지위를 보증하기 위한 규칙이었다.
>
> (Cook 1998a, 95)

쉔커의 뒤를 이어, 음악이론가 포트(Allen Forte)는 집합이론을 음악 기보법에

적용하고 발전시킴으로서 분석을 체계화하려고 하였다. 그가 1973년에 쓴 『무조성 음악의 구조』(*The Structure of Atonal Music*)는 무조음악의 음정 조직들을 설명해주는 방법을 보여주고 있다. 그는 음정들의 집합에 어떻게 이름을 붙이는지, 음정들이 어떻게 전위되고 치환되어있는지 보여줌으로써 음정 집합들의 관계를 확립시킨다. 이러한 음정 관계는 쇤베르크가 *기본 형태*(*Grundgestalt*)라고 묘사한 것이다. 포트의 분석 방법은 20세기 초 쇤베르크, 베베른을 비롯한 작곡가들의 자유 무조성 음악 작품에 나타나는 비논리적인(irrational) 진행에서 탄생하였다. 그는 1978년에 스트라빈스키의 《봄의 제전》(*The Rite of Spring*, 1913)을 전체적으로 분석함으로써, 몇 안 되는 음정 집합들이 어떻게 작품 전체를 이루고 있는가를 밝혔다(Forte 1978). 그러나 포트에 대한 비판은 작품을 나누기 위해 택한 기준이 너무나도 주관적이라는 것이다. 포트의 기준은 음악의 프레이즈를 항상 반영하지 못하며, 리듬과 텍스처, 음색 등의 특징을 무시하는 임의적인 선택 과정이다(Taruskin 1986 참조).

분석에 대한 신음악학적인 비판은 많은 방어적인 반발을 일으켰다. 예를 들어 토른(Pieter van den Toorn)은 이렇게 물었다.

> 우리는 왜 우리와 더 관련이 있는 음악이론이나 분석보다 단어나 시적인 표현, 사회정치적인 의견들을 쉽게 믿어야만 하는가? . . . 우리는 왜 전자를 차갑고 '기술적'이거나 전문적, 형식주의적이라고 판단하고 후자를 따뜻하고 '인간적'이라고 판단해야 하는가?
>
> (van den Toorn 1995, 1)

이와 마찬가지로 아가우도 신음악학자들에게(**신음악학** 참조) '나쁜' 종류의 분석을 재생산하는 것을 주의하도록 경고했다. 이는 음악학자들이 음악적인 텍스트를 다룰 때마다 잠재적으로 생겨날 수 있는 문제들에 대한 비판이다. 또한 아가우는 '학술적인 **담론**은 반드시 하나의 결승선을 향해 달려가면 안 된다'라고 주장했다(Agawu 1997, 307). 다른 말로 하자면 음악학과 같은 다원적인 분야에는 새로운 분석적이거나 이론적인 담론이 발전할 공간이 있어야 한다는 것이다. 심지어 커먼도 '사실 분석에서 벗어나거나... 해방되어야 할 필요는 없다고 생각한다'라고 언급했다(Kerman 1994, 30). 음악학에 대한 포스트모던적 사고의 영향을 따라(**포스트모더니즘** 참조) 재고된 것은 모티브와 정교함(elaboration) 사이, 부분과 전체 사이, 일관성과 비일관성 사이의 변증법적인 분석 모델이다. 분석이 의지하고 있는 권위의 전통적인 우위는 더욱 광범위한 네트워크에 점점 더

자리를 차지하고 있으며(Kramer 1993b, 2001 참조), 분석적인 담론은 더 자기성 찰적인 방법을 추구하고 있다(Guck 1994 참조). 크림스(Adam Krims)는 이렇게 지적했다.

> 이론과 분석에 대한 비판이 동요를 일으키는 이유는 그들이 공정하지 않기 때문 이 아니라, 사실 진실이기 때문이다. 그 내용은 20세기 후반에 음악이론의 시도 가능성에 의문을 던지기 때문에 진지하게 받아들여져야 한다. 그리고 이러한 반 응은 포스트모던 이론으로 이해되고 현대의 인문학적인 환경 안에서 그 자체로 자리 잡을 필요가 있다.
>
> (Krims 1998a, 2)

최근 몇 년 동안 새로운 분석적인 접근이 눈에 띄게 증가했다. 변형된 네오리만 이론과 음고류 집합이론에 기초한 분석은 음악학과 미국 음악이론협회(1978년 창립)의 작업에서 볼 수 있듯이, 적어도 미국에서는 음악이론과 분석 사이를 엄 밀하게 구분하게 되었다.

매우 개성적인 작곡 방식들과 포스트-무조음악에서의 음정 공간들을 합리화 하려는 새로운 방법의 증가는 기존의 분석으로 되돌아가게 했고, 이제 통합이 론이나 분석, **해석학**(Clarke, D. 2011; Capuzzo 2012 참조)을 포함하게 되었다. 또한 쉔커 이론을 중세, 르네상스 음악(Judd 1998; Leach 2003)뿐 아니라 브루크 너, 차이콥스키, 시벨리우스, 스크리아빈, 엘가(Beach 1983; Baker 1986; Jackson and Hawkshaw 1997; Jackson 1995, 2001; Harper-Scott 2009)와 같은 후기 낭만 작곡가들과, 스트라빈스키와 브리튼(Straus 1990; Rupprecht 2012)과 같은 모더 니즘 작곡가들, 심지어 민족음악학 분야에도(Stock 1993) 적용하기 위해 수정하 려는 시도가 이루어졌다. 음악분석에 대한 재평가는 음악이론과 이론가들(Bent 1996a; Clark and Rehding 2001; Dale 2003; Rehding 2003; Moreno 2004)에 대한 재고까지 확장되었고, 음악이론가들은 정신분석적인 이론과(Fink 1998; Smith 2013), 작곡과 연주 실제에 기초한 분석 개념을 통합시켰다(Rink 2002).

또 다른 중요한 발전이 대중음악 분석이 전통적인 분석 분야로 들어오게 되면서 일어났다. 이러한 시도는 택(Philip Tagg)의 작업과(Tagg 2000) 1970-1980년대에 쉔커적인 관점으로 많은 비틀즈 노래들을 다룬 에버렛(Walter Everett)의 선구적인 글(Everett 1985)을 통해 엿볼 수 있다. 그 후 이러한 시도 는 대중음악을 분석하는 다양한 접근법들과 함께 미들턴의 세미나 개관 '대 중음악 연구'(*Studying Popular Music*)에서 평가되었다(Middleton 1990). 계

속해서 대중음악의 전통적 분석은 무어(Allan Moore)의 비틀즈 노래 〈페퍼 상사의 외로운 마음 클럽 밴드〉(*Sergeant Pepper's Lonely Hearts Club Band album*, 1967)에 관한 논문으로 이어졌다. 그는 이 논문과 『록: 최초의 텍스트』 (*Rock: The Primary Text*)에 대한 글에서도 마찬가지로 쉔커 방법론을 택했 다(Moore 1997, 2001a). 대중음악분석의 전통 분석 적용은 에버렛의 백과사 전과도 같은 『록의 기초』(*The Foundations of Rock*, Everett 2009)와, 무어의 해석학적인 연구인 "노래의 의미: 녹음된 팝송의 분석과 해석"(*Song Means: Analysing and Interpreting Recorded Popular Song*, Moore 2012)에서도 잘 나타난다.

상대적으로 복잡하고, 진보적이고 다른 형태를 가진 록 음악은 다양한 모 티브와 화성 분석을 이끌어냈다(Covach 1997, 2000; Moore 2001a; Heetderks 2013; Smith 2014b 참조). 특히 주목할 점은 많은 음악이론가들이 엄격한 이 론적인 방법론을 유지한 채로 대중음악으로 '넘어간' 것이다. 예를 들면 브 라운(Matthew Brown)이 연구한 헨드릭스(Jimi Hendrix)의 〈리틀 윙〉(*Little Wing*, 1967) 쉔커 분석에서 이 음악은 '조성적인 문제 공간을 통한 성공적인 탐 구'(Brown 1997, 165; Forte 1996; Bernard 2000; Spicer and Covach 2010 참조) 로서 가치가 있다고 여겨진다. 이 작업은 예술음악과 대중음악 사이의 가까운 관계를 내포하고 있다. 한 걸음 더 나아가 택은 모든 스타일과 장르에 걸쳐 선율 의 많은 공통적인 특징들을 파악한 후, 대중음악에 기호론적인 분석(**기호학** 참 조)을 적용시켰다. 어떤 음악학자들은 텔레비전이나 오디오비주얼 미디어, 영화 음악(**영화 음악** 참조) 분석뿐 아니라 대중음악 분석에도 예술음악적인 분석이 아닌 새로운 접근법이 필요하다고 주장했다. 그러나 분석의 가장 중요하고 흥미 로운 잠재력 중 하나는, 이전에는 사회문화 연구의 속성으로 여겨졌던 음악적 표현 형태와 전통적 분석 모델 사이의 교차점에 있다.

* 더 읽어보기: Adorno 1994; Bent and Drabkin 1987; Brackett 2008; Cohn 2012b; Dahlhaus 1983b; de Clercq and Temperley 2011; Everett 2009; Fink 2011; Gloag 1998; Griffiths 1999, 2012; Hanninen 2012; Middleton 2000c; Moore 2003; Smith 2011

정은지 역

오디오비주얼(Audiovisual) 영화 음악 참조

진정성/정격성(Authenticity)

진정성/정격성은 음악적 맥락과 음악학적 맥락에서 다른 것을 의미하지만, 일반적으로 이는 진실과 진실성에 대한 몇 가지 개념을 가리킨다. 이것은 연주와 관련하여 가장 많이 논의되며, **대중음악**이나 비판 **이론**에서 논의되기도 한다.

역사적 사실에 기반한 또는 시대 연주에 대한 경향이 '정격성'으로 오해되어 왔다. 이러한 연주는 다음의 조건 중 하나 혹은 전체를 만족시켜야 한다. 작곡가 당대의 악기, 논문이나 기술된 자료로서 기록된 증거 자료를 통해 확인된 연주 기법적 지식, 원본 필사본의 개정 및 수정과 관련된 제재를 통해 증명된 작곡가의 의도가 이에 해당한다(**역사 음악학** 참조).

아마도 '정격성'과 같이 역사적인 관습을 고려한 연주는 19세기로부터 유래되었으며, 이것은 당대에 대한 일반적인 역사적 의식을 반영한다. 하지만 기록된 자료에 쏠린 관심은 20세기를 거치면서 발전한 실증주의적 음악학을 반증한다(**실증주의** 참조). 정격성에 대한 염원은 20세기의 과거에 대한 집착의 결과로 보여질 수도 있으며 이는 **모더니즘**, 정확히는 1920년대에 부상한 신고전주의의 관계 속에서 이해될 수도 있다. 이러한 의견은 미국 음악학자인 타루스킨이 명료하고 확신 있게 논의한 바 있다(Taruskin 1995a, 90-154). 또한 타루스킨은 '정격' 연주로서의 '역사적'인 연주와 '현대적' 연주 사이의 관계가 혼란스럽다고 주장한다.

> 나는 정격 연주의 논의가 보통 잘못된 전제에서 출발한다고 본다. 한쪽에는 현대 연주를, 다른 한쪽에는 온통 뒤죽박죽인 역사적 연주를 놓고, 그 사이를 구분한다. 19세기에 등장한 역사적 연주는 초기의 모습이 점차 사라지면서 빠르게 역사적으로 되었으며, 그러면서 전적으로 현대적 연주, 아니 오히려 아방가르드의 날개 또는 최극단에 위치한 현대의 연주가 되었다.
>
> (앞의 책, 140)

즉, 현대 연주가 긴 역사를 가진다고 생각되어져왔다는 것은 19세기로부터 유래한 낭만적인 **주관주의**의 반증이며(**낭만주의** 참조), 반면 '정격' 연주는 과거를 재창조하는 것보다는 과거에 대한 근래의 시각을 통해 동시대적 감각을 보여주는 것이라고 할 수 있다. 타루스킨은 푸르트뱅글러(Wilhelm Furtwängler)의 베

토벤《교향곡 제9번》녹음을 비교함으로써 이러한 모순점에 대해 재논의한다. 푸르트뱅글러는 바그너, 노링턴(Roger Norrington)의 영향과 그 유산을 이어온 지휘자로, 당대 연주의 실제에 대한 좀 더 최신의 전문가였다. 타루스킨은 노링턴을 '20세기 후반에 대한 진정 진정성 있는 목소리'라고 묘사함으로 결론을 내린다(앞의 책, 260).

분명 음악 작품이 작곡된 시대의 소리와 몸짓을 재현하고자 하는 욕망은 매우 칭찬할 만하며, 전문 연주 앙상블의 등장은 많은 훌륭한 연주와 녹음 결과를 가져왔다(**녹음** 참조). 그러나, 그러한 음악 활동이 모던, 아마도 포스트모던적인 맥락 안에서 일어난다는 점을 고려할 때(**포스트모더니즘** 참조), 특히 클래식 음악의 높아진 상품성과 음악을 녹음하고 마케팅하는 심오한 과정을 고려할 때, 어떤 연주도 정확하게 묘사하기는 어렵다(**문화 산업** 참조). 타루스킨에 따르면

우리는 '정격성'에 대해 더 많은 논의를 하는 것을 진정으로 원하는가? 나는 음악 연주와 연계하여, 그리고 특히 특정한 양식, 태도, 혹은 연주 철학을 정의하는 것에 있어서 이 단어를 사용하는 것이 묘사도 비판도 아닌 상업적 선전, 언론사와 홍보업자들의 주식 거래와의 연결성 안에서 논의되기를 바랐다.

(앞의 책, 90)

1988년에 타루스킨이 다음의 논의를 생산해 낸 이래로(Kenyon 1988), '정격 연주'라는 용어는 이런 맥락에서 점점 더 사용되지 않게 된 것 같다.

또한 진정성(authenticity)은[2] 독일 이론가 아도르노(Theodor Ludwig Wiesengrund Adorno)의 영향인 비판 이론을 암시한다. 아도르노의 해당 용어의 사용은 당연히 복잡하다. 공통 음악 **언어** 및 연주 실제의 정당화 프레임워크가 사라진 후, 예술작품의 진위는 소재와 내부 논리의 일관성에 있다. 재료가 언제나 과거의 관습에 의해 표식된다는 것을 인식하는 동안, 이러한 관습은 그 본래적 기능과 의미가 사라지게 되는 것이다(**의미** 참조). 그 결과 발생하는 상실감은 그 자체로 진실과 연결된다. 이 진실은 현실을 인식하는 것이며, 아도르노에게 있어 현실이란 아우슈비츠의 공포로 정의되었다. "현시대 진정한 예술가들은 극도의 공포의 여진으로 떨게 하는 작품을 만드는 사람들이다(Paddison 1993, 56)." 즉, 진실과 현실은 작품의 형식과 재료에 반영되지만, 이는 음악이 그

2) 앞서 정격성이라 번역한 것과 달리 후반부의 서술은 진실로서의 성격을 논하므로, 여기서부터는 진정성이라 번역함

러한 요소를 표제적으로 묘사해야한다는 것을 의미하지 않으며, 또한 **작품**과
현실 사이의 조화가 가능하다는 것을 시사하지도 않는다.

역사적 연주 실제와 아도르노의 비판적 이론에 대한 언급을 고려할 때, 대중
음악과의 관계에서 진정성 개념을 도입하는 것은 역설적으로 보일 수 있다. 그러
나 대중음악과 대중음악 연구는 진정성의 문제를 통해 반향을 일으키고 따라
서 진실의 문제를 직접적으로 제기한다. 분명히, 대중음악가와 팬 사이의 관계
는 특정한 진실과 관련된 **정체성**을 형성할 수 있고 대중음악 경험의 강렬함과
그 표현은 종종 진정성의 일부가 된다. 이는 작곡가이자 연주와 녹음을 통해 청
취자와의 직접적인 소통이 됨을 듣고 느끼는 싱어송라이터에게서 가장 분명하
게 드러난다. 예를 들어, 이는 밥 딜런(Bob Dylan)의 음악에 분명히 정의되어 있
다. 목소리의 원초적인 강도는 개인적인 경험과 진정성, 아우라를 전달하는 의
미의 깊이를 나타낸다. 하지만 딜런의 음악이 문화 산업에 포함되고 소비자 상품
으로 판매된다는 사실은 이러한 아우라에 의문을 제기한다.

몇몇 대중음악 연구자들은 이러한 상황의 복잡성에 대해 언급했다. 미국의
문화 이론가이자 대중음악에 대한 해설가인 그로스버그(Lawrence Grossberg)
는 진정성의 세 가지 특정한 형식을 확인시켜준다(Grossberg 1993). 여기에 대해
서는 **문화 연구**의 배경을 지닌 포르나스(Johan Fornäs)가 그의 저서 『문화 이론
과 후기 모더니티』(Theory and Late Modernity)에서 잘 정리한 바 있다(Fornas
1995b).

> 그로스버그는 록(Rock) 담론에서 세 가지 형태의 진정성을 구분한다(**담론** 참조).
> 가장 흔한 것은 하드록, 포크록과 연관되며, 놀라울 만큼 밀집된 공동체를 건설하
> 고 표현하는 낭만주의적 **이데올로기**를 기반으로 한다. 반면 보다 춤에 집중된 흑
> 인 음악 장르에서 진정성은 리듬감 있고 섹슈얼한 신체를 만드는 데 집중되어 있
> 다. 세 번째 형태는 포스트모더니즘을 의식하는 팝과 아방가르드 록에 등장한다
> (**포스트모더니즘** 참조). 팝은 항상 인위적으로 만들어졌다는 것을 잘 이해하고
> 있지만, 거기서 나타나는 매우 냉소적인 자기 인식은 일종의 현실적인 정직함을
> 보여준다.
>
> (앞의 책, 276)

그로스버그의 분류, 그리고 포르나스의 요약과 개진된 논의는 유용하며 통찰력
이 있다. 일명 하드록이라 불리는 것은 그 자체의 강렬함과 진정성을 나타내며
대개 원재료의 기능을 수반하지만, 그 기원을 알아볼 수 있고 들을 수 있는 흔

적을 전달하기도 한다. 예를 들어, 우리는 록 음악의 선구자 중 하나인 레드 제플린(Led Zeppelin)의 음악을 그 선구자 격인 리듬 앤 블루스와 로큰롤과 연관해 들을 수 있다. 물론 레드 제플린의 예시가 진실과 진정성을 나타내기는 하지만, 그 전례에 대한 의존도가 표절에 가깝다는 것을 보여주기 때문에 흥미롭다(Headlam 1995 참조). 따라서 레드 제플린의 사례는 그로스버그가 제안했던 비진정성의 진정성 예찬, 즉 비진정성을 예찬하는 포스트모던에서 진정성을 사고하는 어려움을 나타내는 개념과 통한다고도 볼 수 있다.

* 더 읽어보기: Jones 2005; Lawson and Stowell 1999; Mazullo 1999; Moore 2001a, 2002

김서림 역

자서전(Autobiography)

많은 작곡가들은 실제로 음악을 작곡했을 뿐만 아니라 그에 관한 글을 쓰기도 했다. 예를 들어 이론 논문과 교육학적 논문을 작성하는 것은 종종 음악 실제와 겹친다. 그 예로 마르크스(Adolf Bernhard Marx)는 현재 그의 다양한 이론과 역사적인 작품으로 잘 알려져 있지만, 그가 생활한 당시에는 작곡가로서 알려졌었다. 또한, 18세기에는 다양한 저널과 관련 출판물들이 바흐를 포함한 주요 작곡가들에게 전기적 정보를 요청했었다(Chapin 2013 참조). 그러나 작곡가 자서전 수의 증가는 작곡가들의 인생 경험의 핵심 요소들이 어떻게 상기되고 구성되는가에 대한 통찰을 얻을 수 있는 특별한 현상이다. 작곡가의 가장 실질적인 자서전으로는 1865년에 완성된 베를리오즈(Louis Hector Berlioz)의 『회고록』(Memoirs/Berlioz 1903 참조)과 바그너의 『나의 인생』(Mein leben/Wagner 1992)이 있다. 바그너는 1865년 아내 코지마(Cosima Francesca Gaetana Wagner)에게 자신의 생각과 말을 받아쓰게 했지만, 책은 결국 1880년까지 완성되지 않았다. 이 글에서 바그너는 그의 초기 인생과 경력들을 회상하며, 사건과 상황들에 대한 그의 개인적인 **해석**을 제공하고 바그너가 받은 영향을 강조한다(**영향** 참조). 그가 받은 영향 중 하나는 베토벤의 《교향곡 제9번》으로, 이것은 '내 모든 환상적인 음악적 생각과 열망의 신비로운 지침이 되었다'. 교향곡 첫 악장의 오프닝 사운드(**소리** 참조)는 '음악에 대한 나의 초기 인상에 스펙트럼을 제공하는 역할을 했으며 [그들은] 내 삶의 유령 같은 근원으로 내게 다가왔다.'라고 묘사된다.

분명히 베토벤《교향곡 제9번》은 바그너에게 엄청난 영향을 미쳤고 음악과 드라마의 상호 관계(**절대** 참조)에 대한 자신의 생각에도 영향을 미쳤지만, 이것은 사실적인 진술로 제시되지도 않으며 이 교향곡에 대한 바그너의 견해를 객관적인 설명으로도 볼 수 없다. 오히려 이 작품과의 초기 만남에 대한 바그너의 자전적 기억은 그의 후기 미학적 이념(**미학, 이데올로기** 참조)과 작곡적 실천에 의해 형성된다.

많은 후기 작곡가들은 자서전적 글을 작성했다. 어떤 경우, 작곡가의 생애 또는 삶의 개별적인 부분을 이야기하는 완전한 책의 형태를 취하기도 했다. 이러한 책들의 예로는 스트라빈스키(Stravinsky 1936), 헨체(Hans Werner Henze/ Henze 1999), 티펫(Michael Tippett/Tippett 1991)과 록버그(George Rochberg/ Rochberg 2009)가 있다. 작곡가의 편지나 일기와 같은 자서전적, 전기적(**전기** 참조) 내용을 담은 문서를 바탕으로 한 출판물도 있다. 예를 들어 브리튼의 일기와 편지의 출판물은 자전적 글로 읽을 수 있으며, 전기 가운데 중요한 것으로 해석될 수 있는 일련의 문서들을 제공한다(예로 Reed, Cooke 그리고 Mitchell 2008을 참조).

몇몇 작곡가들은 짧은 글에서 자전적 통찰력을 제공하는 경우도 있다. 예를 들어, 1937년에 쓰인 '어떻게 한 사람이 고독해지는가'(*How One Becomes Lonely*)라는 제목의 글에서 쇤베르크는 작곡가로서의 자신의 지위, 그의 음악의 수용, 그리고 베르크(Alban Berg), 말러, 베베른과 같은 다른 작곡가들과의 관계를 회상한다(Schoenberg 1975, 30-35 참조). 그러나 제목에서의 '고독한'이라는 이미지는 그저 이 시기에 쇤베르크의 음악을 이해하는 사람이 극소수라는 슬픈 현실을 우리에게 알려주는 것이 아니다. 고립된 천재의 이미지, 아마도 영웅적 이미지를 제안하는 것은 현실을 넘어서서, 이제 '고독한'은 작곡가와 음악의 구성을 자율적(**자율성** 참조)으로 바라보는 독특한 개인(**천재** 참조)의 제안으로 번역되어, 거리감과 분리의 과정(**타자성** 참조)을 통해 작곡가와 음악 모두의 **가치**를 높이고자 한다.

바그너의 『나의 인생』의 대화에서 나타난 이러한 쇤베르크의 글에 대한 해석은 음악학적 관점에서 우리가 그러한 글을 해석하는 데 있어 어느 정도의 신중함이 적용될 필요가 있음을 시사한다. 작곡가들이 글을 사용하여 **정체성**을 어떻게 형성하고 음악의 **수용**과 해석에 영향을 미치는지에 대해 비판적 의심이 요구될 수 있다(Wilson 2004 참조). 하지만 의심받는 것과 달리 그러한 글들은 작곡가 주변에 관한 생각과 행동의 집합에 속하므로 비판적 관심을 받을 만하다는 인식도 있다.

* *더 읽어보기*: Clarke 1993; Deathridge 2008; Grey 1995

김예림 역

자율성(Autonomy)

소위 음악의 자율성은 종종 음악이 갖는 **의미**의 안티테제를 구축한다. 음악이 자율적인 존재로서 기능한다는 믿음은 **형식주의**를 통해 반영되고 **분석** 행위를 통해 실제적인 대표성을 갖게 된다. 음악을 자율적으로 이해하는 것은 음악을 분리된 자립적 구조로 생각하는 것이다. 독일 철학자 칸트의 저서, 특히 1790년의『판단력 비판』은 **미학** 내의 자율성을 고려하기 위한 결정적인 기준점을 제공했다.『판단력 비판』에서 칸트는 무관심이라는 관념을 내세웠고, 이것은 미적인 반응이 '자유롭고' 다른 일반적인 반응, 즉 욕망과는 다르다는 것을 의미한다. 칸트는 또한 예술작품의 목적이 무목적성이라는 견해를 제기했다. 즉 예술은 그들 자신의 규약들로써 존재하며, 그 자체로의 목적으로 존재한다.

음악과 관련하여 자율성 개념의 가장 직접적인 사용은 언어로부터 음악의 분리(그것의 자율성)를 설명하는 것이었다. 18세기 이후 음악을 문자 언어의 제약으로부터 효과적으로 해방시킨 순수 기악음악의 출현에 이어 전례 및 예식의 맥락과 같은 사회적인 기능이 그러한 예시이다. 단어와 언어로부터의 음악의 분리는 독일 철학자 헤겔이 19세기 초에 행한 미학 강의에서 다뤄진 개념들, 주로 **절대**음악의 개념과의 중복과 교차점을 강조하는 '자기 충족 음악'을 묘사하도록 이끌었다.

> 반주 음악은 외적인 것 그 자체를 표현하기 위해 존재한다. 그것의 표현은 음악에 속하지 않고 이질적인 예술인 시와 관련이 있다. 이제 음악이 순수한 음악으로 의도된 것이라면, 음악은 이 이질적인 요소를 뿌리뽑고 없애야 한다. 그래야 언어적 정밀성의 제약에서 완전히 벗어날 수 있다.
>
> (le Huray and Day 1981, 351)

칸트의 무목적성(기능)은 '예술을 위한 예술'에 대한 19세기 개념과 표현 형식 자체에 대한 낭만주의의 집착을 반영했다(**낭만주의** 참조). 하지만 여기에서 슈베르트, 슈만의 연가곡과 바그너의 음악극으로 상징되는 19세기 음악과 가사 사이 관계의 중요성은 무시된다.

음악적 자율성의 모델은 빈 음악 비평가 한슬리크가 1854년에 처음 출판한 『음악적 아름다움에 대하여』(*Vom Musikalisch-Schönen/On the Musically Beautiful*)에서 명시되었다. 한슬리크는 다음과 같이 말한다.

> 만약 지금 우리가 이 소리 재료로 표현해야 하는 것이 무엇인지 물어본다면, 정답은 음악적인 관념이다. 그러나 외양에 완전히 현현한 음악적 관념은 이미 자립적 아름다움의 상태이다. 그것은 그 자체로 목적이며, 그것은 기본적으로 감정이나 개념의 표현을 위한 주된 수단이나 재료가 결코 아니다. 음악의 내용은 전적으로 움직이는 형식이다.
>
> (Hanslick 1986, 28-9)

이러한 관점에서 음악은 그 자체 내적 현상에 대한 아름다움이다. 그리고 음악은 그 너머의 어떤 것을 표현하거나 재현하기 위해 존재하지 않는다. 음악의 실제적인 내용은 세부적인 것, 주제 그리고 형식이며, 시간에 따라 움직이는 음악 작품은 그 자체가 목적이다. 한슬리크에게 있어 당대 동시대 음악의 절정은 브람스의 기악곡, 즉 교향곡과 실내악에서였다. 한슬리크는 브람스의 음악을, 바그너가 '음악 외적'인 차원을 통해서 의미에 몰두한 것에 대한 자율적 대안으로 제시했다.

자율적 음악에 대한 이러한 관점은 특정한 형식주의를 반영하는데, 한슬리크의 시대와 그 이후에 있어서 모두 비판적 검토의 대상이 되었다. 하지만 한슬리크로부터 전해지는 오랜 유산이 있다. **모더니즘**의 미학적 정체성의 상당 부분은 음악의 자율적인 성격에 대한 믿음에서 비롯된다. 이러한 성찰은 쇤베르크와 스트라빈스키의 작품에 음악적 실체로 나타난다. 이는 아도르노의 **비판 이론** 수용에서도 보이는데, 여기에서는 모더니즘 내에서의 음악의 자율성에 대한 문제와 쟁점이 철저하게 논의된다. 아도르노에게 음악 작품과 그것의 맥락(context) 둘 사이의 직접적인 유사 관계로 환원될 수 없다. 오히려 음악 내용, 그것의 소재는 세계의 적대감과 문제점의 내재된 흔적을 가지고 있다(**진정성/정격성** 참조). 이 자율성 모델은 베토벤의 음악을 통해 음악적 표현으로 나타난다.

> 베토벤의 음악에 울려 퍼지는 부르주아 자유주의와의 친족 관계는 역동적으로 전개되는 전체성의 친족 관계이다. 그(베토벤)의 테마들을 움직이는 힘이 세상과 닮게 되는 것은, 외부 세계를 주목함 없이 테마들과 [작품] 전체를 생성하고, 부정하고, 확신하는 방식으로, 그들이 지닌 고유의 법칙 아래에서 함께 조화를 이룰

때이다. 테마들은 외부 세계를 모방하는 것을 통해 그렇게 하지는 않는다.

(Adorno 1976, 209; Paddison 1993, 233 같이 참조)

이 설명에 따르면, 음악은 특정한 미적 자율성을 달성하고, 음악적 소재는 '외부 세계를 바라봄 없이' 그들 자신을 향한다. 이러한 과정을 통해 실제 세계와 닮은 점이 드러나기에, '세상을 모방하는' 어떠한 과정도 거치지 않는다. 고도로 복잡하고 정교한 음악 자율성에 대한 이러한 설명은 음악적 모더니즘의 역사를 통해 추적될 수 있다고 말할 수 있을 것이다. 아도르노는 이 음악적 모더니즘의 역사가 베토벤 후기 작품에서 유래한다고 본다. 이것은 음악 작품이 그것 자신의 정체성을 설립하도록 음악적 자율성을 설명해주는 하나의 설명이다. 그러나 그것은 또한 정체성과 맥락 사이의 유사성에 대한 설명이기도 하다.

아무튼 음악을 자율적으로 보는 시각은 최근 몇 년 동안 학자들의 강도 높은 비판을 받아왔다. **신음악학**의 많은 부분이 특유의 이념적 지향성을 반영하는 자율성의 문제와 관련된 모든 입장에서, 맥락과 의미 그리고 결정을 전환하려고 한다(**이데올로기** 참조).

* 같이 참조: **분석, 포스트구조주의, 구조주의**
* 더 읽어보기: Chapin 2011, Chua 1999; Dahlhaus 1989a; Gooley 2011; Paddison 2002; Subotnik 1991

강경훈 역

아방가르드(Avant-garde)

아방가르드란 본래 최전방의 병사들을 묘사하기 위해 군사 집단에서 사용되던 프랑스어로, 19세기에는 대중**문화**에 강렬히 반대하고, 충격적이라고 불렸던 모든 예술 분야의 진보적이고 선구적인 경향을 설명하기 위해 통용되던 개념이다. 이 개념은 비하적으로 사용되기도 하지만, 예술가, 작곡가, 프로듀서, 감독, 혹은 비평가의 **자율성**, 실험주의, **전통**에 대한 혁신, 혹은 저항과 같은 개념을 높이 평가하기 위해 사용되기도 한다(**가치** 참조). 일반적으로 이러한 경향은 소위 고급 예술이라는 시, 회화, 콘서트 음악, 소설 속에 나타나며, 이는 조이스(James Joyce)의 『피네간의 경야』(*Finnegans Wake*, 1939), 사르트르(Jean-Paul Sartre)의 『구토』(*La Nausée*, 1938) 같은 작품 속에 나타나는 것처럼 '예술가의 사고 과정에

대한 집중'(Butler, 1980, 5)과 관련되었다.

아방가르드적 표현의 초기 형태가 일찍이 14세기 프랑스 작곡가 비트리(Phillipe de Vitry)의 혁신적인 음악 기보법, 바흐의 논란적일만큼 실험적인 오르간 음악, 그리고 후기 베토벤 말년의 양식에서 발견될 수 있지만, 이 개념은 적어도 19세기 이후에서야 존재했으며, 음악에서는 슈만, 바그너, 그리고 신독일악파의 격론적인 글에서 초기 형태로 아방가르드적 표현을 발견할 수 있다. 이 개념은 1920년대, 1940년대, 1950년대의 미래주의, 다다이즘, 초현실주의, 음악에서의 총렬주의와 미국 추상표현주의 회화와 같은 예술적 경향들과 결합되기 시작했던 20세기에 보다 구체적인 의미를 가졌다.

아방가르드의 이론화의 가장 큰 업적 중 하나는 독일의 비평 이론가 (**비판 이론** 참조) 뷔르거(Peter Bürger/Bürger 1984)의 출판물이다. 뷔르거의 접근은 역사적이다. 그의 주장에 따르면 예술가들은 후원자로부터 자율성을 얻게 되면서 그들의 예술이 사회적으로 어떤 영향력을 미치지 못한다는 것에 좌절하게 되었고, 이것이 예술가와 사회 간의 보다 급진적인 대립을 낳았다. 슐트-자쎄(Jochen Schulte-Sasse)는 뷔르거의 책에 쓴 자신의 서문에서 이렇게 말한다.

> 뷔르거의 관점에서 18세기 예술의 자율성으로부터 19세기와 20세기 초 유미주의로의 발전은 부르주아 사회와 예술이 분리됨의 강화이다.... 그는 예술의 자율적 지위에 내재된 경향이 개별 작품과 제도 '예술' 모두를 예술가들의 작법, 주제를 다루는 방식, 그의 잠재적 효과의 일부에서 **의식**의 엄청난 증가로 [나타난 것처럼] 매우 극단적인 자율성에 대한 선언으로 이어졌다고 주장한다.... 뷔르거는 이 발전을 논리적이고 필수적인 것으로 보지만, 부정적인 것으로 보기도 하는데, 예술 작품들이 의미론적 퇴화로 점철되는 상태에 이르렀기 때문이다.
>
> (Schulte-Sasse 1984, xiii)

다른 말로 아방가르드 예술은 증대된 표현의 자유가 헛되다는 것을 인식하면서 사회에 의해 부여된 자율적인 역할을 거부한다. 이러한 인식은 예술의 제도 자체, 예술의 기능 형성에 있어 제도의 역할, 예술 생산의 메커니즘, 그리고 예술의 **수용**에 대한 공격으로 이어진다. 제도적 예술을 제거하자는 생각은 불레즈(Pierre Boulez)의 '유럽의 오페라 하우스를 불태우자'는 외침에서 분명하게 나타난다(Boulez 1968; **창의성** 참조). 또한 제도 예술에 대한 거부는 '예술 **작품**'이라는 개념에 대한 더 많은 성찰을 요구하는데, 이는 사회에 의해 음악이 소비되고 제도화되는 메커니즘이기 때문이다. 불레즈는 고정적이고, 자율적인 음

악 개념을 거부하는 작품 경향을 통해 한 번 더 유용한 예시를 보여준다. 이와
유사하게 불레즈와 케이지(John Cage)에 의해 사용된 우연성 기법도 아방가르
드 개념에 속한다(Boulez 1993 참조). 그러나 어떤 면에서 불레즈, 슈톡하우젠
(Karlheinz Stockhausen)과 같은 작곡가들은 방송국 관계자들, 음악 축제, 그리
고 대학에 의해 지지를 받는 새로운 음악적 규칙을 만들면서 아방가르드를 다
시 제도화했다. 뷔르거는 '다다이즘 양식이나 초현실주의 양식 같은 것은 없
다'(Bürger 1984, 18)고 보면서 아방가르드 운동이 시대양식을 초월하며, 비록
총렬음악 맥락에서의 논란이 있을지도 모르지만, 어떤 면에서 아방가르드 예술
은 반유기체주의(**유기체론** 참조)로 해석될 수 있을지도 모른다고 주장한다. 또
한 그는 '제도 예술과 작품'이라는 카테고리의 부활이 오늘날 아방가르드가 이
미 역사적이라는 것을 말한다'고 주장하는데, 이 관점은 양식다원주의에 보다
관심을 갖는 20세기 후반 예술가들에 의해 지지를 받을 수도 있을 것이다(**포스
트모더니즘** 참조).

　1945년 이래로 디벨리우스(Ulrich Dibelius/Dibelius 1966, 1988), 브린들
(Reginald Smith Brindle/Brindle 1975), 보리오(Gianmario Borio/Borio 1993),
그리피스(Paul Griffiths/Griffiths 1995)를 포함한 많은 음악학자들은 음악에서
의 아방가르드에 대한 중요한 설명을 제공해왔다. 그러나 브린들이 원자 폭탄
의 발명과 첫 번째 달 착륙과 같은 세계사적 이벤트에 관심을 요구하며 음악적
발전과 과학, 실험, 극단성과 음악을 연결시켜 그의 책을 쓰고 있을지라도, 그의
연구(그리고 이와 같은 다른 책들)는 주로 아방가르드 작곡가들의 음악적 기법
에 대한 설명으로 이루어진다. 이처럼 이 책은 쇤베르크와 배빗(Milton Babbit)
과 같은 작곡가들에 의해 형성되었던 객관성, 진보, 추상성, 그리고 부르주아적
제약으로부터의 해방에 대한 **담론**을 보강하는 것으로 볼 수 있다. 이러한 접근
이 바뀌어야 한다고 요구해왔던 학자는 미국의 음악학자 매클레이다. 1989년에
출판된 논문에서 그녀는 청중을 완전히 무가치하고 관련 없는 상업적 성공으로
간주하는 것처럼 보였던 일부 특정 작곡가들의 명백한 '피포위 의식[3]'에 대해 서
술했다(McClary 1989; Babbitt 1984 참조).

　배빗과 같은 작곡가들은 '진지한' 음악을 하는 작곡가들을 위한 지속적인 대
학의 지원을 요구하며, 그들의 작품에서 음악 외적인 **의미**에 대한 어떠한 것도
거부하는 반면, 매클레이는 '(표현적, 사회적, 정치적 등) [아방가르드] 음악의 인

3) 역주: 항상 적들에게 둘러쌓여 있다고 느끼는 심리

간적 차원'에 대한 고려에서 많은 것을 얻을 수 있고, '배빗이 계속적으로 주장
하는 것처럼 이러한 차원이 반지성주의로의 후퇴로 여겨질 필요는 없다'고 주장
한다(McClary 1989, 65). 바라건대 이러한 노력은 '어쩌면 인간의 취약함에 대
한 인정으로 대체될 수 있는 난해함의 신비를 해결'하도록 도울 수 있을 것이다.
그녀는 아도르노와 같은 비판 이론가들에 의해 선언된 아방가르드와 대중음악
의 이분법을 거부하고, 아방가르드 음악은 '그것이 강행해왔던 자율성의 원칙'
에 따라 배타적으로 연구되면 안 된다는 점을 강조한다(같은 글, 76). 그녀는 아
방가르드 음악에서의 여성 혐오와 동성애 혐오에 대한 고찰, 그러한 음악을 지
지하는 공동체와 제도의 형성, 그리고 그것이 추구하는 명예욕의 절제 등을 포
함한 수많은 질문을 던졌다.

매클레이의 논문이 출간된 이래로, 영국의 음악 사회학자 본(Georgina Born)
의 파리의 전자음악 음향 연구소(IRCAM) 연구(Born 1995), **냉전** 시기 아방가
르드의 문화적, 사회적, 그리고 정치적 역사(Carroll 2003; Beal 2006; Beckles
Willson 2007), 아방가르드 음악과 정치적 저항의 역사(Adlington 2009, 2013a;
Kutschke and Norton 2013), 아방가르드 음악의 **미학**에 대한 설명(Brody 1993;
Grant 2001; Gloag 2014), 그리고 모더니즘과 유대인 아방가르드 디아스포라 사
이의 관계에 초점을 맞춘 연구(Cohen 2012) 등을 포함한 연구들이 증가하며 아
방가르드 음악은 제도적, 사회적, 그리고 정치적 맥락에서 검토되었다.

어떤 연구들은 상업적인 음악에서의 아방가르드 개념을 탐구했다. 젠드론은
그의 주요 저서에서 **대중음악**, **재즈**, 그리고 아방가르드 음악에 대해 다음과 같
이 말했다:

나는 '아방가르드'라는 용어를 대략 전통적인 문화생산에 대항하는 모더니스
트(**모더니즘** 참조)나 포스트 모더니스트의 고급 문화생산을 의미하는 것으로
사용했다.... 프랑스에서 19세기 중반의 어느 날 나는 보들레르(Charles-Pierre
Boudelaire)의 『현대 생활 화가』(Painter of Modern Life)에서 가장 잘 성문화된 모
더니스트 아방가르드의 탄생을 보았지만, 누군가는 1830년대 낭만(**낭만주의** 참
조) 2세대(고티에(Théophile Gautier), 네르발(Gerard Nerval))와 그들의 '예술을
위한 예술'(Art for Art's Sake)에 대한 개념으로 거슬러 올라갈 수도 있을 것이다.
아방가르드의 성공이 신문, 포스터 광고, 팝송의 전문화 등 대중문화의 성공과 일
치하는 것은 우연이 아니며, 그것과 함께 즉각적으로 상호 작용하며 미묘하게 다
른 방법으로 나아간다. 이것은 상징적 가치 안에서 유행과 일정한 매출을 창출하
는 제한적인 아방가르드 시장은 다른 어떤 제한된 문화시장보다 훨씬 더 대중시

장(대량판매시장)을 반영하기 때문에 우연이 아니었다.

(Gendron 2002, 16)

수많은 중요한 의미들이 이 정의로부터 출현했다. 첫 번째로, 바그너의 오페라 《트리스탄과 이졸데》(*Tristan und Isolde*, 1959)와 그의 대작인 《니벨룽의 반지》(*Der Ring des Nibelungen*, 1851-9) 연작으로 인해 절정에 이른 낭만주의 미학 관인 '예술을 위한 예술'이라는 관념과 아방가르드의 연합이다. 두 번째로, 아방 가르드를 상업계로부터의 후퇴로 보는 매클레이와 대조적으로, 아방가르드가 유행과 대중 시장에 관련이 있다는 진보적인 관념을 일게 했다. 예를 들어, 젠드 론은 유행을 따르는 파리 사람들의 아프리카 예술에 대한 관심과, 피카소(Pablo Picasso)와 콕토(Jean Cocteau)와 같이 그들의 작품을 홍보하기 위해 대중시장에 서 사용되는 마케팅 방법을 적용한 예술가의 성공 사이의 관계를 탐색하였다. 세 번째로, 비틀즈, 비밥(**재즈** 참조), 그리고 뉴 웨이브에 대한 비판적이고 저널 리즘적인 담론을 인용하면서, 젠드론은 재즈와 대중음악에서 위계질서가 어떻 게 작동하는지, 그리고 19세기로 거슬러가며 아방가르드 개념과 밀접하게 연결 된 **언어**가 발전하는 방식을 탐구한다(Gendron 2009; Solis 2006; Gloag 2014 참조).

* 더 읽어보기: Attinello 2007; Atton 2012; Drott 2009; Gallope 2014; Iddon 2013a; Martin 2002; Mount 2015; Nyman 1999; Piekut 2011, 2014a; Weigtman 1973

심지영 역

전기(생애와 작품)(Biography(Life and Work))

작곡가와 음악가의 전기에 관해 서술하는 것은 '전기학(Biographistik)'이 시작 된 이래로 음악학에서 일반적인 관행으로 여겨져 왔으며, 전기학은 아들러가 음 악학을 도식적으로 규정한 것에서 강조된 바 있다(**도입** 참조). 음악적 전기 형식 은 작곡가의 삶, 다른 인물과의 관계, 특정한 장소(**장소** 참조)에 관련된 사실을 기반으로 한 문학적 **장르**이다. 힌튼(Stephen Hinton)은 바일(Kurt Weill)의 음악 극장에 관한 연구에서 전기의 방법론에 대해 다음과 같이 말했다.

이것은 '서로 별개이면서도 관련이 있는 두 가지'로 삶을 읽어내기 위해 다가가는

것을 의미한다. 독일어로는 전기학(*Biographik*)이라고 부르는데, 이는 전기 전체
를 지칭하는 집단적 의미로 사용되는 경향이 있을 뿐만 아니라 다양한 장르에도
쓰이는 추세이며 특정한 인물이나 일반적인 전기에도 적용되는 용어이다.

(Hinton 2012, 10)

바일의 경우, "'바일 전기(Weill-Biographik)"란 이용 가능한 연구로부터 수집한
지식의 총체일 것이다'(앞의 책).

그러나 많은 전기는 생물학적 정보를 고려하는 것을 넘어 생애와 **작품** 사이의
가정된 관계를 수용하도록 확장하고 있다. 이러한 관행에서 전기는 작품이 어디
에 위치하는지와 어떻게 해석될 수 있는지에 관한 맥락을 제공한다(**해석** 참조).
힌튼은 '서로 별개이면서도 관련이 있는 두 가지' 중 두 번째를 특히 전기에 관한
음악학적인 이해와 연관시켰다.

그러나 음악학이라는 분야에서 전기적 방법론이 의미하는 바는 삶의 관점에서
(또는 반대의 경우도 마찬가지로) 음악 작품을 읽어내는 특별한 방법에 대한 것
이다. 이것은 독일어로 전기(*Biographik*)가 아닌 전기적 방법(*die biographische
Methode*)이라고 칭하는 게 나을 것이다. 이는 음악 작품 내의 **의미**를 읽어내는 방
법으로 **해석학**을 의미한다. 여기에는 작품 자체에서 정보를 수집하는 일종의 **내
러티브**가 존재한다.

(앞의 책)

전기적 방법론에 관한 힌튼의 묘사를 반영한 예시는 특정 작곡가의 삶과 작품
의 가정된 관계에 대한 초기 설명에서 찾을 수 있다. 작곡가 전기에 대한 연구
는 이미 오랜 역사를 가지고 있다. 그러나 전기를 특정한 문학적 장르로 정의하
는 것은 19세기 초반 포르켈의 바흐에 관한 연구나 베토벤에 대한 글의 출현으
로 더욱 확장되었다. 세기 중반 즈음에 라이스(Ferdinand Ries)와 쉰들러(Anton
Schindler)는 음악 **작품**을 이해하기 위해서 생애에 초점을 맞추는 것의 중요성
을 강조하기 시작했다.

19세기 후반은 역사적 **의식(역사주의, 편사학** 참조)이 부상하는 때였는데, 이
사상은 위대한 작곡가들에 대한 기념비적인 연구에 반영되었고 이 과정은 **정전**
이 통합됨에 있어서 복잡한 양상을 보였다. 이러한 경향은 작곡가를 **천재**라고
표현하는 현상과 함께 얀(Otto Jahn/Jahn 1891)이 수행한 모차르트에 대한 광범
위한 전기 연구 등에서 뚜렷하게 나타났다. 위대한 작곡가의 삶과 작품에 대한

포괄적인 설명을 구성하려는 시도는 **역사주의 음악학**의 중심적 관심사가 될 음악 작품들을 수집하고 연대를 측정하며 편집하는 과정을 통해 작품과 삶 사이의 유사한 점을 발견하게 해주었다.

전기에 관한 힌튼의 설명은 이미 마르크스(A. B. Marx)의 베토벤 생애와 작품에 관한 연구에서 진지하게 다루어졌다(Marx 1997, 157-88 참조). 1859년에 처음 출간된 이 책은 베토벤 생애의 사실적인 세부사항에 대한 실체적 근거를 보이고 있지는 않지만, 당시 논쟁의 주제가 되던 마르크스의 이념적이고 해석학적인 입장을 반영하여 표제음악적인 **내러티브**로 베토벤의《교향곡 제3번 '에로이카'》에 대해 설명하고 있다(**절대 음악, 이데올로기** 참조).

19세기에는 바흐의 음악이 부흥하기 시작했는데, 이것은 슈피타의 전기를 반영한 현상이었다(Spitta, 1884).『그의 작품과 독일 음악에 미친 영향, 1685-1750』(*His Work and Influence on the Music of Germany, 1685-1750*)이라는 제목을 지닌 슈피타의 연구는 총 세 권으로 이루어져 있다. 첫 번째 책은 대부분의 전기 서술에서 명백한 시작점이 되는 가족력과 배경에 관한 것이다. 다음으로 슈피타는 작곡가의 유년시절 교육과 초기 영향(**영향** 참조)을 살펴보고, 바흐의 초기 작품에 '바흐의 초기 10년간의 "역작"'이라는 제목을 붙였다. 전기에 관한 여러 글들 가운데, 슈피타의 글은 완벽한 것에 가깝다고 여겨지며 바흐 음악을 부흥시키는 데 큰 공헌을 했다. 그러나 슈피타는 이 삶에 의해 만들어진 음악을 보다 상세히 고찰하기도 하였는데, 그에 의해 정의된 이러한 '생애와 작품'이라는 접근법은 그 이후로도 지속되어 왔고 종종 더 압축된 방식으로 제시되기도 하였다. 이것은 19세기 후반에 기원을 두는 덴트(Joseph Malaby Dent)의 마스터 음악가 시리즈와 같은 출판물에서 표준화되었다. 이 시리즈의 일반적인 제목은 명백하게 표준적이며 젠더의 관점에서 구성되어 있다(**젠더** 참조). 그러나 이러한 출판물은 인식할 수 있는 형식과 접근 가능한 방식을 통해 많은 정보와 해석을 제공함으로써 전문 음악학계와 폭넓은 **청취자** 및 독자의 사이를 연결했다. 이러한 관점에 해당하는 예로는 보이드(Malcom Boyd)의 바흐 연구가 있다(Boyd 1983). 이 책은 보이드가 충분히 인지한 포괄적인 역사 속에서 쓰였으며, 그 당시 작곡가의 이미지와 연구 현황을 반영하고 있다. 이 책은 지역을 기반으로 세분화 되어 있는데, 그는 바흐의 경우를 모델로 삼아 작곡가의 거주지와 특정한 장소인 바이마르, 쾨텐, 라이프치히를 연구하여 특정한 음악적 장르(**장르** 참조)의 작품이 논의되는 틀을 제공하고 있다.

말러 생애의 서술에서 작곡가의 생애와 작품은 흥미롭지만 문제가 되는 수많은 교차점을 지니고 있다. 1990년대 후반의 관점에서 프랭클린은 '예술가의 전

기를 지지하는 현상이 감소하고 있다. 전기는 정확하게 우리와 작품 "사이"에 있기 때문에 의심스러운 수단으로 변모하였다'라고 지적했다(Franklin 1997a, 2). 이러한 생각을 기초로 할 때 전기적 지식은 미학적 경험을 증가시키지 않는다는 말은 논쟁이 될 수 있다. 예술 작품의 '창조자'라는 관점에 초점을 맞추면 독자와 시청자 그리고/또는 청자의 중요성은 무효화되고 만다. 이러한 질문은 이미 문학 이론가 바르트에 의해 야기되었는데, 1969년 출판된『저자의 죽음』(The Death of the Author)이라는 에세이에서 그는 작가의 정보를 많이 알수록 음악의 맥락을 쉽게 이해할 수 있다는 가정에 이의를 제기했다(Barthes 1977).

　　구조주의의 영향 아래, 음악 **분석**은 음악의 **자율성**에 대한 요구를 반영한다. 음악작품은 그 자체로 충분한 대상이며 전기와 같은 문맥적 요소로부터 자유로울 수 있다는 것이다(**형식주의** 같이 참조). 그러나 이것은 단지 비판적인 정밀조사를 필요로 하는 새로운 제약을 초래했을 뿐이다. **신음악학**은 비록 생애와 직접적인 관련은 거의 없지만 음악학 **담론**에서 사라져버린 **주관성**과 맥락화 두 가지 모두를 되찾으려 했다. 주관성과 맥락은 전기를 수정하게 하고 현대의 시각으로 본 생애와 작품에 대한 재조사에 다시 초점을 맞추게 한다. 이 과정은 바르트의『저자의 죽음』이후로 저자의 '귀환'과 동일시 될 수 있다(Burke 1993). 음악학 내에서 이러한 재고찰은 젠더와 **섹슈얼리티**에 대한 상호 연관된 개념을 통해 이루어진다. 작곡가의 생애에 관한 고찰은 그 또는 그녀의 섹슈얼리티에 대한 언급을 필요로 하지만 대부분의 표준적인 전기 형태는 이러한 요구를 저항하며 억압하고 있다. 그러나 이에 대한 중요성은 점점 더 대두되고 많은 토론을 양산하고 있는데, 가장 주목할 만한 것은 슈베르트의 섹슈얼리티에 대해 솔로몬(Maynard Solomon)이 집필한 「슈베르트와 벤베누토 첼리니의 공작」(Franz Schubert and the Peacocks of Benvenuto Cellini)이다(Solomon 1989). 이 글은 편지나 일기 같은 특정한 문서를 통해 슈베르트의 전기를 추정하는데, 그 모든 것은 동성애적 **정체성**(**게이 음악학** 참조)을 가리킨다고 해석할 수 있다. 이러한 연구는 일반적인 전기 서술이 지닌 특정한 부재성을 드러내주기도 한다.

> 슈베르트의 천성은 너무 오랫동안 흐릿하고, 그늘지고 어슴푸레하게 초점이 없는 상태로 남아 있었다. 여태까지 그에 관한 전기는 슈베르트의 성격에 대한 설득력 있는 청사진조차 제공하지 못했고, 그의 강박증을 묘사하거나 그의 가족력 및 친밀한 관계를 이해하지 못했으며 궁극적으로 그의 **창조성**의 원동력 중 일부를 엿볼 수 없었다.
>
> (앞의 책, 206)

솔로몬에게 있어서 슈베르트의 섹슈얼리티를 탐구하는 것은 작곡가의 생애와 작품에 대한 새로운 이해의 문을 열어주었다. 그러나 이러한 탐구가 잠깐이라도 창의적인 과정과 결과를 볼 수 있게 한다는 주장은 여전히 논란의 여지로 남아 있다(Agawu 1993b 참조).

* **자서전** *같이 참조*
* *더 읽어보기*: Deathridge 2008; McClary 1993a; Solomon 1982; Steblin 1993; Straus 2006

<div align="right">이혜수 역</div>

몸(Body)

몸은 다양한 비판적 관점으로 고찰할 수 있다. 우선 생각에 대한 몸의 영향이라는 관점으로 고찰할 수 있다. 이는 스코틀랜드 철학자 흄(David Hume)과 독일 철학자 하이데거(Martin Heidegger)의 관심사였다. '나는 생각한다, 그러므로 나는 존재한다.'라는 데카르트의 중심 선언(**계몽주의** 참조)에 대응하여, 이들은 인간이 세계를 이해하는 데 몸이 결정적인 역할을 한다고 강조했다. 또한 몸은 **담론**으로 표현되기도 하고, 시각적 이미지로 인식되고 표현되거나 기록되어 (문화적으로) 나타나기도 한다. 이러한 두 가지 형태로 묶인 몸은 노래, 말하기, 춤, 음악 연주 등 살아있는 경험의 원천이자 생산자로서의 몸을 의미한다. **은유** 이론가들은 몸이 우리가 사용하는 언어를 구조화하기 위해 더 깊은 수준에서 작동한다고 주장한다. 이 주장에 따르면, 우리는 몸 행동의 은유를 통해 우리의 경험을 개념화하고 부호화한다(Johnson 1987, 2007 참조, **의식** 같이 참조).

프랑스 문학 이론가 바르트는 몸의 이러한 측면에 대해 글을 쓰려고 몇 가지 주목할 만한 시도를 했다. 그의 수필 『목소리의 입자』(*The Grain of the Voice*, 1977)는 특별히 '시민적 정체성도 없고 "개성"도 없는 몸을 듣게 하는 목소리, 그럼에도 불구하고 분리된 몸을 듣게 하는 목소리'를 지향한다(앞의 책, 182). 그리고 여기서 '"입자(grain)"는 노래를 부르는 목소리의 몸이다'(앞의 책, 188). 크리스테바(Julia Kristeva)의 연구에 이어, 바르트는 제노 노래(geno-song)와 페노 노래(pheno-song)를 구분한다. 전자는 목소리의 물질성을 의미하며, 몸과 상호작용하여 만들어진다. 후자는 노래로 불리는 언어와 음악의 문법을 의미한다. 이렇게 이 둘을 구분함으로써, 그는 목소리 '입자'를 분열시키는 역할에 중요성

을 부여한다. 여기서 목소리는 음악의 규칙에 얽매여 있어 사회적으로 구조화되고 허가된 요소들로 갇혀 있는 목소리를 의미한다. 이를 설명하기 위해, 그는 독일 테너 피셔 디스카우(Dietrich Fischer-Dieskau)에 대한 비평을 썼다. 그는 피셔 디스카우의 목소리에서 오직 '폐, 혀, 성문(glottis), 치아, 점막, 코'만 청취할 수 있다고 서술했다(앞의 책, 183). 바르트는 더 나아가 '그의 예술은 표현력이 뛰어나고, 극적이며, 감정적으로 명확하고, 중요성을 나타내는 데 있어 어떤 "입자"도 결여된 목소리로 표현되며, 평균적인 문화의 요구에 잘 들어맞는다.'고 덧붙였다(앞의 책, 185). 바르트의 이러한 결정적인 발언은 몸의 문제에 관한 대중의 불안을 지적하고, 고급 예술(high art)과 정신 사이의 통속적인 연관성을 시사하는데, 바르트는 이를 수정하고자 했다.

바르트는 또한 작곡가의 몸이 음악에 존재하는 것에 대한 개념에 관해 집필한다. 수필『라쉬』(Rasch, 1985)에서 그는 슈만의《크라이슬레리아나》(Kreisleriana, 1938)를 살펴보고, 작곡가 자신의 신체 박동과 관련된 음악 구절, 몸짓, 제스처, 템포 변화의 징후를 찾는다. 이러한 징후는 작곡가의 움직임이나 말하려는 의도(quasi parlando)를 나타낸다. 바르트는 이 불안한 밀물과 썰물의 조각보(patchwork)를 "음악의 상태에 있는 몸"으로 요약한다.

바르트의 관념은 다양한 성악 음악에 적용되어 왔다. 그중 한 예는, 레퍼트(Raymond Leppert)와 립시츠(George Lipsitz)의 연구이다(Leppert and Lipsitz 2000). 이들은 초췌하고 수척한 외모에도 불구하고 큰 성공을 거둔 컨트리 가수 윌리엄스(Hank Williams)를 연구했다. 이 연구에서 그들은 윌리엄스의 몸이 그의 노래에 관한 은유 그리고 노래가 작곡된 시기에 관한 은유에 위치해 있었고, 또한 그의 몸이 그의 목소리 전달력에 대한 의구심과 일치하는 특징을 갖고 있었다고 논의했다. 그리고 오페라 연구 분야에서, 아바트는 바르트의 작업을 적용하여, 탈 육체화된 소리(disembodied voice)에 대한 개념을 발전시켰다(Abbate 1993; Hibberd 2011; Fleeger 2014 같이 참조).

이와 관련된 개념은 음악적 **제스처**, 즉 신체적 움직임이 음악적인 **소리**로 구현된다는 것이다(Smart 2004). 이른바 '모방적 가설(Mimetic Hypothesis, Cox 2011)'이라는 이 개념은 분석적 용어(**분석** 참조)로 적용되었다. 예를 들어, 이러한 개념을 통해 '시간에 관한 어떤 활기찬 형상이든 ... 의미가 있다고 해석될 수 있다'(Hatten 2006, 1; Lidov 2005; Gritten and King 2006). 그러나 이 용어는 연주자와 청취자가 듣거나(Damasio 2003; Huron 2006; **의식**, **정서** 같이 참조), 연주할 때(Pierce 2007), 음악적 제스처를 신체의 움직임과 동일시하면서 어떻게 음악을 개념화하고 음악에서 **의미**를 찾는지 이해하는 측면에서 더 일반적으

로 제시된다. 이는 또한 연주에 정통한 **역사 음악학**의 형태를 가능하게 했다(Le Guin 2006).

음악 **미학**적인 측면에서 볼 때, 몸은 많은 **모더니즘** 작곡가들에게 중요한 고려 사항이다. 이는 작곡가 파치(Harry Parch)의 '신체적 음악(corporeal music)' 개념에서 잘 나타나는데, 여기서 음악 만들기는 음악극의 한 형태가 된다. 게다가, 문화사학자 암스트롱(Tim Armstrong)은 모더니즘 전체가 '몸에 개입하려는 욕망, 다시 말해서 생물학적, 기계적, 또는 행동적인 기술로 모더니즘의 일부를 만들어내려는 욕망'에 의해 특징지어진다고 보았다(Armstrong 1998; Segel 1998 같이 참조). 이와 대조적으로, 다원성, 다중 관점 및 더 많은 관계적 접근과 관계되는 포스트모더니즘(**포스트모더니즘** 참조)은 음악에서 몸을 고려할 때 **정체성, 민족성, 인종, 젠더, 장애**의 잠재적 중요성에 대한 인식을 불러일으켰다. 그리고 인종과 성별처럼, 장애를 개념화할 때도 중요한 구별이 존재한다. 바로 신체 상태와 사회적으로 매개된 의미에 관한 것이다. 풀어서 설명하면, 기본적인 생물 의학적 조건에 의해 정의되는 손상(impairment)과 사회적으로 조건화된 손상의 **담론**인 장애(disability) 사이의 구별이다(Straus 2011).

몸 개념이 제기하는 또 다른 중요한 문화적 이슈는 남성의 시선이다. 19세기 회화는 종종 여성의 몸을 세밀히 조사할 수 있는 남성의 일상화된 특권을 드러낸다(Willams 2001, 66-7). 이 개념은 영화 연구, 특히 멀비(Laura Mulvey)의 연구로 더욱 발전되었는데, 이 연구는 영화에서 남성 영화감독과 카메라맨이 여성을 객체(object)로, 남성을 주체(subject)로 번역하는 작업을 하는 것에 대해 다룬다(Mulvey 1975 참조; **주체성** 같이 참조). 더불어, 크레이머의 연구가 있다. 그는 특히 리스트의 《파우스트 교향곡》(*Faust Symphony*, 1861)과 슈트라우스의 오페라 《살로메》(*Salome*, 1905)와 《엘렉트라》(*Elektra*, 1909)를 포함한 19세기 음악과 관련해 이러한 개념을 발전시켰다(Kramer 1993b, 1990, 1993c 참조). 그는 '19세기 남성들에게 보는 것에 대한 성적 쾌락, 즉 스코포필리아(scopophilia)는 육체적인 삽입과 필적할만할 정도로 성적 욕망을 충족시키는 주요 수단이라고 그럴듯하게 말할 수 있다.'고 지적한다(Kramer 1990, 273).

크레이머와 다른 연구자는 《살로메》와 《엘렉트라》에서 오케스트라가 때때로 어떻게 가부장적인 시선을 나타내기 위해 사용되는지 연구했다(Gilman 1988 참조). 또한, 이 연구는 《살로메》와 《엘렉트라》에서 음악이 어떻게 그러한 시선을 전복시키는 중심적인 여성 캐릭터들을 묘사할 수 있는지 드러낸다. 그러나 이 연구는 때때로 잔인한 특징화에 의해 비난받기도 한다.

춤에서 그 음악은 괴기하고, 춤의 움직임은 무거운 발을 휘청거리게 하며, 관현악
의 텍스처는 숨 막히는 덩어리로 나타난다. 엘렉트라가 자신의 정체성을 드러내
는 음악은 그녀의 신비스러울 정도로 무거운 몸을 투영한 것이다. 즉 이는 세기말
적인(fin-de-siècle) 여성 혐오의 문화에 의해 규정된 신체, 풀어서 설명하면 불쾌
하고, 집어삼키는, 그리고 퇴행적인 신체를 나타낸다.

<div align="right">(Kramer 1993c, 147)</div>

그러나, 이 오페라와 다른 작품들, 예를 들면 슈베르트의 《피아노 5중주》
('Trout' Quintet, 1819)에서는 모두 다양한 주체의 입장이(**주체 위치** 참조) 나타
난다(Kramer 1998 참조). 그리고 크레이머나 길먼(Sander Gilman)과 같은 해석
(**해석** 참조)은 특히 작곡가와 그들의 청중 그리고 음악으로 표현된 몸 혹은 주체
간의 복잡한 관계를 드러내는 데 효과적이다. 남성의 시선에 관한 생각은 또한
대중음악과도 관련이 있다. 예를 들어, 디번(Nicola Dibben)은 펄프(pulp) 음악
에서 관음증(voyeurism)을 탐구했다(Dibben 2001).

반면, 남성의 시선에 대한 개념은 생물학적 차이(**타자성** 참조)에 중점을 둔다
는 이유로 비판받을 수 있다. 포스트모더니즘은 문화와 몸 사이를 단순하게 연
결하는 것처럼 보이는 담론을 탐구하여 정보를 얻었다. 사람의 신체적 특징(인
종, 성별, 나이)은 불가피하게 행동, 감정, 표현에 영향을 미치지만, 이는 고정관
념과 다른 극단적인 형태의 본질주의 담론으로 이어질 수 있다. 예를 들어, 일부
연구자들은 흑인 음악의 특징에 근거한 효과적인 연구를 개발했지만(Bracket
2000 중 James Brown, Maultsby 1990 중 Africanism 참조), 택은 음악이 '흰색'이
나 '검정색'으로 쉽게 분류될 수 있는지에 대해 의문을 제기했다. 특히 그는 '흑
인' 또는 '아프리카계 미국인 음악'과 '유럽계 음악' 사이의 이분법에 대해 의문
을 제기했다(Tagg 1989). 또한 그는 일부 흑인 예술가들에게 '지속적인 비꼬기
(wiggling), 골반 춤(pelvic grinding), 자이브 토크(jive talk)' 같은 고정 관념적인
행동을 기대하는 것뿐만 아니라(앞의 책, 295), 틀에 박힌 음악 **언어**를 기대하는
그런 가정에 대해서도 의문을 제기한다. 택의 연구는 흑인 예술가들의 음악에
서 특정한 특징으로 나타나는 공통적인 존재를 부정하는 것이 아니다. 예를 들
면, 그는 블루스 노트 또한 '스칸디나비아의 민속 음악에서... (그리고) 신대륙의
주요 식민지화 당시 영국에서도 규칙적으로 발생했다'고 지적하면서, 이것들이
흑인 음악가의 독창적이고 독점적인 특성일 것이라는 순박한 가정에 의문을 제
기한다(앞의 책, 288).

대중음악, 오페라, 노래, 19세기 기악음악을 연구하는 학자들의 관심이 점차

커지고 있는 반면, 음악학에서 몸에 관한 관심은 더디게 발전하고 있다. 몇몇 초기 사례들은 대중음악에서 바디 랭귀지, 성별, **페미니즘**을 연구하는 사회학자들의 연구에서 찾을 수 있다. 헵디지(Dick Hebdige)는 몸을 문화적 저항이나 시위의 장소, 정체성이나 소속감을 표현하는 수단, 대중문화와 **양식** 표현의 매개체로 연구해왔다(Hebdige 1979). 또한 프리스(Simon Frith)와 맥로비(Angela McRobbie)는 록 음악에서 성(sexuality)에 관한 연구를 개척했으며(Frith and McRobbie 1990), 특정 리드 기타의 연주 스타일을 설명하는 '콕 록(cock rock)'이라는 용어를 개발했다. 더불어 댄스 음악에서 신체가 미치는 영향에 관한 연구로는 브래드비(Barbara Bradby)와 아미코(Stephen Amico)의 연구가 있다. 브래드비의 연구는 여성 가수의 목소리와 다른 가수의 신체를 합성한 기술적 융합에 관한 사이보그 연구이며(Bradby 1993; Novak 2010), 아미코의 연구는 하우스뮤직(house music)에서의 남성적 의미에 대한 연구(Amico 2001), 소련 이후 러시아 대중음악에서의 물질성(corporeality)과 남성 동성애에 대한 권위 있는 연구이다(Amico 2014). 대중음악과 춤에 관한 최근의 연구는 역사, 민족학, 이론적 관점이 포함되었으며(Dodds and Cook 2013), 다른 발전된 연구로는 실험적인 음악극에서 몸에 대한 연구(Cesare 2006, Salzman and Dési 2008), 디지털 및 시청각 미디어 형태를 통해 몸에 대한 전통적인 개념에 대해 도전하고, 이로써 죽은 자들을 무대에 되살리는 가능성을 제기하는 연구(Stanyek and Piekut 2010), 갤러리와 온라인에서, 그리고 무대와 스크린에서 가상의 몸을 생성하는 것에 관한 연구가 있다(Rogers 2010, 2012).

* 더 읽어보기: Butler 1993; Draughon 2003; Dyson 2009; Frith 1996; Howe 2009; Lackoff and Johnson 1999; Leman 2008; McRobbie 1994; Pelosi 2010; Peters, Eckel and Dorschel 2012; Richards 2013; Scott 2000; Walser 1993; Whiteley 2000

<div style="text-align:right">이명지 역</div>

정전(Canon)

정전은 높은 수준의 가치와 위대함을 인정받은 음악 작품과 작곡가를 묘사할 때 사용되는 용어이다(**작품** 참조). 이 단어의 기원은 기독교적, 신학적인 맥락에서 찾을 수 있는데, 이 맥락에서 정전은 가장 보존할 만한, 그리고 가장 전파할 만한 **가치**가 있다고 여겨지는 자료를 지칭한다. 대부분의 문화와 문화적 맥

락(**문화** 참조)은 정전의 존재와 정전으로 여겨지는 가치를 반영하지만, 정전의 개념은 특히 서양 예술음악 **전통** 안에서 가장 명확하게 정의되고 활발하게 작동된다. 사람들은 일반적으로 정전이라는 용어가 19세기 **낭만주의** 그리고 과거 위대한 작곡가들(주로 하이든, 모차르트, 베토벤의 음악, 그리고 바흐의 부활)에 매혹되어 처음 등장했다고 본다. 그러나 미국 음악학자 웨버(William Weber)가 지적하듯, 낭만주의 이전에 정전으로 여겨지는 형성 과정은 많고 다양하다 (Weber 1999).

웨버는 음악적 정전의 세 가지 기본 유형을 제안한다. 바로 학문적 유형과 교육학적 유형 그리고 연주에 관한 유형이다. 학문적 유형은 직접적으로 음악학과 **편사학**의 활동을 반영한다. 반면, 교육학적 유형은 음악을 가르치는 것과 관련이 있고 긴 역사와 오랜 전통을 갖고 있다. 그러나 가장 흥미로운 것은 연주에 대한 유형이다. 레퍼토리를 형성할 때, 그리고 가장 기본적인 수준에서 콘서트 프로그램과 레코딩(**녹음** 참조)을 만들 때, 정전의 존재(아마도 압력일 것이다.)를 확인할 수 있다. 웨버에게, '연주는 궁극적으로 음악적 정전의 가장 중요하고 중대한 측면이다(앞의 책, 340).' 음악학적인 학문과는 대조적으로, 음악에서 연주는 대중적 측면의 일부를 형성하기 때문에 이러한 중요성을 갖는다.

정전의 개념은 미적 가치와 불가분의 관계에 있다(**미학** 참조). 왜냐하면 어떤 사람들은 정전에 속하는 것으로 여겨지는 작품들이 불멸의 속성과 초월적 차원을 지니고 있다고 보기 때문이다. 이것은 문학의 집필활동에서 가장 명확하게 나타난다. 예로 블룸(Harold Bloom)의 『서양의 정전』(The Western Canon, 1995)을 들 수 있다. 그는 여기서 셰익스피어(William Shakespeare)를 중심으로 26명을 '위대한' 작가로 명명했다. 또한, 정전으로 여겨지는 유사한 가치들은 음악의 집필 과정에 있어서도 암묵적으로 활발하다. 예를 들어 로젠(Charles Rosen)의 『고전 양식』(The Classical Style, 1971)은 하이든, 모차르트, 베토벤의 음악에 대한 가장 통찰력 있는 연구 중 하나이다. 마치 삼두정치처럼, 로젠의 관심은 세 명의 작곡가에 집중되어 있고, 따라서 이 책은 이 세 명의 작곡가들을 명백히 정전의 중앙에 놓는다. 분명, 정전은 '고전 양식'(**양식** 참조)의 형성에 기여한다. 그러나 정전은 덜 알려진 다른 작곡가들을 하찮게 여기는 텍스트로 간주하기도 한다. 이러한 배제 과정은 정전이 문화적 힘의 원천으로 작용한다는 현실을 강조한다. 따라서 정전으로 여겨지지 않는 음악은 음악학적 정밀 조사와 대중적 반응 모두에서 배제되며, 그 결과 이러한 배제 과정은 하나의 메커니즘이 된다(**수용** 참조).

블룸은 특정한 문학 정전에 대해 연구하는데, 이 문학 정전은 특정한 과거

에 대한 동경으로 지명된 것이다. 그러나 중요한 것은 그가 권위(authority)에 초점을 맞추고 있다는 것이다. '이 책은 동경심을 가지고 26명의 작가들을 지정하여 연구한다. 왜냐하면 나는 이 작가들을 정전으로 여기도록 만든 자질, 즉 우리 문화에서 권위적인 자질들을 분리하려고 하기 때문이다(Bloom 1995, 1).' 정전으로 포함된 작품은 권위를 갖고 있다. 다시 말해, 이는 특정한 자질과 가치를 예시하는 것으로 보인다.

정전 형성의 부정적인 결과를 강조하고 그 대안을 제시하는 연구는 갈수록 늘어나고 있다. 이러한 연구는 '소외된(marginalized)' 음악 유형에 초점을 맞추고, 정전으로 여겨지는 것과 반대되는 전략에 주의를 기울인다(Bergeron and Bohlman 1992 참조). 그러나, 서양 예술 음악의 정전 범위를 벗어난 특정한 음악 분야에는 여전히 정전에 관한 압박이 있고, 그러한 경향도 있다. 예를 들어, (서양 '고전' 음악 정전의 '위대한 작품집'에서 분명하게 그 자체로 배제된) 대중음악의 맥락에서 볼 때, 비치 보이스(The Beach Boys), 비틀즈, 밥 딜런 같은 '고전적인' 대중음악을 대중음악의 역사에서 강조하는 것은 이러한 상황을 반영한다(Jones 1992 참조).

* 같이 참조: **타자성, 담론, 젠더**
* 더 읽어보기: Appen and Doehring 2006; Bannister 2006a; Citron 1993; Goehr 1992; Kärjä 2006; Kelly 2014; Weber 1992

<div align="right">이명지 역</div>

계급(Class)

계급 개념은 경제 수준과 어떤 특별한 위상과 정체성(**정체성** 참조)을 통해 규정되는 특수한 사람들의 집단을 지칭한다. 계급에 대해 이해하는 고전적인 방식은 **마르크스주의**(**이데올로기** 참조)에서 나온 것이다. 마르크스주의는 계급을 생산품의 소유 정도에 따라 규정하고, 특별한 계급의 경쟁적인 이해관계가 혼란을 만들었다는 역사에 대해 논의한다. 그러나 누군가는 마르크스주의자의 계급을 불필요하게 엄격하게 이해하고, 현시대의 맥락에서는 중요성이 상실된 사회적 유동성과 교육의 기회에 대하여 경제적으로 접근하는 경향이 있다. 그러나 경제적 위치와 권력으로 인정받는 중요한 가치와 정체성은 여전히 각광을 받고 있다.

음악과 음악학에서 계급의 출현은 음악학과 고등 교육 사이의 관계를 통해 명백해진다. 고등 교육이란 지식에 접근하는 문제들을 다루며 계급에 기초한 관점을 허용하는 권력에 연계된 교육을 의미한다. 접근권은 일반적으로 예술과 문화에 관련된 문제이다. 경제적 문제가 행동의 장애물이 될 수 있는가 하면, 문화는 계급의 위치에 따라 잘못된 방향으로 갈 수도 있다. 논란의 여지가 있으면서도 다소 유머러스한 논문에서 그리피스(Dai Griffiths)는 음악과 계급을 음악 경험과 관련지었다. 그는 전후시대 영국 그라머 학교 체계의 선별 과정을 다룬다. 그에 따르면 영국 그라머 학교 체계의 선별과정은 음악의 가치관, 장르들이 특정 계급에 반영된 교육에 관한 것이다. '그라머 스쿨보이 음악은 어렵고 척박하다. 그라머 스쿨보이 음악의 클래식 주창자들은 뉴 맨체스터 학파와 그들의 복사(시중드는 사람)들이다'(Griffiths 2000, 143). 이곳의 음악적 조류는 버트위슬(Harrison Birtwistle), 데이비스(Peter Maxwell Davies), 고어(Alexander Goehr)를 따르는 **모더니즘**이다. 이들은 공동의 음악 경험을 기초로 한 뉴 맨체스터 학파이다. 또한 그리피스는 대중음악의 평등주의 정신에 반대하는 이러한 장르가 존재한다는 것을 계속 제안한다. '그라머 스쿨보이 음악은 특별히 한 가지를 혐오한다. 대중음악이다. 재즈가 아니고 대중음악인 것이다'(앞의 책, 144).

일반적으로 계급에 대한 가장 중요한 직접적인 지시는 대중음악과 관련되어 나타난다. 계급은 사회학적인 관점을 통해 종종 명확하게 설명되곤 한다. 이러한 사실은 사회학자 헵디지의 저서에 나타난 하위문화(**문화** 참조)의 고전적 설명에서 명백하게 드러난다. 그는 특히 노동계급의 청년들을 언급하는데, 계급으로부터 후퇴하거나 도피하는 것으로 규정될 수 있는 보위(David Bowie)와 1970년대 초 글램록에 관련해서이다. '보위의 메타 메시지는 도피다. 즉 계급, 성, 인간성, 분명한 행위로부터 과거의 환상이나 미래의 공상과학으로의 도피다'(Hebdige 1979, 61). 달리 말해 대중음악은 실제의 계급에서 공상의 음악으로 도망이다. 그러나 글램록과는 반대로 펑크록은 노동계층 청년의 실제를 반영하여 구성되었다. 그 구성이 항상 정확한 반영은 아니다. 또 항상 **문화 산업**의 실제하는 현실을 인식하는 것도 아니었다(Savage 1991 참조).

영국의 **대중음악** 학자 미들턴은 계급을 중요 기준점으로 사용하고 '급진적 상황 변화의 세 가지 "계기들"'을 규정하는 최근 200년 음악 역사를 개괄한다(Middleton 1990, 12). 제2차 세계대전 이후 어느 시점에서 시작하고, 록 앤드 롤의 출현과 함께 가장 충격적인, 세 번째 계기이자 마지막 계기는 "대중문화"이다(앞의 책, 14). 이들 세 계기 중의 첫째는

"부르주아 혁명"이다. 이는 문화적 배경에서 계급을 전복시키는 복잡한 혼란을 가져왔다. 거의 모든 음악적 행위들을 통한 체계도 이때 번져나갔다. 또한 새로운 음악 유형이 새로운 지배 계급에 맞추어 발전하게 되고 결국은 우위를 차지하게 되었다.

<div align="right">(앞의 책, 13)</div>

이러한 진술로 인하여 18세기부터 19세기 중반에 특별한 계급, 즉 부르주아가 부상한 것처럼 계급과 문화 그리고 시장의 출현이 정치적인 것과 관련된 것을 알 수 있다. 미들턴은 다른 음악 테크닉과 더 중요하게는 '음악이 어떤 형식을 취해야하고 어떤 역할을 담당해야 하는지에 대한 엄청난 고민들'을 정치적인 것과 관련짓는다. 이러한 충돌과 고투는 다른 음악적 범위와 맥락에 연관이 있다. '이 것은 술집, 학교, 거리에서 분명히 나타난다. 또 다른 차원으로는 오케스트라 콘서트 음악, 오페라, 유행하는 피아노 음악의 명연주자에서, 그리고 낭만 운동의 **아방가르드** 작곡가들의 작품에서이다[**낭만주의** 참조]'(앞의 책).

미들턴은 계속해서 다음과 같이 서술한다. '1890년대 두 번째 주요 흐름이 시작되는 것을 볼 수 있다. "대중문화" 운동이 그것인데, 대중문화 운동은 독점적인 자본주의 구조의 발전이라는 특징을 갖는다'(앞의 책). 대중문화의 생산물은 산업화의 과정과 점점 증가하는 계급관계의 동종 본성을 반영한다. 경제, 문화적으로 산업과 노동계급의 심한 양극화가 더 분명해진다. 미들턴은 특히 미국인들의 헤게모니를 래그타임, 재즈, 앨리(Tin Pan Alley)의 대중양식과 관련시킨다. 이러한 대중양식은 '균일화된 시장'에서 "일방적인 의사소통"을 향한 욕망을 포함한다'(앞의 책, 13-14).

독일 비평 이론가 아도르노(**비판 이론** 참조)가 생각하기에 대중문화와 '일방적 소통'이 부상하는 것은 이데올로기의 폭력과 연관이 있다. 이데올로기의 폭력은 노동계급의 요구와 관심으로 계급을 묶어 그들 간의 평화를 조장한다(**문화 산업** 참조). 그러나 계급 간의 헤게모니가 조장된 것을 가장 효과적으로 이론화 시킨 사람은 이탈리아의 마르크스주의자인 그람시이다. 정치적 과정의 설득과 정상화를 통해 지배계급이 권력을 행사하면서 이를 위한 행위의 주요 맥락 중 하나가 문화라는 것이다.

계급에 관한 논의는 미들턴이 두 번째로 제기하여 문제를 일으킨 상황 이후에도 반향을 불러 일으키며, '대중문화의 사건들'을 통해 지금까지 계속된다. 음악을 포함하여 문화전반에 확고하게 반응했던 계급을 기초로 하는 정치적인 것들은 지금의 비평적 맥락에서 새롭게 떠오른 주체성들로 인해 자신의 자리를 잃

어가게 되었다(**주관성** 참조). 그러나 문화 행위의 모든 영역에서 시장과 산업에 연관된 활발한 현실은 음악과 사회를 이해하기 위해서는 경제 조건이 지속적으로 관련된다는 것을 보여준다.

* 더 읽어보기: Bottomore 1991; Day 2001; Draughon 2003; Griffiths 2004; Scott 1989, 2002

<div align="right">장유라 역</div>

냉전(Cold War)

냉전은 한편으로는 미국과 유럽 동맹국들, 다른 한편으로는 소련과 그 위성 국가들 사이의 장기간의 긴장 기간을 정의하는데 사용되는 용어이다. 1945년 제2차 세계대전이 끝난 후부터 1989년 동유럽의 여러 국가에서 소비에트 권력이 붕괴되어 1991년에 소련이 공식적으로 해체될 때까지 확장된 것으로 보인다. 이 폭넓은 연대기적 범위 내에서는 베를린 장벽건설(1961년)과 쿠바 미사일 위기(1962년) 앞에 1950년대부터 핵무기 충돌이 고조되는 시기 동안부터 목전에 다가온 세계전쟁 전의 상황까지 서로 다른 여러 시기와 순간들이 있다. 이 스펙트럼 안에는 1945년 적대행위 중단 이후 유럽에서 음악 활동으로 복귀하는 것을 포함한 많은 관련 문화 및 음악 요소가 있다. 당시 음악의 위치와 음악의 이데올로기적인(**이데올로기** 참조) 전유는 특히 독일의 상황과 관련이 있지만(Thacker 2007 참조) 음악에 대한 논쟁에서는, 특히 프로그램과 관련하여 파리 문화 활동으로의 복귀 또한 중요하다(Sprout 2009 참조).

많은 작곡가들이 냉전의 긴장감을 경험하고 냉전의 이데올로기적인 압력에 지배당했다. 이것은 쇼스타코비치와 같은 주요 작곡가들이 비판적인 정밀조사를 받은 소련에서 가장 두드러졌지만(Taruskin 1995b 참조), 다르고 은밀한 방식으로 음악을 포함한 예술 또한 미국 영역에서도 선진주의와 이념적 유용의 대상이 되었다(Caute 2003; Stonor Saunders 1999 참조).

대중음악의 맥락에서, 1960년대 중후반 일부 음악의 일반적인 반전 정서는 냉전의 긴장감에 의해 형성되고 이에 대해 반응하는 것으로 볼 수 있다. 이것을 가장 강력하게 반영한 작품은 핵무기 위협에 대한 현실에 대해 완곡하면서도 강력하게 표현한 밥 딜런의 〈소낙비가 내릴겁니다〉(A Hard Rain's A-Gonna Fall/1962)이다. 그러한 이미지는 냉전의 후반기동안 반복되며, 자이언츠(Young Marble Giants)의 곡 〈마지막 날〉(The Final Day)도 중요한 예이다. 이 음악에

대해 포스트-펑크 음악의 의도적인 단순함은 가사의 **의미**가 명확하고 모호하지 않으며, 핵무기 폐기의 순간인 '마지막 날'에 대해 말하는 것이고, 마지막에 죽는 것이 부유한 사람들이라는 생각을 불러일으키는 주장에 의해 정의되는 계급 기반의 정치적 관점에 의해 반영된다(**계급** 참조). 냉전 종말론적 비전의 이러한 포착은 1965년 BBC가 영국에 대한 핵 공격을 묘사했지만 대중의 경각심을 자극할 것을 우려했다. 당시에는 상영되지 않았던 현실주의 다큐멘터리 형식의 텔레비전 드라마인 《전쟁 게임》(*The War Game*)이 CND(Campaign for Nuclear Disarmament)에 의한 상영으로 인해 1980년대에 강화되었다.

냉전과 관련된 문제를 다루는 음악학의 최초이자 가장 통찰력 있는 예시 중의 하나는 브로디(Martin Brody)의 글 "「대중들을 위한 음악: 배빗의 냉전 음악 이론」"(*Music for the Masses : Milton Babbitt' Cold War Music Theory*/Brody 1993)이다. 이 글에서, 브로디는 미국 작곡가 배빗의 음악 **이론**과 '과학적인(학술적인)' 언어와 '과학적인(학술적인)' 방법(앞의 책, 163)에 대한 주장을 형식적으로 자율적인 것이 아니라 더 넓고 비판적으로 정의된 맥락과 담론의 일부로 간주한다. 이러한 맥락은 배빗이 1930년대와 1940년대의 뉴욕 좌파 지적 장면(**장소** 참조)이 배빗과 동일시된 것에 대하여 전기적 요소(**전기** 참조)를 고려함으로써 형성된다. 이 지적 장면은 이 안에서 배빗의 개인과의 사적인 연관과 다른 이데올로기적인 흐름 사이에 논쟁으로 인해 정의돼있다('배빗의 가장 친한 친구 중 몇몇은 트로츠키주의자였다'(앞의 책, 169)). 이런 접근 방식은 배빗의 이론을 맥락화할 뿐만 아니라 **언어**와 담론의 정치적인 의미를 강조한다. 브로디의 글이 출판된 이후 냉전의 이데올로기적, 정치적 맥락과 관련된 음악학 문학이 크게 발전했다. 이 논쟁에 있어 중요한 개입이 포함되어 있는데, 1945년 이후 독일에서 미국 실험 음악 때문에 빌(Amy Beal)이 연관되어 있고(Beal 2006), 냉전기간 동안 헝가리 음악에 대한 윌슨(Rachel Beckles Willson)의 작업(Beckles Willson 2007), 그리고 문화자유회의(Congress for Cultural Freedom)의 맥락상에 스트라빈스키 음렬주의 후기 작품 〈애가〉(*Threni*)에 대한 슈레플러(Anne Schreer)의 상세한 설명을 포함한다. '전쟁 후 유럽의 문화 생활을 재건하기 위한 야심찬 계획의 일환으로 미국 CIA의 후원을 받고 미국의 후원을 받은 기관'으로 묘사되는 '문화자유회의'(Schreer 2005, 225)는 소련의 영향력과 선전에 대항하기 위해 노력했다.

* 같이 참조: **모더니즘, 민족주의, 포스트모더니즘**
* 더 읽어보기: Adlington 2013b, Carroll 2003; Fosler-Lussier 2007; Gienow Hecht

2010; Kutschke and Norton 2013; Schmelz 2009; Walsh 2004, 2008

한상희 역

갈등(음악과 갈등)(Conflict(Music and Conflict))

점점 더 많은 수의 연구가 '현 시대 세계에서 사회적, 정치적 갈등의 스펙트럼을 부추기고 해결하는 데 있어' 음악의 역할을 도표화하고자 노력해왔다 (O'Connell and Castelo-Branco 2010, 뒤표지). 베르그(Arild Bergh)가 지적했 듯이 음악이 사람들한테 행사할 수 있는 일종의 마법적인 힘을 가지고 있고 이를 갈등 상황을 해결하는 데 사용할 수 있다는, 일반적으로 받아들여지긴 하지만 완전히 비과학적 신념이 존재한다(Bergh 2011). 그러나 다소 낭만적인 이 관점(**낭만주의** 참조)에 더해 갈등을 선동, 지속 혹은 재점화하거나 아니면 폭력에 영향을 주는 도구로 음악이 널리 사용되고 있는 것이 더욱 냉정한 현실이다 (Johnson and Cloonan 2009 참조). 전쟁터에서 음악의 존재는 적어도 고대 그리스와 로마의 갈등부터 1990년대와 21세기 초의 이라크와 아프가니스탄 전쟁에 이르기까지 그 역사가 깊다. 후자에서는, 헤비메탈과 그 중에서도 특히 메탈리카(Metallica), 하드코어와 랩 음악이 미국 전투원들의 행복한 심적 상태를 유발하고 유도하는 데 사용되었고(Gittoes 2005; Goodman 2009 참조), 심지어 죄수들을 고문하기 위해서도 활용되었다(Cusick 2006, 2008a, 2008b; Johnson and Cloonan 2009). 이는 본연의 목적을 훨씬 뛰어넘는 용도로 전용하기 위해 음악의 감수성을 이용하는 그런 용법이었다. 여기서 미디어의 역할이 또한 중요하다. 베오그라드에 있는 B92 라디오 방송국과 마찬가지로, 증오를 부추기는 음악을 퍼뜨릴 수 있는 능력을 통한 역할과 저항의 잠재적인 형태로서 가지는 역할 모두에서 중요한 것이다(Collin 2004 참조). 순전히 음악적 측면에서(**형식주의** 참조), 조성 음악에서 갈등, 주로 조성의 으뜸음과 그에 따른 해결 욕구 사이의 갈등의 역할 또한 주목해야 한다. 베토벤에 이어 이러한 갈등은 음악적으로 각색되는 경우가 많은데, 이는 브루크너, 말러 그리고 닐센(Carl Nielsen)의 매우 격동적인 교향곡에서 절정을 이룬다.

따라서 대학의 평화학 학위 제도(peace studey degree scheme), '상호공동체적 공존' 과목들, 그리고 온라인 트렌센드 평화 대학(TRANSCEND Peace University)이 생기는 것에 대응하여 음악과 분쟁에 관한 관심이 발전한 것은 놀라운 일로 보일 수 있다. 일부 학자들은 음악치료의 효과가 과학적으로 입증되

었고, 그렇기에 우리는 음악이 전쟁보다는 평화의 문화를 육성하기 위해 사용될 수 있는 방법에 대해 고민해야 한다고 주장한다(Urbain 2008a, 3). 그 때문에 학자들은 음악교육과 음악치료를 통해 음악이 '문화 간 이해'와 '문화 내 치유'를 발생시킬 수 있는 방법에 주목한다(O'Connell and Castelo-Branco 2010, vii). 더불어 음악이 참가자들 사이의 공감(Laurence 2008 참조), 연대(Laurence and Urbain 2011), 그리고 다민족 국가에서 공유된 정체성(**의식, 민족성** 참조)을 형성하는 방법을 조사했다. 예컨대, 중동에서 민족 분열을 가로질러 서로 공유하는 음악을 만드는 패턴은 사실 복잡한 정치적 문제에도 불구하고 비교적 일반적이다(Brinner 2009 참조). 음악을 사회적 분열을 치유하거나 전쟁과 관련된 위기에 개입할 수 있도록 기금을 모으는 수단으로 사용하는 작곡가들과 음악가들도 있다. 예를 들면 보스니아에서 활동하고 있는 작곡가 오스본(Nigel Osborne)이나 음악가들 중에서도 특히 1984년 라이브 에이드(Live Aid) 행사에 참여한 사람들처럼 말이다. 민족음악학자들도 마찬가지로 자신의 연구가 사회적 복지를 회복하기 위해 고안된 음악 프로젝트와 결합하는 '응용' 연구 형태를 발전시켰다(이 주제에 대한 균형 잡힌 비판적 관점을 위해서는 다음을 참조. Pettan 2010).

하지만, 음악 심리학자들은 다음 지점을 지적한다. 공감과 같은 정서가 음악에 의해 촉발되었을 때에는 해당 정서를 처음 유발한 사건 이후로 오래 지속되지 않는다는 것이다(Sloboda 2005, 218 참조; **정서, 심리학** 같이 참조). 음악가들은 또한 재즈 색소폰 연주자이자 클라리넷 연주자인 애츠몬(Gilad Atzmon)과 같이 당사국 밖에서 수행될 때 그들의 활동이 더 효과적인지(Abi-Ezzi 2008 참조), 아니면 팔레스타인이나 아랍인들에 대한 자신의 친화력과 연대를 나타내는 '아랍 이스라엘 유대인'이라는 용어로 스스로를 칭하는 달랄(Yair Dalal)과 같이 당사국 안에서 수행될 때 더 효과적인지에 대해 이견을 보였다(Urbain 2008b; Brinner 2009 참조).

음악의 치유력을 지지하는 주장들은 음악적 **의미**가 문화적 지식에 크게 좌우된다는 것을 인정하기보다는 보편적인 언어라는 신화를 불러일으키는 경향이 있다. 한 학자는 유엔난민기구 대표의 강력한 예시를 인용한다. 여기서 유엔난민기구 대표는 후투족 전통 음악에 맞춰 열정적으로 춤을 추었는데 그 결과는 이 음악의 가사가 모든 투치족을 제거할 필요성에 대한 것임을 알게 될 뿐이었다(Urbain 2008a, 3). 모든 사람이 똑같이 음악에 관심을 가지거나 감동을 받는 것은 아니며, 음악만으로는 갈등을 해결할 수 없다. 오직 사람들만이 해결할 수 있다. 그러나 이러한 맥락에서, 음악은 아마도 당면한 사회 현실이나 정신적

긴장 상태를 넘어 참가자를 경계 공간으로 데려가는 유용한 전환 수단으로 작용할 수 있다. 이러한 방식으로 음악은 개인적인 트라우마나 냉정한 정치적 논쟁을 완화하는 데 사용할 수 있는 개입을 '가능하게 만들' 수 있고 이를 위한 '잠재성을 제공'할 수 있다(Bergh 2011, 373). 그러나 많은 갈등은 너무 복잡하고 역사적으로 내재하고 있기 때문에 하룻밤 사이에 해결될 수 없다. 음악은 개인 치유나 공동체 갈등 해결에 기여할 수는 있지만, 오로지 부분적이며 몇 년이 걸릴 수 있고 궁극적으로 합리적인 협상이나 상담에 의존할 수 있는 과정의 일부일 뿐이다. 베르그는 또한 음악을 통해 평화를 추구하는 프로젝트에 관련된 사람들 이면의 권력 구조와 동기에 세심한 주의를 기울여야 한다고 지적한다. 예를 들어 구조적 계층을 위에서부터 아래로 구성하는 '톱 다운' 방식으로 조직된 사건은 대상 집단의 욕구와 이익을 제외시킬 수 있다(**계급**, **이데올로기** 같이 참조).

　음악이 폭력에 대항하여 배치될 수 있는지와 관련한 문제에 있어, 윌슨은 이스라엘 지휘자 바렌보임(Daniel Barenboim)과 팔레스타인 문화 이론가 사이드(Edward Said)가 협력한 산물이자 매우 대중적인 서동시집 오케스트라(West-Eastern Divan Orchestra) 이면에 놓인 목표와 관행에 대한 광범위한 민족지 연구에 착수했다(Beckles Willson 2009a, 2009b, 2013). 이 프로젝트의 주요 동기는 음악이 '정체성 갈등을 위한 대안 모델'을 제공한다는 사이드의 믿음이었다(**정체성** 참조). 그러나 윌슨은 오케스트라의 젊은, 주로 아랍, 유대인, 스페인계인 연주자들 사이에 '평화'와 '조화'의 이미지를 촉진하는 겉치장을 벗겨내면서 보다 복잡한 역학관계의 설정을 밝혀낸다. 여기서 연주자들의 각기 다른 사회적 상황이 그들의 태도와 경험을 필연적으로 형성하기도 하고 방해하기도 한다. 더욱이 종종 노골적으로 반이스라엘 메시지를 전하기도 하는 바렌보임이 본인 스스로 정한 대변인 역할은 유대인과 아랍 음악가들이 편견 없이 서로 듣고 이해하는 음악적 이상향을 만들고자 했던 이 오케스트라의 포부와 상충하는 모습을 보인다. 윌슨이 묻는 것처럼, 유토피아는 누구의 것인가? 주로 유럽 관객들이 이 오케스트라의 음악을 **청취**할 때 누리는 음악적 해결책은 중동의 많은 이들이 추구하는 것일까, 아니면 그들은 본질적으로 그 지역에 대한 유럽-미국적 비전의 결과일까?(**오리엔탈리즘** 참조)

　서양 클래식 음악을 지지하는 프로그램에서 아랍 음악을 배제하는 것이 여기서 드러난다. 첫째, 이러한 형태의 음악에는 언어를 배울 수 있는 가장 많은 기회를 가진 사람들에게 특권을 주는 계층 구조가 내제되어 있다. 둘째, 오케스트라가 2006년 마드리드 콘서트를 위해 베토벤의 《교향곡 제9번》을 선택한 것은

틀림없이 이스라엘 철수를 바라는 팔레스타인의 욕구보다는, 공존을 향한 유럽적 꿈을 실현했다. 유럽 민족 국가의 출현과 프랑스 혁명의 폭력으로부터 유래된 실러(Friedrich von Schiller)의 글이 이미 실현된 시온주의 비전과 점령당한 팔레스타인의 '배타적인 민족주의 유토피아'를 환기한 반면에 말이다(**민족주의** 참조). 연주자들을 위한 워크숍에서 어느 정도의 합의가 이루어지지만, 고국의 정치적, 사회적 현실은 종종 다시 분열이 일어나고, 반면 음악가들이 '자기 자신을 잃기를' 바라는 유토피아적 욕구와 그들의 자율적(**자율성** 참조) 음악 표현에서의 차이는 갈등을 해결하기보다는 아마 틀림없이 일시적으로 보류할 뿐이다(그럼에도 음악가들이 공연에서 대안적[**타자성** 참조] 정체성을 가정하는, 이 상황에 대한 보다 긍정적인 해석을 위해서는 다음을 참조. Currie 2012b).

* *같이 참조*: **냉전, 9/11 테러**
* *더 읽어보기*: Baade 2012; Baker, C. 2010; Bergh and Sloboda 2010; Cizmic 2012; Cooper 2009; Fauser 2013; Forrest 2000; Hambridge 2015; Liebman 1996; Robertson 2010; Scherzinger and Smith 2007

강예린 역

의식(Consciousness)

의식이란 무엇이고 어떻게 작용하는지에 대한 학자들의 뚜렷한 의견 일치는 없다. 그러나 한 정의에 따르면, 의식이란 '인식(awareness)의 특별한 종류'이다. 더 구체적으로는 '자각하고 있는 상태의 의식'이다(Zbikowski 2011, 183). 이 정의는 어떤 이론가들에게는 일차적이거나 핵심적인 의식이라기보다, 더 고차원적이거나 확장된 형태의 의식이라는 것을 나타낸다(Edelman 2005; Damasio 2003 참조). 의식의 일차적인 형태는 본능적이고 생물학적으로 결정되는 반면에, 확장된 형태는 데카르트의 몸/정신 이원론(**타자성** 참조)에 따른 시간성, 기억, 자신과 타인 사이를 구별할 수 있는 실제적인 의식을 포함한다. 그리고 특히 자서전적인 사건들인 **내러티브**를 생각하고 구성하는 능력도 포함한다(Clarke, E. 2011, 195; **자서전** 참조). 의식의 구체적이고 세부적인 것들은 경험된 사건들에 따라 달라진다. 음악학자들에게 중요한 의문은 '"음악적 의식(들)"과도 같은 것들이 있는지 없는지'이다(Clarke and Clarke 2011, xx). 이 의문에 대한 접근 방식은 사용하는 방법론에 따라 달라진다. 예를 들면 신경과학적, 철학적, 문화적,

심리학적인 방법론들이 있고, 때때로 이들을 조합하여 사용하기도 한다.

확장된 의식은 음악적인 측면에서 다양한 형태를 지닐 수 있다. 이 형태에는 실제 음악적 사건을 인지하는 청자의 의식이 있고, 원하는 상태(이완, 자극, 육체 활동, 치료 등. DeNora 2000, 2011; **청취** 참조)에 도달하기 위해 특정한 종류의 음악을 선택하는 의식도 있다. 음악학자 클라크(David Clarke)는 철학자 하이데 거를 따라 이 아이디어를 확장시켰다. 그는 '음악은 우리 내면의 주관적인 삶의 흐름, 즉 세계 속의 존재라는 느낌의 모델이 되고 틀이 되며, 이러한 것들을 들을 수 있게 해준다'라고 주장했다(Clarke, D. 2011, 1; **주체성** 참조). 하지만 이런 경험은 본능적이고 생물학적인 충동과 바깥 세계에 대한 반응 사이에서 형성되는 것처럼 보인다.

음악심리학자 가브리엘슨(Alf Gabrielsson)은 일차 의식의 예를 설명한다. 청자들은 '음악이 모든 의식을 장악하고', '다른 것들은 중요하지 않게' 느껴지는 음악에 대한 강렬한 경험(SEM)[4]을 가질 수 있다. 하지만 '똑같은 음악을 듣거나 그저 음악이 어떻게 느껴지는지 생각함으로써' 경험이나 정서가 되살아날 수 있고, 그럴 때 더 고차원적인 형태의 의식이 나타날 수도 있다. 궁극적으로 가브리엘슨은 음악에 대한 강렬한 경험(SEM)에 대해 이렇게 말한다.

> 음악에 대한 관점뿐 아니라 **정체성**에 관한 문제들, 타인과의 관계, 삶과 존재에 대해 변화된 관점과도 같은 매우 중요한 문제에도 광범위한 영향을 미칠 수 있다.
>
> (Gabrielsson 2011b, 107)

의식의 개념은 2006년에 개최된 콘퍼런스 논의와 클라크(David Clarke)&클라크(Eric Clarke)의 에세이 모음집 이후로 음악적 **담론**으로 다루어지기 시작했다(Clarke and Clarke 2011). 이 모음집은 뇌 스캐닝과 영상(MRI)의 진보에 따른 신경과학과, 과학의 의식에 대한 비판적인 질문들(애리조나 대학 의식 연구 센터, 의식 협회와 저널 작업의 반영)과 음악**심리학**의 발전에 따라 만들어진 것이다. 『음악과 의식』(Music and Consciousness) 편집자들이 음악학자들에게 던지는 질문은 '음악에 대한 경험과 이해가 의식에 대한 기존 논의에 어느 정도 도움을 줄 수 있을 것인가'와, 이것이 '음악에 대한 새로운 사고방식'으로 이어질 수 있을 것인가이다(앞의 책, xvii). 예를 들어 주관성을 형성하는 음악의 역할과 시

4) 역주: Strong Experiences related to Music

간적 영역에 대한 음악의 의존은 의식에 대한 적절한 통찰력을 줄 수 있다는 것을 시사한다.

철학자 후설(Edmund Husserl)은 『내적 시간의식의 현상학』(*On the Phenomenology of the Consciousness of Internal Time, 1893–1917*)에서 음악이 의식을 이해하기 위한 중요한 열쇠라고 보았다(Husserl 1991). 음악과 의식 모두 시간의 경과에 따른 사건의 흐름이 핵심이기 때문이다. 또한 클라크는 후설의 '다루어지지 않고, 해결되지 않은 채 남겨진 질문들'에 관심을 가졌다(Clarke, D. 2011, 8). 여기에 한 가지 질문이 있다. 음악에 대한 우리의 지각에서 무엇이 '지금'을 구성하고 있는가? 후설은 이 질문을 청자의 의식에서 선율이 전개되는 방식을 떠올림으로써 답했다. 선율에 대한 우리의 의식은 일련의 사건들, 즉 일련의 음들로 구성되어 있다. 그리고 각각의 것은 이전 사건들로 인해 유지되고, 앞으로 다가올 사건들에 의해 예상된다. 이 유연하고 연결되어 있는 과정을 통해 선율은 전체로서 인식된다. 하지만 사건들의 유지 능력이 계속해서 약해진다면, 각각의 사건들은 일어나는 순간 사실상 사라지기 시작한다.

여기에 음악이론가들의 아이디어인 쉔커의 연장 개념(**음악이론** 참조)과 메이어(Leonard B. Meyer)의 함축/예상 모델(**정서** 참조)과 같은 아이디어와 유사점들이 있다. 하지만 후설은 선율이나 음악적 **스타일**을 구체적으로 다루지 않았기 때문에, 이에 클라크는 후설의 아이디어를 발전시키는 방법을 제안한다. 그는 사건들이 슬그머니 사라지는 후설의 모델이 **르네상스** 작곡가인 라소(Orlande de Lassus)의 모테트에서 나타나는 성부들의 뒤얽힘과 반복 없음에서 나타난다고 말한다. 그러나 반복이 있고 재현부가 있는 모차르트의 소나타 **형식** 악장에서는, 청자들은 내부적으로 동등하게 구성된 음악적 사건들이나 '주제'를 회상하게 된다. 하지만 모차르트의 예는 후설의 이론을 복잡하게 만든다. 후설은 계속해서 시간을 그 자체로 뒤로 접기 때문이다.

클라크는 또한 철학자 데리다가 다른 곳에서 추구해왔던 후설 이론의 또 다른 문제, 즉 사건이 일어나는 순간에 근원적인 의식이 실제로 가능한가 하는 문제에도 주목한다. 예를 들어 그는 음이 연주된 후에만, 테누토 또는 스타카토가 완성되고 난 이후에만 알아차릴 수 있다고 주장한다. 즉 우리가 현재라고 인식하는 것은 이미 과거의 일이다. 따라서 그는 '의식 그 자체의 본질은... 무의식의 수면 아래에 있다'라고 제안했다(앞의 책, 9). 음을 테누토나 스타카토로 인식하는 것은 '조금 전에 우리가 무의식적으로 경험하고 있었던 것에 대한 의식적인 판단'을 나타내기 때문이다. 혹은 더 도전적으로 표현하자면 '음악적 대상에 대한 의식적인 경험은, 근본적으로 기술적인 매개물의 단순화할 수 없는 복잡성에

의해 만들어진다'라는 것이다(Gallope 2011, 53). 이러한 매개적인 요소들은 시간 지연, 기억의 또 다른 유형들, 사물에 대한 시각, 언어 체계를 통한 접근 유형, 즉 '청취의 문화적이고 역사적인 특이성'을 포함한다(Biddle 2011b, 66; **청취** 참조). 음악학자 비들(Ian Biddle)이 지적하듯이, 정신분석이론가 라캉의 말을 바꾸어 말하면 '소리는 그 자체로 자율적인 현상으로 나타나는 것이 아니라, 우리에게 이미 관련이 있는 어떤 것으로 나타난다'(앞의 책, 72; **소리** 참조).

이러한 것들이 주목받는 이유는 일반적으로 의식 연구의 뿌리에 존재하고 있는 문제 때문이다. 즉, '주관적인 경험이라는 인식과 객관적이어야 한다는 요구를 조화시키는 데 나타나는 어려움이다'(Montague 2011, 30). 우리는 소리를 들은 그 순간으로부터 어떤 방법으로든 그것을 이해하려고 애쓴다. 이 문제의 핵심은 다음과 같은 의문을 제기한다. 우리의 역사적 지리와 학문적 전통이 어떤 종류의 청취를 하게 하는가? 그리고 암암리에 어떤 종류의 청취를 침묵하게 하는 것인가? 여기에서 비들은 그가 '음악학의 훈련받은 청취에 대한 집착'이라고 부르는 것에 주목한다. 그는 독일의 음악이론가 잘처(Felix Salzer)의 용어인 '구조화된 청취'를 포함하고 있다. 형식주의자들의 훈련받은 방식의 청취(**형식주의** 참조)는 음악적 문법을 이해하는 것에 초점이 맞추어져 있고(Salzer 1962 참조), 셰페르(Pierre Schaeffer)가 말하는 '축소된 청취'(reduced listening) 역시 더 비공식적이긴 하지만 여전히 훈련받은 청취 방식을 고수하고 있다(Schaeffer 1966 참조). 하지만 청취에는 수많은 방법이 존재한다. 만약에 누군가 레코딩에서 무엇을 들었는지 말해보라고 한다면, 연주자, 날짜, 장소, 특정 정서의 목록, 혹은 '고상한 음악'에 대한 서술이 나올지도 모른다(Clarke, E. 2011, 199; Clarke 2005 참조).

음악과 의식에 관련하여 고려해야 할 또 다른 문제로는 연주자의 의식을 형성하는 **몸짓(제스처)**과 신체적 연주의 역할이 있다. 소위 '자유 즉흥연주'가 실제적으로는 '음의 **상호텍스트성**'의 형태로 이어지는 사전문화적인 지식으로 전달되는 점이다. 뿐만 아니라 이는 음악과 명상, 몸의 중심적인 역할, 약물을 통해 변화된 상태(**타자성** 참조), 일상생활에서의 음악과 사회적 환경(Clarke and Clarke 2011; **생태음악학** 참조)까지 확장될 수 있다. 예를 들어 데노라(Tia DeNora)는 '행위와 맥락의 상호 결정'과, 음악을 활용하여 어떤 이의 관점을 '"통과"시키거나 바꾸는' 데 주의를 기울이고 있다(DeNora 2011, 311, 323).

의식의 개념이 분명하게 나타나 있는 초기 음악 텍스트들을 다시 볼 수도 있다. 예를 들어 19세기 중반의 음악이론가인 마르크스(A. B. Marx)의 연구는 헤겔 철학의 흔적을 반영하는데, 그의 연구는 '의식의 도래'로서 창조적 과정에 대

한 서술(**창의성** 참조)을 포함한다(Marx 1997, 18–19). 마르크스는 '꿈같은' 이거나 '무의식 중에' 와도 같은 작곡의 '오래된 오해'를 잠재우기 위해 애를 쓰고 있다. 오히려 그는 작곡이란 '영적인 존재의 가장 깊은 자기성찰이며, 가장 높은 힘과 가장 높은 의식'이라고 말하고 있다. 그 증거로 모차르트의 편지를 작곡의 의도와 실제에서 '몹시 두드러지는 분명한 의식'으로서 인용한다(앞의 책, 19). 또한 그는 **형식**을 '의식에 이르러 스스로를 이성으로 드높이는 이성적 정신의 표현'이라고 제안한다(앞의 책, 62). 마르크스의 아이디어는 초기 음악이론가들, 특히 1878년에 의식은 영감의 작용 뒤에 나타나야 한다고 주장한 코흐의 아이디어와는 대조적으로 보인다. 벤트(Ian Bent)에 따르면, 코흐는 영감의 '지나치게 충만한 감정들'과 '고양된 경험'이 어떤 지점에서는 '의식적으로 사라져야 한다'고 믿었다. 그래야만 '취미(*Geschmack*)와 예술적인 감수성(*Kunstgefühl*)'이 알맞은 감정이 제대로 전달되었는지를 결정할 수 있다는 것이다. 여기에서 의식은 취미와 판단에 따라 이성을 발휘하는 것으로 정의된다(Bent 1984, 36; **가치** 참조).

* 더 읽어보기: Becker 2004; Chalmers 1996; *Consciousness, Literature and the Arts* [journal]; Güzeldere 1997; James 1912; Nunn 2009

<div align="right">정은지 역</div>

커버 버전(Cover Version)

커버 버전은 일상적인 용어이자 점차 대중음악 연구에서도 활발히 사용되고 있는 용어로, 이는 오리지널 버전을 만든 연주자가 아닌 다른 연주자가 이를 녹음하는 대중음악의 관습을 설명하는 용어다(**작품** 참조). 커버 버전은 계속해서 과거에 초점을 맞춤으로써, 대중음악의 역사로서의 의미를 발생시키는 것을 돕는 관습이다(Weinstein 1998 참조).

명백하게 **대중음악**은 항상 작곡가가 다른 사람이 공연할 노래를 만드는 방식에 의존해왔는데, 그 대표적 예시가 다이아몬드(Neil Diamond)의 〈나는 믿어〉(*I'm a Believer*, 1966)이다. 이는 구체적으로 몽키스(The Monkees)를 위해서 작곡된 것으로, 이 밴드는 독창성에 대한 어떠한 초기 주장도 없었다(**진정성** 참조). 하지만 커버 버전들은 이미 친숙한 노래와 관련되는 경향이 있으며, 그에 따라 재탐색하거나/재탐색하고 재작업하는 것이 가능하다.

밥 딜런의 노래는 상당한 양의 커버 버전을 양산해왔다. 1960년대 초, 딜런 노

래의 많은 커버 버전들이 있었고, 고도로 상업화된 포크 양식(folk style)인 피터, 폴, 그리고 메리(Peter, Paul and Mary)의 버전이 가장 주목할 만했다. 그 중 버드(The Byrds)에 의한 다양한 버전의 밥 딜런 노래는 음악적으로 매우 흥미롭다. 《탬버린 맨》(*Mr. Tambourine Man*)의 커버 버전은 1965년 히트 싱글에 올랐다. 여기서 딜런의 어쿠스틱하고, 포크음악에 근거한 **소리**는 비틀즈로부터 직접적인 영향(**영향** 참조)을 받은 록 사운드로 바뀐다. 그라이어(James Grier)의 상세한 비교에 따르면, '딜런의 원곡 버전을 록 방식으로 창조하는 것을 넘어서, 그들은[버즈] 음악에 개인적인 양식을 부과하고 있었다'는 것을 보여주는 두 개의 특정한 특징들이 있다(Grier 2010, 43). 첫째로 가장 주목할 만한, 세부적인 사항은 도입부의 사운드인데 이는 페이드 아웃(fade-out)으로 처리되었다. 도입부의 독특한 사운드는 맥귄(Roger Mcguinn)의 12현 기타의 음색에서 나왔으며, 그것은 딜런의 사운드와는 매우 달랐고, 그라이어 글처럼 사용된 실제 기타(Rickenbacker), 현의 더블링, 그리고 현을 가로질러서 선율을 나누는 것을 포함한 몇몇 요인들로부터 파생되었다. 감탄할만한 정확성과 함께 그라이어가 논의한 두 번째 세부사항은 화성적 리듬에 관한 것이다. 버즈의 버전은 사실상 부딸림화음에 큰 비중을 두고 재구성된다.

커버 버전에서는 음악적 변형에 대한 논의뿐만 아니라 **정체성**에 대한 논의도 명확해질 수 있다. 예를 들어, 2001년에 아토믹 키튼(Atomic Kitten)은 《파도가 높지만》(*The Tide is High*)으로 히트를 쳤는데, 이 곡은 1960년대 동안 트로얀 레이블(Trojan label)에서 파라곤스(The Paragons)에 의해 제작된 스카/레게(ska/reggae) 사운드로 오리지널 버전이 나온 후 1980년에는 블론디(Blondie)가 녹음하기도 했다. 이 예시는 의미와 암시의 관계망을 형성한다(**의미** 참조). 그 노래는 파라곤스의 남성으로서의 정체성을 해리(Debbie Harry)와 키튼의 여성적 목소리로 변화시켜 노련하게 **젠더**를 바꿨다. 또한 이 노래는 블론디와 키튼 버전 모두에서 민족적 정체성(**민족성, 인종** 참조)을 변화시키는데 이는 흑인의 사운드와 자메이카의 맥락에서 영국계 미국 백인의 맥락으로의 변화로 나타난다. 또한 그 노래는 대중음악이 시간의 경과로 인해 역사화 된 대상이 되어가는 과정도 보여준다. 민족성의 변화는 대중음악에서 긴 역사를 가지는데, 흑인 리듬인 'n' 블루스 사운드를 백인 경제와 주류 문화(**문화 산업** 참조) 속에 도용한 것은 1950년대의 로큰롤의 형성에 있어 중요하다(Gillett 1983; Palmer 1996).

커버 버전을 둘러싼 이슈들과의 비판적 적용은 여러 맥락에서 분명히 나타나지만, 그리피스의 글에서 가장 직접적으로 나타난다. 그리피스는 「커버 버전과

동작에서의 정체성의 소리」(Cover Version and the Sound of Identity in Motion)
라는 제목의 챕터에서(Griffths 2002) 서로 다른 시기와 양식을 가진 다양한 녹
음에 대한 논의를 통해 젠더, 섹슈얼리티, 인종 그리고 **장소**에 관한 이슈를 강조
했다. 그는 '커버 버전은 텍스처의 도해(illustration) 그리고 정체성과 정치적 힘
에 관한 문제를 둘러싼 논의의 시작을 위한 사례 연구를 제공할 수 있다'고 결
론짓는다(앞의 책, 61). 이것은 커버 버전과 그것의 해석의 관습에 있어 새로 발
견된 중요성을 제시한다. 혹자는 이러한 과정에서 발생하는 재활용의 본질이 대
중음악의 피상성으로 향할 수 있다고 보지만, 사실상 그것은 의미가 음악을 통
해서 형성되고 분명히 표현되는 방법 중의 하나가 된다. 이러한 음악적 과정과
맥락으로부터 이제 갓 진화하기 시작한 **담론**은 커버 버전이 대중음악 연구에서
추가적인 논의를 위한 큰 잠재력을 가지고 있다는 것을 보여준다.

* 더 읽어보기: Coyle 2002; Cusic 2005; Mosser 2008; Plasketes 2010

김서림 역

창의성(Creativity)

선사시대 동굴 벽화와 수 세기 동안의 종교적인 예술에서부터, **계몽주의** 이후
창의적 **천재**의 가치평가가 높아지는 과정을 거쳐, 지역 및 글로벌 비즈니스(**세계
화** 참조)의 경제에 이르기까지, 창의성은 사회에 상당한 영향력을 행사해 왔다.
그래서 창의성이란 무엇인가? 이것은 학습될 수 있는가? 어떻게 형성되는가? 이
것은 어떤 과정을 통해 발전하는가? 그것은 근면함(신교도의 직업윤리?), 개인
또는 신의 영감, 협력적인 노력, 여가, 뜻밖의 기쁨, 또는 이들 조합의 산물인가?
창의성이 무엇인지 결정하는 결정권자는 누구인가? 그리고 왜 이를 결정하는
가?

　인지 과학자 보덴(Margaret Boden)은 창의성이 관계자나 인류 역사 전반에 걸
쳐 '새롭고, 놀라우며 가치가 있는 아이디어나 인공물을 생각해내는 능력'이라
고 주장한다. 그녀는 창의성이 '개념적 사고, 지각, 기억, 그리고 성찰적 자기비판
과 같은 일상적 능력에 바탕을 두고 있기' 때문에 모든 사람이 창의성을 이용할
수 있다고 주장한다(Boden 2004, 1). 보덴의 정의는 **가치**, 저자, 독창성 그리고
정격성에 중점을 둔다. 다른 관점에서 심리학자 길홀리(Kenneth Gilhooly)는 창
의성을 문제 해결의 한 형태(Gilhooly 1996), 즉 '목표의 확산, 하위 목표, 잘못된

길과 잘못된 시작'이라고 설명한다. 두 가지 정의 모두 창의적 과정이 자율적(**자율성** 참조)이라는 것을 암시하는데, 이는 독일 철학자 칸트가 1790년에 처음 출판한『판단력 비판』에서 이미 언급했던 견해이다 (18세기 음악 이론가들은 계획을 세우고, 형태를 만들고, 생각을 형성할 필요가 있다고 강조했다; Bent 1984).

반면 마르크스주의 이론가 아도르노(**마르크스주의** 참조)는 창의성에 대하여 '미적, 기술적, 사회경제적 요인의 복잡한 상호관계'의 반(semi)자율적 산물이라고 주장했다(Rampley 1998, 269). 이것은 질문을 제기한다. 개인의 창의성이 존재하는가? 그 이전 사람들의 본보기가 없었더라면 베토벤은 그가 했던 방식으로 작곡하거나 연주했을까? 아무리 혁신적이라 할지라도 창의성이 학습된 기술과 공유된 관습에 의해 촉진되지 않는 경우도 있는데(Cope 2012 참조), 이것이 '모범적 성격'(exemplary personality)의 추진력, 이기적 야망, 성실함과 결합되는 경우에도 마찬가지인가?(Gardner 1993) 아니면 반응을 예측하기 어려운 개인과 상업적 대리인이 창작 행위를 비교하고 평가하는 불확실한 상태에서 창의성이 나타나는가?(Menger 2014 참조)

사회과학은 창의성이 역사적, 문화적, 민족적(**민족성** 참조), 사회적, 정치적 요인에 의해 결정되므로 환경이 인큐베이터(레오폴트 모차르트(Leopold Mozart)의 아들 볼프강 아마데우스의 초기 지도) 또는 장애물(구스타브 말러의 아내 알마(Alma Mahler)에게 작곡을 중단하라는 강요)로 작용할 수 있으며, 예술과 문학의 광범위한 창의성 분야는 사회학적으로 중요한 많은 이론적 연구를 촉발했다(Wolff 1993; Becker 2008; Bourdieu 2014 참조). 따라서 인류학자 잉골드(Tim Ingold)는 창의성이 '성장과 움직임으로 얽힌 묶음'으로 구성된 생태계의 '그물망'에 위치하고 생산된다고 제안하는 반면(Ingold 2998, 1796; Ingold 2013을 보라), 철학자 클라크(Andy Clark)는 창의성이 '뇌, 몸, 세계를 아우르는 복잡한 인지 경제'에서 일어난다고 주장한다(Clark 2008, 217). 따라서 음악에 대한 창의성은 다양한 관점에서 접근될 수 있고, 음악에 관한 관심은 예술과 인문학에서 과학, 의학, 교육, 경제, 사업을 포함한 수많은 다른 분야로 확대된다.

자주 인용된 창의성 모델은 사회심리학자인 월러스(Graham Wallas)의 '단계 이론'(stage theory)으로 준비, 부화, 발현, 검증의 네 단계로 이루어져 있다(Wallas 1926, Rothenberg와 Hausman 1976도 보라). 데이비드 콜린스(David Collins)는 작곡과 관련하여 다음과 같이 설명한다.

'준비'(preparation)는 초기 문제를 평가하고 작업자가 작업 중인 음악 자료에 익숙해지는 시기를 말한다. '부화'(incubation)는 의식적인 작업이 한쪽으로 쏠렸을 때

문제로부터 멀어지는 시간을 의미한다. 이 기간에는 피상적인 세부 사항이나 이전에 시도한 문제에 대한 수동적 망각 그리고/또는 문제 요소 간의 연관적 놀이 등이 포함될 수 있다(Lubart, 1994). '발현'(illumination)은 문제 해결 행동에서 소위 '통찰력의 섬광'으로, 종종 문제 해결에 대한 해결책이 임박했다는 일종의 암시가 선행된다. 새로운 아이디어의 생산은 월러스가 '검증'(verification)이라 칭하는 정교함, 개발 및 평가의 과정을 필요로 하며, 이는 그 자체로 준비 또는 배양 단계로 되돌아갈 수 있다.

(Collins 2005, 194).

이 모델은 명백한 논리로 이루어져있고 매력적임에도 불구하고 다소 경직되어 있다. 예술가들과 음악가들이 창조하는 방식에 있어 다른 방법은 없는가? 이에 새로운 모델들이 제안되었다. 예를 들어 '흐름' (당면한 과제에 완전한 몰입, Csikzentimihalyi 2013 참조)의 개념과 '분산된 창의성'이라는 개념이 제안되었다. 이 개념은 작곡가, 연주자, 청중(Clarke, Doffman과 Lim 2013, Barrett 2014를 보라)뿐만 아니라 기관, 홍보업자, 음반 회사 등을 포함한 다수의 협력자들 사이에 **주관성**이 분산되는 공유 행위이다. 이 마지막 부분에서 주목할 점은 음악의 창의성의 모든 행위가 반드시 집단적이라는 것을 상기시킨다는 것이다. 이러한 맥락에서, 최근 연구는 창의적인 장면과 동향을 검토할 때(Piekut 2011; Quillen 2014) 행위자 연결망 이론(actor network theory)(Law와 Hassard 1999; Latour 2005; Piekut 2014b)과 다른 사회학적 협력 모델을 사용함으로써 이익을 얻었다. 또한 월러스의 모델은 수정되었고 뇌 영상촬영(Sawyer 2012)과 컴퓨터 프로그래밍(Wiggins 2012)을 포함한 과학의 진보로 대체되었다. 유전적 비판(**스케치** 참조)에 대한 전통적 강조도 도전을 받아왔다. 예를 들어 음악학자 도닌(Nicolas Donin)은 유전적 비판과 인지 인류학적 접근법을 결합한 하이브리드 접근법을 실험했다(Donin 2009). 기본적으로, 작곡가는 그나 그녀의 창조적인 과정과 스케치를 재현하고 창작 당시 손에 넣은 모든 재료를 조합해야 한다. 그러나 이 방법에 문제가 없는 이유는 작곡가가 자신의 창의적인 창작 단계를 회상하는 능력에 의존하기 때문이다.

마지막으로, 창의성에 대한 접근법이 시간이 지남에 따라 변화해왔음을 이해하는 것이 중요하다. 예를 들어, 역사 음악학자 헤리슨(Rebecca Herissone)은 '우리가 오늘날 창의력을 고려함에 있어서 당연하게 여기는 많은 기본 교리들, 예컨대 저자의 우수성, 독창성, 영감, 천재의 개념들과 같은 것들이 18세기와 19세기에 완전히 발전되었다'는 사실에 주목했다. 실제로, 17세기 영국에 대한 그녀

의 연구는 모방과 협업, **르네상스**와 중세 시대로 거슬러 올라가는 관행인 이전 예술가를 '복사하고, 연구하고, 흉내내고, 모방하는 것'에 대한 당시 가치를 강조했다(Herissoine 2013, 15; Herissone과 Howard 2013을 보라). 헤리손의 중요한 업적은 이러한 종류의 추가 역사적 연구를 통해 얻을 수 있는 것이 많다는 것을 시사하며, 이것은 창의성에 대한 현재의 개념과 그것이 어떻게 형성될 수 있는지에 대한 생각을 바꾸는 데 도움이 될 수 있다.

* 같이 참조: 스케치
* 더 읽어보기: Amabile 1996; Andreatta et al. 2013; Auner 2005; Bayley 2010; Burkus 2013; Collins 2012; Colton and Haworth 2015; Deliege and WIggins 2006; Doffman 2011; Kaufmann and Sternberg 2010; Knust 2015; Sawyer 2012; Sloboda 1988; Sternberg 1998; Thomas 1998

김예림 역

비평적 음악학(Critical Musicology)

1980년대 중반 **신음악학**의 부상 이후, 음악학 내에서 자기 비판적이고 반성적인 관계가 형성되었다. 그리고 이는 시청각 매체(**영화 음악** 참조), **대중음악**, 민족음악학(**민족성** 참조), 문화 이론(**문화 연구** 참조), 음악 **심리학**, 음악 치료, 그리고 연주 분석과 같은 음악학과에서 현재 가르치는 주제들이 급증하도록 했다. 그러나 1990년대 초 대부분 영국에 기반을 둔 광범위한 학자들 사이에서 음악학이 서구의 클래식 정전의 중심인물들에 너무 많은 초점이 맞춰져 있고, 음악학 내의 하위 학문들(민족음악학, **대중음악학**, **이론과 분석**, 그리고 **역사 음악학**과 같은)이 서로 소통하지 않는다는 우려가 제기되었다. 이 우려는 음악 작품(**작품** 참조)과 그 맥락 사이의 전통적인 차이가 유지되고 있다는 것을 포함한다. 그러한 학자들은 신음악학과 동시에 소위 비평적 음악학의 기치(旗幟) 아래 독립적으로 그들의 생각을 발전시켰다. 신음악학처럼, 비평적 음악학은 유산의 흔적이 현저하게 드러나며, 많은 동류(同流)의 발전들로 대체된 역사적 순간이다.

비록 전반적으로 실용적, 역사적, 사회적, 그리고 분석적 의미 사이의 통합을 추구했지만, 비평적 음악학에는 새로운 정통주의나 거대한 내러티브(**내러티브** 참조; Cook and Everist 1999 같이 참조)가 정립되는 것을 피하기 위해 음악을 지속적으로 다시 생각해보는 개념이 포함되었다. 실제로 그러한 논의

를 위한 포럼은 영국에서 1993년부터 2004년까지 매년 '비평적 음악학'이라는 이름으로 열렸다. 온라인에 잠깐 게시된 글에 의하면(Critical Musicology: A Transdisciplinary Online Journal) 비평적 음악학은 '첫째, 다른 인문학의 분야 내에서 행해진 비판 이론의 양상을 음악에 적용하는 음악학의 한 형태', '둘째, 이전의 음악학적 전통에 대한 이론적인 비평이 포함된 음악학의 한 형태'라고 한다(http://www.leeds.ac.uk/music/Info/critmus/; 이 포럼의 재평가들은 다음의 웹사이트에 게시됨: http://www.ww-musicology.orguk/2010.html). 2006년, 출판사 애쉬게이트(Ashgate)는 여전히 신음악학과 명백하게 관련된 작가들이 포진해있긴 하지만, 『비평적 음악학에 관한 현대적 사상가』(*Contemporary Thinkers on Critical Musicology*)라는 제목의 시리즈를 출간했다.

비평적 음악학 포럼의 목적은 음악 연구의 더 많은 접근 방식을 장려하고, 새롭게 부상하고 있는 신음악학과 아직 완전히 연계되지 않은 작업에 화답하는 것이었다. 이러한 접근에는 음악 작업에 대한 보다 비판적이고 철학적인 이해가 포함된다(Goehr 1992 참조). 예를 들면 텍스트로서의 음악에 대한 거부와 **스케치** 및 기타 사료 기반 연구에 대한 관련 회의론(Griffiths 1997), 클래식, 포크 및 팝과 같은 상위 장르(**장르** 참조)로 음악을 나누는 것에 대한 약화(Moore 2001b; Griffiths 1999), 음악의 공연과 경험에서 **신체**의 역할에 대한 고려(Leppert 1988; Bohlman 1993 참조), 연주자 및 청취자 중심의 조사 및 **주체 위치**에 대한 관심(Clarke 1999; Dibben 2001), 음악가들이 수익을 내는 것을 배우는 방법에 영향을 미치는 사회적 조건에 대한 조사(Green 2001), 그리고 음악을 어떻게 교수(敎授)해야 하는지에 관한 음악교육을 향한 관심, 그리고 젊은이들이 주제로 삼는 다양한 음악적 경험들을 가장 잘 설명할 수 있는 방법(McCann 1996; Green 1997)을 포함한다.

비평적 음악학은 음악의 생산과 소비, 이를테면 대중음악의 경제학에 매우 관심이 많았다(Wicke 1990 참조). 이와 관련한 저서는 프랑스 경제학자 아탈리(Jacques Attali)의 『소음: 음악의 정치적 경제』(*Noise: The political Economy of Music*)이며, 이것이 주목하는 것은 음악을 제작하고 판매하는 사람들이 가지고 있는 권력이며, '청취가 감시와 사회 통제의 필수 수단이 된다'는 것이다(앞의 책, 122; **청취** 참조). 비평적 음악학을 위한 또 다른 모델은 미국 민족음악학자 볼만이 음악학 그 자체를 정치적 행위로 간주하는 동시에 개정된 방법론을 정전 작품(**정전** 참조)과 정전작곡가에 한정하는 것에 대한 우려에 의해 제시되었다.

저항, 포스트식민주의 담론, 그리고 서발턴의 목소리[**포스트식민주의** 참조]들은

이미 우리를 둘러싸고 있는 음악에 들어있고, 우리는 단지 그 음악들을 듣지 않음으로써 그들을 무시한다[...] 따라서 음악학의 위기는 모든 해석 행위의 정치적 [**정치학** 참조] 본성과 여성의 음악을 너무 오랫동안 배제하는 정치적 결과[**페미니즘** 참조]와 대면해야 하는 새로운 책임에 직면해 있다. 유색인종[인종 참조]과 권리를 박탈당한 사람들 혹은 타자들[**타자성** 참조]을 우리는 단순히 보고 들을 수 없다.

(Bohlman 1993, 435-6)

음악학적 해석과 무시된 목소리에 대한 정치적 측면의 인식은 본과 헤즈먼댈치 (David Hesmondhalgh)의 저서인 『서양음악과 타자들』(*Western Music and its Others*, Born and Hesmondhalgh, 2000)에서 찾을 수 있으며, 반면에 음악과 계급 문제는 미들턴과 스콧(Derek B Scott/Middleton 1990; Scott 11)의 관심사였다. 사회적, 그리고 개별적으로 음악이 사용되는 방식에 대해 많은 비평적 음악학이 질문하고 조사하는데, 이는 음악과 인간의 상호작용에 초점을 맞춘다는 점에서 신음악학이 도입한 보다 주체적인 접근법(**주체성** 참조)의 중요한 연장선상에 있다.

우리가 이제 비평적 음악학을 복수형으로 말할 수 있을 정도로, 관련된 많은 전략이 그 후에 등장했다. 『실증적 음악학: 목표, 방법, 관점』(*Empirical Musicology: Aims, Methods, Prospects*, Clarke and Cook, 2004)에서는 이러한 이른 징후가 처음 게시되었다. 그리고 그것은 음악학이 자료 수집과 분석 과정을 더 잘 사용하고 더 비평적으로 반영할 수 있는 방법을 조사하는데, 이러한 방식들은 신음악학자들로부터 공격을 받았던 측면이었다. 관찰 또는 '사실'은 특정 시기에 다뤄진 지적 담론 및 관련 가치(**가치** 참조)에 의해 결정되는 자료의 해석에서 비롯된다. 결과적으로, 이 두 가지가 사용된 방법과 질문을 처음부터 결정하게 될 것이다. 쿡과 클라크(Eric Clarke)는 다음과 같이 말한다.

경험적 음악학과 비경험적 음악학 사이에는 유용한 구분이 없는데, 그 이유는 진정한 비경험적 음악학과 같은 것은 있을 수 없기 때문이다. 여기서 쟁점이 되는 것은 음악학적 담론이 경험적 관찰에 기초하는 정도, 그리고 반대로 관찰이 담론에 의해 제한되는 정도이다.

(Cook and Clarke 2004, 3)

간단히 말해서, 경험적 음악학은 관찰을 실험하고, 자료가 풍부한 분야의 분석을 통해 세계가 어떻게 돌아가는지에 대한 일원적이고 결정적인 설명을 촉진하

는 거대 내러티브를 지지(**내러티브** 참조)하지 않고, 발견(도구 지향적 접근) 전략으로 취급할 필요성을 강조한다. 실증적 음악학은 악보의 분석을 포함하면서, 집단과 개인에 의한 사회에서의 음악 사용에 대한 양적 및 질적 분석(Davidson 2004)과 연주에 대한 경험적 연구로 확장된다.

이와 관련된 또 다른 발전은 소위 급진 음악학과 영국 뉴캐슬 대학의 국제 음악 연구 센터에 기반을 두고 있는 온라인 저널(http://www.radical-musicology. org.uk/)의 출현이다. 급진적 음악학 온라인 저널의 명시된 목표는 '명백하게 또는 암묵적으로 기존의 패러다임의 정보를 얻는 작업을 장려하는 것이며, 음악학적 작업은 항상 정치적인 측면을 가질 것을 인정하는 것이다. 우리가 선호하는 정치는 허용 가능한 분야를 민주화하려는 욕망으로 요약될 수 있다'(*Radical Musicology* online journal). 위에서 인용한 바와 같이, 음악학이 정치적인 행위라는 볼만의 개념에 대한 동의가 있다. 급진 음악학 온라인 저널에서 주목할 만한 것은 비평적 음악학 운동의 목적과 목표를 재평가하는 것이며, 예를 들면, 미국 음악학자 쿠식(Suzanne Cusick)의 음악과 고문에 대한 선구적인 연구가 있다(**갈등** 참조). 또한 이 저널에 영국 음악학자 클라크(David Clarke) 역시 기고를 하였다. 그 글에는 서로 해를 끼치지 않으면서 조화로운 포스트모던의 문화적 다원성(**포스트모더니즘** 참조)을 옹호하는 것으로 보이는 '전지구로부터 온 마음을 편안하게 하는 혼성(混成) 음악'(laid-back, eclectic mix of music from across the globe)을 방송하는 라디오 프로그램인 BBC 라디오 3(BBC Radio 3)의 '레이트 정선(*Late Junction*)'에 기고한 글도 포함하고 있다. 클라크는 다음과 같은 결론을 내린다.

> 레이트 정선의 당혹스러운 점은, 한편으로는 (기특하게도) 실제로 우리가 겉보기에 이질적인 것 사이의 연결을 만들도록 장려하지만, 한편으로는 그 자체로 세계적 상상의 조화와 중대하게 상충하는 지정학적 세계 간의 차이를 깨닫지 못한다는 점이다.
>
> (Clarke 2007a)

문화적 다원주의, 상대주의 그리고 **세계화**의 **이데올로기**에 관한 이러한 우려는 음악학 연구, 특히 관계 음악학 및 비교음악학의 추가적인 형태로 생겨났다.

관계음악학(Relational musicology)은 인류학, 사회 이론, 그리고 역사에서의 발전을 통합하고자 하는 사회 음악학자 본(Born 2010a 참조)이 옹호하는 접근법이다. 본은 두 가지 경계에 도전할 필요가 있다고 제안하는데, 그 경계는 첫째,

음악/사회적 이원론, 그리고 둘째, 연구해야 할 음악으로서 중요한 것이 무엇이고 어떻게 연구해야 하는지에 대한 개념이다. 그녀의 제안은 부분적으로 "사회적으로 구조화된 것으로서의 소리 구조", 즉 음악 문화를 내재적 사회로 분석한다. 그리고 그것을 통해 음악/사회의 이원성을 극복하려는 음악의 비평적 인류학을 제안한(Feld 1984) 민족음악학자 펠드(Steven Feld)의 작업을 옹호함으로써 음악학을 포괄적인 민족음악학 내에 재배치하는 것이다. 관계음악학은 '예술, 대중음악, 민족음악의 역사적 관계, 예를 들면 암시, 미메시스, 패러디, 부정 또는 절대적 차이'에 초점을 맞춘다(Born 2010a, 224). 즉, 본은 '음악의 사회적, 산만하고 기술적인 구조, **자율성과 표현**'을 의미하는 '중재(mediation)'라는 용어를 무척 강조한다(앞의 책). 다른 말로, 음악이 세상에 존재하고 세상에 전달되는 방식을 의미한다. 본의 제안은 '확장된 경험적(그에 따라서 개념적인) 상상력'을 낳기 위해 '다양한 음악 하위 영역의 제한적인 개념적 경계'에 맞서 작업하는 것이다. 궁극적으로, 그녀는 '모든 음악에 대해 완전히 관계적이고 반성적이며 사회적이고 물질적인 개념을 지향하는 우리의 시각 그리고 목적에서의 존재론적 변화'를 추구한다(앞의 책, 242).

　비교음악학(Comparative musicology)은 민족음악학자인 새비지(Patrick Savage)와 브라운(Steven Brown)에 의해 최근 부활한 민족음악학의 선도물로서 출현한 1920년대와 1930년대까지 거슬러 올라가는 접근법이다. 이들의 접근 방식은 인구 연구, 통계 분석, 생물 진화 이론 및 비교언어학(Savage and Brown 2013; 또한 http://www.compmus.org/researchers.php를 참조할 것)을 바탕으로 문화 전반의 노래 형태를 비교하는 학제 간 접근법이다. 이 방법론의 초점은 실증적 데이터 수집과 통계 모델링, 보편적 원칙의 탐색 및 세계적 규모의 관계를 도표화하고자 하는 욕구에 있다. 그러나 데이터에 대한 이러한 초점은 상대적으로 중립적인 비교 개념과 결합되어 비판을 불러일으켰다. 예를 들어, 클라크는 비교음악학은 경험주의와 도표를 넘어서 변증법을 포함해야 한다고 주장했다.

　　차이점을 철저히 배제한 것에 근거한 유사성의 판단이 아니며, 공통점을 찾지 못할 정도로 차이점에 집착하는 것도 아니다. 그러나 차이점과 유사성이 한 시대의 긴장 속에서, 심지어 격변 속에서, 현재 서로가 상승하고 있다고 전적으로 가정한다는 인식은, 두 용어 모두 상대방에게 동화되지 못하게 하며, 역동적이고 개방적인 연구에 동기를 부여한다.

(Clarke 2014)

다른 곳에서 클라크는 다양한 음악 장르와 전통 사이의 강약 관계를 이론화하고(Clarke 2007b), 인도와 서양 예술 음악의 비교 음악 **분석**(그것의 전망과 한계)을 탐구했다(Clarke 2013).

본, 클라크, 새비지 및 브라운의 작업은 음악학의 하위 분야 간의 분열을 더욱 침투성이 있도록 만들고자 하는 욕구를 나타낸다. 또한, 「우리는 이제 모두 민족 음악학자다」(we are all ethnomusicologists now/Cook 2008; 또한 Cook 2015를 참조)에서 영국 음악학자 쿡의 주장에 따르면, 그는 민족음악학(수사학적으로 '신민족음악학'이라고 표현됨(Stobart 2008; Wood 2009 참조))에 대한 비평적 성찰과 경험주의와 사회과학에 대한 일반적인 전환을 강조한다.

* 같이 참조: **생태음악학, 게이 음악학, 청취, 소리**
* 더 읽어보기: Hawkins 2012; Hooper 2006; Koen, Lloyd, Barz and Brummel-smith 2008; Levitz 2012; Radano and Bohlman 2000; Scott 2000, 2003

<div align="right">강경훈 역</div>

비판 이론(Critical Theory)

비판 이론은 많은 곳에서 언급되지만 하나로 정의되기는 어렵다. 흥미롭게도 『미학사전』(*Encyclopaedia of Aesthetics*, 1998)은 비판 이론에 대한 첫 문장에서 우리에게 심플하게 '아도르노, 바르트, 벤야민(Walter Benjamin), 비평, 데리다, 페미니즘, 푸코, 하버마스(Jürgen Habermas), 마르쿠제(Herbert Marcuse), 포스트콜로니얼리즘, 그리고 포스트구조주의와 같은 다른 글을 읽어 보라'고 얘기한다. 일반적으로 **미학**에 대한 정보의 중요한 출처로서 『미학사전』의 이러한 태도는 비판 이론이 여러 가지로 많은 주요 사상가, 개념, 맥락과 연계되어 있지만, 자체적인 개념으로 정의되길 거부하는, 넓고도 우산 같은 개념임을 드러낸다.

그러나 비판 이론은 확실하게 자기만의 역사와 지적 정체성을 가지고 있다. 가장 명확하고 우선적인 용법은 1924년에 설립되어 1930년대에 호르크하이머(Max Horkheimer)의 지도 아래에 빠르게 발전했던 프랑크푸르트 사회 연구소에 소속된 철학자들과 사회학자들을 일컫는 '프랑크푸르트 학파'의 작업과 연계되어 있다. 비판 이론은 프랑크푸르트 학파에 의해 제공되었던 모델들을 기반으로 마르크스주의(**마르크스주의** 참조)를 지향하고, 거기서 파생된 골자 내에서 각 전문분야의 해석을 통해 철학적, 사회적 문제에 대한 엄밀한 비판적 참여

를 이루었다. 비판 이론에 대한 헬드(David Held)의 개괄은 인상적이다.

> 강조하건대 비판 이론은 통일성을 형성하지 않는다. [비판 이론은] 이 개념의 모든
> 주창자들에게 동일한 것을 의미하지도 않는다. 비판 이론이라는 이름으로 느슨하
> 게 언급될 수 있는 사상의 전통은 최소 두 가지로 나뉜다. 하나는 1923년 프랑크
> 푸르트에서 만들어진 사회연구소를 중심으로 한 전통이며, 두 번째는 하버마스
> 의 보다 최신 작업을 중심으로 한 전통이다.
>
> (Held 1980, 14)

비록 철학자 마르쿠제와 심리학자 프롬(Erich Fromm), 더 폭 넓게는 문학이론
가 겸 비평가 벤야민을 포함한 많은 다른 사상가들이 이 사회연구소에서 활발
히 활동했지만, 헬드의 첫 번째 전통은 (그가 철학자, 사회학자, 음악학자로 정의
한) 아도르노와 호르크하이머의 작업에 있다.

근본적으로 비판 이론의 정치적인 본질은 호르크하이머가 비판 이론의 마르
크스주의적인 기원에 대해 고찰하며 『전통 비판 이론』(Traditional and Critical
Theory)이라는 제목으로 1937년 출판한 중요한 에세이에 나타난다. 이 에세이
의 덧붙이는 말에서 호르크하이머는 약간의 사회를 향한 비판적 태도로서 인
간 행동과 역사의 탄생을 언급하며 이런 식의 정치 참여에 대해 설명한다.

> 사회에 대한 비판 이론은... 총체성을 가진 객체적 인간을 삶에 대한 자신만의 역
> 사적 방식을 생산해내는 자로 본다... 대상, 지각의 종류, 질문, 대답의 의미는 모두
> 인간 활동과 인간이 가진 힘의 정도를 증명한다.
>
> (Horkheimer 1972, 244)

영미권 일류 비평가인 패디슨(Max Paddison)은 비판적 본질을 가진 독특한 프
로젝트로서 아도르노와 음악에 관한 비판 이론의 훌륭한 해석을 보여준다.

> 다시 말해 비판 이론은 어떻게 이론이 대상과 연결되는지, 어떻게 이론이 대상의
> 모순을 다루는지와 관련이 있다. 동시에 비판 이론은 연구 대상의 맥락을 파악하
> 는 것과 관련이 있다(맥락을 파악하는 과정은 '객관적인' 사회적, 역사적 맥락만을
> 포함할 뿐만 아니라 맥락 안에 내포된 개인과 사회 간의 상호 작용을 포함한다).
>
> (Paddison 1996, 14-15)

패디슨의 설명에 따라 우리는 비판 이론이 연구 대상과의 비판적인 관계를 맺는 것으로서, 다른 더 넓은 맥락 안에서도 존재할 수 있는 과정이며('연구 대상의 맥락 파악'), 우리의 음악적 이해를 돕기 위한 은유를 내포하는 것으로 이해할 수 있다. 베토벤, 베르크, 말러, 바그너에 대한 연구, 쇤베르크와 스트라빈스키 비교 연구와 같은 아도르노의 음악에 대한 글들은 주제에 대한 비판적 이해를 보여주며, 후속 연구와 비판적 논의를 위한 모델을 제공한다.

아도르노에 대한 패디슨의 설명과 비평뿐만 아니라 음악학의 몇몇 다른 측면들은 아도르노의 작업에 흥미를 보여왔다. 아도르노의 본질적인 사상을 토대로 새로운 비판적 해석에 도전했던 가장 유명한 연구는 미국의 이론가인 수보트닉(Rose Subotnik)의 저서 『발전적 변주: 서양 음악에서의 양식과 이데올로기』(*Developing Variations: Style and Ideology in Western Music*, 1991)이다. 수보트닉은 이 책에 '아도르노의 베토벤 말년 양식에 대한 고찰'과 같은 아도르노가 만든 특정한 주제들에 관련된 몇 개의 에세이들을 발표한다(**시대 구분** 참조). 이 에세이에서 수보트닉은 베토벤에서 특히 음악 **언어**의 독립적이며, 자기 반성적인 성질이 실제 세상과 대망의 **모더니즘**의 비판적 관계를 형성하는 그의 말년 **양식**에서(**말년의 양식** 참조) 아도르노의 중요성을 밝힌다(**자율성** 참조).

> 아도르노에 따르면, 베토벤 세 번째 시기의 양식은 근대 세계의 시작을 알렸는데, 이는 완전한 인간에 대한 기대의 전복이며, 예술에서 반드시 해야만 하는 장엄하고 효과적인 사회적 저항을 만들었던 전복이다. 그러나 예술가의 사회적 무력은 최종적으로 바로 이 양식에서 이루어졌다.
>
> (앞의 책, 33)

이 문장은 아도르노에게 근대적 세계에서 음악과 예술 일반의 역설적인 지점이 무엇이었는지를 잘 보여준다. 즉, 예술가의 고립을 자연스럽게 승인하는 비판적 예술을 위한 요구인 것이다.

이 글의 초반에 설명했듯이, 비판 이론을 프랑크푸르트 학파와 그의 관련된 이론가들의 이미 넓은 경계를 넘어 폭 넓게 해석하는 것은 가능하다. 최근의, 그리고 현재의 많은 경향은 과거 이론과의 비판적인 관계를 포함한다. 또 다른 폭 넓은 용어인 **포스트구조주의**로 정의된 많은 저작들은 구조주의에 대한 비판으로서 읽힐 수 있다. 이와 같이 **포스트모더니즘**은 모더니즘에 대한 비판적 관계를 수반한다. 이미 존재하는 이론을 향한 비판적 반사작용은 **해체**를 통해 가장 날카롭게 정의되며, 이는 데리다의 저작의 많은 부분에서 이미 존재하는 텍스

트(루소, 헤겔, 후설 등)와 개념에 대한 비판적인 응답을 통해 나타난다.

* 같이 참조: **비평적 음악학, 신음악학**
* 더 읽어보기: Adorno 2002; Currie 2012a; Jay 1973; Norris 1992; Paddison 1993;
Spitzer 2006; Williams 1997

심지영 역

비평(Criticism)

비평은 콘서트와 음반(**녹음** 참조)에 대해 평론하는 행위로 이해될 수 있다. 음악
비평 분야에서 좋은 예시가 되는 비평가는 포터(Andrew Porter/Porter 1988)와
사이드(Said 2008)가 있다. 이러한 형태의 비평은 전문 저널리즘 내에 위치해 있
으며 일반적인 음악학 분야의 형식은 아닐 것이다. 그러나 우리는 평가와 비교
판단이 이루어지는 더 넓은 범위의 비평을 상상할 수도 있다. 이러한 관점에서
볼 때 음악학의 일부 측면은 비평이라는 용어로 이해될 수 있다.

음악 비평과 음악학 사이의 특정한 구분을 하는 것이 가능해 보이지만 항상
그러한 것은 아니다. 음악 형식에 관한 비평적 글쓰기는 **전통**을 발전시키는 데
있어서 중요한 부분을 형성한다. 18-19세기 출판업의 부상은 음악에 관한 해설
이 활발해지는 데 일조했다. 저널의 출현은 음악이라는 학문이 중요하게 발전되
는 것에 기여했다. 1798년 라이프치히에서 초판된 『일반음악신문』(*Allgemeine
Musikalische Zeitung*)은 종종 최초의 음악저널로 여겨지는데, 이 저널은 새로운
작품과 공연에 관한 비평을 포함하고 있으며 곧 유럽 전역에 등장할 음악저널의
모델이 되었다. 18세기 후반에는 일간지에서 음악 비평이 출현하기도 하였다.

최신의 새로운 음악을 비평하고 평가하는 경향은 19세기 **낭만주의**에서 강하
게 드러났고, 그 중 베토벤의 음악이 가장 주목을 받았다. 이 시기에 가장 흥미
롭고 고무적인 비평가는 독일의 환상 소설 작가이자 음악에 관한 글을 썼던 호
프만이었다. 베토벤《교향곡 제 5번》에 대한 그의 리뷰는 1810년 『일반음악신
문』에 실렸고, 이것은 독일 베토벤 비평과 해당 음악의 **수용**에 대한 중심적 판고
가 되었다. 호프만은 작곡가와 작품이 둘 다 중요하다는 주장을 언급하는 것으
로 평론을 시작하지만, 그는 자신이 생각하는 주관적인 본성을 분명하게 드러
내고 있다(**주체성** 참조).

그 비평가는 누구도 이의를 제기하기 어려울 만큼 탁월한 거장의 가장 중요한 작품 하나를 앞에 두고 있다. 그는 이 논평의 주제에 완전히 스며들어있으며, 만약 그가 기존의 관습적인 평가의 한계를 넘어서고 이 작품이 그에게 불러일으킨 모든 심오한 감각을 말로 표현하려고 노력한다면 아무도 그것을 오해하지 못할 것이다.

(Charlton 1989, 236)

이것은 호프만의 글이 주관적인 본성을 지니고 있다는 것을 시사하며 그의 시대에 반한 것이기도 하다. 그러나 이 논평은 진실로 낭만적 예술 형식으로서의 기악 음악을 묘사하는 것이며 더 나아가 **절대** 음악으로의 승격이라는 더 큰 이슈를 드러내기 위한 초대장이기도 하다. 호프만의 **해석**은 큰 틀에서 음악과 **의미**를 둘러싼 미학적 쟁점에 놓여있기 때문이다(**미학** 참조).

이 평론은 다른 이들이 『일반음악신문』을 상상하는 것처럼 논평에서 으레 기대하는 것과는 다르게 음악적으로 구별되는 세부적인 사항을 보여주기 때문에 주목할 만하다. 묘사적이지만 세부적인 **작품**의 설명은 우리로 하여금 **분석**과 같은 후대의 음악학적 발전과 연결시킬 수 있는 안목을 길러준다. 분석과의 연결성은 영국의 작곡가이자 지휘자, 비평가로 활동하고 있는 토비(Donald Francis Tovey)라는 학자의 글에서 찾을 수 있다. 그는 음악의 묘사적인 설명과 프로그램 노트의 형식, 상당한 정도의 음악적 세부사항을 다뤘다(Tovey, 2001).

또한 19세기는 비평가이자 작곡가의 출현을 목격한 시기로, 이 중 가장 주목할 만한 사람은 슈만이다. 1834년 슈만은 『음악신보』(Neue Zeitschrift für Musik)라는 저널을 창시하는데, 이 저널은 본래 보수적인 측면에서 간주되어온 『일반음악신문』에 대한 급진적인 대체제로서 나타났다. 이론과 실제라는 두 가지 분야에서 슈만의 진보적 낭만주의 옹호는 빈의 보수적인 비평가 한슬리크와 대비되었다. 한슬리크는 음악 미학에 관한 글을 통해 자신이 절대음악 옹호자임을 밝혔다. 19세기 중반부터 후반에 이르는 긴 시간 동안 한슬리크는 정기적으로 빈 신문 일간지에 음악 연주에 관한 논평을 썼다. 한슬리크가 바그너를 존경하던 시기가 지난 후, 그는 바그너의 영향에 대해 비판적으로 반응했다. 한슬리크는 브람스의 기악음악을 선호했으며 바그너식 음악극이 음악 외적인 것의 함축성을 중요시 했던 것 및 리스트가 창안한 교향시가 음악외적인 것을 기악적 맥락으로 번역하는 것과는 반대로, 브람스의 음악은 음악 그 자체로 충분하게 해석된다고 생각했다. 1857년 한슬리크는 리스트의 교향시에 관한 글에서 다음과 같이 말했다.

표제음악이 정당화되느냐 아니냐에 대한 논쟁을 제기하는 것은 거의 필요치 않은

일이다. 외부적인 주제를 통해 시적인 자극을 준 작곡가를 부인할 만큼 편협한 사람
은 이제 없다. 음악은 결코 확실한 대상을 나타낼 수 없으며 표제 없이 본질적인 성
격을 표현할 수도 없을 것이다. 그러나 음악은 제목이 동반될 때 기본적인 분위기를
환기할 수 있고 시각적 재현까지는 아닐지라도 어떠한 은유를 제공할 것이다. 그러
나 음악에서 중요한 전제조건은 음악 그 자체의 법칙에 기초하는 것과 분명하게 음
악적인 것으로 남아있는 것, 그리고 표제에 기대지 않고도 뚜렷하게 독립적일 수 있
는 인상이다. 리스트에 대해 제기되는 주된 반론은 그가 교향곡[교향시]의 주제들
에 훨씬 더 크고 모욕적인 사명을 강요한다는 것이다. 즉, 음악적 내용이 없음으로써
남겨진 공백을 채우려하거나 그러한 내용의 잔혹성을 정당화하려는 것이다.

(Hanslick 1963, 54-5)

이 주장에서 우리는 작곡가로서의 리스트에 대한 부정적인 평가를 미묘함이나
애매모호함 없이 명확하게 밝힌 한슬리크의 비평을 명백히 파악할 수 있다. 그러
나 이 글은 한슬리크의 넓은 미학적 믿음에 대한 통찰을 제시하고 있다는 점에
서 주목할 만하다. 그는 영감이라는 관점에서 생각할 수 있는 '시적 자극'의 잠재
력을 인지하지만, 그는 우리에게 음악은 음악 스스로 '그 자체의 법칙'에 기초하
며 이는 '특수하게 음악적인' 것으로 존재해야한다는 것을 상기시킨다. 그리고 이
러한 생각은 그의 형식적 의제와 일치한다. 이 사례를 통해 우리는 상호연계성에
대한 다양한 설명을 얻을 수 있고 음악의 **의미**에 관한 논쟁에서 절대음악이 형식
주의자의 관점(**형식주의** 참조)을 통해 주장하듯, 비평적 판단은 미학적 뼈대 내
에서 만들어진다는 것을 알 수 있다.

한슬리크가 리스트에 대해 부정적이었던 반면, 예상할 수 있듯이 그는 브람스
를 긍정적으로 옹호했다. 1886년 비엔나에서 열린 브람스의 《교향곡 제4번》 초
연에 대한 논평에서 그는 다음과 같이 말했다.

이 교향곡은 완전한 통달을 요구한다. 이것은 작곡가의 엄격한 실험이다. 그리고
그의 가장 높은 부름이다. 브람스는 진정한 교향곡을 발명하는 데에 있어서 특별
한 원천을 지니고 있다. 대위법, 화성, 관현악법의 비밀에서 나타나는 그의 대가적
인 면모, 가장 아름다운 판타지의 자유와 발전의 논리가 어우러짐 등, 이러한 모
든 장점이 그의 《교향곡 제4번》에서 풍부하게 펼쳐진다... E단조 교향곡은 간결하
며 어딘가 생각에 잠긴 듯한 목가적인 주제로 시작한다... 이 악장은 강하고 폭풍
우가 치는 듯이 끝난다... 더 깊고 직접적인 아다지오는 가장 아름답고 정교한 악
장으로서, 브람스가 쓴 곡 중 가장 아름다운 엘레지이다. 여기에는 독특한 달콤함

과 따스한 분위기가 깃들어 있고, 기적적으로 새로운 톤의 색감으로 꽃피는 황홀한 매력이 마침내 부드러운 황혼 속으로 사라진다.

(앞의 책, 243-4)

한슬리크는 브람스 교향곡에 대해 자신만의 비평적 판단을 주장했을 뿐만 아니라, 음악의 **소리**에 대한 묘사를 덧붙였다. 그는 브람스 음악에 강하고, 폭풍우가 치는 듯, 부드러운 황혼 등의 자연과 관련된 시각적 묘사를 부여했는데, 이 묘사는 음악의 형식적인 성격(**생태음악학** 참조)을 그 자체로 충만하게 하는 한슬리크의 해석을 함축하고 있다. 만약 우리가 음악의 성격과 영향을 그려내기 위해 묘사적 언어를 사용한다면(**은유** 참조) 음악은 정말로 '독자적인 법칙'에 근거하여 '구체적으로 음악적인 것'이어야만 하는 예술로 이해될 수 있을까?

위에 요약된 오스트리아-독일계 문맥에서 음악 비평은 음악의 본질에 대한 이데올로기적 반영을 나타내는 핵심적 요소가 되었다. 비평과 **이데올로기**의 결합은 19세기 러시아에서 더 확실히 자리매김하게 되었는데, 예를 들어 민족적 음악 **정체성**이 음악 비평에서 나타나기도 하였다(**민족주의** 참조).

20세기 음악 비평은 이미 이전 시대에서 활발했던 요인이 더욱 강화된 것을 특징으로 삼는다. 만약 작곡가들이 슈만이 했던 방식처럼 새로운 음악을 논평하지 않는다면, 작곡가들은 여전히 이미 작성된 글들을 통해 타당성을 추구할 것이다. 예를 들어 쇤베르크는 음악에 대한 논평을 상당수 남겼다(**모더니즘** 참조). 그러나 음악 비평과 비평의 역할은 더 많은 이데올로기적 압박을 받았고, 음악은 공공연한 정치적 표현의 원천이 되었다(**정치학** 참조).

학술적인 음악학이 전문화될수록 이러한 현상은 음악학과 비평 사이의 분열을 심화시켰다. 비평은 신문, 잡지, 라디오, 텔레비전, 인터넷 같은 매체에서 더 확산되었는데, 이러한 매체들은 새로운 음악과 음반, 연주에 대한 논평을 포함했다. 그러나 음악학의 발전은 새로이 발견된 비평적 방향을 제시했다. 이것은 비평의 활동을 포함하지 않지만, 음악의 가치를 평가하는 길을 열었다. 미국의 음악학자 커먼은 좀 더 '포괄적이고 "인간적인" 실용적 음악 비평'을 주장하며 이를 객관성을 강조하는 음악 분석의 대안으로 삼았다(Kerman 1994, 30). 이러한 제안은 비평에 기초를 두고 가치를 산정한다고 전제하되, 철저하고 엄격하게 검토하는 방법으로 음악 연구의 장래를 열어주었다. 이것은 또한 대상으로 고려하고 있는 음악뿐만 아니라 그 자체로 비평적 관계를 투영하는 음악에 대한 비평적 반응을 모색하는 것을 가능하게 한다(**비평 이론** 참조).

대중음악과 재즈는 그들만의 비평 담론을 지니고 있지만(**담론** 참조), 그들 역

시 클래식 음악 전통과 유사한 면모를 보여준다. 재즈와 대중음악계에서 특정한 저널이 성장하는 것은 취향을 만드는 데 일조하고, 비평적 반응이 만들어질 수 있는 뼈대를 제공하는 데 도움을 주었다. 대표적으로『다운비트』(Downbeat)와『롤링스톤』(Rolling stone) 저널이 있다. 또한 논평이라는 측면에서 비평적 토론은 새로운 그룹과 음반이 비평 및 비교의 대상이 되는 특정한 힘을 반영한다. 대중음악에서 저널리스트적 비평과 학술적 연구 사이의 경계는 종종 모호하게 느껴지는데, 프리스와 마르쿠스(Greil Marcus)와 같은 학자의 논의는 두 맥락을 넘나들 수 있다.

* 같이 참조: **비평적 음악학, 신음악학**
* 더 읽어보기: Gann 2006; Grimes, Donovan and Marx 2013; Karnes 2008; McColl 1996

<div align="right">이혜수 역</div>

문화 연구(Cultural Studies)

'문화 연구'는 음악을 포함한 문화 전반을 포괄하면서 이에 대한 일반화로 이해될 수 있다. 다차원의 의미와 맥락이 분명히 있음에도 불구하고 문화 연구는 특정 계통을 가지며, 주로 관습과 이론에 연관된다. 문화 연구의 기원은 윌리엄스(Raymond Williams)의 저서이다. 그의 저서는 호거트(Richard Hoggart)의 저서와 함께 문화에 대한 가장 중요하고 창의적인 저서로 간주된다. 1964년 호거트에 의해 설립된 버밍햄 동시대 문화 연구 센터(Birmingham Centre for Contemporary Cultural Studies)와 홀(Stuart Hall)은 문화 연구를 학문의 한 분야로 시작하게 했으며, 문화에 대한 엄격한 이론화가 점점 증가하도록 하였다. 버밍햄에서 주관하는 이론 연구는 다학제적이고 상호학제적이면서 문화관습과 문화요인들에 대한 다양한 범위를 포함한다. 이는 현재 문화 연구의 중심 견해라고 할 수 있다.

문화 연구는 대중문화에 대해서도 다룬다(**대중음악** 참조). 대중문화는 반복적으로 관심을 끄는 색다른 형성 과정을 가진다. 또한 대중문화는 다른 차원의 문화적 독특성을 가지기도 한다. 대중에 대한 논의들에서 대중문화는 종종 **계급**과 같은 정치적 차원이 문제시되기도 한다. 헵디지가 언급한 *하위*문화에서 이러한 경향들이 잘 설명된다. 그의『양식의 의미』(Meaning of Style, 1979)는 버밍

햄 문화 연구 전통을 확고하게 보여주는 저서이다. 헵디지가 관심을 가진 것은 젊은이들에게 일상생활의 현실에서 벗어나도록 자극을 주는 것이었다. 즉 그는 젊은 사람들에게 자신의 **정체성**에 대해 숙고하도록 이끌면서, 이러한 생각이 유용성에 따라 처신하는 것, 광범위한 문화 경제적 맥락의 압박에 저항하는 것임을 일깨웠다. 그는 이러한 저항을 변증법적으로 해결하도록 하였다. 특히 저항으로 생긴 긴장을 양식에 대한 문제로 의식을 전환코자 하였다. 서로 다른 갈등과 압박에서 경쟁하면서 상호역할을 분담하게 되는 것이 곧 **양식**이 된다. 이러한 이슈들은 글램, 레게와 펑크처럼 이 시대를 대표하는 대중음악의 양식으로 자리하게 된다.

미국 문화이론가 그로스버그는 대중음악과 문화 연구 배경에 대한 몇몇 통찰력 있는 저서를 내놓았다. 그는 대중음악 문화를 정치적이고 이데올로기적인 관점의 넓은 맥락에서 연구하였다(**이데올로기, 정치학** 참조). 에세이를 모아 놓은 책,『나 자신에도 불구하고 춤』(Dancing in Spite of Myself/Grossberg 1997a)의 서문에서 그로스버그는 그의 이러한 '프로젝트'를 록 음악과 젊은이의 문화 사이에 위치시켰다. 이는 사회효과의 관심과 대중문화의 논리에 대한 것이다. 그는 문화 연구를 진보적인 지적 작업의 형태로 가능하게 하였다(앞의 책, 1). 이러한 그의 작업을 '네 가지 궤적'으로 요약하면 다음과 같다.

> 문화 연구의 특정 관행에 대한 관심, 문화 소통이론에 대한 철학적 흥미, 록 음악에 대한 대중성과 유효성에 대한 탐구, 새로운 보수 헤게모니의 명백한 성공에 대한 조사.
>
> (앞의 책, 1)

이러한 '궤적'은 중요한 점을 다양하게 나타내며, 문화 연구와 대중음악의 상호 연관성 형성을 위한 의제로 해석되기도 한다. 네 번째 궤적인 '새로운 보수 헤게모니'는 음악이 정치적 맥락에 존재하는 문화관습인 것을 상기시킨다. 이러한 정치적 맥락은 당시 미국의 정치 문화 동향을 반영한 것으로 볼 수 있다.

독특한 학문 맥락과 관습으로서의 문화 연구가 대중음악과 가장 직접적으로 관련이 있다 하더라도 음악학 내에서는 상호학제적 관점과 유사한 연구가 주를 이룬다(**신음악학** 참조). 톰린슨(Gary Tomlinson)의『르네상스 음악』(Music in Renaissance, 1993b), 매클레이의『페미닌 엔딩』(Feminine Endings, 1991), 그리고 셰퍼드(John Shepherd)의『사회적 텍스트로서의 음악』(Music as Social Text, 1991)의 저서들은 문화 연구가 항상 특별한 전통과 의제를 다루는 것은 아니라

는 것을 상기시킨다. 이들의 저서는 음악이 다양한 다른 방법으로도 문화관습
이기도 하면서, 문화적 맥락 안에서, 그리고 문화적 맥락을 통해 존재할 수 있
다는 것을 우리에게 기억하도록 유도한다. 그러나 어떤 저서들은 좀 더 관습적
인 음악학의 관점을 견지하기도 한다. 이들은 문화 연구를 전통과 문화 연구 맥
락과는 구별하여, 예를 들어 **장소**에 의해 규정되는 특수한 맥락에서 음악 연
구를 수행한다. 특별한 문화 맥락 연구에서 가장 효과적인 연구의 예로는 슈
트롬(Reinhard Strohm)의『중세 후기 브뤼헤의 음악』(*Music in Late Medieval
Bruges*, 1990)을 들 수 있다. 미국에서는 브로일리스(Michael Broyles)의 베토벤
수용에 관한 저서가 문화와 장소에 관한 교차점을 보여주어 흥미롭다. 그는『미
국에서의 베토벤』(*Beethoven in America*, 2011)에서 미국에서의 베토벤 음악 연
주를 역사적 **내러티브**로 기록하였다. 또한 그는 베토벤의 음악을 변형시켜 '높
은' 문화와 '낮은' 문화의 경계를 재설정하여 **정전**에 대한 전복을 꾀하였다. 이는
베토벤의 음악을 이미지와 소리로 변형시킨 것으로 대중음악의 다른 관점을 제
기하는 것이기도 하다.

* *더 읽어보기*: Currie 2011; During 1993; Fulcher 2011; Grossberg 1993, 1997b; Inglis
1993; Mulhern 2000

장유라 역

문화 이론(Cultural Theory) 비판 이론, 문화 연구, 문화 참조

문화(Culture)

영향력 있는 문화 및 문학 이론가 윌리엄스(Raymond Williams)에 따르면, 문화
는 '영어에서 가장 복잡한 두세 단어 중 하나'라고 한다(Williams 1988, 87). 윌
리엄스는『키워드』(*keywords*)라는 제목의 책에서 성명을 냈는데, 그 자체로 중요
한 문화 텍스트이다. 윌리엄스가 시사한 문제들은 단어가 사용되는 다양한 맥
락과 단어에 붙는 다양한 의미에서 나타난다. 반면에 '문화'는 일반적으로 창조
적이고 교육적이며 예술적인 활동들을 모두 아우르는 용어(**창의성** 참조)로 쓰
이지만, 이글턴(Terry Eagleton)은 이 용어의 물리성과 자연과의 관계를 강조한
다. 즉, '비록 요즘 자연을 문화의 파생으로 보는 것이 유행하지만, 어원적으로

말하자면, 문화, 자연에서 파생된 개념이다.' 초기 단어 어법을 더 거슬러 올라가 고려해보았을 때, 이글턴은 다음과 같은 결론을 내렸다. '우리는 노동과 농업, 농작물 및 경작에서 인간 활동의 최고에 대한 단어를 파생시켰다(Eagleton 2000, 1).' 이 '경작'은 자연을 묘사하지만 인간의 활동, 특히 교육과 관련된 용어인 발전과 성장의 이미지를 전달한다. 문화에 대한 이러한 이해는 음악과 음악학 모두에 분명히 적용 가능하며, 두 가지 모두 교육 과정과 맥락이 불가분하게 연결되어 있다.

문화는 종종 맥락과 그 맥락을 정의하는 일련의 관행으로 생각된다. 맥락에 대한 암시는 문화가 공동의 관행으로 존재한다는 것을 나타낸다. 이런 견해는 엘리엇(Thomas Stearns Eliot)의 『문화의 정의를 내리기 위한 노트』(*Notes Towards the Definition of Culture*)라는 제목의 글에서 예상되었다. 그는 개인, 집단 또는 계급(**계급** 참조), 그리고 사회 전체라는 세 단계의 문화에 대한 연관성을 탐구했다. 각각의 이러한 단계는 다음 단계에 의존하고 문화를 '삶의 전반'으로서 문화를 이해하게 되는 결과를 낳는다(Eliot 1975, 297). 그 자신만의 종교적인 믿음에 이끌린 엘리엇의 관점은 특정한 근본적인 문제들을 일으킨다. 모든 개인은 자신의 문화적 연합을 통해 **정체성**을 주장하며, 사회적 및 / 또는 경제적으로 정의된 그룹은 또한 공유된 관심사와 이슈를 통해 정체성을 형성할 수 있다. 그러나 이 모든 것이 '사회 전체'인 문화적 총제 내에 포함될 수 있는 방법은 여전히 문제가 있다. 엘리엇이 (그 문화에 대한 정의보다는) 복수형보다는 단수형을 사용한 것이 주목할 만하다. 현대의 다문화적 관점(**민족성** 참조)에서 엘리엇의 문화에 대한 정의들은 다소 시대에 뒤떨어진 것처럼 보이지만, 엘리엇 자신의 시대적 맥락에서도 문화에 대한 그의 해석에 있어 저항할 다양성과 차이에 대한 문제들이 있었다.

윌리엄스는 문화와 문화 연구에 대한 통찰력 있는 토론을 지속적으로 만들어냈고(**문화 연구** 참조) 또한 엘리엇의 '삶의 전반'에 관여하여 상당히 다른 결론에 도달했다(Williams 1958). 윌리엄스는 문화를 유동적인 과정으로 이야기하고 '단계'와 '변화' 뿐만 아니라 실제 과정의 내부 역학 관계를 인식할 필요가 있다고 말한다(Williams 1977, 121). 변화('단계'와 '변화')와 내부 역학 사이의 이러한 관계는 윌리엄스가 다음과 같이 말하도록 하였다.

즉, 우리는 '지배적인 것(dominant)'과 '효과적인 것(effective)', 그리고 이런 의미에서 헤게모니적인 것에 대해 확실히 이야기해야 한다. 그러나 우리는 또한 '남게 되는 것'과 '새롭게 나타나는 것'을 각각 더 구별하여 말해야 한다는 것을 발견하게 되

는데, 어떤 실제 과정에서도, 그리고 어떤 순간에서도, 그 과정 자체에서도, 그리고 '지배적인 것'의 특성을 드러내는 것에서도 의미가 있다.

(앞의 책, 121-2)

이 용어들(지배적이고, 잔류적이며, 새롭게 나타나는)은 윌리엄스에게 중요하고, 의도적으로 과정으로서 문화에 대한 역동적인 본질을 목표의식을 가지고 반영한다. '남게 되는 것'은 과거 문화와 관련이 있다. '"잔류적인 것"은 "오래된 것"과 매우 다른 어떤 것을 의미하므로.... 모든 문화는 과거에 대한 이용 가능한 요소들을 포함하지만, 현대 문화 과정에서의 그들의 위치는 매우 다양하다(앞의 책, 122).' 명백하게, 어떤 문화나 문화적 맥락에도 과거가 있고, 유전되고 있다. 하지만 어떻게 현재 안에서 재현되는 문화나 문화 맥락은 변화할 수 있다('문화는 변화를 줄 수 있다'). 이런 잔류 문화는 윌리엄스가 말하는 '새롭게 나타난' 문화 관행과 공존한다. 즉 '내가 말하는 "새롭게 나타나는 것"은 첫 번째로 새로운 의미나 가치와 새로운 관행, 새로운 관계나 종류의 관계가 지속적으로 만들어지고 있다는 것을 의미한다(앞의 책, 123).'

다른 말로, 인식 가능한 배경 문화('지배적인 것')에 대해 우리는 과거 문화들('잔류적인 것')의 모습을 투영할 수 있고 새로운 ('새롭게 나타나는 것') 문화적 형성의 발전을 추적할 수 있다. 이론적 개요는 음악이 문화로서 어떻게 작용하는지 잘 반영하고 있다. 음악은 항상 과거의 일부를 반영하고 진화하는 예술이다. 하지만 어떻게 당시의 맥락 안에서 우리가 윌리엄스의 문화적 '지배적인 것'을 찾을 수 있는지가 더 문제이다. 음악은 많은 국가, 지역, 민족 등 다양한 문화적 맥락에서 존재하며, 다양한 유형의 음악은 다른 문화들을 반영한다. 이러한 문화적 차이는 음악학에도 반영되어 있는데, 다른 학자들이 다른 문화 맥락과 음악에 초점을 맞출 것이다. 이러한 차이에 대한 감각은 민족음악학을 통해 확대되는데, 다른 민족음악학자들은 서로 다른 문화와 각각의 음악 레퍼토리를 전문적으로 다룬다. 이러한 차이에 초점을 맞춘 것은 윌리엄스의 '지배적인' 문화의 가능성에 의문을 제기하고 엘리엇의 단일한 통일된 관점을 부정한다(**포스트모더니즘** 참조).

음악학은 종종 회고적이고 고려 중인 문화와 문화적 관행의 시간과 위치 측면에서 외부적일 수 있으며, 그 결과는 그 문화에 대한 문서와 논평의 집합이다. 따라서 그것은 '새롭게 나타나는' 문화보다는 윌리엄스의 '잔류되는' 문화에 더 일관되게 관여하고 반영할 수 있다. 그러나 음악학은 종종 스타일의 변화되고 새로운 것이 진화되며, 작곡가의 발전의 형성 단계 등 새로운 것에 몰두하며, 그

러한 우려는 '새롭게 나타나는' 문화와의 약속으로 이해할 수 있다. 그러나 시간의 흐름을 통해서, 그리고 부분적으로 역사 연구(**편사학** 참조)의 결과로서 '새롭게 나타나는 것'이 '잔류되는 것'으로 되기도 한다.

* 같이 참조: **문화 연구, 민족주의, 장소**
* 더 읽어보기: Currie 2009, 2011; Denning 2004; Fink 2005a; Fulcher 2011; Hill 2007; Kramer 1993b; Mulhern 2000; Slobin 1993; Tomlinson 1984

<div align="right">한상희 역</div>

문화 산업(Culture Industry)

문화 산업은 독일의 비판 이론가인 아도르노(**비판 이론** 참조)가 **문화**의 생산, 보급 및 **수용**을 중심으로 형성되는 산업적, 상업적 연계를 설명하고 비판하기 위해 구축한 개념이다(Adorno 1991c). 이는 문화 안에 내포되어 있는 자연과 예술을 가지고 문화를 설정하는 데 있어 의도적인 역설을 초래한다. 바로 문화를 산업화의 현실에 반해 설정하는 것인데, 이 현실이 다른 표현으로는 문화의 안티테제가 될 수 있다.

문화 산업에 관한 아도르노의 주요 텍스트 중 하나는 『계몽의 변증법』(*Dialectic of Enlightenment*)의 추가된 장인데, 이는 호르크하이머와 함께 집필하여 1944년에 처음 출판된 것이다(Adorno and Horkheimer 1979). 이 「문화 산업: 대중 기만으로서의 계몽」('*The Culture Industry: Enlightenment as Mass Deception*')이라는 장에서, 아도르노와 호르크하이머는 산업 표준화 과정을 통해 대중문화(mass culture) 생산을 특징지으며, 영화 제작이 자동차 생산과 동일하다는 것을 시사한다(앞의 책, 123). 아도르노와 호르크하이머에게, 이 표준화는 또한 그 당시의 **대중음악**을 규정하는 성질이다.

> 히트곡, 스타, 그리고 드라마 연속극은 주기적으로 반복되고 변하지 않는 유형인 동시에, 그 엔터테인먼트 자체의 구체적인 내용이 그것들로부터 파생되어 변화하는 것처럼 보일 뿐이다. 세부 내용은 다른 것과 교체할 수 있다.
>
> <div align="right">(앞의 책, 125)</div>

이는 대중문화(popular culture)의 생산과 수용에 대해 매우 비관적인 견해를 제

시하고 있지만, 어느 정도 정확하다. 많은 대중음악은 특정 유형 체계와 **장르** 분류로 회귀한다. 이 장르 분류는 산업계가 연령대, **젠더**, 사회적 배경(**계급** 참조)에 따라 정의된 특정 시장을 대상으로 하고 있는 것이다. 하지만 아도르노의 견해는 문화를 향한 인간의 반응에 대한 문제적 이해이기도 하다. 여기서 문화는 아도르노에게 있어서 자본주의의 이념적 효과(**이데올로기** 참조)에 눈이 멀어있다.

대중문화와 문화산업에 대한 아도르노의 저술이 1940년대 무렵부터 시작된다는 것과 1969년 그가 사망한 시점에 이르기까지 대중문화가 겪은 변화에 비추어 그의 다소 고정된 시각이 재고되지 않았다는 점이 눈에 띈다. 일부 작가들은 비판적 반응으로 사용될 수 있는 아도르노의 모델에 대한 예외에 초점을 맞추려고 노력해왔다. 예를 들어 패디슨은 아도르노의 표준화에 저항하는 '급진적 대중음악(radical popular music)' 장르를 제안한다. 이 음악은 아도르노적 관점이 동조할 수 있는 비판적 지향을 가정할 수 있는 급진적인 잠재력을 가지고 있다. 패디슨은 일반적으로 대중적이라고 정의되지만, 문화 산업에 대한 비판적인 관계를 표현하는 것으로 들릴 수 있는 음악의 예로 자파(Frank Zappa)와 헨리 카우(Henry Cow), 아트 베어스(Art Bears) 같은 영국 그룹들의 다방면에 걸친 실험(Paddison 1996, 101)을 언급한다. 하지만, 우리는 여전히 보다 깔끔하게 규정된 다른 상업적 맥락의 상품 물신주의와 소비주의의 일부를 형성하거나 반영하는 CD 상점, 인터넷과 같은 경제 구조를 통해 헨리 카우의 재발행 CD 음반을 구매한다. 따라서 그들은 문화 산업의 존재와 작동을 반영하기 위해 논의될 수 있다. 아도르노는 그의 용어 '사이비 개성화'(Adorno 1994)를 통해 이러한 음악의 예외적 특성을 일축했을 것이다. 이 사이비 개성화는 예외를 단지 차이(**타자성** 참조)의 출현에 불과하며 대중문화(mass culture)의 기만적 성격을 더욱 반영하는 것으로 본다.

클래식 음악의 마케팅은 문화산업의 작동을 반영하게 되었다. 마케팅은 음악의 수용에 영향을 미친다. 그리고 일부 문화 이론가들과 비판 이론가들에게 (Strinati 1995, 225–6 참조) 마케팅은 **포스트모더니즘**이라는 현대적 맥락 안에서 예술과 대중문화(popular culture)의 경계를 모호하게 만들었다.

* 같이 참조: **문화 연구**
* 더 읽어보기: Bowie 2013; Fink 2005a; Gendron 1986; Mulhern 2000; Negus 1999; Paddison 1993

강예린 역

데카당스(Decadence)

분명히 데카당스는 연구 방법론으로서 기능하는 것은 아니지만, 후기 **낭만주의**와 초기 **모더니즘**에서 중요한 역할을 하던 주제였고 이러한 문맥 속에서의 음악적 연관성은 다운스(Steven Downes)의 상세한 연구 대상이 되었다(Downes 2010 참조). 또한 데카당스는 푸치니(Giacomo Puccini)의 오페라(Wilson 2007), 라벨(Maurice Joseph Ravel)의 음악(Puri 2011), 그리고 엘가의 후기 오라토리오(Adams, B. 2004) 등을 포함한 특정 작곡가와 작품에 대한 논의 안에서 특징지어졌다. 단어가 암시하듯이, 데카당스는 '절망, 일탈, 쇠퇴, 타락, 그리고 죽음에 대한 주제'를 나타내는 것으로 볼 수 있다(Downes 2010, 1). 이러한 테마들은 19세기 후반과 20세기 초 음악을 포함한 예술 전반에서 분명히 드러난다. 후기 낭만주의의 맥락 안에서 바그너의 음악, 그리고 그에 대한 니체의 비평적인 반응은 데카당스와 퇴락에 대한 관념을 바라보는 유용한 통찰력을 제공한다. 1880년의 저술에 따르면 니체에게 있어서 '바그너의 예술은 병들었다(Nietzsche 2000, 622).' 그렇지만 그것은 또한 유혹의 이미지로 가득 차 있다. 바그너의 마지막 작품 《파르지팔》(*Parsifal*)은 '유혹에 있어서 천재적인 솜씨'라고 묘사되며, '아름다움과 병적인 것을 결합하는 것에 있어서 [바그너의 것은] 매우 정교하다'는 말로 규정된다(앞의 책, 640). 아름다움과 병적인 것 사이에 존재하는 긴장감은 강한 은유적 긴장을 만들어내며(**은유** 참조), 건강하고 행복한 삶으로부터 질병에 걸리는 과정을 거쳐 죽음에 이르는 퇴락을 나타내고, 이는 **후기성**(lateness)이라는 개념과 대체로 더욱 맞닿는다. 바그너의 후기 음악과 데카당스 개념과의 연관성은 여러 다른 맥락들 안에서, 또한 다른 작곡가들에게 미치는 영향의 근원으로서 분명해 보인다. 예를 들어 아담스(Byron Adams)는 엘가의 오라토리오 《제론티우스의 꿈》(*The Dream of Gerontius*)에 관하여 쓴 저술에서 '엘가가 바그너에게 빚을 졌다는 점이 분명하다는 사실을 제외하고도, 평론가들은 왜 그토록 자주 《파르지팔》이 《제론티우스》에 제일 큰 **영향**을 주었다고 언급하는가?'라는 질문을 제기한다(Adams, B. 2004, 87). 아담스에게 있어서 이 질문에 대한 답은 '비평가들과 학자들 사이에는 기술적인 고려 이외에 바그너의 음악극 중 특정 섹션과 엘가의 오라토리오가 데카당스의 불안한 아우라를 공유한다는 공통의 지각이 있는 것 같다'고 인지하는 것에서 제기된다. 그리고 '데카당스의 조짐'은 그 시대의 평론가가 '건강한 규제'의 필요성에 대해 발언하도록 하며, 이는 질병과 과도함에 대한 염려를 더욱 관찰하도록 한다(앞의 책).

19세기 후반과 20세기 초반 음악 안에 담긴 불안정성의 기능, 그리고 변동하는 긴장 상태는 확장된 반음계적 화성과 암시된 불안정성에 대해 주로 분석

적인 초점을 맞췄던 연구를 포함한 몇 가지 방식으로 음악학적 문헌에서 논의 되었다(예를 들어 Lewis 1989; Smith 1988 참조). 타루스킨에게 있어서, 데카 당스 개념의 음악적 표현 혹은 지각이 의미 있게 되는 것은 이 예에서 '반음계 적 인접성(semitonal adjacencies)'으로 정의되는 특정한 화성적 움직임을 통해서 이다(Taruskin 2005a, Vol.4, 29). 타루스킨은 슈트라우스의 짧은 피아노 작품 (*Rêverie, Op.9, No.4*)에 대한 논의를 통해, 그러한 화성적 움직임이 사실상 규 범적인 것이 되었다는 그의 주장을 뒷받침하는 음악적 예시를 제공한다. 여기 서, '펼친 으뜸 3화음(arpeggiated tonic triad)'이라고 서술되는 코드는 전적으로 으뜸음 지속 위에서 반음 인접한, 즉 '반음계적 이웃(chromatic neighbors)'으로 구성된 화음을 오간다(앞의 책, 31). 이것은 타루스킨에게 있어 음악적 데카당스 에 대해 더욱 일반적으로 생각할 수 있는 길을 제공할 뿐 아니라 '슈트라우스 초 기 오페라들의 화성적 텍스처'를 이해할 수 있는 방법을 제공한다(앞의 책, 33).

* 더 읽어보기: Dahlhaus 1989c; Draughon 2003.

<div align="right">김서림 역</div>

해체 이론(Deconstruction)

해체 이론은 음악학에 흥미로우면서도 제한적인 영향을 끼친 철학 및 문학 이 론 경향 중 하나이다. 이 개념은 『문자학』(*Of Grammatology*/Derrida 1976)과 『글쓰기와 차이』(*Writing and Difference*/Derrida 1978)와 같은 프랑스 이론가 데리다의 1960년대 고전적인 글들을 통해 가장 명확하게 확인된다. 그것은 정의 에 대해 강하게 거부하는 반면, 일반적으로 텍스트의 비판적 읽기 그리고 언어 의 지위에 대한 질문을 제시한다.

데리다는 해체 이론이 방법론이나 체제가 아니라고 주장한다. 오히려 그것은 텍스트를 읽고 해석하는 체제 전복적인 방법으로 이해될 수 있다. 해체 이론은 텍스트에 '항상 이미' 존재하는 과정을 포함하며, 해체 이론적 읽기는 초기에 가 장 논리적이고 자연스러운 해석으로 나타날 수 있는 것에 대한 역 논리로서 이 러한 존재의 식별과 설명을 포괄하는 것이다.

해체 이론은 **구조주의**와 **후기구조주의** 모두에 존재하는 **언어**에 대한 집착을 통해 나타나며, 일련의 이분법적 대립으로서 소쉬르(Ferdinand de Saussure)의 언어 구성에 문제를 제기한다. 예를 들어, 자연/문화, 말하기/글쓰기와 같은 겉

보기에 단순한 이분법적 구분을 더 자세히 살펴보면, 이는 우선순위와 위계의 측면에서 불안정하며 결정될 수 없는 것이다. 자연이 문화보다 앞서는 것처럼 보일 수 있지만, 우리가 자연에 대해 생각하고 해석하는 방식 역시 문화와 문화적 경험의 반영이다. 이러한 관점에서 문화는 이분법적 대립의 원래 위계에서 자연을 대체하는 것처럼 보일 것이다. 이분법적 반대편의 전복 또는 아마도 '해체 이론'이 방법을 구성하는 것은 아니지만, 데리다는 『포지션』(Positions/Derrida 1981)으로 발표된 인터뷰에서 '해체 이론의 일반적 전략의 일종'을 언급하는데, 이는 '단순히 이분법적 반대편을 무력화하는 것을 피하기 위한 것이다... 그리고 단순히 이 반대편들의 폐쇄적인 영역 안에 머물렀고, 그래서 그것을 확인했다.' 오히려 우리는 '이에 대한 평화로운 공존을 다루고 있는 것이 아니라 폭력적인 위계를 다루고 있음을 인식해야 한다. 두 용어 중 하나가 다른 하나를 지배하거나... 또는 우위를 점한다.'(앞의 책, 41) 이것은 언어와 그 사용이 이분법적 대립 안에 위치한 위계를 통해 이 사례에서 규정된 권력의 이미지로 가득 차 있음을 시사한다. 데리다 사상의 이러한 측면은 음악과 어느 정도 평행을 이룬다. 우리는 종종 충돌하는 조성이나 주제, 그리고 서로에 대한 그들의 대조 상태(예를 들어, 으뜸-딸림 조성 관계)에 대해 이야기하지만, 공통의 관행적인 조성, 규정된 **양식**과 **장르**의 맥락에서 그들은 항상 '두 용어 중 하나가 다른 하나를 지배한다'는 깨달음을 반영하는 결론을 내린다. 하지만 협화음/불협화음의 측면 가운데 덜 명확하게 정의되는 음악(예를 들어 **낭만주의**와 초기 **모더니즘**)에서, 이러한 상황과 그 **해석**은 두 용어 사이의 관계가 변화하고 아마도 스스로 [그 의미를] 해체함에 따라 더 개방적이다. 그러한 음악이 종종 그 자신의 형태 속에 갇혀있는 것처럼 보이기 때문에 해체적 해석을 통해 그 과정과 의미로의 시작을 초래한다는 것도 중요하다. 수보트닉은 '낭만적 음악이 그 자체의 해체를 위한 명시적 기반을 제공한다'고 흥미롭게 제안한다(Subotnik 1996, 45).

데리다는 방법론을 구성하는 데 도움이 되지는 않더라도 '일반적인 해체 이론의 전략'과 일치하는 문헌에서 특정 사용과 참조 사항을 즐길 수 있는 다른 용어 개념을 소개한다. 이 즉각적인 맥락에서 특별히 두 가지가 고려된다. 첫 번째는 '차연'(différance)으로, 단어도 개념도 아니지만 일반적으로 차이(difference)와 연기(deferral)의 융합으로 이해된다. 스피박(Gaytri Chakravorty Spivak)의 말에서 '프랑스 동사 "차이"(differer)와 지워진 기호의 "속성"(properties)의 의미를 모두 담고 있는 단어 "차이"(difference)와 "연기"(deferment)를 데리다는 "차연"이라고 부른다'(Spivak 1976, xliii). 이러한 차이와 연기의 결합은 음악과 음악학의 특정 문제를 반영할 수 있다. 예를 들어,

우리는 음악의 **의미**를 어떻게 찾고 해석하는가? 작품마다 다르지만 실제로 종종 음악이 의미하는 바는 항상 연기된다는 느낌이 들기도 한다. 하지만 데리다의 '차연'은 더 큰 반향을 불러온다. 그것은 과거의 구성, 거리를 통한 역사의식을 제안할 수 있다. 우리는 과거가 현재와 다르다는 것은 알지만, 분리의 지점은 끝없이 다르며, 양식적 시대와 역사적 시대(**시대 구분** 참조)는 물론 음악 양식과 장르 간의 구분을 규정하는 문제에서도 일치하는 제안이다.

데리다는 또한 본질과 보충 사이의 이분법적 대립의 일부로 '보충'(supplement)을 언급한다. 보충은 '누락된 부분과 남은 부분 모두를 의미한다.'(Subotnik 1996, 65) 전형적인 해체 이론의 전략은 텍스트에서 부수적이거나 주변적으로 보일 수 있는 것, 즉 주요 **내러티브**나 논증을 구현하기 위해 빠르게 지나쳐 자칫 놓칠 수 있는 것을 포함할 수 있다. 그러나 이 지점은 보충이 될 수 있다. 텍스트를 완성('누락된 부분')하고 보충('추가적인 부분')하는 것이다. 다시 말해 보완은 더 이상 보완이 아니라 필수적이다. 이것은 음악 용어로 번역될 수 있다. 예를 들어, 우리는 처음에 음악의 구조적 흐름에 대한 보충물로 어떤 화성이나 주제적 아이디어를 해석할 수 있지만, 이는 '누락된 부분'과 '추가적인 부분'의 이중성을 형성하는 순간이라고 생각할 수 있다.

이러한 보충 개념을 통해 데리다는 음악에 대한 몇 안 되는 직접적인 언급을 하였다. 『문자학』의 후반부에는 루소 사상과의 만남(**계몽주의** 참조)과 음악에 대한 그의 구체적인 아이디어가 포함되어 있다. 루소의 철학은 이분법적 대립의 구성, 글보다 말, 문화보다 자연에 우선권을 둔다. 이 일련의 연속적인 사건들에서 루소는 또한 화성보다 멜로디의 우선순위를 가정한다. 그러나 데리다에게 있어 보완의 논리는 화성이 이분법적 대립의 한쪽에 고정되어 있는 것이 아니라 멜로디의 본질에 거주하여 음악 언어의 '누락된 부분'이자 '추가적인 부분'이 된다는 것을 암시한다.

위에서 설명한 다양한 해체 이론의 전략과 음악과의 유사점은 텍스트의 세부사항, 그리고 그 텍스트의 언어 및 구조에 있다. 데리다의 '텍스트 밖에는 아무것도 없고, 잉여 텍스트도 없다'라는 주장은 **형식주의**와 **자율성**에 얽매인 텍스트에 대한 집착으로 해석될 수 있다. 그러나 데리다는 텍스트성을 제한하기보다는 텍스트를 새롭게 발견한 **상호텍스트성**으로 열어 모든 것이 텍스트이기 때문에 '잉여 텍스트'가 없다는 인식에 도달한다. 텍스트성에 대한 이러한 상상은 텍스트와 언어의 좁은 경계를 해체시키기 위해 차연의 차이(differing)/연기(deferral)와 일치한다.

해체 이론은 우리가 음악을 쓰고 말하는 방식과 더 관련이 있어 보일 수 있

지만, 음악학의 텍스트는 다른 글과 마찬가지로 쉽게 해체될 수 있기 때문에 해체를 통해 음악 자체에 직접 참여하려는 몇몇 놀라운 시도가 있었다. 수보트닉은 그녀가 '교리적으로 순수한 해체 이론을 설계하려는 것을 주장하지 않는다'면서 데리다식의 '방법'(method)을 계속 회피한다(Subotnik 1996, 45). 그러나 수보트닉은 '쇼팽(Frédéric Chopin)의 《A장조 프렐류드》는 어떻게 해체될 수 있는가?'라는 제목의 장에서 쇼팽 프렐류드(A major, Op.28, No.7)에 대한 두 가지 다른 분석의 대조와 비교를 통해 '음악적 해체가 어떻게 작동할 수 있는지에 대해 구체적인 설명'(앞의 책, 41)을 제시하고자 한다. 그러나 해체 이론과 음악에 관한 가장 흥미로운 글 중 일부는 다른 글들에 대한 비판적 반응의 형태를 취한다는 점에서 주목할 가치가 있다. 이러한 글들 중 가장 두드러지는 것은 아이레이(Craig Ayrey)의 수보트닉에 대한 거장 비평(Ayrey 1998)과 크림스와 노리스(Christopher Norris)의 음악과 해체의 개괄이다.

포스트모더니즘과 후기구조주의의 광범위한 개념을 따르는 음악에 대한 해체적 접근의 출현은 전통 음악학(신음악학 참조)에 대한 더 큰 도전의 일부를 형성한다. 그러나 '해체적 음악학'(앞의 책)에 대해 이야기하기에는 너무 이르고 음악과 음악학에 대한 해체 이론을 매핑하려는 시도가 어떤 결과를 가져올지에 대해 불확실한 면이 있지만, 해체 이론에 대한 비판적이고 면밀한 읽기는 확실하지 않은 것과 근거없는 가정을 밝혀낼 수 있는 잠재력을 가지고 있다. 데리다보다는 만(Paul de Man)의 연구에서 이론적 출발점을 취하는 스트리트(Alan Street)의 음악적 통일성 개념의 해체 이론(**분석** 참조)(Street 1989)과 수보트닉에 대한 아이레이의 반응은 음악학과 음악 **이론**의 해체 프로젝트가 여전히 많은 것을 얻을 수 있다는 것을 시사한다. 그러나 최근에 음악학과 명쾌하고 정확한 해체 이론 사이의 만남이 없다는 것은 이 잠재력이 아직 실현되는 과정에 있지 않다는 것을 나타낸다.

* 더 읽어보기: Ayrey 2002; Culler 1983; Norris 1982; Sweeney-Turner 1995; Thomas 1995

<div align="right">김예림 역</div>

다이어제틱/ 비다이어제틱(Diegetic/ Nondiegetic)

다이어제틱(디제시스)은 **영화 음악** 연구에 사용되는 개념으로, 영화의 구성된 세계 내에서 만들어지고 수신되어 **내러티브**의 일부를 구성하는 음악을 가리킨

다. 예컨대 영화 《새로운 탄생》(*The Big Chill*, 1983)이나 《사랑도 리콜이 되나 요?》(*High Fidelity*, 2000)와 같이 영화의 서사 및 구조에서 **대중음악**과 그의 **담 론**을 특히 중시하는 작품들에서 등장인물들이 녹음한 레코딩 형식으로 나타날 수 있다.

만일 다이어제틱이 영화의 내러티브에서 음악의 존재를 상징한다면, 비(非) 다이어제틱은 내러티브 구조나 맥락 바깥에 있는 음악을 가리킨다. 비다이어제 틱 음악은 그러므로 사운드트랙의 형식으로 영화의 시각적 차원의 반주나 코멘 터리로서 작곡된 음악이다. 화면상의 캐릭터들이 이 음악을 들을 수 없으므로, 이 음악은 영화 안에서 재현된 구성 세계의 외부에 존재한다(Kalinak 1992 참 고). 그러나 영화에는 이 두 개의 카테고리에 속하지 않는 음악이 있다. 예를 들 어 《청춘낙서》(*American Graffiti*, 1973)는 《새로운 탄생》과 《사랑도 리콜이 되 나요?》처럼 대중음악에 상당수를 기초하는 인상적인 영화인데, 이 영화는 1960 년대 초, 작은 캘리포니아의 마을에서 시작되며 대학으로 떠나기 전 마지막 밤 을 즐기는 젊은이들의 모습을 그린다. 이 맥락은 즉각적으로 대중음악이 전경 음악과 배경음악이 됨을 암시한다. 그러나 우리가 빌 헤일리 앤 히즈 코멧츠 (Bill Haley and His Comets)의 〈록 어라운드 더 클락〉(Rock Around the Clock, 1954)부터 비치 보이스의 〈올 섬머 롱〉(All Summer Long, 1965)까지 많은 대중 음악을 영화 속에서 듣는다고 할지라도, 이것은 다이어제틱과 비다이어제틱 모 델에 잘 들어맞지 않는다. 셤웨이(David Shumway)는 이 영화에 대한 그의 연구 에서 다음과 같이 설명한다.

> 음악의 편재성과 볼륨이 명확한 서술 없이 변한다는 사실(예: 멜(Mel)의 버거 월 드(Burger World, 년도 기재 필요)를 촬영할 때 항상 소리가 크지만 대화를 위해 음량이 감소)을 고려할 때, 우리는 《청춘낙서》의 음악을 곧바로 다이어제틱 음악 으로 분류할 수 없다. 영화가 감상자에게 다이어제틱한 음악이라고 생각하길 원 한다고 할지라도 말이다. 오히려 다이어제틱과 비다이어제틱 사이의 구분은 정립 이 불가능하다.
>
> (Shumway 1999, 41)

만약 《청춘낙서》가 다이어제틱과 비다이어제틱의 구분을 모호하게 한다면, 예 를 들어 고전 서부영화인(**장르** 참조) 《하이 눈》(High Noon, 1952)에서와 같이 한 범주에서 다른 범주로 미끄러지는 것도 가능하다.

다이어제틱과 비다이어제틱은 오페라와 다른 극적인 맥락의 장르와 연관될

수 있는 용어들로, 이는 음악이 가진 내적, 외적 역할의 차이를 반영할 수 있다 (Joe와 Theresa 2002 참조).

* 같이 참조: **정체성**
* 더 읽어보기: Davison 2004; Flinn 1992; Kassabian 2001; Smith 2009; Wojcik and Knight 2001

심지영 역

장애(Disability)

스트라우스(Joseph Straus)와 다른 작곡가의 연구를 통해, 음악과 장애의 관계에 대한 흥미로운 논쟁이 대두되었다. 이 논쟁은 음악과 **몸** 사이의 관계에 대한 새로운 사고방식 또는 재고(rethinking)방식을 제시하고, 본질적으로 음악이론의 틀 안에서 **형식**과 **유기체론(organicism)** 개념과 관계를 맺는다(이론 참조). 하지만, 이 논쟁은 또한 소외에 관한 사회적, 정치적 문제들과 연결되며, 이러한 문제들에 의해 논의는 장애 연구의 더 넓은 맥락 속에서 다루어진다. 따라서 소외에 관한 사회적, 정치적 문제들은 음악 형식적 문제들이 기초적인 **형식주의**를 통해 이해될 수 있는 가능성을 배제한다(**자율성** 같이 참조).

스트라우스는 그의 선구적인 글 「비정상적인 것을 정상화하는 것; 음악과 음악이론의 장애」(*Normalizing the Abnormal: Disability in Music and Music Theory*, 2006)'에서 장애를 '문화적으로 낙인찍힌 어떤 신체적 차이'로 정의하고(앞의 책, 119), 장애를 '인간 환경(human condition)의 만연하고 영구적인 측면(앞의 책, 113)'으로 보았다. 스트라우스의 연구는 '18세기 후반과 19세기 초반의 서양 예술 음악에 대한 세 가지 이론적인 접근법에서 나타나는 장애와 음악의 상호 연계적인 역사'를 탐구하려는 시도이다(앞의 책, 114). 이러한 세 가지 접근법은 음악형식론(*Formenlehre*, **형식** 참조), 쇤베르크의 조성이론, 쉔커의 조성이론으로 규정되었다(**분석, 형식주의, 유기체론** 참조).

쉔커의 조성이론은 몸에 관한 은유로 가득 차 있다(**은유** 참조). 다음 인용문은 음악적인 일관성의 개념에 기초하고 있지만, '음악 유기체와 신체 사이의 연관성'에 의존하여 음악 자체가 살아있는 형태가 된다는 것을 암시한다.

음악적 일관성은 배경의 근본구조 그리고 중경과 전경에서의 근본구조의 변형

을 통해서만 얻을 수 있다. 같은 원리가 음악적인 유기체와 인간의 신체 모두에 적용된다는 것이 이미 오래전에 명백했어야 했는데 그러지 못했다. 그것은 내부에서부터 외부로 자라난다. 그러므로 유기체의 표피에서 유기체에 대한 결론을 도출하려는 시도는 성과가 없을 뿐 아니라 부정확할 것이다. 인간 신체의 손, 다리, 귀는 태어난 후에 자라기 시작하지 않는다. 그것들은 태어날 때 이미 존재한다. 이와 비슷하게 작곡에서도, 중경, 배경과 함께 태어나지 않은 사지는 축소될 수 없다.

(Schenker 1979, 6; Straus 2006, 141-2)

그러나, 이 진술은 단순히 음악과 몸을 동일시하는 것이 아니다. 예를 들면, 이는 완전하다는 것에 대한 감각에 근거를 두고 있는데, 불완전한 것은 몸 그리고 음악적 형태 모두에 관한 것이며, 이것은 열등한 타자라는 지위를 가진다. 열등한 타자(**타자성** 참조)는 쉔커의 기준에 따르면, 음악적 일관성이 결여된 음악적 구조 그리고 장애가 있는 몸 사이에서 형성되는 부정적인 연관성으로 이해할 수 있다. 이 해석의 부정적인 함축은 다른 전문 용어에도 반영되어 있다. 예를 들어, 헤포코스키(James Hepokoski)와 다시(Warren Darcy)는 '변형(deformation)'을 '표준의 전형적인 한계에 대해 우리의 지식이 의존하는 놀랍도록 특이하거나 긴장된 절차'라고 정의한다. 그리고 '변형'은 이제 헤포코스키와 다시의 소나타 형식에 대한 광범위한 설명의 부제로 쓰인다(Hepokoski and Darcy 2006 참조). 물론, 여기서 '변형'이라는 용어가 장애를 의미하는 것은 아니다. 다시 말해, 단지 이 용어는 음악에서 두드러지게 형식적으로 다른 순간들을 의미하기 위해서만 사용된다. 그러나 스트라우스에게 "변형"이라는 용어는 다른 이론적인 개념과 마찬가지로 완전히 탈출할 수 없는 역사와 공명한다.'(Straus 2006, 130)

장애에 관한 **담론**은 또한 작곡가의 **전기**와 교차하며, 그 안에서 장애와 질병 양쪽 혹은 둘 중 어느 한쪽에 관한 문제는 작곡가에 대한 인식을 형성하는 데 중요한 역할을 할 수 있다. 슈만의 정신 건강 문제처럼, 슈베르트의 신체적 투병도 이와 관련이 있다. 가장 잘 알려져 있고, 가장 널리 논의되고 있는 예 중 하나는 베토벤의 장애이다. 베토벤의 난청, 그리고 그가 난청을 극복한 것은 영웅적 이미지의 구축에 기여하면서 작곡가의 전기와 **수용**에 중요한 역할을 한다(**천재** 참조). 러너(Neil Lerner)와 스트라우스에게, 베토벤은 '전형적인 예'이다.

그의 음악 평판에 매우 중요한 역할을 해온 [그의] 난청은 장애를 연구하는 학자들이 극복 서사(overcoming narrative)라고 부르는 것을 만들었다. 베토벤을 둘러

싼 신화의 중심에는 청력을 잃은 후 비관하여 자살하는 대신 운명의 멱살을 움켜쥐고 작곡을 계속하겠다는 베토벤의 결단이 담겨 있다. 장애가 있는 사람, 이 경우 점점 더 난청이 심해진 작곡가는 다른 사람들이 장애가 없는 것처럼 여길 만큼 손상(impairment)을 극복하여, 작곡가와 비슷한 운명을 경험할지도 모른다고 불안을 느끼는 사람들의 걱정을 완화한다.

(Lerner and Straus 2006, 1-2)

개개인의 연주자와 관련된 장애의 의미도 또한 흥미롭다. 주목할 만한 예로 피아니스트인 비트겐슈타인(Paul Wittgenstein)을 들 수 있다. 그의 '외손(one-handedness)은 일반적으로 음악을 연주할 때 신체가 온전한(able-bodied) 이데올로기와 대립하는 신체적인 한계로 규정되어 왔다(Howe 2010, 179).' 비트겐슈타인은 제1차 세계대전 중 총상으로 오른팔을 절단해야 했고, 그는 20세기의 대표적인 작곡가들(브리튼과 라벨도 포함된다.)에게 왼손만을 위한 피아노 작품을 작곡하도록 많이 의뢰했다.

관련된 다른 사례에 대한 연구들은 **대중음악**과 관련이 있다. 예를 들어, 레이(Johnnie Ray)와 듀리(Ian Dury)는 장애에 대한 담론 안에 있다(레이는 Herr 2009, 듀리는 Mckay 2009 참조). 레이는 청력 손상이 심했고, 때때로 그의 공연은 매우 감정적으로 다가온다. 이는 감정적, 신체적으로 모두 '불균형'한 측면으로 묘사될 수 있다. 듀리는 소아마비로 투병했는데, 그는 투병 생활을 그의 음악과 그의 모습 모두에 접목한다. 이는 다른 버전의 극복 서사를 제시한다.

* 더 읽어보기: Attinello 2006; Howe, Jensen-Moulton, Lerner and Straus 2015; Kielian-Gilbert 2006; Straus 2008, 2011

이명지 역

담론(Discourse)

담론이라는 용어는 16세기 이래 연설의 다른 형식들을 기술하기 위해 사용되었다. 그러나 이 용어는 최근 포스트모던(**포스트모더니즘** 참조) 문화이론가들과 사회과학자들에 의해 엄격한 문화 신념 체계를 드러낸다. 또한 이는 사회 안의 **정체성, 의미**, 표현과 지식에 대한 새로운 흐름을 규정하기 위해 적용되기도 하였다(Fairclough 2003, 2006 참조). 프랑스 인류학자와 문화이론가인 푸코에 따

르면, 담론은 세계, 사회, 자아가 상대적인 맥락에서 인지하는 진술 체계이다. 담론은 이러한 세계, 사회, 자아가 서로 어떠한 맥락 안에서 이해하고 이동시키는 것에 대한 진술 체계이다(Foucault 1972). 이러한 의미에서 담론은 음악적 관습, 형태, 영향에 대한 해설과 미적 신념(**미학** 참조)으로 이해될 수 있다. 연주자, 작곡가, 학자, 감상자들(**청취** 참조)이 이러한 담론들에 대해 여러 관점을 가진다. 담론과 음악 행위의 관계에서 드러나는 본성은 반성적이고 진화의 과정을 거친다. 그러나 크래프트(Robert Craft)가 작성한 스트라빈스키 대화집(Stravinsky 2002 참조)처럼 작곡가의 전기(**전기** 참조)나 대화 글은 작곡가와 저자의 목소리가 아주 복잡하게 혼합되어 매우 혼란스럽다. 그런 책들은 결국 작곡가 자신의 인식에 영향을 미칠 것이다. 더 중요하게는 그러한 해석을 통해 작곡가들은 그들 음악에 대한 담론에서도 영향을 받을 수 있다. 이는 **모더니즘**(Schoenberg 1975 참조)과 포스트모더니즘처럼 작곡가의 **민족주의**(Vaughan Williams 1996; Manning 2008 참조)와 미적 위치에 대한 관점에 영향을 준다는 점에서 매우 중요하다.

(한편) 언어학은 음악학의 사유에 많은 영향을 주었다. 음악 담론이 음악을 다른 **언어**로 대체하는 것이기에 문제가 될지라도 말이다. 러시아 언어학자이자 문학 이론가인 바흐친(Mikhail Bakhtin)은 소설에서 나오는 여러 사람의 목소리가 작가 자신의 특징이나 작가의 성격과는 거리를 두는 것이라고 주장하였다. 이는 미국 음악학자 콘에게 영향을 주었고, 콘에 따르면 '작곡가의 목소리'는 음악 작품 안에 존재하지만, 오케스트라 안에서는 다른 목소리로 이야기를 한다(Cone 1974). 이 생각은 나티에(Jean-Jacques Nattiez, 1990a) 그리고 아바트를 포함한 다른 음악학자들에 의해 발전되었다. 아바트는 콘의 아이디어를 '불리지 않은 목소리'(*the unsung voice*)라는 이름으로 다시 다루었다(Abbate 1991; Taruskin 1992; **내러티브** 참조). 언어학이 다르게 발전한 것으로는 담론적 부호화에 대한 것이다. 예를 들어 한 연설가의 연설이 공식적인 환경에서 비공식적인 환경으로 전환된다. 같은 방식으로 일상의 대화가 맥락에 따라 변한다. 즉 우리는 한 작품의 다른 섹션에서 담론의 다른 형식을 기대할 수 있다. 예를 들면 스케르초에서와 피날레에서의 담론은 다른 형식이다. 이러한 종류의 유비는 조성 작품에서 더 자주 나타난다(Spitzer 1996 참조).

음악의 특정 분석 방법은 언어학의 영향을 반영한 것이다(**분석** 참조). 하나의 예로 기호학적인 분석을 들 수 있다(**기호학** 참조). 기호학적 분석은 구조 언어학(**포스트구조주의** 참조)과 **내러티브** 이론에서 영향을 받은 것이다. 기호학적 분석은 음악이 사랑, 전쟁, 열정과 같은 어떤 주제를 다루는 방법이라는 흥미

로운 서술을 한다. 어떻게 이러한 관념이 음악 언어로 '기호화'되는 걸까, 그리고 어떻게 음악이 그러한 기호들로 '전환'될 수 있는가(Samuels 1995; Hatten 2004; Monelle 2006; Mirka 2014 참조). 흑인 대중음악 연구에서 많은 저자들은 바흐친의 이중 목소리 담론을 게이츠 주니어(Henry Louis Gates Jr.)의 저서『말놀음하는 원숭이』(*The Signifying Monkey*, 1988)와 관련지어 논의하였다. 이 저서는 흑인 소설에 나오는 아프리카 전통의 연설과 서구 문학 **정전** 사이의 이중 역할을 탐구하였다. 브래킷(David Brackett)은 이를 브라운(James Brown) 음악 안에 나오는 함성과 목소리 소음에 관련하여 연구하였다(Brackett 2000). 반면 톰린슨은 이러한 방법을 사용하여 데이비스(Miles Davis)의 재즈 정전 발전 관계를 탐구하였다(Tomlinson 1992).

음악에 관한 담론은 특별한 장르와 양식의 지속성, 음악사에서의 시대 구분(**시대 구분** 참조), 음악 정전의 형성을 확고히 하기 위해 음악적 관습을 구축한다(장르, 양식 참조). 정전에 관한 담론은 서구 중심 관습 안에서 **천재** 작곡가들의 작업에 의해 형성된 기준에 대한 **가치** 관념을 추구한다. 이는 어쩔 수 없이 '다르게 받아들여지는 것'(**타자성** 참조)을 거부하고, 주변부 작품은 '더 낮은' 기준이 되는 작품을 치켜세우기도 한다. 매우 다른 가치 기준, 전통(**전통** 참조), 비판적 언어로 개별 담론이 유지되고 있음에도 불구하고 **대중음악**과 **재즈**에 이러한 판단이 적용되는 것이 일례이다(Adorno 1994 참조). 대중음악 학자 프리스는 '대중음악의 즐거움 중 하나는 그것에 대해 이야기하는 것이다'라고 서술하였다(Frith 1996, 4). 그는 또한 지적하기를, 의미 있는 대화를 위해 어느 정도의 공통점과 '공동 비판 담론'의 틀이 필수적이라고 하였다(앞의 책, 10). 대중음악의 양식적 다원화가 증가하면서 비판적 담론이 공유되지 않는 경우가 있다 해도 대중음악과 재즈는 음악 언어와 양식보다는 공통의 담론에 더 관계하는 것은 확실하다.

음악에 관해 말하는 방법으로서 음악적 담론은 음악을 경험(**의식** 참조)하고 해석(**해석** 참조)하는 방식과 유사하다. 음악적 담론은 음악을 묘사하기 위해 사용하는 언어의 일반의미와 소리(**소리** 참조)를 개념화하는 방식을 적용한다. 한편으로는 **은유**(Zbikowski 2002 참조)를 통해, 다른 한편으로는 역사, 맥락, 이데올로기의 의제들(**이데올로기** 참조)에 영향을 받아 적용된다. 예를 들어 1970년대와 80년대에는 형식주의자들(**형식주의** 참조)의 해석과 음악 **작품의**(**분석** 참조) 내적 세밀함을 강조하는 것이 우위를 점하였다. 형식주의자 사유의 근간은 19세기 표제음악을 비판한 빈 음악 비평가 한슬리크의 출판물까지 거슬러 올라간다. 이러한 관점은 **절대**음악의 **의미**를 탐구하는 해석학적(**해석학** 참조) 독해

의 전통과는 상반되는 맥락이다. 표제음악보다 절대음악의 가치를 주장하는 한 슬리크의 관점은 특히 바그너보다는 브람스를 옹호하며, 20세기 영향력 있는 음악 담론을 창출하였다. 그 예가 쇤베르크의 음악과 저서에 반영되었다(**모더니즘** 참조).

쇤베르크는 독일음악이 우세하다는 것을(Haimo 1990, 1) 지속적으로 주장하면서 민족주의 담론을 자세히 설명하였다(**민족주의** 참조). 이 예는 언어의 이데올로기적 기능에 대한 것이다. 이는 기든스(Anthony Giddens)과 알튀세르(Louis Pierre Althusser)의 예처럼 사회학과 정치과학에서 주로 다루어지는 주제이다. 이데올로기 담론은 문화 가치에 관한 이념으로 국가, 인종, 민족성(**인종**, **민족성** 참조)과 동일시된다. 문화 가치 이념은 1930년대 나치 독일에서 선전되던 것으로, 역사적, 지리적 현실이 아닌 그러한 현실에 대해 미리 구축된 문화적 신화이다.

신음악학에 대한 위상이 점점 특별해지고 증가함에 따라 음악에 대한 담론은 미학, 인종, **젠더**, **계급**, **장애**, **정치** 등을 포괄하면서 더 넓은 범위의 교차적 관심으로 나아간다. 예를 들어 19세기 음악의 최근 관심은 문화 이론학자 사이드의 저서 『오리엔탈리즘』(Orientalism, 1978)(**오리엔탈리즘** 참조)의 주제인 동양학자 담론으로 이끌어진다. 사이드는 세계 다른 지역들이 유럽 식민지였던 시기에 서구 작가들이 쓴 여행 서신, 소설, **자서전** 등의 텍스트를 광범위하게 연구하였다. 영(Robert Young)은 다음과 같은 글을 남겼다.

> 사이드의 오리엔탈리즘은 동양에 대한 확실한 지식 체계를 설명하지만, 동양에서 온 타자는 절대 말을 할 수 없거나 초대받지 못한다. 즉 동양적 타자는 환상과 형성의 대상일 뿐이다.
>
> (Young 2001, 398)

18세기 이래로 작곡된 많은 중요한 오페라들은 동양적 소재를 가지고 작곡되었다. 그들 작품에서 타자는 말을 할 수가 있었고, 그들의 단어들은 작곡가, 대본가, 그리고 그들의 역사적 맥락의 관점과 가치가 불가피하게 반영되었다. 이러한 사실은 최근 오페라들에 확대되어 타자 목소리가 더 온전하게 표현된다. 아담스(John Adames)의 『클링호퍼의 죽음』(The Death of Klinghoffer, 1991)이 그 예이다. 사실, 아담스의 오페라는 상반되는 담론에 혼란을 가져온 경우이다. 팔레스타인 납치범, 유대인 미국 인질, 미국 뉴스 방송의 소리 파편이 바로 그 혼란에 속하며, 그 반면에 평범하고 잘난체하지 않는 남성이 두드러져 보인다(Fink

2005b, 176 참조). 이 작업에서 중요한 지점은, 자유로운 담론을 장려하려는 오페라 극단의 의지를 시험했다는 것이다. 2014년 11월 뉴욕 메트로폴리탄 오페라는 반유대주의 관점을 고무시키려는 작업에 대한 우려에서 그들이 계획한 생방송 송출(*Live in HD*)을 취소했다.

* 같이 참조: 9/11
* 더 읽어보기: Agawu 2009; Aleshinskaya 2013; Blacking 1982; Brodbeck 2014; Garratt 2010; Gendron 2002; Kurkul 2007; Moore 2001b; Parker 1997; Solie 2004

장유라 역

생태음악학(Ecomusicology)

생태음악학은 자연 환경이나 건축 환경의 맥락에서 **소리**, 자연, 사람 또는 **문화**의 관계를 연구하는 학문이다. 인문학적 주제는 특히 1970년대부터 자연과 환경에 대한 개념을 오랫동안 그려왔다. 하지만 천 년 무렵부터 임계 질량(핵분열 연쇄 반응을 유지하는 데 필요한 최소 질량)이 나타나기 시작했다. 아마도 이는 지구 온난화, 환경적 변화, 오염 문제에 대한 대중들의 증가하는 관심, 지구에서의 시간이 유한하다는 느낌과 생태학적 관심을 심각하게 받아들여야한다는 느낌에 의해 발전되었다. 1990년대에 사회 지리학자들은 음악과 **풍경**의 관계에 대한 연구를 발표하였고(Matless 1998 참조), 2007년부터 미국음악학회(AMS)의 생태주의연구 그룹(ESG)은 '음악, 문화, 자연에 대한 연구 사이에 지적·실용적인 연관성을 탐구하는 포럼'으로 존재하였다(http://www.ams-esg.org/). ESG의 명칭에서 드러나듯이, 이는 생태주의로 알려진 일련의 문학 연구에 대한 직접적인 반응이다(Garrard 2004 참조). 이 연구는 '인간-환경 관계를 상상하고 묘사하는' 문화적 산물에 초점을 맞춘다(Allen 2011, 393).

2011년에, 미국음악학회지(*Journal of the American Musicological Society*)는 생태음악학에 관한 주제(Allen et al. 2011)를 발표했고, 민족음악학회(SEM)는 생태음악학 특별 관심 그룹(ESIG)을 설립했다. 2014년에 민족음악학 논평은 사운드 보드(http://ethnomusicologyreview.ucla.edu/content/introducing-ecomusicology)에 경제음악학을 정기 주제로 소개하였다. 이 개념은 수많은 컨퍼런스들을 자극했는데(http://www.ecomusicologies.org/ 참조), 예를 들어 생태음악학 뉴스레터 안에 있는 온라인 출판물이 동료 평가를 받았다(http://

www. ecomusicology.info/resources/ecomusicology-newsletter/).

이 학문 분야의 초기 연구 이슈들은 여러 가지이다. 특정 장소, 풍경, 환경이 음악을 어떻게 구성하며 이는 어떤 개인적·집단적 세계관을 드러내는지, 그리고 이것이 시간에 따라 어떻게 변화되는지에 대한 연구(Feld 1990; Von Glahn 2003; Grimley 2005, 2006; Toliver 2004; Morris 2012), 가상 환경으로서의 음악(Toop 1995; Grimley 2011; Moore and Dockwray 2008), 음악과 문화적 환경(Bourdieu 1984), 이데올로기적 구성으로서의 자연에 관한 아이디어를 포함한 자연환경 자체에 대한 연구(Mitchell 2002) 등이 있다. 또한 만들어진 환경(Gerhard 1998; Krims 2007), 인간의 음향 지각(Clarke 2005, 청취 문제에 대한 '생태학적 접근'을 취하다, **생각, 소리** 같이 참조), 악기 생산에 사용되는 재료의 지속 가능성(Allen 2012), 콘서트와 **대중음악**을 통해 표현되는 세상에 대한 윤리적 관심(Ingram 2010; Pedelty 2012; Von Glahn 2013, 후자 또한 풍경과 **젠더**를 고려한다.) 등도 있다. 마쇼(Guillaume de Machaut)의 가곡(Leach 2007)과 메시앙(Olivier Messiaen)의 피아노 음악(Hill and Simeone 2007)에서 새소리를 음으로 모방하는 것에서부터 버트위슬의 《내 트위크넘 식물 표본실에서 가져온 꽃잎들》(Some Petals from My Twickenham Herbarium, 1969)과 현재 멸종된 종에 대한 한탄인 《나방 레퀴엠》(Moth Requiem, 2012)에 이르기까지 좀 더 일반적인 자연계에 대한 관심도 이 분야의 이슈이다. 그 밖에 쉐퍼의 음향 생태학을 위한 포럼에 의해 이용된 사운드스케이프 연구들(Schafer 1994; 소리 참조), 소음에 대한 연구(Hegarty 2002; Edwards 2012)가 있다. 역사적으로, 다양한 지적, 문화적 전통은 음악이 자연에서 유래하는지 예를 들어, 동물 소음이나 배음 시리즈로 유래되는 것인지에 대해 논의해왔다(Head 1997; Clark and Rehding 2001; 이 주제에 대한 음악 **심리학적** 관점은 2001을 교차 같이 참조). 생태학적 **담론**은 또한 **숭고함**의 개념을 포함한 음악 **미학**에도 존재한다. 역사학자들도 역시 다양한 형태의 청각의 중요성을 검토하고 과학, 정치, 사회의 발전에 귀를 기울이면서 병원과 법정과 같은 사회적 음향 환경을 포함한 음속 환경을 탐구하기 시작했다(Sykes, I. 2015).

* 더 알아보기 : Allen and Dawe 2015; Born 2013a; Clarke, E.F. 2013; Frogley 2014; Garrard 2004; Moore, Schmidt and Dockwray 2009; Morris 2012; Thompson and Biddle 2013; Watkins 2007

한상희 역

정서(Emotion)

음악이 청자 자신의 살아있는 경험 혹은 '정서 지능' 및 음악에 대한 반응성과 일치하는 한 듣는 이들로 하여금 가상의 정서를 상상하도록 하거나 그 정서를 실제로 경험하게 만든다는 이야기는 널리 인정받는다. 여기서 발생하는 철학적 구분에 주목하는 것이 중요하다. 하나는 음악과 시야 혹은 상상 속 사람의 행동이나 페르소나 사이의 유사성, 즉 정서의 **표현**으로서의 음악이다. 다른 하나는 음악이 우리의 감정을 변화시키는 경우인 정서의 환기로서의 음악이다. 철학자들은 전자의 상황을 '유사성 이론'이라고 부르는데(Kivy 1989; Robinson 2005 참조), 여기서 음악은 인간의 발언을 유발하거나 움직임 및 신체의 **제스처**를 모방한다(Hatten 2006; Cox 2011; Larson 2012). 후자는 '환기 이론'이라고 불리며, 음악은 청자가 상호 작용하는 환경을 조성한다(Huron 2006; Nussbaum 2007). 환기는 청자의 심박수를 변화시키는 음악적 리듬에 의해 촉발될 수 있다(**청취** 참조). 유사성은 자기감에서부터 작곡가, 연주자, 지휘자, 자기 자신, 혹은 다른 사람과 같은 여러 다른 페르소나와 관련된 더 복잡한 '순간적' 정서의 집합으로 확장된다(Cochrane 2010, 266–7).

음악과 정서에 대한 연구는 과학, 사회과학, 인문학 내에서 계속 발전하고 있는 중요한 주제이다. 그러나 근본적인 질문은 '정서란 무엇인가?'이다. 심장박동, 체온, 표정 등 다양한 생리 반응을 측정할 수 있으며, 일각에서는 이러한 요소들이 동기화될 때 발생하는 비교적 단기적인 경험이 정서라고 주장한다. 1872년 다윈(Charles Darwin)은 인간의 정서를 위협이나 위험과 같은 환경적 상황과 특정 생리적 반응 사이에 강한 연관성을 가진 진화적 적응으로 분류했다(Darwin 2009 참조). 그러므로 중요한 질문은 음악이 진화적 행동이나 뇌간 반사를 유발하여 정서를 환기시키는 환경적 소리 및 조건과 얼마나 닮았는가 하는 것이다(Scherer 2004 참조).

하지만 이 문제는 음악이 어떻게 사용되는지와 개인의 취향(**가치** 참조)에 따라 음악에 대한 반응이 달라진다는 점에서 복잡하다. '서로 다른 청자들은 같은 음악에 다르게 반응한다. 그리고 같은 청자라도 별개의 맥락에 있는 같은 음악에 다르게 반응한다'(Juslin 2011a, 118). 청자의 반응은 가령 일이나 운동의 배경이 되는 음악, 혼자 또는 집단에서의 집중 청취, 여행 중에 듣는 음악처럼 그들이 처한 분위기와 그들의 '활동, 위치 및 사회적 조건'에 따라 좌우된다(앞의 책, 119). 사람의 삶 속 사건들과 관련된 음악의 기억 또한 정서를 촉발할 수 있는데, 심리학자 유슬린(Patrik N. Juslin)은 이것을 '평가적 조건화'라고 부른다. 예컨대 레게를 들을 때 모든 청자가 본능적으로 춤을 추거나 행복을 느끼는 것은 아니

다. 만약 청자가 레게를 듣고 춤을 추거나 행복을 느낀다면, 이것은 그 음악에 대한 주도적 반응인 것인가 아니면 사람이 레게, 춤, 그리고 행복 사이에서 만들어낸 오랜 연관성에 대한 반사적 반응인가? 더욱이 정서적으로 반응하는 것은 인지과정이 요구된다(Sloboda 2005, 333-44 참조). 이처럼 특정 장르에 대한 반응은 다를 것이며(**장르** 참조), 특정 음악 양식(**양식** 참조)에 대한 청자의 혹은 연주자의 지식에 의해 심화될 것이다. 양식적 역량은 작곡가들이 형식적이거나 일반적인 관습으로 연주하여 정서를 유도하는 순간을 청자와 연주자들이 의식하도록 한다. 모차르트의 음악이 구문론적으로 분열을 일으키는 것은 이러한 점에서 특히 정교하다(Hatten 2010 참조). 마찬가지로, 음악 분석가(**분석** 참조)는 음악에서 정서를 더 깊이 이해하도록 우리를 이끌 수 있다.

음악과 정서의 연관성은 적어도 기원전 301년경 고대 그리스 스토아 철학자들까지 거슬러 올라간다. 그러나 역사가 딕슨(Thomas Dixon)은 '정서'라는 용어가 19세기 이전에는 이해되지 못했다고 지적했다(Dixon 2003 참조). 그 이전에는 바로크 시대의 감정 이론(*Affektenlehre*)과 격조 높은 고전 양식으로 분류된 느낌(feelings), 정감(affections), 정념(passions), 정조(情操, sentiments)라는 훨씬 오래된 어휘가 존재했다. 그러나 19세기에 '정서'라는 용어가 등장했을 때, 음악과 관련하여 이를 사용하는 것에 대한 반대가 있었다. 주목할 만한 반대자는 오스트리아 빈의 음악 비평가 한슬리크이다. 1954년 출간된 그의 저서 『음악적 아름다움에 대하여』에서 한슬리크는 음악적 정동(affect)이 너무 모호하고, 표현은 전적으로 음형, 선율적 형태(**형식주의와 자율성** 참조)에 의해 정의되는 순수한 음악적 문제이기 때문에 인간의 정서를 음악에 돌리는 것을 거부해야 한다고 주장했다. 요컨대 한슬리크는 음악이 '정서 자체가 아닌 오직 정서의 역동적인 측면들만 나타내거나 표현한다.'라고 주장했다(Robinson 2005, 297). 철학자 랭거(Susanne Langer)는 음악이 우리가 명명할 수 없는 정서를 암시한다고 이야기함으로써 한슬리크의 생각을 뒤집었지만, 그와 비슷한 견해를 가지고 있었다. 스트라빈스키는 다음과 같이 주장하며 더 극단적인 입장을 취한 것으로 유명하다.

> 음악은 본래, 그 본성 자체로 느낌, 마음, 혹은 심리적인 분위기, 자연의 현상 등 무엇이든 어떤 것을 표현하는 데 무력하다.... 표현은 음악의 본질적인 특성이었던 적이 없다. 그것은 결코 그것의 존재 목적이 아니다.
>
> (Stravinsky 1975, 53)

음악에서의 정서와 관련한 철학적 논쟁을 유발한 이러한 **담론**은 정서가 어떤 면에서는 음악이 지닌 보다 합리적이고 지적인 측면(**이데올로기** 참조)과 이념적으로 반대된다는 것을 보여준다. 한슬리크와 스트라빈스키는 그들이 음악에 대한 정서의 명백히 고의적인 귀속이라고 인식한 것을 분명하게 고민했다. 이는 작곡가의 통제 너머에 **해석**을 배치한다.

이 명백한 반대에 직면한 최초의 음악이론가(**이론** 참조) 중 한 사람은 『음악의 의미와 정서』(*Emotion and Meaning in Music*)라는 저서에서의 마이어이다 (Meyer 1956). 마이어는 심리학적 게슈탈트 이론, 특히 욕구가 억제될 때 좌절된 기대라는 정서가 발생한다는 관찰에 기초하여 조성 음악에서 함축/기대, 억제, 실현의 패턴을 파악하는 분석 방법을 개발했다(앞의 책, 31). 이러한 관점은 서로 다른 유형의 정서 사이 구별이 없음을 보여주지만(Spitzer 2009 참조), 마이어가 말하는 중요한 지점은 구조로부터 정서를 분리할 필요가 없다는 것이다. 음악이론가 해튼(Robert Hatten)이 언급했듯이, 표현력은 정서를 유발하는 고립된 능력보다는 어떤 악절과 몇몇 '더 고도의 [구조적] 드라마'와의 관계에서 비롯될 수 있다(Hatten 2010, 92; Gabrielsson and Lindström 2001 같이 참조).

이 예시는 정서의 근본적인 역학이 존재함을 강조한다. 이는 심리학자(**심리학** 참조)와 음악 분석가 모두가 연구하는 주제이다. 하지만, 각각의 사례는 다소 다르다. 음악 분석가들이 이 질문을 특정 작품의 세부사항에서 탐구하는 반면, 음악 심리학자들은 일반적인 인과 관계에 초점을 맞춘다(Juslin and Västfjäll 2008; Juslin 2011a, 120–4 참조. 이와 관련한 7가지 매커니즘을 나열했다). 심리학자들은 정서를 불러일으키는 데 필요한 특정 음악적 매개 변수, 특히 어떤 사람의 환경 변화에 반응하여 본능적으로 발생한다고 여겨지는 다섯 가지 주요 정서를 조사하기 위해 비교적 간단한 음악 예를 활용한다(Juslin and Lindström 2010 참조). 행복, 슬픔, 분노, 두려움, 그리고 애정이 이 다섯 가지 주요 정서에 속한다. 이러한 작업은 정서를 전달하는 데 있어 연주 스타일의 중요성을 강조한다:

> 1990년대부터 진행된 일련의 실험에서 유슬린은 연주자가 템포, 역동성, 아티큘레이션, 음색 및 미세 타이밍과 같은 매개 변수를 조정할 때 청자들이 선율에서 기본적인 정서를 식별해낼 수 있다는 것을 증명했다.... 템포는 행복, 슬픔의 선법, 분노의 음색 및 애정의 아티큘레이션을 표현할 때 특히 중요하다. 애정, 두려움과 같은 정서는 연주 특성에 더 의존하는 것처럼 보이는 반면, 행복과 같은 다른 정서는 더 구성적이다.
>
> (Spitzer 2010a, 4)

이러한 결과는 음악 분석가들이 작품의 표현적인 성질에서 주도권을 잡을 수 있다는 것을 보여준다. 그러나 이런 명백한 성공에도 불구하고, 중요한 의문점들이 남아있다. 만약 심리 검사에서 청자들에게 상대적으로 적은 숫자의 정서에 집중하도록 권장한다면, 이는 그러한 정서보다 다른 정서를 선호하지 않는 것인가? 검사 참가자들에게 선택권이 주어져야 하는가? 문화적 훈련이 어디서 끝나고 다윈의 생물학적 반응이 어디서 시작되는가? 훈련되지 않은 청자라도 미디어에서의 음악 노출을 통해 음악적으로 동화되고, 어떤 정서가 특정 음악적 효과에 어울리는지 노래 제목과 가사를 통해 배우게 된다. 게다가 심리 검사는 분석해야 하는 복잡한 데이터를 생성하며, 이는 연구마다 다를 수 있는 주관적인 과정이다.

음악 분석가들은 마이어에 이어 정서와 음악 구조가 어떻게 얽혀 있는지 살펴보기 위해 면밀하게 조사하였다. 음악학자 스피처(Michael Spitzer)는 슈베르트의 교향곡 《미완성》(Unfinished)과 《마왕》(Der Erlkönig)의 두려움 분석에서 다음과 같이 주장하였다.

> 음악적 과정에는 사람의 정서적 행동을 구별하는 것과 같은 뚜렷한 차이가 있다. 이는 역사적 스타일, 장르, 프레이즈를 표준적으로 분류하며... 이러한 차이는 기본적인 정서 범주와 연관된다.
>
> (Spitzer 2010a, 149)

이러한 분석은 욕구와 같은 하나의 정서와 관련된 음악적 제스처에만 초점을 맞추거나(Smith 2010 참조), 정서를 의미론적 표지보다는 복잡한 시스템으로 취급할 수도 있다. 이는 1790년 기쁨과 공포 같은 정서의 짜임관계로서의 **숭고**에 대한 칸트의 정의와 비견된다(Kant 1987 참조). 이러한 체계에서, 공통음에 의한 전조는 둥그런 '정감 공간' 안에서의 연속적인 정서 간 이동과 틀림없이 유사하다(Spitzer 2010b, 151). 그러나, 이러한 조사는 종종 음악적 주제를 식별하는 것(**기호학** 참조)에 달려있다. 그리고 분석가들이 예를 들면 낮은 트릴을 '위협'으로, 낮고 느린 음악적 주제를 공포의 대상으로, 그리고 떨리는 트레몰로와 두근거리는 심장 박동 리듬, 그리고 3/4에 맞서 암시된 6/8을 두려움의 주체로 해석하는 것에 대한 우리의 합의에 달려있다(음악에서의 정서에 대한 더 규범적인 어휘적 접근법은 Cooke 1959; Tagg 1982 참조).

스피처의 연구가 가진 흥미로운 특징은 신체가 긴장할 때 증가하는 땀 방출 변동을 도표화 하기 위한 피부 전기 반응(GSR, galvanic skin response) 분석을

포함한 것이다. 이것은 같은 곡을 듣고 있는 사람들의 물리적 반응을 측정하는 데 사용된다. 여기서 중요한 것은 음악이론과 분석이 한슬리크와 마이어의 좁고 배타적인 관점과는 달리 전체론적이고 다면적이며 포괄적인 접근 방식으로 과학적, 철학적, 미학적, 해석학적(**철학, 미학, 해석학** 참조) 이해와 결합되어 있다는 것이다.

마지막으로 음악에 시가 붙어있거나 작품 제목이 특정 정서를 나타내는 경우의 예시처럼 텍스트의 영향을 고려해야 한다. 예를 들어 피아졸라(Astor Piazolla)의 'Celos'와 야나체크(Leoš Janáček)의 'Žárlivost'는 각각 스페인어와 체코어의 '질투'로 번역된다. 질투는 분노, 욕구, 긴장, 격노와 같이 각 사람과 경우마다 다를 수 있는 다양한 반응이 수반되는 복합적인 정서이며, 아마도 시간을 통한 일종의 **내러티브**로서 음악적으로 가장 잘 탐구될 것이다(Cochrane 2010). 이는 음악 분석 혹은 다른 해석 노력에 의해 설명될 수 있지만 청자에 의해 반드시 '느껴'지는 것은 아닌, 작곡가로부터 어느 정도의 추상 작용을 초래한다. 어떤 작품들은 상징적으로 정서를 전달한다. 반면에 다른 작품들은 시간, 궤도, 움직임을 통해 정서를 전달한다. 예를 들면 긴장과 불안을 통해 기쁨과 긍정을 발산하는 정서적 여행의 감각처럼 말이다. 그러나 이러한 과정은 음악이 잉태되는 시대의 문화적 가치와 전통에 종속되어 있으며, 따라서 인지와 역사 **의식**은 음악과 정서를 설명하려는 시도를 복잡하게 만들면서 혼합한다.

* 더 읽어보기: Cochrane, Fantini and Scherer 2013; Cook and Dibben 2001; Gabrielsson 2011a; Goldie 2010; Huron 2006; Juslin 2011b, 2011c; Juslin and Sloboda 2001; Sloboda 1991; Zbikowski 2010

<div style="text-align:right">강예린 역</div>

실증적 음악학(Empirical Musicology) 비평적 음악학 참조

계몽주의(The Enlightenment)

계몽주의는 보통 18세기 후반에 일어난 전반적인 지식 운동으로 해석된다. 처음에는 프랑스의 달랑베르(Jean-Baptiste Le Rond d'Alembert), 디드로(Denis Diderot), 볼테르(François-Marie Arouet Voltaire)로부터 시작된 계몽주의는 이

후 독일의 칸트, 영국의 버크에게로, 그리고 흄과 같은 '스코틀랜드 계몽주의'로 퍼져나갔다. 계몽주의의 주된 관심사 사상은 이성에 주권을 부여하고 미신을 거부하는 것이 바탕이 되었기 때문에, 계몽주의는 전반적인 교육과 예술의 양성에 집중하게 되었다.

이성을 중요시하는 것은 데카르트의 유명한 격언인 '나는 생각한다, 고로 존재한다'에서 비롯되었다. 이 말은 **육체**를 뛰어넘는 특권을 가진 정신과, 인간 존재의 중심에 이성적 사고의 힘이 자리 잡고 있다는 뜻이다. 계몽주의는 이러한 합리주의를 다양한 방법으로 발전시켰다. 그중 가장 중요한 것이 지식의 체계화, 조직화, 전파이다. 이와 같은 결과로 사전이나 백과사전 같은 지식의 중대한 발전을 보여주는 출판물이 늘어나게 되었다. 체계적인 지식을 쌓으려는 계몽주의는 음악과 음악에 대한 글쓰기에도 영향을 미쳤다. 계몽주의 사상은 종종 거대한 야망과도 같은 특징을 보여준다. 예를 들어 줄처(Johann Georg Sulzer)의 1771년과 1774년에 출판된 두 권의 책인『순수예술총론』(Algemeine Theory der Schönen Künste)은 '독일 미적 사고의 정점'으로 묘사되어 왔다. 이 방대한 책은 무엇보다도 감정, 영감, 독창성, 취향 등 당대의 핵심 개념들의 사전으로 구성되어 있지만, 구체적인 시기의 지식에 대한 일반적인 설명이 나타나 있기도 했다.

18세기 후반에 가장 많이 이용되었던 문헌 중 하나는 1767년 제네바와 1768년 파리에서 출판된 루소의『음악사전』(Dictionnaire de musique)이다. 이 사전은 **천재**나 취향과도 같은 개념, 주제, 쟁점에 대한 짧은 정의로 구성되어 있다. 이러한 주제를 합리적인 방법으로 설명하려는 것은 계몽주의의 계획이며 줄처의 책과 같은 관심사를 보여준다. 하지만 루소는 또한 **낭만주의**에 대한 예기로 읽힐 수 있는데, 음악적 천재에 대한 논의를 보면 이중적 시각이 잘 드러나 있다. 루소는 낭만주의의 **주관성**을 예기하기는 했지만, 또한 경험을 중요시 여김으로써 계몽주의의 기원(**미학** 참조)에서 경험주의의 존재를 드러내고 있다. 경험을 통한 이탈 혹은 탈출의 느낌은, 규범적이고 개념적인 모델에서 벗어나는 초월의 순간인 **숭고**에 대한 계몽주의의 영향을 드러낸다. 숭고와 아름다움의 대비는 칸트가 1790년에『판단력 비판』에서 분명히 설명하고 있지만, 이 두 가지 대비에 대해 더욱 날카롭게 파고들고 있는 것은『숭고와 아름다움의 관념의 기원에 대한 철학적 탐구』(Philosophical Enquiry into the Origin of Our Ideas of the Sublime and Beautiful)를 쓴 버크였다(Burke 1998; le Huray and Day 1981, 69–74 참조). 이처럼 계몽주의와 낭만주의 사이에 다리를 놓고 있는 것은 숭고의 광대한 위대함이다.

문화의 확산과 음악의 전파(**수용** 참조)는 다양한 방법으로 계몽주의를 드러

냈는데, 특별히 공공음악회가 떠오르면서 더욱 잘 드러났다. 예를 들어 런던에서 헨델의 음악 활동(오페라와 오라토리오)의 공공적인 성격은 18세기의 문화와 예술의 계몽적인 역할을 드러낸다. 하지만 계몽주의의 가장 적절한 음악적 반영은 하이든과 모차르트의 빈 고전주의다.

음악 **역사학**의 부상은 계몽주의 시대에 나타난 것으로 볼 수 있다. 영국의 작가이자 음악가인 버니(Charles Burney)의 작업은 바로 계몽주의의 결실이었다. 전문적인 경험이 있는 음악가였던 그는 루소의 찬미자이자 버크의 친구이기도 했다. 1776년에 처음 출판된 버니의『초기부터 현재까지의 일반음악사』(*A General History of Music from the Earliest Ages to the Present Period*)는 계몽주의의 합리성을 반영하는 역사적인 조사방법을 통해, 무엇이 음악의 요소로 인식되고 있는가에 대해 체계적으로 설명해주고 있다. 그리고 이때는 음악의 기술적이고 형식적인 내용에 대한 관심도 뚜렷했는데, 이는 계몽주의 사상의 특징인 모든 것을 합리화시키고자 하는 본질의 일부분으로 이해될 수 있다. 1787년에 출판된 영향력 있는 두 번째 책인 코흐의『작곡입문론』(*Introductory Essay on Composition*)은 '작곡에 대한 광범위한 가르침'을 제시하려고 했다(Baker and Christensen 1995, 111). 이 책은 줄처의 일반적인 미학을 드러낼 뿐만 아니라, 음악과 느낌에 대한 관찰로부터 코흐가 말하는 음악의 '기계적인 요소'에 대한 구체적인 논의로 옮겨가는 과정도 포함하고 있다.

계몽주의는 **모더니즘**을 거쳐 현재에 이르기까지의 발전과정에 긴 영향을 끼쳤다. 독일의 비판이론가 하버마스와 같은 이들에게 모더니즘과 계몽주의는 밀접한 관련이 있다고 여겨진다(**비판 이론** 참조). 하버마스는 '근대성의 계획은 18세기에 계몽주의 철학자들에 의해 공식화되었다'라고 주장하며(Habermas 1985, 9), 계속해서 질문을 제기한다. '우리는 미미하지만 계속해서 계몽주의의 의도를 고수해 나가야 하는가, 혹은 근대성의 전체 계획을 실패로 선언해야 하는가?' 하버마스에게 계몽주의의 의도와 가치는 모더니즘과 어느 정도 관련성을 유지하는데, 그는 이를 '불완전한 계획'으로 보고 있다. 이것은 **포스트모더니즘**의 이론들에서 계몽주의적 이상을 거부하는 것과 대비된다. 리오타르(Jean-François Lyotard)의 '메타서사들(metanarratives)에 대한 불신'(Lyotard 1992, xxiv)과도 같이, 잠재적인 메타서사로 작용하는 계몽주의의 합리적인 정신은 포스트모더니즘의 비판적인 기준 안에서 더 이상 지속될 수 없다. 계몽주의 시대의 음악에 대한 수많은 음악학적인 설명의 예시들이 있다(Heartz 1995; Rosen 1971; Currie 2012a). 또한 계몽주의의 사상과 결과물과 함께하는 새로운 결합이 있는데, 가장 잘 알려진 것은 수보트닉의『해체적 변주곡』

(*Deconstructive Variations*)이다(Subotnik 1996). 이 책은「서양사회에서의 음악
과 이성」(*Music and Reason in Western Society*)이라는 부제를 달고 있다. 수보
트닉은 모차르트의《마술피리》(*Die Zauberflöte*)가 계몽주의의 이상적인 음악
적 표현으로 여겨지는 작품이라고 강조하고 있다. 이 책은 계몽주의와 낭만주
의의 관점에서 탐구되며, 계몽주의의 이상, 가치와 관심사에 대한 현대의 비판
적 관계의 결과를 아우르고, 이 두 가지 관점의 대조점과 대안점을 다루고 있
다(앞의 책, 1-38).

* 더 읽어보기: Brillenburg Wurth 2009; Bronner 2004; Kramer 2008; Kramnick 1995;
Riley 2004

<div align="right">정은지 역</div>

윤리(음악과 윤리)(Ethics(Music and Ethics))

음악과 윤리의 관계에 대한 논의의 기원은 적어도 고대 그리스로까지 거슬러간
다. 특히 플라톤은『국가』(*Republic*)에서 음악이 사회의 도덕을 지탱하거나 부
패시키는 힘을 가지고 있다고 주장했다. 음악의 윤리적 질은 어떻게든 음악 자
체에 내재되어 있다는 것이 플라톤의 입장이다. 바흐, 모차르트, 베토벤 등 **천
재** 작곡가들의 **절대음악**을 포함한 정전에 해당하는 예술(**정전** 참조)이 도덕적
으로 좋다거나(Kivy 2009 참조), 모차르트의 음악은 치유와 교육적 특성이 있다
거나(Campbell 1997; **의식** 참조), 음악치료에 일반적으로 음악을 사용할 수 있
다는 생각에서 이런 주장이 반복되고 있다(Hallam, Cross and Thaut 2009 참조;
심리학 참조). 이와 대조적으로 **대중음악**과 **재즈**는 퇴행적이고(Adorno 1976) 폭
력 및 도덕적 공황과 연관된다고 서술되어왔다(Johnson and Cloonan 2009). 그
러나, 예를 들어 프랑스 철학자 레비나스(Emmanuel Levinas)의 보다 근래의 철
학 사상은 윤리가 인간의 상호 작용에서 나타나며, 따라서 사물에 내재된 특성
보다는 그 과정에 있다는 것에 주목한다. 그러므로 음악은 창조적인 협업(**창의
성** 참조), 공유된 음악 만들기, 사회적 리셉션 등을 통해 사람들을 하나로 모으
는 관습이기 때문에 윤리를 연구하는 데 거의 틀림없이 적합하다(Wolff 1993;
Finnegan 2007; Turino 2008; Shelemay 2011 참조). 예를 들어, 뮤지컬 공연은 즉
각적 반응을 이끄는 **듣기** 실제와 다른 음악인들의 행동과 반응에 대한 인식을
요구한다. 와렌(Jeff Warren)은 다음과 같이 말한다. '음악 경험은 다른 사람들

과의 만남을 수반하며, 윤리적 책임은 이러한 만남에서 발생한다(Warren 2014, 1).'

그동안 논의되어온 음악과 윤리에 대한 토론의 중심은 듣기의 역할에 있다. 음악과 윤리라는 연구에서(Cobussen and Nielsen 2012), 코부센(Marcel Cobussen)과 닐슨(Nanette Nielsen)은 음악적 윤리 이론을 세우려 하지 않고 대신 음악과 청취자 사이의 공간과 만남에서 '청취 윤리'가 생겨남을 주장한다. 이 전략은 음악의 내적 세부사항, 맥락, 여러 의미의 경각심을 갖고 '윤리적 비판'의 형태로 이어지는 '주의 깊은 듣기'의 연습을 필요로 한다. 다시 말해서 듣는 사람은 주의 깊게 들어야 할 윤리적 책임이 있는 것이다. 예를 들어, 음악은 청취자에게 특정한 **입장**, 주제에 대한 태도의 다양성(**주체 위치** 참조), 또는 **내러티브**의 일종을 제안할 수 있으며, 그 일부 또는 전부가 윤리적 질문을 유발할 수 있다.

코부센과 닐슨은 주의 깊은 윤리적 청취를 통해 다음과 같이 주장한다. 청취자는 음악적 혼돈과 화성, 그리고 해결의 순간을 되돌아볼 수 있다. 그들은 그러한 성찰이 도덕적 태도와 행동에 영향을 미칠 수 있다고 믿는다. 그러나 윤리적 질문에 관계없이 특정 소리에 대해 청취자는 어떤 경향을 갖게 하는 취향, **가치** 및 선호 문제에 의해 영향을 받으며, 이는 개인적이고 자의적이며 때로는 역설적이라는 점도 주목된다(Johnson and Cloonan 2009, 13-26). 더 나아가 음악적 경험을 공유하면 공감과 관용을 기를 수 있지만, 동시에 강한 도덕심을 발휘하지 못하는 사람들이 즐기는 것도 음악이다(스탈린(Joseph Stalin), 히틀러(Adolf Hitler)와 같이).

음악이 도덕적 행동을 형성한다는 주장은 음악이 영향력이 있으며, 청취자들에게 육체적, 감정적 반응을 유발한다는 생각에 근거한다(**정서**; Thompson and Biddle 2013 참조). 예를 들어, 오페라 및 **영화 음악**은 종종 효과적으로 음악적 영향을 전달하는데(**타자성**; Higgins 2011 참조) 이는 다른 사람들에게 공감을 유도하여 청취자들이 개인 및 사회 집단과 그 자신을 동일시하도록 유도한다. 예를 들어, 베르크의 《보체크》(Wozzeck)에 나오는 억압된 인물들(Cobussen and Nielsen 2012), 또는 존 아담스(John Adams)의 《클링호퍼의 죽음》에 나오는 여러 상반된 목소리와 함께 말이다(Fink 2005b; 9/11 참조). 이와 유사하게 시즈믹(Maria Cizmic)은 덴마크의 영화감독 라스 폰 트리에(Lars von Trier)가 1970년대 록 음악을 사용하여 《브레이킹 더 웨이브》(Breaking the Waves, 1996)의 중심 배역에 대한 공감을 이끌어 내고, 청취자 자신의 반응에 대한 인식을 창출함으로써 발생하는 윤리적 질문을 탐구했다(Cizmic 2015). 그러나, 비록 음악이 생각을 움직이게 할지라도, 도덕적 입장은 궁극적으로 듣는 사람에 의해 결정

된다(Gritten 2013).

더 많은 윤리적 물음은 음악의 사회적 기능에서 발생한다. 음악이 어떻게 사용되고 어떤 일을 하는지에 따라서 말이다. 예를 들어, 음악은 편협성과 폭력에 대한 사고와의 연관성을 통해 파괴적으로 사용될 수 있거나(Johnson and Cloonan 2009 참조), 더 직접적으로는 전쟁과 고문의 도구로 사용될 수도 있다(Cusick 2008a, 2008b; Goodman 2009; **갈등** 참조). 그러나 청취자의 윤리적 관점과 청취 경험 유형에 따라, 발칸 반도의 터보포크 음악과 같이 특정한 정치 **이데올로기**, 명백한 **민족주의**, 대량 학살 또는 범죄와 관련된 음악(예: 1990년대 슬로보단 밀로셰비치(Slobodan Milosevic)의 세르비아 민족주의 정권의 도구로 인정됨)은 그러한 연관성을 떨쳐버릴 수도 있고 그렇지 않을 수도 있다. 음악에 대한 담론을 통해 생성된 문화적, 상황적 정보 또한 윤리적 문제를 야기할 수도 있다(Volcic and Erjavec 2011; Baker 2010 참조). 예를 들어 바그너의 반유대주의와 반은 유대인이었던 음악 비평가 한슬리크가 바그너의 오페라 《뉘른베르크의 명가수》(*Die Meistersinger von Nürnberg*)에서 베크메서(Beckmesser)라는 극 중 인물을 둘러싸고 논했던 **담론**에 대해 인식하는 것은, 듣는 이로 하여금 제2막 후반부에 베크메서를 때려눕힐 때 설정된 풍자적인 음악과 합창의 윤리성에 대한 의문을 품게 할 수도 있다.

또한 음악은 의식과 의식에서의 사용을 통해 기억, 기념, 기억의 윤리와 관련을 맺는데(Huyssen 2003 참조) 이는 의식과 행사 속에서의 추모와 영구적 기념과도 관련이 있다(영령 기념일과 같이). 또한 개인이 음악과 역사적 사건 사이에서 성장하거나, 또는 음악가와 작곡가들은 브리튼의 《전쟁 레퀴엠》(*War Requiem*)과 같이 역사적 고통 또는 국가적 상실의 순간을 명시적으로 만들 수도 있다(Wiebe 2012; 1945년 이후 동유럽 콘서트 음악에서의 '고통의 연주'라는 관련 개념은 Cizmic 2012를 참조: 9/11 참조). 이와 유사하게, 미국의 미니멀리스트 작곡가 라이히(Steve Reich)는 홀로코스트의 증언을 가지고 《다른 기차들》(*Different Trains*, 1988)을 작곡했고 여기서 그는 현악 4중주단의 음향과 함께, 말하는 홀로코스트 생존자들의 녹음자료를 사용했다. 그러나 최초의 인터뷰가 진행된 방식과 라이히가 직접 선택한 인터뷰 자료와 이를 심미적으로 사용한 것에 대해서는 의문이 제기되며(**미학** 참조), 이는 틀림없이 원본 진술의 **의미**를 바꾼다.

인류학적 데이터를 글로 옮기는 작업 및 이에 대한 해석을 포함하여 민족 음악학자들의 민족 음악학적 연구에는 윤리적 문제가 제기되는데, 이는 특히 그들이 연구하는 문화, 관습 및 민속적 관습이 폭력, 억압, 사회적 배척, 차별 또

는 개인과 집단을 멸종 위기, 소외 또는 다른 곤경에 빠뜨리는 형태의 행동, 고질적인 상황들과 관련할 때 발생한다. 그러나 음악학자 하퍼-스콧(Paul Harper-Scott)은 많은 민족 음악학자들이 '보편적인 도덕적 입장에서 말하는 것을 분명히 거부'하는 것에 주목했다(Harper-Scott 2012a, 189 참조).

　음악의 또 다른 윤리적 측면은 새로운 작품을 준비할 때 연주자들이 작곡가의 의도(이러한 사항을 알고 있는지? 그것에 따라야 하는지?), 또는 오페라 작곡가와 대본작가의 의도를 따라야 하는지에 대한 차원(오페라를 재해석할 때 원작을 얼마나 따라야 하는가?)의 논의가 되기도 한다. 또한 문화적 **의미, 인종, 젠더, 민족성, 정체성, 이데올로기** 및 **정치**와 관련된 윤리적 질문은 작곡가, DJ, 음악가들이 타인의 음악을 사용 또는 인용하거나(Metzer 2003; Williams 2013 참조), 차용-즉흥연주- 또는 **커버 버전**이 생산될 때 발생한다(Griffiths 2002 참조).

* 같이 참조: **생태음악학**
* 더 읽어보기: Hagber 2008; Williams 2007

<div align="right">김서림 역</div>

민족성(Ethnicity)

민족성이라는 용어는 생물학적 혈통과 반대로 문화적 유산과 **정체성**을 공유하는 사회 집단에 적용되지만, 이렇게 공유된 정체성 일부는 **계급**과 **인종**에 대한 담론(**담론** 참조)을 잘 반영할 수 있다. 그만큼 민족성은 선택의 정도를 허용하는 개념인 것에 반해 **인종**은 선택과 기회의 결여를 의미하는 경우가 더 많다. 앤더슨(Benedict Anderson)은 민족 정체성의 보다 유연한 성격과 국가 정체성(**민족주의** 참조)을 구성하는 역할에 대한 지칭으로 민족적 및 국가적 정체성을 '상상의 공동체'에 비유했다(Anderson 1983).

　사회 문화적 유사성의 관점에서 집단(populations)을 이론화하려는 가장 초기의 시도는 19세기에 시작되었으며, 특히 독일의 사회학자 퇴니스(Ferdinand Tönnies)와 프랑스 사회학자이자 철학자인 뒤르켐(Émile Durkheim)의 연구로 부터이다. 민족성의 개념은 1960년대 아프리카와 아시아의 탈식민지화의 정점과 함께 탈식민 사회가 북유럽으로 이주함에 따라 사회과학에서의 중요성이 커졌다(**포스트식민주의** 참조). 당시 반인종주의(anti-racist)와 반식민주의(anti-

colonial) 견해가 대두된 결과, 사회학자들은 한 문화 집단에 속해있다는 긍정적 느낌을 표현하기 위해 민족성을 만들어냈다. 보다 최근에 이 개념은 소련과 그 위성 국가의 붕괴 이후 옛 유고슬라비아에서의 '인종 청소' 개념과 르완다의 파괴적 분쟁(둘 다 1990년대)에서 비롯된 부정적 의미를 더 많이 끌어들였다. 이것은 민족성에 대한 보다 최근의 반대 개념들을 가리킨다. 한편으로는 공유된 문화, 정체성 및 소속감에 대한 긍정적인 감각이며, 다른 한편으로는 정치적 적대감의 대상이다.

그러나 여기에는 경계 문제가 있다. 한 민족(또는 한 인종)을 말할 때 그 시작은 어디이며 끝은 어디인가? 음악학자들은 민족의 경계를 재정립하는 데 관여해 왔다. 1930년대와 1940년대 나치 독일은 포터(Pamela Mo Potter)가 독일을 제외한 나머지 유럽 음악을 하나의 문화적 합병으로 묘사한 것(Potter 1998)을 보았고 그 결과 그들은 쇼팽이나 심지어 베를리오즈와 같은 작곡가들이 사실은 독일인이라고 주장했다. 특히 헨델이 영국인으로 받아들여진 것에 대한 대응으로 그를 독일 작곡가로 되돌려 놓기 위해 노력했다. 이것은 헨델이 영국에서 소외감을 느꼈다는 주장으로 이어졌으며, 이를 위해《입다》(*Jephtha*, 1751)와 같은 그의 몇몇 오라토리오의 유대교 텍스트들은 다시 쓰였다. 영국 합창 전통의 경험을 통해 발전한 코랄 음악을 선호했던 헨델의 모습에 대하여 이는 국민에게 단순하고 직접적으로 말하는 실용주의 음악에 대한 독일 국가사회주의적 필요성에 대한 기대라고 주장되었다. 하지만, 독일 음악이 무엇인지 정의하려는 모든 시도, 예를 들어 리만과 블룸(Friedrich Blume) 같은 주요 음악학자들의 관심은 환상에 불가한 것으로 판명되었는데, 이는 독일이 유럽에서 가장 세계적인 음악 중심지 중 하나였기 때문이다.

인류학자 에릭센(T. H. Eriksen)은 다음과 같이 주장했다.

> 민족성은 본질적으로 한 그룹의 속성이 아니라 관계의 한 측면이다... 민족성은 최소한 정기적으로 상호 작용을 하는 다른 그룹의 구성원과 문화적으로 구별되는 대리인(agent) 간의 사회적 관계의 한 측면이다.
>
> (Eriksen 1993, 12)

이 정의는 민족성이 관계적 맥락에서 작동한다는 생각을 가리키며, 여기서 문화적 차이가 존재한다. 예로는 소수 집단이 있는 도시(뉴욕의 히스패닉), 문화적으로 이질적인 인구가 있는 국가(인도 및 중국) 또는 디아스포라로 거주하는 그룹(켈트족, 롬인)이 포함된다. 각각의 경우 민족적 정체성은 (인식되거나 실제적

인) 지배적 규범에 반하여 정의될 가능성이 가장 크다. 그러나 집시 음악과 유대인의 《클레즈머》(*klezmer*)와 같은 특정 민족과 관련된 음악은 지리적 위치에 국한되지 않으며, 역사 전반에 걸쳐 그러한 음악이 수용되고 사용되는 방식은 매우 다양하다(Radano and Bohlman 2000, 41-4; Silveramn 2012를 보라). 그러한 음악은 지리와 관련이 있는 민족에 의해서만 연주되지는 않을 것이며, 어떤 경우에는 모차르트의 《터키 풍으로》(*alla Turca*) 스타일의 오리엔탈리즘(**오리엔탈리즘** 참조)과 슈베르트가 특히 《현악 5중주 C장조》(*String Quintet in C major, D. 956*, 1828)의 마지막 악장의 오프닝에서 사용한 집시 스타일에서처럼 작곡가들과 음악가들에 의해 하나의 **양식**으로 변형될 것이다(Bellman 1998a 참조).

민족 정체성은 특정 개인의 삶에서 때때로 기회에 접근하거나 영향력을 행사하는 수단으로 발전하거나 변경될 수 있다. 세기말 빈의 많은 기관에서 유대인을 배제함에 따라 말러는 빈 국립 오페라단을 지휘하기 위해 가톨릭으로 개종했다. 현재 리스트는 헝가리 사람으로 간주되지만, 그는 독일어를 구사했으며 바그너와 함께 신독일악파 중 한 명으로 간주된다(Cormac 2013 참조). 바르토크(Bela Bartok)는 헝가리어를 구사하는 것이 중요하다고 강조했으며(심지어 독일어를 구사하는 자신의 가족에게도), 특히 헝가리 농민 음악에 내재하는 것으로 보이는 진정한(**진정성/정격성** 참조) 헝가리 민족 개념과 연결된 현대 음악의 형성에 관심을 보였다. 그리고 한편으로 리스트는 진정한 민족적 작곡은 집시들에 의해 연주된 것이라고 믿었었다(Brown 2000; Trumpener 2000; Loya 2011; hooker 2013b 보라). 바르토크는 루마니아, 크로아티아, 북아프리카와 같은 곳에서 농민 음악을 연구했고, 그 결과 그는 초창기 민족 음악학자 중 한 사람으로 꼽힌다.

민족음악학이라는 용어는 1950년에 출판된 네덜란드 학자 쿤스트(Jaap Kunst)의 책의 부제에 기인한다. 관습은 언어 및 인류학적 기술을 포함한 다양한 학문 분야와 관련이 있으며, 넓게 말해서 서양 콘서트 음악 **전통** 밖에 존재하는 음악에도 적용된다. 그것은 '문화 속 음악 연구'(Merriam 1959)와 음악 속 사회 연구(Seeger 1987)로 다양하게 묘사되어 왔다. 영국의 민족음악학자 스톡스(Martin Stokes)는 다음과 같이 말한다.

> 음악은 1960년대 민족음악학의 음악적 '보편성'에 대한 본질주의적 정의와 탐구, 또는 음악학적 **분석**의 텍스트 지향적 기술과 달리, 사회 집단이 무엇이라고 생각하든지 간에 '존재한다(is)'.
>
> (Stokes 1994, 5)

스톡스가 지적하듯이, 민족음악학자와 인류학자들은 연주가 단순히 사회적, 문화적 구조를 반영한다는 구조주의적 관점으로부터 멀어졌다(**구조주의** 참조). 민족음악학은 유럽 중심의 음악학과 마찬가지로 원래 음악 **형식**과 음악가에 중점을 두어 객관적이고 과학적인 접근의 가능성을 신뢰했다. 그러나 궁극적으로 민족음악학 연구는 주창자의 이데올로기(**이데올로기** 참조)를 반영한다. 라다노(Ronald Michael Radano)와 볼만이 지적했듯이, '특히 문제적인 것은 민족성, **문화, 주체성**과 같은 다소 고정된 개념에 대한 민족음악학의 투자'이다(Radano and Bohlman 2000, 4). 그러나 유럽 중심의 전통적 음악학이 서양 콘서트 음악에 대한 배타적 초점(exclusive focus)에 의문을 제기하기 시작하면서 두 분야 간의 경계가 흐려지기 시작하고 공통 관심사의 수가 증가하기 시작했다(Stobart 2008; Wood 2009; **비평적 음악학** 참조).

민족성에 대한 문제는 **세계화**와 더 많은 관련이 있다. 예를 들어, 힙합의 세계적 확산은 뉴욕의 아프리카계 미국인에 의해 성문화된 억압과 투쟁에 대한 아이디어와 같은 인종적 담론을 프랑스, 네덜란드와 같은 유럽 일부 지역에 사는 소수 민족도 접할 수 있게 되었다. 이런 식으로 음악 양식은 유사한 생각을 전달하기 위해 서로 다른 민족 그룹들 사이에서 공유되고 새로운 상황에 맞추어 조정되기도 한다. 유대인 민족성과 그들의 음악에 대한 질문은 히브리어 텍스트가 있는 15세기 모테트(Harran 2011)부터 하이든의 오페라(Clark 2009), 유대인 음악 **모더니즘**(Bohlman 2008a, 2008b; Moricz 2008; Brown 2014), 유대인 디아스포라(Levi and Scheding 2010), 유대인 **아방가르드** 디아스포라(Cohen 2012), 홀로코스트 연구(Gilbert 2005; Wlodarski 2010; http://holocaustmusic,org.org/resources-references/을 같이 참조) 등에 나타난 유대인들이 어떻게 재현되고 있는지에 이르기까지 탐구되고 있다.

* 더 읽어보기: Botstein 2011; Brinner 2009; Fruhauf and Hirsch 2014; Knittel 2010; Koen, llyod, Barz and Brummel-Smith 2008; Krims 2000, 2002; Lebrun 2012; Marissen 2007; Monson 2007; Moricz and Seter 2012; O'Flynn 2009; Shelemay 2011; Sposato 2006; Stokes and Bohlman 2033; Walden 2014, 2015; Wlodarski 2012

김예림 역

민족음악학(Ethnomusicology) 민족성 참조

페미니즘(Feminism)

페미니즘으로 폭넓게 정의된 운동에 대한 최초의 자극은 여성이 소외되거나 종속되는 상황을 반전시켜, 보다 평등하고 포용적인 사회를 건설하는 것에서 비롯되었다. 특히 이는 남성, 정치, 경제, 사회 및 문화(**문화** 참조) 형태의 **담론**에서 그러했다. 이론적으로, 페미니즘은 1792년에 출판된 울스턴크래프트(Mary Wollstonecraft)의 『여성의 권리 옹호』(*A Vindication of the Rights of Woman*)에서 유래한다. 제2차 세계대전 직후부터 여성들의 사회에서의 경제적, 정치적 위치에 대한 관심에 이어, 페미니스트 이론은 여성의 문화적 경험을 향해 더 관심을 돌렸다. 보다 최근에는, 마르크스주의(**마르크스주의** 참조)와 자유주의 페미니즘을 포함한 다양한 유형의 페미니즘이 등장했다.

페미니즘은 **신음악학**에 따라 광범위하게 분류된 다른 학제 간 접근법과 함께 1980년대에 음악학의 주요 관심사가 되었다. 이에 앞서 1970년대 음악학자들은 이미 잊혀진 여성 작곡가와 연주자를 재발견하기 시작했고, 이러한 관점에서 **천재, 정전, 장르,** 그리고 **시대구분** 등 기존의 개념들을 검토하기 시작했다. 그러나 1980년대와 1990년대 동안 매클레이, 시트론(Marcia Citron), 솔리 같은 음악학자들은 여성 작곡가들이 일반적으로 인정되는 정전으로부터 소외되는 문화적 이유를 고려하기 시작했다. 다른 작가들은 여성이 남성보다 생물학적으로 작곡에 덜 적합하다는 본질주의적 견해에 의문을 제기했는데, 이는 결코 입증될 수 없는 주장이다. 대신, 여성 작곡가들의 수가 상대적으로 적은 것은 틀림없이 사회적, 정치적 조건에 의한 것이다(**정치학** 참조).

시트론은 **젠더**와 음악 정전, 젠더화된 담론으로서의 음악의 개념, 전문성에 대한 개념, 여성 음악의 **수용**에 대해 탐구해 왔다(Citron 1993 참조). 그녀의 작업은 또한 음악적 생산 현장을 재조명한다. 그는 19세기 초 베토벤, 슈베르트, 쇼팽 등 작곡가들의 소나타와 실내악 작품들이 종종 여성들이 설립한 개인 살롱에서 받아들여지고, 이들 장소가 유대인 여성 작곡가들에게도 본거지였다는 점에 주목했다. 이 여성들은 유리한 사회적 조건 덕분에 음악을 만들기를 계속해나갈 수 있었고, 그들은 상당한 부와 학식을 가진 관대한 가정의 출신이었다.

페미니스트 음악학의 주목을 받은 또 다른 분야는 **대중음악**이다. 매클레이는 마돈나(Madonna)에 관한 비난을 조사했는데, 그 비난은 마돈나가 충분히 '영리하지 않기' 때문에 우리에게 보여지거나 들려지는 것을 직접적으로 의도할 수 없었을 것이며, 따라서 마돈나는 '남성들의 환상을 실현하는 아무 생각없는 인형'이라는 내용이었다. 매클레이는 이러한 조사를 마돈나의 음악에 대한 근본적인 연구를 통해 진행하였다(McClary 1991, 149). 매클레이는 이 주장을 반

박하기 위해 강력한 주장을 펼치며 대신, 마돈나가 자신의 예술, 제작, 특히 자신의 **정체성**에 대해 완전한 통제력을 발휘한다는 것을 증명한다. 매클레이는 또한 마돈나가 활용하는 형식이 욕망과 연관된 서구 미술 전통과는 다소 다르다고 설명한다. 그러한 대표적인 서구 미술 **전통**으로는 카르멘, 이졸데, 살로메 그리고 룰루와 같은, 욕망과 관련된 여성적 주체를 파괴한다는 생각이다. 마돈나는 프랭클린(Aretha Franklin)과 스미스(Bessie Smith) 같은 흑인 가수들의 신체적인 성향과 관련이 있으며, 유럽 문화에 대한 징벌적이고 미소지니스트적인 틀 없이, 영적인 것과 에로틱한 것 모두를 강력하게 노래할 수 있는 남성 대적자는 없다고 주장되고 있다(앞의 책, 153). 그린(Lucy Green)은 '여성성을 긍정한다'는 개념에서 비슷한 점을 지적하고 있다(Green 1997, 21-51).

매클레이는 페미니스트 연구들이 음악과 직접적으로 관련되어 있으며, 베토벤에서의 '섬뜩한' 가부장적 폭력에 대해 기술하였다. 이런 종류의 접근법은 **소리** 그 자체를 젠더와 관련하여 위치시킨다. 이것은 소나타 **형식**과 같은 특정한 주제를 남성성과 여성성의 측면에서 묘사하는 훨씬 오래된 전통에서 비롯된다(Burnham 1996 참조). 그러한 관행이 예를 들어 소위 페미닌 엔딩이라고 부르는, 이전에는 강한 남성성과 약한 여성성 같은 가부장적 사상의 연장선으로 사용되었다. 그러나 현대 작가들은 음악에서 주체 위치의 성질로 더욱 관심을 돌렸다(**주체 위치** 참조). 예를 들어, 슈트라우스의 오페라《살로메》에서 요한(세례자 요한)의 참수와 관련하여, 아바트는 작곡자가 '남성 작가의 목소리에서 비롯되는 느낌을 지우고, 그것을 육체가 보이지 않는 가수들의 현혹적인 합창으로 대채하는 것을 통해 여성의 입장을 사로잡도록 하여 **청취**하는 귀를 유인한다'고 말한다(Abbate 1993, 247). 그러한 진술은 페미니스트 사상에 비추어 『저자의 죽음』에 대한 바르트의 관념을 설명한다(**포스트구조주의** 참조).

1990년대에 걸쳐, 페미니스트 음악학은 젠더와 차이에 대한 개념(**타자성** 참조), 즉 **내러티브, 몸, 민족성**과 같이 점점 더 중요해지는 여러 다른 주제와 함께, 관련된 개념들과 더욱 밀접해졌다(페미니즘에 대한 민족학적 관점의 경우, Koskoff 1987, 2014 참조; 21세기의 페미니스트 음악학의 방향에 대한 제안은 Macarthur 2010 참조).

* 더 읽어보기: Abbate 2001; Clément 1988; Cusick 1999a, 1999b; Dibben 1999; Fuller 1994; Head 2006, 2013; Heller 2003; Hellier 2013; McManus 2014; Poriss 2009; Reddington 2012; Solie 1993; Stras 2010; Stratton 2014; Williams 2001

강경훈 역

영화 음악(Film Music)

영상에 대한 음악 반주는 1890년대에서 1920년대 소위 무성영화라는 영화의 기원으로 거슬러 올라가는데, 이 당시에는 라이브 연주자들에 의해 보조 음향이 제공되었다. 이러한 관행은 매우 다양하게 나타났으며, 1927년 동시 녹음 **음향**의 도입에 이어 나타났던 1930, 1940, 1950년대의 고전 할리우드 스코어의 자연적 조상은 아니었다.

영화 음악에 대한 학문적 연구는 처음에는 고전 할리우드 영화에 대한 반응으로 성장했지만, 제2차 세계 대전 이전, 특히 나치당에 의한 선전 도구로서의 영화 사용과 관련해서도 성장했다. 대중 소통의 매력과 정치적 **이데올로기**를 퍼뜨릴 수 있는 잠재력은 당대의 주요 비판 이론가들, 특히 아도르노를 피해가지 못했다. 필연적으로, 이러한 맥락에서 마르크스주의의 적용(**마르크스주의** 참고)은 1947년에 출판된 아도르노와 작곡가 아이슬러(Hans Eisler)의『고전 영화 작곡』(Composing for the Films, 1947)에 요약된 바와 같이 이 **장르**와 그 사용에 대한 회의적인 결과를 낳았다(Adorno와 Eisler 1994). 본질적으로 두 저자는 생산과정에서 음악이 영화의 시각적 편견에 저항해야만 한다고 주장하는데, 그들은 영화가 일련의 상품화된 대상들에 대한 지각을 강화시키고, (음악에 의해 보조된) 허구적인 현실로 관객들을 유혹한다고 생각한다.

영화 음악은 이제 음악학 내에서 중요한 연구 분야로 인정되며, 학문의 다양성은 기하급수적으로 넓어졌다. 이는 적잖이 상호학제적인 접근방식, 소리와 이미지 간의 관계로부터 나타난 이론적 질문, 영화가 관심을 둔 음악적 장르와 양식의 다양함(**장르, 양식** 참조)을 요구하는 영화의 다중 미디어적 성격 때문이다. 또한 **모더니즘, 포스트모더니즘, 구조주의, 가치, 에이전시, 정체성, 주체성, 젠더, 내러티브** 개념들과 관련하여 영화 음악을 논의할 기회를 요구하기 때문이다.

다른 시청각 미디어에서 영화 음악과 음향에 대한 작업의 근간이 되는 주요 이슈는 음향, 음악, 영상 간의 관계에 대한 이론적 질문이다. 이를 테면, '음악은 어떻게 드라마를 펼치는 것과 연관되어 작동하는가?(Buhler et al. 2010 참조) 그 관계는 직접적인가 혹은 복잡한가? 음악은 어디에 위치하는가, 영화에 놓여진 내러티브 안에 위치해서 등장인물에게 들려지는가(**다이어제틱**) 아니면 영화의 내러티브 밖에 위치해서 관객들에게만 들리는가?(**비다이어제틱**) 아니면 이 투과될 수 있는 구분 사이 혹은 그 너머에 있는 건가? 예컨대, '메타다이어제틱'(metadiegetic)(Gorbman 1987, 22-3)과 '소스 스코어링'(source scoring)(Kassabian 2001, 45-9; Stilwell 2007; Smith 2009)과 관련된 것인가. 영화적 세계 혹은 '영화세계'(Frampton 2006)라는 것은 정확히 무엇이고, 어떻게 음악은 영

화의 구성에 기여하는가? 영화 속 모든 음악은 그 세계의 일부처럼 들리고 내러 티브 에이전트이지 않은가?(Winters 2010, 2014; Davis 2012) 만일 그렇다면, 음 악적 내러티브는 영화 속 다른 '차원'의 내러티브들과 어떻게 일치하는가?(Heldt 2013) 그리고 영화의 세계를 구성하는 촬영기법, 대사, 편집, 액션과 같은 다른 특징들과 음악의 관계를 간과할 위험이 있는가?(Cecchi 2010)

이러한 논의에 기여해왔던 고르브만(Claudia Gorbman), 시옹(Michel Chion), 칼리낙(Kathryn Kalinak), 쿡, 카사비안(Anahid Kassabian)과 같은 주요 학자들 은 초기 선구적인 영화 이론가들(Metz 1974, 1986; Doane 1980)에게 빚을 지고 있지만, 이 분야는 계속해서 발전하고 있다. 모두 음악과 음향이 '상호 간의 영 향'(Gorbman 1987, 15), '일치', '숙고', 혹은 '경쟁'(Cook 1998b, 98-106), 혹은 '상 호의존'을 통해 이미지와 공생의 관계에 위치한다는 점에 동의한다. 즉, 영화 악 보는 '영화적 체계의 상호의존적 요소'로 위치하며, 이에 따라 '음악과 이미지는 지각을 형성하는 것에 책임을 공유한다'(Kalinak 1992, xvi, 30; Milano 1941). 단순히 캐릭터의 감정을 알려주고 연속성과 현실의 암시를 보장하는 '밑그림자' 가 되기보다는 말이다.

> 영화 속에서 음악과 내러티브는 힘의 균형을 바꾸면서 항상 서로를 구성하고 있 다. 영화는 다양한 미디어와 형식 전체에 내러티브를 확장시키고 명확하게 하는 것으로서 영화적 내러티브를 설명하고 연속성을 제공하기 위해 사용되는 음악만 큼 음악의 의미를 드러내는 것일 수 있다. 마치 영화가 자신의 실체를 부정하는 듯 이 말이다.
>
> (Franklin 2014b, 132)

게다가 음악은 '내러티브적인 정보를 관객에게 전달하는 과정의 일부로 작동하 며', 그런 의미로서 '내러티브적 에이전트로서 기능한다'(Kalinak 1992, 30). 음악 은 틀림없이 영화의 '내러티브의 함축적 의미를 다루기 위해 필요한 가장 적합 한 수단이다'(Kalinak 2010, 4). 그러므로 '현악기의 트레몰로가 들릴 때의 음악 은, 장면의 긴장감을 강화시키는 것이 아니라 그 장면을 창조하는 과정의 일부 이다'(Kalinak 1992, 31).

이러한 주장들은 카사비안의 '동화하기'와 '끌어들이기'에 대한 관념으로 발 전되었다. 즉, 전자의 개념에서, 음악은 지각하는 사람들이 특정한 **주체 위치** 를 통해 직접적으로 알게 하고, 후자는 확장 가능한 해석을 가능하게 한다. 예 컨대, 루카스(George Lucas)의 대중적인 노래 『청춘낙서』와 스콜세지(Martin

Scorsese)의 『좋은 친구들』(Goodfellas, 1990)은 이러한 영화에서 사용된 음악에 대한 청자의 공감과 지식에 따라 다르게 나타날 것이다(**다이어제틱, 비다이어제틱** 참조). 시옹 역시 관객의 지각에 관심을 가지는데, 그는 이 문제에 대한 대답 보다 (가치 있는) 질문들을 많이 제기하였다. '청각점'이라는 그의 개념은 '관점'과 동등한 개념이다. 그러나 이미지가 카메라 앵글 및 드라마의 물리적 공간의 위치를 통해 간결하게 공간감을 전달할 수 있는 반면, 소리는 보다 부정확하다 (**청취** 참조). 주체성은(누구의 눈이나 귀를 통해 우리는 보고 듣는가?) 음악에서 좀 더 어렵게 발견되는데, 음악과 이미지가 함께 시너지를 내며 이러한 시각들을 전달할 수 있을지라도 말이다(Chion 1994, 89-92). 시옹은 또한 특정 장면 분석 중에 소리나 이미지를 제거하는 '마스킹' 기법과 같은 오디오비주얼 **분석**의 방법론을 제안하기도 한다.

2000년경부터 영화 음악학은, 특히 음악학 분야에서, 다음과 같은 사항들을 다루며 기하급수적으로 증가했다. 빈의 후기 낭만주의와 고전 할리우드 영화 음악 간의 관계(Kalinak 1992; Franklin 2014a), 역사적 연구(Cooke 2008)와 원본 텍스트 연구(Cooke 2010), 동시 음향의 도입을 앞당긴 무성 영화 음악 (Altman 2004; Brown and Davison 2012; Tieber and Windisch 2014), 소리와 이미지를 통해 젠더와 주체성 구축하기(Franklin 2011; Brown 2011; Haworth 2012), 영화 음악 작곡(Karlin and Wright 2004), 영화 음악과 **녹음**에서 음악가들의 연합과 공연권리사회와 같은 제도의 역할(Davison 2012), 영화 이론과 **미학** (Davison 2004; Winters 2010; Barham 2013), 내러티브 이론(Levinson 1996; Reyland 2012a; Heldt 2013), 소련 영화 음악(Bartig 2013), 오페라와 영화 (Tambling 1987; Citron 2000, 2010; Joe and Theresa 2002; Grover-Friedlander 2005), 그리고 영화계에 현존하는 다른 음악들(Hillman 2005; Powrie and Stilwell 2006; Barham 2011; Cenciarelli 2012, 2013), 다큐멘터리 영화(Rogers 2015), 개별 영화에 대한 면밀한 독해(Halfyard 2004; Mera 2007; Reyland 2012b)와 같은 것들이다. 그러나 국가와 문화적 전통이 다르게 나타날 수도 있는 비할리우드, 비서구 영화 음악 연구는 아직 검토할 것이 많이 남아 있다. 예컨대 관악기 소리는 할리우드에서 관습적으로 영웅주의와 연관되어 나타났지만, 힌두의 영화에서 그 소리들은 종종 악당을 나타내는 소리이다(Kalinak 2010, 14).

『음악, 소리, 움직이는 이미지』(Music, Sound and the Moving Image)와 『음악과 움직이는 이미지』(Music and the Moving Image/Gorbman, Rchardson and Vernallis 2013; Vernallis, Herzog and Richardson 2013 참조)라는 학술지에서 논

의된 것처럼, 영화 음악이나 시청각 미디어에 집중하는 음악학 내의 하위 영역들이 만들어지면서 영화 음악의 정의는 더욱 포괄적이게 되었다. 그 하위 영역들은 다음의 것들을 포함한다. 가상 밴드와 같은 멀티미디어 장르(Richardson 2012), 시청각 설치 미술(Rogers 2013), 만화(Goldmark 200), 텔레비전(Deaville 2011; Davison 2013), 개성파 감독들의 영화 음악 선택(Gorbman 2006; Ashby 2013), **대중음악**(Wojcik and Knight 2001; Lannin and Caley 2005), 뮤직비디오가 예술 영화에 미친 영향(Ashby 2013), '포스트 시네마적'인 음악(Shaviro 2010), 게임 음악 연구나 루도뮤지콜로지(ludomusicology)라는 영역을 생성했던 비디오 게임 음악(Cheng 2014; Lerner 2014).

* 더 읽어보기: Altman 1992, 1999; Barham 2008; Bordwell 2006; Bordwell and Thompson 2013; Buhler, Flinn and Neumeyer 2000; Code 2014; Dickinson 2008; Donnelly 2001; Flinn 1992; Goldmark, Kramer and Leppert 2007; Hubbert 2011; Laing 2007; Lerner 2010; Neumeyer 2014; Slowik 2014; Weis and Belton 1985; Wierzbicki, Platte and Roust 2011; Winters 2014

<div align="right">심지영 역</div>

형식(Form)

형식은 일반적으로 조성의 일반적인 관습의 음악이 어떻게 일관성 있고 통일되는지에 관한 설명으로 이해된다. 이것은 음악을 의미 있는 전체로 만드는 구조화된 힘을 반영한다. 쇤베르크에 따르면, '형식은 작품이 체계적으로 구조화된 것을 의미한다. 즉, 그것은 살아있는 유기체와 같이 기능하는 요소로 구성되어 있다'(Schoenberg 1970, 1).

개념으로서의 형식은 명확한 역사적 정체성을 지니고 있는데, 이것은 특정한 형식적 발전을 거쳐 구조화된 것이다. 여기에는 2부 형식, 3부 형식 등 기본 형식적 구조와 소나타 형식, 푸가와 같이 좀 더 복잡한 형식 과정을 지닌 것들이 포함된다. 음악 형식 연구는 긴 역사를 지녀왔고 교육적인 관습에 깊이 뿌리박혀 있다. 또한 이 연구는 긴 시간에 걸쳐서 논의되어왔고 논문과 교과서에 문서로 기록되었다. 그러나 음악형식론(*Formenlehre*)의 개념과 전통은 18세기에 설립되었고 특히 하이든, 모차르트, 베토벤과 관련한 고전 시대의 음악을 이해하고 해석하는 것과 함께 형성되었다(Caplin 1998 참조). 실제 음악 행위 및 형식의 관

련된 개념 모두에 있어서 비율, 균형 및 계획에 대한 관심은 **계몽주의** 시대라는 넓은 문맥의 개념과 연관이 있었고, 따라서 이것은 이성적인 이해와 지식의 구조에 심취되어 있었다.

음악 형식에 대한 연구는 아마도 때로는 부정적인 방법으로 특정한 음악적 패턴과 절차에 대한 '교과서'의 도식적 개요를 분류함으로써 알려져 왔다. 이러한 접근법을 대표하는 예로 영국의 프라우트(Ebenezer Prout) 연구가 있다. 19세기 후반에 다양한 책이 출판되는 동안 프라우트는 특정한 음악 형식에 대해 분명한 정의를 제공했을 뿐만 아니라 논의를 실증하는 음악의 적합한 예시를 제시했다. 작품의 레퍼토리와 함께 진행된 이 연구는 그에게 있어서 핵심적인 것으로 보였다. 스트라우스(Straus 2006, 134)에 의해 논의된 바 있었던 형식과 출처에 관한 전작의 속편인 『적용된 양식』(*Applied Forms*/Prout 1895)이라는 책의 서문에서 프라우트는(제 3자의 시점에서) 그의 방법론에 대한 개요를 설명했다.

> 비록 그는 수많은 이론에 관한 논문을 참고해왔지만, 어떠한 경우에도 그는 자신의 주장이나 묘사를 간접적으로 취하지 않았다. 그는 직접 훌륭한 대가의 작품을 찾아갔으며, 이는 자신의 법칙과 예시 모두를 위한 것이었다.
>
> (Prout 1895, iii)

프라우트는 계속해서 미뉴에트에 대한 그의 접근 방식의 엄격하고 세밀한 특성을 상세하게 설명하고 '헨델, 바흐, 쿠프랭, 코렐리, 모차르트, 베토벤 그리고 슈베르트의 작품 중 모든 미뉴에트' 뿐만 아니라 하이든의 현악 4중주와 교향곡도 공부했다고 주장했다. 이 철저한 과정의 결과는 형식에 대한 세 쪽 분량의 글로 요약되었다(앞의 책). 서문에서 프라우트가 미뉴에트를 참조해서 그의 접근법을 설명하려고 하는 반면, '1,200여개의 악장' 연구를 포함한 소나타 형식에 관한 그의 '사전 조사'는 '더욱 많은 노력을 요하는 힘든 것'이었다(앞의 책). 후에 그는 소나타 형식을 '가장 중요한 것'이자 '큰 형식 중 가장 예술적인 것'이라고 묘사한 바 있다(앞의 책, 127).

심지어 우리가 특정한 형식을 이해하기 위해 '교과서'를 접하는 경우에도 그 이해는 특정 작곡 관습에 기초하고 그것으로부터 파생된다. 예를 들어 프라우트의 오래된 연구와는 대조적으로 헤포코스키와 다시의 소나타 형식 연구에 의한 최근의 연구는 좀 더 광범위하고 철저하며 야심차게 정리되었는데, 이 비교는 스트라우스가 강조했던 것이기도 하다(Straus 2006, 135). 그러나 실제 작곡 관습에서의 관점 그리고 개별 악장 및 작품에서의 경험은 여전히 중심에 자리

한다.

> 특정 관점에서 볼 때 그 요소들은 연구 보고서이며 하이든, 모차르트, 베토벤 그
> 리고 당시 많은 작곡가들(후대 작곡가들 또한)의 수백 곡에 이르는 개별 악장에
> 대한 분석의 산물이다.
>
> (Hepokoski and Darcy 2006, v)

음악과의 관계에 대한 이러한 초점은 형식을 식별하고 **작품** 또는 악장 내에서
형식적 구분 지점을 찾는 과정이 **해석** 및 잠재적으로는 **이론**의 적용 둘 다를 포
함하는 분석적 행위(**분석** 참조)로 이해될 수 있음을 나타낸다. 그러므로 형식에
관한 우리의 이해는 특정한 작품의 세부적인 지식의 축적일 수 있다. 그러나 형
식은 또한 작곡가의 상상력을 통해 정의된 음악 작품의 작곡적인 논리의 부분
으로 이해될 수 있으며 형식을 구현하는 과정 역시 음악학적 탐구에도 열려있
다(Kinderman 2012 참조).

형식에 대한 **담론**에서 역사적으로나 이론적으로 가장 중요한 연구 중 하나는
마르크스(A. B. Marx)의 작업에서 찾을 수 있다. 그는 작곡가로 활동했고 19세
기 중반 독일에서 특히 형식에 관련하여 음악에 대한 광범위한 글을 썼다. 1856
년에 처음 발행된『음악의 형식』(Form in Music)이라는 제목의 확장된 글에서
마르크스는 형식을 '가장 고무적이고 음악 본질의 태초적 불가사의한 측면 중
하나'라고 설명했고(Marx 1997, 55-90 참조), '우리의 정신 앞(before spirit)에 나
타나는 모든 다양한 구성의 총체'라고 주장했다(앞의 책, 56). 이 주장에서 마
르크스는 형식에 대한 이해를 철학적 이상, 즉 음악의 내용(부분들)을 포함하
는 일반화(전체)로 투영하고 있다. 이 철학적 관점은 정신 앞에 나타난다는 언급
을 통해 더욱 확장되는데, 이것은 헤겔의 이상화된 철학의 광범위한 영향을 반
영하는 공식화이다. 그러나 이 진술의 직접적인 관련성은 어떤 식으로든 형식의
개념적 모델 안에 포함된 음악적 내용의 개념에 놓여있다. 형식과 틀의 은유적
인 인상(**은유** 참조)은 음악적 형식에 대해 반복적으로 돌아오는 이미지다(Straus
2006, 126-36 참조). 또한 이것은 **재즈**와 **대중음악**에서 강한 존재감을 드러낸
다. 이 두 가지 음악적 맥락에서 12마디 블루스의 반복되고 순환하는 형식과 32
마디 AABA '코러스', '끝없는 순환(eternal cycle)'은 형식적인 모델 역할을 하며
(Monson 2002, 119-21 참조) 음악적 내용을 붓는 틀이 된다(Elsdon 2013, 55).

마르크스는 소나타 형식을 체계화하고 형식을 대조적인 주제로 나누고, 현재
흔하게 통용되는 제시부, 발전부, 재현부라는 큰 부분으로 나눈 것으로 잘 알려

져 있다(Marx 1997, 92-154 참조). 이 전문용어는 소나타 형식에 관한 모든 설명에서 효과적으로 언급되었는데, 예시로 프라우트와 좀 더 최근의 헤포코스키와 다시의 광범위한 연구가 있다. 마르크스에게 소나타 형식의 두 번째 단계는 '주로 다양성과 움직임의 중심지로서 주요하게 그 자체를 나타낸다'(앞의 책, 97). 이 새로운 '다양성'과 '움직임'은 주제적 재료의 제시부로의 '대조(antithesis)'(다른 헤겔리안이 언급)로서 나타나고 마르크스가 '모든 음악적 구성의 근본적인 법칙'으로 정의한 형식 부분을 통해 드러난다. '쉼, 움직임, 쉼의 기본 형태'(앞의 책)는 초반의 안정성('쉼')으로부터 시간을 거슬러 움직이고, 활동을 통해 강화되는데 이것은 '움직임'을 의미하며, 마침내 다시 '쉼'으로 되돌아온다. 마르크스에 따르면 모든 '음악적 구조'의 '근본적인 법칙'은 '소나타 형식의 세 부분에서 최고로 드러나는' 것이다(앞의 책). 여기서 형식은 단지 모델이나 틀 혹은 그릇으로서만 이해되어서는 안 되며, 음악을 펼치고 형식적 분류의 순간을 뒷받침하는 세부사항, 즉 '내용'을 통한 역동적인 과정으로서 이해되어야 한다.

음악 형식을 역동성(dynamic) 및 템포의 관점으로 보는 것은 분명 매우 다른 이론으로, 여기에는 한슬리크가 음악을 '음으로 울리며 움직이는 형식(tonally moving forms)'이라고 이해하는 **형식주의**와(Hanslick 1986, 28-9) 쉔커의 근본구조(Ursatz)가 포함된다. 쉔커에게 있어서 처음부터 끝까지 움직이는 근본선율은 조성음악의 형식적인 '후경(background)'을 뜻한다(Schenker 1979 참조). 쉔커가 이 후경을 본질적인 형태로 형식화하는 것은 깊이의 비유를 만들어 전경(foreground), 중경(middleground)과 후경(background)의 층 모두 음악의 형태가 깊은 후경에서 위로 이동하고 있음을 보여준다. 이 깊은 후경은 오로지 분석 과정을 통해서만 드러나는 것으로 전경의 상세한 부분에서 시작하여 후경을 밝히기 위해 반대로 작용한다(Fink 1990; Watkins 2011a 참조). 이 음악 형식에 대한 설명은 선결적 형식(predetermined form)과 형식적 분할(formal divisions)이 지닌 사고에 대항한 비판적인 반대로 읽히기도 한다.

음악 형식에 대한 아이디어를 이리저리 탐험하는 것에 덧붙여, 마르크스는 특정한 프레이즈 구조를 포함한 통찰력 있는 설명을 제공하기도 하였다. 그러나 '쉼-움직임-쉼'이라는 역동적인 '원형'의 부분으로서, 마르크스는 음악의 주제적 아이디어인 모티브를 고려하기도 하였다. 이 아이디어는 특히 베토벤의《바이올린 소나타 제 5번 '봄'》(Violin Sonata No. 5 in F Major, Op. 24 'Spring')에서 들을 수 있다.

모티브는 음악적인 모든 것의 최초의 형태인 원형[Urgestalt]으로 마치 모든 유기

체(동식물)의 최초의 형태인 유체요소(혹은 고체)로 채워진 막을 형성하는 주머니인 밑씨(germinal vesicle)와 같다. 모티브는 두 가지 톤의 결합 또는 어떠한 다른 통합으로 간단하게 존재하는 *것이다*(Simply is).

<div align="right">(Marx 1997, 66)</div>

모티브는 주제적 아이디어가 개시되는 것으로 들리는데, 이것은 음악이 동적으로 성장하는 씨앗(유기체론 참조)이며 음악을 이해하는 근본이 된다. 즉, 간단하게 존재하는 것(simply is)이다. 마르크스 사상의 이 측면은 베토벤 음악에 대한 그의 해석(해석 참조)과 그 시작 및 변화의 감각에 직접 기초하고 있다. 이것은 또한 쇤베르크의 *기본 형태*(Grundgestalt)의 개념에 대한 기대로, 그리고 '발전하는 변주'의 과정으로(Frisch 1984 참조), 그리고 모티브적/주제적 **분석**의 더 나아간 발전으로(Réti 1961 참조) 회고적으로 읽힐 수 있다. 인간의 신체와 연관된 용어의 사용('밑씨', '채워진 막')을 증거로 마르크스의 언급이 인간 섹슈얼리티와 재생산(**몸** 참조)의 과정과 관련이 있음을 알 수 있는데, 이것은 유기체에 대한 제안된 은유를 강화시킨다. 반면 섹슈얼 행위의 동적인 상호작용은 '쉼, 움직임, 쉼'의 모델과 관계있는 또 다른 은유적인 이미지를 제안한다. 신체에 관한 이러한 제안은 마르크스가 첫 번째와 두 번째 주제의 성격을 대조하는 것에서도 나타나는데, 두 번째 주제를 '핵심적이기 보다는 얌전하고 순종적인 것'으로, 즉 '이전에 나타난 남성성에 반하는 여성성'으로 작용시킨다는 것이다(앞의 책, 133; Burnham 1996; McClary 1991, 9 참조).

마르크스 및 쇤커와 같은 후대 이론가들의 아이디어는 조성과 관련되어 있다. 어떻게 20세기 음악과 그 이후의 음악이 여전히 형식의 이해에 의해 조절되는 것으로 보일 수 있는가라는 생각은 새로운 논의와 질문을 야기시키기도 한다. 명백하게 스트라빈스키와 같은 20세기 초반의 특정한 작곡 관습은 유기체의 통합과 일관성의 가정을 거스른다(Cone 1968 참조). 쇤베르크식 무조성의 개발은 사전에 이미 형성된 음악 형식 개념에 도전하여 이미 알려진 형식 모델에서 주제적 물질의 지속적인 변환으로 초점을 옮겼다. 그 결과 다른 맥락에서도 논의되고 있듯이 형식은 틀이 아닌 내용의 결과로 나타났다. 1945년 이후의 음악은 형식과 내용 사이의 관계의 해석에 관해 한 발자국 더 나아간 질문을 제기한다. 이러한 질문에 관련한 가장 지적이고 실질적인 논의는 1961년 발행된 아도르노의 글『비형식적 음악을 향하여』(Vers une musique informelle)에서 찾아볼 수 있다(**비판 이론** 참조) (Adorno 1992b 269-322 참조).

여기서 아도르노는 음렬주의에 영향 받은 이후, 쇤베르크의 초기 무조성을

되돌아보는 듯하다. 그는 불레즈, 슈톡하우젠, 케이지의 최신 작품을 듣고 긍정적인 경험을 하였지만, '이것 모두를 동등한 성공으로 생각하지 않는 것이 생산적인 상상이다'라는 것을 깨닫기도 하였다(앞의 책, 271). 그러한 음악을 경험하는 것을 재현할 수 없는 이유는 음악에 기존의 형식 구조와 모델이 없기 때문일 수 있는데, 이는 이제 조성의 **청취** 경험을 재구성할 수 있게 하는 친숙함과 참조의 감각(sense of reference)에서 자유로워졌다. 비형식적 음악(musique informelle)이란 제안된 용어가 '정의를 거부'하는 반면, 아도르노는 계속해서 '개념의 매개변수를 파악하려 한다.'

> 의미 있는 것은 외부적이거나 추상적인 모든 형태를 버리거나 유연하지 않은 방식으로 맞서는 음악의 일종이다. 동시에 비록 이러한 음악은 그 자체로 더 줄일 수 없을 정도로 이질적이거나 그 위에 덧붙여진 어떠한 것으로부터도 완전히 자유로워질 필요가 있지만, 그럼에도 불구하고 음악은 음악적 실체 그 자체에 있어서 외부의 법칙이 아닌 객관적이고 설득력 있는 방식으로 스스로를 구성해야 한다.
>
> (Adorno 1992b. 272)

이 공식(formulation)은 '외부적' 또는 '추상적'과 같이 알아차릴 수 있는 형식적 원형(archetype)을 피하고 음악적 재료를 제한하는('유연하지 않은 상태로') 그 어떠한 형식의 개념도 거부하는 음악을 제안한다. 아도르노는 선택된 소재의 결과로부터 자유롭고 유연하게 발생하는 음악 형식 개념을 재창조하고 있는 것으로 보이며 쇤베르크와 무조성의 관계에 관해 위에서 언급한 점을 재진술하여 새로운 음악 내용을 위한 새로운 음악 형식을 생산하는 것으로 보이는데, 이는 또한 재즈에서 형식을 재고하는 것과 분명한 유사성을 가질 가능성이 있다(Elsdon 2013, 55-63 참조). 그러나 아도르노가 그의 글에서 강조하듯 이것이 음악에서 형식의 존재와 운용을 듣는 적절한 방법일지라도, 이 시점 후에 일어난 음악의 발전은 여전히 조성 음악의 기본 형식과 강력한 유산과 관련성을 지니고 있음을 암시한다. 아도르노는 틀림없이 이러한 경향을 '복원적(restorative)'이고 '퇴행적(regressive)'이라고 치부할 것이지만, 그것은 예를 들어 소나타 형식의 원형 속에 담겨 있는 이탈감(departure)과 귀환감(return)이라는 강력한 매력을 시사한다. 현재 소나타 형식에 대한 탐구가 현재 데이비스(Peter Maxwell Davies)의 후기 음악 등에서 이루어진다는 사실이 이에 대한 증거로써 제시되며(Jones 2005; Gloag 2009, Lister 2009 같이 참조), 형식의 개념과 **장르** 사이의 의미 있는 상호작용이 있다는 것을 교향곡이나 현악4중주라고 명명되는 현대 음

악 작품이 반증한다(**절대** 음악 참조).

* *더 읽어보기*: Bonds 2010; Burnham 2002, Byros 2012; Gollin and Rehding 2011; McClary 2000; Ratner 1980; Rehding 2003; Schmalfeldt 2011; SchmidtBeste 2011; street 1989; Tovey 2001

<div align="right">이혜수 역</div>

형식주의(Formalism)

형식주의는 다른 요소(**정체성**, **의미**, 표현과 **해석**)보다 형식적인 세부사항을 우선시하는 미적 관점(**미학** 참조)이다. 그리고, 이는 음악 **분석**을 통한 음악 **형식** 연구와 가장 흔하게 연관된다. 형식주의의 철학적 배경은 칸트의 미학에서 찾을 수 있다. 그의 판단과 취향에 대한 비판적 숙고는 1790년에 출판된『판단력 비판』에 명시되어 있다. 이는 (어떤 **작품**을) 관찰한 것을 관련된 요인 혹은 상황적 요인보다 더 중요시 하는 것이다. 작품과 관련하여 칸트 사상에서 가장 명확하게 정의된 관점은 '무관심성(disinterested)'이다. 이는 비평적 과정의 결과가 미리 결정된 기대, 열망과 분리되는 것이다(**이데올로기** 참조). 이는 과정에 객관성을 어느 정도 주입해야 한다고 주장하는 비판적 거리감(critical distance)을 만들어 낸다. 따라서 해석의 우선순위는 작품 내부에 있는 특징으로 이동하며, 이는 작품 **가치**의 근본이 그 형식의 최종성에 있다는 주장을 이끌어낸다.

형식주의는 **절대**음악이나 **자율성**과 같은 다른 용어들과 어느 정도 상호교환이 가능하다고 볼 수 있다. 왜냐하면 이들은 모두 독립적이고 분리된 개체로서 음악 작품을 이해하는 것을 의미하기 때문이다. 이러한 상호교환성을 고려한다면, 절대음악과 자율성을 논의할 때 1854년에 처음 출판된 한슬리크의『음악적 아름다움에 대하여』가 곧잘 등장하는 것처럼, 형식주의 논의에서 이 책이 등장하는 것은 놀랄 일이 아니다(Hanslick 1986 참조). 한슬리크에게 음악의 내용은 형식주의의 개념과 직접적으로 동일시되는 '음으로 울리며 움직이는 형식'(앞의 책, 28-9)이며, 음악이 표현하는 것은 음악 그 자체의 순수한 음악적 개념이다. 커먼은 '음악이 단지 "소리나는 형식"에 불과하다면, 음악에 대한 의미 있는 연구 역시 오직 형식주의적이어야만 한다'라고 보았다(Kerman 1994, 15). 그리고 보면은 '한슬리크의 겸손한 의도에도 불구하고,『음악적 아름다움에 대하여』는 지금까지 작곡된 음악의 본질과 가치에 관한 가장 중요한(어떤 사람들에게는 또는, 악명 높은) 논문 중 하나로 여겨지게 되었다'고 결론짓는다. 더불어 그

는 이 논문을 '음악적 형식주의를 위한 대표적인 "선언문"(manifesto)'으로 규정한다(Bowman 1998, 140).

　일반적인 예술, 그리고 특히 서양 예술 음악에서, 미적 이데올로기이자 문화적 실천으로서의 형식주의는 19세기 후반과 20세기 초반 **모더니즘**의 출현과 함께 나타난다. 이러한 역사적, 양식적(**양식** 참조) 맥락에서, 음악의 형식적 요소와 필요조건에 몰두하는 것은 새롭고, 날카로운 논점을 만들어낸다. 쇤베르크가 음렬주의를 발전시킨 것과 스트라빈스키가 신고전주의를 구축한 것은 모두 자기성찰적 실천으로서의 음악적 구현이다. 모더니스트들이 형식에 대해 관심을 보이는 것은 음악연구에도 영향을 미친다. 이러한 형식주의의 배경을 반영하여 음악학적 실천으로서 분석이 출현하였고, 분석은 형식적인 세부사항의 기본적인 지위를 작곡적인 관행에서 독자적인 내부논리를 갖는 연구방식으로 바꾼다. 예로 오스트리아 음악이론가인 쉔커의 분석적 방법론을 들 수 있는데, 이는 외부 요인과 구별되는 내부의 세부사항을 강조한다. 그리고 이 방법론은 특정한 구조적 패러다임(**구조주의** 참조)을 탐구하고, 그 구조의 목적론적 종결에 대한 필요조건을 탐구하여 작품의 '형식적인 최종성'과 관련된 칸트적 욕구의 전형적인 예가 된다.

* *더 읽어보기*: Grimes, Donovan and Marx 2013; Puffett 1994

이명지 역

게이 음악학(Gay Musicology)

레즈비언 음악학이 그 자체로 통용되고 있는 것에 반해, 게이 음악학은 더 널리 '퀴어 이론' 또는 '퀴어 연구'라고 불리는 것에 대한 반응 내지는 부분으로 나타난다. 즉 게이 음악학은 게이나 레즈비언 관점에서 파생한 토픽들을 해석하는 인문학 연구이다. 게다가 게이 음악학은 음악에서 남성성 연구와도 교차점이 있다(Jarman-Ivens 2007; Biddle and Gibson 2009; **젠더** 참조). 게이 연구는 성별의 위치를 대체하는 것에서 출발한다. 이는 가부장적 저항과 결합된 동성애 혐오 태도에 반응하며 나타났다. 이러한 연구는 게이이거나 레즈비언인 학자들에 의해 개별적인 반응으로 구성되기도 하지만, 마찬가지로 이성애 학자들의 작업이거나 그들이 게이나 레즈비언을 주제로 하는 작업일 수 있다. 이들이 게이나 레즈비언을 주제로 하여 작업을 하지만 그것들이 유일한 경우는 아니다. 게이 연

구는 문학비평(Sedgwick 1994, 1997 참조), 철학(Butler 1990 참조), **문화 연구**(Doty 1993 참조)와 함께 학문 분야로 포함되었다.

　게이 음악학의 주요 동기 중 하나는 엄격한 **이념**과 숨겨진 의제로부터 그것을 구하려는 믿음에서 시작되었다(Brett, Wood and Thomas 2006, vii(1994년에 초판 출판)). 이 믿음은 우리의 학문 분야를 다양화하는 것에 관여하면서 불과 몇 년 전만 해도 지나치게 무게를 두었던 엄격함에 대한 반응이기도 하다. 따라서 그것은 **신음악학**이라 불리는 더 넓은 계획의 일부를 형성한다. 이에 대한 하나의 중요한 예가 브리튼의 오페라《피터 그라임스》(*Peter Grimes*, 1945)이다. 이 오페라의 중심 주인공은 결함이 있고, 적응하지 못하며 공격적인 사이코패스이면서 '사회로부터 범죄자로 낙인찍히고 그렇게 파괴된 나약한 한 인간'(Keller and Mitchell 1952, 111)이다. 브렛의 논문「브리튼과 그라임스」(*Britten and Grimes*, 1977)는 이를 다양한 관점으로 해석한다. 브렛은 오페라에 나오는 그라임스의 역경을 브리튼 자신의 동성애를 반영한 것으로 다음과 같이 해석하였다.

> 《피터 그라임스》는 곤경과 자살에 대한 궁극적인 환상을 표상하면서 브리튼 자신이 불신과 여전히 음악가로서 봉사하고 싶은 사회와 그 자신을 드러내려는 의도에서 중요한 역할을 하였다.
>
> (Brett 1977, 1000)

브렛의 작업은 음악적 주제, 동시대 문학과 **정치**에서의 유사한 주제 사이의 병치를 이끌면서 역사적으로 접근하는 전형을 보여준다. 브렛은 그가 '벽장의 역학'이라고 부르는 것에서 주목받는다(Brett 1994, 21). 브리튼의 동성애에 대해서는 많은 사람이 이미 알고 있었으나 브리튼이 이에 대해 공식적으로 말하지는 않았다. 그는 사적인 삶에 대해 직접적으로 표현하는 것은 피하면서 그의 음악에서 이에 대해 다양한 전략을 고안하였다(**입장** 참조). 브리튼이 음악을 통해 전달하고자 하는 것은 타자(**타자성** 참조)에 대한 의미를 설명하려는 것이었으며, 브렛의 고찰은 다른 게이 작곡가들에게도 반영되었다.

> 그들의 부모나 사회로부터 인정받지 못하는, 차단된 모든 감정을 경험한 게이 어린이들에게 음악은 확실한 생명선으로 나타난다.
>
> (앞의 책, 17)

문제의 소지가 있는 브렛의 1977년 논문은 브리튼이 사망한 다음 해에 출판되었다. 이는 작곡가에 대한 일종의 '폭로' 형태에 해당하는 것이었다. 이를 통해 동성애 이론의 보다 급진적인 정치의 일부가 형성되었다. 또한 그 뒤를 이어 동성애자들이 사회에서 가지는 역할에 대한 대중의 인식을 높이는 것이 논의의 대상이 되었다. 즉 그들이 편견에 대처하는 데에도 이러한 인식이 도움이 될 것이라는 믿음이 뒤따랐다. 특정한 관심을 끄는 이러한 작곡가에 대한 지나친 관심은 그들의 음악적 **언어, 양식, 수용**과는 다른 차원의 것이었다. 헨델에 대한 토마스(Gary Thomas)의 예가 그러하며(Thomas 2006) 매클레이의 슈베르트에 대한 것이 그러하다(McClay 2006a; Adams 2002 on Elga 참조; McGeary 2001 on Handel).

게이 음악학은 넓은 범위의 관점을 포괄한다. 이는 베르크의 《룰루》(1929-35) (Lochhead 1999 참조)와 같은 레즈비언 주제의 오페라를 듣는 방법에서부터, 레즈비언 작곡 과정(Wood 1993; Rycenga 1994 참조)에 대한 개념을 숙고하는 것까지, 음악에 대한 거의 모든 종류의 분석(**분석** 참조)과 비평적인 접근을 포괄한다. **대중음악**에서 게이 음악학은 주로 정체성과 예술가의 연주 양식에 대해 탐구한다. 그러나 몇몇 학자들은 게이와 동성애 정체성이 음악적 언어로 부호화될 수 있다고 생각한다. 예를 들어 마우스(Fred Everett Maus)는 펫 숍 보이스(Pet Shop Boys) 안에 있는 화성적 회피와 양가성을 남성성의 대체로 해석하였다(Maus 2001). 그러나 이러한 예들은 **실증주의**와 본질주의에 대한 우려를 상승시켰다. 특정한 음악적 특징을 성적인 취향으로 돌리는 것에 있어서 어느 정도까지가 가능하며, 바람직한 걸까? 그리고 왜 그러한 연구가 다른 사람들(아데즈(Adés), 벤자민, 불레즈)이 아닌 특정한 작곡가(브리튼과 같은)에게만 집중되는가? 미래에는 동성애 이론에 비추어 더 나아간 연구가 필요하다. 즉 미래의 음악에 대한 연구는 **역사 기록학(역사 음악학** 참조), 음악 분석, 민족음악학(**민족성** 참조)을 포함해야 할 것이다.

* 더 읽어보기: Amico 2014; Brett 1993; Bullock 2008; Fuller and Whitesell 2002; Gill 1995; Hubbs 2004, 2007, 2014; Jarman-Ivens 2011; Kielian-Gilbert 1999; Leibetseder 2012; Peraino 2006; Taylor 2012; Whiteley and Rycenga 2006

장유라 역

젠더(Gender)

문화 연구 맥락 안에서, 젠더는 주어진 **문화** 안에서 남성성과 여성성이 의미하는 바에 대한 사회적 구성으로서 이해될 수 있다. 바꾸어 말하면 성별과 섹슈얼리티에 대한 실제 생물학적 감각보다는 사회역사적 맥락에 따라 이데올로기적인(**이데올로기** 참조) 개념이다.

전통적으로 음악 자체는 여성으로 표현되어 왔으며 예를 들어『뮤지컬 명예의 전당』(*The Musical Hall of Frame*/Solie 193, 32)에서처럼 여성 뮤즈로서 그림에서 그렇게 표현되어 왔거나, 글과 논쟁에서 이와 같이 언급되어 왔다. **르네상스** 후기의 몬테베르디와 현대음악에 대한 아르투시(Giovanni Maria Artusi)의 공격에 대해, 쿠식은 수사학(**은유, 언어** 참조)의 젠더 은유 역할에 주목했는데, 특히 아르투시가 당대의 음악을 '비정상적이고, 여성적이며, 페미니즘적인 연주자와 청자들'(Cusick, 1993, 3)로서 신뢰하지 않으려 했던 점에 주목했다. 쿠식이 플라톤의『공화정』(*Republic*)으로 거슬러 올라가는 음악과 젠더의 연관성은 일부 음악가들에 의해 그러한 이미지를 부정하려는 과장된 시도로 이어졌다. 주목할 만한 예로는 베토벤의《제9번 교향곡》(1822-4)이 '**계몽주의** 이후 가부장적 문화를 체계화한 모순적인 충동에서 음악 안에서 가장 설득력 있는 표현이라는 매클레이(McClary 1991, 129)의 주장을 포함하여, 아이브스(Charles Ives)의 음악은 '너무나 큰 범위에서 남성성이 무력화된(emasculated) 예술'(Krikpatrick 1973, 134), 그리고 많은 기타 기반의 록 음악의 몸짓(**제스처** 참조), 이념, 자세라는 아이브스의 의견이 있다(Walser 1993 참조). 그러나 학자들은 이런 남성주의적 **담론**의 역사에 대해 보다 세밀한 인식을 기르기 시작했다(Biddle and Gibson 2009; Biddle 2011a).

음악학자이자 전기작가인 솔로몬(**전기** 참조)은 음악학에 젠더와 페미니스트 문제를 최초로 도입한 사람 중 한 명이다(Solomon 1977, 1989). 이것은 1994년 솔로몬이 베토벤의 여성혐오, 아이브스의 동성애혐오, 슈베르트의 동성애에 관한 질문인 그러한 문제를 다루기를 단호하게 거부했던 학문에 관련한 진지함, 우아함, 용기에 감탄한 매클레이에 의해 나타난다(McClary 2006a, 208).

게다가 수사학과 작곡가, 그리고 관심에 대한 젠더를 고려하면서 연주자, 작곡가, 청취자(**청취** 참조) 및 학자의 젠더도 고려한다. 젠더 이론가 버틀러(Judith Butler/Cusick 1999a)의 생각에 따르면, 쿠식의 공연 중심 음악 비평에 대한 탐구는 특히 이런 점에서 통찰력이 있다. 버틀러 생각의 본질은 젠더는 수행된 것이고, 젠더의 사회적 개념도 생물학적 개념도 고정적이지 않다는 것이다. 이것은 우리가 사회적 역할을 수행하는 방식과 우리의 신체를 수행하거나 사

용하는 방식 사이에서 우리가 가진 선택에서 비롯된다고 주장한다(**몸**, Butler 1990; Amico 2014 참조). 쿠식은 17세기 가수이자 작곡가이자 선생님인 카치니(Francesca Caccini)와 록 밴드 펄 잼(Pearl Jam)의 리드 싱어인 베더(Eddie Vedder)의 실험을 통해 이런 아이디어를 발전시킨다.

쿠식은 이런 연주자의 목소리에서 어떤 신체를 듣게 될지 고려한다. 후자는 '사춘기 대부분의 남성들이 피하는 중성 영역에 긴장감을 줌으로써 균열이 생기는' 가성이 없이 높은 음역대를 사용한다(Cusick 1999a, 35). 그녀는 미국 동부 연안 대학 장면에 전형적인 걸그룹인, 인디고 걸스(Indigo Girls) 또한 생각한다. '그들의 목소리로... 레즈비언으로서 우리 시대 내에 문화적으로 쉽게 이해할 수 있는 젠더, 성별 및 섹슈얼리티(신체가 서로 친밀하게 관련될 수 있는 방식)를 공연한다'(앞의 책, 37). 쿠식은 이러한 형태의 조사가 예술가들과 공연자들이 그들의 세계와 우리의 세계를 리메이크하는 방식을 고려할 수 있는 효과적인 수단을 제공할 수 있다고 주장한다. 모리스(Mitchell Morris)는 웨더걸스(The Weather Girls)와 1980년대 디스코 히트작 《하늘에서 비처럼 남자가 내려와》(It's Raining Men)의 성별을 반영한 미사여구의 맥락에서 쿠식이 논의한 것과 유사한 아이디어를 탐구했다(Morris 1999).

점점 더 젠더는 다른 요소들과 관련하여 고려되고 있다. 종교, **계급**, **민족성**, 국가 **정체성**과 같은 다른 요소들, 그리고 접근하는 방식과 관련하여 연구 맥락 속에서 영향을 받는다. 예를 들어 민족음악학(Koskoff 2014 참조), **대중음악**과 **영화 음악**은 각각 조금씩 다른 접근 방식을 요구할 것이다. 젠더 연구는 또한 퀴어와 레즈비언 연구(**게이 음악학** 참조), 그리고 오페라와 그 밖의 다른 음악에서 나타난 남성성에 대한 연구 같은 뚜렷한 방법론의 출현으로 이어졌다(Jarman-Ivens 2007; Biddle and Gibson 2009; Purvis 2013).

* 같이 참조: **타자성, 전기, 민족성, 페미니즘**
* 더 읽어보기: Bannister 2006a, 2006b; Barkin and Hamessley 1999; Beard 2009b; Borgerding 2002; Bradby 1993; Citron 1993; Colton and Haworth 2015; Cook 1998a; Dame 1994; Dibben 2002a; Draughon 2003; Franklin 2011; Fuller 2013; Head 2013; Jeffries 2011; Laing 2007; Leonard 2007; Malawey 2014; McClary 1993a; Peraino and Cusick 2013; Senici 2005; Stras 2010

한상희 역

천재(Genius)

천재라는 용어는 위대함이 함축되어 있으면서 **정전**의 형성과 관련이 있는, **가치**의 높은 감각을 지닌 어떤 음악적 자질을 느끼게 한다. 천재는 18세기 **계몽주의** 시대에 처음 개념화되었으며, 계몽주의 시대와 계획의 특징이라고 할 수 있는 사전에 처음 등장했다. 스위스 작가였던 줄처가 **미학**에 관해 쓴 글인 『순수예술총론』(*Algemeine Theory der Schönen Künste*)은 1771년에 완성되었는데, 이 책은 처음으로 독일 예술의 광범위한 조사연구를 포함하고 있다. 줄처는 천재를 '타고난 임무와 작업에 있어서 다른 사람들보다 뛰어난 기술과 영적인 통찰력을 가진 사람'이라고 묘사한다(le Huray and Day 1981, 127). 천재를 예외로 보는 시각, 즉 '더 대단한 기술을 가진 자'라는 시각이 표준적인 해석이겠지만, '영적인 통찰'과 같은 암시는 **숭고**에 관한 계몽주의적인 관심과도 연결된다. 그리고 이 암시는 일반적인 개념과 이해의 범위를 넘어서는 길과도 연결된다.

18세기 후반에 가장 널리 알려진 루소의 『음악사전』(*Dictionnaire de musique*)은 천재에 대한 매혹적인 묘사를 담고 있다.

> 천재의 의미를 찾지 말라. 젊은 예술가여. 만약 당신이 그것을 가지고 있다면 당신은 느낄 것이다. 만약 그렇지 않다면 절대 알 수 없을 것이다. 천재 음악가는 그의 예술 안에서 온 우주를 아우른다. 그는 자신의 그림을 **소리**로 그리며, 바로 그 침묵을 말하게 하고, 악센트로 느낌을, 느낌으로 사상을 표현하고, 그가 말하고 있는 열정으로 우리를 마음 깊은 곳까지 감동시킨다.
>
> (앞의 책, 108–9)

루소는 곧바로 천재는 하늘에서 부여받은 것일지도 모르는 자연스러운 어떤 것이라고 주장한다. 그의 열정적인 묘사는 19세기 **낭만주의**에 대한 예기를 암시하고 계몽주의적인 합리주의와 대비를 보인다는 점에서도 눈에 띈다. 루소는 계속해서 말한다.

> 이 맹렬한 불꽃의 섬광이 당신에게 영감을 주는지 알고 싶은가? 가라, 날아가라, 나폴리로! 레오, 두란테, 좀멜리, 페르골레시의 걸작을 들어보아라. 눈시울이 뜨거워지고 심장이 두근거리고, 떨림에 사로잡히고, 당신을 누르는 숨이 막힐 듯한 황홀한 감정의 한복판에 있게 된다면, 메타스타시오를 읽은 다음 일을 시작하라. 그의 천재성이 당신을 열중하게 해줄 것이다.
>
> (앞의 책, 109)

루소는 당대의 많은 작곡가와 함께 작업한 대본 작가인 메타스타시오(Pietro Metastasio)의 천재성을 언급하지만, 레오(Leonardo Leo), 두란테(Francesco Durante), 좀멜리(Niccolò Jomelli)와 같은 작곡가들은 이제는 잘 알려지지 않은 당대 인물들일 가능성이 높은 것이 흥미롭다. 이는 천재에 대한 묘사가 몹시도 주관적이라는 것을 암시하고(**주관성** 참조), 주장하는 이의 선호에 따라 결정된다는 것을 암시한다. 이는 또한 논의되는 시기의 역사적이고 문화적인 상황을 반영하고 있다고도 할 수 있다.

19세기는 작곡가를 영웅으로 묘사하는 낭만적인 이미지를 통해 천재라는 개념에 매료되는 것을 볼 수 있다. 이는 베토벤의 **수용**(Burnham 1995 참조)에 나타나는데, 베토벤의 전기적인 상황은 음악에 대한 이해를 돕는 것처럼 보인다(**전기** 참조). 19세기 후반에 영웅적인 작곡가 숭배는 바그너를 통해 확대되었는데, 바그너는 자신이 직접 만들어낸 이미지인 미래로 가는 길로서 그려졌다(**자서전** 참조).

20세기의 천재의 개념은 미래에 더욱 몰입하는 **아방가르드** 개념에서도 발견할 수 있다. 쇤베르크가 더욱 극적으로 보여주고 있는 작곡가의 고립은 '인간은 어떻게 외로워지는가'(*How One Becomes Lonely*, Schoenberg, 1975)라는 에세이에서 특히 잘 나타나고 있다. 이는 20세기에 반복적으로 나타나는 특징이었다. 하지만 현대적 관점에서 천재의 개념은 음악을 둘러싸고 있는 사회적, 정치적, 상업적 맥락에 대한 이해를 통해 예전처럼 즉각적으로 받아들여지거나 인정되지 않을지도 모른다. 천재를 자연의 결과라고 보는 계몽주의적 시각과는 달리, 베토벤에 대해 현대의 비판적인 시각에서 글을 쓴 사회학자 데노라는 '천재와 천재에 대한 인정이 자라나기 위해서는 사회적이고 문화적인 자원이 필요하고, 이러한 자원은 때때로 미시정치적으로 채워진다'(DeNora 1997, xiii)라고 주장했다. 이러한 관점에서 천재는 종종 정치적, 경제적인 맥락에 따라 형성되고 조건화된다. 이처럼 베토벤은 '재능과 천재를 근본적으로 사회적인 업적으로 생각하게 해주는 잠재력'을 보여주는 사례 연구로 제시된다(앞의 책)(단, Menger 2014, 239-72 참조).

* 더 읽어보기: Bürger 1992; Burnham 2013

정은지 역

장르(Genre)

장르는 예술 작품을 분류하고 항목을 나누려는 욕구를 반영하는 용어로, 그 기원은 그리스 철학자 아리스토텔레스로 거슬러 올라간다. 때문에 장르명은 종종 작품의 제목에 등장한다(예를 들어, 교향곡 또는 협주곡). 장르는 필연적으로 일련의 규칙과 기대치를 형성함으로써 음악 문화(**문화** 참조)에 의해 부과되는 것으로 이해되며, 음악이 작곡되는 방식에도 영향을 미칠 수 있다. 이를테면 작곡가나 대중 음악가들의 곡이 각 장르의 관습적 방식으로 연주되는 경우가 많은데, 이는 음악학자들이 음악에서의 **의미**의 가능성을 고려하기에 잠재적으로 유용하다. 또한 장르를 이해하는 것은 **듣기**의 방식을 제시한다. 민족 음악학자 행크스(William Hanks)에 따르면, 사회 구조와 음악적 내용 사이의 상호 작용으로 볼 때 장르는 (1) 청취자가 스스로 방향을 잡기 위해 사용할 수 있는 틀 (2) 음악을 해석하기 위한 방법, 그리고 (3) 일련의 기대치(Hanks 1987; **민족성** 참조)를 제공하는 것으로 볼 수 있다.

때때로 음악학적인 글쓰기에서는 양식 용어와 장르 용어가 겹치는 것으로부터 혼란이 발생한다. 무어는 이에 대해, 일반적으로 **대중음악** 연구에서 장르라는 용어를 사용하는 반면, 적어도 1980년대 중반까지는 클래식 음악에 관한 글쓰기에서는 장르와 양식을 자유롭게 혼합하는 경향이 있다고 언급한다(Moore 2001b). 그러나 1980년대 중반 이후 음악학자들은 장르를 **작품**의 외부적, 사회적인 조건적 요소를 나타내기 위해 사용하는 경향이 있었으며, 양식은 형식적, 내부적 특성을 고려하기 위해 사용된 경향이 있었다(**분석** 참조). 그러나 양식은 종종 듣는 사람에게 특정 장르를 나타낼 수 있는 표식인 장르의 하위 집합이다. 유명 음악학자 택은 더 나아가 양식이 특정한 장르를 시사하거나 암시하거나 어떻게든 나타내는 순간을 지칭하기 위해 '장르 제유법(genre synecdoche)'이라는 용어를 만들었다.

> 장르 제유법은... '다른' 음악의 양식적 요소들을 인용함으로써, 특정한 청중이 자신의 음악이 아닌 다른 시간, 장소, 또는 사람들과의 관계를 맺을 수 있게 하는 색인 기호 유형이다. '다른' 음악 양식의 한 부분을 인용하여, 하나의 장르 제유법은 그 전체 양식뿐만 아니라 다른 음악 양식이 부분 집합인 완전한 장르를 암시하게 된다.
>
> (Tagg 2004, 4)

17세기 이전 음악의 일반적 제목은 작품의 기능, 텍스트, 텍스처에 의해 정의되

었다(Dahlhaus 1987 참조). 비록 이것들과 다른 내부적 특징들이 외부적, 사회적 요인에 의해 점점 더 큰 영향을 받았음에도 불구하고, 18세기에는 곡을 쓰는 방식(scoring)과 **형식**을 가지고 장르를 결정하였다. 음악에서 이 용어는 18세기와 19세기 초에 특히 중요해졌다. 예를 들어, 낭만주의는(**낭만주의** 참조) 슈베르트와 슈만과 같은 작곡가들의 다양한 작품을 포함한다. 이러한 작품은 언어(독일어), 편성(피아노와 목소리), 기능(주의 깊은 관객을 위해 작곡됨, 주로 친밀한 환경에서 공연됨)과 연관한다. 또한 리트(lied)라는 단어는 노래를 통해 전달될 주제(자연, 사랑, 비극)의 종류를 암시하며 특정한 형식적이고 양식적인 접근(단어와 음악적 장치 사이의 명확한 연결고리)을 지시한다. 유행가도 마찬가지다. 예를 들어, 음악학자 발저(Robert Walser)는 '1980년대 중반까지 헤비메탈의 장르적인 응집력은 젊은 백인 남성 연주자와 팬이 남성다움의 본질에 대한 이야기를 듣고 믿으려는 욕구에 달려 있다'고 언급하면서 헤비메탈의 장르가 특정한 **이데올로기**를 전달한다고 언급했다(Walser 1993, 109; **담론** 참조). 이러한 관찰은 팬 문화 형성에 있어 장르가 중요하다는 것을 보여준다. 그것은 특정 장르가 진실이나 **진정성**과 연관될 것도 나타낸다. 그렇지 않으면 글램 록의 경우와 같이 인공적이고 진정성 없는 것에 관심을 가질 수도 있다.

　장르에 대한 한 가지 관점은 위계적 차원의 것으로 다른 장르가 포함된 상위 장르를 암시한다. 이는 마치 교향곡 안에서 랜들러(Ländler)나 스케르초(Scherzo)와 같은 다른 장르가 발견될 수 있는 것과 같다. 이 경우에 장르는 음악적 제스처의 맥락을 정의한다(제스처 참조). 일반적으로 장르 개념은 음악 작품(**작품** 참조)에 대한 제한적이고 결론적인 설명을 시도하지만, 이는 양식의 자연적 다양성과 발전적 경향과는 상반된다. 장르는 일관되고 반복되는 것을 통해 음악적 관습에 주목하지만, 이는 양식, 기법, 형태 등 장르를 결정하는 데 사용된 특정한 특징이 시간이 지남에 따라 변화할 것이라는 점을 고려하지 않는다.

　독일의 비판 이론가인 아도르노(Adorno 1997, **비판 이론** 참조)와 독일의 음악학자인 달하우스(Dahlhaus 1987)는 장르에 대한 사회적, 역사적 우연성을 주장한다. 특히 달하우스는 걸작에 대한 사고가 장르적 관습의 직접적인 원인으로부터 발생했다고 언급했고, 그와 아도르노 모두 19세기 내내 사회는 작곡가와 개인 작품에만 더욱 집중했고 음악 장르도 그 중요성을 잃기 시작했다고 본다. 음악 작품의 자율적 지위(**자율성** 참조)를 강조하는 이러한 변화는 19세기와 20세기 동안 장르보다 형식과 제스처를 우선시하는 학문인 음악 **분석**의 발전을 반영한다. 이는 청취 전략의 변화를 반영하기도 하는데(19세기 후반 이전에), 용어 고유의 관점에서 작품을 한 유형의 변형으로 단순히 듣는 것에서 벗어난 것

이다. 이러한 아이디어는 최근 들어 민족음악학자 파브리(Franco Fabbri/Fabbri 1982), 음악학자 칼버그(Jeffrey Kallberg)의 쇼팽에 관한 논의(Kallberg 1987, 1987–8), 랩에 관한 크림스(Krims 2000)의 논의에서 발견된다. 특히 크림스의 작품은 **대중음악**에서의 장르에 대한 고려가 청취와 공연을 중심으로 이루어질 수 있음을 보여준다. 예를 들어, 클럽 음악의 경우 DJ는 특정 트랙에 주목하기보다는 그들이 사용하는 댄스 장르에 더 주목하게 된다.

많은 연구가 장르에 대한 개념의 발전을 보아왔는데, 그 중 동화를 분류하는 프로프(Vladimir Propp)의 연구(첫 출간은 1928; Propp 1968 참조), 언어학에 대한 바흐친의 연구 (Bakhtin 2000), 문학에 대한 제임슨(Fredric Jameson/Jameson 1981), 그리고 영화와 텔레비전 연구(Neale 1980; Altman 1999)가 가장 두각을 보였다. 후자의 분야는 장르를 특히 사회적 관습으로 강조함으로써 최근의 음악학에서 이루어지는 장르 연구에 큰 영향을 끼쳤다. 영화와 관련된 장르의 핵심적 정의 중 하나는 관객들에게 이미 확립되어 있는 관습을 일깨워주고 그에 따라 비슷한 영화에 대한 기억력을 바탕으로 기대를 불러일으키는 역할을 한다. 음악과 관련하여, 칼버그는 장르가 '일반적인 계약'을 통해 듣는 사람을 인도한다고 주장한다. 작곡자는 장르의 관습, 패턴, 제스처를 일부 사용하는 것에 동의하고, 듣는 사람은 작품의 일부 측면을 이 장르에 의해 좌우되는 해석을 통해 동의하는 것이다(Kallberg 1987–8, 243).' 이것은 의미를 형성함에 있어 작품의 제목과 내용 사이의 상호 작용이 중요함을 지적한다. 예를 들어, 무어는 '보위의 〈패션〉(Fashion)과 같은 노래를 이해하는 것은 그 아이러니함을 이해한다는 것을 의미하며, 이는 업템포 댄스 음악 장르의 관습을 이해하는 것에 달려 있다'고 말했다(Moore 2001b, 441). 더욱이 음악을 흥미롭게 만드는 것은 어떤 장르의 사회 코드나 관습이 도전되거나 전복되는 순간들, 일반적인 계약이 깨지는 순간들이다. 파브리는 그러한 변화로부터 새로운 장르가 형성될 수 있다고 주장하는데, 이것은 혼합된 장르를 통해 달성될 수 있다. 예를 들어, 윌리엄스(Ralph Vaughan Williams)의 《탈리스 환상곡》(Tallis Fantasia)이 있다(1910; Pople 1996 참조). 그렇지 않으면, 음악 장르는 제한적 요소로서 작동하지 않고 참고용으로 사용될 수 있다. 또한 이것은 말러의 교향곡이 왈츠와 행진곡과 같은 특정 장르를 당시의 사회적 우려를 반영하는 방식으로 비판하는 것에서도 찾아볼 수 있다(Samuels 1995 참조).

현대 클래식 음악 청취와 실제에서 변화가 발생했고, **모더니즘**의 명백한 욕망과 새로운 관습(오케스트라용 협주곡 등)을 전복하거나 뒤엎거나, 창안하려는 **아방가르드**의 욕망에도 불구하고 **포스트모더니즘**은 오래된 장르에 대

한 관심을 되살렸다. 그 예가 괴벨스(Heiner Goebbels)의 《아이슬러매터리얼》 (Eislermaterial, 2001)인데, 이는 후기 조성 음악 언어의 맥락에서 카바레를 탐구한다. 그리고 장르는 데이비스(Peter Maxwell Davies)와 루토스와프스키(Witold Lutosławski)의 교향곡, 티펫과 버트위슬의 오페라와 같은 전후 모더니스트들과 여전히 관련이 있다. 대중음악의 마케팅에서도 장르는 더욱 핵심적이다. 이것은 셔커(Roy Shuker)가 메타 장르라고 부르는 것, 즉 댄스나 월드 뮤직과 같은 관련 장르의 느슨한 모음을 포함하여 생겨난 무수한 장르를 통해 표현되며, 그 안에서 하위 장르들은 그 자체로 세분화될 수 있다(Hard House, Classic House, 1998). 이러한 차이점에서도 장르에 대한 다른 언급이 존재하며, 때문에 혼종이 발생할 수도 있다(**혼종성** 참조). 이런 방식으로 장르를 발전시키는 것은 **수용**(reception), 소비, 마케팅이 훨씬 더 정교한 양상을 구축하고 있는 것으로 볼 수 있다.

* 더 읽어보기: Bauman 1992; Beard 2009b; Deeming 2013; Duff 2000; Everist 2014; Fornäs 1995a; Harrison and Wood 2003; Hepokoski and Darcy 2006; Hin-ton 2012; Jones 2006; Middleton 2006; Pascall 1989; Samson 1989; Stefani 1987

김서림 역

제스처(Gesture)

구체적인 음악의 형태와 라인은 종종 제스처 또는 제스처를 취하는 것(gestural)으로 설명된다. 특히 짧은 동기 단위와 길게 확장된 선율선이 이러한 형태를 잘 설명해준다. 그러나 음악과 제스처 사이의 연관성에 보다 정확한 의미를 부여하려는 문헌인 해튼의 작업은 음악에서의 제스처 연구를 발전시키는 데 중요한 역할을 수행해 왔다.

제스처는 인체의 **몸** 작용으로 이해할 수 있다. 예를 들어, 팔다리의 움직임은 모양을 만들고 에너지를 수반하며 종종 인간의 의사소통을 강화할 수 있다. 음성으로 말하는 것을 강조하기 위해 손이 만드는 움직임은 신체가 인간의 의사소통 및 상호 작용의 일반적인 패턴 가운데 하나로서 제스처를 만드는 명백한 방법일 수 있다. 음악 연주에서 몸에 의한 움직임은 몸짓이 될 수 있고 종종 음악 연주의 표현력을 높여준다. 그러나 제스처로 볼 수 있는 구체적인 음악적 세부사항에 집중하는 것도 가능하다. 해튼의 경우 '악보 표기법에 암시된 제스처

해석, 즉 양식적으로 그리고 작품의 전략적 배치 측면 모두에서 해석되는 제스처 해석'에 '주요 초점'을 만드는 것이 가능하다(Hatten 2004, 131). 해튼이 탐구하는 명료한 세부사항 중 하나는 '고전 양식의 일반적인 제스처 유형, 아티큘레이션 상징에 의해 나타나는 것'인 슬러(slur)이다(앞의 책, 140). 해튼은 이 세부사항을 고전 시대의 다양한 논문들과 연관시킨다(앞의 책). 슬러와 그것이 등장하는 음악은 모든 음악가들에게 친숙하다. 그것은 표현적인 제스처이기는 하지만 실제로 무엇을 표현하는지 알 수 있는가? 기악음악(**절대음악** 참조)과 관련된 이러한 세부사항은 **언어**의 정확성으로 전달되지 않으므로 그 의미에는 **해석**의 여지가 발생한다.

해튼은 제스처와 동기 사이의 상관관계를 강조한다(**분석** 참조). '아마도 제스처의 가장 중요한 기능은... 동기적 아이디어로서의 주제화에서 비롯된다'(앞의 책, 135). 해튼에게 제스처, 주제론, 동기 사이의 관계는 두 가지 조건을 따른다.

> 제스처는 (a) 유의미한 것으로 전경에서 잠재적인 주제의 실체라는 정체성을 얻은 다음 (b) 일반적으로 음악적 담론의 **대상**으로 일관되게 사용될 때 주제적(thematic)이 된다.
>
> (앞의 책)

바로 이것이 전경화(foregrounding)이며, 전경화를 통해 음악의 표면에 주제적 제스처를 가져오고, 음악적 전경과 배경(background) 사이의 구분을 암시하며, 해튼이 이미 '표시된'과 '표시되지 않은' 사이에 만든 구분과 공명한다(앞의 책, 11). 그러면 전경 제스처는 잠재적으로 발전의 주체가 되는 아이디어가 된다. 우리는 일반적으로 음악적 동기를 비교적 적은 수의 요소로 구성된 간결한 형태로 생각하지만, 일부 음악적 맥락에서는 그 동기가 변형 과정의 대상이 되기도 한다. 제스처의 관점에서 보면, 동기의 형태는 다시 성장과 팽창의 과정을 겪는 인체의 일부처럼 보인다(**유기체론** 참조).

이러한 음악적 제스처에 관한 이해는 일부 음악, 특히 음악의 동기/주제적 과정과 교차하는 제스처의 의미가 들리는 베토벤 음악에도 잘 통한다. 이것은 또한 쇤베르크의 이론과 작곡 관행에서 아이디어의 유행 및 발전과 나란히 함을 시사한다. 보다 일반적으로, 해튼의 이론은 슬러(slur)와 같은 일반적인 조성 관행의 작은 세부 사항과도 자연스럽게 연결되며, 또한 종종 고전 시대 음악에서 들을 수 있는 전경(선율)과 배경(반주)을 구별하는 것과도 연결된다. 그러나 제스처가 제스처를 묘사한 것으로 보이기는 하나, 버트위슬이 말한 바와 같은 조

성 전통과 직접적인 관련이 없는 음악에서 제스처가 어떻게 이론화될 수 있는
지는 별로 명확하지 않다(Gloag 2015 참조).

* 같이 참조: **정서, 은유, 기호학**
* 더 읽어보기: Cumming 2000; Gritten and King 2006; Lidov 2005

<div align="right">김예림 역</div>

세계화(Globalization)

최근 가장 첨예하게 대립하고 깊이 정치화된 용어 중 하나인 세계화의 개념이
세계 경제의 가능성에 나타난다(**정치학** 참조). 세계화는 민족국가를 약화시키
고, 세계경제로서의 자본주의의 현 상황을 대변하며, 문화관행적 헤게모니의
함축성을 시사한다. 세계화의 근본적인 결과는 문화(**문화** 참조), 경제 및 다른
삶의 구조들의 상호의존성이다. 미국의 문학 이론가 하르트(Michael Hardt)와
이탈리아의 정치 철학자 네그리(Antonio Negri)는 그들의 서사시 작품 『제국』
(*Empire*)에서 다음과 같이 말하고 있다.

> 세계 경제의 포스트모던화[**포스트모더니즘** 참조]에서 부의 창출은 우리가 삶 정
> 치적(biopolitical) 생산이라고 부르는 것, 즉 경제적, 정치적, 문화적인 것이 점점
> 더 서로 중첩되고 투자되는 사회생활 자체의 생산을 향하는 경향이 있다.
>
> <div align="right">(Hardt and Negri 2000, xiii)</div>

다시 말해, 세계화의 영향으로 개인과 정치적, 문화적, 경제적 구분은 불가능해
졌다. 많은 문화 이론가들은 이제 세계는 경제 세계화의 증가로 조직화되고 정
의되어, 소규모 생산의 중요성이 줄어들고 세계적으로 표준화된 경제 관행을 강
요한다고 주장한다. 사회 비판 이론가 켈너(Douglas Kellner)는 '진보적 특성과
해방적 특징, 억압적이고 부정적인 속성을 구분하는 변증법적 틀'을 구축함으
로써 세계화와 그 주변 **담론**에 대한 효과적인 개요를 제공한다(Kellner 2002,
285). 이러한 관점에서 보면, 세계화는 단순히 반대해야 할 순수하게 부정적인
것으로만 자리잡는 것이 아니라, 보다 복잡한 균형 잡기 행위이다.

세계화의 가장 직접적인 징후 중 하나는 정보와 통신 기술을 통한 것이다. 미
국의 문화·비평 이론가 제임슨은 '세계화는 문화적 의미 또는 경제적 의미를 번

갈아 감추고 전달하는 의사소통적 개념이다'라고 말했다. 우리는 이러한 시각을 특정 상품과 생산자(예: 맥도날드와 디즈니)가 제품을 전 세계를 기반으로 판매하는 방식뿐만 아니라, 종종 숨겨진 특정한 문화적 가치(**가치** 참조)를 전달하는 방식과 연관시킨다고 볼 수 있는데, 이는 세계화의 개념을 이데올로기 및 **정체성**의 개념과 동시에 연결하는 상황이다.

국가 및 경제 시장의 상호 침투와 상호의존은 음악과 그 **수용**에 영향을 끼치는데, 이는 MTV와 '주류' 영미 팝 음악의 세계적인 확산에서 분명히 드러난다. 그러나 세계화의 가장 흥미로운 문화적 반영 중 하나는 비서양 음악의 보급에 관여한 일련의 독립 레코드 회사들이 만들어낸 용어인 '월드 뮤직(world music)'의 출현에서 볼 수 있다. 영국의 **대중음악**학자 프리스(Frith 2000)는 이 주제에 대한 예리한 논문을 통해 이 용어의 기원을 간략히 설명하고, 그것의 경제와 마케팅 기능을 강조한다. 세계 모든 지역의 음악을 포함할 수 있는 '아더 뮤직(other music/**타자성** 참조)'에 대한 갈망은 **진정성/정격성**의 문제와 서양 관객들의 이국적인 음악에 대한 반복적인 탐구를 반영한다(**오리엔탈리즘** 참조).

유난히 넓은 마케팅 **장르**로서의 '월드 뮤직'의 지속성은 세계화의 '억압적이고 부정적인' 특성을 반영할 수 있다. 이러한 음악의 광범위한 보급은 문화 지형의 평탄화를 수반하며, 경제적으로 불리한 지방과 지역의 음악 마케팅은 토착 문화를 착취하는 것으로 인식될 수 있다. 그러나 지역적 음악의 확산에 대한 '진보적 · 해방적' 특징도 더 넓은 규모로 해석할 수 있다. 이러한 음악은 저항의 목소리로 들릴 수 있는데, 이는 세계화를 두고 '밑에서부터 이의를 제기하고 재구성할 수 있다'는 켈너의 제안을 반영한다(Kellner 2002, 286). 이 음악적 논쟁의 결과는 통용되는 대다수의 현지화된 음악의 다양성이 세계화의 문화적 헤게모니에 의문을 제기하고 도전하는 메커니즘으로 인식될 수 있다는 것이다. 슬로빈(Dan Isaac Slobin)의 '마이크로뮤직 [...] 거대 음악 문화 내의 작은 단위들(micromusics... the small units within big music cultures/Slobin 1993, 11)'이라는 묘사는, 소규모 음악 활동이 확산하는 것이, 영미 지배권 밖의 언어들을 통해 말하는 대중음악의 존재를 나타낸다(예를 들어, Hill 2007 참조).

많은 출판물이 음악과 세계화의 문제와 씨름하기 위해 노력해왔다. 테일러(Timothy Taylor)의『글로벌 팝: 세계 음악, 세계 시장』(Global Pop: World Music, World Markets/Taylor 1997)이 가장 즉각적이고 접근하기 쉬운 시도 중 하나이다. 테일러는 세계화를 배경으로 세계적인 대중음악 관행을 고려하고 있지만, 가브리엘(Peter Gabriel), 크로노스 4중주단을 포함하여 서양 음악가들이 세계 음악에 포함되는 것에도 관여하고 있다. 다른 작가들은 세계화의 이슈를 통해,

보다 구체적인 맥락과 문화를 이해한다. 예를 들어 이와부치(Koichi Iwabuchi)는 일본이 세계 경제가 극적으로 가시화되는 것에 딱 들어맞는 상황을 규정하는 맥락에서, 대중문화와 일본의 다국적주의(Iwabuchi 2002)의 관계를 면밀히 조사한다.

* 같이 참조: **민족성, 혼종성, 민족주의, 장소**
* 더 읽어보기: Denning 2004; Harvey 2003; Krims 2007; Nercessian 2002; Peddie 2011; Tomlinson 1999

<div align="right">강경훈 역</div>

해석학(Hermeneutics)

해석학 개념의 본질은 **해석**에 대한 이론, 혹은 이론들의 제안이다. 이 용어의 기원은 성경과 법의 관례에서 발견될 수 있는 반면, 철학적 시초는 보통 독일의 철학자인 슐라이어마허(Friedrich Schleiermacher)의 작업으로 정의된다. 19세기의 저작에서 슐라이어마허는 해석학을 '다른 사람의 **담론**을 정확하게 이해하는 예술'이라고 정의했다(Schleiermacher 1998, xx). 슐라이어마허가 해석학을 '예술'이라는 말로 정의했다는 것은 늘 규칙에 의해 구속되거나 규정될 수 없는 **주체성**을 허용하기 때문에 중요하다. 다시 말해 올바른 이해의 확립이 해석학적 과정의 일관된 목표이지만, 올바른 이해라는 것은 그 자체로 해석의 질문이 될 수 있다. 만약 이러한 것이 일종의 순환을 의미한다면, 이는 소위 해석학적 순환이라 불리는 것을 통해 극적으로 표현된다. 해석학적 순환이란 '부분을 통해 전체를 이해하고, 전체를 통해 부분을 이해하려는 시도'이다(Bowie 1993, 157). 즉, 텍스트의 다양한 부분들은 그것들의 **의미**를 파악하기 위해 전체에 의존하고, 텍스트 전체는 명확히 부분들의 결과다. 슐라이어마허에게 올바른 해석과 이해란 텍스트의 부분과 전체 사이의 관계로부터 의미가 탄생하는 것으로서, 여전히 저자의 의도를 중요하게 여겼고, 이러한 관점은 후일의 철학자들과 이론가들에 의해 많은 의심을 받았다.

　슐라이어마허의 해석학은 1960년에 처음으로 출판되었으며, 행위로서 해석에 기반한 해석학적 이론을 구축하려 했던 가다머(Hans-Georg Gadamer)의 기념비적 저서 『진리와 방법』(*Truth and Method*, 2003) 덕분에 가장 잘 알려져 있다. 슐라이어마허가 저자의 의도에 주목한 것과는 대조적으로, 가다머에게 텍

스트의 의미와 그 해석은 보다 정확하게는 구체적인 텍스트가 위치할 수 있는 맥락과 전통에 의해 구성된다(**전통** 참조). 그러나 해석학적인 해석의 유동성은 『진리와 방법』에서 가다머에 의해 소개된 슐라이어마허에 대한 설명은 급진적인 수정이 필요하다'는 보위(Andrew Bowie)의 주장에 나타난다(Bowie 1993, 146).

만약 슐라이어마허와 가다머가 해석학을 해석의 기술이라고 설명했다면, 우리가 어떻게 해석의 방식(혹은 기술)을 이론화할 수 있는가는 음악과 음악학에 깊은 울림을 준다. 우리가 음악학적 텍스트와 다른 텍스트들을 독해할 때처럼, 음악작품에 대한 음악학적 대답은 해석학적 절차와 경험을 반영할 수 있다. 두 가지 맥락 모두에서 **이론**은 이해의 필수조건일 수 있지만, 해석 또한 이론을 합당하게 하기 위해 필수적이다. 크레이머가 주장하듯 '해석의 과정은 해석학의 이론화로부터 엄청난 이익을 얻을 수 있긴 해도, 해석학적 이론은 오직 그것이 뒷받침하는 해석이 훌륭한 만큼만 훌륭하다'(Kramer 1993b, 2). 19세기 동안 작곡된 음악에 대한 많은 글들은 해석학적 관점을 반영했고, 이 시기에는 음악과 그에 대한 글 모두 이론과 실제의 관계에 대한 크레이머의 회고적인 가설을 반영하고 있다. 크레이머의 작업은 (**신음악학** 참조) 다시 한 번 해석학적 모델과 과정을 둘러싼 다양한 문제들을 제기해왔으며, 그 중 가장 잘 알려진 것은 '해석학적 창'의 설정인데, 이를 통해 우리는 작품의 잠재적인 해석을 알 수 있다.

> 해석학적 창은 해석의 대상이 명백히 문제적으로 나타나는 곳(혹은 명백히 문제적으로 구성될 수 있는 곳)에 놓여있는 경향이 있다. 해석은 대개 과잉 해석이나 불충분한 해석들을 의미하는 극단성에는 거리를 둔다. 즉, 한 극단에는 간극, 결핍, 연결유실이, 다른 극단에는 패턴의 과잉, 과도한 반복, 과도한 연결이 있다. 어떤 경우에는 우리의 노력이 잘못된 해석을 낳는다.
>
> (Kramer 1993b, 12)

이러한 주장에 따르면 음악 **작품**은 그 구조와 속성의 균열을 통해 해석을 가능하게 하는 것이다. 또한 이 주장은 해석학적 대답이 **언어**와 텍스트의 해석을 중심으로 형성되는 지적인 맥락인 **해체**로 나아가도록 한다. 크레이머의 '해석학적 창'은 '사실'에서 벗어나 암암리에 해석으로 향하는 음악학의 한 가지 경향 중 하나이다(**실증주의** 참조).

* 같이 참조: **미학, 진정성/정격성, 전기**

* 더 읽어보기: Bent 1996a; Dahlhaus 1983a; Hoeckner 2002; Kramer 2011; Tomlinson 1993b; Whittall 1991

<div align="right">심지영 역</div>

역사음악학(Historical Musicology)

역사음악학의 실제는 1885년 출판된 독일의 음악학자 아들러의 『음악학의 범위, 방법 및 목표』로 거슬러 올라갈 수 있다(Adler 1885; Bujić 1988, 348–55). 실증주의 과학 사상의 영향을 많이 받은 이 논문은 '음악학(the science of music)'을 역사음악학과 체계음악학의 두 분야로 나누었다(**실증주의** 참조). 역사음악학 연구는 아들러가 오로지 서양 연주회용 음악사를 다루기 위해 시작한 것으로, 여기에 음악 고문서학(palaeography, 기보법 연구), 연주 실제, 악기의 역사가 포함된다. 그리고 체계음악학 연구에는 민족음악학(ethnomusicology, **민족성** 참조), **미학**, '기초' 음악**이론**(화성과 대위)이 들어가 있다.

이러한 구분은 1985년에 출판된 커먼의 『음악을 생각한다』에서도 존재했다. 왜냐하면 커먼은 역사음악학을 **분석**과 같은 체계적 형식과 명확히 구분하고 있었기 때문이었다. 비록 아들러는 역사음악학의 정의에 '음악 형식 분류'(**형식** 참조)를 포함하였지만 말이다. 커먼의 저서에는 역사음악학에 활기를 불어넣고자 하는 욕구가 반영되어 있는데, 그는 역사음악학이 텍스트에 기반한 연구에 너무 많은 관심을 기울였다고 주장했다. 이 텍스트에 기반한 연구는 원고 준비, 날짜 기입, 목록 만들기, 편집하기, **전기 기록**, 필사 그리고 역사적인 연주 연구 같은 것들이다(Stevens 1980, 1987 참조). 또한 커먼은 역사음악학의 비판적이고 해석적인 측면을 중요시하였는데, 그는 그동안 연구가 이 측면을 소홀히 했다고 주장하였다. 그는 음악 분석의 발전과 문학 이론을 살펴봄으로써 이 문제를 해결할 수 있다고 본다(**포스트구조주의** 참조).

새로운 학문 간에 나타난 현대적이고 비평적인 관점들의 영향으로, 역사음악학의 주장과 가설은 점점 더 비판적으로 재고되어 왔다(**비평적 음악학**, **신음악학** 참조). 이는 역사음악학에 새로운 시각을 열어주었는데, 예컨대 연주적 관점을 들 수 있다(Leech-Wilkinson 2002; Walls 2003; Haynes 2007 참조). 다양한 저자가 저술한 역사서술처럼 단일 저자가 저술한 역사서술이 실로 강도 높은 비판을 일으킨다고 할지라도, 타루스킨의 기념비적인 여섯 권의 저서 『옥스퍼드 서양음악사』(*The Oxford History of Western Music*, Taruskin

2005a)는 여전히 단일 저자가 저술한 역사서술이 아직도 받아들여질 수 있다는 가능성을 보여준다(Taruskin 2005b, Samson 2002, Cook and Pople 2004 참조).

* 같이 참조: **역사학, 편사학**
* 더 읽어보기: Berger 2014; Cook 2006; Fulcher 2011; Le Guin 2006

<div align="right">이명지 역</div>

역사학(Historicism)

역사주의는 인간의 자기 발전이라는 **계몽주의** 역사의식의 대체물로 19세기와 20세기에 나타났다. 이 관념은 헤겔, 칸트까지 거슬러 올라간다. 칸트에 따르면 '인류 전체의 역사는 완벽한 정치적 구성을 가져오기 위한 자연의 숨겨진 계획의 실현이라 할 수 있다'(McCarney 2000, 16 참조). 헤겔은 '세계사적 개인'이 세계사를 규정할 수 있는 능력이 있다고 믿었으며, 어떻게 역사가 인간 이성의 발전과 연관되어 있는지를 설명하기 위해 변증법을 제안하였다. 역사는 '현재 활동 중인 과거의 일이 미래를 알 수 있는 방식으로 형성'해가는, 지속적이고 연결된 과정이다(Williams 1988, 146). 음악사에서 이러한 관점은 중세 성가를 원시적인 것으로 특징지었던(Parry 1909) 페리(Hubert Parry)의 『음악예술의 진화』(*The Evolution of the Art of Music*)(초판은 1893년 *The Art of Music*)에서 중심이 되었다.

　역사주의는 보편적 역사 원리의 발전 개념을 거부한다. 대신에 문화적(**문화** 참조) 상대주의를 추종하고 역사적 주체를 주어진 역사적 계기에서의 사회, 정치, 문화 환경의 산물로 해석한다. 따라서 역사주의는 현재보다는 과거에 더 가치를 부여한다. 이것은 **정체성**이 역사적 조건에 영향을 받는다는 이론에 영향을 미쳤다(**민족성, 젠더** 참조). 역사주의의 기원은 18세기 과거를 숭상하는 데에서 생겨났다(**민족주의** 참조). 이로 인해 19세기에는 역사 기록학이 생겼으며 그 결과 팔레스트리나(Giovanni Pierluigi da Palestrina, Garratt 2002)와 같은 중요 작곡가들의 **전기**들이 출판되었다. 또한 1885년 **역사음악학**이라는 연구 방법이 아들러에 의해 발전하게 되었다.

　1970년대와 80년대에는 내러티브에 기반한 전통적 역사 방법론에 저항하여 사회사의 맥락에서 문화 대상들을 규정하고 해석하기 위한 열망이 새롭게 생겨

났다. 이러한 소위 '신역사주의'의 기원은 프랑스 이론가이자 문화 인류학자 푸코와 문화 이론가 윌리엄스(Raymond Williams)의 저서에서 드러났다(**문화 연구** 참조). 그러나 더 정교한 신역사주의 형성은 문학 역사가인 그린블랫(Stephen Greenblatt)의 저서에서 드러난다(Greenblatt 1980, 1982 참조). 이러한 사유에 영향을 받아 음악학에서는 톰린슨이 기적(magic)과 **르네상스** 음악 연구를 수행하였다(Tomlinson, 1993b). 톰린슨은 다음과 같이 적고 있다.

> 대부분의 역사해석학적 접근 방식보다, 차이를 더 잘 관찰하고 공유된 인식과 이해에 덜 의존하는 **해석학**을 제안하기 위해... 해석에서 대화에 대한 강조는 인류학적, 역사적 지식을 강조하고, 그러한 지식의 다양한 관점은 서로 다른 해석가, 텍스트 및 맥락의 교차점을 전면적으로 유지하는 데에 도움이 된다.
>
> (앞의 책, 6)

톰린슨은 르네상스 음악의 '해석가, 텍스트 및 맥락'에 대해 진정한 상호 대화를 의도하였다. 그는 **포스트구조주의**의 상대주의적 관점과 **신음악학**으로 고무된 방법론의 변화를 강조하고, 다른 많은 중요한 연구의 접근 방식을 반영한 것이 틀림없다(Born and Hesmondhalgh 2000; Abbate 2001 참조).

* *더 읽어보기*: Burkholder 1983; Dillon 2012; Frigyesi 1998; Garratt 2010; Hamilton 1996; Straus 1990; Treitler 1989; Veeser 1994

<div align="right">장유라 역</div>

편사학(Historiography)

편사학은 역사를 쓰는 학문이고, 음악편사학(음악사학)은 음악사를 기록하는 학문이다. 역사적, 문학적 조건을 바꾸는 것은 다른 형태의 역사처럼 음악 역사학의 발전에 영향을 미쳤고 따라서 그것은 다른 역사적 순간 동안 음악에 대한 다른 태도와 접근방식을 반영하는 고유한 역사를 가지고 있다(**수용** 참조).

비록 음악의 역사를 집필하는 행위는 중세와 **르네상스**에 신화화된 과거의 중요성을 통해 확인할 수 있고, 이론적 논문과 같은 문헌 안에 명백하게 드러나기 때문에 음악편사학은 18세기에 그 기원을 두고 **계몽주의**의 폭넓은 맥락을 반영했다. 진보에 대한 계몽주의적 관심은 버니의 『음악 일반사』(*A General History*

of Music/burney 1957)를 포함한 18세기 후기에 출판된 여러 역사서들과 음악 사의 집필 모델을 제공했는데, 이는 과거와 현재 사이의 연속성, **시대화**, 그리고 **양식**의 분류와 같은 역사학의 되풀이되는 문제들을 반영하였다. 민족 **정체성**과 그 형성에 있어서 음악의 역할 또한 음악 역사학의 중요한 요소가 되었다. 특히 19세기에 더욱 그러하였다(**민족주의** 참조).

역사의 시대구분은 과거를 바로크, 고전주의, 낭만주의(**낭만주의** 참조)와 같은 범주로 나누고 세분화하거나, 또는 일반적으로 세기를 모델로 수세기 동안 사용하여 형성된 뚜렷이 구별되는 기간이다. 이는 포괄적이고 체계적인 음악사를 구축하려는 시도가 확대되면서 20세기에 걸쳐 심해졌다. 과거 학생들뿐만 아니라 현 세대까지 많은 세대들이 그러한 많은 양의 음악사적 이야기를 접하게 될 것이다. 음악편사학의 많은 이슈와 문제점들은 『뉴 옥스퍼드 음악사』(New Oxford History Music)에서 분명하게 드러난다. 1957년 처음 출판되고 1960년 과 1966년에 재인쇄된 이 프로젝트는 1901년과 1905년 사이 출판된 초기 『옥스 퍼드 음악사』(Oxford History Music)를 대체한 것이고, 지금은 그 시대를 반영한 역사 문헌이다. 다양한 분야의 작가들에 의해 여러 권으로 구성된 이 연구물은 '최초부터 비교적 최근까지 음악에 대한 완전히 새로운 조사방식'으로 제시되었다(Westrup et al. 1957, vi). 이 접근 방식은 당시에 잘 확립된 편사학적 **장르**였다. 짧지만 여전히 포괄적인 조사 방식 또한 성행하게 되었다. 가장 잘 알려져 있고 널리 사용되는 것 중 하나는 그라우트(Donald J. Grout)의 『서양음악사』(A History of Western Music/Grout and Palisca 2001)이다. 1960년 처음 등장한 이래로, 이 책은 여러 세대에 걸쳐 학생들의 주요 참고 자료로 활용되어 왔으며, 교육학적인 저술의 의도가 분명했다. 연결과 진보를 암시하고 있는 선형적 연대기 안에서 고대 그리스와 로마에서 제2차 세계대전 이후의 현대음악에 이르는 역사를 구성하고 있다. 그러나 이런 접근 방식에는 문제가 있다. 역사적 연속성에 대한 특권을 계속 부여하는 것은 파열될 가능성을 없애고, 차이점을 넘어서 유사성이 높아진다(**타자성** 참조). 현대적 관점에서 볼 때, 서양 전통에 대해 독점적으로 집중하는 것은 불필요하게 제한적으로 보인다. 필수불가결하게 꼭 차면서도 포괄적인 구조는 위대한 작곡가와 위대한 작품의 역사를 암시한다. 하지만 다른, 아마도 대체적이고 역사적 시각을 제시해 줄 수 있는 그런 음악을 배제시킨다(**정전** 참조).

전체 세기 또는 세기에 대한 조사는 뿌리 깊은 전략이며 음악편사학의 대중적이고 유용한 한 부분으로 남아있다. 예를 들어 독일 음악학자 달하우스의 『19세기 음악』(Nineteenth Century Music/Dahlhaus 1989c)은 해당 세기에 대한 개

요를 제공하며, 다양한 종류의 음악과 관련된 이슈들에 대한 해설을 제공한다. 그러나, 그러한 어떤 역사는 선택적이며, 선정 과정은 광범위한 **이데올로기** 문제를 반영할 수 있다. 비록 달하우스는 이탈리아 오페라와 러시아 음악을 언급하지만, 이는 주로 독일 음악의 역사를 다루며, 독일인 관점에서 이러한 다른 음악 사례들은 음악 역사의 주류로 인식될 수 없다. 미국 음악학자이자 이론가인 헤포코스키는 "비독일 음악을 그 자체로 고려하기를 꺼리는 것처럼 보이는 그의 [달하우스의] 짜증나는 현실"에 대해 쓰고 있다(Hepokoski 1991, 221).

특정 세기 동안에 걸친 조사를 통해 음악사에 대한 발표는 특정 세기들에 기초한 일련의 케임브리지 역사와 함께 계속된다(Keefe 2009 참조). 그러나 그들은 각각의 시기에 대한 20세기 후기의 관점을 반영한다. 이것은 20세기(Cook and Pople 2004)와 관련된 책에서 명백하게 나타나는데, 보다 최근의 역사를 쓰는 것에 대한 문제점을 반영한다. 그 세기의 예술 음악 맥락과 함께 **대중음악**을 포함한다는 것은 보다 최근의 그 역사에 대한 현대적이고 아마도 비교적인 이해를 시사한다. 음악사를 구성하는 적절한 방법으로서 뚜렷한 세기를 사용하는 것은 역사적 관점에서 보다 최근 과거(1960년대 이후)를 생각하는 것으로 확장되는 타루스킨의 『서양음악사』(The Oxford History of Western Music/Taruskin 2005a)에서도 또한 명백하다. 다양성과 포용성에 대한 20세기 후반의 관심은 『새 그로브 음악 사전』(The New Grove Dictionary of Music and Musicions/ Sadie 2001)에 반영되어 있는데, 계몽주의로 거슬러 올라가는 역사는 음악과 음악사에 대한 포괄적인 지식체를 건설하려는 가장 야심찬 시도로 구성되었다. 이 사전의 각 판본은 그 시대 자체를 반영해 왔으며, 현재 판본에는 **재즈**, 대중음악, 비서양음악이 포함되어 있어 현재에 대한 우려와 이념이 예외 없이 반영되어 있다.

* 같이 참조: **역사학**
* 더 읽어보기: Dahlhaus 1983a; Fulcher 2011; Tomlinson 2007a

한상희 역

혼종성(Hybridity)

혼종성은 문화 비평과 **포스트식민주의 연구**에 의해 크게 발전한 개념으로 **인종, 민족, 젠더** 및 **계급** 간의 문화 교류 정도와 관련 있다. 보통 이 혼종성이라는

용어가 현대에 만들어졌다고 생각한다. 하지만 이는 17세기 식물학과 동물학에서 두 종류의 동식물이 교차하는 것을 지칭하는 것으로 처음 사용되었으며 18세기에는 인간을 포함하는 것으로 확장되었다. 19세기의 제국주의와 서구 식민주의는 분리와 동화 정책 모두를 목도했다. 후자는 퇴보한 것으로 구분 지어진 인종을 제거하는 방식으로 나타났다.

혼종성 이론은 또한 민족적 경계를 넘나드는 차용, 교차 및 교류로 생겨난 새로운 문화 형태를 설명하기 위해 발전될 수 있으며, 그중 일부는 논란의 여지가 있거나 모순된다. 백인 호주 사람들이 자국의 문화를 알리는 수단으로 토착 원주민 예술(Aboriginal art)을 전용한 것이 바로 그 예이다. 여기서 호주의 백인들은 시민 평등권 보장에 있어서 열악한 호주 원주민들의 상태와 호주에서 있어온 박해의 역사를 호도하는 방식으로 원주민 예술을 전용했다(Brah and Coombes 2000 참조). 그러나, 해방을 추구하는 식민지 주민 주체들은 효과적인 반식민 비평을 발전시키기 위해 식민자들의 언어를 적절하게 사용하려고 노력했다(**포스트식민주의** 참조). 이것은 언어의 창의적인 교잡(hybridization)으로 이어졌다. 아프리카에서는 영어가 공통 언어로 재적용되는 반면, 영국에서는 일반적으로 최초의 중요한 더브 시인으로 간주되는 존슨(Linton Kwesi Johnson)의 시 또는 루츠 매뉴바(Roots Manuva)의 랩에서 알 수 있듯이 음악가들과 작가들이 영어의 현지화된 민족적 변형을 발전시켰다.

혼종성이란, 문화이론가 호미 바바(Homi Bhabha)가 지적했듯이, 식민지 주체가 점유 문화를 복사하면서 일어나는 모방 행위에 속한다. '각 복제는... 식민지 주민 주체가 필수적으로 "원본"의 혼종화된 변형을 생산하는 편차나 틈새를 포함하기' 때문이다(앞의 책, 11). 바바의 용어로 '무언가 다르고, 무언가 새롭고, 식별할 수 없는, 의미와 재현의 새로운 협상 영역'을 포함하는 제3의 공간이 그 결과이다(Rutherford 1990, 211; Bhabha 1994 같이 참조). 그러나 러시아 이론가 바흐친은 대조적인 견해를 제시했다. 문학에 관한 연구에서, 그는 의도적인 혼종의 형태에 주목했다. 바흐친의 공식에서 의도적인 혼종들은 아이러니한 이중음성성(double-voicedness)으로 이루어져 있다. 이 이중음성성은 세계를 바라보는 상이한 관점들 사이의 충돌이다. 이 설명에 등장하는 상이한 관점들은 '갖가지 언어로 말하는 사람들로도 설명할 수 있는 상호 이해 불능을 극단으로 밀어붙인다'(Bakhtin 2000, 356).

바흐친 이래로 문화를 가로지르는 다양한 유형의 교류가 주목받았으며 상호 간의 전복적 또는 초월적인 혼종이 나타났다. 일반적으로 논의되는 또 다른 형태는 전략적 본질주의인데, 이는 때때로 특정 민족 집단에 이익이 되는 것으로

보일 수 있다(Spivak 1993 참조). 미국의 문화이론가 립시츠는 그의 저서 『위험한 교차로』(*Dangerous Crossroads*)에서 이에 대한 다양한 음악적 예시를 고찰한다 (Lipsitz 1997). 한 가지 예시는 뉴올리언스의 동성애자 히스패닉 댄서들이 미국 원주민 복장을 하고 마르디 그라(*Mardi Gras*)에서 퍼레이드를 하는 것과 연관된다. 이 전략은 흑인들이 가면을 착용하는 것이 금지되어 있었고, 그래서 수년 동안 카니발에서 원주민의 출진 물감(warpaint)을 사용하는 방법으로 그 금지를 우회했다는 사실을 반영한다. 립시츠는 다음과 같이 말한다.

> 이러한 형태의 '놀이'는 아주 중대하다. 이들은 권리를 빼앗긴(aggrieved) 공동체의 구성원들이 더 직접적인 수단으로 나타내기에는 위험할 수 있는 자신들의 정체성을 간접적으로 표현할 수 있게 해준다.
>
> (앞의 책, 71)

논란의 여지가 더 있는 예시는 사이먼(Paul Simon)의 앨범 『그레이스랜드』 (*Graceland*, 1986)에 대한 것이다. 이 프로젝트에서 사이먼은 레이디스미스 블랙 맘바조(Ladysmith Black Mambazo) 등 남아공 음악가들과 공연을 펼쳤다. 비록 그 아프리카 음악가들은 그들의 작품에 대한 정당한 보수와 인정을 받긴 했지만, 여전히 그들은 사이먼의 구상에 대한 객원 연주자로 등장한다. 결과적으로 립시츠는 사이먼이 자신의 음악을 새롭고 대안적이며 상업적으로 매력적인 견지에서 제시하기 위해, 자신의 앨범의 민족성을 전략적으로 재정립하는 수단으로 다른 음악가들을 이용한 것으로 보인다고 주장한다. 이런 주장은 월드 뮤직이라는 상업적 기치 아래 비백인 음악인들과 합작 앨범을 제작한 백인 연주자들의 잇따른 흐름에 의해 뒷받침된다(**세계화** 참조).

　문화이론가 허트닉(John Hutnyk)은 특히 WOMAD(World of Music, Arts and Dance) 등의 축제와 관련해 이른바 월드 뮤직에 대한 비판적인 주장을 추가로 내놓았다. 허트닉은 이러한 축제가 '어디에서나 똑같은 월드 뮤직 문화의 다양한 예들로' 차이를 없앤다고 주장한다(Hutnyk 1997, 133). 허트닉은 다음에 관심을 가졌다.

> 맥락의 이해와 단절을 통해 **정격성**이 작동하는 장면에서... 전용, 그리고 적절한 행동에 대한 질문들... 1994년 WOMAD에 대한 CNN의 보고서는 풀뿌리 **정치**를 거의 강조하지 않았고 음악가들의 가장 '이국적인' 것을 중시했다.
>
> (앞의 책, 110-12)

음악이 만들어진 그 사회라는 맥락에서 음악을 떼어내자는 지적이 중요하고, 그 안에서 기술이 갖는 역할도 중요하다. 하지만 허트닉의 관심사가 지닌 문제점은 그가 비서구 음악과 소수민족 음악을 하나로 통합시킨다는 것과 이 두 음악이 언제나 정치와 저항의 표현이라는 믿음을 가진다는 점이다. 허트닉은 서구에서 다문화가 종종 장려되지만, 민족 집단 내에 담겨 있는 차이를 흐리게 하거나 간과하는 방식으로 그렇게 한다는 데에 주목한다. 그러므로 혼종성은 내부의 차이를 숨길 위험성이 있다(**타자성** 참조). 본질적으로 허트닉은 혼종성이 충분히 급진적이라고 느끼지 못하며, 그가 선호하는 혼종 밴드는 영국 기반의 아시안 덥 파운데이션(Asian Dub Foundation)과 같이 정치와 차이를 가장 강조하는 밴드들이다. 그러나 허트닉의 논의는 예를 들어 코너숍(Cornershop)이나 소니(Nitin Sawhney)가 제공하는 다양한 유형의 혼종 경험에 대한 고려가 포함되어 있지 않다. 코너숍의 음악은 이중 음성, 즉 바흐친이 설명한 의도적인 혼종을 표현하는 반면, 소니는 앰비언트(ambient), '이지 리스닝(easy listening)' 맥락에서 정치적 아이디어를 제시한다.

이 논의가 보여주듯이, 혼종성 패러다임이 매우 문제적이라는 여론이 증가하고 있다. 대안적인 접근 방식은 예술가와 음악가가 스스로 말해야 하는 것, 즉 혼종성의 **담론**에 초점을 맞추는 것이다. 이 담론을 통해 세밀한 차이와 특수성이 나타나, 안정적이고 균질한 '제3의 공간'에 대한 어떠한 감각도 약화시킨다. 이러한 더욱 관계적이고 산만한 '문화적 혼합(cultural mixing)', 즉 지역적 실체(local reality)가 신자유주의적 세계화 경향(**세계화** 참조)과 긴장관계에 놓여있는 혼합 안에서 정체성의 지표는 완전히 구별되면서도 상호의존적인 대화나 네트워크에 존재한다(Moehn 2012; **비평적 음악학** 같이 참조). 이 **정체성**의 지표에는 계급, 인종, 민족, 그리고 젠더와 같은 것들이 포함된다. 이 견해는 모든 것이 끊임없이 발달하고 유동적인 상태에 있으며, 하나의 점이 다른 어떤 것과도 연결될 수 있는 철학자 들뢰즈(Gilles Deleuze)와 가타리(Félix Guattari)의 리좀형 구성체 개념과 눈에 띄게 유사하다(Deleuze and Guattari 2004).

브라흐(Avtar Brah)와 쿰베스(Annie E. Coombes)는 '혼종성의 개념을 역사화하고 논쟁의 용어들이 순환하는 지정학적 맥락을 인정할 필요가 있다'라고 강조한다(Brah and Coombes 2000, 2). 확실히 음악적 혼종성에 대한 역사적 관점은 문화를 가로지르는 교류가 **르네상스**, 바로크, 고전 음악의 생명줄이었음을 고려해야 한다. 그리고 이는 음악가와 작곡가가 국경을 넘나들었던 것의 결과로서 만들어진 것이다. 예컨대 알망드, 지그, 가보트, 쿠랑트와 같이 바로크 시대에는 춤곡 형식이 특정 국가와 연관되어 있었다. 하지만 바흐의 《프랑스 모

음곡》(*French Suite*)과 《이탈리아 협주곡》(*Italian Concerto*)처럼 다른 나라 출신의 작곡가들이 이 춤곡을 다루었던 것은 바로크와 고전 양식(**양식** 참조)에서의 교잡과 확산에 대한 결정적인 주안점을 나타낸다. 20세기에는 장르와 스타일 간에 경계를 넘나드는 데 있어 한층 더 나아간 모습을 보여주었다. 이 양상은 일본을 향한 전후(post-war) 미국의 교차 문화적인 관심과 같이 예술 음악 안에서(Sheppard 2008), 그리고 예술 음악/**대중음악**의 구분을 가로지르면서 나타났다. 1920년대와 1930년대 파리에서는 미요(Darius Milhaud)의 《천지창조》(*La Création du Monde*, 1923; Gendron 2002 참조)처럼 아프리카 음악, **재즈**, 그리고 **아방가르드**를 혼합하려는 여러 시도가 일어났다. 1960년대 후반 무렵에는 재즈와 록을 혼합하려는 다양한 시도가 이루어졌으며, 영국 밴드 소프트 머신(Soft Machine)과 클래식, 록, 재즈 배경의 연주자들이 포함된 데이비스(Miles Davis)의 『비치스 브루』(*Bitches Brew*)가 가장 두드러진다.

* *더 읽어보기*: Brown 2000; Hernandez 2010; Hutnyk 2000; Moehn 2008; Sharma, Hutnyk and Sharma 1996; Werbner and Modood 1997; Young 1995

강예린 역

정체성(Identity)

정체성은 **주체성**과 밀접하게 연관된 개념이다. 그리고 그 기원은 정체성을 개인을 넘어 어떤 타자(**타자성** 참조)에 대한 반응으로 정의하는 철학, 심리학, **문화 연구**에 있다. 19세기 초 독일 철학자 헤겔이 완전히 발달한 자아는 타인들로부터 자신의 지위를 인정받아야 한다고 주장했을 때, 헤겔은 데카르트로 거슬러 올라가는 사상을 뒤집은 최초의 사람이었을 수도 있다(Alcoff and Mendieta 2003, 11–16 참조). 프랑스 사회학자 뒤르켐은 사회가 개인의 태도와 가치를 결정하기 때문에, 개인은 사회의 산물이라고 주장하면서 이 사상을 발전시켰다(**가치** 참조). 마르크스(Karl Marx)의 뒤를 이어 뒤르켐은 개인의 정체성은 그 자신의 것이 아니라 경제조직의 산물이라고 주장했는데, 산업사회에서 다양한 태도와 가치가 존재할 가능성이 더 높기 때문이다. 그 후 계속해서 사회심리학자 미드(George Herbert Mead)는 개인이란 타인과의 상호작용을 통해 만들어진다는 생각을 탐구했다. 그는 의식과 자의식을 구별했는데, 자의식이란 타인의 관점을 내면화시킨 것으로 이루어져 있는 것이다. 정체성의 개념을 탐구한 또 다

른 사회심리학자들로는 에릭슨(Erik Erikson)과 라캉이 있다(Erikson 1968 참조). 에릭슨은 개인이 공동체와 단절될 경우 '정체성의 위기'로 이어질 수 있음을 깨달았다. 또한 문화인류학자 푸코는 정체성이 구성되는 방식에 관한 중요한 이론을 발전시켰는데, 개인은 사회적 담론(**담론** 참조) 또는 서사(**서사** 참조) 안에서 자신의 위치에 따라 정체성이 만들어진다는 것이다. **식민지 이후** 연구를 통해 밝혀진 예는, 식민지인들의 정체성이 서구 열강들을 통해 결정된다는 오리엔탈리즘 담론이다(**오리엔탈리즘** 참조).

1960년대 이후 계속해서 확립된 정체성 구조의 범위에 대한 관심이 늘어났다. 확립된 정체성의 구조는 **계급, 문화**, 국가(**민족주의** 참조), **민족, 젠더(페미니즘, 게이 음악학** 참조), 종교, 나이, **장애**와 같은 것들이 있다. 그리고 이렇게 확립된 정체성을 해체하려고 하거나 절충 및 방어하려는 시도가 이어졌다. 이러한 과정은 정체성 정치의 형태를 나타내게 된다. 알코프(Linda Martín Alcoff)는 '어떤 이들에게는 정체성을 강조하는 것이 민주주의에 대한 위협이자 끊임없이 갈등을 조장하는 것이고, 다른 이들에게는 이미 한참 전에 일어난 투쟁이었다'라고 말했다(Alcoff and Mendieta 2003, 1; Harper-Scott 2013 참조). 이는 정체성의 저마다 다른 관점을 나타내고, 정체성이 해방뿐만 아니라 억압의 주체가 될 수 있다는 사실을 가리키고 있다. 예를 들어 신분과 계급의 분열을 넘어서야 한다는 타당한 이유도 있지만, 반대로 젠더, 민족, 국가 면에서 인류의 다양성이 가치 있다고도 주장할 수도 있다. 적어도 다양성을 통해 풍부한 문화적 전통을 보전할 수 있다고 보기 때문이다(**전통** 참조). 그러나 정체성은 안정적인 개념이 아니다. 예를 들어 '검은'(black)과도 같은 인종적 정체성은 영국, 미국, 자메이카에서는 다른 의미를 뜻한다(Lipsitz 1997; Gilroy 1999 참조). 또한 인조인간(cyborgs)에 대한 새로운 개념(human-techno hybrids; **혼종성** 참조)이 포스트모던 이론에서 나타났다(**포스트모더니즘** 참조). 이 개념은 자아와 타자라는 이분법을 깨부수고 **정격성**이라는 개념에 도전하며, 다원성과 유동성으로서의 정체성이라는 것을 재정의한다(Auner 2003; Haraway 2003 참조).

따라서 정체성은 개인적 경험과 공공의 **의미** 사이의 관계에 포함되어 관련되거나, 집단과 공유되는 태도들을 통해 표현된다. 음악과 같은 문화적 '텍스트'는 심리학자들이 점화(priming)라고 부르는 것을 통해 정체성을 표현하고 형성하며 지속할 수 있게 한다. 즉 '공유된 감정의 연결들로 맺어진 네트워크가 음악을 통해 활성화된다'라는 것이다(Crozier 1998, 79). 사실 이는 주관성의 서사이거나 경험에 대한 견해로 이어지며, 각 개인들의 특정 시간과 장소에 따라 바뀌는 것이다(**심리학** 참조). '자아를 구성하고 조절하기 위해 음악이 어떻게 사용되는

가?'라는 질문에는 음악이 자기와 타자를 나타낼 수 있다는 인식이 함축되어 있으며, 따라서 철학자들과 심리학자들이 앞서 설명한 반사적 관계를 설정해볼 수 있다(Kramer 2001 참조). 또한 정체성 이론은 사회, 경제, 정치라는 객관적인 조건들에게 영향을 받는 **청취**와 연주라는 주관적인 활동을 연구하기도 한다.

문화 연구에서 정체성과 관련된 음악은 1964년에 설립된 버밍엄 현대문화연구센터에서 처음 다루어졌다(Hebdige 1979 참조). 그러나 이 연구는 수동적인 소비보다는 저항으로서의 정체성 형성과도 같은 사회학적인 측면과, 의미와 가치를 고정시키는 미디어의 역할에 초점을 맞추는 경향이 있었다. 또한 공연자의 정체성보다는 팬들과 비평가의 정체성에 우선하는 면이 있었다(Thornton 1995 참조; 음악에서 저항의 정체성에 대한 추가 연구는 Sakolsky and Ho 1995 참조). 아직 검토되지 않은 중요한 문제 중 하나는 동일시(identification)이다(Hall and du Gay 1996 참조). 동일시는 음악적인 측면에서 청자가 음악 속에서 자신을 찾거나 위치시키는 메커니즘이다. 이와 관련된 사회학적 연구가 있는데, 데노라는 『일상생활에서의 음악』(Music in Everyday Life)에서 동일시를 다루었고(DeNora 2000), 시청각 및 커뮤니케이션 이론가 카사비안은 현대 할리우드 **영화음악**과 동일시를 연관지어서 탐구하였다. 카사비안이 관심을 가지는 주제는 '음악이 인식자를 [하나의] 영화에 있는 주체 위치 중 하나에 동화시키기에 쉽게 만드는' 방식이다(Kassabian 2001, 113 참조). 영화 연구에서 발전된 용어인 **주체 위치**(Subject position)는 영화가 전달하려는 요점이나 관점을 그려내는 것이다. 음악은 영화의 특정 캐릭터와 밀접하게 연결되어 구성됨으로써, 인식자는 그 캐릭터와 관련된 주체 위치에 더욱 관여하게 된다. 반면에 음악의 단일 위치보다 더 넓은 영역인 전체 스코어는 더욱 유동적인 과정의 동일시를 가능하게 한다(앞의 책, 114). 또한 카사비안은 동성애자, 이성애자, 흑인, 남성, 여성 인식자를 포함한 다양한 정체성에 호소하기 위한 전략에 관심을 가졌다.

대중음악과 관련지어 이 개념을 발전시키려는 시도 역시 이루어졌다. 그 방법은 음악적 구성(**분석** 참조)을 검토하거나, 공연의 노래 또는 악기 스타일이나 제작 기법, 뮤직비디오, 홍보 자료와 마돈나 음악과도 같은 시각적 측면을 분석하는 것이다(Hawkins 2002; Whiteley 2000; Clarke 1999 참조). 밥 딜런이나 마돈나와 같은 가수들은 새로운 정체성을 창조하거나 가져올 수 있다. 반면에 전체적인 스타일 또는 장르(**스타일**, **장르** 참조)도 있는데, 공격적인 남성적 관점이라고 할 수 있는 헤비메탈은 하나의 정체성을 나타낸다(Walser 1993; Bayer 2009 참조). 힙합의 경우는 **세계화** 과정의 결과로 볼 수 있으며, 1970년대 브롱크스에서 시작된 민족 투쟁의 아이디어는 다양한 범위의 지역적인 정체성으로

재구성되고 있다(Krims 2000, 2002 참조). 이들 중 일부는 게이, 레즈비언, 여성 정체성에 적대적이지만, 최근 미국으로 이주한 아프리카인들은 미국 힙합을 접하면서 아프리카에서는 필요하지 않았던 정체성인 '검음'(blackness)이라는 그들만의 감각을 만들어낼 수 있었다.

* 더 읽어보기: Barkin and Hamessley 1999; Biddle 2012; Biddle and Knights 2007; Brodbeck 2014; Cormac 2013; Green 2011; Kallimopoúlou 2009; MacDonald, Hargreaves and Miell 2002; Monson 2007; Morra 2013; Salhi 2014; Vallely 2008; Vila 2014; Whiteley, Bennett and Hawkins 2004; Williams 2001

정은지 역

이데올로기(Ideology)

이데올로기는 우리가 세상을 보고 해석하는 어떤 신념의 집합이나 시스템을 가리키거나, 특정한 이슈나 상황들과 관련되는 것을 말한다. 음악을 포함하여 **문화**에 대한 반응도 이러한 믿음을 반영하며, 음악학에서의 특정한 접근과 태도에 대한 지지도 이를 반영한다. 예를 들어, 분석적 접근을 통한 형식주의(**형식주의** 참조)의 음악 이해는 특정한 이념을 반영하는 것으로 이해될 수 있다. 음악학에서 커먼의 분석비평은 이데올로기와 **유기체론**, 분석, **가치**의 융합을 통한 이데올로기의 운영에 대한 유용한 이해를 제공한다. '통치 이데올로기 관점에서의 해석은 유기주의를 입증하기 위한 목적으로 존재하며, **유기체론**은 예술 작품의 특정한 조직에 대한 타당성을 입증하기 위한 목적으로 존재한다(Kerman 1994, 15).' 작곡에서 분석에 의해 규명되는 정통성은 커먼의 용어로, 음악적 작품(**작품** 참조)이 해석되고 평가되는 지배적 이데올로기가 된다(**해석** 참조). 음악학에서 가능한 또 다른 이데올로기적 과정에는 음악을 사회적, 정치적 맥락에서 이해하는 마르크스주의자의 해석(**마르크스주의** 참조)으로 이어지는 과정이 포함된다.

그러나 이데올로기에 대한 다소 일상적인 이해는 보다 구체적인 마르크스주의 용어의 개념과 뚜렷한 대조를 이룬다. 이러한 구조에서, 이데올로기는 한 **계층**이 자신의 존재를 형성하는 힘에 눈이 멀고 자신의 이익에 가장 부합하는 행동을 알지 못할 때 생기는 조건인 '허위의식(false consciousness)'으로 이해된다. 즉, 그릇된 의식으로서의 이데올로기는 정치적 목적을 위해 진리를 가리는 것이자 권력에 대한 관념과 결부된다. 이러한 이데올로기의 음악적 의미는 독일의 비판 이론

가인 아도르노의 **대중음악**에 대한 매우 부정적인 시각에서 가장 명확하게 정의된다. 아도르노(**비판 이론** 참조)는 대중음악이 대중들의 잘못된 욕구를 충족시키는 '표준화'와 '유사-개인주의(pseudo-individualism)'라는 음악적 특성과 함께 자본주의의 산업화된 기준(**문화 산업** 참조)의 제약을 반영하는 것으로 본다.

> 표준화된 곡의 유행은 예전처럼 그들을 위한 그들의 **청취** 행위를 통해 정렬된다. 유사개인주의는 그들이 들은 것, 또는 이미 '소화되기 전'이라는 것을 잊게 함으로써 계속 이어지게 한다.
>
> (Adorno 1994, 208)

프랑스의 구조주의 마르크스주의자인 알튀세르는 '이데올로기적 국가 기구(ideological state apparatus)'라는 용어를 만들었다(**구조주의** 참조). 알튀세르에게 이것은 지배계급이 지배적인 이념을 투영했을 뿐만 아니라, 자신의 생존과 지배의 지속에 필요한 생산조건을 재현하는 과정이었다. 이 모델은 음악과 다른 예술 형태가 지배 이념을 지탱하는 데 사용되는 전체주의 사회에서의 문화 사용에 대한 이해를 담는다.

또한 음악학은 국가가 '국가주의' 문화적 정체성을 건설하는 과정의 일부로(**민족주의** 참조) '위대한' 작곡가와 '위대한' 작품들을 선택했던 과정을 살펴볼수도 있다(Potter 1998; Levi 1994 참조). 이러한 이데올로기적 기구는 특정 작곡가나 작품을 홍보하는 것뿐만 아니라 지배이념에 부합하지 않는 음악, 음악에 대한 관념을 억압하는 역할도 하며(Sitsky 1994 참조), 이른바 민주주의 사회에서 음악과 관련한 사상이 보급되는 것에 대한 논의로 확대될 수도 있다. 여기서는 방송이나 언론과 같이 근본적으로 이데올로기적 정치의 정통성을 투영하는 조직이 있을 수도 있다.

* 참조: **정전, 문화 연구**
* 더 읽어보기: Dibben 1999; Eagleton 1991; Kelly 2014; Krims 1998a, 2001; Middleton 1990; Paddison 1993; Peddie 2011; Žižek 1994

<div align="right">김서림 역</div>

영향(Influence)

영향이라는 용어는 음악학에서 개념으로 쉽게 식별되지 않을 수 있지만 많은

다른 음악학적 맥락에서 반복되어 나오는 주제이다. 예를 들어 음악사(**편사학** 참조)를 기술할 때 영향이라는 개념은 다른 작곡가, 작품 또는 시대 사이의 관계 안에 존재한다고 주장된다. 그것은 또한 젊은 작곡가에 미치는 영향을 쉽게 파악할 수 있음을 언급함으로써 작곡가의 전기 연구(**전기**와 **자서전** 참조)에서 자주 나타난다. 하지만 영향을 설명하거나 식별하는 것은 무엇을 의미하는가? 여러 맥락에서 영향은 다른 음악과의 유사점을 통해 명백해지지만, 이는 때때로 잠재 의식적인 영향의 과정과 항상 관련되지 않는다.

1990년대 초반에는 이론적으로 영향이라는 개념에 관한 이해를 제공하기 위해 몇 가지 주목할 만한 시도가 있었다. 이것의 출발점은 미국의 문학 이론가 블룸의 작업으로, 그는 중요한 책들을 통해 영향 이론을 발전시켰는데, 그 가운데 가장 눈에 띄는 것은 『영향의 불안: 시 이론』(*The Anxiety of Influence: A Theory of Poetry*)이다. 이 책에서 블룸은 '오독 또는 오해', '완성과 대조' 등 선도자와 관련된 특정 전략을 통해 영향이라는 개념을 설명하고자 하는 일련의 '교정비'(revisionary ratios)를 개략적으로 설명한다.

블룸의 이론을 활용하기 위한 미국 음악이론가들의 두 가지 대규모 노력이 거의 동시에 나타났다. 여기에는 코르신(Kevin Korsyn)의 '음악적 영향의 새로운 시학를 향해'(Korsyn 1991)와 스트라우스의 『과거 리메이크: 음악적 모더니즘과 조성 전통의 영향』(*Remaking the Past: Musical Modernism and the Influence of the Tonal Tradition*/Straus 1990)이 있다. 코르신은 '이 논문들은 음악의 **상호텍스트성** 이론을 전개하며, 블룸의 문학비평에서의 개념 공간을 탈피함으로써 음악의 새로운 수사학적 시학으로 전환한다'라고 그의 프로젝트의 개요를 밝히면서 시작한다(Korsyn 1991, 3). 토론에 상호텍스트성을 도입하는 것은 영향력에 관해 이야기하는 것이 음악 작품(**작품** 참조) 간의 관계를 이야기하는 것임을 즉시 상기시켜주기 때문에 중요하다. 코르신은 브람스(Op.4)와 쇼팽(Op.31)의 스케르초를 사전에 검토함으로써 이러한 문제에 음악적으로 다가갔다. 코르신의 출발점은 미국의 음악학자이자 피아니스트인 로젠이 두 작품 사이의 관계에 관해 이야기한 것으로부터 시작한다. '브람스는 현재 비르투오소적인 피아노 스케르초의 정전 개념 [canon 참조]을 흡수하기 위해 쇼팽 양식에 흠뻑 빠졌으며, 그는 모방의 존재를 알리기 위해 도입부에서 주제적 참조를 표시한다(Rosen 1980, 94).' 그러나 모방이 영향을 의미하는가? 로젠은 두 작품 사이의 몇 가지 놀라운 유사성을 보여주지만, 코르신은 '단순히 작품 간의 유사성을 관찰하여 데이터를 누적시키는 것만으로는 충분하지 않다. 우리는 어떤 유사성이 유의적인지 설명하는 동시에 작품 간의 차이도 설명할 수 있는 모델이 필요

하다'라고 주장했다(Korsyn 1991, 5). 설명과 **해석**의 모델에 대한 이러한 탐색은 코르신을 블룸의 작업으로 이끌었다.

블룸과 스트라우스의 관계는 코르신의 것과는 다르다. 코르신은 구체적인 관계에 매우 세세하게 초점을 맞추고 있지만 스트라우스는 모더니즘의 더 넓은 음악적 관념 및 맥락을 고려한다. 스트라우스의 관심은 **모더니즘**의 주요 작곡가인 바르토크, 베르크, 쇤베르크, 스트라빈스키, 베베른과 그들의 음악 및 과거의 조성 전통(**전통** 참조)의 관계에 있다. 이것은 분명히 야심찬 일이지만 스트라우스는 또한 구체적인 세부사항과 정확한 관계의 추적에 집중한다. 이것은 모더니즘과 그것의 과거와의 관계를 의미 있게 표현한 작품인 알반 베르크의 바이올린 협주곡에 관한 논의에서 명백하게 드러난다. 이 작품은 당대의 베르크의 많은 작품처럼 음렬주의를 사용하지만, 또한 과거 조성을 강하게 환기시킨다. 스트라우스는 3화음 형태에 대한 상세하고도 분석적인 논의를 마친 후 '동시에 이 화음들의 존재는 과거와 연결되며 과거의 정복과 지배를 선언한다'고 결론짓는다(straus 1990, 81-2). 이러한 결론은 과거의 지배에 대한 언급을 통해 시적 선구자들에 대한 블룸의 강한 오독을 반영한다. 하지만 베르크가 음렬 음악에서 3화음을 의식적으로 사용하는 것은 의도적이고 기능적인 작곡기법이며 이는 과거의 영향을 반영하는 것으로 설명할 필요가 없다. 다시 말해, 왜 과거를 사용하는 것이 과거의 영향을 받는 것과 같다고 가정하는가? 스트라우스는 이러한 관계에 관한 몇 가지 흥미로운 통찰력을 만들어내지만, 그가 블룸의 이론을 음악적 맥락으로 옮긴 방식은 더 많은 이론적 반성을 필요로 한다. 두 맥락 사이의 교정 관계는 무엇인가? 스트라우스가 블룸을 '잘못 읽은 것'인가? 만약 그렇다면 어떤 방식으로 그러한가?

블룸의 이론에 관여한 이 시기 이후, 이 분야에서 더 이상의 작업이 이루어지지 않았다는 것은 주목할 만하다. 이것은 한 작곡가가 다른 작곡가에게 영향을 받았다고 하는 것이 무엇을 의미하는지에 대한 어려운 질문을 밝힐 수 있는 이해와 해석을 위한 모델을 음악학이 다른 곳에서 찾기 시작해야 할 수도 있음을 시사한다. 영향 문제는 보다 일반적으로 개별 작곡가의 업적에 위치할 수 있으며, 말러는 한 작곡가의 음악이 어떻게 동시대인과 후계자의 작품에서 한 존재로 추적될 수 있는지를 보여주는 중요한 예이다.

* 더 읽어보기: Gloag 1999b; Street 1994; Taruskin 1993; Whitesell 1994; Whitetall 2003b

김예림 역

해석(Interpretation)

해석은 이해의 수준과 그 이해의 소통을 시사한다. 모든 음악 제작과 음악학적 활동은 해석의 한 형태를 이룬다. 어떤 악기로든 음악 작품을 연주하는 것과 즉흥연주를 하는 것은 어느 정도의 해석이 수반되는 경험으로 이해될 수 있다. 음악학이 해석을 수반하는 가장 분명한 방법은 연주 행위와 시대적 연주 관행과 같은 맥락에 의한, 연주에 대한 음악학적 연구이다. 연주 관습에 대한 연구는 연주 지침의 해석, 표기법 및 편집상의 문제, 그리고 음악의 연주와 관련된 논문 및 기타 역사적 문서(**역사음악학** 참조)를 수반한다. 그러한 정보의 흡수와 해석은 역사적으로 정보화된 음악 **작품**의 인식으로 이어질 수 있다(**진정성/정격성** 참조). 그러나 그러한 인식의 소통은 음악이 작곡된 맥락이 아니라 음악이 청취되는 맥락을 반영한다. 영국의 선구적인 음악학자 다트(Thurston Dart)는 다음과 같이 말했다.

> 우선 작곡가가 사용한 정확한 부호들(symbols), 즉 음악 표기법을 알아야 하고, 그 다음에 우리는 그것들이 쓰여진 당시에 무엇을 의미했는지 알아내야 하며, 마지막으로 우리는 18세기나 15세기가 아닌 20세기를 살고 있기 때문에 현시대 용어로 결론을 표현해야 한다.
>
> (Dart 1967, 14)

그러나 원래의 맥락에서 '상징...기의(signified)'가 무엇인지 결정하는 것은 해석이라는 행위로 남아있다. **대중음악**도 **커버 버전**과 같은 개념을 통해 해석 행위가 수반되는 반면, 과거 소재의 재창조는 재즈의 해석적 차원이다. 이러한 음악적 맥락에서 해석의 성격과 지위는 악보의 부재, 즉 해석의 진화적이고 자발적인 행위에 관심을 집중시키는 것이 결여되었기 때문에 클래식 음악과 비교했을 때 다르다.

음악학의 많은 측면은 해석의 과정을 수반한다. 전기 문서(**전기** 참조), 역사적 증거 및 원전 자료(**스케치** 참조)는 모두 해석이 필요한 정보를 제시하는 음악학적 맥락이다. **분석** 활동은 해석 행위와 밀접한 관련이 있는 또 다른 영역이다. 예를 들어, 작품의 **형식**이나 주제 내용에 대한 결정은 해석으로 간주될 수 있다. 위탈은 분석이 연주 행위임을 암시하기 위해 분석과 해석 사이의 이 제안된 관계를 확장하였다. 그래서 우리는 음악을 분석할 때 그 음악에 대한 특정한 연주를 실행하는데, 이를테면 우리는 분석가로서 '텍스트'의 모든 뉘앙스를 생동감 있게 해석하기 위해 여러 다른 방식으로 음악을 '연주'할 필요가 있다(Whittall

1991, 657). 이러한 지적 수행의 제안은 해석이 고정된 실체나 결과가 아닌 과정이며, 따라서 해석이 일정한 유동성을 갖고 있음을 시사한다. 그러나 어떤 해석과 결부될 수 있는 정확성에 대한 문제가 제기될 수 있다. 연주자마다 같은 음악을 다른 방식으로 해석하는 동시에 타당한 해석을 내놓을 것이다. 음악학에서도 마찬가지다. 예를 들어, 음악적 작품의 구조에 대한 서로 다른 해석은 서로 다른 전략과 이론적 출발점에서 비롯될 수 있다(**이론** 참조). 그러나 서로 다른 해석도 마찬가지로 타당할 수 있지만, 부정확한 해석, 오해의 소지가 있는 해석, 그리고 잘못 알고 있는 해석에 어떻게 대응하느냐 하는 문제가 남아 있다. 예를 들어, 스트라빈스키의 《봄의 제전》은 포트(Forte 1986)와 타루스킨(Taruskin 1986) 간의 논쟁적인 토론을 통해 극적으로 표현된 이러한 차이점들로 인해 매우 다른 반응을 불러일으켰다. 그것은 조성이나 무조성 같은 기본적인 범주에서도 설명하기 어려운 작품으로 남아 있다(Whittall 1982 참조).

포스트구조주의의 지적 맥락은 해석에 특권을 부여하는 경향이 있다. 문학 이론가 바르트는 독자(해석자)를 작가보다 높은 위치로 승격시켰다(Barthes 1977, 142-8 참조). 그러나 포스트구조주의 사상의 일부 측면에 의해 촉발된 해석의 자유는 여전히 문제가 있다. 텍스트의 **의미**와 함축적으로 음악 작품이 항상 유동적인 상태라면, 그것들은 가치와 **정체성**을 잃는가, 그리고 의도적으로 부정확할 수도 있는, 근거 있는 읽을거리로 받아들여야 하는가? 문학 이론가이자 소설가인 에코(Umberto Eco)는 해석의 문제와 그가 '과대 해석'으로 정의하는 것에 대해 성찰했다(Eco 1992, 1994). 그의 '열린 작품'에 대한 이전의 연구에서, 에코는 해석의 한계 또는 아마도 해석의 경계에 대한 문제를 제기하였다. 그리고 그는 저자의 의도가 여전히 우리가 텍스트를 해석하는 방식에 있어 어느 정도 연관성을 가질 수 있으며, 텍스트의 내용이 잠재적 해석에 영향을 미치는 데 어떤 식으로든 도움이 될 수 있음을 시사하고자 하였다. 그러나 포스트구조주의와 같은 지적 개념 맥락과 비교했을 때, 많은 음악학적 작문은 인식 가능한 해석의 경계 내에 고정되어 있다. 그리고 이러한 경계는 의미와 해석의 문제에 다시 초점을 맞춘 신음악학 및 비평적 음악학의 출현으로 확장된다(Kramer 2002, 2011 참조).

* 같이 참조: **자율성, 비평, 담론, 해석학, 주체 위치**
* 더 읽어보기: Ayrey 1996; Burke 1993; Grey 1995; Krausz 1993; Lawson and Stowell 1999; Rink 1995; Schmalfeldt 1985

강경훈 역

상호텍스트성(Intertextuality)

상호텍스트성이란 텍스트가 다른 텍스트들과의 관계로 정의된다는 생각을 나타내기 위해 **후기구조주의**를 통해 발전된 개념이다. 이 용어는 크리스테바의 중요한 에세이이자 1967년에 처음 출판된 『언어, 대화와 소설』(Word, Dialogue and Novel)에 의해 만들어졌고(Kristeva 1986), 바르트의 '저자의 죽음'에 대한 주장에서도 나타났던 **해석**의 초점이 창조자에서 수용자로 옮겨가고 있다는 것을 암시한다. 이러한 변화는 바르트의 '저자의 죽음'에 대한 주장에서도 적극적으로 나타난 과정이다(Barthes 1977, 142-8). 독해의 행위(혹은 음악적 맥락에서 **듣기**)란 다른 텍스트의 울림과 반향을 따라가는 것을 수반한다. 따라서 어떤 면에서 모든 음악은 상호텍스트적으로 보여지거나 들려진다고 할 수 있다. 우리는 항상 비교하고, 공통점을 강조하고, 과거 음악의 친숙한 요소에 대해 파악하는 것을 좋아한다. 차용, 그리고 비교적 최근의 샘플링은 음악에서 계속적으로 반복되는 특징이지만, 개념적으로 상호텍스트성은 하나의 독립적인 음악 **작품**과 같은 것은 없으며, 모든 음악은 다른 음악과의 관계 속에서 존재한다는 것(**타자성** 참조)을 제안하기 위해 음악적으로 익숙한 것을 뛰어넘는다. 그러므로 음악적 사고의 훨씬 전통적인 중심 개념인 **유기체론**에 대한 주장들을 면밀히 조사하고 해체한다(**형식** 참조).

　20세기 음악의 흐름 안에서 음악에 내재되어 있던 상호텍스트성은 실제 작곡 양식으로서 확장되었고, 1960년대의 짐머만(B.A. Zimmermann)과 록버그 같은 작곡가들의 '콜라쥬' 작품 속에서 유래한다. 예를 들어 록버그는 《뮤직 포 더 매직 씨어터》(Music for the Magic Theater)에서 자신의 음악과 말러, 모차르트 작품 간의 병치를 탐구한다(Gloag 2012, 84-91; Losada 2008, 2009 참조). 베리오(Luciano Berio)의 《신포니아》(Sinfonia)는 상호텍스트성의 시의적절한 실천을 보여주며, 그 당시 음악의 대표작으로 여겨진다. 이 작품의 중심인 3악장은 말러의 교향곡 2번의 스케르초에 기반하는 동시에, 콜라쥬식의 겉모습에서 말러를 연상시키는 소재를 갖는다. 도허티(Michael Daugherty)와 같은 보다 최근의 다른 작곡가들도 상호텍스트성을 종종 아이러니의 차원을 끌어들이는 의도적 상호텍스트성을 이용한다(**포스트모더니즘** 참조).

　음악 작품 안에서, 음악 작품들 사이에서 상호텍스트성의 개념을 식별하는 것은 이제 음악학에서의 이미 너무도 오래 존재하였던 것이며 음악 작품의 유동성을 이해하도록 돕는다. 예컨대 티펫의 오라토리오 《우리 시대의 아이》(A Child of Our Time)는 헨델의 《메시아》(Messiah)와의 관계를 통해 해석되어 왔던 반면, 티펫의 작품 속 텍스트는 엘리엇과 융(Carl Jung)을 참고하고, 그들의

영향을 통해 정의된다(Gloag 1999a 참조). 또 다른 연구는 보다 드러나지 않는 관계성과 공유된 의미를 밝히려 하는데, 이 과정은 코르신의 브람스와 쇼팽의 음악 간의 관계에 대한 연구에서 명백하게 나타난다.

* 더 읽어보기: Barthes 1990b; Gloag 1999b; Klein 2005; Metzer 2003; Worton and Still 1991

심지영 역

재즈(Jazz)

재즈는 개념보다 맥락으로서 가장 잘 이해될 수 있지만, 여기서 말하는 맥락은 관련된 개념의 운용(operations)을 반영하는 것으로서 일부는 재즈 특유의 것도 있고, 다른 일부는 외부에서 흡수된 것도 있다. 재즈음악 연구와 관련한 뚜렷한 문헌과 인식할만한 재즈연구 규율의 형성은 『재즈 펄스펙티브』(*Jazz Perspectives*)라는 저널의 설립에서 반영되고 있으며(Porter와 Howland 2007 참조) 이미 음악과 음악가들의 문헌에서 계속해서 확장되어 가고 있다.

대중음악처럼, 재즈는 개념적으로 느슨하고 다소 부정확한 측면이 있으며 이 용어는 굉장히 넓은 범위의 연주 실제를 포괄한다. 그러나 이것은 20세기 초반(**시대 구분** 참조) 뉴올리언스(**장소** 참조)에서 나타난 음악 양식(**양식** 참조)과 가장 흔하게 관련된 음악적 맥락이며 재즈는 으레 '스윙'이라고 불리는 특정한 리듬적 활력을 통해 정의되고, 자발적으로 이루어지는 즉흥 연주와의 협력으로 나타난다. 즉흥 형식의 실제와 연구는 재즈 연구에서 중심적인 부분을 차지한다(예를 들어 Berliner 1994 참조).

재즈 역사가 쉽튼(Alyn Shipton)은 재즈의 역사적 발전의 폭넓은 개요 안에서(**편사학** 참조) 재즈라는 용어가 첫 번째로 사용된 출처를 찾아냈는데, 재즈는 1913년 샌프란시스코에서 인쇄된 문건에서 재즈를 '활력과 "생기(pep)" 넘치는 댄스 음악'을 묘사하는 용어로 사용되었다(Shipton 2001, 1). 이러한 춤(**몸** 참조)과의 연관성은 한동안 재즈와 함께 남게 되어 음악이 사회 및 오락 문화의 일부를 형성하고 있음을 시사한다. 또한 이것은 뚜렷하게 민족적 기원으로부터 나온 음악이기도 하다(**민족성** 참조).

이 음악은 아프리카계 미국인에서 그 기원을 찾을 수 있기 때문에 **인종**에 대한 논

의는 애초부터 화두가 되었으며 백인 사회에서는 재즈를 무언가 대담하고 이국적인 '타자(Other)'적인 것[**타자성** 참조]으로 상징화하였다. 반면, 동시에 흑인 사회에서 재즈는 열망이라는 통일된 힘이었다.

(앞의 책)

재즈가 아프리카계 미국인 사회를 위해 문화적 표출의 형식을 제공하고 백인 사회에게는 이국적인 호기심을 담은 대상이 되었다는 것은 명백하지만, 재즈 역사의 많은 지점에서 음악은 대단한 자기 성찰적 작업이 되었고, 그것은 종종 재즈라는 용어를 정의하는 과정을 더욱 문제화시켰다. 가바드(Krin Gabbard)는 '재즈는 구성이다. 단순히 그것이 "본질"을 드러낸다고 해서 재즈라고 불릴 수는 없다(Gabbard 2002, 1)'라고 주장했다. 다른 말로 하면, 재즈에는 자연적 본질이 없다는 것이다. 대신 이것은 종종 매우 다양한 음악 실제를 중심으로 변이하는 담론(**담론** 참조)의 집합이 된다. 계속해서 가바드는 '재즈라는 용어는 크리스펠(Marilyn Crispell)의 즉흥연주 및 1923년 녹음된 킹 올리버(King Oliver)와 크레올 재즈 밴드(Creole Jazz Band)의 음반만큼 공통점이 없는 음악에 일상적으로 적용된다'(앞의 책)라고 진술했다. 크리스펠과 올리버는 서로 매우 다른 음악적 맥락과 세계에 위치해있다. 코넷 연주자인 올리버는 20세기 초반 동안 뉴올리언스에 등장했고, 많은 음악가가 그러했듯 시카고로 이주했다. 1920년대에 그는 자신만의 밴드를 이끌었고, 뉴올리언스에서 그를 따라 나섰던 어린 암스트롱(Louis Armstrong)을 포함하여 많은 사람들의 재능을 고용했다. 의심할 여지없이 올리버의 음악은 빠르고 리드믹하며, 어느 정도 즉흥적인 재즈의 본질을 나타낸다. 이와 대조적으로 크리스펠은 클래식 음악 환경에서 공부한 현대음악(contemporary) 피아니스트이며 그의 음악은 다양하고 폭넓은 시각을 반영한다. 또한 그의 음악은 종종 즉흥적이지만, 초기 재즈의 리듬적 규칙성이나 화성 어휘와는 꽤 다른 음악을 구사한다(Gloag 2012, 149-51 참조).

재즈에 대한 많은 글은 연주자 개인에게 초점을 맞추고 기악 솔로이스트의 이미지를 **천재**로 강조한다. 미국의 이론가이자 역사가, 작곡가인 슐러(Gunther Schuller)의 작품은 종종 이러한 현상을 반영하는 동시에 그 자체로, 재즈음악에 가장 정통한 문헌임을 보여주기도 한다.

1928년 6월 28일, 암스트롱은 멋진 《웨스트 앤드 블루스》(*West End Blues*)의 도입부에서 화려한 연속적 프레이즈를 촉발시켰고, 수십 년 동안 재즈를 위한 일반적인 양식적 방향성을 확립했다. 또한 이 연주는 재즈가 단지 오락이나 민족음악으

로 되돌아가지 않게 하는 역할을 하기도 했다.《웨스트 앤드 블루스》의 분명한 메시지는 재즈가 이전에 알려진 최고 수준의 음악적 표현과 경쟁할 수 있는 잠재력이 있다는 것을 알린 것이다.

(Schuller 1968, 89)

슐러의 주장에서 주목할 만한 몇 가지 측면이 있다. 첫 번째는 암스트롱을 재즈 역사의 중심에 자리매김하는 것이다. 이것은 그가 마땅히 받아야할 평가이지만 또한 우리는 이러한 현상을 통해 개별 연주자들과 녹음이 이들을 둘러싼 맥락보다 더 높은 지위에 있다는 재즈 **정전**(canon)의 구성을 읽어낼 수 있다. 이러한 전략은 이 음반이 오락과는 구별된 예술 형식으로서의 재즈 출현을 시사한다는 주장과 나란히 한다. 재즈가 예술의 형식으로 이해되어야함을 필요로 하는 동안, 왜 그것이 '이전에 알려진 음악 표현'에 근거하여 다른 예술의 형식 및 클래식 전통과 경쟁해야 하는지에 대한 이유는 불분명하다. 슐러가 언급한 것이 암스트롱의《웨스트 앤드 블루스》라는 음반이라는 것도 중요한 의미를 지닌다. 재즈와 그 연구의 정의가 규정하는 역설 중 하나는 음악에 대한 우리의 이해와 **해석**이 주로 녹음 과정(**녹음** 참조)과 이것을 전파하는 것에 기초한다는 것이다(**수용** 참조). 이것은 때때로 라이브 공연과 구별되는 관점을 만들어내며, 잠재적인 반복적 청취는 자발적으로 이루어지는 자연스러운 음악적 경험을 더욱 멀리 떨어뜨린다. 재즈 연구에서 녹음의 중요성은 『녹음된 재즈에 관한 옥스퍼드 연구』(Oxford Studies in Recorded Jazz)의 발전에 반영되었는데, 이 책 시리즈의 개별 항목들은 암스트롱의《핫 파이브》(Hot five)와《핫 세븐》〈Hot seven〉을 포함한 연관된 음반의 그룹 및 특정하게 중요한 음반에 집중되어 있다(Harker 2011 참조).

　예술로서의 재즈와 오락으로서의 재즈라는 두 개념 사이의 긴장감은 1940년 대 비밥의 출현과 함께 더 가속화되었다. 이 시대는 빅밴드의 '스윙' 양식이 대두되었고, 비밥은 이에 대한 반작용으로 해석되었다(Deveaux 1997 참조). 이 시기는 재즈가 모던이 되는 시점이었다(**모더니즘** 참조). 이러한 혁신은 파커(Charlie Parker)나 길레스피(Dizzy Gillespie), 몽크(Thelonious Monk) 그리고 재즈의 예술적 지위를 반영하는 자들에 의해 시행되었다.

　재즈가 모더니즘 예술 형태라는 생각이 복고주의자(revivalist) 스윙 논쟁에서 전폭적으로 나타났지만, 최초의 모더니스트 재즈이자 최초의 재즈 **아방가르드**, 예술이 오락을 초월한 최초의 재즈 형식이 되는 재즈 정전에서 인정받는 것은 바로 비밥이다.

(Gendron 2002, 143)

재즈가 예술적 지위에 도달하거나 비평적 전략의 관점에서 이러한 지위를 부여받는 동안 재즈에는 인종과 민족성이라는 문제가 남아있었다. 비밥의 전성기 이후 재즈에서 중추적인 역할을 한 트럼펫연주자 데이비스는 길레스피를 언급하며 말했다. '나는 디지를 사랑하지만 그가 백인들에게 한 광대 짓은 마음에 들지 않는다. 나는 나를 들으러 온 청중들에게, 오로지 나의 음악만을 들려줄 것이다'(Kahn 2000, 29). 이 발언은 통제, 지위, 권력에 대한 음악인의 욕망을 드러낸다. 재즈의 정치적(**정치** 참조) 그리고 **이데올로기적(이데올로기** 참조) 상황은 몬슨(Ingrid monson)의 재즈와 시민평등권운동 간의 관계에 대한 연구(Monson 2007 참조), 그리고 1960년대와 그 이후 음악가들이 자기 조직화 및 표현을 얻기 위해 시도한 것에 대한 연구와 같이 다수의 중요한 연구에서 많이 논의되고 있다(Gendron 2009; Lewis 2008 참조).

현재 재즈의 위치는 놀랍도록 다양한 범위의 음악 실제와 해석적 전략을 둘러싸고 있다. 이러한 다양성은 재즈에 대한 음악학적 연구와 음악에 대한 반응에 큰 도전을 제시한다. 재즈 연구에 대한 중요한 기여 중 상당수는 학문 간 관점 및 다학제적 전략을 포함하며, 음악에 내재된 본질적으로 혼합된 특성을 반영한다(**혼종성** 참조). 톰린슨(Tomlinson 1992)과 발저(Walser 1997)를 포함한 몇몇 음악학자들은 게이츠 주니어의 흑인 문학 이론에서 파생된 아이디어를 받아들였는데, 이 아이디어는 특히 그의 중요한 글인 『말놀음하는 원숭이』(*The signifying monkey*/Gates 1988)에서 드러난다. 이 책에서 게이츠는 다음과 같이 말했다.

> 백인의 시선으로부터 자유로워진 흑인들은 그들만의 독특한 토착(vernacular) 구조를 만들었고, 이러한 형식이 백인 형식(white form)이 된 더블 플레이를 즐겼다. 반복(repetition)과 변화(revision)는 회화, 조각에서부터 음악과 언어 사용에 이르기까지 흑인 예술 형태의 기본이 된다. 나는 기표작용(signifying)의 본질과 기능을 정밀하게 분석하기로 했다 왜냐하면 이것은 반복과 변화, 또는 신호의 차이가 있는 반복이기 때문이다.
>
> (앞의 책, xxiv)

이 주장은 재즈와의 명백한 관련성을 드러낸다. '기표작용(signifying)'이 특별한 의미의 흑인 형식(**기호학** 참조)이라는 게이츠의 제안은 재즈가 아프리카계 미

국인의 기원이라는 것을 반영한다. 그러나 이것은 또한 동적인 과정으로써 표현 (articulation)되는 음악적 경험이 지닌 공연적 본질을 포착한다. 이러한 구조의 일부로 게이츠의 글은 흑인 문화 내에서 반복과 변화 사이의 관계를 주목하게 한다.

재즈는 분명히 반복과 차이의 패턴과 밀접하게 결부된 음악적 담론이다. 예를 들어 다양한 음악가들은 일반적인 노래 재료를 반복하는데, 각자는 이것을 다른 정도의 반복으로 버무려낸다. 여기에는 콜트레인의 음악, 특히 《더 사운드 오브 뮤직》(*The Sound of Music*)이라는 브로드웨이 뮤지컬과 영화에서 사용된 로저스(Richard Rodgers)와 해머스타인(Oscar Hammerstein)의 《마이 페이보릿 띵스》(My Favorite Things)를 다양하게 재구성한 버전이 예시가 된다. 게이츠는 이 특정한 예에 대해 직접 다음과 같이 말했다.

> 형식을 반복하고 변주하는 과정을 거쳐 도치시키는 것이 재즈의 중심이다. 존 콜 트래인의 《마이 페이보릿 띵스》를 앤드류(Julie Andrew)의 그다지 흥미롭지 않은 버전에 비교한 것이 뛰어난 예시가 된다. 그러므로 유사한 것은 유사하지 않은 것 에 의해 명백하게 떠올려질 수 있다.
>
> (Gates 1984, 291)

몬슨은 콜트레인이 1960년 녹음한 이 곡에 대한 자세한 설명을 제공하는데, 그녀는 원곡의 '변화와 전환' 즉, 이 과정을 '진정한 재즈 즉흥연주를 위한 "진부한" 가락의 아이러니한 변화 혹은 전환'이라고 정의한다(monson 1996, 107). 몬슨은 게이츠를 참고하여 《마이 페이보릿 띵스》에 대한 의견을 결론짓는다. 게이츠는 《마이 페이보릿 띵스》의 경우, 가락의 변형은 두 버전 간의 유사함을 보여줌과 동시에 그 사이의 엄청난 차이를 전달한다고 말했으며, 이는 게이츠의 기표작용, "신호의 차이가 있는 반복"'(앞의 책, 127)으로 이해된다.

이 진술은 몬슨이 '상호음악성'이라고 정의하는 것, 즉 **상호텍스트적** 음악 형식에 대한 개요의 일부를 구성한다. 이것은 러시아 문학 이론가 바흐친의 '대화식 토론법(dialogism)' 개념과 허천(Linda Hutcheon)의 포스트모던(**포스트모더니즘** 참조) 문학 이론으로부터 파생된 아이러닉 패러디의 아이디어, 그리고 듀보이스(William Edward Burghardt Du Bois)의 흑인 문화 역사를 나타내는 맥락이다. 재즈의 상호문화적 과정 역시 1960년대 후반과 1970년대 초반(Tomlinson 1992)에 재즈와 록 음악의 경계 안에서 이루어지기도 하였고, 더욱 최근에는 재즈와 힙합에서도 이루어졌다(Gloag 2012, 149-58). 또한 재즈 문학에서도 유럽

의 맥락에서 재즈 음악을 검토하는 경향이 있었는데, 여기에는 1960년대 초반과 1970년대 후반에서 생긴 새로운 양식과 형식의 결합을 기원으로 둔(Parsonage 2005) 영국에서의 재즈 발전사가 포함된다(Heining 2012; McKay 2005).

* 더 읽어보기: Ake 2002; Elsdon 2013; Gebhardt 2001; Gloag 2014; Heble 2000; Kernfeld 1995; Monson 1994; Waters 2011; Wilmer 1992

이혜수 역

풍경(Landscape)

사회지리학자들의 작업을 통해(Matless 1998 참조), 풍경은 보존, **정체성**, 국가 (**민족주의** 참조)에 대한 개념과 연계되어 개발된다. 이는 경제적인 고려사항뿐 아니라 문화적인 고려사항에 의해 특정 장소 또는 지역(**장소** or location)이 형 성할 수 있거나 형성될 수 있는 범위를 나타낸다. 이러한 관점에서 음악과 풍경 사이의 관련성은 역사의 다양한 시점에서 국가의 정체성을 구축하는 데 풍경 이 해온 역할을 통해 이해할 수 있다. 예를 들어 윌리엄스 음악의 이러한 측면은 프로글리(Alain Frogley)에 의해 탐구되었는데, 프로글리는 윌리엄스 음악의 초 기 **수용**이 목가적인 음악(농촌 전원의 모습, 돌이킬 수 없이 잃어버린 과거의 모 습, 사라져가는 민속 음악을 보존할 필요성)을 중심으로 구축되었다고 본다. 그 리하여 프로글리는 이 음악의 수용이 1920년대와 1930년대 영국의 특정한 역 사적, 정치적 조건으로부터 비롯되었다고 주장했다(Frogley 1996). 이와 유사한 시각이 시벨리우스와 그리그(Edvard Hagerup Grieg)의 연구에도 적용되어 왔 다. 이 연구는 수용, 정체성 구축과 관련된 질문을 좀 더 지각적인 문제로 확대 했다. 예를 들어, 이 문제는 음악이 풍경 속에 존재하는 경험을 재현하고 분석할 수 있는가 탐구한다(Grimley 2004, 2006). 이는 어떤 면에서는 **주체 위치**의 개 념과 유사하다(**생태음악학**, **의식** 같이 참조). 비슷한 접근법이 코플랜드(Aaron Copland) 같은 다른 작곡가들에게도 쉽게 적용될 수 있다. 더불어, 음악과 풍경 에 초점을 맞추는 것은 **정전**에서 지엽적인 것으로 인식되는 음악을 복권시킬 수 있다(Grimley 2006, 3–4).

풍경의 매력은 더욱 형식주의적인(**형식주의** 참조) 전후 음악(post-war music) 에서도 분명하게 나타난다. 예를 들어, 도시가 자연적이고 유기적인(**유기체론** 참 조) 풍경을 침략할 수 있다는 위협은 음악 구조에 영향을 줄 수 있다. 버트위슬

의 《실베리 에어》(*Silbury Air*, 1976)는 영국 남쪽 에이브버리 부근에 있는 실버리 언덕(silbury hill)을 배경으로 한다. 작곡가에 의해 이 선사시대 유적지는 풍경 속의 '유기적인 자연 침입자'(organic intruder)의 한 예로서 환기되고, 이러한 사유는 깊은 모더니즘적(**모더니즘** 참조) 의미를 부여받는다. 또한, 풍경에 대한 함축적 의미를 음악 기법의 은유를 통해 표현하기도 한다. 예를 들어 데이비스(Peter Maxwell Davies)는 그의 음악에서 폭풍이 오크니 제도에 미치는 효과를 조성적 모호함, 그리고 교향곡 형식의 재구성과 관련지었다(**분석** 참조).

더불어 음악학자 리처즈(Annette Richards)는 그림과 풍경에 대한 18세기 미적 사상이(**미학** 참조) 바흐(C. P. E. Bach)의《건반악기를 위한 판타지》(*keyboard fantasias*)와 같은 특정한 장르(**장르** 참조)에서 어떻게 은유적으로 대응하며 나타나는지 탐구했다(Richards 2001; Barrell 1980 같이 참조). 풍경에 대한 낭만주의(**낭만주의** 참조) 개념의 중심은 바로 여행이다. 미국 록 음악이 고속도로를 여행하는 주제를 개방적이고 자유분방한 확장으로 그리는 것처럼, 슈베르트의《겨울 나그네》(*Winterreise*, 1828)는 풍경을 묘사하여 여행을 그려낸다. 도시 풍경 역시 음악에 영향을 주고, 영향을 미친다. 거리의 이름을 인용하고 거리의 모퉁이, 공원, 다리 같은 도시 풍경의 다른 지리적 특징을 묘사하는 것은 음악에서 정체성과 **진정성**을 나타낼 수 있는 요소이다. 비틀즈의《페니 레인》(*Penny Lane*, 1967)과 레딩(Otis Redding)의《더 독 오프 더 베이》(*(Sittin' on) the Dock of the Bay*, 1968)를 예로 들 수 있는데, 어느 정도 특정 랜드마크를 언급하는 것은 장소를 강조할 수 있고, 작곡가의 의견을 강화할 수 있다.

또한, 음악이 어떤 식으로든 상상된 풍경을 반영할 수 있다는 생각이 예술가들과 작곡가들에게서 강력하게 나타난다. 사회지리학자들은 음악학자들이 그러한 연관성이 어떻게 그리고 왜 구성되는지 좀 더 조사해야 한다고 주장한다. 실제로, 향후 방향은 연구 단체 "히어링 랜드스케이프 크리티컬리"(Hearing Landscape Critically)에 의해 명확하게 게시되었다(http://hearinglandscapecritically.net/).

* 같이 참조: **의식, 생태음악학, 심리학, 주체성**
* 더 읽어보기: Further reading: Adams 2004; Brace 2002; Burnham 2005; Grimley 2011; Jones 2015; Leyshon, Matless and Revill 1998; Mitchell 2002; Morris 2012; Senici 2005; Skelton and Valentine 1998; Sykes, I. 2015; Toliver 2004

이명지 역

언어(Language)

음악은 종종 언어의 관점에서 언급되며, 음악학은 (음악을) 글로 표현한다. 서술적인 참고문헌들은 주로 작곡가의 양식(**양식** 참조)이나 화성적인 언어 등의 요소로 이루어진다. 그러나 어떤 의미에서 음악이 언어가 되는지, 음악과 언어의 관계, 유사성의 성질이 어떠한지를 자세히 설명하기란 쉽지 않다.

음악과 언어 사이 유사성이 있다는 제안은 오래전부터 있었다. 그러한 역사의 상당 부분은 음악 발전의 틀을 형성한다. 또한 이러한 역사는 극적이고 제의적인 맥락에서 자세히 설명되고 목소리와 단어가 불가분하게 연결되어 있었다. 음악과 언어의 관계는 고대 그리스에서 형성된 수사학의 기술과 로마의 웅변에 관한 문학에 이론적 기초를 둔다. 특히 퀸틸리아누스(Quintilian)의 웅변교수법은 15세기 초에 재발견되어 음악 사유에 중요하게 작용하였다. 수사학은 본질적으로 논의를 만들어내는 것에서부터(*inventio*) 그에 대한 자세한 설명을 거치는(*elocutio*) 특유의 다섯 단계를 거쳐 말로 하는 담론을 이끈다. 초기 음악학은 수사학의 이론이 음악 형식으로 바뀐 것이며, 많은 논문과 참고문헌들이 이러한 관계에서 생겨났다.

수사학의 틀을 통한 음악과 언어의 유사성이 바로크 시대에 가장 두드러졌다. 1739년에 출판된 이 시대의 가장 중요한 논문인 마테존(Johann Mattheson)의 「완전한 카펠마이스터」(*Der Vollkommene Capellmeister*)는 이러한 이론적 배경에서 나온 것이다. 이 논문은 작곡에 대한 합리적 기초와 구조적 계획을 보여준다(Harriss 1981 참조; **창의성** 같이 참조). 마테존은 선율의 기본 구조를 '웅변' 용어들의 배치, 정교화, 장식에 둔다(앞의 책, 469). 음악적 상징을 음악 용어로 범주화하려는 확장된 분류학적 접근시도가 있었던 것도 바로크 시대이다. 언어의 수사학적 기능으로 인하여 음악 **형식**에 대한 방법이 더욱 일반적으로 사용되었으며, 이는 18세기 음악이론과 이 시대의 음악 관련한 논문에서 명백하게 드러난다(Bonds 1991).

그러나 19세기 **낭만주의**에서는 상당히 다른 형태의 언어 적용이 나타난다. 특히 슈베르트와 슈만의 가곡에서 텍스트의 사용이 두드러졌다. 바그너의 오페라에서 라이트모티브 사용은 음악의 언어적 잠재력을 재인식시켰다. 음악 **비평**과 **음악미학**의 계속되는 발전으로 인해 음악을 언어로 묘사하고 상세히 서술하려는 시도에 대한 문제점들을 강조하는 경향도 있다.

그러나 음악과 언어의 유사점과 음악을 언어의 관점에서 서술한다고 해서 반드시 음악이 언어로 이해되는 결과를 초래하지는 않는다. 이러한 이해를 바탕으로 가장 넓고 창의적인 시도가 보이는 것은 쿡(Deryck Cooke)의 『음악언어』

(*The Language of Music*, 1959)이다. 그는 조성을 중심으로 통용 가능한 음악적 어휘를 제시하고자 하였다. 그러나 음악이 언어일 수 있다는 가설이 문제가 되기도 하였다. 독일 비평 이론가(**비판 이론** 참조) 아도르노는 다음과 같이 말하였다.

> 음악은 언어를 닮았다. 음악에서의 관용구나 강조되는 표현들은 단순한 은유가 아니다. 음악은 언어와 같지는 않다. 유사한 것은 사실이지만 애매한 면이 있다. 만일 누군가 이를 문자 그대로 받아들인다면 이는 문제가 될 수 있다.
>
> (Adorno 1992b, 1)

아마도 음악과 언어 사이의 유사성은 유사성을 '관계'로 잘못 해석하게 만든다. 음악은 실제 언어가 아니고 언어를 닮았다.

* 같이 참조: **은유, 포스트구조주의, 기호학, 구조주의**
* 더 읽어보기: Bowie 1993; Chapin and Clark 2013; Clarke 1996; Curry 2011; Kramer 2011; Mirka and Agawu 2008; Paddison 1991; Ratner 1980; Spitzer 2004; Street 1987; Thomas 1995; Watkins 2011a

장유라 역

말년의 양식(후기 작품/ 후기 양식)(Lateness(Late Works/ Late Style))

작곡가들의 후기 작품 연구는 음악과 관련된 흥미로운 이슈를 제시하는데, 특히 삶과 작품의 교차점을 고려한 **전기** 분야가 가장 눈에 띈다. 말년의 양식은 상대적인 용어이다. 예를 들어, 모차르트, 슈베르트와 같은 몇몇 작곡가들은 비극적으로 젊은 나이에 사망했고, 반면에 주목할 만한 예로 카터(Elliot Carter) 같은 다른 작곡가들은 믿을 수 없을 정도로 길고 생산적인 삶을 누렸다. 말년의 양식에 대한 고려 사항은 **대중음악**의 맥락에서도 연관될 수 있는데, 예를 들어 비틀즈의 후기 음반들은 밴드의 해체를 둘러싼 분열 속에 싸여 있다. 이른 죽음으로의 비극은 록 음악(헨드릭스, 조플린(Janis Joplin))과 **재즈**(콜트레인, 파커 등)에도 또한 관련이 있다.

베토벤의 경력에서 후기의 정체성은 비록 중기에서 후기로의 변화가 명백해지는 지점이 논쟁의 여지가 있더라도 그의 삶과 음악에 대한 대부분의 논의

에 대한 표준적인 측면이었다(Solomon 2003 참조). 베토벤의 음악과 말년의 양식에 대한 개념 사이의 융합은 미국의 위대한 소설가이자 수필가인 업다이크(John Updike)에 따르면, '베토벤의 후기 작품들에 대해 동요되는 심오함을 가지고 광범위하게 썼다는' 아도르노의 글(**비판 이론** 참조)에서 더욱 두드러진다(Updike 2007, 50). 후기 작품에 대한 업다이크의 의견은 그의 노화와 죽음을 암시한다. 아도르노의 에세이 「베토벤의 후기 양식」(Late Style in Beethoven)은 1937년에 쓰여졌다(Adorno 2002, 564-8 참조; **양식** 참조). 이 짧고 단편적인 에세이에서, 아도르노는 후기 작품들의 일반적인 어려움을 강조하면서, 그러한 작품들의 '성숙(maturity)'은 과일에 비교했을 때, '단맛, 쓴맛, 가시가 없이, 단순한 즐거움에 뜻을 굽히지 않는다고 한다'(앞의 책, 564). 아도르노는 후기 작품에 대해 초연한 특성(detached quality)을 강조하였다. 이 작품들은 '예술의 외적 영역'으로 밀려났고, '베토벤 극후기(very late)'의 경우, 우리는 극도로 '감정이 없고 동 떨어진 작품들'을 접하게 된다(앞의 책). 이것은 객관적인 조건이라고 주장할 수 있지만 음악은 항상 주관적이다. 이 주관성은 형식을 돌파함으로써 작용되지 않으며, 오히려 더 근본적으로 형식을 창조함으로써 작용된다(앞의 책, 565). 이 설명에 따르면, 베토벤 음악에서의 **형식**은 점점 개인화되고 즉흥적인 과정으로 되고 있으며, 부분적으로는 베토벤 후기 작품의 구체적인 예들의 개별성을 반영하고 있는 과정이다. 아도르노는 이 짧지만 매우 영향력 있는 에세이를 객관성과 주관성에 대한 추가적인 생각으로 결론을 내린다. '객관성은 조각난 풍경이며, 홀로 삶을 향해 비추는 빛으로 주관적이다'(앞의 책, 567). 이 서술에서 아도르노는 음악의 소재인 '삶을 향해 빛나다'는 개별적인 주관성을 생생하게 포착했다. 그러나 이것이 긍정적인 결론을 제시할지라도, 에세이의 마지막 생각은 '예술사에 있어서 후기 작품은 재앙이다'(앞의 책)라는 말년의 양식에 대한 어두운 면을 일깨워준다.

다른 작가들은 음악과 말년의 양식 사이에 더 직접적인 관계를 맺어 왔다. 그러한 작가들로는 아도르노와 베토벤을 모두 다루고 있는 사이드가 있으며, 그의 저서인 『후기 양식에 대하여』(On Late Style)에서도 이러한 관점에서 슈트라우스, 쇤베르크, 굴드(Glenn Gould)에 대해 논하고 있다(Said 2006 참조). 좀 더 구체적인 초점과 말년의 양식에 대한 꽤 구체적인 특징을 설명하려는 방법을 사용하여 스트라우스는 '후기 양식 특징의 6가지 은유적 클러스터'를 식별한다(Straus 2008, 12). 이것들은 '자기 성찰적, 엄격한, 난해한, 압축된, 단편적, 회고적'(앞의 책)('introspective, austere, difficult, compressed, fragmentary, retrospective')으로 정의된다. 스트라우스의 경우, 이러한 클러스터는 후기 양식

의 특성을 나타낼 뿐만 아니라, 또한 그들은, 노화와 죽음을 통해 말년의 양식을 정의하면서 예를 들어, 쇤베르크의 후기 현악 3중주 안에 분명하게 드러난 신체적 **장애**에 대해 기술한다. 이 작품은 때때로 음조를 돌아본다는 점에서 회고적인 것으로 묘사될 수 있지만 단편적인 것으로도 묘사될 수 있다. 그것은 쇤베르크의 좋지 못한 건강과 밀접한 관련이 있으며, 프로그램 용어로 '주사를 나타내는', '특정한 낮은 화음'을 기초로 한 질병에 대한 설명으로 묘사되어 왔다. 더 중요한 것은 그의 생애와 경력의 후기에 '음악 담론에 대한 단편적 성격은 쇤베르크의 동요 상태인 마음을 반영한다고' 주장되고 있다(앞의 책, 23-4).

* 같이 참조: **의식, 시대 구분**
* 더 알아보기 : Micznik 1996; Notley 2007; Spitzer 2006; Tunbridge 2009

<div align="right">한상희 역</div>

청취(Listening)

청취는 뚜렷한 이유로 음악학자, 음악이론가, 분석가, 역사가나 음악과 관련된 다른 사람들의 오랜 관심사였다(**음악이론, 분석** 참조). 주목할 만한 선구적인 연구로는 리만의 『음악적 청취에 대하여』(*Ueber das musikalische Hören*/Leipzig, 1874)와 『우리는 음악을 어떻게 듣는가?』(*Wie hören wir Musik? Drei Vorträge*/Leipzig, 1888), 그리고 하인리히 베셀러(Heinrich Besseler)의 『음악 청취의 기본 쟁점』(*Grundfragen des musikalischen Hörens*/Leipzig, 1926), 『현대 음악 청취』(*Das musikalische Hören der Neuzeit*/Berlin, 1959) 등이 대표적이다. 리만은 청취에 대해 규범적인 접근법을 취했는데, 음악이 어떻게 들리는지보다 음악을 어떻게 들어야 하는지에 관심을 가졌다(Rehding 2003, 9). 더욱이 리만은 뚜렷한 문화적 관점을 가지고 있었는데, 이는 그가 베토벤의 《교향곡 9번》을 들었던 경험과 쾰른 대성당 앞에 서 있었던 경험을 비교하는 것에서 나타난다. 보는 이(viewer)는 가장 작은 디테일에서부터 가장 큰 균형미까지의 '올바른 관계'를 고민하는 시간이 있는 반면, 듣는 이(listener)는 음악적 디테일이 순식간에 지나가기 때문에 그런 편의를 가질 수 없다. 그러나 리만이 청자에게 요구하는 것은 음악적 디테일에 대한 더 격렬한 관심이다. 바로 베토벤에 이르기까지 조성 음악 작품의 건축적 구조와 유기적 통일성을 파악할 수 있는, 아래에서 더 논의될 구

조적 청취의 형태를 요구하는 것이다(**유기체론**과 **형식** 참조). 이와는 대조적으로, 베셀러는 자신의 *실용음악*(Gebrauchsmusik) 개념으로 이어지는 사회적 청취에 대한 관심을 소개했다. 이 사회적 청취는 콘서트홀 안에서 이루어지는 수동적이고 보다 개인적인 종류의 청취라고 베셀러가 인식했던 청취 형태와 대비되었다. 비록 이 시각이 머지않아 베셀러가 히틀러의 나치 **이데올로기**를 지지한 일에 휘말리게 되었지만 말이다(Pritchard 2011; Wegman 1998; **르네상스** 음악 청취를 다룬 베셀러의 작업에 대한 Borgerding 1998 같이 참조).

그러나 19세기와 20세기 초, 그리고 21세기 이후로 가속되어 변화 중인 것은 우리가 음악을 청취하고(listen to) 듣는(hear) 상황과 환경이다. 이 같은 변화는 **녹음**과 디지털 기술의 산물로서 크게 발생한 것이며, 어쿠스마틱 청취(acousmatic listening)의 확산으로 이어졌다. 어쿠스마틱 청취란 출처를 눈으로 확인할 수 없는 음악을 듣거나 시끄러운 스피커 혹은 헤드폰에서 뿜어져 나오는 음악을 듣는 것이라고 할 수 있다. 결과적으로 베셀러의 공유된 청취 관행, 즉 사회적 활동으로서의 청취에 대한 견해의 여러 형태가 온라인 플랫폼, DJ 문화 및 기타 상호대화적 매체를 통해 현대 사회에서 지속적으로 실행되고 있다고 주장할 수 있다.

청취에 대한 뿌리 깊은 이론적 관점 외에도 **소리** 지각에 대한 과학적 접근도 오랜 역사가 있다. 이런 연구 중에서 독일의 의사이자 물리학자 헬름홀츠(Hermann von Helmholtz)의 연구들이 주목할 만하다. 헬름홀츠의 주요 저서인 『음악이론을 위한 생리학적 기초로서 음의 감각』(*Die Lehre von den Tonempfindungen als physiologische Grundlage für die Theorie der Musik*/ Braunschweig, 1863)에서 논의된 바와 같이, 그는 인간의 귀에 대한 연구에 이어 음향학, 그 중에서도 자연 기질, 그리고 음색 지각에서 배음의 역할에 관심을 돌렸다. 헬름홀츠의 견해는 청각적 지각의 변덕스러움을 강조했는데, 이는 평균율이나 조성 체계의 합리화 경향에 대한 실증적 토대를 제공하지 않는다. 그러므로 헬름홀츠의 작업이 표현주의적 음악 언어에 비이성적인 '감각의 세계'를 담아내고자 했던, 쇤베르크를 포함한 모더니즘 작곡가들 사이에서 공감적 귀(a sympathetic ear)를 발견한 것은 어쩌면 당연한 것이다(Steege 2012; **모더니즘** 같이 참조).

청취에 대한 더 넓고, 더 생태학적인 접근 방식은 또한 매우 흥미로운 사실들을 보여주고 음악학에 영향을 끼친다는 것을 증명했다(**생태음악학** 참조). 이와 관련하여 중요한 텍스트는 음악학자이자 음악심리학자 클라크(Eric Clarke)의 『청취의 방법: 음악적 의미 지각에 대한 생태학적 접근』(*Ways of Listening: An*

Ecological Approach to the Perception of Musical Meaning)으로(Clarke 2005), 깁슨(James Gibson)과 브레그만(Albert Bregman)의 듣기 장면 분석에 입각한다 (Gibson 1966, 1979; Bregman 1990 참조; **심리학** 같이 참조). 클라크가 주목하는 한 가지 중요한 점은 음악적 소리가 다른 소리와 같은 **장소**, 혹은 소리 세계 (sound world)에 존재한다는 사실이다(**소리** 참조). 이것은 청각(hearing)과 청취의 활동적인 성격을 강조한다. 우리는 특정 소리를 걸러내고 찾아내며, 그 과정에서 그 소리들이 어디서 왔는지, 무엇을 의미하거나 나타내는지 식별하려고 시도한다. 클라크는 다음과 같이 말했다.

> 지각은 환경정보의 습득이 본질적으로 강화되어, 시스템이 환경과의 공명을 최적화하기 위해 자체 조정되는 *자가 조율 과정*이다... 인간과 다른 동물들이 세상을 지각할 때, 그들은 적극적으로 자가 조율 과정을 거친다. 지각은 본질적으로 탐구적인 것으로, 환경에 대해 더 많은 것을 발견하기 위해 자극의 원천을 찾는다... 공명(resonance)은 수동적이지 않다. 그것은 지각하는 유기체가 환경에 대해 적극적이고 탐구적으로 관여하는 것이다.
>
> (Clarke 2005, 19)

위의 설명은 소리에 대한 생리적 반응으로서의 듣기(hearing)와 소리에 귀를 기울이고 해석하는 심리적 판단으로서의 청취(listening) 사이에 있는 관습적인 구별을 모호하게 하기 때문에 흥미롭다(Barthes 1985 참조). 마찬가지로, 연주가이자 음악학자인 버트(John Butt)도 다음과 같이 관찰했다:

> 우리는 우리가 듣는 모든 것을 특정한 모양, 패턴, 움직임, 공명, 감정에 끊임없이 동화시켜야 한다. 그리고 우리는 반드시 작곡가나 연주자들의 어떤 특정한 의도 이전에 이것을 해야 한다... 따라서 이 창조적인 청취 능력이 어떤 음악적 행위에 앞서 있다면, 작곡, 연주, 그리고 청취의 역할 사이에 분명히 일정한 순환이 있을 것이고 각각의 활동은 그것이 분리된 정도까지 다른 활동에 대한 새로운 고려사항에 의해 조명될 수 있다. [따라서] 현존하는 레퍼토리는 우리에게 그들의 창조 당시에 감각적으로 인식하는 것이 어떤 것인지, 과거 혹은 다른 평행 문화권 사람들이 삶을 통해 그들의 방식을 들었던 '육화의 공식'(carnal formulas)의 관념을 설명해 줄 수 있을 것이다.
>
> (Butt 2010, 7 [이탤릭체 덧붙임]; **정서**, **창의성** 같이 참조)

이러한 생태적 관점은 수많은 다른 방법에서 소리와 청취의 내재성으로 확장될 수 있다. 예를 들어, 청취는 음악이 생산되고 수용되는 역사적 시기(**시대 구분** 참조)뿐만 아니라 **문화, 계급, 민족, 젠더** 및 기타 많은 관련 요인에 의해 좌우된다(Johnson 1996; Riley 2004; Bonds 2006; Kaltenecker 2011; Gregor 2015 참조). 인류학적, 사회학적 관점은 청취의 내재적 특성에 집중할 수 있지만(Born 2010b 참조), 청자가 특정 소리에 어떻게, 왜 반응하는지를 고려하기 위해 철학적이고 정신 분석적인 질문을 할 수 있다(**의식, 정서** 참조). 예를 들어 미국 음악학자 슈워츠(David Schuwarz)는 라캉의 정신 분석 이론의 관점에서 청취를 조사했다. 한 사례 연구에서, 슈워츠는 아담스(John Adams)의 오페라 《닉슨 인 차이나》(*Nixon in China*) 청취 경험을 소리를 느끼는 제2의 피부(a sonic second skin)로 자기 자신을 감싸는 환상에 비유한다. 이 환상은 미국 미니멀리스트 작곡가들의 환경적 관심에서 생기는 효과라고 할 수 있다(Schwarz 1997; Pyevich 2001 같이 참조; 청취 철학과 역사에 대한 자세한 내용은 다음의 사이트 참조. http://history-of-listening.com/team/106-2/).

더 나아가 '음악은 내포된 청자(implied listener)를 염두에 두고 쓰인 것인가?'라고 질문할 수 있다. 버트는 몬테베르디의 오페라나 바흐의 수난곡과 같이 어떤 더 긴 작품들은 '시간이 지남에 따라 안정적이고 일원화된 자아감을 발전시킬' 특정한 청자의 의식적인 함양을 나타낸다고 주장했다(Butt 2010, 18). 버트는 내포된 청자를 다른 두 가지 유형의 음악으로 대조한다. 첫 번째 유형은 공식적인 의식이나 명상을 목적으로 작곡된 음악과 같이 듣기(hearing)를 요하는 작품으로, 청자들은 그 소리에 반만 주의를 기울일 것이다. 두 번째 유형은 '듣는 사람의 기대치에 맞춰 연주하고, 청중을 염두에 두고 명확하게 설계된' 좀 더 일반적인 범주의 '청자 지향적' 작품이다(앞의 책, 8). 예를 들어, 17세기와 18세기에 푸가 짜임새를 사용한 것은 분명히 그러한 학습된 스타일에 익숙한 청자(관객과 연주자 모두)를 위한 것이었다(**양식** 참조; Chapin 2014b 같이 참조). 버트가 여기서 강조하는 중요한 점은 특정한 청취 방식(modes of listening)이 존재한다는 것이다.

1800년경부터, 서양 예술 음악은 점점 더 주의 깊고, 훈련된 형식주의적인 청취 방식에 의해 지배되었다(**형식주의** 참조). 미국의 음악학자 수보트닉은 이것을 '구조적 청취'라고 불렀다(Subotnik 1996, 148–76 참조). 수보트닉이 이 용어를 사용한 것은 독일의 비판 이론가 아도르노가 1969년 에세이 「음악 분석의 문제에 대하여」('On the Problem of Music Analysis'; Adorno 2002, 164)에서, 그리고 『음악사회학 입문』(*Introduction to the Sociology of Music*, 1962)에서 더 광

범위하게 다루었던 구조적 청취(strukturelles Hören) 논의를 따른다. 여기서 구조적 청취는 '전문가적 청취자(expert listener)'와 관련이 있으며 청자와 청취 행동 유형의 정점으로 제시된다(Adorno 1976). 그러나 수보트닉의 구조적 청취의 정의는 오스트리아 작곡가 아놀드 쇤베르크의 에세이(Schoenberg 1975 참조)를 참조하면서 더욱 발전되었고, 이 정의는 **계몽주의**의 마지막 단계와 철학자 칸트의 1790년『판단력 비판』까지 거슬러 올라간다(Kant 1987). 20세기 후반 독일과 영미 학계의 지배적 패러다임이 된 구조적 청취는 음악적 소리가 자율성을 갖도록 한다(**자율성** 참조). 또한 구조적 청취는 기본적인 '아이디어' 또는 게슈탈트(gestalt)로부터의 주제적 발전 감각과 중심 조직 원리(central organizing principle)를 향한 리만적 탐구에 의해 동기 부여된다. 여기서의 중심 조직 원리는 각 구성 요소가 전체와 관련이 있는 단일성의 근원이라고 할 수 있다. 게다가, 이러한 청취 방식은 본질적으로 서양의 표준적인 조성 양식, 장르 및 기법에만 제한된다(**정전, 양식, 장르** 참조).

물론, 예를 들면, 바흐와 같이 구조적 청취의 대상이 되는 많은 음악은 이런 종류의 청자를 염두에 두고 작곡된 것이 아니다. 논란의 여지가 있지만, 구조적 청자를 염두에 두고 작곡하는 관행은 베토벤 전후 돈을 지불하는 청중의 출현과 그에 따른 음악 **비평**의 발생과 일치한다. 그럼에도 불구하고, 역사를 통틀어, 작곡가들은 음악적 사건에 대한 청자들의 기억을 표현하는 데 있어서 덜 주의를 기울이는 청취로도 인지할 수 있는 수준의 반복과 놀라움을 이용했다. 마찬가지로 오페라, 연극 및 의전 음악은 모두 다양한 방식으로 주목하게 한다.

구조적 청취 개념에 대해 저항하는 것은 1930년대 비판이론가 벤야민의 연구에서 뚜렷이 드러난다. 벤야민은 그가 말한 '기술복제시대'에서 녹음된 소리 청자를 구조적 청취의 제약으로부터 자유롭게 한다고 하였다. 즉 '기술복제시대가 예술과 예술의 기반이 되었던 제의 종교(cult)를 분리했을 때, 그 자율성의 모습은 영원히 사라졌다'(Benjamin 1992, 220)고 주장했다. 다시 말해서, 녹음된 소리는 콘서트 환경에서 소리와 연주자 사이의 전통적인 연계를 없애고 청자들이 자기 나름의 방식으로 소리에 집중할 수 있도록 한다. 청자들은 자신의 목적을 위해 음악을 자유롭게 '사용'할 수 있다.

1980년대와 1990년대 **신음악학**이 부상함에 따라, 수많은 종류의 청취가 광범위하게 포스트모던 들기 방식(**포스트모더니즘** 참조; Dell'Antonio 2004 같이 참조)이라고 할 수 있는 것으로 제안되었다. 예를 들면 '일상적(everyday)' 청취(DeNora 2000; Clarke 2005), '조형적 청취(plastic listening)'(Szendy 2008) 또는 대중음악학자 카사비안이 말하는 '편재적 청취(ubiquitous

listening)'(Kassabian 2013)처럼 말이다. 이러한 청취 방식은 디지털 사운드와 앞서 언급한 어쿠스마틱 사운드의 확산으로 인해 제공되는 새로운 가능성에서 비롯된다. 이러한 상황에서 집에서의 배경음악처럼 개인적이든 가게, 카페, 술집, 체육관 등에서처럼 공적이든 청취는 '동시적이고 부차적인 활동'으로 발생한다(앞의 책, 18). 그러나 대조적인 관점은, 가상적이고 어쿠스마틱한 환경이 신체적 감각(몸 참조), 물질적 감각, 그리고 '살아있는 존재'의 감각이 전경화되는 보다 세심한 방식의 청취로 청자를 끌어들일 수 있는 잠재력을 가지고 있다는 것이다. 다시 말해서, 가상 사운드 환경, 음악과 사운드 아트의 짜임새, 리듬, 모양, 윤곽, 층, 강약의 미묘한 변화와 미세한 세부 항목들과 같은 소리의 물질성에 대한 관심을 끈다. 예를 들면 앰비언트(ambient), 일렉트로니카(electronica), IDM(Intelligent Dance Music)과 EDM(Electronic Dance Music)과 같은 음악이 그러한 관심을 끄는 것이다(제의적인 트랜스(trance) 문화의 청취 방식인 딥 리스닝(deep listening)에 관한 민족지적 관점을 위해 다음을 같이 참조 Becker 2004).

청취 방식에 대한 추가적인 제안은 프랑스의 어쿠스마틱 작곡가이자 이론가인 셰페르로부터 나왔는데, 그는 에꾸떼(écouter), 콩프랑드르(comprendre), 위흐(ouïr), 그리고 앙땅드르(entendre)라는 네 가지 방식을 제안했다. 클라크는 이러한 유형을 다음과 같이 요약한다.

> 셰퍼에게 '에꾸떼'는 즉 소리를 담당하는 대상과 사건을 파악하는 지표적인 청취 방식이라고 특징지어지는데, '일상적' 청취와 가장 밀접하게 들어맞는 청취의 종류이다. 반면에 '콩프랑드르'는 횡단 신호에서 삐 소리를 내는 장치가 길을 건너는 것이 안전하다고 신호하는 것처럼 소리를 기호로 청취하는 활동이다. 이 활동에서 소리는 소리 영역 밖에 있는 기의의 기표 역할을 한다. '위흐'는 단순히 소리가 발생했고, 울려 퍼지는 사건이 있었다는 것을 표명하는 것으로 정의된다. 그리고 마지막으로 '앙땅드르'는 음색, 질감, 세기 등과 같은 소리 자체의 특성에 주목하는 청취의 한 종류이다.
>
> (Clarke 2005, 143)

오페라와 발레를 포함한 모든 시청각 매체에 적용되는 부분이기는 하지만, **영화 음악**이론에서 프랑스의 영화 이론가 시옹은 인과적, 의미론적, 축약적이라는 세 가지 청취 방식에 주목했다(Chion 1994, 25–34). 이 세 청취 방식은 청취 행위가 움직이는 이미지에 대한 우리의 인식을 추가하거나 바꾸는 여러 가지 방

식을 반영한다. 시옹은 누가 듣고 있는지 혹은 듣고 있지 않는지를 영화 속 소리가 제시할 방법에 대해서도 가치 있는 의문을 제기했다. 이런 점에서 그는 시점(point of view)에 매우 근사하게 상응하는 '청점(point of audition)'이라는 용어를 제안한다(Cizmic 2015 같이 참조). **장애** 연구는 또한 **몸**의 중요성을 강조하는 청취와 청각의 여러 가지 대안적인 방식을 제시했다. 스트라우스는 그의 연구 『색다른 척도: 음악에서의 장애』(*Extraordinary Measures: Disability in Music*)에서 그가 '비범한'(이례적인), '보통의', '장애에 대한 차별이나 편견을 가진(disablist)', '시각장애의', '청각장애의' 그리고 '거동 장애의' 듣기라고 분류하는 예에 대해 논의한다(Straus 2011). 노화의 영향(스트라빈스키, 카터)과 청각장애의 시작(베토벤, 스미스) 외에도 장애 연구는 청각장애인 타악기 연주자 글렌니(Evelyn Glennie) 같은 연주자들과 레이 찰스(Ray Charles), 스티비 원더(Stevie Wonder) 같은 시각장애인 음악가들의 경험에 주목하며 이들 예술가의 경험에 대해 중요한 의문을 제기한다.

청취는 또한 철학적 검토의 대상이 되어왔다. 예를 들어 프랑스의 철학자이자 문화 이론가인 장 뤽 낭시(Jean-Luc Nancy)는 청취가 **주체성**과 **주체 위치**의 존재론적 조건에 필수적이라고 주장했다(Chua 2011 같이 참조; 청취 주체의 출현에 대한 역사적 관점을 위해서는, Moreno 2004; Erlmann 2010 참조). 낭시는 존재 상태로서의 청취를 통해 주체가 '내/외부, 분열과 참여, 탈 연결과 전염의 공유'에 참여한다고 주장한다(Nancy 2007, 14). 낭시에게 청취는 **의미**보다는 감각으로서의 소리이다. 이처럼 낭시에 따르면 청취의 본질은 음색인데, 그것이 '주체의 울림'이기 때문이다(앞의 책, 39). 그러나 주장하건대 이 견해는 청취의 문화적 우연성을 강조한다. 이 경우에는 프랑스 관점으로, 적어도 베를리오즈에서 드뷔시(Claude Debussy), 메시앙, 불레즈, 그리제이(Gérard Grisey) 그리고 그 이상에 이르기까지의 작곡가들이 음색에 높은 **가치**를 부여하고 있다. 청자들은 틀림없이 그들이 듣고 싶은 것을 듣거나 그들이 문화적으로 편향된 소리와 관련하여 듣고 싶은 것을 판단한다. 보다 오스트리아-독일 중심의 관점에서 이야기하는 크레이머는 다음과 같이 반박한다:

> 그렇다, 음색이 없는 음정이나 강약은 없지만, 리듬, 어택, 템포, 질감, 윤곽 등은 말할 것도 없고 음정이나 강약이 없는 음색도 없다. 단순히 순수한 물질성이나 '울려 퍼지는 감각'이라는 명목 아래라도 이상화(idealization)를 위해 음색을 단일화하는 것은 말이 되지 않는다.
>
> (Kramer 2014, 401)

다른 관점에서, 프랑스 철학자이자 음악학자인 센디(Peter Szendy)는 질문을 던 진다. 누군가의 청취를 우리가 들을 수 있을까?(Szendy 2008). 그의 대답은 우리 가 음악 편곡을 들을 때 누군가의 청취를 듣는다는 것이다. 예를 들면 베버의 오페라 《마탄의 사수》(Der Freischütz)의 베를리오즈 편곡에서처럼 말이다. 이 경우, 센디는 베를리오즈의 베버 청취를 우리가 듣는다고 주장한다. 물론, 동일 한 주장이 인기 있는 노래의 커버 버전을 포함한 모든 종류의 편곡으로 확장될 수 있다(**커버 버전** 참조). 음악을 듣는 것에 대한 관련 아이디어와 낭시에 대한 추가적인 고찰은 즈비코프스키(Zbikowski 2013)를 참조하면 된다.

마지막으로, 청취는 항상 공개적으로 공표되는 것은 아니더라도 음악이론과 분석의 중요한 구성 요소였다. 많은 중요한 음악이론적 연구들은 인간의 인지와 지각에 대한 심리학 연구를 기반으로 요점을 추론해왔다(**심리학** 참조; Lewin 1986; Lerdahl and Krumhansl 2007; Temperley 2001, 2007 같이 참조).

* 더 읽어보기: Ashby 2004; Atton 2012; Bacht 2010a, 2010b; Bonds 2006; Born 2013a, 2013b; Brittan 2011; Butt 2010; Daughtry 2013, 2015; Demers 2010; Goddard, Halligan and Spelman 2013; Priest 2013; Smith 2001; Stanyek and Gopinath 2014; Sterne 2012a, 2012b; Sykes, I. 2015; Thompson 2002; van Maas 2015; Journal of the Royal Musical Association 135/1(2010) [2006년 11월 케임브리지 대학교의 킹스 칼리지에서 열린 컨퍼 런스에서 부상한 청취에 집중한 특별호]

강예린 역

문학 이론(Literary Theory) 자서전, 전기, 해체, 담론, 영향, 상호텍스트성, 포 스트구조주의, 구조주의 참조

마르크스주의(Marxism)

마르크스주의는 처음에는 마르크스(Karl Marx)와 엥겔스(Friedrich Engels)의 저술로 시작했지만, 이후 이 저술을 해석하고 그 뜻대로 구축하고자 하는 사상 이다. 마르크스주의가 주로 영향을 끼친 분야는 경제적, 정치적인 영역이지만 사회적, 철학적인 차원도 있다.

마르크스는 계급(**계급** 참조)의 이해관계를 통해 사회의 경제적 기반을 강조

하려고 했다. 계급은 자본주의 및 사회경제적으로 정의되고 구분되며, 서로 상충하고 경쟁하는 이해관계에 놓여 있다. 그에게 있어서 경제적 기반은 사회를 정의할 뿐만 아니라 사회적이고 정치적인 관계도 결정했다. 경제적 기반은 하위 계급인 프롤레타리아(**정치** 참조)에 대한 억압과 착취에 바탕을 두고 있지만, 그는 이 계급이 정치에서 혁명을 일으킬 수 있는 잠재적인 힘이 있다고 보았다.

1848년 유럽 전역에서 일어난 혁명적 대격변은 그 시기 마르크스의 저술에 극적인 맥락을 부여한다. 그해 마르크스의『공산당 선언』(*The Communist Manifesto*)은 놀라운 양극성으로서의 역사적 관점을 보여주고 있다.

> 이제까지 사회의 모든 역사는 계급 투쟁의 역사이다. 자유민과 노예, 세습귀족과 평민, 남작과 농노, 동업자 조합원과 직인, 요컨대 억압자와 피억압자는 부단히 대립했으며, 때로는 은밀하게 때로는 공공연하게 끊임없이 투쟁을 벌여왔다. 이 투쟁은 항상 전체 사회의 혁명적인 개조로 끝나거나 투쟁 계급의 공동 몰락으로 귀결됐다.[5]

(Marx and Engels 1998, 34–5)

이러한 역사관은 마르크스의 현재에 대한 **해석**을 결정지었다. 이는 헤겔 철학에 대한 인식과 변증법적 사고를 반영한다. 마르크스는 이러한 갈등과 대립을 정과 반으로, 충돌로 향하는 반대되는 극으로 보았다. 반대되는 극들이 충돌하는 순간 새로운 혁명적 순간이 출현하는 것이다. 그러나 더욱 큰 논쟁이 이러한 작용과 사건의 필연성에 대한 문제와 함께 벌어졌다.

마르크스의 저술은 사회적으로 **문화**와 큰 관련이 있음에도 불구하고, 그는 완성된 이론이나 예술의 위치에 대한 어떤 구체적인 논의도 하지 않았다. 그러나 그에게 문화 활동은 분명히 사회의 상부구조에 속한 것이었고, 따라서 경제적 기반에 의존하는 것이었다. 이러한 의존성은 문화의 물질적 특성과 사회를 반영하는 것이라는 역할을 나타낸다. 따라서 이는 예술작품의 **자율성**에 대한 주장을 전복시킨다. 또한 문화적 맥락을 이데올로기적인 작용으로 볼 수도 있는데, 이는 계층이 자신들의 진정한 역사적, 정치적 운명을 보지 못하게 하는 '거짓 의식'을 낳게 할 수도 있다(**이데올로기** 참조).

마르크스주의를 실현하고자 하는 시도는 1917년 러시아 혁명을 통하여 예술

5) 카를 마르크스, 프리드리히 엥겔스,『공산당 선언』, 이진우 옮김(서울: 책세상, 2018), 번역 사용

에서 전례 없는 실험으로 이어졌지만, 소련에서 스탈린주의가 시작되면서 마르크스주의는 조야하고 완고한 독단적인 신조로 전락해버렸다. 마르크스주의를 실현 가능한 문화관으로 전환하려는 시도는 이념적 규범이었던 사회주의 리얼리즘 정책으로 이어졌다. 이 정책에 따르지 않았던 **형식주의** 예술가, 작곡가, 작가들을 향해 비난이 가해졌다. 이들이 프롤레타리아의 사회적 현실과 실제 삶을 긍정적으로 나타내지 않았기 때문이다. 이러한 상황은 특히 작곡가 쇼스타코비치에게 직접적인 영향을 미치게 되었다. 음악학에서도 스탈린주의 국가의 이익을 위해 음악 **비평**과 교육이 왜곡되어 이루어지고 있었다.

소련에서 마르크스주의의 공식적인 경직성과는 대조적으로, 20세기에 많은 영향력 있는 사상가들이 마르크스주의와 긍정적으로 교류했고, 문화와 사회의 관계를 더욱 생산적인 방식으로 다루었다. '서구마르크스주의'라는 용어는 소련의 공식적인 정책과 이데올로기와는 관계없는 것으로, 마르크스주의 사상의 흐름을 정의하기 위해 발전된 용어이다. 여기에서 가장 주목할 만한 사상가는 스탈린주의의 영향을 받았고 실제로 정치적인 경험이 있었던 헝가리 마르크스주의자 루카치(György Lukács)였다. 루카치는 19세기 소설과, 소설에 나타나는 현실 묘사 연구를 통해 사회주의 리얼리즘 문학 이론을 발전시켰다. 문학적 경향과 나란히 나타나는 음악적 경향을 추적하기는 어렵지만, 이는 **모더니즘**의 강력한 전조로 볼 수 있다. 루카치의 가장 중요한 이론적 연구는 1923년에 출판된 『역사와 계급의식』(History and Class Consciousness)이다(Lukács 1971). 이 책은 인간화된 마르크스주의를 나타내는 책으로, 유물론적인 역사 개념에서 소외와 같은 쟁점들을 다루고 있다. 루카치의 작업은 문화에 대한 이해를 내포하지만, 프랑크푸르트학파 대부분과 아도르노의 작업은 문화와 사회의 관계에 초점(**비판 이론** 참조)을 정확히 맞추고 있다. 아도르노를 마르크스주의자로 묘사하는 것은 극단적으로 단순화시킨 것이지만, 그가 등장하는 지적인 맥락에서 마르크스주의는 중요한 부분을 이루고 있다. 그러나 아도르노는 문화를 단지 경제적 기반에 의존하는 상부구조의 일부로 받아들이지 않을 것이다. 오히려 아도르노에게는 현실 세계와 예술작품 사이의 중재 과정이 있는데, 이는 음악의 맥락에서 보면 음악적 재료 안에서 일어나는 중재이다. 의미심장하게도 아도르노는 어떤 궁극적인 진리나 초월적인 순간을 열망하는 변증법적 과정이라는 헤겔적 관점에 동의하지 않았다. 대신 헤겔적 주장의 전체화시키는 충동에 저항했다. 그리고 변증법적인 사상이 부정적인 관계에서 멈춰버린 것으로 보았다. 정과 반은 충돌할 수는 있지만, 반드시 새로운 합을 초래한다고 볼 수는 없다. 이 부정 변증법은 역사적 진보와 예술적 부활에 대한 단순화된 관점을 거부한다. 이는 20

세기의 특정한 예술적 문제 및 맥락에 나타나는 긴장을 보여주고, 그중에서도 특히 쇤베르크의 무조음악과 초기 모더니즘과의 관계를 보여준다.

1970-80년대(Gloag 2012 참조)에 발전한 **포스트모더니즘** 이론은 마르크스주의적 관심사에서 중요한 전환을 보여주었다. 마르크스주의의 중심 교의가 이제는 더 이상 믿을 수 없는 모더니즘의 '메타서사'로 개편되었기 때문이다. 그러나 음악과 마르크스주의에 관한 어떤 글들은 마르크스주의와 음악을 이해하는 것에 새로운 가능성을 보여주고 있다(Krims 2001; Klumpenhouwer 2001 참조). 음악의 상품화의 증가는 더욱 치밀한 조사를 필요로 하는 반면에, 세계적 자본주의의 헤게모니적 성격(**세계화** 참조)은 계속해서 마르크스주의 비판에 취약한 문제들을 불러일으킨다. 예를 들어 영국의 작곡가 부시(Alan Bush)와 티펫의 마르크스주의에 대한 정치적 행동을 고찰하는 것은 작곡가들의 발전 과정을 통찰하게 해준다. 그리고 그 시기를 반영하는 맥락의식을 보여주기도 한다(Bullivant 2009, 2013 참조).

* *더 읽어보기*: Bottomore 1991; Eagleton and Milne 1996; Kelly 2014; McClellan 2000; McKay 2005; Nelson and Grossberg 1988; Paddison 1993

정은지 역

의미(Meaning)

음악은 종종 표현적 가능성과 성격의 측면에서 묘사되어 왔으며, 이는 의미에 대한 문제로 이어지거나 다음의 질문을 제기하였다. 음악이 의미하는 것은 무엇인가?

이 질문은 음악과 음악학의 역사 내내 반복되어 왔으며, 음악 **미학**의 본질을 규정하는 질문 중 하나이다. 비록 이 질문은 오랜 역사를 지니지만, **낭만주의**로 정의되는 음악의 확대된 **주관성**과 표현적 잠재력이 음악에 관한 글쓰기에서 유사점을 찾았던 19세기에 완전히 초점이 맞춰진다.

음악의 본질과 그 의미에 대한 논쟁은 1854년에 빈의 음악평론가 한슬리크가 『음악적 아름다움에 대하여』를 출판하면서부터 발전했다(Hanslick 1986; Bujic 1988, 11-39). 이 책은 음악과 의미에 대한 문제들을 둘러싸고 있었던 많은 가정들을 논쟁의 대상으로 삼았고 음악의 **자율성**과 형식주의(**형식주의** 참조)의 음악작품(**절대** 같이 참조)에 대한 이해를 위한 기반을 마련했다. 한슬리크에게 음

악은 '소리 나고 움직이는 형식'이다(Hanslick 1986, 29; **형식** 참조). 즉, 음악 내부적 메커니즘이 음악의 본질과 정체성을 이해하는 열쇠인 것이다.

한슬리크의 비평은 바그너와 그의 영향을 받은 작곡가들, 그리고 그와 관련한 문제를 직접적으로 비판하였다. 바그너는 한슬리크를 그의 오페라 《뉘른베르크의 명가수》에서 베크메서라는 현학적인 인물로 표현하는 것으로 반응했다. 이것은 바그너 음악극의 맥락을 통해서 19세기의 음악이 '비(non-)' 또는 '추가적으로(extra-)' 정의될 수 있는 많은 것들을 요약하기 위해 음악 외부적 요소를 살펴보는 것이다. 그러나 바그너가 그 시대의 음악 지형과 유산을 모두 지배했을지는 모르지만, 형식적이고 자율적인 힘으로서의 음악이라는 한슬리크의 독창적인 생각으로부터 이어지는 강력한 흐름은 여전히 존재한다.

음악적 의미에 대한 주요 연구에서 영국의 음악학자 쿡은 한슬리크의 유산을 바탕으로 한 의미에 대한 논의가 여전히 형식주의에 근거하고 있다고 주장한다.

> 한슬리크의 문제적 유산은 철학자들의 작업에서 가장 뚜렷하게 드러나고, 보다 최근에는 학문적 논쟁에서 의미에 대한 쟁점을 다시 인정하기도 하지만, 형식주의의 근본적인 가치를 유지하는 측면에서 음악이론가 들에게서 더욱 두드러진다... 기본적인 전제는... 해튼의 말을 빌리자면, '음악의 의미는 본질적으로 음악적인 것이다'이다. 그래서 음악의 표현적 자질, 묵인, 체념, 혹은 거부의 자질에 대해 말할 때면, 음악의 주제, 조화적 진행, 또는 형식적 모델을 말할 때만큼이나 이야기하게 된다.

여기에 제시된 설명은 형식주의와 의미의 대립보다는 양자의 인식적인 관계가 존재한다는 것을 암시하고 있다. 하지만 그 관계의 토대는 음악적 소재를 통하거나 그 주위에 구축된다고 본다. 미국의 음악학자 콘은 '형식적인 개념과 표현적인 개념은 분리될 수 없고, 이는 하나의 문제를 이해하는 두 가지 방식을 나타낸다'고 깔끔하게 요약했다(Cone 1974, 112).

신음악학으로 느슨하게 정의되었던 많은 작품들이 음악의 의미를 정의하거나, 적어도 음악의 대표성을 고려하는 문제에 다시 직면하게 되었다. 가장 광범위한 시도는 크레이머의 저서『음악적 의미: 비판적 역사를 향하여』(Kramer 2002)에서 시도되었다. 크레이머는 서론에서 음악적 의미와 현대적 경험의 관계를 음악의 핵심 요소로 본다. '이 책은 의미를 음악사의 기본적 힘이자 음악이 어떻게, 어디서, 언제 들리게 되는지에 있어서 없어서는 안 될 요소로 정의한다(앞의 책, 1; **청취** 참조).'

크레이머에게 있어, 문제의 실체가 없다는 것은 이를 이해하는 데 장벽이 되

는 것이 아니라 그 핵심이 된다. '이 책의 근본적인 요점은 음악적 의미의 명백한 딜레마가 실제로 그 자체의 해결책이라는 것이다.' 그는 음악의 의미에 대해 질문하는 것은 '음악에 의미가 있는가에 대한 물음이 정확히 음악의 의미가 되는 것'이라고 주장한다. 즉, 우리는 음악에 의미를 부여하기 시작하거나 음악이 어떤 의미로 인식될 수 있는지를 반영하는 다양한 담론(**담론** 참조)을 통해 음악을 바라본다. 그러나 음악적 의미의 추구는 근본적으로 주관적인 과정으로 남아 있고, 계속해서 다른 반응과 해석(**해석** 참조)을 불러올 것이며, 이 모든 것들이 음악이 의미하는 것의 다양성을 더해줄 수 있을 것이다.

* *같이 참조*: **해석학, 언어, 포스트구조주의**

* *더 읽어보기*: Berger 2009; Chapin and Clark 2013; Grimes, Donovan and Marx 2013; Hatten 1994; Head 2002; Karnes 2008; Kramer 2011; Robinson 1997

<div align="right">김서림 역</div>

은유(Metaphor)

은유는 음악에 대한 우리의 관계, 그리고 실제로 일반적인 삶과의 관계를 정의한다. 은유 이론가들이 주장했듯이 우리가 사용하는 언어는 변함없이 세상에 대한 우리의 신체적, 육체적(**몸** 참조) 경험을 반영한다. 예를 들어 '상승'하는 음과 '하강'하는 음 사이 간격의 개념이다(Johnson 1987). 다시 말해 음악적 묘사는 은유적이다. 예를 들어, 음악은 슬프다고 말할 수 없다. 오히려 슬픔은 우리가 그것에 기인할 수 있는 특성이다(Neubauer 1986, 151). 은유는 **이론**과 **분석**에서처럼 음악을 자율적인 대상(**자율성** 참조)으로 취급하려 할 때조차도 발생하며, 음악에 대한 모든 형태의 **담론**에서 발생한다. 커밍(Naomi Cumming)은 음악에 대한 은유들을 '우리 정신적 측면에 관한 음향으로의 투영'으로 요약했다(Cumming 1994, 28). 은유가 음악적 묘사에 정보를 제공하는 방식에 대한 스크러턴(Roger Scruton) 논의에 대한 비판적 평가에서 커밍은 다음과 같이 말한다.

> 음악에 대한 설명이 음악을 '그 자체'가 아니라 이해의 대상으로 취급하여 '의도적 대상'으로 만든다면... 그러면 음악의 음향학적 특성보다는 우리 자신의 인지적 메커니즘에서 파생되는 속성에 대한 언급이 나타나기 마련이다.
>
> <div align="right">(앞의 책, 28)</div>

그러므로 그러한 은유들은 종종 음악과 신체 사이의 인지적 연결고리를 반영한다. 예를 들어, 오스트리아 음악이론가 쉔커는 분석적 축약에서 도표화환 바와 같이 음의지(der Tonwille)와 음악 성부진행(화음의 수직적 표현과 대조적인 음의 수평적 전개)의 움직임에서 '생명의 충동'을 감지했다. 바르트는 슈만의《크라이슬레리아나, Op.16, No.2》(1838)의 음악적 움직임에 대한 설명에서도 그는 작곡가 신체의 존재를 감지했다(Barthes 1985, 299). 이 예시들은 행위(**내러티브** 참조)와 움직임의 형태를 반영하는 음악적 은유의 습관적 경향을 보여준다. 후자는 애들링턴(Robert Adlington)에 의해 포괄적으로 검토되어 왔는데, 그는 은유이론(Lackoff 1993 참조)을 탐구하여 '변화의 공간화, 특히 움직임으로써의 변화의 개념화가 인간 인지에 필요하고 피할 수 없는 측면'이라고 제안한다(Adlington 2003, 300). 하지만 애들링턴은 무중력 상태나 축적 상태를 설명하는 것과 같이 움직이지 않는 형태의 은유들이 종종 더 적절하다는 것을 시사하는 일련의 조성이후(post-tonal) 작품들을 이야기한다. 그는 다음과 같이 주장한다.

> 음악은 존재의 형태에 대한 지배적인 생각들... 때로는 음악을 묘사할 때 사용하는 단어들에 의해 때때로 관찰되는 사실에 대한 균형을 제공할 잠재력을 지니고 있다. 이는 차이점[**타자성** 참조]을 강조하기보다는 선호하는 시간 개념과 일치시키는 것처럼 보일 수 있다.

드뷔시의《시링크스》(Syrinx, 1913)에 대한 아이레이의 기호학적(**기호학** 참조) 분석을 통해 이를 분석에 적용할 수 있는 방법을 제시한다. 아이레이는 프랑스 심리학자 라캉의 은유에 대한 정의를 패러다임('한 단어가 다른 단어로')으로, 환유어(metonym)를 합성(syntagmatic)('단어 대 단어 연결')으로 정의한다(Ayrey 1994, 136). 따라서 그는 과정과 변형의 감각을 드러내는 음악적 단위를 환유에 비유하고, 보다 정적이고 반복된 단위를 은유에 비유한다. 그리고 나서 그는 이것을 프루스트(Marcel Proust)의 소설『잃어버린 시간을 찾아서』(A la recherche du temps perdu, 1913-27)에 나오는 수사학적 구조와 비교하는데, 이 소설에서 '기억의 촉발제는 은유이지만 특정 기억의 확장과 탐구는 환유적이다'라는 것이다(앞의 책, 151). 다시 말해 드뷔시 작품의 음악적 담론은 환유적으로 병합된 아이디어와 패러다임 구조를 재확인하려는 은유적 시도 사이의 창조적 긴장으로 구성되어 있다.

은유가 음악학에서 해온 역할은 또한 역사적으로 더 많은 정보에 입각한 음악학적 접근의 주제가 되어왔다(Zon 2000; Spitzer 2004 참조). 역사 내내 문화

적 가치(**가치** 참조)는 음악을 기술하는 데 사용되는 은유를 제공하고 구성해왔다. 이러한 가치는 종교, 정치 및 과학과 같은 다른 영역에서 유동적인 담론과 은유를 반영하여 시간이 지남에 따라 변화됐다.

* 같이 참조: **언어, 내러티브**
* 더 읽어보기: Almen and Pearsall 2006; Chapin and Clark 2013; Johnson 2007; Kielian-Gilbert 2006; Kramer 2011; Lackoff and Johnson 1980; Larson 2012; Str면 2006; Watkins 2011a; Zbikowski 2009

김예림 역

모더니즘(Modernism)

모더니즘은 여러 맥락에서 다른 것들을 의미한다. 특정 작곡가와 작품을 동시에 지칭하면서 역사적 시대를 암시하는 말이지만, 19세기 후반에서 20세기 초까지 미술의 주요 발전을 아우르는 총칭으로 통용된다. 음악학이 별개의 학문으로 등장한 것도 모더니즘의 특정 측면과 일치한다고 볼 수 있다.

모더니즘은 오랜 역사를 지니고 있으며, 언제 끝났는지, 아니면 과연 끝났는지(**포스트모더니즘** 참조)에 대한 논쟁이 계속되고 있다. 어떤 역사적 시대든 옛것과 대조적으로 스스로를 새로운 것으로 생각하지만(**역사주의, 시대구분** 참조), 모더니즘은 유토피아에 접하는 진보에 대한 욕구를 투영하면서 새로운 것에 대한 높은 자의식적 심취를 드러낸다.

모더니즘의 기원은 새로운 합리주의와 계몽된 진보의 정신을 통해 스스로를 규정했던 18세기 **계몽주의**와 얽혀 있다. 모더니즘은 더 이상 가장 현재 유행하는 것은 아니지만, 가장 혁신적인 것에 어울린다. 진보와 모더니즘의 연관성은 정치적 차원에서 명백한 의미를 부여하고 있다. 그리고 우리가 현재 알고 있듯이 모더니즘은 1848년의 혁명적 격변의 여파로 나타나는 것으로 보인다. 이 순간과 그 현대성은 마르크스(Karl Marx)와 엥겔스의 저술, 특히 1848년의『공산당 선언』의 이론적 성찰에서 나타난다(Marx and Engels 1998). **마르크스주의** 프로젝트는 모더니즘의 적절한 반영을 제시하는 것으로 볼 수 있다. 미래에 대한 집착, 역사적 필연성, 변증법의 힘 모두 모더니즘의 보다 심미적인 형태이다. 볼셰비키 혁명의 마르크스주의의 정치적 실현 시도 역시 정치적 **아방가르드(정치학** 참조)의 행동을 통해 모더니즘과 어느 정도 유사하다.

1848년은 음악 역사에서 중요한 순간이기도 하다. 이 시기에 모더니즘에 관한 여러 정치적, 철학적 진술들이 있었다. 이는 19세기 후반과 20세기 초의 완전한 미적 모더니즘의 모든 특성을 갖춘 출현의 전조로 볼 수 있다. 19세기 중엽, **낭만주의**와 그 시대의 지배적인 미적 맥락, 양식적 맥락의 뚜렷한 변화가 목격되었다. 이 시기의 음악에 대한 가장 중요하고 설득력 있는 작가 중 한 명인 달하우스에게 이 순간은 낭만주의와 시대 전반의 상징적 구분을 나타낸다.

> 19세기 초 음악은 낭만주의 시대의 낭만성이라고 할 수 있는 반면 [...] 세기 후반의 신낭만주의는 실증주의와 사실주의가 지배하는 비낭만주의 시대의 낭만성이라고 할 수 있다. 음악, 그 낭만 예술이 비록 사소한 것은 아니지만, 일반적인 용어로 '때에 맞지 않는' 것이 되었다. 오히려, 음악의 그러한 지배적인 시대 정신과의 분리는 막대한 규모의 영적, 문화적, 그리고 이데올로기적 기능[**이데올로기** 참조]을 수행하도록 하였고, 그것은 좀처럼 과장된 것이 아니며, 대안 세계를 의미했다.
>
> (Dahlhaus 1989b, 5)

그러므로, 달하우스에게 19세기 후반은 **실증주의**와 사실주의가 지배적인 시기였다. 실증주의는 관찰과 증거를 통해 검증된 지식의 관점을 구성한다. 이는 음악학의 출현과 분명한 관계가 있다. 아들러의 구분 및 분류에서 명백하게 나타나는 지식의 분류와 소재의 식별은 음악학의 필수적인 특징이 되었다(**도입** 참조). 달하우스에게 지배적이었던 사실주의 제언은 당대의 예술과 문학에 가장 잘 반영되어 있다. 이는 뭉크(Edvard Munch) 그림의 표현주의와 쇤베르크의 초기 무조성 음악에서 드러나는 모더니즘 특유의 과장된 표현성의 흔적으로 나타난다(**주체성** 참조). 하지만, 더 큰 중요성은 음악이 '때에 맞지 않게' 되었다는 달하우스의 주장이다. 다시 말해, 음악은 더 이상 주변 맥락에 쉽게 들어맞지 않는다. 음악이 '대안적 세계'로서 자리잡아 음악이 현실 세계와 분리됨으로써, 모더니스트적인 것이 되었다. 이 과정은 음악극이 대안적 현실이지만 현실 세계에 대한 논평과 성찰로 가득한 바그너가 주도했다.

이러한 비세속적인(other-worldly/**타자성** 참조) 특성은 19세기 후반과 20세기 초의 모더니즘 음악에서 종종 확장된다. 쇤베르크와 같은 작곡가들은 주류 관객들로부터 종종 소외되어 적대감과 거부감에 직면했다. 이는 **형식**과 내용의 급진주의가 증가하면서 점점 소외되고 음악 전반에 자기성찰적 아우라를 형성하는 데 도움을 주었다. 그러나, 이러한 해방 혹은 소외가 음악이 완전히 탈맥락화되었다는 것을 의미할 필요는 없다. 독일의 비판 이론가 아도르노에게 있어, 예

술작품이 비판적으로 될 수 있게 하는 것은 정확하게 이러한 **자율성**을 향한 추진력이며, 이는 반성을 가능하게 하는 거리를 구축한다(**비판 이론** 참조). 물론 이 과정은 결코 완전하거나 충분히 형성되지 않는다. 아도르노에 따르면 '예술은 사회를 반영할 뿐만 아니라 반대하며 사회와 융합할 뿐만 아니라 사회로부터도 갈라지는' 일과 세계 사이의 중재 과정이 있다고 한다(Paddison 1993, 128). 쇤베르크와 대조적으로, 스트라빈스키는 《봄의 제전》의 첫 공연 스캔들 이후 그의 음악에 더 많은 관객을 얻었다. 스트라빈스키는 러시아 신화의 재창조를 통해 '대안 세계'의 건설에도 관여하는 것으로 볼 수 있다. 하지만 아도르노에게 있어서 이러한 양상은 쇤베르크의 초기 음악에서 보여지는 비판적인 힘이 결여된 것이고 근본적으로 퇴보적인 것이었다(Adorno 1973 참조).

1920년대 초에 이르러 모더니즘은 초기의 급진적 정신에서 소위 질서로의 회귀라는 새로운 질서 감각으로 전환되었다. 이는 반음계의 모든 12음 전체를 다루는 체계적 질서인 쇤베르크의 음렬주의에서 살펴볼 수 있다. 이는 음악적 재료의 합리화와 신고전주의를 통해 나타났다. 어떤 면에서는 모더니즘이 계몽주의로부터 이어받은 합리화의 연속이라고 볼 수 있다. 반면 쇤베르크에게는 다시금 음악 **언어**를 새로운 미래 상황으로 확대하는 접근으로 볼 수 있다. 이는 음렬주의가 앞으로 100년 동안 독일 음악의 패권을 보장해 줄 것이라는 그의 민족주의적 주장(**민족주의** 참조)에서 명백하게 드러나는 신념을 통해 살펴볼 수 있다(Haimo 1990, 1).

음렬주의는 또한 음악에 대한 사고, 그리고 더 나아가 음악학에 영향을 미쳤다. 쇤베르크는 항상 음악에 대해 집필했고 작곡의 영향력 있는 선생이었는데, 베르크와 베베른은 가장 잘 알려진 그의 두 학생이다. 그리고 화성(Schoenberg 1978; **이론** 참조)과 작곡(Schoenberg 1970)에 대한 그의 이론적인 글은 그 주제에 대한 체계적인 이해를 추구한다. 그러나 쇤베르크는 또한 더 큰 미학적 관념에 관심이 있었고, 음악적 '관념'에 대한 이해를 형성하려는 그의 시도는 헤겔의 철학에 대한 이해를 반영한다(Schoenberg 1995). 쇤베르크는 또한 「어떻게 한 사람이 고독해지는가」(1937), 「신음악, 시대에 뒤떨어진 음악, 유형과 사상」(*New Music, Outmoded Music, Style and Idea*, 1946), 「혁신적 브람스」(*Brahms the Progressive*, 1947/Schoenberg 1975)와 같은 에세이에서 보듯이 작곡가로서의 자신의 지위와 위치에 대해 자의식적으로 고민했다. 그리고 이러한 자의식은 스스로를 문화적 지배자이면서 역사적 필요조건으로서 위치시키려는 모더니즘의 특성(that of modernism)을 반영했다. 그러나 이 과정은 현재를 정당화하기 위해 과거의 재창조라는 선례에 대한 탐구가 수반되었다. 이러한 면모는 쇤베르크가

저술한 「혁신적 브람스」에서 살펴볼 수 있다. 흔히 당시에는 바그너에 비해 브람스가 보수적이라고 여겨져 왔지만, 그러한 브람스를 혁신적 작곡가로 재탄생시켜 쇤베르크만의 모더니즘을 기대하는 것을 보면 분명하다. 이러한 선례 탐색과 과거의 재건은 모더니즘 내에서의 변화를 구성하며, 이는 과거와 현재를 미래와 연결하는 변화이다(Straus 1990 참조).

음렬주의는 계속해서 음악에 대한 사유에 영향을 끼쳤다. 작곡 과정의 복잡성뿐만 아니라 그 과정이 어떻게 드러날 수 있는지에 대해서, 작곡가와 이론가들에게 영향(**구조주의** 참조)을 미쳤으며, 1950년대 이후 현대 음악에 대한 많은 집필은 이러한 영향을 반영한다. 신고전주의는 또한 음악에 대한 사고에 더 큰 영향을 미쳤지만, 그것은 음렬주의에 대해 다른 방식으로 자신을 드러내기 위해서였다. 음렬주의는 동시대의 작곡과 그것에 대한 집필에 영향을 준 반면, 신고전주의는 초기 음악 연주에 대한 태도를 형성하는 데 도움을 주었다(**진위성/정격성** 참조).

신고전주의는 모더니즘 내부의 한 단계이자 양식적 문제의 집합으로 이해될 수 있지만(**양식** 참조), 때로는 모더니즘의 독창적 본성과 정신이 잔여 흔적으로 축소된 것으로도 여겨질 수 있다. 1920년, 스트라빈스키는 당시 과거를 향한 뜻밖의 관심 전환이라 평가된 것을 주도했다. 발레 《풀치넬라》(*Pulcinella*)는 일련의 작품들의 시작을 알렸고, 이 작품들은 모두 과거의 음악 양식과 새로운 관계를 맺고 있었다. 이러한 새로운 **역사주의**적 감각은 또한 새로운 수준의 객관성을 시사하는 것과 함께 왔다. 독일인의 맥락에서 이것은 힌데미트(Paul Hindemith)에 의해 확인된 신객관성(*Neue Sachlichkeit*)이 되었다. 스트라빈스키에게 있어서, 이 '객관성'은 연주자와 **해석**의 주관적 역할에 대한 부정과 음악의 표현적 본성에 대한 암묵적 억압을 포함하며, 스트라빈스키의 자주 인용되는 주장인 '음악은 그 자체로 본질적으로 어떤 것도 표현할 수 없다'는 것에 반영된 문제이다(Stravinsky 1936, 53). 이러한 태도의 출현은 예를 들어 토스카니니(Arturo Toscanini)나 스젤(George Szell)과 같은 지휘자의 작업에 반영되었듯이, 음악의 연주에 있어 보다 명확하게 정의된 역사적 의식과 객관성의 증대를 나타낸다. 미국의 음악학자 타루스킨은 시대적 연주 관습과 정격성 주장에 대한 비평을 통해 모더니즘과 연주 사이의 이러한 제안된 관계를 탐구했다(Taruskin 1995a).

모더니즘은 음악과 음악학에 강력한 영향력을 계속 행사하고 있다. 버트위슬, 불레즈 그리고 락헨만(Helmut Lachenmann)과 같은 많은 동시대 작곡가들이 그러한 예시이다. 그들은 여전히 모더니즘으로 정의될 수 있는 음악을 계속 만

들고 있다. 반면에 음악학은 모더니즘의 측면을 계속 반영하고 해석하려고 시도한다. 독일의 영향력 있는 문화·비판 이론가 하버마스는 「현대성: 미완의 프로젝트」(Modernity: An Incomplete Project)'라는 제목의 중요한 논고를 작성했다. 하버마스는 논고에서 포스트모더니즘을 생각하기에 앞서 모더니즘의 프로젝트가 완성되고 긴장이 해소되어야 한다는 암시와 함께 '모더니즘의 프로젝트가 아직 충족되지 않았다'고 주장한다(Habermas 1985, 13). 그러나 모더니즘이 그것의 유산을 이어가고 있는 중이거나(Heile 2009) 그것의 후기 상태(Metzer 2009)에 있는 반면, 모더니즘의 지목된 확실성은 광범위한 비평적 반응을 받아왔다. 역사적 진보의 필연성에 대한 가정과 예술작품의 자율성에 대한 열망은 포스트모더니즘의 다양한 이론과 전략에 의해 광범위하게 훼손되었다(Gloag 2012 참조). 음악학에서 이러한 중대한 상황의 반영에는 작품을 독립적인 것으로 숙고하는 것에서 맥락을 숙고하는 것으로, 실증주의를 숙고하는 것에서 해석을 숙고하는 것으로, 객관성의 아우라에서 주관성으로의 전환과 같은 쟁점을 둘러싼 새로운 구조와 연대가 포함된다(**신음악학** 참조).

* *더 읽어보기*: ashby 2004; Bowie 2007; Bradbury and McFarlane 1976; Butler 1994; Cook and Pople 2004; Downes 2010; Habermas 1990; Nicholls 1995; Ross 2012; Rupprecht 2015; Samson 1991; Straus 2009; Whittall 1999

강경훈 역

내러티브(Narrative)

내러티브는 시간에 따라 전개되었던 사건을 묘사한다. 내러티브화는 대사, 행동, 캐릭터, 반전, 클라이맥스 등의 장치를 포함하여 줄거리의 측면에서 사건들을 설명하며 그 사건들에 의미를 부여하려는 시도이다. 내러톨로지란 1980년대 초반 이후 문학 비평에서 나타난 분야로서 문학과 **문화**에서의 내러티브 문제를 다룬다(Mitchell 1981 참조). 화이트(Hayden White)에 따르면, 내러티브는 '아는 것을 말하는 것으로 변환하는 방법'과 관련이 있으며, 프랑스의 철학자 리쾨르(Paul Ricoeur)의 말을 빌리면 '단순한 사건 발생으로부터 구성을 도출해내는 방법'에 관한 것이다. 이야기를 만들기 위해 필수적인 내레이팅은 행위를 요구한다. 즉 줄거리는 벌어져야만 한다. 이런 면에서 내러티브는 줄거리나 이야기일 뿐만 아니라 극이기도 하다. 그러므로 내러티브의 정의는 매우 다양하며, 음악에

서 내러티브에 대한 많은 논의들은 내러티브의 다양한 정의들을 반영하고 있다.

나티에에 따르면 '내러티브는 사물과 사건의 시간적 연쇄가 초언어적 **담론**에 의해 인계되어질 때에만 나타난다.' 여기서 알 수 있듯이 내러티브는 담론과 관련이 있으며, 담론은 여러 가지 의미를 가지고 있다. 이 경우, 나티에는 담론을 음악에 대한 담론을 의미하는 말로 사용하고 있다. 즉, 그는 우리가 (혹은 다른 누군가가) 사건에 대한 설명을 통해, 또는 제목, 프로그램 노트 또는 다른 언어적 단서를 통해 음악을 설명할 수 있을 때에만 음악의 내러티브가 존재한다고 주장한다.

그러나 담론은 가령 말솜씨나 음악적 **양식**처럼 내러티브가 전달되는 방식을 가리킬 수도 있다. 이는 이야기와 내레이션 목소리 사이의 차이, 즉 문학 이론가 제네트(Gérard Genette)가 장면과 요약이라 구분한 것을 의미할 수 있다. 장면과 요약 구분은 미메시스와 디제시스라는 음악에서 내러티브에 대한 두 가지 가상 모델을 탄생시켰다(**다이어제틱, 비다이어제틱** 참조). 전자는 '수행자와 그의 행동을 연극처럼 재현하거나 서사적 텍스트처럼 사건을 실시간으로 모방하며 진행시키는' 음악의 가설적 능력과 관련되는 반면, 후자는 '수행자와 그의 활동을 포함하는 줄거리를 서술할 내레이터를 소설이나 서사시의 방식으로 투사하는' 음악의 가상 능력에 해당된다(Reyland 2014, 205). 이 두 경우는 표제, 서술적인 제목이나 텍스트(리트, 칸타타, 오페라, 팝송 등)가 있는 음악을 고려할 때 비교적 적용하기 쉽지만, 순수 기악곡에 결부시키기는 어렵다(**절대** 참조).

그러면 '순수한 기악곡에서 장면과 요약의 구분이 가능한가'라는 의문이 생긴다. 장면과 요약의 구분이 음악 **분석**과 같은 다른 형태의 논평이 드러내지 않는 무언가를 드러내는가? 아니면 문학적 내러티브에 음악을 지나치게 비유하려 하는 것일까? 음악은 구어나 문학적인 내레이션과 속성을 공유할 수 있지만, 그것들의 후예라기보다는 문학적인 내러티브와 관련된 것으로 생각하는 것이 낫다는 주장이 제기되어왔다(Almen 2008). 하지만 내러티브는 과연 올바른 비유라 할 수 있을까? 드라마는 '행위로 이루어진 줄거리'가 '드라마틱한 액션'을 시간상에서 발생시키는 것으로 정의되는 것이 더 적절하지 않을까? 그리고 줄거리는 '인과관계의 몇 가지 원칙으로 연결된 목적론적 발생'으로 정의될 때 더 적절하지 않을까? 즉, 사건은 일반적으로 어떤 형태의 해결이나 수렴으로 이어지는 궤도에 함께 묶여 있는 것이 아닐까?(Richardson 2006, 167) 이것은 여전히 드라마틱한 액션, 줄거리 등의 음악적인 등가물을 찾는 문제를 남긴다. 다음에 언급되는 것들처럼 음악 속 인물과 줄거리(Karl 1997), 주제(Ratner 1980; Haten 2004; Monelle 2006; Mirka 2014), 목소리(Ababte 1991), 수행자(Cumming 2000; Rupprecht 2013) 등 이러한 질문들에 대한 많은 연구가 이루어졌다. 게다

가 음악에 내러티브적 유사성을 적용하는 것에 대한 반대는 문학 작품에도 동
일하게 반대할 수 있을 것이란 이유로 반박되어 왔는데, 이는 독자가 사건 사이
의 연관성을 추론해야 하기 때문이다(Almen 2003).

　대부분의 학자들은 음악이 극적인 사건을 언어적 정확성과 연관시킬 수 없거
나 언어에 이용 가능한 미묘한 문법적 차이를 전달할 수 없다는 것을 인정한다.
예를 들어, 음악학자 나티에는 '공작부인'과 '5시 정각에 떠난다'는 언어학적인
연관성에 해당하는 정확한 음악적 표현은 없다고 주장했다. 이와 유사하게, 음
악학자 아바트(Abbate 1991, 52-4)는 음악이 과거 시제를 가지고 있지 않으며, 1
인칭과 3인칭 설명을 구별할 수 있는 방법이 없다고 주장해왔다. 즉, '우리는 보
통 어떤 음악을 지칭하는지를 결정할 수 없다'(Almén 2003, 4). 나티에는 음악이
'인용구 또는 다양한 스타일의 차용'을 통해 과거사를 환기시킬 수 있다는 것은
인정하지만, '시간에서 어떤 행동이 일어났는지를 가리킬 수는 없다'고 반박한
다(Nattiez 1990a, 244). 그러나 그러한 부정확성은 강점으로 받아들여질 수 있
다. 즉, 특정 사항에 얽매이지 않고 청취자(**청취** 참조)는 자신의 시나리오를 자
유롭게 상상할 수 있다(Rayland 2013, 45-6).

　사실 음악과 연극에서처럼 사물이 시간을 통해 연속적으로 서로를 발생시킨
다는 사실은 분명 음악과 내러티브(또는 드라마)의 비교를 유도하며, 나티에가
말하는 청취자의 '내러티브적 충동'을 충족시킨다. 이러한 견해는 음악에 대한
분석적 언어에서 내러티브적 용어의 존재에 주목한 미국 음악학자 콘의 지지를
받고 있다. 그는 주제, 응답, 전개, 논의 및 요약 용어의 사용을 인용하며, 푸가
를 대화의 모델과 연관시킨다(Cone 1974 참조). 그러나 독일의 비판 이론가(**비
판 이론** 참조) 아도르노는 말러 음악을 소설적 특성으로 본 관점에 대해 고려하
면서 '음악은 그 자체이며, 그 자체의 맥락이고, 서술 없이 서술한다'고 제안했
다. 이와 유사하게, 미국의 음악학자 아바트는 '음악에서 경험된 어떤 **제스처**가
내레이션 음성을 이룬다'고 제안했지만, 우리는 그 목소리가 정확히 무엇을 표현
하려고 노력하는지 알지 못한다. 하지만 다른 사람들은 내러티브가 **은유적, 해
석학**적인 의미의 층을 제공함으로써(Hatten 1994; Samuels 1995 참조) 음악 **분
석**을 풍부하게 할 수 있는 기호학적인 산업(**기호학** 참조)이라고 주장해 왔다.

　현존하는 제약에도 불구하고, 프랑스 인류학자인 레비-스트라우스(Claude
Lévi-Strauss)의 말에 따르면 음악에 대한 설명에는 다음과 같은 공통적인 의미
가 있다.

　　음악 작업...은 단어 대신 소리[**소리** 참조]로 부호화된 신화로서, 살아 있는 경험을

여과하고 조직하는 관계의 매트릭스인 해석적 틀을 제공하고, 모순을 극복하고
어려움을 해결할 수 있다는 위로의 환상을 제공한다.

(Levi-Strauss 1981, 659–60)

이 인용문이 요약한 **갈등**과 해결의 패러다임은 음악, 특히 조성 음악에 대한 대
부분의 논의에 중심적인 내러티브적 원형을 보여준다. 예를 들어, 음악학자 알
멘(Byron Almén)은 문학 이론가 프라이(Northrop Frye)의 네 가지 이야기 원형
(희극, 로맨스, 아이러니와 풍자, 비극)(처음 두 가지 이야기는 승리의 내러티브이
며, 마지막 두 가지 이야기는 패배의 내러티브이다)의 개념이 음악에 결부될 수
있다고 주장했다. 이런 식으로 음악의 음형들은 의인화된 지위와 기능적 정체성
에 모두 물들어 있다. 좀 더 구체적으로, 뉴콤(Anthony Newcomb)은 베토벤의
《5번 교향곡》과 《9번 교향곡》(1807-8번, 1822-4번 교향곡)에서 줄거리 원형들의
존재에 대해 논의했고, 그것들이 두 개의 감정적인 상태에 해당한다고 볼 수 있
다고 암시했다. 슈만의 기악곡에 대한 고찰에서 뉴콤은 '우리는 작품을 들으며
문학 작품이 매개체가 되는 것과 유사한 행동, 긴장, 역동성의 발상을 인식한다'
고 말한다(Newcomb 1983-4, 248).

그러나 나티에는 다음과 같이 주장한다.

엄격히 말하자면, 내러티브는 음악 안에 있는 것이 아니라, 기능적인 대상으로부
터 듣는 사람들이 상상하고 구성하는 줄거리 안에 있다... 듣는 사람에게 있어서,
모든 '내러티브적인' 기악 작품은 그 자체 안에 내러티브를 가지는 게 아니라, *내러
티브가 부재하는 음악 속 구조적 분석만이 있는 것이다*

(Nattiez 1990a, 249; 원문의 이탤릭체)

그러나 위의 말이 문학적 내러티브에 대해서도 사실이지 않느냐고 누군가는 합
리적으로 물을지도 모르는데, 이는 독자마다 전부 다른 내러티브 버전을 가지
기 때문이다. 모호성, 누락, 그리고 폄하와 같이 여러 내러티브적 관점을 자주 사
용하는 매체인 소설에서 의미는 고정적이면서 모호하지 않은가?(내러티브가 부
정적이거나 모순될 때, Richardson 2006) 여기서 핵심은 독자나 청취자에 의해
'상상되고 구성되는' 줄거리 및 소설 혹은 음악작품의 내용을 형식적이고 구조
주의적인 용어로 구분하는 것이다(**구조주의** 참조). 둘 사이에는 간극이 존재하
며, 소설가는 독자가 그들의 의도를 추리하거나 동의하도록 기대할 수 없다. 나
티에에 따르면, 음악의 형식적인 구조의 내러티브는 '불필요한 은유'에 불과하

다. 그러나 독자도 소설을 해석하거나 설명할 때 은유를 사용하지 않는가?

나티에는 또한 음악은 문학 소설 작품에서 흔히 볼 수 있는 것처럼 다른 서술적 '관점'을 제시할 수 없다고 주장해왔다. 하지만 음악의 서술 능력을 흔치 않게도 '기괴하고 파괴적인 효과로 식별할 수 있는 순간'이라고 낮게 평가하면서, 아바테는 음악, 특히 오페라에서 내러티브적 음성으로 기능하는 음악 장치의 수많은 예를 밝혀냈다(Abate 1991, 29). 음악에서 규범적인 순간보다는 파괴적인 순간에 나타나는 내러티브에 대한 이러한 견해는 수사적인 성격을 가진 19세기 기악 음악에 특히 관심을 두는 크레이머에 의해서도 공유된다. 루프레흐트(Philip Rupprecht)도 이런 아이디어를 브리튼(Rupprecht 2001)의 오페라와 노래에 적용했고, 제네트(Genette), 퍼스(C. S. Peirce), 바흐친, 오스틴(J. L. Austin), 세드윅(Eve Sedgwick) 등 이론가들의 아이디어도 적용했다. 그는 브리튼의 오페라에서 내러티브적 의미를 탐구할 때 오케스트라의 말없는 말뿐 아니라, 가창력이나 성악가와의 관계에서도 성악의 발성이 나타나는 방식을 고려하는 것이 중요하다고 지적한다. 루프레흐트는 또한 담론의 지표로서 브리튼의 오페라에서 다양한 종류의 몸짓과 그의 오페라가 바탕이 되는 제임스(Henry James), 멜빌(Herman Melville), 만(Thomas Mann)의 소설의 의미와 대조적으로 브리튼의 음악이 제시하는 다양한 내러티브적 의미에 대해 많은 관심을 가지고 있다.

알멘은 논쟁의 양면을 모두 고려하여 음악에서 내러티브에 대한 다음과 같은 정의를 제시했다.

> *음악적 내러티브는 듣는 사람이 시간적 범위 내에서 문화적으로 유의한 계층적 관계의 변환을 인식하고 추적하는 과정이다... 내러티브는 계층적 관계의 이동과 그 변화를 모두 인식해야 한다.*
>
> (Almén 2003, 12; 원문의 이탤릭체)

'변환'의 개념은 철학자인 리스카(James Jakob Liszka)로부터 빌려온 것인데, 리스카는 내러티브가 존재하기 위해서 인물의 상대적 중요성이 바뀌거나 어긋나야 한다고 주장한다. 조성 체계의 계층적 특성으로 인해 그러한 유추가 만들어질 수 있지만, 후기 조성 음악은 어떨까? 여기서는 모델이 여전히 잠재적으로 적용 가능할지라도 다른 기준이 적용된다. 예를 들어, 스트라빈스키의 《관악기 교향곡》 균열되고 파편화된 텍스처를 강조하던 초반의 텍스처에서 끝에 합창곡으로 전환하는 것과 같이 텍스처의 계층의 변화에 적용될 수 있다.

좀 더 넓은 차원에서는 내러티브적 읽기의 이념적(**이데올로기** 참조) 맥락에

대한 질문이 존재한다. 이탈리아의 마르크스주의자인 그람시와 프랑스의 문화 이론가 푸코는 사회와 문화를 이데올로기적으로 인식하고 구성하는 문화적 담론에서 웅장한 내러티브의 존재를 확인했다. 예를 들어, **계몽주의** 시대에서 모더니스트의(**모더니즘** 참조) 마스터 내러티브는 지식, 예술, 기술과 인간의 자유에 대한 진보의 필요성에 대한 서유럽의 믿음을 결정했다고 볼 수 있다. 20세기 후반, 프랑스 문화 이론가이자 철학자인 리오타르는 '메타내러티브에 대한 불신'으로 묘사한 조건에 자리를 내주기 시작했다(Lyotard 1992). 따라서, 리오타르가 '작은 내러티브'라고 부르는 포스트모던(**포스트모더니즘** 참조)의 내러티브가 대안으로 발달된다. 보면의 말에 따르면,

> 포스트모던 정서가, [modernist] 진리, 지식, 정의, 아름다움이 정말로 정치적 권력과 통제에 관한 것이라는 담론을 펼치고 이성이 근본적 또는 절대적 진리에 대한 인간의 접근을 가능하게 하는 중립적이고 객관적인 기계라는 확신은 더 이상 옹호되지 않는다... [포스트모더니즘]은 종종 맹렬한 반항을 추정한다... 모더니스트 내러티브에 대한 회의론... 그러한 이야기들이 권력, 통제, 억압의 관심을 은밀하게 제공하는 방식에 대한 민감성.
>
> (Bowman 1998, 395–6)

다시 말해 내러티브적 해석 자체가 만들어진 시간과 **장소**의 측면에서 비판의 대상이 될 수 있다. 반대로 작곡가들은 그들이 존재하는 정치적 또는 사회적 상황을 지배하는 내러티브들에 대한 특정한 의미를 그들의 음악에 부여하거나, 비판하거나, 초월하거나, 대안을 제시하기 위해 특정한 내러티브적 의미를 부여할 수 있다. 예를 들어 패르트(Arvo Pärt)의 심신 안정에 대한 '작은 내러티브'는 소련의 문화 프로그램의 '거대 내러티브'에 저항한다(Cizmic 2008; Rayland 2015 참조).

특히 기호학, 오페라학 분야에서 보다 광범위하고 문화적인 맥락에서 의미를 찾기 위해 내러티브에 대한 서로 다른 해석이 음악에 적용되면서 음악의 내러티브적 특성에 대한 연구가 지속적으로 이루어지고 있다. 이질적인 음악적 소재가 있는 기악 음악, 슈만, 베르크, 쇼스타코비치의 작품과 같은 유명한 전기적인(**전기** 참조) 혹은 표제적인 연관성이 있는 음악은 비록 모든 음악이 이러한 용어들로 논의될 수 있지만, 이러한 종류의 연구에 특히 매력적이다. 아직 핵심 쟁점이 해결되지 않았고, 내러티브 연구가 인간중심주의의 문자 탐독으로 전락할 수 있지만, 내러티브와 음악 주제와 관련된 분석적이고 비판적인 논쟁에서 여전히 더 많은 통찰력을 제공할 가능성이 많다.

* 더 읽어보기: Karl 1997; Klein and Reyland 2013; McClary 2004; Micznik 2001; Paley 2000; Reyland 2008; Straus 2006

<div align="right">심지영 역</div>

민족주의(Nationalism)

민족주의는 단순히 예술가의 태도에만 국한되어 정의되는 것이 아니다. 민족주의는 관객들의 태도로 정의될 수 있고, 보다 중대하게는 역사가, 비평가의 태도로 정의될 수 있다. 국적은 하나의 조건일 뿐이며, 민족 국가의 출현은 민족주의 개념보다 앞서 있다(Armstrong 1982; Taruskin 2001 참조). 더불어 국가는 단순히 경계선에 의해 정의되는 것이 아니라 정치적 상황, 그리고 종교, **민족성**(Smith 1986 참조), **인종, 언어** 또는 **문화**에 따른 공동체의 자기 정의 방식에서 비롯되어 정의된다. 그리고 이렇게 민족주의를 정의하는 모든 형태의 포함 행위는 필연적으로 배제 행위가 된다. 그럼에도 민족주의는 주로 일반적인 상식과 공통적으로 공유된 역사에 의존할 것이고 지역적 차이와 개인적 차이(**타자성** 참조)를 가로지르는 개념에 바탕을 둘 것이다. 그동안 민족주의의 확산에 있어 중요하다고 논의된 것은 16세기 인쇄매체의 발전과 그 역할이다. 인쇄매체의 발전은 역사학자 앤더슨이 '상상의 공동체(imagined communities)라고 불렀던 것'을 형성할 때 주요 역할을 했다.(Anderson 1983).

음악에서 민족주의의 개념에 대한 전례는 서로 다른 음악 양식을 인식하는 것에서 비롯된다(**양식** 참조). 8세기에서 9세기 사이 카롤링거 제국의 후원을 받았던 그레고리오 성가의 경우처럼, 이는 제도적 지원의 결과로 발생하기도 했고, 18세기 이탈리아 오페라와 프랑스 오페라의 경우처럼 경쟁의식으로 이어지기도 했다. 또한 14세기 영국이 프랑스로 콩트낭스 앙글르와즈(*contenance anglaise*)를 전파한 것처럼 유익한 교류의 사례가 되기도 했다. 그럼에도, 민족 국가의 문화적 가치와 정치적 가치를 대변하는 음악 양식에 대한 사고는 비교적 최신의 역사이다. 이는 1649년 영국의 군주가 참수된 것과 같은 역사적 사건에서 비롯되는데, 이 사건은 음악과 민족 **정체성** 간 새로운 종류의 직접적이고 정치적인 연결고리를 암시한다.

민족주의를 연구하는 음악학자들의 주요 관심사는 무엇이 민족적인 양식을 구성하는지를 결정하는 것과 '개별적인 민족 전통 모델'을 개발하는 것이었다(Beckerman 1986, 62; Dahlhaus 1989b; **전통** 같이 참조). 이러한 시도에 있어

서 흥미로운 점은 그들이 1920년대와 1930년대 독일 이론가들과 유사한 연구를 반영하고 있다는 점이다. 이 연구는 정치적인 이유로 독일성(german-ness)을 음악에서 정의하려는 시도였다. 베커만(Michael Beckerman)은 자신의 연구 「음악 속의 체코성(Czechness)을 찾아서」(In Search of Czechness in Music, Beckerman 1986)에서 체코성을 작곡가와 청중의 마음에 존재하는 언외의 프로그램(subtextual program)으로 보았다. 그리고 그는 체코성이 "음악 양식에 생기를 불어넣어, 주어진 작품의 좁은 범위와 역동적이고 큰 맥락을 서로 연결할 수 있게 해준다."고 결론지었다(앞의 책, 73). 여기서 더 나아가, 그는 체코성뿐 아니라 그 밖의 어떤 국가성이라도 모두 국가의 랜드마크처럼 실재하는 '미학적인 사실'(미학 참조)로 여겨져야 한다고 주장한다. 다시 말해, 음악 속의 민족주의는 작품 밖에 반드시 존재하는 문화적 관념의 네트워크에 의존하며, 작품을 민족주의로 해석하려면 작품이 이러한 관념과 반드시 맞물려야 한다는 것이다.

또한 달하우스는 민족주의가 예술적 진정성/정격성의 한 형태를 대표한다는 주장을 재평가해야 한다고 강조했다. 그리고 민족 국가를 수립하면서 다양한 국가 간에 발생하여 역사적으로 겹쳐지는 사건뿐 아니라 통일, 군주제 퇴위, 독립 투쟁 등과 같이 민족주의를 드러내는 다양한 방식을 고려할 필요가 있다고 강조했다. 그에 따르면, 일반적으로 미술과 음악에서 민족주의의 발흥은 현대 정치적 의미로 프랑스 혁명과 연관되어 왔으며 프랑스 혁명 이후 '민족주의는 사상의 한 형태와 감정의 구조로서 유럽을 지배하게 되었다(Dalhaus 1989b, 85)'. 더불어 19세기에 걸쳐 나폴레옹 전쟁 그리고 프랑스, 프러시아, 오스트리아-헝가리 그리고 오스만 제국의 군사적이고 정치적인 부흥으로 인해 민족주의는 우뚝 섰다. 이러한 형태의 민족주의는 초창기에 1820년부터 1850년까지의 이탈리아 리소르지멘토 오페라, 특히 로시니(Gioacchino Rossini)와 베르디의 작품(Gossett 1990; Parker 1997 참조)과 1830년대의 영국 낭만주의 오페라로 표현되었다. 그러나 독일 작곡가와 비평가들은 음악에서 민족주의가 무엇을 의미할 수 있는지에 대해 가장 먼저 의문을 제기했고, 러시아와 함께 독일은 다른 국가에서 그들 자신의 차이점을 정의하기 위해 사용했던 모델을 제시하였다(Applegate 1992; Rehding 2009). 이와 같은 이유로, 독일의 자기 정체성은 비-독일어권 음악의 수용을 통해 개발되고 읽어낼 수 있다(Kreuzer 2010).

독일을 중심으로 러시아 및 다른 유럽 국가들에서 나타난 음악적 민족성에 관한 아이디어는 바로 국민정신(der Volksgeist)이었다. 다시 말하면, '활동적인 창조력을 지닌 국민의 정신에 대한 믿음'이다(Dahlhaus 1989b, 85). 헤르더의 『민중의 소리』(Stimmen der Völker, 1778-9)와 『어린이의 이상한 뿔피리』

(*Des Knaben Wunderhorn*, 1805-8) 같이 작은 소도시와 마을에서 수집된 시집과 연가곡(volkslieder)은 타락하고 퇴폐적인 문화와 달리 부패하지 않은 자연(**풍경** 참조)의 우월성과 진리의 우월성을 가리키는데, 이는 초기 독일 낭만주의 개념에서 벗어난 독일 민족주의의 출현을 의미한다(**낭만주의** 참조). 이들은 또한 슈베르트 같은 작곡가를 위한 자료의 보고도 제공했다. 호프만과 마르크스(A. B. Marx)를 포함한 독일 저술가들은 특히 베토벤에 대한 담론(**담론** 참조)을 통해 독일의 음악적 가치를 보편화하였고, 이는 결국 모든 기악 음악을 독일 음악과 동일시하도록 만들었다(**절대** 참조). 이 과정은 대부분 은밀하게 발생했다(Applegate 1992). 이와 관련하여, 학문에서 민족주의가 음악**이론**(McClatchie 1998 참조)과 **역사학**에 미치는 영향이 논의되었다. 예를 들어, 1859년 독일의 음악사학자 브렌델(Franz Brendel)이 신독일악파라 명명한 단체에서는 바그너, 리스트, 베를리오즈가 속해 있었고, 이들은 모두 독일 정신 개념과 연결된 것으로 알려졌다.

1848-9년 유럽 곳곳에서 일어난 혁명은 민족주의 정서를 확산시키는 데 큰 영향을 주었다. 그러나 이는 예술적 **주관성**에 대한 낭만주의적 요구 그리고 현실 세계를 대변하려는 욕구 사이에서 모순을 야기하기도 했다(Dahlhaus 1989b). 한편으로, 음악은 시민성을 구축하는 데 도움을 주어 민족적 정체성을 형성하는 데 이바지하였다(Pasler 2009). 다른 한편으로, 독일 민족주의에 좌우되었던 상황, 보다 실증적(**실증주의** 참조), 과학적 그리고 기술적으로 진보된 19세기 후반 상황에 대한 작곡가들의 인식은 19세기 초 낭만주의와의 단절을 가져왔다. 이들의 이러한 인식은 이후 **모더니즘**의 탄생으로 해석되는 것에 있어서 필요불가결했다(Banks 1991; Butler 1994 참조). 마찬가지로, 스트라빈스키의, 소위 러시아 발레의 신민족주의(neonationalism)는 국제적인 모더니즘의 발판이 되었다. 1848- 9년 이후의 변화가 보여주는 다소 어두운 측면은 바로 민족주의가 관대함이 부족한 형태로 출현했다는 사실이다. 음악에서, 이는 19세기 후반 독일에서 급속히 유행한 반유대주의적 시각의 표현에 해당하고(Weiner 1995; Hallman 2002 참조), 슈트라우스(Richard Strauss)의 음시(tone poems)와 그의 초기 오페라에 나타나는 대담한 군국주의, 반유대주의, 데카당스에 해당한다(Gilman 1988).

음악에서 민족주의의 한 측면은 우세한 국가를 능가하려는 시도를 통해 그 국가에 대항(emulation)하는 것이다. 예를 들어, 1871년 이후의 프랑스 작곡가들은 독일에 필적할만한 절대음악을 작곡했다. 이때는 프랑스가 프로이센 군대에 패배한 이후였다. 러시아에서도, 대항은 음악적 위신을 확립하는 중요한

발판이었다. 그러나 이 경우에 유럽 전통은 토착 기법에 대한 관심과 충돌했다 (Taruskin 1996; 1997 참조). 다른 경우에는, 민족주의가 타국 음악에 대한 의식적인 거부감 그 자체로 나타나기도 했다. 이는 독일의 과도함에 맞서 명확성과 경제성을 강조한 프랑스의 *세기말* 담론(fin-de-siècle)에서 나타난다.

또한, 후속 세대 음악학자들의 작품 **수용**과 소급적인 해석을 반드시 고려해야 한다. 데트리지(John Deathridge)는 바그너의 '작센 왕국을 위한 독일 국립극장 조직 계획'이 1848년에 집필될 당시에는 조롱받았지만, 독일 건국 해인 1871년에 출간될 때에는 큰 화제를 불러일으켰다는 것에 주목했다(Deathridge 1991, 53). 더불어 나치 독일에서 비-독일어권 작곡가들을 전유한 것은 잘 기록되어 있다(Potter 1998 참조). 또한 프로글리는 영국이 독일과 경쟁하여 민족주의적 정체성을 구축하려는 욕망 때문에 윌리엄스의 음악을 전유한 것에 대해 대단히 흥미로운 해석을 제시했다. 그는 윌리엄스의 음악에 대한 비평과 작곡적 수용의 중요성, 그리고 청중에 대한 그의 영향력을 조사했다(Frogley 1996, 1997). 프로글리는 또한 윌리엄스가 민족주의와 음악에 대한 그의 견해를 어느 정도 수정했는지를 고려하여 연구했고, 이는 바르토크의 글에서도 볼 수 있는 변화이다(Frigyesi 1998, Brown 2000 참조).

기존 연구들은 또한 민족주의의 선택적인 구축에 대해 강조해왔다. 몇몇 예시들은 의도적으로 문화와 관련된 기억상실증을 수반한다. 멘델스존과 쇤베르크가 독일 민족주의를 건설하는 데, 그리고 문화적인 쇼비니즘(chauvinism)을 구축하는 데 두드러지는 역할을 하였음에도, 나치가 역사적 기록에서 멘델스존과 쇤베르크를 제외한 것에서 이를 찾을 수 있다(Potter 1998). 동화와 편입(co-option)과 관련된 혼합 과정(hybrid process) 역시 선택에 기초한다(**혼종성** 참조). 예를 들어, 헝가리 민족음악 양식에 대한 생각은 집시 음악 해석의 변화와 연관되었고(Bellman 1998a), 파리 신고전주의는 스트라빈스키의 음악이 프랑스 민족주의 안에서 동화된 산물이었다(Messing 1996). 이어서, 이러한 과정은 미국에서 국가적인 음악언어를 형성하려는 시도에 대한 방안이 되었다(Tischler 1986). 프랑스와 미국의 작곡가들은 또한 민족주의적인 목적을 위해 **재즈**를 다양하게 끌어들였다(Fry 2003). 학자들은 또한 시벨리우스의 음악(Franklin 1997b), 엘가와 영국 제국주의와의 연결고리(Grimley and Rushton 2005), 음악적 기법과 전통에 관한 민족주의적 해석(Bellman 1998a), 민족주의 음악에서 언어의 역할(Beckerman 1986), 그리고 쇼팽(Milewski 1999), 바르토크, 쇤베르크처럼 해외에 거주하는 음악가들의 민족주의적 공헌에 관한 연구 등에 관해서 민족주의를 연구해왔다.

냉전 이후에는 서구 하이 모더니즘(high modernism)의 비-민족주의적 제도화와(Born 1995; Carroll 2003 참조) 동부 소비에트 연방 국가들의 사회주의적 리얼리즘 사이에서 광범위한 양극성이 그려졌고, 이때는 **세계화**의 대두로 인해 국가의 개념을 회피하거나 잠식하는 지역적인 저항과 다양성에 초점을 맞추게 되었다(**포스트모더니즘** 참조). 이는 19세기 세계주의(cosmopolitanism)로까지 거슬러 올라갈 수 있는 흐름이다(Gooley 2013). 비록 버트위슬은 그의 오페라 《가웨인》(Gawain, 1991, revised 1994)에서 국가 협회의 상징을 표현했지만, 종종 이것은 리게티(György Ligeti)의 음악같이 국가보다는 **민족성**을 강조하는 것처럼 보인다. 그러나 민족주의의 개념은 몇몇 현대적인 맥락에서 직접적으로 드러난다. 예를 들어, 흑인 인권운동은 콜트레인과 밍거스(Charlie Mingus) 같은 재즈 음악가에 의해 추진된 흑인 민족주의 사상으로 이어졌다(Kofsky 1970). 또한 브라운의 《발상의 전환》(Revolution of the Mind, 1971)과 퍼블릭 에너미(Public Enemy)의 《잇 테이크스 어 네이션 오브 밀리언스 투 홀드 어스 백》(It Takes a Nation of Millions to Hold Us Back, 1988)에서 잘 나타나듯, 펑크와 힙합도 재즈와 유사하게 흑인 민족주의와 연관되어 왔다(이에 대한 반론은 Hanson 2008 참조). 비-흑인적 관점에서, 윌리엄스(Hank Williams)와 스프링스틴(Bruce Springsteen)과 같이 미국의 가치와 정신을 지지하기 위해 특정한 미국 음악을 끌어들이려는 시도도 있었다. 그러나, 스프링스틴의 《본 인 더 유에스에이》(Born in the USA, 1984)는 민족주의 개념에 비판적인 송라이팅 전통에 속한다. 다른 주목할 만한 예로 1969년 우드스톡에서 헨드릭스가 미국 국가 《스타즈 스프랭글드 배너》(The Star Spangled Banner)를 해체적으로 **해석**한 것을 들 수 있다. 또한 마돈나의 《아메리칸 라이프》(American Life, 2003)도 예로 들 수 있다(Scherzinger and Smith 2007 참조). 유로비전 송 콘테스트(Eurovision Song Contest)의 투표방식은 종종 오래된 원한 관계뿐 아니라 국가적이고 지역적인 결연 관계를 반영한다. 그러나 이 콘테스트는 기본적으로 미국 대중음악의 헤게모니에 저항한다. 프랑스의 경우 프랑스어 대중음악을 보호하기 위한 규정이 마련되어 있다. 영국의 경우, 미국의 지배력에 대한 영국의 저항은 1960년대 비틀즈와 롤링스톤스(The Rolling Stones)의 성공에서 시작한다. 이러한 저항은 1970년대 영국의 진보적인 민속 음악과 펑크록에서도 역시 찾아볼 수 있는데, 이 모든 것은 영국 민족주의의 개념을 다양한 방식으로 연구한 것에서 찾아볼 수 있다(Macan 1997; Savage 1991 참조). 그리고 졸로프(Eric Zolov)는 대중음악이 민족적인 양식을 사용해 대항하는 사례로, 1960년대 멕시코 반문화 운동이 발전하면서 엘비스 프레슬리(Elvis Presley)가 편입되는 양상과 국가 기

관에서 엘비스 프레슬리의 음악이 소비되는 것을 조작하는 양상에 관해 연구하였다(Zolov 1999).

* 더 읽어보기: Applegate and Potter 2002; Biddle and Knights 2007; Bohlman 2004; Brodbeck 2007; Burns 2008; Cohen 2014; Cormac 2013; Dennis 1996; Eichner 2012; Frolova-Walker 2007, 2011; Garrett 2008; Gelbart 2012; Hess 2013; Hobsbawm 1992; Hooker 2013b; Huebner 1999; Mäkelä 1997; Manabe 2013; Mayes 2014; Minor 2012; Morra 2013; Pasler 2015; Ridenour 1981; Schneider 2006; Seiter 2014; St. Pierre 2013; Steinberg 2006a; Taruskin 2009, 2011; Thacker 2007; Walsh 2013; White and Murphy 2001

이명지 역

자연(Nature) 생태음악학 참조

신고전주의(Neoclassicism) 진정성/정격성, 모더니즘 참조

신음악학(New Musicology)

신음악학이 통합된 운동으로 존재했다는 것은 그다지 큰 의미를 갖지 않는다. 1980년대 중반 특별히 미국에서 개인과 관념의 느슨한 조합으로 신음악학이 생겼다는 것이 좀 더 정확한 서술일 것이다. 신음악학자들의 업적은 이미 관습이 되어 넓게 이해된다. 따라서 신음악학에 대한 언급은 대체로 회고적이다. 그러나 이들 개인은 자신의 특정 전문분야에서 갖는 많은 공통 관심사, 반복적으로 제기되는 문제, 그리고 포스트모던(포스트모더니즘 참조) 운동에서 **실증주의와** 음악 **작품(모더니즘 참조)**의 자율성(**자율성** 참조) 개념으로의 문제를 논의의 중심으로 가져온다. 이러한 점은 특히 인간학과 사회과학 등의 음악학 논의의 틀을 변경시키고자 하는 열망과 관련된다. 그들의 작업은 주제의 넓은 분야를 반영하면서, 지식을 받아들이는 형태에 대한 근본적인 질문을 반영한다. 이는 인류학, 사회학, 역사를 포함하며, 문화 인류학자 푸코의 지식의 역사에 관한 구조적 담론에서 영향을 받았다(Foucault 1972).

그러나 이러한 공통 관심사가 신음악학자 간의 강조점의 여러 차이점을 모호하게 해서는 안 된다. 커먼의 논문(Kerman 1994)에 응답한 크레이머의 논문「미래의 음악학」(The Musicology of the Future, Kramer 1992)에 뿌리를 둔 크레이머와 톰린슨의 논의가 한 예이다. 크레이머의 관심은 19세기 음악과 문학에 있으면서 이는 **포스트구조주의**의 발전을 반영한다. 특별히 여기에서 **의미**란 예술작품 내의 개인적이고 주제적인(**주체성** 참조) 해석 맥락에서 찾아지며, 다양한 해석(**해석** 참조)이 공평한 가치를 갖는다. **해체**와 내러톨로지(**내러티브** 참조)에 관한 관점 역시 크레이머 저작에서 찾아볼 수 있으며, 그는 담론에 대한 문학과 역사 맥락(**담론** 참조)을 구축하기 위해 담론의 네트워크를 생산해내는 것으로부터 다양한 문학 주제와 비유들을 탐구한다. 그가 시도하는 이러한 맥락은 음악의 언어와 통사론에서 유사한 담론 관습을 형성한다. 예를 들면 작곡가가 사용하는 **양식**과 **형식** 그리고 **장르**에 대한 사용방식을 들 수 있다.

톰린슨에게 크레이머의 작업은 어떤 점에서는 다소 의심이 간다. 예를 들어 **분석**에서 관습적인 방법으로 돌아간다거나 그의 논의의 지지를 위해 용의주도하게 세부 사항을 선택하는 것이 그러하다.

> 포스트모던의 소통적 관계를 의심하고 작동시키고 문제시하는 대신에 크레이머는 너무 익숙한 모더니스트 기술을 제공한다. 포스트모던 음악학에서는 그 자체의 방법과 관습에 대해 끊임없이 질문을 제기하는 것이 가장 특징적인 형태라고 볼 수 있다.
>
> (Tomlinson 1993a 21)

특히 톰린슨은 크레이머의 접근방식이 역사적으로 충분하지 않다고 여긴다. 톰린슨에 따르면 크레이머의 관심은 악보 분석에서 역사와 언어학적인 것에 기초한 것이다. 또한 그는 크레이머의 관심이 '모더니즘의 이념적 책임으로 그 자체를 가까이 읽는 행위'라고 지적한다(앞의 책, 22; **이데올로기** 참조). 톰린슨은 그가 '문화 그물'이라 부르는 음악적 주제의 상호 연관된 일련의 역사적 내러티브 안에 놓인 의미를 주창한다(Tomlinson 1984).

음악학의 새로운 발전은 부분적으로 **페미니즘**과 **젠더** 연구 학문분과로 나타나는 것과 관련된다. 이러한 일은 매클레이, 시트론, 브렛의 연구(McClary 1991; Citron 1993; Brett 1994; **게이 음악학** 같이 참조)에서 드러난다. 특히 매클레이는 서구 클래식 **전통**을 재구축하는 동시에 마돈나의 음악 안에 구축된 **정체성** 등의 **대중음악** 주제를 성공적으로 제시하였다. 특히 그녀는 베토벤과 슈베르트

음악의 차이(**타자성** 참조)에 의미를 두고 슈베르트의 역사적 **수용**을 젠더 담론으로 해석하였다(McClary 2006a).

또 다른 신음악학의 새로운 시도 가운데 하나는 베토벤 후기 양식(**말년의 양식** 참조)을 통찰력 있게 해석한 수보트닉의 철학적, 언어학적 비평을 들 수 있다. 그는 모차르트의《마술피리》(1791)를 후기 **계몽주의**로, 쇼팽의《전주곡 A장조, Op. 98, No. 7》을 음악적 해체로 해석하였다(1828-9; Subotnik 1991, 1996). 19세기 오페라와 기악음악이 새롭게 개정되면서 관심을 끌었다. 특별히 아바트는 그의 저서『불려지지 않은 목소리』(1991)에서 바그너와 말러의 음악을 다루었다. 무엇보다도 그의 작업은 학제 상호적이면서 기준이 되는 목록들(**내러티브** 참조)을 창의적으로 재해석했다는 것에 의미가 부여된다. 신음악학은 모던과 포스트모던 사이의 이분법적인 관계와 연관된 음악의 **진정성/정격성** 본질(Taruskin 1995a)에 대한 논의를 시작하기도 하였다.

음악학의 변화를 위한 가장 중요한 시작은 1980년에 출간된 커먼의 논문「우리는 어떻게 분석에 들어왔으며, 어떻게 빠져나갔는가?」이었으며, 그는 논문에서 음악 비평의 학문적 '새로운 호흡과 유연성'을 강조하였다(Kerman 1994, 30). 이 논문에 이어 커먼은 더 자세하게 신음악학의 발전을 제시하는『음악학』을 저술하였다(미국에서는『Contemplating Music』으로 출간됨; Kerman 1985). 1980년대 중반 이후 음악의 **이론**, 분석, **미학**에 관심을 두던 학자들에게 커먼의 해석에 관한 저서와 음악학의 발달이 선보여지기 시작하였다(Agawu 1997; Cook 1998a; van den Toorn 1995; Williams 2001 참조). 특히 토른이 음악 작품을 자세히 독해하는 것을 등한시하는 신음악학에 저항하였다. 아가우는 신음악학이 기본을 제시하는 것에 문제가 있다고 하였다. 그는 넓은 의미의 음악 비평 개념 안에 음악이론이 위치한다는 것을 강조하였다. 그는 숙독에 대한 정당성뿐만 아니라 자기 비판적 이론 방법을 주장하였다. 나아가 신음악학에 대한 반응으로 **비평적 음악학**이 형성되는 시도들이 있었고 신음악학자들의 작업에 대한 비평적 평가도 시도되었다(Cook and Everist 1999; Head 2002; Hooper 2006; Krims 1998b).

* 더 읽어보기: Abbate 2001; Chapin and Kramer 2009; Fulcher 2011; Kramer 1993b, 1995, 2006, 2011; Leppert 2007; McClary 2000, 2007; Tomlinson 2007c

장유라 역

9/11 테러(9/11)

9/11은 2001년 9월 11일에 뉴욕 세계 무역 센터의 쌍둥이 타워가 파괴되고 이와 관련된 다른 일들과 함께 미국에 대한 끔찍한 테러리스트에 관해 현재 일반적으로 사용되는 상징적인 약어이다. 이곳은 정치적 맥락(**정치학** 참조)과 그에 따른 군사적 대응들을 탐구하기 위한 곳이 아니다. 오히려 이 짧은 논의의 목적은 비극적인 사건들의 문화적 의미와 반응을 강조하기 위한 것이다.

9/11의 경험을 사실적인 다큐멘터리와 극적인 실현 및 재현으로 영화에서 포착하려는 여러 시도가 있었다. 『브라이트니스 폴스』라는 9/11 테러 이전, 초기에 주연이 된 등장인물 그룹의 9/11 테러 이후 경험을 중심으로 한 『굿 라이프』의 드릴론(Don Delillo)(『폴링맨』(*Falling Man*))과 매키너니(Jay McInerney)를 포함하여 뉴욕을 기반으로 삼은 몇몇 중요한 소설가들은 또한 소설 속에 9/11 테러에 대한 경험을 반영하고 있다. 그 후 책은 9/11 테러가 가상의 개인들과 그들의 관계에 미친 영향에 대해 추적한다. 월드먼(Amy Waldman)의 소설 『서브미션』(*The Submission*)에 표현된 것처럼 추모 기념과 둘러싼 문제들의 복잡한 네트워크가 더 깊이 반영되어 있다. 9/11 테러 사건 이후 약 10년 만에 출판된 이 책은 9/11 테러 이후 세계에서 미국인의 **정체성**에 대한 질문을 둘러싼 긴장감이 주목되고 있다.

음악적인 반응은 적고 잠재적으로 덜 중요했다. 가장 많이 논의된 것 중 하나는 작곡가 슈톡하우젠에 의한 초기 해석인데, 그는 이 비극을 "전 우주에서 가능한 가장 위대한 예술 작품"이라고 논쟁적으로 설명했다(in Ritter and Daughtry 2007, xxii). 슈톡하우젠이 9/11 테러를 미학적 경험으로 해석한 것은 매우 문제가 있고 극도로 불쾌하지만, 그가 예술 작품의 관점에서 언급한 '순수한 수행'(앞의 책, 16)은 '사건'에 대한 언론 보도가 극적이고 수행된 **내러티브**의 일부가 되었음을 암시한다(**미학** 참조).

초기 음악 반응은 탄식과 항의의 특정한 노래뿐만 아니라 자선 콘서트 형태였지만(Garofalo 2007), 가장 중요한 것은 아담스(John Adams)의 '영혼의 전이에 관하여'(*On the transmigration of Souls*)였다. 이 대규모 합창 작품은 희생자들을 기리기 위해 뉴욕 필하모닉으로부터 의뢰되어 2002년 첫 공연을 했다. 아담스에게, 이 작품은 '기억 공간'(Schiff 2004)으로, **장소**와 공간의 특수성과 함께 기념행사를 통한 기억의 역할을 결합시킨다. 이 작품은 어린이와 어른들의 합창과 대형 오케스트라로(앞의 책) '사전 녹음된 거리의 소리[**소리** 참조]와 친구, 가족들이 희생자의 이름을 읽는 것'으로 중첩된다.

만약 아담스의 음악적인 추모가 관련이 있다면, 그의 초기 오페라 《클링호퍼의 죽음》(1991)에 대한 평가(reception) 또한 9/11 테러의 여파로 문화의 역할과 상

태에 대한 많은 관련된 문제들을 일으킨다. 이 오페라에서, 아담스는 1985년 팔레스타인 해방 전선(Palestine Liberation Front) 대원들이 유람선 라우로(Achille Lauro)를 납치한 사건을 초기 테러 행위로 고려하고 있는데, 이 사건은 60대 후반의 유대계 미국인 장애인 클링호퍼(Leon Klinghoffer)의 죽음과 관련된 사건이다. 이는 오랜 갈등에 반하여 실제 폭력적 이미지를 상기시키는 오페라로서 민감한 주제이며, 미국 사회의 이스라엘과 팔레스타인이라는 양측의 의견이 강하게 분열되면서 심화되는 주제이기도 하다. 1991년 미국 브루클린에서의 첫 공연 당시 오페라는 이미 반유대주의에 대한 적대적인 반응과 비난에 직면했다(Fink 2005b; Taruskin 2009 [2001]). 이러한 민감함은 9/11 테러 이후 상황 안에서 오페라의 존재와 당시 투영되고 있던 문화의 인지된 갈등을 통해 더욱 심화되었다. 2001년 11월 보스턴 심포니 오케스트라는 예정된 합창단의 공연 오페라를 취소했다. 이번 결정은 오페라 주제의 민감한 성격을 반영하면서도 적대감과 폭력의 연속체로서 다른 테러 행위 사이에 연관성이 있다는 가정을 반영했다.

리터(Jonathan Ritter)와 도트리(J. Martin Daughtry)가 편찬한 에세이 모음집인 『9/11 테러 이후 세계에서의 음악』(*Music in the Post-9/11 World*)은 9/11 테러 이후의 맥락에서 음악의 위치와 음악에 대해 생각하는 최초의 학문적 연구이다. 음악적 반응에 대한 다양성을 반영하여, 갈등 및 기념 문제에 대한 미래의 음악학적 및 비판적 탐구가 형성될 수 있는 방식에 대한 표시를 제공하기 시작하는 일련의 독특한 통찰력과 해석을 제공한다.

* 같이 참조: **담론**
* 더 읽어보기: Cobussen and Nielsen 2012

한상희 역

유기체론(Organicism)

유기체론은 각각의 부분들이 서로 결합하여 전체를 이루고 있는 유기체라는 것으로, 음악 **작품** 내에서 **몸**이라는 **메타포**로 적용될 수 있다. 따라서 유기체론은 음악 **분석**에서 말하는 음악적 통일성이라는 개념을 불러일으킬 뿐만 아니라, 성장, 확장, 변화라는 구체적인 개념에서도 분명하게 드러난다. 이 개념들은 유기체론적으로 자연과 몸의 이미지(Solie 1980 참조)로서 두루 활용된다.

음악적 유기체론을 지지하는 사상은 18-19세기에 널리 퍼졌으며 특히 헤겔

철학에 가장 명확하게 표현되었다. 헤겔은 '만약 작품이 진정한 예술작품이라면, 세부적인 것들이 더 정확할수록 전체의 통일성은 더욱 커진다'(le Huray and Day 1981, 341)라고 말했다. 이 진술은 예술작품의 통일성에 대한 것이며, 헤겔은 음악학 역사(**이론과 분석** 참조)에서 언급되는 통일성의 조건과 ('진정한 예술작품'이라는) **가치**를 연결했기 때문에 중요한 의미를 갖는다. 통일성의 조건은 유기체론적인 가정에 기초를 두고 있는데, 이 가정은 헤겔이 직접 음악과 연관 지은 부분과 전체 사이의 관계라고 할 수 있다. '물론 내적인 조직과 전체적인 일관성은 음악에서도 똑같이 필수적이다. 각 부분은 다른 부분들의 존재에 달려 있기 때문이다'(앞의 책). 이러한 의존성은 음악적 세부요소들을 기능적이고 유기적인 전체로 합쳐지게 한다. 헤겔에게 통일된 유기체론은 '절대관념'의 표현이었다. 이 복합적인 철학적 생각은 음악학자 보먼에 의해 잘 요약된다.

> 절대관념은 추상적이지도 주관적이지도 않다. 오히려 그것은 오성과 경험이 끊임없이 긴장시키는 궁극적인 구체적 실재이다. 인류사 전부, 사실상 우주 전체의 진화는 '물질'에 절대정신을 주입함으로써 점증적으로 결실을 맺는 절대관념에 있다. 결국 지성은 계속해서 증대되는 자의식의 연속적인 단계들을 통해서, 존재하는 모든 것의 절대적 통일에 대한 완전한 파악을 성취할 수밖에 없는 운명이다. 절대관념 속에서 개념과 실재(사유와 그 대상)는 완전한 통일상태로 결합한다.[6]
>
> (Bowman 1998, 95)

즉 성장의 진화 과정은 개념과 실재를 중심으로 만들어진 지배적인 통일성을 인식하도록 이끈다.

　이러한 유기체적인 사상은 음악과 음악학적인 활동에서 바로 나타난다. 작곡가들은 종종 음악을 성장과, 부분과 전체라는 은유적인 관점으로 묘사해 왔다. 특히 음악 분석에서 이러한 맥락을 즉시 파악해볼 수 있는데, 음악이론가 쉥커의 글을 보면 유기체적인 가정과 은유들이 잘 드러난다. 그는 『자유작법』(Free Composition) 서론에서 이렇게 말한다. '나는 여기서 새로운 개념을 제시하려 한다. 위대한 거장들의 작품에 내재된 새로운 개념들은 숨겨져 있지만, 이 숨겨진 것이 바로 이들 존재의 근원이다. 즉, 유기적인 일관성의 개념이다'(Schenker 1979, xxi).

6) 웨인 D. 보먼, 『음악철학』, 서원주 옮김(서울: 까치, 2011, 150-1), 번역 사용

쉔커에게 있어 음악적 재료는 개념과 실현이 합쳐지면서, 미리 정해진 음악적 구조의 이상적인 형식을 만드는 생명력이 된다. 이 과정을 통해 음악적 재료는 인간 유기체와 나란한 방식으로 작용하게 된다. '배음렬의 8도, 5도, 3도까지도 주체로서 음들의 유기체적인 활동의 산물이다. 마치 인간 존재의 욕구가 유기체적인 것처럼 말이다'(앞의 책, 9).

다른 음악이론가들과 분석가들은 유기체론을 통해 지도했고, 알맞은 결과물을 만드는 데 사용했다. 레티는 쉔커와 많은 측면에서 달랐지만, 바흐로부터 브람스에 이르는 조성 전통 음악을 마주하면서 다시 유기적인 통일성에 문제를 제기했다. 쉔커는 화성과 대위법의 통합에 집중했지만, 레티는 음악의 주제적 차원에 더욱 집중했다. 따라서 레티의 책은『음악의 주제적 과정』(The Thematic Process in Music)이라는 제목이 붙게 되었다(Réti 1961). 그의 베토벤 피아노 소나타 연구(Réti 1992)는 C단조 피아노 소나타 Op.13《비창》(The Pathétique)의 해석을 확대하며 시작된다. 레티의 분석은 두 개의 '주요 세포'(prime cells)로 시작되는데, 첫 번째 세포는 C에서 단3도 상행하는 E♭으로, 두 번째 세포는 A♭에서 D로 하행한 뒤 E♭로 상행하는 것으로 구성되어 있다. 이 두 개의 세포는 작품의 핵심을 구성한다.

> 《비창》의 주요 주제적 아이디어, 즉 구조적 생명의 핵심은 이 두 개의 세포들의 조합에서 발견될 것이다. 주제, 그룹, 섹션 등 소나타 전반에 걸친 모든 형식들은 이 두 세포에서 형성되며 변형된 것임을 알 수 있다.
>
> (앞의 책, 17)

레티의 분석은 이 두 세포들이 바깥을 향해 자라나간다는 **해석**에 근거를 두고 있다. 이 세포들은 유기체적인 은유를 통해 작품이 자라나는 씨앗이 된다. 레티가 '구조적 생명'을 언급하는 것도 의미가 있는데, 작품이 구조의 개념에 근거를 두고 있긴 하지만 생명적 형식 그 자체라는 특성도 있음을 보여주기 때문이다. 이 개념과 표현은 쇤베르크(**모더니즘** 참조)의 글에 뚜렷이 드러나 있다. 쇤베르크는 이를 음악적 재료와 구조에 영향을 준 기초악상(Grundgestalt)을 통해 설명한 바 있다. 그는 유사점과 차이점 사이의 상호작용을 통해 유기체적인 성장과 발전이라는 은유를 다시 만들었고, 이를 '발전하는 변주'라는 용어에 나타냈다(Schoenberg 1975; Frisch 1984 참조).

그러나 유기적 통일체, 즉 살아 있는 유기체라는 음악적 개념이 음악학적인 상상력 속에서만 존재하는 것이 아닌가는 의문이 제기되고 있다. 미국의 음악

학자 커먼은 '지배이념의 관점에서 보자면 유기체론을 나타내기 위한 분석이 존재하며, 유기체론은 특정 예술작품을 증명하기 위한 목적으로 존재한다'고 말했다(Kerman 1994, 15). 커먼의 말은 이 책의 다양한 관점에서 다시 검토되고 있다. 그는 분석에서 유기체론적인 이념과 기능을 다시 강조하고, 유기체론적인 음악관의 이념적인 성격(**이데올로기** 참조)에 주목한다. 또한 유기체론의 평가적인 성격도 강조한다. 커먼에 이어 유기체론을 대체하고자 하는 시도가 있었지만, 분석에서는 다시 통일성을 찾는 것과 유기체론적인 은유를 실현하고자 하는 바람이 항상 되돌아오는 것으로 나타났다.

* *더 읽어보기*: Bonds 2006; Cohn and Dempster 1992; Maus 1999; Samson 1999; Street 1989; Watkins 2011a

정은지 역

오리엔탈리즘(Orientalism)

오리엔탈리즘은 사이드가 그의 저서『오리엔탈리즘: 동양에 대한 서양의 생각』(*Orientalism: Western Conceptions of the Orient*/Said 1978)에서 개진한 개념이다. 사이드는 여기서 동양(중동, 극동, 아프리카와 인도아대륙)과 서양(서유럽) 사이의 차이를 밝힌다. 사이드는 오리엔탈리즘이 다음과 같이 구성된다고 본다.

> 미학적, 학술적, 경제학적, 사회학적, 역사학적, 철학적 텍스트에 유통되는 지정학적 지식... 단순한 지리적 차이뿐만 아니라... 가령 학술적 발견, 언어학적 분석, 자연과 사회에 대한 묘사와 같은 모든 종류의 관심 분야들을 포괄하는 서술로서, 이는 무엇인가를 만들어낼 뿐만 아니라 유지하기도 한다. 이것은 이해를 하기 위한 특정한 의지나 의도를 표현하는 것이라기보다는 그 자체이며, 어떤 경우에는 무엇이 명백하게 다른(또는 대체적이고 새로운) 세계인지 조정하고, 조작하고, 심지어 혼합하기까지 한다.
>
> (앞의 책, 12)

위의 정의는 오리엔탈리즘이 외국 문화를 이해하려는 진심 어린 의지에서 비롯한 것일 수도 있다는 가능성을 나타내지만, 그러나 그 결과는 이질감과 정치적 불균형을 효과적으로 유지하고 통제하는 것으로 보인다. 사이드는 오리엔탈리

즘과 19세기(그리고 20세기 초) 유럽의 제국주의 정책을 직접적으로 연결시키는 데, '실제로 오리엔탈리즘은 동양보다 "우리의" 세계와 더욱 관련이 있다'고 말한다(앞의 책).

19세기 초에는 영국과 프랑스가 가장 주요한 양대 제국이자 오리엔탈리즘의 주요 주창자였다. 그들은 18세기 중엽에 인도 대륙의 지배권을 두고 전투를 벌였고, 이후 프랑스는 이집트와 중동에 관심을 두었다. 음악학자 에버리스트는 '프랑스에서의 오리엔탈리즘은 거의 10년 단위로 변화했기 때문에 개개의 오페라 작품은 정밀하고 잘 정의된 오리엔탈리즘의 단계와 나란히 두어야 하며, 문헌 및 문화의 다양성에 대한 고려가 없는 요점 위주의 관점과 나란히 두어서는 안 된다'고 지적한다(Everist 1996, 225). 이 서술은 사이드 스스로도 언급했던 '통일되고, 역사적으로 초월적인 서양의 오리엔트 담론'을 상정하는 것의 위험성을 반영한다. 사이드는 추후에 이탈리아·네덜란드·독일·스위스에서의 오리엔탈리즘에 대해 연구가 이루어질 수 있으리라고 제안하며(Said 1978, 24), 에버리스트는 마이어베어(Giacomo Meyerbeer)의 《이집트의 십자군》(*Il crociato in Egitto*, 1824)을 논의하면서 프랑스(c.1813)와 베네치아(c.1824)에서 나타나는 오리엔탈리즘의 두 양상에 대해 고려한다.

사이드는 베르디의 《아이다》(*Aida*, 1871)가 '오리엔탈리즘화 된 이집트'를 표현하고 있다고 주장하였다(Said 1994, 92). 그러나 이러한 관점에 대해 로빈슨(Paul Robinson)은 다음과 같이 이의를 제기했다.

> 《아이다》는 베르디가 실제로 구성해낸 극이… 사이드가 지목하는 이데올로기적 프로젝트를 구현하는 것이라면 오리엔탈리즘 오페라일 것이다. 무엇보다도, 《아이다》는 이데올로기적 의제가 그 음악에 유의미하게 구현되어 있어야만 오리엔탈리즘 오페라라 할 수 있을 것이다… 대본[리브레토]에만 존재할 뿐 음악의 어떤 실제적인 사용에서도 그 표현을 찾을 수 없는 것이라면, 존재하지 않는 것이라고 해야 할 것이다… 《아이다》가 오리엔탈리즘 오페라라면… 이는 음악 때문에 그런 것이어야 한다.
>
> (Robinson 1993, 135)

음악만을 근거로 하여 어떤 오페라가 오리엔탈리즘이라고 규정하는 것은 대본가의 역할을 간과하는 것이며, 연출의 시각적 측면도 간과되는 것임은 말할 것도 없다. 그러나 로빈슨은 오페라가 에티오피아를 압제하는 군국주의적 이집트를 묘사하고 있다는 점에 주목하며, 이러한 점에서는 반제국주의적 작품으로 비칠 수

있다고 본다. 베르디 자신이 이집트 제국에 공감하지 않는다는 점은 이 관점을 더욱 타당하게 한다. 나아가 작품에서 이집트는 '유럽적인' 소리의 음악('통상적이고 온음계적이며 금관악기가 많은', 앞의 책, 136)으로 표상되었고, 반대로 아이다(Aida)와 아모나스로(Amonasro) 등으로 나타나는 에티오피아인들은 그들의 고국에 대해 노래할 때 더욱 '이국적인' 스타일(**양식** 참조)을 띤다. 또한 그는 오페라의 이국적인 음악이 여성과 관련된다는 점에 주목하여, 《아이다》에서의 이국적 음악과 비이국적 음악의 대조는 민족적 차이 이상으로 젠더의 차이를 부각시키는 것으로 보인다'(**민족성, 타자성** 참조)고 주장한다. 따라서 그는 이집트 제국주의의 희생자들(무어인, 에티오피아인, 이집트 여성)이야말로 베르디의 음악에서 오리엔탈리즘화된 대상이라고 결론짓는다. 그리고 《아이다》는 1840년대의 리소르지멘토 오페라를 기원으로 하는 이탈리아의 정치적 오페라로서, 오스트리아의 이탈리아 압제를 비유적으로 표현한 작품으로 보는 것이 가장 합당하다는 것이다. 로빈슨의 시각은 《아이다》에 나타난 이국주의의 더 많은 근거들(Locke 2005), 그리고 이국적인 것의 추구가 **르네상스** 때부터 이어져 내려온 것(Lock 2015)이라는 연구로도 확장되었다. 그러나 '오리엔트적임'과 '이국적임'이라는 용어 사이에는 약간의 간극이 있고, 여기에서 의문이 제기될 수 있다. 이 둘은 어떻게 다른가? 오리엔탈리즘이란 이국적인 인상을 항상 포함하는 것이라고 말할 수도 있겠지만, 이국적인 것은 항상 오리엔탈리즘적인 것인지 물을 수 있다.

　오리엔탈리즘은 광범위한 스타일 및 음악의 시기들(**시대 구분** 참조)에 적용되어 왔다. 그 예가 하이든·모차르트·베토벤 등이 도입한 터키풍(alla Turca) 스타일(Hunter 1998)이나 리스트가 선보인 헝가리 스타일(style Hongrois)이다(Bellman 1998b; Locke 2009 참조). 이러한 관점에서 오리엔탈리즘은 민족, 젠더, **인종**의 이슈와 겹치는 것으로 보이기도 한다. 오리엔탈리즘 논쟁에 있어 중요한 것은 주어진 예의 역사적 맥락을 알고 있느냐에 있다. 헤드(Matthew Head)는 모차르트의 《후궁으로부터의 도주》를 살펴보면서, '현대의 청중과 18세기 말 빈 사이의 역사적-문화적 거리는, 오리엔탈리즘이 "그때 당시"에 의도되고 인지되고 심지어 용인되던 것 이상으로 오늘날에는 다른 것들을 의미하고 있음을 확실히 한다'(Head 2000, 11)고 지적한다. 그는 오리엔탈리즘이 작곡가들로 하여금 그들 시대의 관습을 비판할 수 있도록 하는 가림막의 역할을 한 것으로 이해할 수 있다고 설명한다. 이것의 한 예는 분출하는 위험 의식 사이의 대조로, 예컨대 모차르트의 오페라에서 '궁정식 미뉴에트의 반복구에 의해 나타나는 형식적·양식적·일반적인 경계에 비해 오리엔트적 재료는 길이나 집중성에서 더 넘어선다(앞의 책, 12; **장르** 참조).' 오리엔트 음악과 비교했을 때, 루소가 '나약

한 몸체의, 장식으로 치장된 귀족적'이라는 **계몽**주의적 비판을 가한대로, 이런 특징을 담고자 하는 궁정 미뉴에트는 '우아하게' 들린다. 헤드의 연구는 과거의 것에 사이드의 개념을 적용하는 것을 이어왔고, 영국과 프랑스의 노골적인 제국 건설 이전의 시기를 수용하면서 사이드의 생각을 적용하는 것을 확장시키는 역할을 하고 있으며, 따라서 좀 더 다른 해석상의 전략을 필요로 한다. 마찬가지로 **대중음악**과 **재즈**를 포함한 20세기 음악에서의 오리엔탈리즘 개념의 적용은 필시 이론의 원래의 의도를 필연적으로 확장시킬 것이다. 그러나, 이국주의를 활용하는 서양 음악은 항상 오리엔탈리스트 **이데올로기**의 흔적을 간직할 것이다. 드뷔시의 피아노 음악에서의 자포니즘(*japonisme*)이든 비틀즈의 음반에서 사용된 시타르이든 말이다.

어떤 오리엔탈리즘에 대한 논의이든 사이드의 견해에는 논쟁의 여지가 있다는 것을 보여줄 필요가 있으며(Yegenoglu 1998; Macfie 2000, 2002; Irwin 2006) 이는 음악학계 전반에서 인정되는 사실이다(Henson 1999; Head 2003). 옥시덴탈리즘(서양에 대한 동양의 표현)이라는 반대의 관점을 적용한 연구 역시도 학문 전반에서 그 토대를 쌓아가고 있으며(Venn 2000; Buruma and Margalit 2004) 동시에 음악과의 관계성을 중심으로도 규명되고 있다(Scott 2015).

* 더 읽어보기: Beckles Willson 2013; Christiansen 2008; Clayton and Zon 2007; Clifford 1988; Everett and Lau 2004; Locke 2007; MacKenzie 1995; Pasler 2015; Pennanen 2015; Scott 1998, 2003; Seiter 2014; Sheppard 2009, 2014, 2015; Taruskin 1998; Taylor 2007; Turner 1994; Zon 2007

김서림 역

연주(Performance) 진정성/정격성, 몸, 정전, 의식, 비평적 음악학, 역사음악학, 해석, 녹음 참조

시대 구분(Periodization)

음악학은 음악사, 음악 **양식**, 작곡가의 경력(**전기** 참조)을 지속적으로 시대 구분 해왔다. 역사적 시대 구분은 특정한 음악 양식 그룹이나 시대, 예를 들어 바로크, 고전, 낭만 시대를 해석할 수 있는(**해석** 참조) 틀을 제공하는 것으로 간주

되어 왔다. 이러한 접근 방식의 대표적인 것이 널리 읽힌 그라우트의 음악사인 데(Grout and Palisca 2001), 이는 오랫동안 여러 판본을 통해 음악 역사(**편사학** 참조)의 표준적인 서술(**내러티브** 참조) 중 하나를 제공해왔다. 타루스킨의 기념 비적인 서양음악사 서술에서 타루스킨은 그의 역사적 서술과 그 안에 있는 세 부 사항들을 정리하기 위해 식별 가능한 특정 시기의 역사적 모델을 사용한다 (Taruskin 2005a).

특정 연대기적 매개변수 안에서 특정한 양식이나 양식 시기는 음악학 문헌에 서 널리 나타난다. 로젠은 18세기 후반과 관련하여 고전 양식에 대한 그의 영향 력 있는 연구에서 음악적 **언어**와 양식에 대한 세부적인 측면을 다루는 연구를 생산했다(Rosen 1971, 19). 이와는 대조적으로 미국의 음악학자 웹스터(James Webster)는 빈의 '고전주의'에 대한 집중적이고 상세한 연구를 통해 시대 구분 의 과정과 문제를 현대적 시각으로 확대해 나갔다. '21세기 초에 1700년부터 1975년 사이의 유럽 음악의 전통적인 시대 구분인 후기 바로크, 고전, 낭만, 모 더니즘은 점점 문제적으로 보인다'(Webster 2001- 2, 108). 이 과정이 문제가 되 는 이유는 많은 현대비판적 사고(**포스트모더니즘** 참조) 대부분이 전체 이미지 를 전달하는 구성인 역사적 기간의 개념을 뒷받침하는 내러티브(**내러티브** 참 조)와 전략의 타당성에 의문을 제기했기 때문이다. 웹스터는 '최초의 빈 모더니 즘'(**모더니즘** 참조)과 '지연된 19세기'를 제안함으로써 이 가능성을 뒤집는다. 최 초의 빈 모더니즘이라는 제안은 새로운 연속성을 내포하고 있지만, 위에서 설명 했던 표준적이고 선형적인 계승에서는 벗어났다(앞의 책, 115).

웹스터의 '지연된 19세기'는 '긴 18세기'에 대한 일반적인 언급에서와 같이 한 세기의 긴 기간에 기초한 역사적 모델을 대체하거나 붕괴시키려는 해석과 나란 히 한다. 아리기(Giovanni Arrighi)는 20세기를 '긴 20세기'라고 표현했는데, 이 는 자본주의의 역사적 발전, 그리고 그 발전이 절정에 이른 바로 그 20세기 사 이의 관계에 기초한 서술이다. 대조적으로 마르크스주의자이자 역사학자(**마르 크스주의** 참조)인 홉스봄(Eric Hobsbawm)은 1차 세계대전과 공산주의의 몰락 에 묶여 있는 '짧은 20세기'를 제안한다(Hobsbawm 1995). 특히 홉스봄이 선택 한 사건은 모더니즘에서 포스트모더니즘으로의 전환을 반영하여 **문화**에 심대 한 영향을 미쳤기 때문에 중대한 사건에 기초한 이러한 역사적 시기를 구성하 는 것은 매우 논리적인 전략이다(Gloag 2001 참조).

작곡가 개개인의 삶과 작품도 시대 구분의 대상이 되며 **장소** 문제를 참고로 삼는 경우가 종종 있다. 작곡가를 '초기' 또는 '후기'(**말년의 양식** 참조) 시기로 위치시키는 것은 종종 흥미로운 논쟁을 낳는다. 베토벤의 경우 후기 시기와 양

식을 중심으로 폭넓은 **담론**이 형성되었는데, 이에 따라 그는 이러한 과정을 거친 작곡가 가운데 강력한 본보기가 되어주었다(Solomon 2003 참조). 티펫의 생애와 작품은 베토벤을 포함한 일부 작곡가에 비해서 시대 구분에 더 저항적이다. 하지만, 영국 음악학자 클라크(Daivd Clarke)에 따르면 티펫은 후기로의 전환과 함께 흥미로운 시나리오를 제공하며 1970년대 후반의 특정 작품에서의 특정한 지점에서, 예를 들어 바이올린, 비올라, 첼로, 관현악을 위한 3중 협주곡의 느린 악장의 시작 부분은 그 특수성의 정도가 주목할 만하다고 주장한다(Clarke 2001, 211).

　대중음악의 역사는 그 압축된 성격 때문에 여러 세기보다는 수십 년에 걸쳐서 구성되는 경우가 많다. '60년대'(Marwick 1998; Gloag 2001; Hill 2013 참조)와 같은 뚜렷한 순간은 종종 역사적 용어로 묘사되지만, 그것은 또한 많은 문제를 초래한다. 1960년대 대중문화에 대한 많은 결정적인 이슈들은 1970년대 초까지 계속되었지만, 역사로 기억되고 기록되는 것의 대부분은 1963년과 비틀즈가 등장하기까지 그 초점을 맞추지 못했다. 즉, 역사적으로 '60년대'로 개념화된 것이 1960년에 시작되거나 1969년 또는 1970년에 끝난 것이 아니다. 홉스봄의 '짧은 20세기'나 웹스터의 '지연된 19세기'와 같은 예들은 유동적인 과거 시기 구분이 크게 구조화된 시기 구분 내에 쉽게 포섭되어 있지 않다는 것을 시사하지만, 시대 구분 개념이 역사 이해를 위한 유용한 기준점을 계속해서 제공하고 있음을 나타내기도 한다.

* *같이 참조*: **역사학, 르네상스, 낭만주의, 전통**
* *더 읽어보기*: Chapin 2014a, Dahlhaus 1983a, 1989b, 1989c; Tomlinson 2007a; Webster 2004

<div align="right">김예림 역</div>

철학(음악과 철학)(Philosophy(Music and Philosophy)) 절대, 미학, 자율성, 의식, 비판 이론, 해체, 계몽주의, 윤리학, 형식주의, 모더니즘, 유기체론, 포스트모더니즘 참조

장소(Place)

수세기에 걸친 **담론**의 주제로 장소의 개념은 1980년대 중반부터 사회과학과 인문학에서 점점 더 비평적이고 이론적인 관심을 받아왔는데, 여기에는 아리스토텔레스의 장소 개념(Morison 2002)과 그리스도교 신학(Inge 2003) 내 역할에 대한 고찰이 포함된다. 장소, 공간, **풍경** 같이 장소를 나타내는 개념은 포스트모던 이론(**포스트모더니즘** 참조, Soja 1989; Harvey 1990; Jameson 1991)의 상대주의 및 세계와 관련 있는 현지의 역할에 관심을 기울이는 개념인 **세계화**의 결과로서 중요성을 더하고 있다(Verstraete와 Cresswell 2002). 또한 장소는 **정체성**, **젠더**, **민족성**, **인종** 그리고 **주관성**을 고려하는 것과 깊은 관련을 맺는데, 이것들은 장소와 모두 담론적이고 재귀적인 관계를 갖는다. 또한 장소는 이동, 이주 및 민족적 디아스포라(**민족성** 참조; Brinkmann과 Wolff 1999, Levi와 Scheding 2010 같이 참조)의 중요성과 사운드 스케이프에 관한 설명을 통해 장소를 기술할 수 있는 가능성을 고려해야 한다(**소리** 참조; Born 2013a, 2013b; Fauser 2005, 2013; **생태음악학** 같이 참조).

　장소에 대한 고찰은 음악에 대한 역사적, 문화적 연구를 다룬 초기 문헌에서부터 암묵적으로 영향을 미쳐 왔는데, 예를 들어 버니의 1776년 출판된 『초기부터 현재까지의 일반음악사』(Burney 1957), 그리고 후기 연구에서는 쇼스크(Carl Emil Schorske)의 『세기말 비엔나』(fin-de-siècle Vienna, Schorske 1981), 데노라의 비엔나에서 베토벤의 **천재**성에 대한 개념을 구축한 연구(DeNora 1997), 또한 도심지의 역사적 방법론에 기댄 **르네상스** 음악에 대한 연구가 있다(Kisby 2001 참조). 이 예시들은 장소가 특정한 장르(**장르** 참조)와 양식(**양식** 참조)을 발전시킨다는 중요성을 담고 있고, 장소에 대한 고찰이 지닌 잠재력은 역사적 기간(**시대 구분** 참조)과 음악적 **수용**에 관한 우리의 이해를 재검토하게 한다. 소리 **녹음**의 역할은 장소와 관련이 있는 것으로 논의되어 왔는데, 예를 들어 크림스는 녹음이 삶과 소비 공간을 구축하는 데 어떻게 쓰이는지에 대해 조사했다(Krims 2001, 2007). 녹음된 소리에서 장소는 스튜디오나 라이브 녹음 내 가상공간에서 소리의 배치를 생각할 수 있게 하는 유용한 개념적 도구가 된다(Moore and Dockwray 2008; Moore, Schmidt and Dockwray 2009; **청취** 참조).

　장소(지리학적인 의미에서의)는 언제나 음악인류학(**민족성** 참조)에서 중요하게 여겨져 왔고 최근에 이것은 **대중음악**의 작업에도 더욱 영향을 미쳤는데, 이는 케일(Charles Keil)의 시카고 블루스 음악에 대한 연구로 거슬러 올라갈 수 있다(Keil 1966). 이 분야에서 또 다른 중요한 기여는 코헨(Sara Cohen)의 리버풀에서의 록 문화에 관한 연구와(Cohen 1991) 섕크(Barry Shank)의 텍사스 오스틴

의 대중음악계에 관한 책을 포함한다. 코헨은 '산업의 뿌리-아직 알려지지 않은 많은 밴드들이 현지(local)에서 성공하는 것을 위해 고군분투하고 있는' 리버풀 음악계의 '민족지학적이고 미시사회학적 세부사항'을 연구했다(Cohen 1991, 6).

이와 대조적으로 섕크는 라캉의 정신분석학 이론에 기대어 서로 다른 음악적 정체성 사이의 분절과 불협화를 연구했다. 그의 연구에서 중요한 지점은 음악적 '장면'의 문화적 기능이 사람들로 하여금 '새롭고, 때로는 일시적임에도 불구하고 중요한, 정체성'을 보여준다는 생각이다(Shank 1994, x). 뉴욕의 푸에르토 리칸 음악과 런던의 블랙 레게 등 이주적이고 디아스포라적 음악에 대한 폭넓은 고찰에서 립시츠는 비슷한 생각을 논의하고 있다. 힙합 역시 공간과 장소 사이의 관계를 분석하는 측면에서 많은 관심을 받아왔다. 포만(Murray Forman/ Forman 2002)과 크림스(Krims 2000)와 같은 연구가 보여주듯, 힙합의 중심은 음악의 텍스처와 가사로 표현되는 **내러티브적** 주제이며, 경쟁하는 공간에 대한 현실적이고 상상적인 아이디어에 관한 것이다. 세계화의 결과로서 이러한 주제는 전 세계의 다른 언어로 들을 수 있으며 공간의 위치와 정체성의 형성을 강조하면서도 매우 다양한 맥락과 환경에 의해 정보를 전달할 수 있다(Forman 2002, 18).

* *더 읽어보기*: Bashford 2007; Bennett 2000; Biddle and Knights 2007; Cohen, S. 2012; Dockwray and Moore 2010; Fisher 2014; Hill 2007; Johansson and Bell 2009; Jones 2006; Krims 2002; Leyshon, Matless and Revill 1998; Moore 2010; Parham 2011; Sallis, Elliott and Delong 2011; Watkins 2008, 2011b; Whiteley, Bennett and Hawkins 2004

<div align="right">이혜수 역</div>

정치학(음악과 정치학)(Politics(Music and Politics))

음악은 정치적 맥락과 이념적 권력에 의해 영향을 받는가 하면 이들과의 상호 작용으로 수용된다(**이데올로기** 참조). 무엇보다도 **계급, 문화, 젠더**의 문제들은 정치적 담론(**담론** 참조)을 형성한다. 음악학에서 정치와 연관된 더 직접적인 방법이 사용된 것은 이념적 목적으로 사용된 나치 음악(Potter 1998), 제2차 세계대전의 여파(Thacker 2007), **냉전**, 1968년 사건(Drott 2011) 등을 들 수 있다. 또한 미국의 **재즈** 음악과 시민권 캠페인 관계(Monson 2007)도 같은 역사적 틀에서 발생하였다.

또한 정치적 맥락과 환경에 관련한 많은 작곡가의 작품과 저서들, 녹음들이 음악학의 탐구 형식에 들어있다. 쇼스타코비치는 그의 삶과 작품(**전기** 참조)이 이러한 관점(Taruskin 1995b 참조)에서 널리 논의된 작곡가이다. 티펫 역시 1930년대 정치적 행위에 대해 자세히 논의한 적이 있다(Bullivant 2013 참조). 음악과 정치에 관한 연구가 점점 늘어남에 따라 2007년에는 온라인 저널 『음악과 정치』 (*Music & Politics*)가 창간되었다. 여기에서 다루어지는 주제들로는 '음악가 삶에 영향을 미치는 정치, 정치 담론 형식 음악, 음악**편사학**에서 이념의 영향'이 있다 (http://quod.lib.umich.edu/m/mp).

*같이 참조: 몸, 갈등, 비판 이론, 문화 산업, 민족성, 페미니즘, 젠더, 정체성, 마르크스주의, 인종
*더 읽어보기: Adlington 2009, 2013a, 2013b; Cloonan and Garofalo 2003; Currie 2009, 2011, 2012a; Peddie 2011

<div align="right">장유라 역</div>

대중 음악(Popular Music)

대중 음악은 **비판 이론**과 **문화 연구** 그리고 **이론** 응용에서 파생된 **해석** 모델을 통한 대중 음악의 역사학과 맥락화를 포함하면서, 대중 음악학의 형태로 대중 음악만의 음악학을 효과적으로 습득했다. 『대중 음악』(*Popular Music*)과 『대중 음악과 사회』(*Popular Music and Society*)와 같은 체계화된 학술지들을 중심으로 대중 음악과 중요한 출판 활동을 전문적으로 연구하는 중요한 네트워크가 있다(International Assocation for the Study of Popular Music: http://www.iaspm.net).

대중 음악은 다양한 음악 양식(**양식** 참조)과 관행을 포함하여 일반적으로 발전해 왔으며, 이들 대부분은 상업적으로 주도되는 엔터테인먼트 기반 산업(**문화 산업** 참조)에 포함될 수 있다. 각각의 특정 문화(국가, 지역)는 어떤 형태나 형식으로든 자신만의 대중음악을 만들어 내는 것으로 볼 수 있지만, 이 용어는 미국과 영미음악의 동의어가 되었다(**세계화** 참조). 대중 음악이 다양화되는 것을 고려해볼 때, 이 용어는 필연적으로 정의와 분류에 저항할 수밖에 없다.

대중 음악의 유형은 많은 다른 역사적 시대와 맥락 속에 존재해 왔다. 이것들은 민속 음악 전통이 지속적으로 존재하는 것과 일부 음악가들과 작곡가들에

의한 자의식적인 인기 추구가 포함되지만, 대중 음악의 **전통**과 맥락에 대한 특정한 감각은 20세기에 가장 분명하게 활성화된다. **모더니즘**의 부상과 대중음악이 구성되고 보급되는 맥락을 만들어내는 기술 혁신의 지속적인 과정(영화, 녹음, 텔레비전, 비디오)과 함께 음악은 대중 **문화**의 보다 넓은 개념에서 자리를 잡았다(**녹음** 참조). 분명히 제2차 세계 대전 이전의 시대는 이 과정에 의해 덜 두드러졌고, 비록 녹음을 통해 전파되었지만, 어떤 의미에서 존재하는 모든 음악 카테고리가 '대중적'으로 정의되어 즉, 블루스, **재즈**, 스윙, 다른 모든 음악 카테고리는 기본적으로 라이브 공연의 즉흥성을 통해 규정되었다. 블루스의 경우, 구전된 민속 전통에서 일렉트릭 어반 사운드(예를 들어 시카고에 있는 체스 음반사를 통해)로의 전환은 후기 대중 음악 스타일 형성에 중요한 **영향**을 미쳤을 것이다(**장소** 참조). 전쟁 전 기간은 또한 영화와 함께 스타로서 연기자에 대한 개인적인 숭배의 출현이 목격되었고, 시나트라(Frank Sinatra)는 이러한 현상의 유력한 예시를 보여주었다.

대부분 대중 음악의 역사적 서술(**편사학, 내러티브** 참조)은 역사적 연대기 내에 포함된 양식의 계승과 함께(**시대 구분** 참조) 1950년대부터 현재까지의 발전에 초점을 맞추고 있다(Gillett 1983). 이 역사에서 예를 들어, 엘비스 프레슬리의 초기 녹음은 거의 신화적인 기원으로 자리 잡으면서 1950년대와 로큰롤의 등장은 중요한 위치를 차지하고 있다. 비틀즈가 정의한 1960년대 음악과 1970년대 록 기반 서사(**정전** 참조)에도 큰 관심이 쏠리지만, 이 시기에는 또한 대중 음악 관객들이 종종 세대를 따라 분리되고 스타일이 새롭게 다양화되는 것이 분명하다.

1960년대 후반부터 등장한 분열과 다양화의 과정은 계속되었고 대중 음악의 후속 발전에서도 실제로 강화되었다(**포스트모더니즘** 참조). 이것은 유사한 역사적 틀(인디, 알앤비, 힙합, 트립합, 많은 다른 것들) 안에 공존하는 양식과 용어의 다양성을 통해 명백하게 되었다. 이러한 각각의 스타일은 종종 배타적이고, 자신만의 청중을 끌어들일 수 있는 잠재력을 가지고 있는 것으로 보이며, 이는 단일 문화에 대한 개념을 더욱 약화시킬 수 있다. 대중 음악의 다원화는 이제 더 넓은 사회적, 역사적 과정의 반영으로 볼 수 있다. 이는 대중 음악이 단순히 이러한 과정을 반영하는 것이 아니라, 그 구성의 능동적인 주체이며, 현대 포스트모던의 조건에 대해 결정적인 진술임을 시사한다.

대중 음악 자체가 그런 개념은 아닐지 모르지만, 개념으로 가득 찬 음악적인 맥락이며, 그 해석에는 개념적 사고의 적용이 필요하다. 대중 음악에 대한 하나의 공통적 해석은 그것이 본질적으로 고전 음악의 '고급' 문화보다 열등하다고 보았다. 대중 음악의 열등성이라는 주장은 독일의 비판 이론가 아도르노의 글

에서 가장 분명하게 드러난다. 1941년에 처음 출판된 기사에서 아도르노는 대중 음악을 '예술 음악과의 차이점으로 특징지어진 것'으로 보았다. 이 특성화에서 음악은 공통의 '표준화'를 통해 정의되며, 개성이나 차이에 대한 감각도 문화 산업에 의해 되는 '사이비-개성화'로 설명되며, 반복적인 특징(표준화)에만 초점을 맞추고 많은 대중 음악의 개인 정체성과 예외적인 성격을 부정한다(Adorno 1994, 2002, 437-69).

　대중 음악에 대한 반복되는 다른 정의는 특정 사회 집단의 산물로 간주되면서(**계급** 참조) 사회적 또는 사회 논리적인 틀에 초점을 맞춘다. 그러나 특정 역사적 순간에 특정 사회-경제적 상황에 대한 표현 또는 반응으로 대중음악의 일부 측면을 보는 것은 분명 관련 있지만, 이것은 세대 변화나 사회적 이동성을 고려하지 않는다. 변화하는 사회적 및/또는 경제적 상황은 음악이 처음 등장했던 맥락만큼이나 음악에 대한 개인의 주관적 반응에 큰 영향을 미칠 수 있다(**주체성** 참조). 그럼에도 불구하고 대중 음악의 사회학은 여전히 중요하며, 사회적 · 집단적 차원은 대중 음악의 생산과 소비 모두에서 중요한 역할을 한다. 대중 음악과 넓은 맥락의 역사에 대한 사회학적 이해와는 대조적으로 특히 음악 지향적 접근법은 대중음악 맥락에서 실제로 텍스트를 구성하는 것에 대한 광범위한 논의뿐만 아니라 '주요 텍스트'(Moore 2001a)로서 음악에 대한 분석적 초점을 제공하는 것으로 발전시켰다(Middleton 2000c). 비틀즈에 대한 에버렛의 매우 상세한 연구는 쉔커리안의 성부 진행 기술과 분석적으로 감소되는 정도를 적용하여 대중 음악에 대한 분석적 응답을 보여주는 좋은 예를 제공한다.

* 같이 참조: **분석, 정격성, 갈등, 커버 버전, 비평, 민족성, 페미니즘, 젠더, 주체 위치**
* 더 읽어보기: Everett 2009; Frith 1996; Griffiths 2004, 2012; Hill 2013; Longhurst 1995; Middleton 1990; Moore 2012; Palmer 1996; Scott 2009; Stilwell 2004; Strinati 1995

<div align="right">한상희 역</div>

대중음악학(Popular Musicology)

대중음악학은 스콧과 호킨스(Stan Hawkins)가 제안한 용어이다. 두 사람이 『대중음악학』(*Popular Musicology*, http://www.popular-musicology-online.com)이라는 제목의 온라인 저널 편집 작업을 통해 이 용어가 정의된 것이다. 이 저널의

창간은 편집자들이 '1990년대 초의 대중 음악과 음악학적 협력 부재'에 느꼈던 불만을 반영했다(Scott 2009, 1). 대중음악학이라는 용어는 보다 구체적인 음악 기반의 탐구를 제안하는데, 이는 일부 대중 음악 연구가 때때로 사회학에 초점을 맞추는 것과는 대조적이다. 하지만 스콧의 연구 편람(companion)으로 수집된 작업들은(앞의 책) 현재 다른 학문의 맥락과 관점에서 매우 뚜렷하게 나타나고 있는 반복되는 주제와 쟁점을 중심으로 구성되어 있다. 예컨대 영화(**영화 음악** 참조), 기술, **젠더**, 섹슈얼리티, **정체성**, **민족**, 퍼포먼스, **제스처**, **수용**, 음악 산업(**문화 산업** 참조), **세계화** 등을 포함한다.

* 더 읽어보기: Everett 2009; Moore 2003

<div align="right">강예린 역</div>

실증주의(Positivism)

실증주의는 지식이나 함축, **해석**이 분명한 증거를 제시해야만 인정되는 관점이자, 지식적인 개념을 나타낸다. 따라서 증거 실험을 통한 과학적인 결정이 이루어지며, 실험을 통해 입증된 진리에 기초하여 가설이 기각되거나 받아들여진다. 실증주의는 철학에서 긴 역사를 가지며 주기적으로 비판의 주제가 되어 왔다. 그러나 실증주의 사상은 19세기 산업화와 함께 동시에 떠올랐고, 과학적인 합리화의 과정과 더불어 새로운 방법론이 필요하게 되었다. 19세기 작가들과 문헌들을 보면 이러한 실증주의의 과학적 분위기가 잘 나타난다. 물리학자이자 심리학자였던 헬름홀츠는 당대의 철학과 미학적인 문제에 관심을 가진 학자였다. 헬름홀츠는 한슬리크의 저서 『음악적 아름다움에 대하여』(*Vom Musikalisch-Schönen*)(**미학**, **자율성**, **의미** 참조)에 비평을 남겼는데, 그는 부이치(Bojan Bujic)가 말하는 '한슬리크의 반감정주의 입장'을 받아들이며(Bujic 1988, 276; Helmholtz 1954 참조) '음의 감각들'에 관심을 가지고 있었다. 한슬리크의 '소리 나며 움직이는 형식'(Hanslick 1986, 29), 즉 음악 자체적인 관점은 그 시대의 실증주의적인 **이데올로기**를 다시금 나타낸다. 마찬가지로 음악과 과학의 연계를 보여주는 다른 이론가들과 작가들도 있다. 거니(Edmund Gurney)는 1880년에 『소리의 힘』(*The Power of Sound*)을 출판하였는데, 그는 '음악을 듣는 두 가지 방식'은 음악의 '명확하거나 명확하지 않은 특징'에 있을지도 모른다는 생각을 가졌다. 이러한 '영향의 두 가지 방식'은 '형식의 지각과 비지각'과 연결된다. 형

식의 지각은 '선율과 화성의 결합과도 같은 음악의 명확한 성격'으로, 형식의 비지각은 '이어지는 소리를 지각하는 것 너머의 명확하지 않은 성격'으로 각각 연결된다(Bujic 1988, 292–3 참조). 이러한 관점은 **청취** 행위와 **소리**의 지각과 관련된 문제들과 함께, 유사과학적인 언어로 과학적 확실성을 세우려는 실증주의적인 관점을 드러낸다. 이러한 청취와 지각의 문제는 후기 음악학(**심리학** 참조)에서 다시 논의될 것이다.

　많은 음악학적 활동이 실증주의를 나타내는 것으로 여겨질 수 있다. 예를 들어 필사본의 속성(**역사음악학** 참조)을 통해 역사 문서들을 연구하는 것에 실증주의적인 관점이 있을 수 있다. 반면에 개별 작품에서 무엇이 형식적 구조를 구성하고 있는지를 결정하는 것은 필사본의 속성에 따라 달라진다. 이 역시 실증주의적인 사고와 관련이 있으며, 때때로 과학적인 분위기를 띠게 될 수도 있다(Forte 1973 참조). 커먼은 1985년에 출판한 음악학 개요에서 이러한 과학적인 분위기에 의문을 제기한다. 그는 이렇게 말한다. '음악학은 기본적으로 사실, 기록물, 검증이나 분석 가능한 것, 실증적인 것을 다루는 학문이다. 음악학자들은 음악에 대해 알고 있는 사실들로 존중받고 있으며, 음악의 미적 경험에 대한 통찰력으로는 존중받지 못한다'(Kerman 1985, 12). 커먼에게 음악학은 보다 넓은 분야와 인도적인 조건으로 나아갈 필요가 있었다. '내가 지지하고 실천하려고 하는 것은 일종의 **비판** 지향적인 음악학이다. 이는 역사를 지향하는 일종의 비판이다.' 사실주의적인 관점에서 인도적인 관점으로 바꾸는 것과 음악학의 문을 더 넓히는 것은, 형식주의나 자율성, 실증주의적 이데올로기를 대체할 수 있다. 이러한 맥락에서 1990년대의 **해석** 같은 더 넓은 감각(**비판적 음악학**, **신음악학** 참조)을 추구하는 신음악학과 비판적 음악학이 등장했다고 여겨질 수 있다.

* 더 읽어보기: Karnes 2008; Steege 2012

정은지 역

포스트식민주의(Postcolonial/ Postcolonialism)
포스트식민주의란 용어는 제2차 세계대전 이후 유럽 열강의 식민주의에서 벗어난 국가들의 상황을 묘사하기 위해 1970년대에 등장한 정치 이론이다. 1980년대까지 이 용어는 문학비평, 법역사학, 인류학, 정치경제, 철학, **역사학**, 미술사, 정신분석학에서도 사용되었다(Ashcroft, Griffiths and Tiffin 2002 참조). 1990년

대에는 보편적 용어의 제정과 탈식민지 **담론**이 대두되면서 과장되지 않은 형태의 단어가 등장했는데, 이는 **포스트구조주의**의 영향을 강하게 받았다.

포스트식민주의 이론의 주요 학자는 문화 이론가 스피박, 사이드, 바바 등이 있으며, 이들은 모두 식민주의를 경험했던 국가에서 태어나 자랐지만(사이드는 팔레스타인, 스피박과 바바는 인도) 미국 대학에 정착한 이들이다. 사이드는 세계가 질서정연하고, 관리되며, 자기('인간적인' 이주자)와 대타자('비인간적으로' 식민화된 사람)로 나뉘는 담화 체계를 조사할 필요가 있음을 가장 먼저 본 인물 중 하나였다. 이는 문학, 예술, 음악뿐만 아니라 여행 글쓰기, 편지, 자서전 등 이전에 간과되었던 자료들에 대한 고려를 증대시켰다. 사이드의 **오리엔탈리즘**에 대한 연구는 음악학, 특히 19세기 오페라와 관련한 연구에 직접적인 영향을 끼쳤다(Robinson 1993; Everist 1996 참조).

사이드는 지배국과 피지배국 사이의 관계를 고정되고 동질적인 것으로 보는 대신 식민지 담론의 양면성과 이질성을 강조하였는데, 바바는 이를 환상과 욕망의 신경질적인 상태로 묘사한다. 바바는 이를 식민지와 식민지의 구별이 명백히 허물어졌기 때문에 식민주의의 결과 중 하나가 **혼종**이라고 주장해왔다. 현실에서는, 그 상태는 종종 식민지화된 모방 또는 식민지배자들을 패러디하는 것, 또는 통치 권력에 맞추거나 이를 전복하는 것으로 나타난다(Bhabha 1994). 스피박의 연구는 지배계급에 속하지 않고 종종 그들의 토착적 지위가 역사를 건설하는 데 아무런 발언권이 없었다는 것을 뜻하는 서발턴 집단을 중심으로 이루어졌다. 좀 더 구체적으로, 그녀는 식민지 이후의 담론 이론이 하위 대체 집단을 대변할 수 있지만, 단일한 서발턴 **정체성** 같은 것은 존재하지 않는다고 지적한다. 그녀는 다양한 식민지 및 식민지 이후의 경험을 더 잘 이해하기 위해 식민지 또는 탈식민지 개인의 구체적인 성별, 사회적, 지리적, 역사적 맥락에서 논의를 전개할 필요성을 강조함으로써 이를 설명했다(Spivak 1994).

음악학자 중 민족음악학자는 이러한 이론가들에 의해 제기된 문제들과 가장 밀접하게 연관된다(**민족성** 참조). 미국의 민족음악학자 볼만은 토착 음악을 연구하는 민족학자들의 도덕적 의무에 주목하여 음악의 세부사항과 관행적 형태를 최대한 면밀히 반영하고, 서양 어법과의 차이점(**타자성** 참조)을 주장해 왔다(Bohlman 1992, 132). 비서양 음악의 상세한 전승과 관련 해설은 서구식 표기법의 미흡함을 드러낼 수 있지만, 식민주의가 강요하는 것보다는 오히려 그 차이를 좁힐 수도 있다.

미슈라(Vijay Mishra)와 홋지(Bob Hodge)는 포스트식민주의를 다음과 같이 설명한다.

반대와 투쟁의 정치를 예견하고, 중심과 주변 사이의 핵심 관계를 문제화한다. 그
것은 **정전**의 우수성과 그 기준의 증거를 보호했던 '영문학' 주변의 장벽을 무너뜨
리는 데 도움을 주었다.

<div align="right">(Mishra and Hodge 1994, 276)</div>

이 설명은 식민지 이후의 고려사항과 주변과 중심에 대한 개념이 중요한 기타
질문 사이에 존재하는 정도를 가리키는데 그 예로 **정전, 젠더, 타자성** 등이 있다
(**게이 음악학** 참조). 제국과 식민주의에 저항하는 구체적인 시도를 살펴보려면,
20세기 초 동유럽 작곡가 바르토크를 비롯한 오스트리아-헝가리 제국에 저항
하고 비판하려 했던 작곡가들의 음악이 좋은 예가 된다. 바르토크의 경우 헝가
리의 언어의 강한 주장과 현대적 문맥에서의 토착 민속적 재료의 새로운 활기로
이를 표현하였다(**모더니즘**; Brown 2000 같이 참조).

음악과 제국 사이의 추가적인 관련성은 16세기까지 거슬러 올라갈 수 있으며,
남미(Tomlinson 2007b; Baker 2008)와 동남아시아(Irving 2010)의 스페인 식민
주의와 프랑스, 독일 및 영국인이 유럽 외 지역의 음악을 설명하려고 했던 17세
기와 18세기로도 거슬러 올라갈 수 있다. 이러한 기록들은 비서양과의 차이에
대한 증가하는 욕구를 반영하고 있으며(Young 1995 참조), 그들은 대개 음악적
성취에 초점을 맞췄다. 이러한 접근방식은 인간의 평등에 대한 18세기 **계몽주의
적** 믿음을 반영하지만, 식민지와 제국의 궁극적인 성장은 이러한 관점과 모순된
다(Pasler 2015). 그러한 모호함은 모차르트의 음악에도 반영되어 있는데, 그가
《후궁으로부터의 도주》에서 터키인 캐릭터 오스민을 다양하게 묘사하는 것을
통해 살펴볼 수 있다. 오스만 제국 치하의 동유럽에서 터키 통치의 역사를 볼 때
모차르트가 오스민에게 감탄하는 것에서부터 반격하는 것까지 음악적으로 묘
사한 것은 흥미롭다(Head 2000). 모차르트의 견해는 프랑스 계몽운동의 주요
공헌자인 프랑스 철학자 루소의 견해에 동조하는데, 그는 비서구 문명의 특정
측면에 대한 유보에도 불구하고 토착민들이 특히 음악과 같은 활동에 본능적
인 '자연적 능력'을 가지고 있다고 믿었다. 사실, 루소는 서양 음악과 언어의 기원
은 '원주민'의 원시적인 '스피치 송(speechsongs)'에서 찾을 수 있다고 믿었다. 라
다노와 볼만에 따르면, '19세기에 식민지의 관심이 아프리카로 이동하면서, 민족
음악학자들의 연구도 이동하게 되었다.' 그러나, 이러한 연구들은 인종주의적
의견의 정통성에 부합하는 방식으로 외국 음악을 분명히 열등한 위치에 놓았
고, 사회적 다원주의의 치명적인 주장과 함께 제기되었다(Radano and Bohlman
2000, 17).

20세기 초, 민족음악학의 풍습은 파리의 스콜라 칸토룸과 같은 몇몇 기관들에 의해 장려되었다. 이 시기에, 그러한 작품은 모더니스트의 구성주의 **미학**과 밀접하게 연관되어 있었다. 바로 이 주제는 프랑스 작곡가이자 민족 음악학자인 루셀(Albert Roussel)과 델라지(Maurice Delage)에 대한 에세이(Pasler 2000)에서 음악학자 파슬러(Jann Pasler)에 의해 자세히 연구되었다. 비서양 음악과 아프리카와 아시아의 문화에 대한 관심은 모더니즘 미학의 확립에 중심적인 관심사였는데, 이는 피카소가 1907년경에 수집한 아프리카 탈들을 통해 입증되었고 같은 해 그의 그림인 《아비뇽의 여인들》(*Les Demiselles d'Avignon*)에 반영되었다. 프랑스는 1878년, 1889년, 1900년의 세계 박람회에서 알 수 있듯이 그 이전부터 아프리카 미술에 반응해 왔으며 1920년대와 1930년대 동안 미요, 앙틸(George Antheil), 라벨의 음악에 대해 큰 관심이 있었다. 미요의 발레 《천지 창조》(1923)는 아프리카 음악에 대한 오리엔탈리스트의 개념과 함께 현대적 경험(미요의 할렘 흑인 재즈 음악 **듣기** 경험)과 원초적 대타자의 이데올로기적 믿음과 동시대 경험('니그로 쏘울(negro soul)'에 대한 신념)을 융합하려는 매우 전형적인 초기 모더니즘적 시도를 구성한다(Gendron 2002).

20세기 이후의 오리엔탈리즘 개념에 대한 모더니즘의 지속적인 관심의 예는 케이지(그의 프리페어드 피아노를 위한 1948년 작 《소나타와 전주곡》은 가믈란의 종소리와 징 소리를 불러일으킨다), 파치, 해리슨(Lou Harrison)과 같은 작곡가들의 실험적인 작품에서 찾을 수 있다. 코벳(John Corbett)은 이러한 작곡가들과 미국의 실험적인 재즈 음악가이자 작곡가 존(John Zorn)의 일본 음악에 대한 반응을 논했다(Corbett 2000). 코벳은 심지어 중국 작곡가 탄둔(Tan Dun)의 경우, 케이지 같은 자연의 소리가 이국적인 아이템으로 환영받는 중국으로 '되돌려'지면서 동양주의적 소비의 통상적인 패러다임을 근본적으로 뒤엎고 있다고 지적한다. 특히 20세기 후반의 미국인들의 음악은 어떤 경우에는 '월드 뮤직'의 형태를 발전시키기 위해 불특정한 기원의 다양한 비서양 사운드를 혼합하는 경향을 통해 **세계화**를 수용한다. 그러나, 스펙트럼의 반대편 끝에서 작업하면서, 서구 국가의 소수 민족들은 필연적으로 그리고 의도적으로 특정 청취자의 지위를 특권화 하는 문화 고유의 지식을 전달하기 위해 대중적인 장르를 적절히 적용할 수 있다. 그 예로는 코너숍의 음악, 특히 힌디어 또는 혼성 영어/펀자브어 시(Punjabi lyrics)를 사용한 그들의 노래와 드론, 시타르 등이 있다. 이런 식으로 코너숍의 음악은 '**포스트모더니즘**의 일부 특징을 가지고 있는 토착의 선구자 전통을 끌어낼 수 있다'는 루시디(Salman Rushdie)의 《사탄의 시》(*The Satanic Verses*, 1988)와 같은 후기 식민주의 문구와 비견될 수 있다(Mishra and

Hodge 1994, 283).

* 더 읽어보기: Agawu 2003; Bushnell 2013; Ghuman 2014; Hoene 2015; Hyder 2004; Kramer 1995; Moore-Gilbert 1997; Moriarty 1991; Rosenberg 2012; Spivak 1999; Subotnik 1996; Toynbee 2007; Weidman 2006; Young 2001, 200312

<div align="right">김서림 역</div>

포스트모더니즘(Postmodernism)

포스트모더니즘의 개념과 그것을 둘러싸거나 이를 반영한 사상은 대부분의 문화적 맥락에서 폭넓게 받아들여져 왔으며 음악학적 사고와 현대음악 관행과 관련하여 점점 더 많이 사용되고 있다. 그러나 이는 개념적 정의에 대해 매우 반항적인 용어로 남아있다. 베르텐스(Hans Bertens)에 따르면 '포스트모더니즘은 격앙된 용어로 포스트모던, 포스트모더니스트, 포스트모더니티 그리고 파생의 방법으로 나타날 수 있는 다른 어떤 것도 그렇다'(Bertens 1995, 3). 이러한 분노는 허천의 주장을 반영한다. '현대 **문화**에 관한 논의에서 세계의 "포스트모더니즘"보다 더 많이 사용되고 남용되는 단어는 거의 없으며', 그 결과 '단어를 정의하려는 모든 시도는 긍정적이면서도 부정적인 면을 반드시 그리고 동시에 가질 것이다'(Hutcheon 1989, 1). 있는 것과 아닌 것 모두를 말해주는 이러한 긍정적, 부정적 측면은 포스트모더니즘과 **모더니즘** 사이의 문제적 관계를 바라보게 한다. 그것이 모더니즘에 대한 거부(포스트모더니즘이 아닌 것은 무엇인가)를 의미하는가? 또는, '포스트'라는 접두사 뒤에 모더니즘이 그대로 남아있다는 암시가 두 개념 사이의 어느 정도 연속성을 암시할 수 있다는 보다 긍정적인 차원을 열어줄 수 있는가?

포스트모더니즘을 모더니즘의 거부로 이해하는 것은 리오타르의 철학에서 가장 분명하게 드러난다. 1979년 프랑스어로 출간됐고 1984년 영어로 처음 번역된 그의 『포스트모던의 조건』(The Postmodern Condition/Lyotard 1992)은 현대사상에 큰 영향을 미쳤고 지금도 괄목할 만한 유산을 이어가고 있다. 리오타르는 그의 책에서 모더니즘을 아주 간단한 정의로 시작한다. '나는 메타 담론 [**담론** 참조]을 스스로 정당화하는 모든 과학을 지칭하기 위해 모던이라는 용어를 사용할 것이다... 어떤 거대한 서사에 명시적으로 호소하는 것이다'(앞의 책, xxiii). 이 진술은 일반적으로 모든 것을 포용하고 전체화하는 내러티브(**내러티**

브 참조)를 통해 모더니즘을 정의하는 것으로 해석된다. 이와 대조적으로 리오타르는 포스트모더니즘을 '메타 서술에 대한 불신'으로 묘사(앞의 책, xxiv)하고 뒤이어 그는 '서술은 상상적 발명의 전형적인 형태로 남아 있다'고 말한다(앞의 책, 60). 다시 말해서 우리는 모더니즘의 메타 서술을 더 이상 믿을 수 없으며, 따라서 포스트모더니즘의 미시적 서술('작은 서술')로 초점을 옮긴다. 큰 것부터 작은 것까지, 단수에서 복수까지 초점을 옮기는 것이다. 이 주장을 뒷받침할 많은 증거가 있다. 많은 이들이 우리가 과거보다 더 다원적이고 단편적인 문화적 맥락에서 살고 있다는 것을 받아들일 것이다. 이것은 확실히 음악의 경우에도 마찬가지이다. 여러 다양한 음악적 스타일이 문화적으로 지배적인 가치관(**가치** 참조)이나 확정적인 **양식** 없이 공존한다. 이는 현대적 표현으로 무수히 변화하는 스타일과 장르(**장르** 참조)를 표현하는 **대중음악**에서 가장 분명하게 드러난다.

그러나 포스트모더니즘에 대한 주장에 도전하는 것은 똑같이 가능하다. 예를 들어, 음악적 모더니즘은 비록 유토피아적이고 진보적인 미적 명령(**미학** 참조)에 의해 추진되었다. 하지만 쇤베르크와 스트라빈스키의 매우 다른 음악적 관점에 의해 반영되었듯이 그 나름의 다원성을 포함하고 있었고, 또한 종종 파편화의 문화이기도 하였으며, 심지어 그 차원이 궁극적으로 많은 모더니스트 사고에서 저항되었다. 비록 우리의 현대 문화가 점점 더 다양한 미시적 서술로 단편화될 수 있지만, **세계화**에 대한 현재의 논쟁에서 반영된 바와 같이 정치와 경제적 맥락의 명백한 동질성은 포스트모던의 일부 측면이 허용하는 것보다 더 복잡한 그림을 시사한다.

모더니즘과 포스트모더니즘 사이의 관계, 그리고 함축적으로 과거와 현재 사이의 관계를 정의하는 문제는 인접한 **시대 구분** 문제와 함께 포스트모더니즘을 역사로서 사유할 가능성을 제시한다. 역사 환기는 후기 마르크스주의의 의제(**마르크스주의** 참조)를 사용함으로써 개념에 대한 독특한 관점을 만들어 낸 제임슨의 글에서 가장 분명하게 나타난다. 제임슨은 다음의 예시와 관련된 역설이 존재하는 동안 인식 가능한 역사적 틀 안에 포스트모더니즘을 위치시키고자 한다. '애초에 역사적으로 사고하는 방법을 잊어버린 시대에 현재를 역사적으로 생각하려는 시도로서 포스트모던의 개념을 이해하는 것이 가장 안전하다'(Jameson 1991, ix). 현재의 역사를 생각하는 이러한 과정은 특정 음악 관습에서 그 모습을 드러낸다. 예를 들어, 짐머만과 록버그의 음악에 반영되듯이 과거에 대한 자의식적인 인용은 상호텍스트적 포스트모던 음악을 만들어낸다(**상호텍스트성** 참조). 이러한 음악적 표현들은 에코의 '포스트모던 태도'를 반영하고 있는데, 이는 '과거의 도전, 제거될 수 없는 이미 말한 것의 도전'을 받아들이

는 것을 포함한다(Eco 1985, 67).

제임슨은 또한 포스트모더니즘을 특정한 역사적 위치에 투영하려고 한다. 그는 1950년대 말이나 1960년대 초 이후의 분기점에 주목하여 포스트모더니즘에 대한 모든 개념은 '일반적으로 1950년대 말이나 1960년대 초반으로 거슬러 올라가는... 어떤 급진적 단절의 가설에 의존한다'고 제안한다(Jameson 1991, 1). 이 제안은 음악 스타일과 언어(**언어** 참조)의 급진적인 변화가 1960년대 내내 포스트모더니즘의 반영으로 보여지면서 분명한 음악적 반향을 불러일으켰다(Harvey 1990; Jameson 1988; Gloag 2001 참조).

비록 제임슨은 포스트모더니즘을 역사로 구성하기 위해 리오타르처럼 분열과 차이를 문화적 규범으로 받아들이지만, 이것은 이제 양식과 역사 구별의 일부가 되었다.

> 포스트모더니즘의 개념은... 단순한 양식이라기보다는 역사적이다. 포스트모던이 많은 것들 중에서 하나의 (선택적인) 방식이라는 견해와 포스트모던을 후기 자본주의 논리의 문화적 지배자로 파악하려는 견해 사이의 근본적인 차이를 너무 지나치게 강조할 수는 없다.
>
> (Jameson 1991, 45-6)

이 말은 현대음악의 상황을 정확하게 반영한 것이다. 이미 언급한 다원주의는 양식에 있어 가능한 다양한 선택권을 제공하는데, 그 중 어느 것도 지배적이지 않다. 그러나 이것은 포스트모더니즘으로 정의되는 어떤 특정한 스타일이 아니라 문화적 지배자로서 포스트모더니즘이 된다. 분명히 포스트모더니즘에서 끝없는 양식적 선택 중 하나는 계속적이고 지속적인 모더니즘이다. 이러한 가능성은, 예를 들어, 버트위슬과 불레즈의 모더니즘 음악을 포스트모더니즘의 문화적 지배 내에서 양식적 옵션으로 이해할 수 있다. 그러나 이러한 관점에서 볼 때 그것들은 그 자체로 메타 서술의 지위를 달성할 수 없으며 이는 그것들을 문화적 지배자의 형성에 필요한 양식적 규범으로 볼 수 있게 한다.

후기 자본주의에 대한 제임슨의 언급은 흥미로운 정치적 차원을 자본주의에 대해 명백히 비판적인 개념에 도입시킨다. 리오타르와 보드리야르의 작업을 포함하여 포스트모던 이론의 많은 측면은 비정치적이고 암시적으로 현실과 동떨어져 있다는 비판을 받아왔다(Norris 1990, 1992). 포스트모더니즘과 관련된 일부 음악(예: 고레츠키(Henryk Górecki), 타베너(John Tavener)는 과거 전통을 쉽게 수용함으로써 비판적 힘을 제거하는 것으로 볼 수 있다. 이러한 관점에서 포

스트모더니즘의 복수적 공존은 문화상대주의로 어떻게든 가고, 문화는 그 비판적 가치와 목소리를 상실하는 문화적 상대주의로 이어진다. 이러한 문화 분야의 평탄화는 '고급' 예술과 대중문화 사이의 구분을 모호하게 하는데, 이는 일부 사람들에게는 포스트모더니즘의 중요한 표현으로 여겨지는 움직임이다. 스트리나티(Dominic Strinati)는 '더 이상 대중 문화와 예술을 구별하는 데 도움이 될 수 있는 합의되고 침해할 수 없는 기준이 없다'(Strinati 1995, 225)고 말했는데, 이 주장에는 많은 진실이 담겨있다. 예를 들어 클래식 음악의 마케팅은 **문화산업**의 조작과 대중 매체의 '고급' 예술 세계로의 변화를 반영한다. 또한 주목할 만한 크로스오버와 협업은 두 맥락 사이의 구분을 모호하게 만든다. 예를 들어 글래스(Philip Glass)의 미니멀리즘은 두 맥락 모두에 대한 포스트모던적 관계 내에 위치한 음악을 만들어낸다. 그러나 이런 **해석** 역시 비판의 대상이 되기도 한다. 굿윈(Andrew Goodwin)이 지적하듯이, 글래스의 음악이 대중음악과 유사하다는 것은 대부분 피상적이지만, 연주와 **수용**의 구조는 여전히 대중음악과 구별된다(Goodwin 1994).

현대 음악학의 많은 측면은 포스트모더니즘과 관련되어 있으며, 음악학에 포함된 주제와 문제의 범위는 점점 넓어지고 파편화되어 더 넓은 문화적 맥락을 반영한다. **페미니즘, 젠더** 연구, **비평 이론** 및 **문화 연구**와 같은 다른 개념과 맥락의 영향, 그리고 그 결과로 나타나는 학제 간 통합은 포스트모더니즘의 추가 반영으로 해석될 수 있으며, 따라서 포스트모던 음악학의 가능성을 나타낸다.

1980년대와 1990년대에 등장한 **신음악학**은 종종 더 넓은 포스트모더니즘의 반영으로 묘사되는데, 이러한 상호 작용은 크레이머 작품에서 가장 생생하게 나타난다. 크레이머에 따르면, '포스트모더니즘 음악학의 출현은 음악 자체의 직접-효과라는 문맥 아래 보통 음악 외부에 위치하는 일종의 중재적 구조 안에 새겨진 것처럼 읽으려는 우리의 의지와 능력에 달려 있다'(Kramer 1995, 18). 다시 말해서 포스트모더니즘 음악학의 구축은 음악의 내적 본질과 외적 본질 사이의 경계를 해체할 것이며(**해체 이론** 참조), 음악 자체의 초점을 맞추면서 형식주의적 음악학(**형식주의** 참조)의 주장과 자율적(**자율성** 참조) 음악 **작품**의 관련 개념을 대체하는 움직임이다. 크레이머의 이전 글에 대한 답변으로 톰린슨은 더 나아가 다음과 같이 제안한다.

우리는 모든 종류의 음악 작품을 자세히 읽는 것이 음악적 실천의 필수 조건이라는 구속적 개념에서 벗어나야 한다. 이 개념은 반복적으로 우리를 초기 이데올로기의 미학과 초월주의로 되돌려 놓았다. (나는 내가 읽고 쓴 초기 포스트모던 음

악학의 많은 부분에서 끌어당김을 느꼈다.) 서사학, 페미니스트, 현상학, 인류학 등 새로운 방법에 비추어 우리의 면밀한 해석을 던지는 것만으로는 충분하지 않다. 그것은 모더니즘의 이데올로기적 책임을 수반하는 자세한 읽기 그 자체이기 때문이다. 대신 이러한 새로운 방법은 분석 지향적인 읽기와 거리를 둔 음악에 대한 새로운 접근 방식과 연결되어야 한다. 그들은 실제로 그러한 새로운 접근 방식을 낳을 수 있도록 허용해야 한다.

<div align="right">(Tomlinson 1993a, 21-2)</div>

톰린슨에게는 음악의 내용에서 맥락을 읽는 것만으로는 충분하지 않다. 우리는 작품과 관련해 '자세히 읽기'(**분석** 참조)에 대한 모더니즘적 집착에 의해 가해지는 이데올로기적 파악(**이데올로기** 참조)에서 벗어날 필요가 있다. 크레이머와 톰린슨(Kramer 1993a 참조)의 견해에는 상당한 차이가 있고, 현대 음악학의 양상이 발전함에 따라 양자의 입장이 더 많이 반영되고 있지만, 이러한 차이점들은 또한 포스트모더니즘의 광범위한 문화 및 지적 지형의 다양성과 차이에 의해 점점 구체화되는 음악학의 적절한 반영을 제공한다.

* 더 읽어보기: cahoone 1996; Currie 2012a; Gloag 2012; Lochhead 2009; Lochhead and Auner 2002; McClary 2009; Miller 1993; Taruskin 2005a, Volume 5; Vattimo 1988; Wiilliams 2000

<div align="right">김예림 역</div>

포스트구조주의(Post-Structuralism)

포스트구조주의는 **구조주의**로부터 성장했으면서도 그것의 지배성에 대해 반발한 다양한 분야의 사상과 관념의 총체적인 움직임이다. 이 움직임은 1960년대 많은 프랑스 이론가들과 작가들의 저술에서 가장 명확하게 정의되었다. 포스트구조주의는 **언어**와 그 의미들의 연결망(**의미** 참조)에 대한 구조주의의 초점을 공유하지만, 궁극적으로 구조주의의 초점을 공유한 그 연구가 객관적 과학에 의한 것일 가능성을 거부한다. 이러한 관점에서 포스트구조주의는 새로운 수준의 **주체성**과 차이를 수용하는 것으로 볼 수 있다(**타자성** 참조). 사실상 포스트구조주의는 이론적인 패러다임보다는 개연성이 있는 이론적인 경로가 발생하는 개념적 공간이 된다. 언어의 재검토는 프랑스 철학자 데리다의 근본적인 연구

에서 가장 명확하게 정의되는데, 이 연구에서 소쉬르 언어 모델의 견고해 보이는 이분법들이 해체되고 새로운 의미의 다양성이 탐구된다(**해체** 참조).

구조주의에서 포스트구조주의 사고방식으로의 변화는 프랑스 문학 이론가 바르트의 저술에서 가장 명확하게 윤곽을 드러냈다. 1957년에 출간된 그의 『현대의 신화』(*Mythologies*)(Barthes 1973)는 광범위한 사회 문화적 현상을 기저 구조 측면에서 분석했으며, 이 책은 구조주의의 확산에 중요한 역할을 했다. 그러나 바르트는 또한 새로운 가능성을 바라보았고 지적 변화에 민감했다. 예를 들어, 그의 에세이 「저자의 죽음」은 문학적 맥락에 있는 의미의 장소로서의 해석('독자의 탄생')을 주장했으며, 이는 구조로서의 언어 구성에서, 해석의 복수 가능성으로 초점을 옮긴 것을 시사한다(Barthes 1977, 142-8). 그의 저술 『S/Z』(Barthes 1990b)와 『텍스트의 즐거움』(*The Pleasure Of The Text*/Barthes 1990a)과 같은 1970년의 바르트의 후기 작품은 여전히 언어와 관련이 있지만, 이 단계에서 이론적 정밀함과 분석적 엄격함은, 어떠한 원자료와 대상을 언급하고 끌어내는 특유한 주관성으로 여겨진다.

바르트는 음악에 대해서도 집필했다. 『형식의 의무』(*The Responsibility of Forms*)에 수집된 에세이는 음악에 대해서 간결하지만 매혹적인 통찰을 포함하고 있다. 에세이 「낭만적인 노래」(*The Romantic Song*)는 슈베르트에 대한 언급으로 시작된다.

> 오늘 밤, 슈베르트의 첫 번째 트리오의 안단테 첫 프레이즈를 다시 한 번 **청취**하고 있다. 완전한 프레이즈, 단일화되고 분화되는 프레이즈, 설령 한 프레이즈가 있었더라도 애틋한 프레이즈들이 있었다. 사랑하는 것에 대해 이야기하는 것이 얼마나 어려운 것인지 다시 한 번 깨닫게 된다. '나는 그것을 사랑해'라는 말 이외에 사랑하는 것에 대해 더 이야기할 것이 있을까? 그리고 그 이야기를 계속 이어가려면 어떻게 해야 할까?
>
> (앞의 책, 286)

물론 말할 것이 더 있을 것이고, 바르트가 그것을 이야기할 것이다. 그러나 그가 낭만주의로 묘사될 수 있는 음악에 대해 쓰고 있다는 것은 의미심장하다. 『텍스트의 즐거움』(Barthes 1990a)과 『사랑의 단상』(*A Lover's Discourse: Fragments*)(Barthes 1990c)에서 탐구한 에로티시즘을 반영하는 '사랑'을 언급하는 것을 통해서 말이다(**낭만주의** 참조). 그의 대답이 지닌 주관성은 그가 음악에서 느끼는 것을 반영하지만, 그것은 슈베르트에 대한 것보다 바르트 자신에 대해 더 많이

시사한다. 이런 관점에서 보면, 그 주관성은 더 넓은 포스트구조주의를 반영한다. 이 주관성이 여전히 어떤 의미에서는 언어와 관련이 있지만, 음악적인 측면에서는 '깊은' 구조의 문제와는 관련이 없고, 음악을 설명하고 해석하기 위해 언어가 사용되는 방식과도 직접적으로 관련이 없다. 그리고, 가장 중요한 것은 객관성에 관련될 법한 주장이 없다는 것이다.

바르트는 포스트구조주의와 연관된 다른 사상가들처럼 음악에 직접적인 모델을 제공하지 않았다. 하지만, 분명히 음악학은 구조주의와 포스트구조주의의 변화와 유사한 그 자체의 변화를 경험했다. 또한, 바르트의 저술에서 제기된 주관성과 해석의 문제들은 특정한 음악적인 맥락에서 다시 나타날 것이다. 음악 **분석**은 일반적으로 음악의 구조와 이를 파악하고 설명하는 데 사용되는 방법에 대해 생각해왔다. 그러한 점에서 음악 분석은 구조주의 관점을 가장 명확하게 반영하는 학문적 맥락의 기능을 한다. 그러나 다른 형태의 음악학 또한 객관성에 대한 구조주의의 주장과 그것의 과학적 아우라를 분명하게 반영하여, 어떤 것의 증명, 사실의 확립이라는 특정한 **실증주의**를 구현하고 있다. 이는 작곡가의 삶에 대한 표준적인 설명과 정확한 판본구축을 추구하는 작곡가들의 **작품**(**전기** 참조)을 통해 종종 음악과 어느 정도 관련이 있음을 알 수 있다. 그러한 글쓰기는 그 자체로 구조주의를 구성하는 것이 아니라, 바르트의 용어로 해석자('독자')보다 작곡가('작가')에게 특권을 주는 것이다. 다른 형태의 음악학도 원고 연대 측정(혹은 필사본 연대 측정), 작곡가의 **스케치** 자료 확인, 음악 작품 판본 편찬과 같은 음악학적 활동에서 확연히 드러나는 객관성과 긍정적 추진력을 지닌다(**역사음악학** 참조).

일반적으로 음악학, 특히 음악 분석은 구조주의와 어떤 유사점을 공유하고 있다. 이는 음악 분석이 포스트구조주의의 비판에 민감하다는 것을 암시한다. 이를 위한 첫 번째로 의미 있는 시도가 음악학 분야 내에서 이루어졌는데, 미국의 음악학자인 커먼이 그 자체로는 사실상 포스트구조주의가 아니었던 음악학에 대한 설명을 제공했다. 그리고 그의 설명에서는 이 용어를 직접적으로 사용하지는 않았지만, 위에서 요약된 문제들 중 일부를 반영했다. 그의 저서 『음악학』(Musicology/Contemplating Music in the USA; Kerman 1985)은 음악학과 실증주의 사이의 상호작용을 고찰하는 학문적인 광범위한 개요를 제공한다. 이런 맥락에서 더 중요한 것은 커먼의 에세이 「우리는 어떻게 분석에 들어왔으며, 어떻게 빠져나갔는가?」(Kerman 1994)이다. 1980년에 처음 출판된 이 책은 광범위한 영향을 미쳤으며, 책의 주제는 본 책에서 논의된 많은 개념을 반영한다(**분석**, **비평**, **형식주의** 참조). 이런 맥락에서 우리는 '학술적 음악비평의 새로운 폭

과 유연성'(앞의 책, 30)을 위한 커먼의 주장을 구조주의의 확실성에 대한 포스트구조주의 의혹을 반영하는 것으로 볼 수 있다.

문학 이론과 같은 다른 학문적 맥락에서, 포스트구조주의는 이제 더 이상 현재 행해지는 것이 아닌 일련의 작품들을 반영하는 역사적 용어이다. 현재나 최근의 음악학에서 이 용어는 직접적으로 거의 사용하지 않는다. 1980년대와 1990년대 이후의 새로운 형태의 음악학(**비평적 음악학, 신음악학, 포스트모더니즘** 참조)이 커먼의 음악학에 대한 도전을 반영해왔다. 그러나 이 도전이 포스트구조주의의 더 넓은 맥락을 의미한다는 것은 분명하다. 포스트모더니즘과 종종 밀접하게 관련된 포스트구조주의는 현재 음악학에서 고려되고 있는 광범위한 이슈와 주제에서 나타난다. 그러나 더 의미심장하게도, 그 둘을 바라보는 관점에도 활발하게 드러난다. 효과적인 예로는 매클레이(McClay 1991)와 크레이머의 저술(Kramer 2002)이 포함된다. 음악에 대한 페미니스트적 관점을 지니는 매클레이의 저술에서는 구조주의와 관련된 개념, 주로 자율적(**자율성** 참조)인 음악 작업에 대한 비판적인 의혹을 품고 있으며, 크레이머는 그의 저술에서 그의 개념인 '새로운 폭넓음과 유연성'을 훌륭하게 반영하는 광범위한 학제간 관점과 비판적 참여를 광범위한 관점을 투영한다.

* 더 읽어보기: Burke 1993; Currie 2012a; Engh 1993; Klumpenhouwer 1998; Kramer 1995, 2011; Moriarty 1991; Subotnik 1996; Szendy 2008

강경훈 역

심리학(Psychology)

음악적 행위, 지각 및 체험에 대한 연구는 광범위하며 연주, **청취, 이론, 분석** 및 작곡을 포함한 음악의 모든 측면의 연구에 영향을 미친다. 방법론 또한 사회과학과 사회 문화적 접근이 혼합된 방식을 통한 음악 치료 및 교육 연구, 뇌에 대한 '어려운' 신경학적 연구 및 **소리**에 대한 반응에서부터 보다 사회학적인 경향이 있는 일상 음악 연구까지 다양하다(Clarke, Dibben, Pitts 2010). 가장 엄격한 의미에서 음악 심리학은 청취에서의 인지와 지각에 대한 과학에 기반하는 실증적인 연구이다. 음악 심리학 연구의 대부분은 음향 심리학(음색, 음고, 음량에 대한 우리의 인식에 관련된 감각 기관에 대한 연구)에 초점을 맞추었다(Seashore 1967, Deutsch 1982, Stainsby and Cross 2009). 음향 심리학 연구는 주로 소리

의 물리적 특성과 지각적 특성이 서로 직접 연결되지는 않는다는 결론을 내린다. 예를 들어, 정확한 리듬의 지각은 짧은 시간 단위에서만 가능하다(Dibben 2002b). 한편으로는 사회 심리학 분야가 성장하고 있으며, 이는 청취자와 그 맥락(Hargreaves and North 1998 참조), 그리고 지각하는 자와 그의 환경 조건 간의 관계에 주목하며 지각에 대한 생태학적 아이디어를 연구한다(Clarke 2005; **생태음악학** 참조). 사회 심리학에는 음악 치료(Pavlicevic 2000 참조), **민족** 및 **젠더** 연구, 작곡, 즉흥 연주 및 교육이 포함된다. 사회 심리학자들은 취향(**가치** 참조)이 개인의 **정체성** 형성과 상호적인 관계를 가질 뿐만 아니라 사회적 맥락과 인구 통계에 의해 어느 정도 영향을 받는다는 것을 입증했다. 심리학자들은 또한 음악이 소비자 행동에 어떻게 영향을 미칠 수 있는지도 고려했다.

예를 들어 특정 사건이나 기억과 관련된 정서 반응과 음악 사이의 연결은 심리학자들에게도 중요한 고려 사항이었고(Sloboda 1991 참조), 프로그램 노트와 뮤직비디오와 같은 외재적인 특성이 이러한 반응에 영향을 미칠 수 있다(Cook과 Dibben 2001; **정서** 참조). 심리학 연구의 확립된 또 하나의 분야는 **몸** 역할에 대한 연구와 같은 퍼포먼스 및 음악적 표현이며(Davidson 1993, Clarke 1995, **녹음** 참조), 일부 연구는 특히 유아 학습에서 생물학적 요인이 문화적 요인보다 더 중요하다고 주장해왔다(Hill 1997).

음악 지각 연구의 대상은 다양한 분석적 연구에서 두드러지게 나타난 주제이다. 이것의 초기 예는 오스트리아 정신분석학자 프로이트(Sigmund Freud) 사상의 흔적을 감지할 수 있는 쇤베르크의 분석적 언어이며, 특히 쇤베르크의 '기본음형' 개념은 전체 작품의 진화를 보여줄 수 있다(**모더니즘**, **유기체론** 참조). 오스트리아 음악이론가 쉔커의 아이디어로 이 개념을 통합하려는 시도가 이루어졌다. 유사하게 마이어의 조성 음악에서의 선율, 화성, 리듬 함축에 대한 연구는 음악 지각과 양식 예측(Narmour 1992; **양식** 참조)을 연관시키는 나무어(Eugene Narmour)의 함축-실현 모델로 이어졌다. 작곡가 러달(Fred Lerdahl)과 언어학자 제켄도프(Ray Jackendoff)의 작업도 주목할 만하다(Lerdahl and Jackendoff 1983). 그들의 연구는 언어학자 촘스키(Noam Chomsky)의 영향을 받아 조성 음악의 물리적 소리와 그 소리가 청자의 마음에서 조직되는 방식 간의 관계를 결정하는 일련의 규칙들을 이루는 문법(그들은 조성 음악에 대한 생성 이론이라고 불러왔던 것)을 형성하고자 하며, 이 문법은 음향 사건들이 어떻게 반복적인 청취를 통해 그룹을 형성하는지를 고려하지 않더라도 위계적 그룹화를 구성한다(Sloboda 1992 참조).

미국의 음악이론가 르윈은 전통 음악 분석 **담론**을 비판하기 위해 후설의 현

상학적 지각 이론을 빌려와 음향 사건과 조성적 맥락에서 우리가 그 사건을 **해석**하는 것 사이의 분열에 대해 중요한 연구를 행했다(Lewin 1986; 후설학파의 현상학(단음 및 선율을 인식하는 것과 같이 우리의 의식적인 경험에 대한 연구)은 Miller 1984를 참조하라). 르윈은 음악의 지각이 얼마나 소리를 위한 '적합한 맥락'을 갖는 것에 의존하고 있는지를 설명한다. 예를 들어, 베토벤의《에로이카 교향곡》(*Eroica Symphony*, 1806)의 첫 번째, 두 번째 마디(둘 다 E♭ 3화음)를 구별하기 위해서 청자에게는 적절한 맥락이 필요하다. 이 두 마디를 따로 연주한다면 구별되지 않을 것이다(Lewin 1986, 337). 그는 또한 후설이 음향적 대상과 정신적인 대상을 구별하는 것에 문제를 제기한다. 르윈의 모델은 여러 인식 층을 강조하면서 **후기구조주의**에 내재된 아이디어를 반영하는 것으로 볼 수 있다(Lerdahl 1989; Morris 1993 참조).

특정 작곡가와 작품에 대한 설명 또한 심리학적 요인들을 고려해왔다. 예컨대 이는 티펫이 융의 작업, 특히 융의 '이미지'(image) 개념을 음악 **형식** 개념에 함축하고자 했던 것처럼, 작곡가 스스로가 공표했던 관심사를 보여주기도 한다(Clarke 2001). 음악과 심리학에 대한 선구적인 아이디어가 브리튼의《피터 그라임스》(*Peter Grimes*, 1945)와 다른 오페라들에 대한 음악 비평가 켈러(Hans Keller)의 소위 기능적 분석 개발이라는 해석 작업에서 존재함에도 불구하고(Keller 2003), 바그너는 심리분석적 해석을 가장 많이 유도했던 작곡가이다(Donington 1984, Wintle 1992, Žižek and Dolar 2002, Kramer 2004). 프랑스 심리분석학자 라캉의 이론에 대한 관심은 효과적으로 조성적 긴장, 해소, 및 해결을 라캉의 이론의 역동과 연결시키며 많은 학자들에게 라캉의 이론과 다른 문화적, 철학적 관점을 음악분석 기법과 결합하려는 시도에 동기를 부여했다(Smith 2011, 2013, Harper-Scott 2010, 2012b). 비록 이러한 시도가 거의 틀림없이 비조성 음악에도 적용될 수 있긴 하지만 말이다(Beard 2012a).

* 같이 참조: **의식**

* 더 읽어보기: Booth Davies 1980; Clarke and Clarke 2011; Deliège and Davidson 2011; Hallam, Cross and Thaut 2009; Huron 2006; Meyer 1973; Steege 2012; Storr 1992; Szendy 2008; Thompson 2009

심지영 역

인종(Race)

인종이라는 용어는 피부, 머리, 눈 색깔 같은 생물학적 본질을 기초로 인식된 사회적 차이를 말한다. 18세기 **계몽주의**는 백인 유럽인들을 정점으로 놓는 계급적인 관점을 표현하기 위해 인종에 대한 이론을 발전시켰다. 이러한 관점은 표면적(또는 신체적) 차이가 기질, **문화**, 인간이 지닌 다양한 종류의 역량을 결정짓는다는 믿음을 기반으로 한다. 18세기는 근대주의 담론(modernist discourses)에서 인종차별적인 **이데올로기**가 시작된 시기이다(**담론** 참조). 이러한 이데올로기의 핵심은 독일 철학자 칸트와 헤겔(Kant 1996; Hegel 1991; Gilroy 2000 참조) 그리고 프랑스 철학자인 루소의 연구에서 드러난다. 이 연구들은 '자연적인 인종'을 범주로 분류하고 진보적인 목적성 및 차이에 대한 자연주의적 개념을 도입한 '고전 인식론'(Classical episteme/Foucault 1972)을 형성하기에 이르렀다(**타자성** 참조). 이러한 생각은 19세기에 걸쳐 성장하였으며, 그 당시 바그너의 반유대주의에서 특히 두드러졌으나 1930년대 히틀러의 독일 인종법에서 정점에 달했다.

그러나 20세기 생명과학의 발전에 따르면 신체적 차이는 인간의 유전적 변형과는 아무런 연관성이 없는 것으로 밝혀졌다. 그럼에도 불구하고 이 용어는 일상적 담론뿐만 아니라 사회, 심지어 생명과학에서도 지속되며, 종종 정치적으로 큰 영향을 받는 집단적 **정체성**에 대한 정보를 제공하기도 한다(Bliss 2012). 으레 인종은 아프리카에서 유래한 인구와 연관되어 있고 노예제도, 식민지 지배, 정치적 및 경제적 억압과 관련이 있다. 비록 이 용어는 저항과의 연관성을 통해 자라났지만 1960년대 미국에서 일어난 흑인 인권 운동과 같은 정치적 움직임은 유럽인들이 비유럽인 다른 나라에 꼬리표를 붙이고 전복시키기 위해 구상했던 개념을 정당화하는 데 도움을 주었다(Monson 2007).

펜튼(Steve Fenton)이 주지하였듯 이 용어의 사용에는 상당한 모순이 존재한다. 영국과 미국의 남아시아 커뮤니티는 때때로 흑인 인종의 개념에 포함되기도 하지만 인도에서는 그것을 인종적이기보다는 집단적인 문제로 묘사할 것이고, 북아일랜드는 그 문제를 파벌(sectarian)에 관한 것이라고 생각할 것이다(Fenton 1999). 학술적인 담론에서 인종과 민족성이란 용어는 중복되는데, 예를 들어 어떤 흑인은 영국 **민족성**을 주장할 수 있다. 영국 내 흑인 사회의 경우와 같이 민족성이 진화하고 변할 수 있는 곳에서 인종에 대한 생각은 여전히 고정되어 있다. '인종'이라는 용어에 대한 과학적 불신과 이 용어가 인종차별을 일으킬 수 있는 여부를 고려하여 마일스(Robert Miles)는 이 용어 대신 '인종화(racialization)'라는 용어를 제시했는데, 이것은 '"인종"이라는 사상의 역사적 출현과 그에 따

른 재생산 및 적용'을 함축한다(Miles 1989. 78). 또한 인종적 담론은 특정 민족 범주에 결정적인 영향을 미치는 것으로 입증되어왔다(Sollors 1986; Miles and Brown 2003, 99). 실제로 흑인 및 유대인의 정체성과 관련된 '인종'이라는 용어의 일반적인 사용은 특히 노예제도, 디아스포라, 그리고 홀로코스트와 관련된 깊은 역사적 담론을 보여준다. 이러한 속성들은 보다 세분화된 민족적 차이를 부각시키고 인종이 경직되고 둔감한 도구임을 시사한다. 그러나 인종이라는 용어는 권리를 박탈당하고 억압받는 사람들을 하나로 묶고 힘을 실어줄 수 있는 잠재력을 가지고 있기에 일반적으로 통용되고 있다.

유럽 콘서트 음악, 특히 18- 19세기 오페라 내 인종에 관한 중심적인 시각은 **오리엔탈리즘**이었다. 이 개념은 식민지적 대상에 서양의 생각을 투사하고, 그들을 통제하고 개념화하는 것에 가치를 둔다(Said 1978). 이와 관련하여, 문화 이론가 바바는 인종차별을 욕망의 구현이라고 설명했다(Bhabha 1990). 비록 프랑스 혁명에 주로 관련되어 있지만, 오리엔탈리즘은 초기 음악으로 거슬러 올라갈 수 있다. 헤드는 18세기 후반 비엔나 청중들의 터키 양식(**양식** 참조)에 대한 관심이 오토만 황제에 대한 그들의 존경(과 공포)을 반영한 것이라고 주장했다(Head 2000).《후궁으로부터의 도주》에서 모차르트는 잔혹하고 야만적인 터키인(오스만의 캐릭터)의 전형적인 모습을 표현해냈다. 그러나 그는 또한 오스만을 서정적 노래를 부르는 캐릭터로 표현하였고, 인류애의 계몽적인 이미지를 가리키는 합리적인 인물로서 동정적인 모습으로 표현하기도 하였다. 이 예시는 오리엔탈리즘이 무대에서 어떻게 나타나는지 보여줄 뿐 아니라 작곡가(그리고 사회)로 하여금 인종적 대상에 대해 좁고 단일화된 해석만 채택할 필요는 없다는 것을 말해준다.

인종과 섹슈얼리티의 연관성도 지적되어 왔다. 이 연관성은 비제의 오페라《카르멘》(Carmen, 1873-4)에서 볼 수 있는데, 이 오페라는 의도적으로 여성 집시를 중심 캐릭터로 선정하고, 부르주아 문화 내에서 허용할 수 있는 범위를 넘어서 존재하는 인종적이고 섹슈얼한 세계를 표현해냈다. 예를 들어 19세기 전반의 오페라의 맥락에서 인종 개념은 **젠더**, 민족성, **계급**의 측면에서 타자성(sense of a altenity)과 밀접한 관련이 있었다. 그러나 매클레이에 따르면, 비제는 이러한 주제를 19세기 프랑스 사회를 비판하는 의미로 사용했다고 한다(McClary 1992). 모차르트의 터키식 음악의 사용과 관련한 비슷한 논의가 헤드에 의해 제안되었다(Head 2000).

인종에 대한 좁은 개념은 음악가와 레퍼토리를 향한 태도에도 영향을 미쳤다. 예시로 헨드릭스의 **수용**을 꼽을 수 있는데, 여기에는 그가 공연 무대 위에

서 의도적으로 흑인 남성들에 대한 백인 청중의 생각에 순응했다는 이유로 그에게 '백인 깜둥이'라는 꼬리표가 붙었던 일이 포함되어 있다(Gilory 1999, 93-5). 정반대로 엘비스 프레슬리는 인종 줄 세우기(race line)의 반대 측에서, 흑인 음악의 제스처와 소리를 채택하였다(**제스처** 그리고 **소리** 참조). 프레슬리의 예는 흑인 음악가들만의 인종적 재산으로 여겨지는 음악과 아이디어의 전용(appropriation)을 암시한다. 이 사유는 브래킷에 의해 확장되는데, 그에 따르면 브라운은 흑인 블루스 뮤지션들의 덕을 본 비틀즈와 크림(Cream) 같은 록 밴드들의 성공을 본 따 12마디 블루스 형태를 재적용하여 이를 다시금 재활성화되게 했다(Brackett 2000). 그러나 이러한 상호작용의 중요성을 부정하지 않고 블루스가 본래 북아메리카 내 노예와 유럽인 간의 상호작용에서 발생했다는 점을 고려할 때 소유권에 대한 질문은 거의 해소된다(Tagg 1989).

또한 인종이나 민족성과 관련된 것은 서로 다른 인종적, 민족적 그룹이 서로의 음악이나 기타 문화 형태를 공유하고 적절히 지배할 수 있는 **혼종성**의 사고 방식이다(Werbner and Modood 1997).

* 더 읽어보기: André, Bryan and Saylor 2012; Austerlitz 2005; Barg and van de Leur 2013; Bertrand 2000; Brinner 2009; Brooks 2004; Brown 2007, 2014; Burke 2010; Cook 2007; Fanon 1967; Floyd 1995; Gopinath 2009, 2011; Han-son 2008; Hooker 2013b; Jeffries 2011; Loya 2011; Malik 1996; Radano 2003; Ramsey 2003; Sharpley-Whiting 2007; Stratton 2009; Zon 2007

이혜수 역

수용(Reception)

수용(Reception)은 서적, 학술지, 신문, 편지 그리고 일기 등 글이나 인쇄물에 등장하는 공개적인 서평으로 나타난다. 이는 예술, 문학, 음악에 대한 비평적 반응으로 볼 수 있다. 예술작품이 공공의 영역으로 진출하는 것은 동시대뿐 아니라 그 이후 세대에도 적용되는데, 왜냐하면 해석(**해석** 참조)은 맥락에 따라 변화할 수 있고 새로운 의미를 띨 수 있기 때문이다. 수용사를 이론화하려는 시도는 1960년대 독일의 문학 비평에서 비롯되며(Jauss 1982 참조), 그러한 시도는 단일 저자가 저술한 텍스트의 아이디어만을 반영하기보다는, 그보다 광범위한 시각을 형성한다(**포스트구조주의** 참조). 이러한 생각은 1960년대 후반에 독일음

악학, 1980년대에 영미음악학으로 유입되기 시작했다(Everist 1999 참조). 특정 작곡가, 장르(**장르** 참조) 혹은 작품(**작품** 참조)에 대한 수용사 연구는 두 가지 이론을 만들어냈다. 하나는 음악적 **의미**, 음악적 **미학**, 이데올로기(**이데올로기** 참조), 철학의 사회적 구성에 대해 보다 세심한 이해를 발전시킬 수 있는 가능성을 제시하는 이론이며 다른 하나는 특정 시대의 문화적 평가과정에 대해 통찰력을 제시하는 이론이다(**가치, 시대 구분** 참조). 또한 작품 개념에 관해 재고할 필요가 있다. 에버리스트는 다음과 같이 말했다.

> 수용 이론은 제작과 작곡에 대한 질문에서 벗어난다. 수용 이론은 반응, 청중과 관련된 문제 그리고 벤야민에 이어 달하우스가 음악 작품의 '사후'(after-life)라고 부르는 것과 관련된 문제들로 역사적 연구를 옮긴다.
>
> (Everist 1999, 379; Dahlhaus 1983a 같이 참조)

따라서 수용에 대한 연구는 **문화 연구**, 독자 반응 이론(포스트구조주의 참조) 및 **해석학**과 같은 분야와 밀접하게 연관되어 있다. 이러한 이론들은 **정전** 형성에 대한 음악학적 연구에 영향을 주었다. 예를 들면, 엘리스(Katherine Ellis)의 19세기 프랑스 정전 분석에 관한 흥미로운 연구가 있다. 그는 **민족주의**가 음악 수용에 미치는 영향을 고려해 정전을 분석했다(Ellis 1995). 틀림없이, 비록 그러한 작업은 과거 문화에 대한 이해를 발전하는 데 도움이 된다. 그러나 그러한 작업을 되살리기 위해서는, 과거의 생소함과 타자성에 대한 감각이 있어야 한다(**타자성** 참조).

특히 19세기 음악작품에서 수용사가 탐구하는 많은 자료의 중심에는 **내러티브**의 역할이 있다. 이 아이디어를 탐구하는 한 작가는 번햄(Scott Burnham)이며, 그의 주요 저서는 『영웅 베토벤』(*Beethoven Hero*)이다(Burnham 1995). 번햄은 음악 **분석**의 형식에 영향을 미치며 흔히 되풀이되는 서사적 주제들의 역할을 고려한다(Krummacher 1994 같이 참조). 이러한 주제들은 삶과 작품을 통일시키는 것(**자서전, 전기** 참조) 그리고 그에 불가피하게 수반되는 예술적 투쟁과 고통을 담고 있다. 그러나, 누군가는 이 접근법이 단순하게 일정한 평가 기준을 복원하여 후대 역사에 나타나는 미학적 작품의 특질을 무시한다며 이의를 제기할 수 있다(Spitzer 1997). 이 이의와 유사한 반대가 온건한 모더니즘(Adorno 1997; Whittall 2004), 또는 중도적인 **모더니즘**(Chowrimootoo 2014)의 개념에 대항하여 제기될 수 있다. 예를 들어, 브리튼의 음악을 수용하면서 이와 같은 현상이 발생하였다. 브리튼의 음악은 그 시대에는 완전히 관습적이거나 **아방가르**

드 하지 않은, 모더니즘의 신중한 형태로 흔히 여겨졌다(Chowrimootoo 2011). 그러나 브리튼의 수용에 대한 조사는 모더니즘에 대한 흥미로운 시각을 열어주며, 우리는 지금 이를 다양한 입장을 취해 온 **담론**의 한 형태로 이해하게 되었다(**입장** 참조). 수용사 그 자체는 음악이 새로운 세대마다 다른 의미를 가지기 때문에 계속 진화해 나갈 담론으로 이해되어야 한다.

수용 연구로 탐구된 다른 주제로는 쇼팽의 피아노 음악 수용과 같이 연주에 관한 연구(Methuen-Campbell 1992 참조)와 지휘 스타일에 관한 연구(Knittel 1995 참조)가 있다. 수용 이론은 또한 수용사에서 '전문 청취자'(Expert Listeners)의 역할을 강조하기 위해 사용되었다(**청취** 참조). 그 예로 1896-97년 비엔나에서 발표된 맥콜(Sandra McColl)의 「음악 비평 연구」(*Music Criticism in Vienna, 1896-1897*)를 들 수 있다. 이 연구에서 음악 평론가들은 매우 교양 있는 '예술적 전통의... 수호자'(Guardians of... Artistic Tradition)로 등장한다(McColl 1996, 223). 맥콜은 여러 비평을 맥락과 관련짓기 위해 수용사를 이용한다. 그 비평은 한슬리크의 음악 비평(Brodbeck 2014 같이 참조), 브람스-바그너 논쟁의 정치학에 대한 음악 비평(**절대** 참조) 그리고 쉔커의 초기 이론에 대한 음악 비평(Cook 2007; Morgan 2014 같이 참조)이다. 수용 연구는 또한 음악 형식의 발전을 조사했다(**형식** 참조; Wingfield 2008 같이 참조). 그리고 수용 연구는 **대중음악**과 관련하여 발전하여 왔다. 예를 들어, 팬을 기반으로 한 문화에 대한 연구가 있다(Lewis 1992 참조). 그리고 젠드론은 대중음악과 **재즈**의 아방가르드 개념이 프랑스와 미국에서 어떻게 변화해 왔는지 통찰력 있게 탐구한다(Gendron 2002, 2009).

수용 이론이 어떻게 '수행되는지' 살펴보고 그 문제와 가능성을 더 깊이 고려하기 위해, 베토벤의《교향곡 제 9번 '합창'》연주 역사에 관한 쿡의 연구를 주목할 필요가 있다(1822-4; Cook 1993).《교향곡 제 9번 '합창'》에 대한 기대감은 많은 논평에서 나타난다. 많은 논평은 빠르게 사라지고 있는 고전적 가치, 다시 말하면 하이든, 모차르트와 관련된 고전적 가치의 대표자(standard-bearer)로서 이 작품을 소개했다. 쿡은 다음과 같이 말했다.

베토벤의《교향곡 제 9번 '합창'》은 1830년대와 1840년대에 본격적인 복고주의 운동이 될 것과 맨 처음부터 관련이 있었고, 그 결과 오늘날 우리가 알고 있는 고전 레퍼토리가 확립되었다. 이 레퍼토리는 '위대하고 불멸한 작품'으로 고정되어 있고, 변하지 않는 레퍼토리이다.

(앞의 책, 20)

즉, 《교향곡 제 9번 '합창'》에 대한 기대감이 이 작품을 불멸의 작품, 다시 말하면 음악적 정전으로 간주하였다는 것이다(실제로 작품을 듣기 전이었는데도 말이다).

그러나, 1824년 5월 7일 빈에서 열린 첫 공연의 수용은 수용 이론의 자의적인 문제를 지적한다(상반되는 의견이 매우 많았기 때문이다). 당대 음악에 동조하지 않거나 이탈리아 리소르지멘토 오페라를 자국의 교향곡보다 옹호했던 사람들은 이 연주를 (그림에서) 실패로 묘사한 반면, 베토벤을 지지하는 사람들은 이 연주에 공감하였으며, 그러한 그림을 그렸다. 한편으로, 이러한 차이는 당시의 서로 다른 담론을 나타낸다(**담론** 참조). 이러한 담론은 주로 명료성과 정밀성 같은 고전적 가치에 초점을 맞춘 구시대의 보수주의적 태도 그리고 **낭만주의**와 관련된 신세대의 자유주의적 태도에 관한 것이다. 반면, 이러한 차이 때문에 어느 버전이 더 정확한지 판단하기는 어렵다. 일부 문화 이론가들은 서로 다른 버전 사이에서 하나를 선택할 필요는 없다고 주장해왔다. 대신 그들은 공시적 또는 수직적인 역사관을 제시하는 상대론적인 접근방식을 주장했다. 이러한 상대론적인 접근방식은 통시적 또는 진화적인 역사관을 보완해준다(Smith 1988; **포스트모더니즘** 같이 참조). 다른 한편으로, 독일의 음악학자 크룸마허(Friedhelm Krummacher)는 음악 그 자체에 대해 서로 다른 방식으로 평가할 수 있다고 주장해왔다(Krummacher 1994). 그러나 상대론적 관점을 취하더라도, 《교향곡 제 9번 '합창'》의 전반적인 인상은 20세기 후반과는 눈에 띄게 다르다. 특히 최근 베토벤의 위상과는 대조적이다. (첫 공연에서는) 악장 중간에 박수가 있었고, 바이올린 연주자들은 연주할 수 없는 구절에 도달했을 때 활을 내려놓았으며, 성악가는 음을 빼고 노래를 불렀다. 한 비평가에 따르면 더블 베이스는 '레치타티보를 연주할 때 거칠게 우르르거리는 소리를 내는 것 외에는 어떻게 해야 할지 전혀 알지 못했다.' 그리고 아마도 합창단과 오케스트라는 베토벤에게 관심을 기울이지 않았고, 두 명의 다른 지휘자들의 지시를 따랐다. 그때 베토벤은 '미친 사람처럼 몸을 앞뒤로 흔들었다(Cook 1993, 22-3).' 여기서 사실과 허구를 구분하는 것은 분명히 논쟁의 여지가 있다. 그러나 후대의 비평은 이러한 행사에 참여하지 않은 사람들에 의해 쓰여진 것까지 포함되어 있기에, 훨씬 더 위대한 베토벤 신화를 만드는 경향을 보여준다. 반면 논평은 빛을 발하는 미적인 갈등을 수면 위로 떠올린다(aesthetic tension, **미학** 참조). 예를 들어, 베토벤이 터키 음악을 피날레에 포함한 것은 어떤 이들에게 문제가 된다. 그리고 작품의 유기적인 표현 방식을 강조함으로써 터키 음악 사용을 정당화하려는 시도가 있었다(**유기체론**, **오리엔탈리즘** 참조).

《교향곡 제 9번 '합창'》의) 관현악 연주와 리허설 기준을 수정하고 베를리오즈의 연출을 보완하는 작업은 거의 30년이 걸렸다. 더불어, 이러한 보완보다 어쩌면 더 중요한 작업은 낭만주의적인 표준 프레임을 형성하는 것이었다. 이러한 프레임은 마르크스(A.B. Marx, **낭만주의** 참조)와 같은 저술가들의 노력을 따르고 추종하는 비평가들 사이에서 작품을 마침내 만족스러운 방식으로 실현하기 위한 것이었다. 그 후, 더 중요한 바그너의 작품해석이 등장했다. 바그너는 이 작품에서 리허설 횟수를 늘리고, 각 부분마다 추가사항과 변경사항을 더했으며, 루바토와 대조적인 템포를 도입했다. 그의 지휘 스타일은 작품의 새로운 연주 역사를 수립했다. 이러한 요소들은 **진정성**에 대한 문제 그리고 해석의 **전통**에 관한 문제에 대해 생각해보게 한다. 그러나 이러한 생각은 하나의, 독창적인 연주 방식을 주장하기 위한 것이 아니다. 이는 복잡한 연주 역사에 주목하여 작품을 고정된 해석적 **전통**으로 정착시키려는 그 어떤 시도에도 대항하기 위한 것이다. 지휘자 토스카니니와 노링턴, 호그우드(Christopher Hogwood) 같은 지휘자들이 자신들의 연주는 원래 맥락대로 작품을 복원한다고 주장했던 그 지점에서, 쿡은 어떤 맥락을 재현해야 하는지 묻는다. 《교향곡 제 9번 '합창'》을 예로 들면) 비엔나에서의 혼란스러웠던 첫 번째 공연인가, 비참했던 영어 초연인가, 베를리오즈의 해석인가, 아니면 바그너의 해석인가?(Taruskin 1995a, 235–61 같이 참조)

쿡은 계속해서 바그너의 글과 (공산주의 중국 그리고 20세기 후반 일본을 포함한) 20세기를 통해 이 작품의 수용을 추적한다. 바그너의 글은 특히 1848-9년 혁명 당시 그의 음악극 개념의 주요 선례에 이 작품을 놓으려는 그의 시도를 보여준다. 쿡은 또한 이 작품의 성공에 주목하고, 이 작품이 다양한 정치적인 맥락 혹은 사회적인 맥락에 맞춰 다양한 문화로 받아들여지는 것에 주의를 기울이며, 작품이 '이데올로기에 의해 소비되는' 방식에 주목한다(Cook 1993, 105). 쿡은 이 방식이 작품을 작품 바깥에서 효과적으로 해석하는 것처럼 보이지만, 이 방식에는 즉 작품의 설명을 총체화하려는 것에 저항하는 측면, 다시 말하면 부조화와 아이러니가 여전히 남아있다고 결론짓는다(**내러티브** 참조).

그러나, 이 결론을 통해 《교향곡 제 9번 '합창'》을 변화무쌍한 수용사에서 구출할 필요성을 느낄 수 있고, **분석**의 가치를 보존할 필요성을 느낄 수 있다. 수용 이론이 정전적 경계를 초월할 수 있는 가능성이 있다면, 다시 말해서 수용 이론이 **신음악학**과 그 이상의 포스트모던적 접근에 기여할 수 있는 가능성이 있다면(Everist 1999, 378), 이 잠재력은 완전히 탐구되어야 한다.

* *더 읽어보기*: Botstein 2006; Brodbeck 2007; Broyles 2011; Bryan 2011; Celenza 2010; Deutsch 2013; Ellis 2005; Fauser 2005; Garratt 2002; Gregor 2015; Holub 1984; Kelly, B. 2012; Kelly, E. 2014; Kreuzer 2010; Levi 2010; Mathew and Walton 2013; McManus 2014; Platoff 2005; Rowden 2015; Samson 1994; Weber 2008; Willson 2014

이명지 역

녹음(Recording)

19세기 이후부터 음악과 특별히 관련되는 개념이 녹음이다. 녹음과 **소리** 재생에 관한 전자 수단이 부상하면서 **대중음악**, **재즈**(Eisenberg 1988; Cook 1998b 참조), 민속음악, 비 서구음악을 포함하여 악보로 되어있지 않은 것이 연구되고 **분석**되었다. 녹음 기술은 종족음악학(**민족성** 참조)의 형성에도 지대한 역할을 하였다. 모든 음악을 녹음하게 되면서 최근 소유권과 특허권에 대한 문제들이 정치 사회 문화적으로 일어났다(Attali 1985; Keil and Feld 1994; Hesmondhalgh 2000 참조). 녹음 역사(Chanan 1995), 연주 역사(Philip 1998)와 함께 **진정성/정격성**(Taruskin 1995a, 235-61) 개념에 대한 재평가가 녹음의 출현으로 가능하게 되었다. 1940, 50년대 이래로 샘플링(Hebdige 1987; Metzer 2003 참조)을 이용한 작곡 기술의 새로운 음악 형식, 장르(**장르** 참조), 테크닉이 스튜디오에서 가능해졌다. 청중들에게 영향을 주는 음렬주의와 같은 음악의 특정 유형이 녹음된 소리에 기대어 방송 매체에 의해 지원을 받았다(Doctor 1999). 녹음으로 인해 1960년대 후반에 **아방가르드** 테크닉이 대중음악과 재즈로 침투하여 음악에서 다양한 유형의 **혼종성**이 나타났다. 비틀즈와 같은 몇몇 음악가들은 녹음을 선호하여 실황 공연을 포기하게 되었다. 아래에서 소개될 문제들이 녹음으로 인하여 발생된 이론적 문제들이다.

1930년대 후반 독일 비평 이론가 벤야민과 아도르노(**비판 이론** 참조) 사이 이미지와 소리 복제에 사용되는 기술을 주제로 논쟁이 일어났다. 그의 논문 「기술 복제 시대의 예술작품」(*The Work of Art in the Age of Mechanical Reproduction*/Benjamin 1992)에서 벤야민은 영화와 회화의 차이를 강조하였고, 이후 작가들은 음악에 이러한 구별을 적용하였다. 벤야민에 따르면 회화는 원 작품에 대한 진정성이라는 **가치**가 있어서 작품에 대하여 숭배의 마음과 경건한 마음으로 접근하게 된다. 그런가 하면 영화와 사진에서는 전통 **미학**에서 형성된 관조적인 양식에서 그 대상이 제거된다. 벤야민이 관심을 가진 것은 **창**

의성, 천재, 영원한 가치, 신비로움 등의 시대에 뒤떨어진 개념에 관한 것이었다(앞의 책, 212). 그는 기술 복제로 인하여 그가 '아우라'라고 칭하는 진정성과 원본성에 대한 가치가 하락하고 그 가치와 전통에 심각한 손실을 줄 수 있다는 가능성을 제기하였다(앞의 책, 215). 영화에 많은 관객이 몰리게 된다는 사실도 벤야민에게는 관심 대상이었다. 그러나 영화는 깊은 사유를 허락하지 않고 수용 방식이 정치적 조작을 가능하게 하기 때문에 나치의 선전용으로도 사용이 가능하여 시선을 분산시킨다(정치학, 이데올로기 참조).

반면, 아도르노는 그러한 문제점들을 녹음된 음악에서 논의하였다. 1930년대 후반 프린스턴 대학의 라디오 프로젝트에서 음악이 녹음되었다. 이 녹음된 음악으로 인한 청취와 청취자들의 다른 양식의 형성이 그에게 매우 흥미로웠다(Leppert 2002, 228-9 참조). 그는 자신의 논문「음악의 주술적 성격과 청취의 후퇴」(The Fetish-Character of Music and the Regression of Listening)에서 클래식 음악이 너무 쉽게 청취 되는 것과 청취 습관이 후퇴하는 자본주의 상품성에 대해 우려를 표하였다(문화 산업 참조). 모빗(John Mowitt)에 따르면 '아도르노는 벤야민의 프롤레타리아화된 대중보다 아방가르드의 독특한 고전적 고립을 선호했다'(Mowitt 1987, 188). 아도르노는 또한 녹음이 음악을 보편적으로 만들기는 하지만, 석화시키기도 하고, 텍스트의 형태로 만들며(내러티브 참조), 어떤 연주의 경우에서는 '너무 완벽해서 야만적으로 보여' 그들의 녹음등급을 기대하게 될 것이라고 비판하였다. 여기에서 아도르노는 이탈리아 지휘자 토스카니니를 염두에 두었다.

이를 주제로 하여 최근 작업하는 음악학자로는 크림스가 있다. 그는 클래식과 대중음악의 생산기술과 리패키지에 대한 새로운 음악 청취 양식에 천착한다. 이들은 녹음 회사들이 제공하는 사적, 공적 공간에서 만들어진다. 이 음악 청취 양식은 베토벤에 '라이프스타일 스토어', '저녁식사를 위한 모차르트', '휴식을 위한 바흐' 등의 특징적 소리를 음악에 첨가한 녹음을 의미한다. '새롭고 눈여겨 볼 만한 것은 내부를 장식하고 '라이프스타일' 장신구로 인한 이들 녹음의 성공적인 마케팅이다. 특히 클래식 녹음의 목표는 내적 삶의 공간을 확보하는 것이다'(Krims 2001, 352).

달리 말해 클래식 녹음은 내부 공간을 디자인하기 위해 사용된다. 이들 녹음은 라이브 콘서트 경험을 닮기 위해 시도하지 않으며, '사적인 방 내부에서의 청취와 그러한 상황이 모범적인 장소가 되도록' 만든다(앞의 책, 353). 이러한 결과 음악은 장식이 되고 쇼핑센터, 술집, 댄스 클럽과 같은 특별한 장소를 위한 것이 된다(장소 참조). 크림스의 다른 논점은 녹음된 음악이 도시공간, 상품 및 서

비스의 소비를 바꿀 수 있다는 것이다. 이러한 사실은 청취자의 반응이 쉽게 변화할 수 있다는 것을 의미한다. 도처에 편재한 팝송은 그것의 수용에는 불리하게 작용한다. 이는 청취 주체의 동질성에 관한 것을 형성하고, 이로 인해 동질성이 실제로 형성되기도 한다(DeNora 2000; Kassabian 2013). 크림스의 연구 이후로 녹음에 대한 연구가 싹트기 시작하였다. 2004년부터 2009년까지 영국정부의 지원으로 설립된 녹음음악의 역사와 분석을 위한 연구 센터(CHARM)가 부분적으로는 이에 대한 결과이다(http://www.charm.rhul.ac.uk/index.html 참조, Cook 2009 같이 참조).

* 더 읽어보기: Aguilar 2014; Ashby 2010; Born 2009; Brooks 2004; Chua 2011; Downes 2013; Doyle 2005; Engh 1999; Gilbert and Pearson 1999; Greene and Porcello 2005; Gronow and Saunio 1998; Kahn and Whitehead 1992; Katz 2010; Moore 2012; Moore, Schmidt and Dockwray 2009; Osborne 2012; Rehding 2006; Sterne 2012a; Zargorski-Thomas 2014

장유라 역

르네상스(Renaissance)

르네상스 또는 '부활(rebirth)'의 개념은 패리, 스탠포드(Charles Villiers Stanford), 엘가의 작품 안에서 영국음악에 대한 명백한 부활에 뒤이어 19세기 후반 영국에서 그 용어가 다시 나타났지만, 14세기 후반과 17세기 초반 사이에 예술, 종교, 정치, 과학과 가장 일반적으로 연관되었다(Howes 1966; Hughes and Stradling 2001).

최초의 개념은 주로 패트라르카(Petrarch)와 보카치오(Giovanni Boccaccio)의 시에서와 같이 14세기 이탈리아 글에서 발전되기 시작했다. 이탈리아어 *rinascita*는 그 후 1855년 프랑스 용어 르네상스에 의해 대체되었다. 그리고 1860년에 출판된 스위스의 미술사학자 부르크하르트(Jacob Burckhard)의 『이탈리아의 르네상스 문명』(*The Civilization of the Renaissance in Italy*/Burckhardt 1990)은 이 개념을 역사화(**역사주의** 참조)한 주요 저서이다. 이 개념은 고대 그리스와 로마의 유물, 철학, 정치에 대한 관심을 되찾는 것과 연결되어 있다. 이러한 기독교 이전의 문헌들은 특히 부유한 상인의 출현과 후원, 시민들과 시민권의 개념에서 보여주듯이 세속적인 의식이 점차 발전하고 있는 사회에 호소하고

있었다. 고전 문헌에 대한 관심은 만토바, 피렌체, 베네치아 안에 있는 소장품들을 포함에서 수도원에서 대학까지 옮겨갔다. 인쇄술이 발명됨으로서 이 문헌들에 대한 번역이 널리 보급되었다.

음악의 경우, 보에티우스(Boethius)와 프톨레마이오스(Ptolemy) 같은 고대 그리스와 로마 작가의 이론과 미학에 대한 관심이 높아졌으며, 1562년에 처음 번역된 *Harmonics*는 아리스토텔레스, 플라톤, 아리스톡세누스(Aristoxenus)에 의해 이전에 알려지지 않은 문자로 발견되었다. 비록 고대 음악 소리에 대한 지식은 규정하기 힘들지만, 팅토리스(Johannes Tinctoris), 글라레안(Heinrich Glarean), 찰리노(Gioseffo Zarlino) (특히 1558년의『음악의 체계』(*Le istitutioni harmoniche*)), 버마이스터(Joachim Burmeister)와 같이 인본주의적인 관심을 발전시키는 데 영향을 받은 작가들이고 르네상스 음악이론의 발전을 이끌었다. 이런 생각은 중세 시대에 비해 르네상스의 예술과 예술가들이 우월하다는 르네상스 믿음이 반영되었다(**시대 구분** 참조). 이것은 역사편사학적(**편사학** 참조) 경향에서 찾아볼 수 있다. 예를 들어, 라파엘과 미켈란젤로의 장점을 극찬한 바사리(Giorgio Vasari)의『화가들의 생애』(*Live of the painters*, 1550), 그리고 던스터블, 듀페이, 뱅슈아의 음악에서 '새로운 예술'을 발견한 팅토리스의 대위법 논문 서문(1477) 등이 있다. 인본주의의 영향은 수사학의 고전적인 이론들에 대한 관심을 또한 발견하게 될 수도 있다. 특히 버마이스터는 그의『웅변교수론』(*Institutio Oratoria*) 안에서 수사법에 대한 퀸틸리아누스의 이론을 따르는 인간적이고 수사학적 특성을 강조했다. 몬테베르디의 제 2작법 음악, 모노디, 그리고 기악과 성악 기교의 부흥 (**작품** 참조)으로 특징지어지는 보다 표현력 있는 양식을 찾는 것에 초점을 맞춘 논쟁을 불러일으키게 되었을 때, 단어와 텍스트 설정의 중요성에 대한 강조는 16세기 후반에 나타났다. 이 논쟁은 마드리갈, 미사, 모테트와 함께 르네상스로 정의되는 장르들(**장르** 참조) 중 하나인 오페라 발전과 동시대에 이루어졌다.

음악적으로, 르네상스 음악 양식은 일반적으로 다성 합창 음악에서 시작되는데, 독일 음악학자 부코프쳐(Manfred F. Bukofzer)는 이 시기를 대략 1430년으로 보았다(Bukofzer 1951, 188). 결정적인 순간은 1436년 브룬셀레스키의 돔이 완비된 피렌체 대성당의 축성식에서 듀페이의 모테트《장미꽃은 새로 피어나고》(*Nuper rosarom flores*)의 연주였다. 이 예에서 보여주듯이, 르네상스 음악의 기원에 관한 이론들은 그 개념을 처음 지지한 중요한 작곡가들 대다수가 북유럽에서 이탈리아로 여행했다는 사실로 인해 복잡해졌다. 더 나아가 주제를 어떻게 시대 구분할 것인지에 대한 고려로 문제들이 발생했다. 브라운(Howard M.

Brown)은 초기 시기 (1420-90), 두 번의 전성기 시기(1490-1520 and 1520-60) 그리고 후기 시기(1560-1600/Brown 1976), 반면에 슈트롬은 1380년부터 1500년까지 그가 추적한 음악에서 별도로 나타나는 양식적 현상으로 여겨지는 것으로부터 르네상스 개념을 분리한다(Strohm 1993). 르네상스 가치가 예술가들로 하여금, 그들의 정체성에 대한 의식을 개발하고 맞춤화되도록 장려했다고 주장되는 반면에(**주관성** 참조; Greenblatt 1980 같이 참조), 1380년 이전의 마쇼와 다른 사람들의 음악에서도 유사한 생각이 감지될 수 있다(Leach 2003, 2011; Dillon 2002 참조).

비록 초기 연구가 필연적으로 원자료, 날짜, 완전판의 편집과 준비에 더 관심이 있었지만, 르네상스 음악 연구들은 항상 인본주의(Palisca 1985), **장소**(Lowinsky 1941; Wright 1975; Kisby 2001), **소리**(Strohm 1990; Rodin 2012), **청취**(Borgerding 1998; Wegman 1998), 사회적, 정치적 그리고 문화적 관심(Fenlon 1989; Schiltz 2015)과 같은 맥락과 관련된 이슈들에 대한 인식을 보여줬다. 르네상스 음악에 대한 고려에 음악**이론**의 중요함에도 불구하고(Berger 1987; Judd 2000; Mengozzi 2015), 최근까지 대체로 르네상스 음악 연구는 분석되는 것에 저항해왔다. 모방, 경쟁, 패러디(Lockwood 1966; Brown 1982)와 같은 개념에 대한 고려는 계속 중요하지만, 작곡 과정(Owens 1997)과 음악 분석(Judd 1998)에도 관심이 쏠린다.

디지털화의 도래는 르네상스와 중세 시대에 대한 연구에 상당한 도움을 주었으며, 달리 접근하기 어려운 문서를 중세 음악의 디지털 이미지 보관소(http://www.diamm.ac.ul/; Deeming and Leach 2015 같이 참조)에서 보다 광범위하게 배포했다. 현대판 또한 온라인에서 이용가능하며, 예를 들어 스탠포드 대학 (http://josquin.stanford.edu/)에 기반을 둔 죠스캥(Josquin des Prez) 연구 프로젝트는 사용자가 죠스캥 시대로부터 작곡가들과 장르에 걸쳐 리듬과 멜로디 패턴을 비교 검색할 수 있도록 지원한다.

비록 르네상스 학자들이 **신음악학**을 통해 도입된 변화에 느리게 반응했지만, 눈에 띄는 예외가 있다. 한 가지 중요한 예로 톰린슨의 『뮤직 인 르네상스 매직』 (*Music in Renaissance Magic*/Tomlinson 1993b) 연구가 있다. 신 **역사학**에 의해 영향을 받은 톰린슨은 음악적 양식이나 작곡가의 의도가 아닌 그 시대에 음악을 둘러싸고 있는 문화적 담론(**담론** 참조)에 대한 검토를 통해 르네상스 음악을 탐구해야한다고 했다. 그는 문화적 담론을 '음악사를 만드는 데 가담했던 개인을 넘어선 힘'이라고 부른다(앞의 책, 246). 당시 작가들이 인식하는 음악에 대한 이해도를 높이기 위한 의도가 있었고, 또한 마술이나 초자연적인 것에 대한

믿음 같은 문화적 관심사가 중복되는 교차점이라는 측면도 가지고 있다. 프랑스 문화 인류학자이자 이론학자인 푸코의 영향을 받은 이 방법은 톰린슨이 '음악 고고학'이라고 부른다. 그것은 르네상스 음악에 대한 우리의 경험과 그 시대의 주관적인 경험 사이의 차이점을 강조한다. 이는 음악의 역사를 진화적 관점에서 보는 음악의 유사성보다는, 음악의 차이성에 대한 인식으로 귀결된다. 비록 톰린슨의 저서는 구체적인 관찰은 부족하지만, 현존하는 설명에 대한 가치 있는 대안을 제공하며 르네상스 음악에 관련하여 일어난 고도의 규범적인 방법론을 벗어나려는 시도를 보여준다.

* 더 알아보기: Blume 1967; Carter and Goldthwaite 2013; Clark and Leach 2005; DeFord 2015: Fitch and Kiel 2011; Gerbino 2007, 2009; Harley 1997, 2010; Kmetz 2006; Locke 2015: McClary 1991; McGowan 2008; Ongaro 2003

한상희 역

수사학(Rhetoric) 언어 참조

낭만주의(Romanticism)

낭만주의는 일반적으로 19세기 음악에 적용되는 개념이다. 구체적으로 그 시작과 정점이 언제인지 다르게 이야기되지만 말이다. 이 개념을 이른바 낭만 시기에 작곡된 음악과 연관 짓는 경향이 있다(**시대 구분** 참조). 하지만 이 용어는 19세기 이후 반드시 음악이나 다른 예술에만 국한되지 않는 철학적, 미학적 관심을 다수 수용한 것으로 볼 수 있다. 낭만주의적 예술 감성의 시작은 프랑스 혁명과 **계몽주의**의 부상, 특히 독일의 낭만주의 시인 노발리스(Novalis)와 독일의 작가이자 비평가인 슐레겔(K. W. F. Schlegel)의 작품과 연결될 수 있다. 이 작가들은 익숙함과 평범함을 대체 세계로 다시 상상하는 것의 중요성을 강조했다. 또한, 이들은 즉 **숭고함**과 자연의 규모가 인간 이해의 한계를 어떻게 가리키는지를 보여주는 무한함의 개념을 강조했는데, 이 개념은 독일의 철학자 칸트, 피히테(J. G. Fichte) 그리고 헤겔의 저서와 관련이 있다. 특히 낭만주의의 '진지한 **청취**'에 대한 숭배와 '예술을 위한 예술'이라는 개념(**미학** 참조)을 통해 발전된 사색 행위에서의 즐거움, 즉 무관심한 쾌(disinterested pleasure)에 대한 칸트의 생

각이 중요하다. 헤겔은 음악이 여느 개별 예술 형태와 마찬가지로 그 소재를 숙달하기 위한 역동적인 투쟁을 펼치고 있다고 주장했다. 이러한 그의 주장은 예술적 노력을 통한 진보와 진화에 대한 낭만주의의 믿음을 통해 배양되어, 더욱 복잡한 작곡 기법(**스케치** 참조)과 영웅적인 개인 예술가의 이미지(**천재**, **주체성**, **창의성** 참조)를 불러왔다. 이는 베토벤 **수용**에서 절정에 달한다(Burnham 1995; Mathew and Walton 2013 참조).

사실 다소 모호한 진술을 포함하고 있긴 하지만(Chapin 2006), 독일의 음악 평론가인 호프만이 처음으로 낭만주의 개념과 음악 사이 유대관계를 분명하게 표현했다(**비평** 참조). 1810년 베토벤의 《교향곡 5번》에 대한 평론에서 그는 일반적으로 음악을 '모든 예술 중에서 가장 낭만적인 것'으로 여길 수 있다고 주장했다(Charlton 1989, 236). 그러나 낭만주의적 이상과 베토벤의 유대관계는 소위 말하는 고전시대와 그 이후의 것 사이의 산만한 관계를 분명히 지적한다.

> 낭만주의는 본질적으로 고전주의에 이미 존재하는 요소들을 점점 더 강조하는 문제일 수 있다. 하지만 그러한 강조점들... 은 고전주의에 대한 찬사만큼이나 그것에 대한 비판이다. 낭만주의 단계, 시기 또는 시대는 고전주의에서 벗어나 활발하게 성장했다.
>
> (Whittall 1987, 12; Chapin 2014a 같이 참조)

낭만주의는 교향시, 연가곡, 음악극(music drama)과 같은 새로운 장르(**장르** 참조)와 **유기체론**, 삽화적 구조, 음악을 표제적으로 '말하게' 만들고 싶은 욕구(언어와 내러티브 참조), 그리고 주제 변형과 같은 기술적 장치의 증가와 연결될 수 있다. 하지만 낭만주의는 다양한 음악적 양식(**양식** 참조)과 작곡가를 아우르기에 더욱 문제시된다. 일례로 작곡가에는 베르디, 슈만, 베를리오즈, 바그너, 브람스, 볼프(Hugo Wolf), 림스키-코르사코프(Nikolai Rimsky-Korsakov)가 포함된다. 또한 낭만주의는 **민족주의**, 사실주의(Dahlhaus 1985; Schwartz 2008 참조), 인상주의와 표현주의(**주체성** 참조; Samson 1991 같이 참조)와 같은 다른 여러 개념들로 직결되었다. 이렇게 연결된 개념들의 특징 중 일부는 낭만주의 요소와 공존한 반면, 다른 일부는 이 요소로부터 탈피하고자 시도했다. 영국의 음악학자 위탈이 지적했듯이, '역사학자의 과제는 비 낭만주의인 것이 실제로는 어느 정도까지 반(反) 낭만주의인지 판단하는 것이다'(Whittall 1987, 13). 그는 이어 비제의 《카르멘》(Carmen)이나 무소륵스키(Modest Petrovich Musorgsky)의 《보

리스 고두노프》(*Boris Godunov*) 같은 오페라가(낮은 위치의) 삶의 현실이나 사람들의 진정한 역사를 묘사하려는 욕망과 같은 비 낭만주의적인 관심에서 영감을 받았을 수도 있다고 이야기한다. 하지만, 그는 배치된 음악 양식과 기법이 반드시 비 낭만적인 것이 아니고 19세기 초반에서 비롯된 일련의 표현 관행에 속한다고 볼 수도 있다고 강조한다. 다시 말해 예술과 문학의 진보적 발전과 음악의 오래되고 낭만적인 관행과 가치(가치 참조)가 중첩되었다는 것이다. 19세기 말까지, 음악은 낭만적이지 않은 시대에 낭만적이었다(**모더니즘** 참조).

독일의 음악학자 달하우스는 낭만주의를 역사적이고 비판적으로 해석하는 데 있어 중요한 인물이다. 그는 '19세기 "미적 종교"의 핵심은 **천재** 숭배다'라고 주장했다(Dahlhaus 1989b, 2; Hepokoski 1991 같이 참조). 이것의 가장 명백한 예시가 신화(mythology)이다. 신화는 리스트와 파가니니(Niccolo Paganini)의 모습에서 가장 명백하게 나타나는 천재 연주자의 육성과 탁월한 기량(virtuosity) 개념을 통해 발전했다. 그뿐만 아니라 베토벤과 멘델스존의 바흐 '재발견'과 그가 18세기 작곡가를 19세기 문화적이고 비판적인 가치 체계에 전용한 것을 중심으로도 발전했다(Samson 2003; Gooley 2004; Larkin 2015). 달하우스는 또한 낭만주의 작곡이 보통 이상화된 **자서전**의 부스러기라고 언급했다. 베를리오즈의 《환상교향곡》(*Symphonie Fantastique*)과 같은 작품들과 작곡가의 전기(biographies)가 유행한 것이 이 견해를 뒷받침해준다. 특히 바흐의 여러 전기(**전기** 참조)와 1870년 사망 직후 처음 출간된 베를리오즈 자신이 쓴 『베를리오즈의 삶』(*Life of Berlioz*)이 유행한 전기로는 대표적이다(Berlioz 1903; Brittan 2006 같이 참조).

달하우스에 따르면, 작품 자체를 제외하고는 그 무엇과도 관련이 없이 존재하는 것처럼 보이는 순수 기악음악인 **절대**음악이 19세기 독일 음악 **문화**의 주된 미적 패러다임이 되었다(Bonds 2014 같이 참조). 그러나 특히 19세기 후반 바그너의 기념비적 공헌과 주로 브람스의 기악음악으로 대표되던 절대음악 개념 비평에 대한 그의 유대관계에 비춰볼 때, 19세기 통일된 **시대정신**(Zeitgeist)의 사례를 제시하기는 어렵다고 그는 주장한다(Chua 1999; Hoeckner 2002 참조). 이런 이유로 19세기 후반부는 바그너 시대라는 꼬리표가 붙었지만, 달하우스는 각각의 연속적인 종류의 낭만주의를 이전과 구분하기 위해 19세기 초 문학이론에서 비롯된 개념인 '신낭만주의(neo-Romanticism)'라는 용어(Dahlhaus 1989b)를 언급하기도 한다. 달하우스가 언급하는 다양한 유형 중에서 1830년 이후의 프랑스 낭만주의와 1900년경 부활한 낭만주의가 중요하다. 그러나 19세기를 어떻게 분류하더라도, 낭만주의 예술가들이 적극적인 역할을 했던 1848-9년의 유

럽 사회·정치 혁명은 명백한 중요성을 가졌다. 이러한 사건들이 사적이고 특권적인 음악 제작에서 신흥 중산층을 위한 대중 콘서트로의 전환을 예고하면서, 새로운 창작 방향과 전반적인 '작곡가와 예술가의 입장에서 **정치**로부터 예술로, 참여로부터 분리로, 이상주의로부터 현실주의로의 퇴각'으로 이어진다는 주장이 제기되어 왔다(Samson 1991, 12).

낭만주의 개념과 관련된 음악학적 참여에는 음악이론가(**이론** 참조)와 19세기 문화사상에 대한 재평가가 포함된다. 여기에는 비들이 셸링(F. W. J. Schelling)의 유기체적 음악 미학과 그것이 육체적 감각에 붙어있는 중요성을 고찰한 것(**몸** 참조; Biddle 1996)과 벤트가 슐라이어마허의 **해석학**을 검토한 것(Bent 1996b) 등이 있다. 낭만주의에 대한 고찰은 19세기 음악을 그것의 문화적, 미적 맥락에 점점 더 많이 위치시키고 있다. 어떤 경우에는 번햄이 시적 비평으로 묘사한 것 (Burnham 1999)의 실천으로 이어지고, 다른 경우에는 특정 방식에서 19세기의 해석학적 비판과 유사하다. 또 다른 사람들은 낭만주의 시인과 작가들의 보다 최근의 문화적 비판(**해체 이론** 참조)에 의지하여 음악에 대한 분석을 제공했다 (Kramer 1993b 참조).

* 더 읽어보기: Agawu 2009; Biddle 2011a; Bonds 2006; Bowie 1993, 2002, 2010; Bowman 1998; Brillenburg Wurth 2009; Bujić 1988; Dahlhaus 1989c; Daverio 1993; Franklin 2014a; Garratt 2002; Grey 2009; Hefling 2004; Pederson 2014; Rosen 1999; Rumph 2004; Samson 2002; Webster 2001–2

강예린 역

스크린 연구(Screen Studies) 영화 음악 참조

기호학(Semiotics)

기호학은 인간의 모든 의사소통이 기호 체계로부터 영향을 받는다는 개념이다. 기호 체계에는 **언어**와 텍스트(**서사** 참조)의 형태인 문학, 텔레비전, 영화(**영화 음악** 참조), 음악, 예술이 포함된다. 그러나 이 개념은 '내용보다는 패턴에 집중하는 면이 있고, 의미를 해석하기보다는 구조를 추구하는 면이 있다'는 점에서 **분석**과 **구조주의**와 연결되어 있다(Monelle 1992, 5). 기호학에서 중요한 두 가지

이론은 스위스의 언어학자 소쉬르와 미국의 철학자 퍼스(Charles S. Peirce)로부터 발전했다. 소쉬르는 '기호학'(기호 연구)이라는 용어를 도입했고, 단어와 같은 기표(signifier)와 그 단어와 연결된 뜻인 기의(signified)를 구분했다. 그러나 퍼스를 비롯한 많은 이론가들은 기호학이 소쉬르의 이분법보다 더 복잡하다고 주장하고 있다. 이처럼 기호학 이론에는 수많은 종류가 있지만, **의미**가 얼마나 사회적으로 구성되었는지, 그리고 기표와 기의의 관계가 사실 얼마나 자의적인지를 보여준다.

기호학 이론과 관련된 중요한 음악학적인 연구도 몇 가지가 있다. 아가우는 고전 시대 음악에서 나타나는 음악적 기호의 역할, 즉 수사학(**언어** 참조)에 대한 18세기 이론들을 연구했고(Agawu 1991), 해튼은 베토벤과 같은 조성 음악에서 의미론적인 내용을 설명했다(Hatten 1994, 2004, 2006; Curry 2010 and Mirka 2014 참조). 또한 래트너(Leonard Ratner)는 고전적 표현의 연구, 터키 음악(**오리엔탈리즘** 참조)이나 파스토랄(**풍경** 참조), 사냥 스타일과 같은 27가지 음악적 '토픽들'을 나타내는 **형식**과 **스타일**(Ratner 1980)을 그려내고 있다. 아가우는 특히 베토벤 후기 양식에 드러나는 양식적 토픽의 표면적 패턴과, 음악의 수사학적인 구조가 대비되는 방식에 관심을 가지고 있었다(Monelle 1992, 226–32 참조). 여기서 음악의 수사학적인 구조란 시작, 중간, 끝을 암시하는 화성적이고 선율적인 제스처(**제스처** 참조)를 말한다. 해튼은 언어학자 샤피로(Michael Shapiro)가 발전시킨 방법을 빌리고 있고, 특히 음악적 사건들이 두드러지게 나타나는 방법에 관심을 가졌다. 그가 설명한 내러티브적인 트로프(trope)는 음악 안에서의 맥락과, 기대되는 양식이 어긋나는 정도에 따라 더욱 두드러지게 보이게 된다.

이와 더불어 영향력 있는 책은 핀란드의 음악학자 타라스티(Eero Tarasti)가 출판한 책이다. 타라스티는 기호학 이론을 이용하여 바그너의 음악극에 나오는 음악과 신화 사이의 관계를 연구했다(Tarasti 1994). 뿐만 아니라 기호학은 **대중음악**에도 적용될 수 있다. 이 중에서 가장 주목할 만한 것은 택이 연구한 아바(ABBA)의 〈페르난도〉(*Fernando*, 1976)와 미국 TV 시리즈인 〈코작〉(*Kojak*)의 주제곡이다. 택은 특정한 선율이나 화성적 아이디어가 음악의 장르나 양식에 따라 다른 의미를 지닐 수도 있다는 생각을 했다. 또한 음악이 가사의 의미와 일치하지 않는 또 다른 의미를 지닐 수 있다는 가능성에도 관심을 두었다.

* 같이 참조: **말년의 양식, 포스트구조주의**
* 더 읽어보기: Curry 2011, 2012a, 2012b; Eco 1977; Monelle 1998, 2000; Nattiez

1982; Samuels 1995; Sheinberg 2012; Tagg 2009, 2012; Tarasti 2002, 2012

정은지 역

음렬주의(Serialism) 모더니즘 참조

성(Sexuality) 몸, 페미니즘, 젠더 참조

스케치(Sketch)

음악학에서 스케치의 개념은 작곡가의 주관적이고 핵심적인 생각의 시각적 기록을 의미하는데, 이는 최종적인 악보보다 앞선 작곡의 단계를 기록한 것이다. 이것은 언어, 음악 또는 순수하게 그래픽적인 정보(예를 들어 사전 구성 계획)를 포함할 수 있으며, 첫 번째 단계(선율의 단편 또는 화성적 골격)를 나타낼 수도 있다. 작곡자의 '완성된' 원고에 추가된 정보나, 정서본(fair copy)의 방식으로 확정되지 않은 초고도 이 개념에 따라 고려될 수 있다.

스케치 연구는 베토벤 사본에 대한 관심, 특히 19세기 후반의 노테봄(Gustav Nottebohm)의 작업을 통해 음악학의 중요한 학문으로 자리를 잡았다. 따라서 초기 스케치 연구는 19세기, 그리고 20세기 음악을 중심으로 이루어졌는데, 오웬스(Jessie Ann Owens/Owens 1997; Bradley 2014)가 논의한 바와 같이 그 이후에 범위가 17세기 이전에 작곡된 음악에 대한 재료를 포함하도록 확장되기는 하였다. 초기에는 스케치 연구가 작품의 연대기적 발전과 작곡가의 작업 관습에 대한 이해에 집중되었으며, 그 연구 성과는 크게는 음악 **전기** 영역에 국한되어 있었다. 그러나 1960년대 후반과 1970년대 스케치 연구는 음악 **분석**과 함께 발전하였고, 스케치는 분석적 주장에 대해 도전하고 이를 증명하기 위해 사용되었다. 후자의 관행은 특히 존슨(Douglas Johnson/Johnson 1978–9)과 커먼(Kerman 1982)으로부터 비판을 받았다(이 논쟁과 쇤베르크의 음악과의 관련은 다음을 보라, Haimo 1996 참조).

20세기에는, 특히 음렬주의의 발전을 통해, 스케치는 새로운 기법과 관련하여 발전한 작곡가들의 고도로 개별화된 양식과 함께 중요해졌다. 조성을 버리게 되면서, 작품의 형식과 음고 구조는 악보만으로는 추적하기 어려워졌다. 이 문제

는 불레즈의《주인 없는 망치》(*Le Marteau sans Maître*, 1953–5)와 슈톡하우젠의《피아노 소곡》(*Klavierstücke*, 1952–7)과 같은 작품에서 최고조에 달했다. 그결과 **작품**의 구조에 대한 단서를 찾기 위해 스케치 자료를 조사하는 것이 바람직해졌다(**구조주의** 참조). 동시에 작곡가가 가진 자신의 작곡 행위에 대한 생각은 그들의 혁신적인 스케치 관행과 밀접하게 연결되었는데, 스케치가 악보에서 효과적으로 나타나는 슈톡하우젠의《모멘테》(*Momente*, 1965)에서처럼 말이다.

그 어떤 형태의 문헌학적 연구와 마찬가지로, 스케치 연구는 기술적 문제 및 역사적 시기와 해당 문서의 유형에 따라 달라질 수 있는 문제들(스케치, 초안, 수정된 원고, 교정된 증거 등)에 대한 정확한 인식을 요구한다(Kinderman 2012; Sallis 2014a 참조). 또 다른 이슈는 마샬(Robert L. Marshall)이 "창작 과정"이라 말했던 것에 대한 설명의 어려움이다(Marshall 1972, 18세기 음악의 작곡 과정에 대해 드러낸 담론과 관련해 Bent 1984를 참조하라; **창의성** 참조). 거기에는 특정 스케치 너머에 있을 수도 있지만 기록되지 않은 결정과 생각, 이용 가능한 증거를 통해 추론해야하는 정보가 있다. 이것은 완성된 악보와 사라진 또는 잃어버린 페이지란 용어 사이에서, 스케치가 종종 불완전하다는 사실로 인해 더욱 복잡해진다. 게다가 커먼이 지적한 것처럼, 스케치는 일련의 작곡 단계와 '당시의 잠정적 단계'만을 보여줄 수도 있다(Kerman 1982, 176).

우리는 스케치 연구의 가치에 대한 공감대가 존재하지만, 그럼에도 불구하고 여러 가지 이유로 그 중요성이 공격당해왔다는 점에 유의해야 한다. 한 가지 주장은 스케치 연구가 작곡가의 관점을 강조하는 공인된 관점에 해당하므로 잠재적으로 **해석**을 금지한다는 것이다. 음악학자 그리피스에 따르면 스케치는 최종 작품에서 '존재하지 않는' 순수한 개념적 아이디어이며, 따라서 문자 그대로 들을 수 없는 것이기 때문에 주변적인 관심이라고까지 언급했다. 그는 스케치 연구가 **천재**의 페티시즘으로 이어질 수 있다고도 경고했다. 작곡가가 수정한 것을 유기주의(**유기체론** 참조)와 목적론 전반의 구성에서 '실패한 실험'의 연속으로 해석하는 것처럼 보인다면 작품의 탄생에 대한 연구도 비판의 여지가 있다. 그러나 이는 스케치 연구가 사용되는 방식에 따라 많은 것이 달라진다. 스케치가 작곡자의 작업(Beard 2001)에 대한 통찰력을 제공하는 것 외에도, 특히 오페라에서 고정적이고 통일적인 작품의 아이디어를 훼손하는 탈구축적(**해체 이론** 참조) 도구로서의 가능성을 제공하며(Hall 1996, 2011 참조), 저자의 제약과 **주관성**에 대한 토론에 기여한다(Beard 2015 참조). 이는 인지 인류학(Donin 2009)과 같은 다른 접근법과 결합하거나, 예를 들어 음악, 연극, 텍스트 및 다른 분야

의 이론 사이에 일련의 중요한 교차지점에서 유의미한 단계를 형성할 수 있다 (Beard 2009a, 2012b). 스케치는 라탐(Morton Latham)이 스트라빈스키가 《봄의 제전》(Latham 1979)에서 민속 재료를 사용한 것을 확인한 것 같은 역사적 설명 (**편사학** 참조)을 알려준다. 또한 스케치를 통해 훗날 타루스킨에 의해 정교해지고 그의 핵심적 논의인 스트라빈스키의 신-**민족주의** 개념(Taruskin 1980)을 논의할 수 있다(Abbate 1981; Scherzinger 2007). 또는 숨겨진 영향 또는 표면적으로 자율적인(**자율성** 참조) 교향곡의 표제적 유래를 드러낼 수도 있다(Frogley 2002).

* *더 읽어보기*: Beard 2008; Brandenburg 1978–9; Brown 2003; Cooper 2013; Guerrero 2009; Haimo 1990; Hall and Sallis 2004; Horlacher 2001, 2011; Kinderman 2013; Kinderman and Jones 2009; Kramer 2008; Marston 1995, 2001.

<div align="right">김서림 역</div>

소리/ 사운드스케이프/ 소리 연구(Sound/ Soundscape/ Sound Studies)

신음악학자들을 포함한 음악학자들은 음고의 구조(**형식주의** 참조), 화성, 리듬, 그리고 그 외의(**분석**과 **이론** 참조) 소리의 기보되어진 역사적 측면을 강조해왔다. 음악이 소리라는 매체를 통해 경험된다는 사실에도 불구하고, 순수하게 소리적이고 청각적인 차원보다 기보적 측면을 더욱 주목해온 것이다. 마찬가지로, 비교적 최근까지도 음악학자들은 일반적으로 소음, 일상적인 소리, 도시와 시골의 소리와 같은 비음악적인 소리에 대한 논의를 피했다. 그러나 1870년대에 축음기에 의한 **녹음** 기술의 발달 이후, 기술 발전은 전반적이면서 구체적으로 세 가지 방면에서 이루어져 왔다. 이는 각각 소리의 변형, 소리의 근원으로부터의 분리, 소리의 움직임이나 이동성이다. 또한 이러한 방향으로 학자들은 꾸준히 창의성(**창의성** 참조)과 학문적 관심을 전환시켰다(Bull 2007; Katz 2010; Gopinath and Stanyek 2014 참조). 소리가 소비되고 인식되고 사용되는 방법은 아직 더 상세하게 이론화되어야 한다. 그러나 과학과 인문학 전반에 걸친 '소리 연구'의 학제 간 분야를 다룰 수 있는 중요한 핵심 텍스트가 현재 존재한다(Sterne 2012b; Pinch and Bijsterveld 2012; Vernalis, Herzog 및 Richardson 2013 참조). 또한 인간의 인지 및 인식 과정을 탐구하는 '감각 연구'(Smith 2007; Grimshaw and Garner 2015; 후자는 가상의 현상으로서의 소리의 이론을 소개한다)도 있다. 음

악연구의 접근방식이 보다 급진적이고, 관계적이며, 비교적인 형태로 전환되면서 음악학자들은 이러한 연구 분야로 점점 눈을 돌리고 있다. 그리고 이러한 관심의 변화는 대부분 신음악학 이후에 일어났다(**비평적 음악학** 참조).

'소리 연구'라는 개념과 '사운드스케이프'라는 용어는 1973년 세계 사운드스케이프 프로젝트(World Soundscape Project)를 설립한 캐나다의 작곡가이자 환경운동가인 작가 쉐퍼(R. Murray Schafer)에 의해 주로 사용되었다. 이 프로젝트는 쉐이퍼가 환경 문제와 밴쿠버 및 캐나다의 다른 지역의 소음 공해 증가에 대한 우려에서 비롯되었다. 이 프로젝트에서 쉐퍼는 우선 녹음 및 관찰에 착수했다(**생태음악학** 참조). 이러한 **입장**은 도시의 소리보다 자연의 소리에 호의적인 특정한 **가치** 판단을 나타낸다. 그러나 그의 프로젝트는 확장되어 곧 캐나다와 유럽 전역의 도시와 시골 지역의 소리를 녹음하는 데 초점을 맞춘 다큐멘터리 기획이 되었다. 그리고 쉐퍼의 프로젝트는 결국 그의 『세계의 전환』(*The Turning of the World*/1977; *The Soundscape: Our Sonic Environment and the Tuning of the World*, Schafer 1994로 재출판)을 출판한 것과 트루악스(Barry Truax)의 『음향 생태 핸드북』(*Acoustic Ecology*/Truax 1999; Erimann 2004 더 보기)에 자세히 설명되어 있는, '음향 생태학'의 학제간 실제에서 절정에 달했다.

쉐퍼의 프로젝트는 특정 공간, 장소 및 풍경을 소리로 보여주는 것에 의미가 있다(**장소, 풍경** 참조; 유럽 레코딩의 예시는 http://britishlibrary.typepad.co.uk/sound-and-vision/2013/07/five-european-villages.html을 참조). 모든 소리는 청자에 의해 점유된 동일한 공간이나 소리 세계에 존재한다. 그렇지만 기계적 소음, 멀리서 들려오는 목소리, 자연의 소리로써 일상적 소리를 들을 수 있을지라도, 우리가 이를 필연적으로 듣는 것은 아니다(**청취** 참조). 우리가 그러한 소리에 더 귀를 기울이면, 그 소리는 다양한 밀도, 음색, 박동과 리듬, 심지어 멜로디와 화성으로 이루어진 놀라운 생명력을 갖게 된다. 쉐퍼는 이 시점에서, 청취자가 소리의 대안적 세계(**타자성** 참조)에서 살고 있다고 주장했다. 그리고 그는 삶에 관한 영구적인 사운드트랙이 존재한다고 보았다. 그에 따르면 우리는 영구적인 사운드트랙을 마음의 의식에서 거르는 것이다. 그리고 이것은 '에신드톤 효과(asyndeton effect)'라고 알려져 있다(이에 대한 보다 완전한 정의 그리고 소리 인식과 관련된 많은 다른 용어들은 Augoyard와 Torgue 2005를 참조). 이 점에서 소리 연구는 인간의 인지 및 지각에 대한 심리학적 연구(**심리학** 참조), 감각 연구 관련 분야와 교차한다.

듣기와 청취에 대한 생태학적 관점은 지각하는 사람이 특정한 소리를 찾아내고 다르게 해석한다는 것을 시사한다(Clarke 2005 참조). 이처럼 사람들은 단

순히 서로 다르게 듣는 것이 아니라 사람들이 특정한 소리에 반응하는 것은 다양한 정서(**정서** 참조)에 영향을 미친다. 또한 이는 **주체성**과 **주체 위치**를 다르게 형성한다. 소리는 또한 관계 속에서 존재하며, 따라서 소리는 **계급, 민족성, 젠더, 정체성,** 국적(**민족주의** 참조), 인종 및 섹슈얼리티의 사회적 구성에 기여한다. 예를 들어, 무엣진이 낭독하는 이슬람 예배인 아드한은 많은 사람들의 삶에 침투하지만 듣는 이의 신앙과 관습에 따라 다른 의미를 가진다. 더욱이, 우리가 이러한 소리에서 단순히 감상하는 것은 소리 특유의 성질이다. 그러나 쉐퍼의 작업은 보다 관계적이고 생태학적 청취 스타일을 장려한다. 이는 개별적인 소리가 3차원 음향 이미지로서 들려질 때, 보다 풍부한 맥락적 **의미**를 지니도록 유도한다.

쉐퍼의 사운드 레코딩 사용에 의해 발생하는 부차적인 결과는 소리가 근원과 분리되어 '스키조포니아(schizophonia)'라 불리는 것이며, 그 결과 발생하는 소리는 일반적으로 '어쿠스마틱(acousmatic)'이라고 불린다(Kane 2014 참조). 물론 우리가 일상에서 듣는 소리 중 압도적으로 다수를 이루는 소리는 어쿠스마틱이다. 자동차는 보이지 않게 지나가고, 새들은 먼 정원에서 노래를 부르고, 바람은 처마 끝에서 보이지 않게 휘파람을 불며, 라이브 콘서트 방송이 확성기로부터 흘러나와 방을 가득 채우는 것을 예로 들 수 있다.

'어쿠스마틱 음악'이라는 용어는 종종 프랑스 작곡가 셰페르(Pierre Henri Marie Schaeffer)와 관련이 있는데, 이는 그의 중대한 작업인 『음악적 오브제 개론』(Traité des objets musicaux/Paris, 1966; 번역된 발췌는, Schaeffer 2004 참조)에서 잘 나타난다. 구체음악의 선구자인 셰페르의 작품은 이탈리아의 미래주의자 바레즈(Edgard Varèse)의 음향 투사와 같은 초기 작곡가들의 관심사와 1950년대 자기 테이프의 발전가능성을 결합했다. 셰페르는 비록 비평적으로 또는 역사적으로 이러한 생각들을 맥락화시키지 않지만, 두 가지 주요 개념, 즉 어쿠스마틱 청취와 자율적 사운드 오브제(objet sonore ; **자율성** 참조)에 대한 이론에 초점을 맞추고 있다. 음의 공간적 측면에 대한 셰페르의 관심은 스튜디오 **녹음**에 의해 생성된 가상 소리 공간(Krims 2000; Doyle 2005; Moore and Dockwray 2008; Dockwray and Moore 2010), 아방가르드 음악에서의 소리 공간화(Santini 2012), 개인 및 사회적 공간에서 갖는 소리의 역할(Born 2013a)을 포함하여 여러 다른 맥락에서 탐구되었다. 셰페르의 파운드 사운드(found sound)를 이용한 작업은 또한 소음과 자칭 사운드 아티스트의 개념에 대한 추가 실험의 새로운 장을 열었다. 그리고 이노(Brian Eno), 제임스(Richard D. James, 일명 에이펙스 트윈), 밀러(Paul D. Miller, 일명 DJ 스푸키), 그리고 토빈(Amon Tobin)을 포

함한 수많은 실험 DJ와 스튜디오 아티스트들이 그 뒤를 따랐다(예: *Bricolage*, 1997). 그리고 그들의 작품 모두는 인텔리전트 댄스 음악, 앰비언트, 일렉트로니카 등 여러 다양한 장르를 암시하지만 그 모든 작품은 분명히 어느 것에도(**장르 참조**) 속하지 않는다. 재생산된 소리의 포괄적인 영향은 또한 소비에 있어 정치와 경제에 대한 중요한 의문을 제기한다(벨소리의 흥망성쇠에 관한 조사는, Gopinath 2013b 참조).

　음악학자들이 소리 연구에 기여한 가장 주목할 만한 방법 중 하나는 중세 부르주아(Strohm 1990), 중세 프랑스 도시(Peters 2012), *세기말 파리(fin-de-siècle Paris/*Fauser 2005), 19세기 유럽(Scott 2008), 바이에른의 반종교개혁(Fisher 2014), 그리고 2차 세계대전 중의 미국(Fauser 2013)을 포함한 특정 역사적 지역과 도시의 사운드스케이프를 재발견하려는 시도이다. 소리 역사가들은 다음과 같은 중요한 질문을 던진다. 어떻게 과거의 소리, 특히 소리나 음악 기보법으로 기록되지 않은 소리들을 되찾을 수 있을까? 어떻게 소리는 삶을 형성하고 사람과 제도에 **의미**를 전달했을까? 그리고 소리는 어떻게 시간을 통해 통제 및 조종되었고, 정치 권력의 도구로 쓰였는가?(Bijsterveld 2013; Biddle and Gibson 2015 참조) 과거의 소리에 대한 기록은 예술, 연극 및 문학 작품(Smith 1999; Halliday 2013 참조)과 다른 종류의 기록문서(Corbin 1998; Picker 2003)를 포함한 다양한 원자료에 존재한다. 이러한 증거로부터, 소리 역사가들은 특정한 시간에 맞춰 장소의 청각성을 한데 모으기 위해 노력한다. 이는 소리, 행위자, 그리고 소리 소비의 실제에 대한 연계이다. 종종, 이러한 작업은 개인의 **주체성**, 국가(**민족주의 참조**), 문화(**문화 참조**), 민족(**민족성 참조**), 지역 및 지방 간의 상호작용(**세계화 참조**)에서 소리의 과소평가된 수행적 역할을 강조한다. 소리의 청취 관습과 사회적 태도도 기보되어진 음악의 세부사항을 통해 접근해 왔다. 예를 들어, 딜런(Emma Dillon)은 중세 종교 음악에 관해 연구를 진행했다. 그는 "초음악성(supermusical)"이라는 개념을 도입했는데, 이 개념은 이러한 중세 다성음악에서 복잡한 음악적 성부의 상호작용에서 비롯되는 일종의 과잉된 소리이다. 다른 텍스트를 비롯하여 심지어 다른 언어의 동시 사용을 의미하는 다텍스트성은 언어적 감각을 파괴시키고, 보다 일반적인 소리 효과를 창출한다. 또한 이러한 효과는 도시의 와자지껄한 소리, 떠들썩한 민속, 재잘거리는 기도 소리 같이 여러 시대에서 비롯된 그 시대의 음향적인 맥락 안에 있다.

　학자들은 또한 소리의 윤리적인 측면에 대해서도 주목하였다. 예를 들어, 참여자의 관찰과 개인 및 그룹과의 인터뷰를 바탕으로 한 민족지학적 소리 연구가 있다. 이는 특별한 권능을 부여하는 도구로서의 소리에 대한 중요한 정보를

밝혀냈다(Bull 2006). 그러나 소리는 행사용 대포 발사라는 상징적인 역할부터 고문 과정에서 음악 사용까지 폭력과 힘의 상징으로 역할을 할 수 있다(Cusick 2006, 2008a, 2008b; Goodman 2009; Johnson and Cloonan 2009; 또한 **갈등** 참조하기).

사회에서 소리의 역할에 대한 관심이 높아짐에 따라 일부 학자들은 바로크 시대의 감정 이론에서 가장 명백하게 표현된 음악의 추정된 힘에 관한 특정한 오래된 미적 논쟁(**미학** 참조)을 떠올리게 되었다. 음악적 정동과 감정 이론의 개념은 음악과 소리가 듣는 이의 행위능력에 따라 작용하는 방식과 관련이 있다. 정서적인(affective sound) 소리는 듣는 사람의 활동적인 반응, 아마도 육체적이거나 감정적인(emotional) 반응과 관련이 있지만 (**몸, 의식, 정서** 참조), 그 반응과는 구별된다. 음악학자인 톰슨(Marie Thompson)과 비들은 다음과 같이 관찰했다.

> 소리는 일상 생활의 정서적 윤곽을 형성하는 데 필수적인 역할을 한다. 예를 들어, 우리를 편안하게 해주는 가정 공간의 소리, 안심시키면서 친숙한 텔레비전과 라디오의 목소리 등이 있다. 불길하고 상황에 맞지 않는 소리들이 우리를 불안감으로 가득 채우며 경각심을 불러일으키고 우리의 심장을 두근거리게 한다. 또한 우리는 특정 분위기를 장려하거나 강조하거나 일반적인 분위기를 조성하기 위해 음악을 정서적으로 사용한다. 이를테면 우리는 파티 전의 사운드트랙, 로맨틱한 밤의 믹스테이프 또는 긴장을 풀어주는 모음집 등을 소비하는 것을 통해 그렇게 한다.
>
> (Thompson and Biddle 2013, 11)

이 작가들은 음악이 무엇을 의미하는가보다 음악이 무엇인가 같은 존재론적인 질문을 던진다. 그리하여 이들은 '애착, 편안함, 둘러싸인 느낌(feeling invested/ 앞의 책, 17)'과 같은 정동적인 과정에 주목한다. 다른 말로 하자면, 소리의 정동적 역할은 무엇일까? 답은 분명 소리와 맥락에 따라 다를 것이다.

* 더 읽어보기: Attali 1985; Born 2013a, 2013b; Bull and Back 2003; Cox and Warner 2004; Curtin 2014; Demers 2010; Garrioch 2003; Gorbman, Richard son and Vernallis 2013; Greene and Porcello 2005; Gurney 2011; Kahn 1999; Labelle 2011; Rath 2003; Santini 2012; Schwartz 2014; Smith 2001; Sterne2003; Taylor, Katz and Grajeda 2012; Thompson 2002; van Maas 2015

<div align="right">강경훈 역</div>

공간(Space) 생태음악학, 풍경, 장소 참조

입장(Stance)

음악 속 **정서, 의미, 양식**에 대한 개념들과 관련하여 버거(Harris Berger/Berger 2009)에 의한 입장의 개념화는 표현 **문화** 속에서 음악을 인간적이고, 살아있는 경험으로서 해석하고(**해석** 참조) 취급할 수 있는 하나의 방식이다. 입장은 음악이 표현 문화 안에서 보다 발전될 수 있는 잠재력이 있다고 주장한다. 버거는 입장을 '사람이 자신의 경험적 요소를 가지고 참여하는 감정적, 양식적, 가치적 특성'이라 정의한다(앞의 책, xiv). 입장은 선택된 견해나 정의된 관계, 실천 혹은 참여 방식으로 해석될 수 있다. 버거에 따르면, '입장은 사람이 표현 문화의 텍스트, 퍼포먼스, 실천, 혹은 항목을 붙잡고 싸우는 방식'이다(앞의 책, 21). 이 설명에 따르면, 입장은 '격투'의 과정이 떠오르는 이미지를 통해, 개별 및 문화 **작품**간의 협의, 목표 또는 과정이며, 이러한 협의 속에서 채택된 입장은 그 목표나 과정을 어떻게 경험하게 될지를 결정한다. 버거의 입장에 대한 설명에서 경험에 대한 주목은 하나의 현상에 대한 인간의 기초적인 반응 및 경험에 대한 설명과 관계된 철학 및 사회학 분야 속 개념들의 네트워크인 후설의 현상학에 대한 강한 **영향**을 반영한다. 이 글에서 후설의 현상학은 그러한 인간의 기초적인 반응이 입장을 취하는 것을 필연적으로 수반한다는 점에서 유의미하다. 그러나 버거의 입장에 대한 구성은 우발적이지 않다. 차라리 버거의 입장은 의도적인 참여를 형성시킨다. '왜냐하면 의도성은 모든 살아있는 경험의 필수적인 특징이기 때문에 입장 또한 경험의 필수적 특징이다. 입장이야말로 표현문화의 모든 형식들과 그의 관련성을 보증하는 진정한 의도성의 보편성이다.'(앞의 책).

* 같이 참조: 이데올로기, 주체 위치, 주체성
* 더 읽어보기: Berger and Del Negro 2004

<div align="right">심지영 역</div>

구조주의(Structuralism)

이 용어의 음악학적인 사용은 구조에 몰두하는 것을 암시하는데, 이는 종종 심층적 차원의 음악작품과(**작품** 참조) 해당 구조를 밝혀내기 위해 적용되는 기법

에서 나타난다. 이러한 관점에서 보면 구조주의는 **분석**과 가까운 가족관계이고 종종 음악학적 **담론** 내 **형식**과 구조 사이의 가벼운 상호교환을 이루기도 하며, 어떠한 점에서는 **형식주의**와 닮아있다.

그러나 개념으로서의 구조주의의 기원은 언어학에 뿌리를 두고 있고, **언어**에 대한 의존성은 본질과 응용에 대한 설명을 제공해준다. 구조주의는 처음 스위스 언어학자 소쉬르의 글을 통해 부상했는데, 주로 1916년 초판 발행된『일반언어학 강의』(*Course in General Linguistics*)를 통해서였다(de Saussure 1983). 그는 언어 내 관계 구조를 연구한 것으로 보일 수 있는 언어에 대한 이해를 구축하고자 했고 이는 과학적 객관성을 전제로 하는 엄격한 방식으로 이루어졌다. 그에게 있어서 언어는 랑그(langue)와 파롤(parole) 이 두 가지 요소로 구성되어 있다. 전자는 인식 가능한 시스템으로서의 언어를 가리키고 후자는 시스템 내부의 개별 발화(utterance)에 관한 것이다. 이 구별은 다른 관계와 함께 언어를 일련의 이분법적 대립이나 관계로 이해하고 있음을 보여준다. 이것은 언어 기호가 두 가지 요소, 즉 *기표*(signifier, 실제 음성적 **소리**)와 그것이 지시하는 대상인 *기의*(signified)로 구성된다는 그의 가장 널리 인용된 주장에 반영되어 있다. 또한 이러한 기호들은 차이의 관계를 통해 기능한다(무언가를 말하는 것은 또한 무언가가 아닌 것을 말하는 것을 포함한다). 관계 네트워크 내에서 기호와 기호의 행동 및 위치에 관한 이러한 언급은 언어 모형과 모형이 지닌 의미를 투영한다. 나아가 그것은 **기호학**(semiotics)의 개념, 즉 구조주의와 매우 유사한 개념인 기호에 대한 연구로 이어진다. 게다가 소쉬르는 언어가 시간 연속체에서 어떻게 존재하는지에 관해 이를 통시적으로 볼 것이 아니라 시간의 한 조각으로써 공시적으로 연구해야한다고 주장했다. 이러한 움직임은 고려 대상이 되는 물체의 격리를 포함한다는 점에서 과학적 정밀 검사의 외관을 추가하는 데 도움이 된다. 또한 이 움직임은 언어의 발전과 그 연구 모두를 탈역사화(de-historicizing)하는 효과가 있다.

소쉬르의 언어에 대한 설명은 점차 발전되어 1950년대에 일반적으로 구조주의라고 알려진 것이 되었고, 이 용어는 1970년대까지 확장되어 광범위한 문맥과 개념에 적용되었다. 이글턴은 다음과 같이 효과적으로 주장했다.

> 구조주의는 일반적으로 언어이론을 언어 그 자체 이외의 대상이나 활동에 적용하려는 시도이다. 당신은 신화, 레슬링 경기, 종족의 혈연 제도, 레스토랑 메뉴 또는 유화 그림을 기호 시스템으로 볼 수 있고, 구조주의 분석은 이러한 기호들이 의미에 결합되는 근본적인 법칙을 분리하려고 할 것이다. 그것은 그 기호가 실제로 '말' 하는 것을 대체로 무시하고, 대신에 서로의 내부 관계에 집중할 것이다.

(Eagleton 1996, 84)

'종족의 혈연(tribal kinship)'에 대한 언급은 신화의 내부 구조에 대해 광범위하게 연구한 문화인류학자인 레비-스트라우스의 저작과 관련이 있다(Lévi-Strauss 1969). 이글턴이 연결한 다른 활동들은 프랑스 문학이론가 바르트의 글, 특히 1957년에 출판된 그의 책 『신화학』(*Mythologies*)을 암시하고 있으며 이 책에서 그는 광범위한 사회와 문화 활동을 분석했다(Barthes 1973). 구조주의의 다양한 분야로의 확장은 알튀세르에 의한 **마르크스주의**의 구조적 전위에서(Althusser, 1996), 그리고 지식의 역사에 대한 푸코의 구조적 설명에서도 반영되어 있다 (Foucault 1972).

명백하게 음악을 구조주의 연구의 대상으로 삼을 수 있고, 음악학의 일부 측면은 구조주의와 평행할 수도 있고 교차할 수도 있다. 음악은 흔히 구조의 관점에서 언급되는데, 보통 특정하게 알아볼 수 있는 형식 모양과 윤곽으로 나타난다(**분석** 참조). 작곡이라는 행위는 의식적인 구조화 과정을 의미하는 것으로, 구조주의 사상의 두각이 새로운 수준의 작곡 과정과 구조에 몰두한 제2차 세계대전 이후 **아방가르드**적 작곡가들의 (불레즈, 슈톡하우젠, 노노) 확립과 동시에 나타났다는 점은 주목할 만하다. 그러나 구조주의의 음악학적 반영이 가장 쉽게 드러나는 것은 분석 활동이다. 분석 행위는 보통 아마도 숨겨져 있는 깊은 수준의 구조를 밝히려는 시도로 구성된다. 이러한 활동은 음악 속에 구조가 존재한다는 것을 의미하며, 이러한 구조가 드러나는 실제 과정은 종종 유사과학적 엄밀함을 지니고 잠재적으로는 객관성을 주장하는 것처럼 보인다.

분석적 방법론은 오스트리아 음악 이론가 쉔커와 관련이 있는데, 그는 조성 음악을 분석하는 데에 하나의 주목할 만한 방법을 찾아냈다(쉔커는 바흐부터 브람스에 이르기까지의 위대한 오스트리아-독일 **전통**이라고 생각하는 것에 몰두했다; **정전** 참조). 쉔커의 원본 글(Schenker 1979)은 분석을 위한 일관성 있는 체계로 성문화되었다. 쉔커의 구조는 이 분야의 표준이 된 포트와 길베르트(Steven Gilbert)의 『쉔커리안 분석의 소개』(*Introduction to Schenkerian Analysis*/Forte and Bilbert, 1982)에서 가장 명확하게 만들어졌다. 이 구조는 전경에서 후경에 이르기까지 일련의 단계를 통해 음악을 축약시키는 일련의 움직임을 보여주는데, 이 지점에서 미리 결정된 구조적 원형이 특정된다. 이 과정은 본질적인(아마도 본질주의자) 구조로의 축약을 통해 구조주의적 사고의 더 넓은 측면과 분명한 관계를 맺고 있다. 이것은 또한 개별적인 음악 작품과 그 구조를 자율적으로(**자율성** 참조) 다룬다는 점에서 공시적으로 묘사될 수 있는 과정

으로 보일 것이다. 다시 말해 작품의 내용은 실제적 맥락과 동떨어져 있는 것이다. 그러나 어떠한 분석에서도 근본선율로 알려지게 된 것과 함께 시간을 가로질러 흐르는 감각은 여전히 존재하며, 결론으로 끌어당기는 구조적 형태는 그 자체의 독자적인 통시적 정체성을 가지고 있다.

덧붙여 분석의 다른 형식들은 독자적인 구조주의를 유지하고 있다. 예를 들어 후기조성 연구는 종종 구조의 해석과 연관되어 왔다. 이 관계는 이미 언급했던 전쟁 이후 구성적 아방가르드와 이것의 광범위한 영향력을 통해 드러났다. 포트는 그의 책 『무조 음악의 구조』(The Structure of Atonal Music/Forte 1973)에서 많은 후기 조성/무조성 음악의 종종 구별되고 차별화된 표면 뒤에 숨겨진 근본적인 일관성의 식별을 포함하는 후기 조성(무조성)음악의 이해를 위한 체계적인 어휘를 제공하려고 시도했다. 결과적으로 음고류 집합 이론으로 알려진 이 방법론은 구조주의의 일관된 특징이 된 엄격함과 시스템의 외관을 가진다.

음악학에서 구조주의의 이러한 징후 및 다른 표현들은 구조주의에서 **후기 구조주의**로의 넓은 이동과 함께 몇몇 유사점을 제공하면서 비평에 점점 더 민감해지고 있다. 구조주의 음악학은 그와 동등하게 중요한 다른 음악적 매개변수보다 구조나 **형식**을 우선시하는 것처럼 보인다. 분석에는 쉔커리안 또는 집합 이론과 같은 이론의 적용을 포함하는 것이 일반적이며, 이론에는 항상 그 자체의 맥락과 관점의 문제가 따르기 때문에 내용과 맥락 사이의 주장된 구별은 유지되기가 어렵다. 궁극적으로 어떤 음악 작품이건 주어진 구조적 모델을 식별하는 것은 **해석**의 행위로 여겨지며, 여기에는 언제나 **주관성**과 **이데올로기**의 문제들로 가득 차 있다.

* 더 읽어보기: Clarke 1996; Curry 2011; Dosse 1997; Hawkes 1977; Williams 2001

<div align="right">이혜수 역</div>

양식(Style)

양식 개념은 표현 방식, 음악적 제스처(**제스처** 참조)를 분명하게 표현하는 방법을 말한다. 이런 의미에서 양식은 **정체성** 개념과도 관계가 있다. 음악에서 양식은 선율, 조화, 리듬, 화성의 기술적인 것에 연관된다. 양식은 대위법 또는 범주들과 독립적이거나 연합해서 작동하는 방법들에 관여한다. 넓은 의미에서 양식은 예술 방식을 의미하기도 하고, 좁은 의미에서는 음, 음색, 음량 등에 의

해 결정되는, 한 음의 특징에 대한 것일 수 있다. 양식은 한 **작품**의 역사적 **시대 구분**과 **형식**, 기능, **장르**에 관한 성찰에 관여하기도 한다. 이 개념은 키르허 (Athanasius Kircher)와 마테존과 같은 독일 음악이론가들의 저서에서 나타나듯이 **계몽주의** 범주화에 대한 논의에서 시작되었다. 키르허는 1650년에 출간된 그의 저작 『보편적 음악작품』(*Musurgia universalis*)에서, 마테존은 1739년에 출간된 그의 저작 『완전한 카펠마이스터』(Harriss 1981 참조)에서 나라별 양식에 대하여 언급하였다(Ratner 1980 참조, **민족주의** 같이 참조). 이로 인해 공통 관습에 기반한 이론들을 정립하고자 하는 열망이 매우 흥미로운 일인 것처럼 음악을 이론화하는 즐거움이 생거났다(**이론** 참조).

18세기 초 공통 관습을 따라 양식을 규정하려는 음악 연구가 활발하였다. 그 예가 로젠의 『고전 양식』(Rosen 1971)이다. 이는 하이든, 모차르트, 베토벤 작품을 공동 언어로 탐구한다. 또한 그는 민속 또는 대중 양식에 반대되는 콘서트 음악 의미에서 고전 양식을 넓은 의미로 규정하고자 한다. 이러한 일반화에는 심각한 문제가 있어 보인다. 이를 그린은 다음과 같이 지적하였다. '**우리는 음악적이지 않은 의미를 가진 소리를 구분하여, 대대로 이어져 내려오는 의미를 경험하기 위해 음악 작품의 양식에 대한 지식을 가져야만 한다**'(Green 1988, 34; 원문에 이탤릭체로 되어 있다). 달리 말해 청취자들은 음악 양식에 대한 일종의 개념이 요구된다. 그러나 넓게는 그들이 듣는 소리의 **의미**를 찾는 일이 우선이다.

양식을 종합적으로 규정하기 위해서는 개별 작곡가들의 작품을 연구하는 것이 요구된다. 베르디의 오페라 양식이 그 예이다. 작품의 양식은 단지 한 작품이 아닌, 전체 작품에 의해 규정된다. 양식에는 작곡가의 개성에 해당하는 요소가 존재하기 때문이다. 베토벤의 초기, 중기, 후기의 작품에서처럼 작곡가 경력 단계별 탐구를 통해 진화하는 개성적 표현들이 제안될 수 있다(Said 2006; Spitzer 2006 참조; **말년의 양식** 같이 참조). 한 작곡가의 양식은 다른 작곡가의 작품 안에서도 탐구될 수 있다. 이는 양식의 **상호텍스트성** 형식에 해당한다. 다른 대안으로 스트라빈스키(**모더니즘** 참조)의 신고전주의 작품이 있다. 오래된 양식은 최근 음악 언어에 적용되기도 통합되기도 한다(Messing 1996 참조; Chaplin 2014a).

모차르트에서 스트라빈스키까지의 작곡가들은 연기자가 마스크를 쓰는 것과 같은 식의 많은 양식을 사용한다. 이 양식은 작곡가가 그 양식에 가져올 수 있는 그 어떤 것과도 독립적으로 존재한다. 이러한 관점은 초기 음악학자 아들러(**역사 음악학** 참조)에게 직접 영향을 받은 예술 역사가 리글(Alois Riegl)과 하우저(Arnold Hauser)의 저작에서 드러난다. 아들러는 그의 『음악의 양식』

(*Der Still in der Musik*, 1911)에서 양식의 역사로 본 음악사를 기술하였다. 이는 그라우트의 『서양음악사』(Grout and Palisca 2001)에서 정점을 이룬 방법이다.

그러나 양식이 온전히 자율적인 실체로 존재한다는 이 관점은 작곡가가 기존에 존재하는 양식에 어떤 다른 것을 가져온다는 사실을 배제한다. 미국 음악이론가 메이어는 양식이 선택의 결과라고 주장한다. 이 선택은 작곡가가 사회 문화 기술적 지식에서 배우고 동화된 것이다(Meyer 1989). 그러한 지식은 지리적 장소와 역사적 시간에 대해 구체적이다. 양식은 작곡가에게 주어지는 음악적 기회들이 진화한 결과를 의미한다. 작곡가는 자신의 이른 시기의 작품, 또는 이미 존재하는 장르를 변화시키고 전복시키는 기회를 갖게 된다.

미국 음악학자 수보트닉은 그의 논문 「베토벤 만년 양식의 아도르노 판단」(*Adorno's Diagnosis of Beethoven's Late Style*)에서 독일 비평 이론가 아도르노의 저작에 나타난 예술적 발전과 선택에 대해 탐구하였다(Subotnik 1991; **비판이론** 참조). 이 주제에 대한 아도르노의 관점은 헤겔의 변증법과 **마르크스주의**에 관한 것이다. 또한 그의 저서는 1946년에 출간된 쇤베르크의 에세이 「새로운 음악, 유행에 뒤떨어진 음악, 양식과 개념」(*New Music, Outmoded Music, Style and Idea*)에 대한 해석을 반영한 것이다(Schoenberg 1975). 아도르노는 양식 개념이 처음 음악에 소개된 몬테베르디 시절, 이성과 자기의식에 대한 것이 음악 안에 존재했다는 것을 믿었다. 이는 후에 칸트에 의해 도덕적 선택을 통한 개인의 자유 권리를 규정하는 것으로 이어졌다. 아도르노는 베토벤의 중기 시기가 헤겔이 말하는 종합이 이루어진 시기라고 주장하였다. 이 시기는 개인과 사회가 하나의 종합을 이룬 것을 말한다. 헤겔의 종합은 객관적 형식과 주관적 자유의 분명한 대립 사이에서 음악이 변증법적으로 발전한다는 것이다(**주체성** 참조).

그러나 아도르노는 이러한 종합이 불가능하다고 생각하였다. 베토벤의 제3기, 즉 만년 양식은 이러한 현실을 깨닫게 한다. 왜냐하면 자율적 주체(**자율성** 참조)로서 사회와 예술가 두 조건을 진실하게 반영하여 더 온전한 표현을 이루었기 때문이다. 이러한 의미에서 아도르노는 만년 양식을 제2의 비평으로 간주하였다. 만일 이러한 변화가 일어나지 않았다면 아도르노는 베토벤의 음악이 표면적으로 부정적 실체가 숨겨져 있어 **이데올로기**가 되었을 것이라고 주장하였다. 그것의 결과는 부정적 변증법이다. 음악은 예술 그 자체는 불가능을 인정하면서 양립 불가능한 반대되는 것들을 형식과 자유로 정확하게 설명한다. 음악은 트릴, 장식의 전통양식 형식들을 과장하고 소나타와 푸가 주제들로 규정되는 주관적인 요소를 제거한다. 이에 대한 예가 《장엄미사》(*Missa Solemnis*,

1824)이다. 이는 베토벤이 적용한 주관적인 인간적 개념 뒤에 위치한 고풍스러운 표면을 창조적으로 나타낸 오래된 양식 관습이다. 그러한 관찰은 다음과 같은 설명을 가능하게 한다. 즉 아도르노와 수보트닉 모두 베토벤 시대의 고유한 사회 관습의 현실을 고려했다기보다는 독일 역사를 주로 숙고한 결과라고 생각된다.

　최근 음악학에서 양식이라는 단어는 자주 등장하지 않는다. 아마도 독일과 영미 음악학자들이 이에 대해 확장되고 지속적인 연구를 해왔기 때문이다. 지금 음악 연구에서 자주 등장하는 단어는 **데카당스**(Downes 2010; Puri 2011), 혹은 '음악적 **언어**'(Rupprecht 2001; Downes 2007)에 관련한 것이다. 음악적 언어 측면에서 종족음악학자 볼만은 사회적, 공적 차원이 음악 양식의 구축과 인식에 매우 중요하다는 것에 대한 이해를 발전시켰다(Bohlman 1988). 그는 **대중음악**과 사회 **문화 연구**가 비음악 양식에 중요한 역할을 한다는 점에 대해 지적하면서, 의류, 표지 그림, 영상, 음악 비디오와 다른 차원의 광고 프로모션에 대해 더 큰 관심을 둔다(Hebdige 1979 참조).

* 더 읽어보기: Brackett 2008; Chapin 2014b; Christiansen 2008; Cook 1996; Hepokoski and Darcy 2006; Huebner 1999; Hunter 1998; Kmetz 2006; Lerner 2014; Lippman 1977; Manabe 2013; Mirka 2014; Moore 2001b; Notley 2007; Saavedra 2015; Straus 2008; Tunbridge 2009; Waeber 2009

<div align="right">장유라 역</div>

주체 위치(Subject Position)

주체 위치는 영화연구와 미디어 이론에서 발생된 개념이지만, **대중음악**, 낭만주의 리트 그리고 오페라에 적용되기도 한다(**영화 음악** 참조). 이 용어는 개별 주제를 언급할 필요가 없기 때문에 고유한 문제를 전한다. 대신에 이 용어는 '관점'과 거의 맞먹는 개념을 암시하고 있다. 구체적으로 말하자면, 영화가 관객들로 하여금 그 내용을 받아들이도록 격려한다는 관점이다. 주체 위치를 결정하는 것은 구조주의적인 접근(**구조주의** 참조)을 이상적으로 결합시킨다. 풀어서 설명하면 즉, 텍스트(**내러티브** 참조)의 형태(**분석** 참조)에서 의미를 탐색하는 것과 그것 자체로 외부에 존재하는 사회적 관습과 포괄적 예상(**장르** 참조)과 어떻게 영화와 관련이 있는지에 대해 고려하는 것이다. 영화 이론과 관련이 있는 개

념을 소개한 존스턴(Sheila Johnston)은 주체 위치를 '그 자체 형식적인 운용'으로, 독자들로부터 '요청'되고 '요구'되는 꼭 특정하게 국한된 반응을 주체 위치라고 언급한다(Johnston 1985, 245). 그녀는 또한 '독자가 많을수록 다독(多讀)을 한다'고 가정하는 무한 다원주의를 피하는 방법과 하나의 '진정한' 의미를 주장하는 본질주의인 것 같다'고 제안했다(앞의 책, 245). 다른 말로, 주체 위치는 하나의 의미에 대한 주장으로 결정론과 독자 반응이론에 대한 다원주의(**포스트구조주의** 참조) 사이에 중도로 가는 시도를 한다.

영화에 대한 주체 위치를 결정할 때 필요한 주요 구분은 주제(영화의 내용)와 주체 위치(영화가 해당 내용에 대해 취하는 태도) 사이이다. 음악학자 클라크(Eric Clarke)는 영화에서는 영화의 서술적 내용과 영화 제작의 '형식적 장치들이 영화의 사건에 대한 특정한 종류의 태도를 요청하거나 요구하는 방식과 관객으로서 우리가 그 내러티브에 대해 알도록 허용되거나 초대되는 방식'을 명확하게 구별할 수 있다고 주장한다(Clarke 1999, 352). 문제는 같은 아이디어가 음악에 적용될 수 있는가이다. 클라크는 음악에서 만들어진 차이점은 음악적 내용(그것의 주제(subject matter)) **양식, 형식** 그리고 기술면 그리고 태도, 음악, 또는 음악가, 그 내용에 앞서 채택하는 것(그것의 주체 위치), 다시 장르와 패러디 기술면에서 추적할 수 있는 것 사이에 있다고 주장한다.

음악에서 주체 위치를 찾을 수 있는 유력한 장소는 음악과 단어 특히 하나 이상의 **서술적** 음성이 포함된 예시로, 여기에는 잠재적으로 여러 정체성(**정체성** 참조)과 관점이 포함될 수 있기 때문이다. "문화의 기본적인 작업은 주체 위치를 구성하는 것"이라고 믿은 크레이머(2001, 156)는 "노래는 전형적으로 사용 가능한 위치 중 하나에 특권을 주기 위해 텍스트, 음성, 음악적 기법의 상호작용을 관리할 것"을 제안했다(Kramer 1995, 147). 클라크는 자파와 하비(P. J. Harvey)의 곡에 대한 그의 토론에서 몇 가지 더 자세한 예시를 제공했다(Clarke 1999). 자신의 딸을 학대해 온 아버지에 대한 서사적 목소리를 지닌 자파의 《마그달레나》(Magdalena, 1972)'에 대한 그의 분석에서 클라크는 아버지가 딸에게 자신을 믿고 동정해 달라고 호소하는 순간 주제와 주체 위치의 분리를 묘사하고, 브로드웨이 스타일로 바뀌는 음악이 아버지가 노래 부르는 것이 가짜라는 것을 보여준다. '자파가 아이러니하고, 과장되고, 터무니없는 음악 스타일을 사용하고, 각 스타일이 특정되는 문화적 가치와 성악 전달의 여러 측면과 함께 음악의 주체 위치를 분명하게 드러내는 것이다'(앞의 책, 357).

그러나, 조사가 끝난 후 클라크는 결론을 내렸다.

우리는 명백한 이념적 관점에 대한 쉬운 위안을 허락하지 않는다(**이데올로기** 참조). 이 노래는 학대에 대한 참담하고 진지한 고발도 아니고, 묘사된 폭력과 학대의 일부인 외설적인 농담에 대한 단순한 탐닉도 아니다.

(앞의 책, 362).

다시 말해 비판은 문제에 대한 청취자 자신의 관여를 가리키고 공모 요소를 수반하고 그 결과 청취자로부터의 응답 범위는 결과적으로 매우 다양하기 때문에 (**청취** 참조) 전반적인 주체 위치가 명확하지 않았다. 이 경우 주체 위치의 조사는 하나의 의미를 제시하는 것을 피해왔다. 하지만 피해자가 서술한 대로 성적 학대의 주제를 다룬 하비의 노래 〈타우트〉(Taut, 1996)의 경우, 클라크는 주체 위치가 훨씬 덜 양면적이라고 한다. 〈마그달레나〉(Magdalena)에서 끊임없이 스타일을 바꾸는 것과 대조적으로, 〈타우트〉는 매우 일관되고 대립적이어서 듣는 사람을 가수이자 주인공과 직접적으로 동일시하게 만든다. 진실한(**정격성** 참조) 표현을 지어내는 것은 초기 **낭만주의**로 거슬러 올라갈 수 있다(Bloomfield 1993, 27).

클라크의 연구에서 밝혀질 또 다른 요점은 기보할 수 있는 측면보다는 노래의 **소리** 기반 요소에 중점을 둔다는 것이다. 이 연구는 또한 자파의 노래 중 저자의 진정성을 훼손하는 기법에 주목하고 있다. 따라서 **작업** 개념을 재평가하기 위한 광범위한 프로젝트의 일부로 볼 수 있다. 더 나아가 주체 위치는 제작 기법, 홍보 자료, 아티스트 인터뷰, 뮤직비디오, 미디어의 역할, 공연 세부사항 및 기타 비-악보 기반 요소까지 고려할 수 있다(Dibben 2001).

클라크는 또한 주체 위치가 잠재적으로 기악곡에서 전통적인 형태, 장르 또는 스타일이 작곡가에 의해 다뤄지는 방식으로 드러날 수 있다고 제안한다. 그는 '물질과 위치의 분리는 종종 잉여, 과잉 또는 일종의 분리에 대한 인식에 의해 발생한다'고 제안한다(Clarke 1999, 371). 이 생각은 크레이머의 '해석적 창'의 개념과 유사하다. 이러한 질문들은 오페라 연구에 도움이 되었다. 루프레흐트(Philip Rupprecht)는 특정 순간에 오케스트라와 가수의 텍스처적 기질을 '성부 배치'라고 부르는 것을 통해 주체 위치가 어떻게 기계적으로 암호화 될 수 있는지 고려했다(Rupprecht 2001). 이는 특정 등장인물을 위한 악기의 보조, 태도에 관한 기악적 구현, 특정 발화의 울림 등에 있어서 음색을 차별화시키는 것에 해당할 수 있다. 예를 들어, 브리튼의 오페라 《빌리 버드》(Billy Budd, 1950-1)의 한 구절에 대한 다음과 같은 설명은 세 가지 다른 인물의 관점을 언급하고 있다. '[빌리의 더듬는 듯한 트릴에 맞서] 비어의 "대답하라!"는 명령은 밝은 트럼펫의 뒷받침으로 진행되는 동안, 현악 옥타브는 클래가트의 직접적인 비난의 메아리처럼

상행 5도 간격을 이끌어낸다.'

　그러나 이 예시가 제시하는 질문은 이 시점에서 오페라의 주체 위치가 무엇인가 하는 것이다. 음악이 그 장면의 해석을 위해 우리를 어떻게 초대하고 있는가? 상황에 대한 구현이 어디에서 끝나고 오케스트라가 시작되는지 분간하기 어려운 경우도 있는데, 루프레흐트는 오페라에서 서술적 거리가 나타나는 명확한 징후를 듣는 것이 '꼼수'임을 인정한다.

　비록 주체 위치를 주장하는 정도가 특정 해석을 요구하는 수준까지 다양할 수 있지만, 클라크가 '권위적 결정론을 의미하지 않는다'고 주장했음에도 불구하고(Clarke 1999, 354), 주체의 입장을 설명하는 것이 종종 다른 형태의 분석과 비교되는 결정론에 대한 비난을 어떻게 피할 수 있는지 확인하는 것은 어렵다. 그러나 이 문제를 해결하는 방법은 슈트라우스의 오페라 《살로메》(1905)와 《엘렉트라》(1909)에 관한 특정한 논쟁에 의해 제시된다. 이 작품들에서 오케스트라의 관점은 현대의 가부장적 관점을 패러디하고 풍자한다고 말할 수 있는 방식으로 구성되었다는 주장이 제기되어 왔다(Gilman 1988; Kramer 1990, 1993c). 다시 말해, 작품의 주체 위치를 서술하는 다음 단계는 그 입장을 추가 해석하는 것일 수 있다.

* 더 알아보기 : Brown 1996; Dibben 1999; Johnson 2009; Kramer 2012; Taruskin 1995b

한상희 역

주체성(Subjectivity)

주체성은 18세기 후반과 19세기 초에 특히 중요한 개념으로 떠올랐다, 특히 키츠(J. Keats), 콜리지(S. T. Coleridge), 워즈워스(W. Wordsworth), 바이런(G. G. Byron), 번스(R. Burns)와 같은 영국 낭만주의 시인들과, 칸트, 헤겔, 피히테, 실러, 괴테(Johann Wolfgang von Goethe), 노발리스, 슐라이어마허, 셸링, 횔덜린(Johann Christian Friedrich Hölderlin)과 같은 독일의 작가와 철학가들의 작품에서 그러했다(**낭만주의** 참조). 이들 중 몇몇 작가들의 문학 작품은 고립된 예술가의 주관적 느낌, 자기 성찰과 고뇌스러운 감정인 세계고(Weltschmerz) 등의 주제에 초점을 맞췄다(Bowie 1993 참조; **의식, 정서** 같이 참조).

　칸트는 1790년 그의 『판단력 비판』에서 예술과 자연에 있어 미의 개념을 발전

시켰는데, 객관성과 주체성 모두의 기능을 인정하는 것이었다(**미학** 참조). 보먼은 다음과 같이 말했다.

> 칸트는 미에 대한 '주관적 원리(subjective principle)'가 있어야 한다고 결론짓는다. 미의 추구적이고 합리적인 설계에서 예시된 그것을 볼 수 있는 것, 그것의 징후를 다른 사람들이 비슷하게 볼 수 있다고 우리가 당연하게 추정하는 것... 그것의 호소가 미적 경험이라는 독특한 감정에 있는 것.
>
> (Bowman 1998, 80)

칸트는 미의 판단이 완전히 객체적인 것이 아니라 '합리적이거나 실용적인 마음에 접근할 수 없는 종류의 "지식"을 제공할 수도 있다'고 믿었다(앞의 책, 80; Burnham 2013 같이 참조).

크레이머는 그가 말하는 낭만적 개인주의 프로젝트와 연계하여 음악이 '미적, 물질적(physical), 성적' 주체성을 탐구하는 데 적절한 매체라고 제시하며, 현대의 사회적 가치를 반영하는 과정에서 이 주체성이 배양되고 강제되었다고 주장했다(Kramer 1998, 2; **가치** 같이 참조). 음악학자 번햄은 베토벤의 해석(**해석** 참조)을 구성하는 데 주체성에 대한 19세기 독일 사상이 결정적이었다고 주장하기도 했다. 특히나, 그는 괴테, 칸트와 헤겔의 시대라고 불리는 이른바 괴테자이트(*Goethezeit*)를 '자아 중심성을 특징으로 하는 시대'라고 언급한다(Burnham 1995, 113). 여기서 '출생과 죽음, 개인의 자유와 운명, 자기 의식[**정체성** 참조], 자기 극복(앞의 책, 112) 등과 같은' 자아의 진화에 관한 내러티브(**내러티브** 참조)가 미적 텍스트의 **의미**와 해석을 만든다(**작품** 참조).

> 독일 고전문학의 주인공은... 그 스스로 자아 구축을 보고 행한다. 그리고 그 때문에 자기 의식의 무거운 덮개(weighted wrap)를 견뎌낸다. 이는 독일 관념론의 실재(reality) 개념과 그 역사의 근간이 되는 바로 그 인간 조건이었다.
>
> (앞의 책, 116–17)

그러나 크레이머는 슈베르트의 섹슈얼리티, 주체성, 그리고 노래에 대한 그의 연구에서 19세기 초 오스트리아 빈의 작곡가가 이러한 규범적 기대에 도전하고 주체성의 대안적 모델(**타자성** 참조)을 탐구했다고 주장한다.

> 슈베르트는 노래에서 주체성을 재구성하는 경향이 있다... 한편으로, 그는 남성적

힘과 자신감의 이미지를 투영함으로써 스스로 규범에 동조하는 그런 노래를 쓴다... 그러나, 그러한 노래의 대부분에서, 슈베르트는 결정적인 지점에서 노래의 엄격한 부분을 완화함으로써 남성적인 이상에 자격을 부여한다. 자기 의심, 의존성, 그리고 수동적인, 심지어 마조히스트적인, 욕망 등의 음악적 암시와 대화 상태에 텍스트를 놓으면서 말이다... 다른 한편으로, 슈베르트는 대안적 주체성을 공개적으로 탐구하는 곡들을 작곡하는데, 이는 매클레이가 특정 기악 작품, 특히 교향곡《미완성》(1822)에서 발견한 작용이다.

(Kramer 1998, 3; McClary 2006a 같이 참조)

19세기 음악의 주체성에 대한 이 두 가지 설명 사이의 대비는 사회적 관계의 공적인 네트워크에서 사적인 내면성으로의 전환으로 요약할 수 있다(Watkins 2004 참조).

크레이머는 또한 프랑스 **계몽주의** 이론가 루소, 독일 철학자 헤겔을 포함한 많은 사람들이 음악적 주체를 멜로디와 연관시킨 것을 지적하면서, 음악적 주체를 어디에 위치시킬 것인가에 대한 문제를 탐구했다(Waeber 2009 참조). 독일 출신의 비평 이론가(**비판 이론** 참조) 아도르노는 이 문제를 어느 정도 구체적으로 살펴본 한 사람으로, 음악적 형식으로 매개되는 주체성과 사회행위의 관계에 특히 많은 관심이 있었다. 예를 들어 베토벤 후기의 주제 가공 과정(**시대 구분**, **말년의 양식** 참조)에서, 개인적인 주체성의 표현을 감지했다. 이 주체성의 표현은 아도르노는 물질적 세계에서 철수되고 음악적 **형식**의 사회적 영역(**양식** 같이 참조)과 상충된다. 아도르노에 따르면, 이 상황은 브람스에 의해 촉진되었는데, 그의 음악에서는 주제의 지속적인 발전이라는 아이디어가 '소나타 전체를 차지했다. 주체화와 객체화는 서로 얽혀 있다. 브람스의 기법은 두 경향을 통합시킨다'(Adorno 1973, 56–7). 쉰베르크는 변증법적 과정을 통해 베토벤과 브람스의 경향을 발전시킨다. 처음에는 표현주의로 구체화되었는데, 이는 1900-18년경의 회화, 문학, 음악에서 예술가의 주관적 의지, 소외, 심리적 고뇌를 직접적으로 표현하는 것과 관련된 운동이었다. 음악 표현주의에서 전통적인 형식은 분명히 버려졌다.

음악적 소재가 해방되면서 기술적으로 숙달할 가능성이 생겼다. 이는 마치 음악이 [조성], 즉 음악의 내용(subject-matter)이 음악에 대해 행사하는 자연의 힘을 벗어 던진 듯하다. 그리고 음악이 이제 자유롭게, 의식적으로, 그리고 공개적으로 이 주체적 내용에 대한 지휘권을 맡을 수 있는 것 같다. 그 작곡가는 그의 소리와

함께 스스로를 해방시켰다.

<div align="right">(앞의 책, 52)</div>

내용에 대한 지휘권을 쥐고 있는 작곡가를 강조하는, 표현주의에 대한 아도
르노의 관점은 다른 해석과 분명한 대조를 이룬다. 그 중 일부는 "주체의 완전
한 자유를 향한 음악의 진보는 ... 음악이 표면적인 조직의 쉽게 이해할 수 있는
논리를 전반적으로 해체하는 한 완전히 비합리적으로 보일 것"이라고 주장한
다(앞의 책, 136; Crawford and Crawford 1993 같이 참조). 아도르노는 이 문제
의 결과로 양립할 수 없는 두 가지 접근법이 나타났다고 주장한다. 하나는 소외
된 현대적 주체가 형식과 기법에 몰입하는 쇤베르크의 연작 기법으로 대표된다.
다른 하나는 기계론적이고 비인간화된 주체성의 피폐한 변형을 제시한 스트라
빈스키의 객체화된 음악이었다.

> [스트라빈스키의 음악]이 발휘하는 설득력은 한편으로는 주체의 자기 억제에 기
> 인하고, 다른 한편으로는 특히 권위주의적 효과를 위해 고안된 음악적 **언어**에 기
> 인한다. 이것은 간결함과 격렬함을 통합한 강조되고 두드러지게 독재적인 기악법
> 에서 가장 명백하다.

<div align="right">(Adorno 1973, 202)</div>

이 설명은 음악학자들에게 음악적 **모더니즘**을 역사화(**역사학** 참조)하는 모델
을 제공했지만, 그럼에도 불구하고 독일의 음악 **전통**에 대한 분명한 편견과 스
트라빈스키 음악에 대한 혐오를 드러낸다. 그 외에 주체성 측면에서 작품이 평
가되는 작곡가들에는 쇼팽(Kramer 2012), 말러(Johnson 1994), 베베른(Griffiths
1996) 그리고 브리튼(Rupprecht 2001) 등이 있다. 존슨(Julian Johnson)은 말러
의 9번 교향곡(1908-9)에서 '본질적으로 현대적인' 대안적이고 다원적인 전략과
함께 설정된, 종결(closure)을 위해 안간힘을 쓰는 낭만주의 주체성을 관찰한다
(Johnson 1994, 120), 이는 후에 책 한 권 분량의 모순과 표현에 대한 연구인 『말
러의 목소리』(*Mahler's Voices*)로 발전된 이론이다(Johnson 2009). 그리고 브리튼
의 오페라《베니스에서의 죽음》(*Death in Venice*)은 강박적인 정신 분열을 음악
적으로 묘사한 예시를 제시하는데, 이는 **장소**의 감각과 불가분의 관계에 있다.

주체성은 종종 예술가의, 청자의 또는 공연자의 자아감을 지칭하기 위해 사
용된다. 그런 의미에서 이 개념은 아티스트들이 주관적인 경험에 대한 통찰
력을 제공할 수 있는 **대중음악**과 특히 관련이 있다. 예를 들어, 휘틀리(Sheila

Whiteley)는 그들의 음악이 '사랑이나 강간, 성적 욕망이나 성폭행, 출산, 유산이나 낙태… 혹은 단순히 즐기는 것에 대한' 것인지를 조사하며 다양한 여성 공연자들을 탐구했다(Whiteley 2000, 1). 주체성과 음악은 또한 관객 **수용** 정도에서 나타난다. 예컨대 피니(Maria Pini)는 여성의 클러빙 경험의 관점에서 클럽 문화를 탐구했는데, 이는 해당 음악을 배타적인 남성의 관점에서 고찰하는 것을 해방시키기 위한 시도였다(Pini 2001; **젠더, 페미니즘** 참조). 주체성에 대한 고찰은 필연적으로 음악학자들에게 음악적 경험이 완전히 개인적이라는 인식을 갖게 한다. 그리고 이 인식은 음악과 **인종, 민족성**, 젠더, **장애** 및 기타 다양한 관점에 대한 연구에 반영되어있는 생각이다. 그러나 정체성과 마찬가지로 그 관계는 상호적이며 음악은 그 과정에서 자아감을 알리고 구성한다.

주체성과 주체 형성의 존재론적 실천은 **청취** 행위와 밀접하게 연결되어 있다. 청취 경험이 몰입적이고 강렬한 것인지(Chua 2011) 아니면 상점과 카페, 텔레비전과 배경에서 우리 주변의 소리에 대한 더 간접적인 반응을 보이는지와 연결된 것이다. 카사비안은 간헐적으로만 소리가 들리는 이른바 '유비쿼터스 청취'라는 후자의 경험은 청취자의 주체성이 각 경험에 따라 다르게 형성되는 '분류된 주체성'의 형태로 이어진다고 주장했다(Kassabian 2013). 그러나 좀 더 몰입적인 형태의 청취는 작품의 시간을 초월한 현존(presence)과 장소 안에 있다는 느낌을 수반할 것이며, 그 결과 음악은 '완전히 다른 것인 동시에 [충분히 청취자의 것]'일 수 있다(Kramer 2001, 153; **타자성** 참조). 그러나, 크레이머는 음악이 너무 많은 기술적, 양식적 요구를 하고 과도한 지식을 상정하는 그때에 '청취의 한계'를 찾아낸다. 더 나아가, 그는 분석에 대해 논한다. 크레이머는 '일정한 부류로 묶어서 다루거나 최소한 일시적으로 음악의 주체 위치를 회피한다는 의미에서, 좁은 의미의 분석은 음악 작품을 비인격화하거나 탈주체화한다'는 사실에 주목한다(앞의 책, 170). 그러나, 그는 이러한 탈주체화 분석 경향은 작곡가가 제공한 주체에서 벗어나 작품 내 대체적인 주체 위치(**주체 위치** 참조)를 고려하는 데 사용될 수 있다는 것이 그의 결론이다.

* 더 읽어보기: Citron 2005; Cumming 2000; Curry 2012a; Dibben 2006; Johnson 2009; Kielian-Gilbert 2006; Kramer 2002; Moreno 2004; Puri 2011; Schwarz 1997, 2006; Steinberg 2006b; Taylor 2014

강예린 역

숭고(Sublime)

숭고는 18세기 **미학**에서 집중적으로 다루어졌고 현대의 포스트모더니즘적인 맥락을 통해 재구성된 개념이다. 그 기원은 오랜 역사와 함께 고대로 거슬러 올라간다. 하지만 숭고가 완전히 개념화된 것은 1790년에 출판된 칸트의 『판단력 비판』을 통해서였다(Kant 1987). 칸트는 숭고를 '비교했을 때 다른 모든 것을 작게 보이게 하는 것'으로 정의한다. 이를 통해 어떤 것이 숭고하다는 정의는 고양된 **가치**관이 덧붙여졌다는 것을 알 수 있다. 숭고한 대상은 그를 둘러싸고 있는 모든 것들의 빛을 잃게 만든다. 칸트는 숭고를 수학적 숭고와 역학적 숭고로 세분화한다. 수학적 숭고는 우리가 어떠한 개념의 구성을 통해서도 이해할 수 없는 거대함, 즉 엄청난 규모에 대한 인상을 전달한다. 즉, 그것은 우리의 규범적인 개념 체계를 넘어선다. 반대로 역학적 숭고는 자연 현상으로 표현되는 것처럼, 어떠한 개념으로도 억제하거나 제한할 수 없는 힘을 나타낸다. 음악은 종종 이두 가지 숭고를 나타내는 방식으로 쓰일 수 있다. 어떤 음악이 만들어 낸 압도적인 인상은 이해 불가능한 것과 마주하는 것처럼 느껴진다(**수용** 참조).

칸트는 아름다움을 숭고와 대조하여 설명한다. 하지만 아름다움과 숭고의 대조는 버크가 1757년에 출판한 『숭고와 아름다움의 관념의 기원에 대한 철학적 탐구』(*A Philosophical Enquiry into the Origin of Our Ideas of the Sublime and Beautiful*)에서 이루어졌다. 버크는 다음과 같이 말한다.

> 숭고한 대상은 그 규모가 방대한 반면 아름다운 대상들은 비교적 작다. 아름다운 사물은 부드럽고 잘 다듬어져 있어야 하지만 거대한 사물은 우툴두툴하고 다듬어져 있지 않다. 아름다운 사물은 직선형이 아니지만 그것이 직선형이 아니라는 사실조차도 인식하기 어렵다. 반면 거대한 사물은 많은 경우 직선형이지만 직선형이 아닌 경우에는 그 사실이 뚜렷하게 드러난다. 아름다운 사물은 어둡고 모호해서는 안 되지만 거대한 사물은 어둡고 음침해야 한다. 아름다운 사물은 가볍고 섬세해야 하는 반면 거대한 사물은 견고하고 육중하기까지 해야 한다. 아름다움과 숭고는 이렇듯 매우 다른 성질을 지니고 있다. 하나는 고통에, 다른 하나는 즐거움에 근거하고 있다.[7]
>
> (앞의 책, 113; le Huray and Day 1981, 70-1 참조)

7) Edmund Burke, 『숭고와 아름다움의 관념의 기원에 대한 철학적 탐구』, 김동훈 번역(서울: 마티, 2019, 198) 번역 사용

아름다움과 숭고의 비교와, 숭고와 위대함을 동일시하는 것은 이 개념의 광대함을 다시 강조한다. 아름다움과 숭고는 음악과 각각 대응할 수도 있다. 버크의 숭고에 대한 묘사는 **낭만주의**에서 잘 나타난다. 예를 들어 베토벤의 영웅적 이미지는 이러한 낭만주의의 **수용**을 통해 만들어졌다는 것이다(Taruskin 1995a, 248 참조). 또한 숭고한 음악으로 자주 언급되는 것은 하이든의 음악인데, 하이든은 **계몽주의 미학**과 동시대를 이루고 있는 작곡가이다. 19세기의 쉴링(Gustav Schilling)은 하이든의 오라토리오 《천지창조》(*The Creation*)를 숭고와 연결 짓는다.

> 숭고의 개념은 모든 물리적 현실을 초월한다. 만약 기적에 대한 종교적 믿음이 궁극적으로 숭고의 미적 감정과 같은 근원으로부터 비롯된다면, 음악에서도 숭고는 가장 완벽한 표현과 위대한 힘을 성취한다. 이것이 유한하고 현상적인 것과 무한하고 신성한 것과 연결될 때, 숭고는 기적적인 광채를 입는다. 따라서 하이든의 《천지창조》에 나오는 '하나님이 이르시되' 다음에 나오는 '빛이 있으라'라는 구절보다 더 위대한 숭고한 음악은 여전히 없다.
>
> (le Huray and Day 1981, 474)

구체적인 음악적 순간을 숭고로 묘사하는 것은 기악음악(**절대** 참조)과 연결이 될 수 있다. 웹스터는 하이든의 후기 교향곡들에 대한 서론을 회고적으로 언급한다. 하이든의 후기 교향곡은 '시작 부분을 제외하면 대칭적인 선율과 규칙적인 주기성이 회피되고, 짧고 대조적이며, 불규칙적인 프레이즈의 모티브를 위해 예상치 못하거나 뚜렷이 비교할 수 없는 방식들로 병치되어 있다'(Webster 1991, 163; Symphonies Nos. 97 and 102 참조). 웹스터는 다음과 같이 결론을 내린다.

> 그 미적인 결과는 다름 아닌 숭고의 기원(invocation)이었다. 18세기 말에는, 이 개념이 버크와 칸트 같은 작가들로 대표되는 시와 미학의 영역에서 기악의 영역으로 옮겨진 것이다.
>
> (앞의 책)

숭고는 제임슨, 리오타르, 지젝(Slovoj Žižek)과 같은 다양한 이론가들을 통해 포스트모더니즘적 맥락에서 다시 주목받게 되었다.

* 더 읽어보기: Brillenburg Wurth 2009; Brown 1996; Downes 2014b

정은지 역

텔레비전(Television) 영화 음악 참조

음악이론(Theory)

음악이론의 개념은 음, 음정, 음계, 리듬, 음색, 조표와 같이 **소리**의 속성과 음악 **언어**의 추상적이고 구문론적인 요소들의 계산과 서술에 대해 논한다. 이러한 연구는 화성, 대위법, 오케스트레이션 및 작곡을 가르치기 위해 설계된 교육학적인 안내로 이어진다. 하지만 음악이론에서는 수학 및 물리 과학과 관련하여 음악의 구성요소에 대한 유사과학적인 사항도 언급될 수 있다. 이는 아리스토텔레스 시대와 훗날 중세시대에 산술, 기하학, 천문학과 함께 4과로서 음악을 가르치던 것으로 거슬러 올라갈 수 있다. 이론적 통찰은 음악이 자연과 어떻게 관련되어 있는지 이해하고자 하는 음악 **분석**과 광범위한 미적 관심(**미학** 참조)과도 관련이 있을 수 있으며, 이러한 욕망은 **르네상스** 이후 활발하게 나타났다(Clark and Rehding 2001 참조; **생태음악학** 참조).

이 설명에서 알 수 있듯이, 음악의 물리적 특성과 추상적 특성에 대한 생각은 역사적 흐름에 따라 변화했으며 특히 1600년경에는 조성을 향해, 그리고 1900년경에는 조성에서 벗어나는 쪽으로 움직였다. 처음에는 음악이 신의 선물이며 신성한 것이라는 생각이 가장 중요했고, 이는 자연의 법칙은 반드시 음악의 법칙도 되어야 한다는 믿음으로 이어졌다(이러한 생각은 20세기에도 일반화되었는데, 예를 들어 음렬 음악이 퇴폐하거나 자연스럽지 않다는 주장이 바로 그것이다, Potter 1998 참조). 그러나 17세기에 음향학의 잠식과 함께 음악은 점차 수치화할 수 있는 소리로 전락했고, 19세기 독일의 물리학자이자 생리학자 헬름홀츠(**실증주의** 참조)는 이에 대해 잘 요약했다. '음계와 화성적 조직의 구성은 예술적 발명의 산물이며 지금까지 일반적으로 주장되어 온 것처럼 우리 귀의 자연적 형성이나 자연적 기능에 의해 제공된 것은 결코 아니다(Helmholtz 1954, 365; Steege 2012; **청취**, **의식** 참조).'

그러한 '발명적' 실천의 예로는 1600년경 조율된 음을 사용하기를 주창했던 카메라타의 '자연 법칙'이 있다(Chua 2001 참조). 이러한 변화는 궁극적으로 평균율과 현대적 조성의 토대가 되는 5도권을 널리 퍼트리게 되었다. 18세기에는 형식 분석이 등장했는데, 이는 조성적 체계에 내재된 구조적 잠재력에 대한 폭

넓은 이해와도 직접적으로 연관되어 있었다. 최근의 비평 연구는 이 시기의 이론을 젠더, 그 중 특히 소나타 **형식**의 주제적 과정과 조성적 맥락에서의 **젠더** (Burnham 1996), 해석학, 이론, 스케치 연구 및 작곡 과정 사이의 연관성의 측면에서 살핀다(앞의 책; **창의성** 참조). 19세기와 20세기에, 리만과 쉔커를 포함한 많은 음악이론가들은 조성 분석의 기술과 음악의 유기성과 일관성에 대한 관련된 논의를 더욱 정교하게 만들었다(**분석, 유기체론** 참조). 음악의 유기성의 개념과 연계된 것은 표면/깊이의 **은유**, 즉 표면적인 디테일과 축소되고 더 깊은 구조적 층위 사이의 위계적 구분이었고, 더 깊은 구조적 층위에서 연결되고 방향성 있는 것에 높은 가치를 두었다(표면적/심층적 은유에 대한 비판적이고 문화적 평가를 위해 Fink 1999; Watkins 2011a 참조). 수학과 언어학 모두의 발전과 최근의 음악이론에서 나타나는 그 영향, 그리고 20세기에 다양한 음악 양식(**양식** 참조)과 기법이 등장함에 따라, 음악이론은 현재 그 자체로 하나의 학문을 형성하고 있다.

이와 같이 더욱 발전된 이론적 맥락에서는 여러 대조적 접근법이 존재한다. 음악이론과 관련된 중심 논쟁 중 하나는 미국의 음악학자 번햄이 '음악적 실재와 지적 모델 사이의 지속적인 긴장'이라고 부르는 것이다. 어떤 경우에는, 이것이 음악이론을 청각적 인식과 연관시키려는 욕구로도 이어졌다. 다른 동향으로는 **심리학**의 발달에 영향을 받은 접근법(Lerdahl and Jackendoff 1983), 선율과 리듬의 윤곽에 기초한 이론(Morris 1993), 음고류 집합 이론(Forte 1973), 조성적 기능과 그 관계에 대한 연구에 기초한 이론(Lewin 1982, 1995, 2007, 2010) 등이 있다.

르윈의 일반화된 음악의 음정과 변환 이론은 특히 큰 영향력을 미쳤다. 르윈과 콘(Richard Cohn)과 하이어(Brian Hyer)를 포함한 여러 사람들의 논의는 리만의 기능이론(Funktionstheorie)으로 이어졌으며, 이는 네오리만 이론으로 불렸다. 콘에 따르면, 네오리만 이론은 발전하는 후기 구조주의 비판적 실천의 일부로서 생겨났다(**포스트구조주의** 참조). 특히, 그것은 '3화음이지만 전체적으로 유기적이지는 않은' 반음계적 음악에 의해 형성된 분석적 문제에 대한 반응이다 (Cohn 1998, 167; Lewin 1982 참조). 본질적으로, 이 이론가들은 공통음(음고와 음고류를 공유하는 화성)과 보이스-리딩 절약법, 즉 조성적 3화음과 관련성 사이에서 그와 연관된 음의 세 단계(음색, 음, 그 외)에 관심을 둔다. 여기서 가장 작게 움직이는 화음은 '가장 미끄러운' 것으로 볼 수 있다.

네오리만 이론의 주요한 업적 중 하나는 톤네츠(Tonnetz, 톤 네트워크)이며, 격자 도표에서 인접한 완전5도, 장단3화음은 규칙적인 음정 사이클에서 대각

선으로 배열된다(Cohn 2011 참조). 화성은 이 도표 내에서 연결될 수 있으며, 특정 관계, 특히 세 가지 주요 변환을 차트로 표시할 수 있다. 여기서 병렬(예: C 장조에서 C 단조로 변환)은 리만의 소위 '이중주의' 접근 방식을 강조한다. 이 접근법은 단3화음을 전위된 장3화음으로 간주한다(Clumpenhouer 2006, 2011 참조). 또한 '관계조'('관계' 있는 것으로의 움직임, 예를 들어 G 장조에서 E 단조로), 그리고 이끔음(Leading-Tone) 교차(예를 들어 C 장조에서 그 이끔음 아래의 3화음까지, E 단조)가 있다. 콘은 또한 3화음과 음색 변환을 유사하게 연결하는 이른바 '보이스-리딩 구역'인 클락-페이스 도표를 만들었다(Con 2012a).

비록 네오리만식 접근법이 처음에는 후기 낭만주의 화성의 복잡성을 설명하고자 하는 욕망에서 생겨났지만(특히 리스트와 바그너), 이 기법들은 록과 **대중음악**을 포함한 다른 장르에도(**장르** 참조) 적용되어 왔다(Capuzzo 2004 참조). 더욱이 네오리만 이론에서 명백히 드러나는 화성적 변환을 만드는 공간적 추진력은 어떤 경우에는 애니메이션화된 3차원 가상 그래프(Roeder 2009; Tymoczko 2011)로 확장되었다. 특히 높은 수준의 기하학적 추상으로는 티모츠코(Dimitri Tymoczko)의 『음악의 기하학: 확장된 공통 사례의 조화 및 대위법』(*A Geometry of Music: Harmony and Counterpoint in the Extended Common Practice*/Tymoczko 2011)이 있다. 이 기념비적인 연구는 중세 오르가눔에서 서양 조성과 무조성 예술 음악, 미니멀리즘, 대중음악, **재즈**에 이르기까지 매우 광범위한 음악 장르와 스타일을 포함하며, 현대 작곡가들이 유용하다고 느낄 만한 기법을 기술하고자 했다. 이 연구는 방대한 서양음악의 밑바탕에 깔려 있는 원리들을 파악하기 때문에 의미가 있다.

그러나 일부 학자들은 이러한 이론적인 모델들이 연주자, 작곡가, 분석가, 청취자들이 차지하고 있는 공간의 다양성보다는 중립적인 조성의 움직임을 의미하기 때문에 '조성적 에너지의 흐름'이 손실되지 않는지에 대해 연구한다. 스미스(Kenneth Smith)는 다음과 같이 물었다. '누구 혹은 무엇이 변하는가. 듣는 사람, 작곡가, 분석가 또는 화성 그 자체인가?(Smith 2014a, 231)' 스미스의 견해에서 '브람스는 변형 이론을 둘러싸고 있으며, 바그너도 마찬가지다(앞의 책, 235).' 슈베르트는 오랫동안 고전적 형식과 화성적 구문론을 교란하거나 왜곡하는 작곡가로 인식되어왔기 때문에 이론적으로도 많은 관심을 끌었다(Clark 2011 참조). 그 중 슈베르트의 음악을 연구할 때 음악적이면서도 다원적인 이론의 결합을 가져온 학자는 크레이머(Kramer 1998)다. 그러나 크레이머는 클라크(Suzannah Clark)로부터 그가 적용한 문학 이론과 같은 수준으로 쉔커 이론을 검토했기 때문에 실패했다는 비판을 받아왔다. 그 결과 클라크에 따르면 일탈

L=

의 기호로 식별되는 '[슈베르트의] 조성적 성향과 형식적 선호도에 종속'되었다 (Clark 2002, 237; **타자성** 참조). 비슷한 혐의는 매클레이와 아바트가 각각 모차르트와 말러(Agawu 1993a, 94–7)의 조성적 단절(harmonic disections)에 대해 한 연구로 입증하였다(Spitzer 2013).

다른 이론적 경향에는 특정 시대의 음악이 어떻게 기능하는지에 대한 내재적 개념에 도전하기 위해(**시대 구분** 참조) 명백하게 시대착오적인 분석 및 이론적 모델을 음악 작업에 적용하는 연구도 있다(**작품** 참조). 예를 들어, 모차르트는 음고류 이론을 사용해 검토되었고 베베른의 음렬 음악은 3화음(Phipps 1993)의 관점에서 탐구되었다. 더 나아가, 번햄은 음악이론가들의 연구가 그것이 궁극적으로 옳았는지 그른지의 개념으로 측정하는 방식으로 그들의 작업을 본질화해서는 안 된다는 주장을 폈다. 그는 대신 다음과 같이 주장한다.

> 우리의 현재 이론적 편견은 초기 이론과 대화를 시작할 수 있으며, 이는 해석학적 [**해석학** 참조] 교환으로 이루어진다. 그러한 교환은 질문의 형태를 취할 것이다... 우리 자신의 견해와 가장 모순되는 것으로 보이는 초기 이론의 측면들과 함께... 그러므로 초기 이론가의 가정에 대한 모든 시도는 동시에 우리 자신의 가정에 대한 시험이다. 그 결과 우리 자신을 역사적 존재로 보다 통합적인 시각으로 바라보게 될 것이다.
>
> (Burnham 1993, 79)

번햄은 이후 프랑스 음악이론가이자 작곡가인 라모(Jean-Philippe Rameau)의 조화 이론에 대한 빛나는 고찰을 보여주었다. 번햄은 라모의 이론이 어떻게 당대 **계몽주의** 사상의 산물이 되었는지 뿐만 아니라, 특히 리만과 쉔커에 의한 라모 해석이 어떻게 제1차 세계대전 이후의 역사적, 문화적 사상에 의해 크게 좌우되었는지를 보여준다. 이는 독일 지식인에 대한 철학적 개념과 연결된다. 이는 실러와 괴테의 시와 철학으로 거슬러 올라가는 독일 우월주의에 대한 관찰은 '음악이론의 주장의 근원적 문화적 측면'에 대한 주장으로 요약될 수 있다 (Clark and Rehding 2001, 8; Bent 1996a; Judd 2000; Rehding 2003 참조).

이론적 작업은 이처럼 면밀한 검토를 거쳤으며, 가장 명백한 예는 통일성과 **유기성**을 찾고 이러한 특징과 조화, **가치**, **천재**를 연관시키는 것이다. 미국의 음악학자 마우스는 통합의 개념에 의문이 제기되어온 세 가지 주요 방법, 즉 좀 더 명백하거나 정확한 설명의 필요(Cohn and Dempster 1992), 음악과 유기성과의 관계에서 다른 가치 있는 요소에 대한 고려(Kerman 1994), 그리고 더 급진적인

질문에 대한 연구가 '비판적 또는 학문적 목표로 적절할 것인가'에 대한 논의가 일어난 것이다(Maus 1999, 173). 마우스는 그것이 그의 개인적인 음악 경험과 일치하지 않는다는 이유로 세 번째 질문이 부적절하다고 일축하지만, 그는 서로 다른 유형의 통합의 존재에 대한 연구를 촉구한다.

과거에 발달한 음악이론에 대한 고려가 현재와 반향을 일으키며, 현재 학문에서는 이론과 실제의 긴장감이 계속 나타나고 있다. 비록 한 사람의 활동은 다른 사람에게 지속될 것임에도 불구하고 음악이론가들과 그들과 동시대의 작곡가들 사이에 항상 존재해 왔던 그 격차는 거의 틀림없이 계속될 것이다.

* 같이 참조: **비판 이론, 문화 이론, 해체 이론, 이데올로기, 구조주의**
* 더 읽어보기: Bent and Drabkin 1987; Brown, Dempster and Headlam 1997; Christensen 2006; Hepokoski and Darcy 2006; Klumpenhouwer 1998, 2006; Lerdahl and Krumhansl 2007; Littlefield and Neumeyer 1998; Moreno 2004; Rings 2011; Spicer and Covach 2010; Stone 2008; Wörner, Scheideler and Rupprecht 2012

김서림 역

전통(Tradition)

음악은 일반적으로 여러 세대에 걸쳐 전달되어 후속 문화 활동(**문화** 참조) 및 **해석**의 틀이 되는 맥락을 형성하는 일련의 신념과 관념으로 이해될 수 있는 전통 개념에 밀접하게 묶여 있다.

음악학은 음악의 특정 전통을 반영하고 전통의 일부를 형성하는 것으로 생각할 수 있는 고유한 맥락과 의제에 의해 정의되고 형성된다. 특정 문화 전통은 종종 **민족** 음악학의 담론(**담론** 참조)을 통해 표현된다. 하나의 전통 또는 여러 전통들은 특정 작곡가의 작품(Taruskin 1996)을 이해하는 맥락으로 제시되거나 광범위한 역사적 관점의 일부(Abraham 1974)로 제시될 수 있다. 음악 **양식**과 **장르**는 연속성을 생성하고 모델 및 참조 지점을 형성하기 때문에 종종 전통 개념과 밀접하게 얽혀 있다.

많은 다른 지성사적 맥락에서 전통이 정의되는 방식은 논쟁의 여지가 있다. 시인 겸 평론가인 엘리엇의 매우 영향력 있고 널리 인용된『전통과 개인의 재능』(*Tradition and the Individual Talent*)(원본은 1919년에 출판됨)에서 전통은 '25세 이후에도 시인이 될 사람이라면 누구에게나 없어서는 안 될 역사적 의미에

포함된다. 그리고 역사적 의미는 과거의 과거성 뿐만 아니라 과거의 현존에 대한 인식을 포함한다'(Eliot 1975, 38). 엘리엇에게 전통은 과거에 대한 인식, 즉 역사적 선례의식을 수반하며 이는 현재에 능동적인 힘이 된다. 이러한 견해는 작곡의 창조적 행위와 해석자의 역할이 선례와 선구자의 인식을 반영함으로써 음악과 쉽게 관련될 수 있다. 엘리엇은 [다음과 같이] 계속한다.

> 역사적 감각은 단순히 자신의 세대를 뼛속 깊이 담아 쓰는 것이 아니라 호메로스(Homer)의 유럽 문학 전체와 그 안에 조국의 문학 전체가 동시에 존재하며 동시 질서를 구성한다는 느낌을 강요한다.
>
> (앞의 책)

엘리엇은 이제 '질서'라는 구도를 통해 본질적으로 과거에 대한 보수적인 관점을 제안한다. 또한 그가 비유럽 전통을 제외한 유럽 전통만을 언급하고, '전체'의 제안을 통해 이 전통이 전체로만 이용 가능하다는 것을 나타내는 점도 주목할 만하다. 이러한 관점은 호메로스를 출발점으로 놓음으로써 더욱 강화되었고, 이는 전통을 위대한 인물과 작품의 **정전** 구성과 연결시키는 전략이다.

전통으로 정의되는 과거는 보수적인 원동력을 시사하지만, 또한 급진적인 방법으로 현재와 미래를 긍정적으로 형성할 수도 있다. 이 가능성은 미국의 음악 이론가 스트라우스가 그의 저서『과거 리메이크: 음악적 모더니즘과 조성 전통의 영향』에서 구체적으로 발전시켰다(Straus 1990). 스트라우스는 베르크, 바르토크, 쇤베르크, 스트라빈스키, 베베른과 같은 작곡가들의 음악적 **모더니즘**을 조성 전통과의 문제적 관계를 통해 특징짓지만, 모더니즘의 존재에 이러한 전통이 어떻게 표현되는지도 고려한다. 그는 '영향의 불안'을 명확히 표현하고자 했던 블룸의 문학 이론을 참고하여 그의 주장을 전개한다(Bloom 1973; **영향** 참조).

만약 전통이 과거의 표현으로 읽혀진다면, 이것은 일정한 맥락, 위치의 지점 또는 참조사항을 제시하지만 고정관념일 필요는 없다. 철학자 가다머에 따르면, '전통은 단순히 영구적인 전제조건이 아니다. 오히려, 우리가 전통의 진화에 참여하고 나아가 우리 스스로 결정하는 만큼 우리는 전통을 생산할 수 있다'(Gadamer 2003, 293). 이 버전의 전통은 유동성, 과거를 과정으로 수용하며 우리가 기여하고 결정하는 것을 수용한다. 가다머의 전통 개념은 마살리스(Wynton Marsalis)(*Marsalis Standard Time Volume 2: Intimacy Calling*, 1991)와 프리셀(Bill Frisell)(*Have a Little Faith*, 1993)의 음반을 참조하여 **재즈**

학자 아케(David Ake)에 의해 재즈 문화에 대한 논의 안에서 제기되었다. 마살리스 음반은 재즈 전통을 존중하고 대표하는 스타일로 연주된 과거의 표준 소재를 다시 찾는다. 프리셀 음반 역시 과거 소재를 사용하지만 다양한 출처(마돈나, 밥 딜런, 코플랜드, 아이브스 포함)를 사용한다. 둘 다 과거의 음악을 다시 찾지만 다른 전통은 다른 방식으로 바라봐지게 된다. 마살리스는 신고전주의의 지향성(**모더니즘** 참조)을 반영하는 전통 안에 자신을 배치하려고 시도하면서 특정한 포스트모던 노스탤지아(**포스트모더니즘** 참조)를 배반한다. 이와 대조적으로 프리셀은 다양한 전통의 외부에 서서 하나의 전통만을 영속시키려 하지 않고 포스트모던의 **혼종성**을 분명히 보여준다. 아케에게 이 비교는 다양한 전통을 암시한다. '이 앨범들 각각은... 현존하는 재즈를 이해하고 표현하는 그 방법을 제시하는 것이 아닌 한 가지 방법만을 제시한다'. 어떤 의미에서 여러 재즈 전통은 "그 전통"이고 항상 그래왔다(Ake 2002, 175). 여러 재즈 전통에 대한 이러한 제안은 현대 음악 및 음악학적 경험의 다양성을 반영하는 하나의 전통 개념이 아닌 복수 개념이기에 다른 음악 맥락으로 쉽게 이전될 수 있다.

* *더 읽어보기*: Pickering 1999; Taruskin 2005a; Whittall 2003a

<div align="right">김예림 역</div>

가치(Value)

음악학은 고유한 가치 체계 내에서 운영된다. 어떠한 작곡가, 시대, 작품, 맥락을 연구할지와 관련해 내려진 결정은 개인의 선호나 이념적 입장을 반영할 것이다(**이데올로기** 참조). 그 결정은 또한 **정전**의 유산과 위상에 의해 정의된 가치의 메커니즘을 반영할 것이다.

가치에 대한 문제들은 또한 가치 판단이 핵심 문제로 자리 잡은 **미학**의 맥락에서 발생한다. 가치에 관한 질문들과 연관된 논의에서의 주요 텍스트는 1790년에 처음으로 출판된 칸트의 『판단력 비판』이다(Kant 1987). 이 저작에서 칸트는 판단의 본질과 가치라는 미학적 문제를 생각해보고자 하였다. 칸트는 예술로부터 얻을 수 있는 기쁨을 미적 형식이라는 가치를 부여하여 평범한 일상적 만족이라 여겨지는 것에서 얻는 즐거움의 보다 기능적인 측면과 구분하고자 했다. 미적 순수성에 대한 주장을 거쳐, 이 구분은 미적 가치를 본질적으로 자율적인

(**자율성** 참조) 것으로 보는 관점을 낳았고, 이는 많은 비판적인 정밀 조사를 받아왔다.

많은 음악학 작업이 음악 작품의 내적 기능에 대한 몰두(**분석, 형식주의** 참조), **천재**로서 작곡가에 대한 주목, 개별 양식과 장르(**장르** 참조)의 역사적 발전(**양식** 참조)을 통해 미적 가치의 측면을 평가해왔던 것은 분명하다. 이러한 모든 요소들은 자기만의 적법성을 가지며, 맥락에서 자유로운 자율적인 가치 체계의 운영을 제안하는 것처럼 보일 것이다. 미적 영역과 이 영역에 속하지 못한 것 간의 확실한 구분이 클래식 음악 연구에도 은연 중에 반영되어 있지만, 이는 **대중음악**의 **해석**에서 더 심화된 문제들을 불러일으킨다.

대중음악은 가치의 문제로 가득 차 있다. 대중음악은 상업 시장을 통해 유포되는 음악이며, 음악에 대한 대중음악만의 고유한 가치관을 가지고 있다(**문화산업** 참조). 이는 차트 순위와 앨범 판매량과 같은 경제적 판단 지표에서 명백하다. 또한 대중음악의 가치는 대중 미디어와 대중음악의 역사화에서 '훌륭한', '고전' 앨범이라 불리는 것들을 통해 반영된다(**정전** 참조). 대중음악 학자인 프리스는 음악을 둘러싼 사회적 담론(**담론** 참조)과 연관된 미적 가치의 가능성을 상업적 가치를 뛰어 넘어 고려하기 위해서 대중음악과 관련된 가치 판단 질문에 대한 많은 저술을 남겼다. 그는 '대중문화의 즐거움은 어느 정도 그에 대해 말하는 것에 있다. 대중 문화의 의미는 이러한 말에 있는데, 이 말은 가치 판단과 함께 이루어진다. 대중문화에 참여한다는 것은 안목을 갖는다는 것이다'(Frith 1996, 4)라고 말한다. 하지만 우리는 어떻게 좋고 싫음의 논의에 기초한 시나리오에서 보다 건설적이고 의미 있는 체계로 나아갈 수 있을까? 프리스에 따르면 '미학적 논의는 공유된 비평 담론 속에서만 가능하다'(앞의 책, 10). 즉 서로 다른 가치들과 판단들을 고려하는 의미 있는 담론이 발생하기 위해서는 공통의 지평이 만들어지는 것이 매우 중요하다. 이로부터 우리는 클래식과 대중음악이 다른 영역에 거주하고, 다른 비평적 언어를 구사한다는 것을 추론해볼 수 있을 것이다. 대중음악 속 증가하는 다원화, 종속 양식, 하위문화(**문화** 참조)들로, 공유된 비평 담론이 없는 몇몇 대중음악 양식들 간에는 엄청난 거리가 있을 거라고 말할 수도 있다. 그러나 가치 판단의 실제 과정은 몇몇 근본적인 유사성들을 무시해버릴 수 있다. 프리스는 클래식('고급')문화와 대중('저급')문화 사이의 비평적 거리에 관해 다음과 같이 주장한다.

고급, 저급 예술 형태에 반응하고, 그것들을 평가하거나, 아름답다고 느끼거나 감동하거나 혐오감을 느끼는 것에서, 사람들은 똑같은 평가 원칙을 적용하고 있다.

논의의 대상(문화적으로 우리에게 흥미로운 것은 사회적으로 구조화된 것이다),
판단이 내려진 담론, 판단을 내리는 상황에는 차이가 존재한다.

(앞의 책, 19)

그러나 개별적 반응과 그 반응들이 나타내는 가치에 대한 고려에서 논의에 대한 더 큰 이론적 이해로 나아가는 것은 여전히 많은 문제를 갖고 있으며, 음악 미학의 넓은 맥락 속에서 더 많은 연구가 필요하다.

존슨은 한 때 클래식 음악 **전통**의 근원처럼 보였지만, 현재 '고급'문화와 '저급'문화의 경계가 모호해지는 포스트모더니즘의 결과로 발생한 문화적 상대주의로 인해 대체되어 버린 가치의 상실에 이의를 제기했다(**포스트모더니즘** 참조). 존슨에게 '클래식 음악은 자신만의 음악 **언어**에 대한 자의적인 관심에 의해 구별되는 것이다. 클래식의 예술로서의 기능에 대한 주장은 그 관객이나 사회적 용도에 대한 고려는 제외한 채 클래식 음악만의 재료와 형식적 패턴에 대한 독특한 관심에서 비롯된다'(Johnson 2002, 3). 이러한 견해는 맥락 안에 있는 음악에 대한 다양한 생각들과는 정반대되는 것으로, 음악을 그 자체의 근본적인 의미와 가치로 구성된 독자적인 예술 형식으로서 계속해서 상정하고 있다(**의미** 참조). 크레이머도 클래식 음악의 가치를 둘러싼 질문들과 그에 대한 위협을 감지하고 동참했다. 크레이머는 '음악 감탄' 및 '기술적 정보'의 요구를 멀리하며, '타인의 경험을 상기시켜 주었을 생생하고, 생생했던 경험의 기록'을 제안한다(Kramer 2007, 6). 이러한 포부는 음악적 경험의 개인적이고 주관적인 성격을 잘 포착하고 있지만, 어떻게 우리가 가치판단의 상당히 주관적인 측면을 넘어설 수 있을지는 여전히 해결해주지 못한다. 크레이머는 이 문제에 대해 관심을 두며, 많은 후속 연구들에서 이에 대해 설명하고 있다.

* 같이 참조: **주체성, 작품**
* 더 읽어보기: Burnham 2013; Dahlhaus 1983b; Garratt 2014; Gracyk 2011; Kieran 2001; Kramer 2011

심지영 역

작품(Work)

음악 작품 개념의 유래는 적어도 던스터블과 듀페이와 같은 작곡가들이 음악 자

료에서 점점 더 많이 확인되던 때이던 15세기까지 거슬러 올라갈 수 있다. 이 시기는 또한 **르네상스** 인본주의자의 글에서도 작품 개념의 증거를 발견할 수 있던 때였다(Strohm 1993). 그러나 18세기 후반부터 넓게는 음악과 국가 기관 간의 연계성이 증가하고, 대중이 '예술' 음악에 더 많이 접근할 수 있게 되자 음악 작품이 예술적 생산과 소비의 기본 단위가 되었다. 그 후 독일 **낭만주의**를 통해 구조, 통일성(**유기체론, 분석** 참조), 전체성, 일관성, **천재성**과 같은 기준을 결정하는 것과 함께, 종종 자율적이고(**자율성** 참조) 순수한 기악작품(**절대** 참조)이라는 새로운 개념이 생겨났다. 그러나 작품 개념은 표제 음악과 같은 다른 경향과 함께 발전되었는데, 이는 음악의 **의미**가 음악 그 자체를 넘어서 음악-시적 이미지 속에 있다는 생각을 촉진시켰고 비르투오소 연주자와 작곡가의 부상으로 종종 '연주가 작품을 능가한다'는 느낌을 주었다(Samson 2003, 4). 빌려오기, 인용(**상호텍스트성** 참조), 재작곡, 편곡을 포함한 특정한 기술적 관행도 음악 작품의 개념과 중요한 관계에 있다(Hamilton 2014 참조).

음악 작품의 개념은 정밀한 연구조사 아래에 자리하는데, 그 중 가장 주목할 만한 것은 작품의 존재론적인 지위를 둘러싼 철학적 문제를 다루는 철학자 고어(Lydia Goehr)이다(Goehr 1992). 그의 중심 주장은 작품 개념이 1800년부터 당시의 근대적인 음악적 태도를 직접적으로 형성해왔다는 것으로, 이는 특히 다른 작품들보다(**가치** 참조) 더 중요하다고 여겨지는 작품들의 **정전**을 구성하는 데 도움을 주었고 이러한 현상이 오늘날에도 여전히 유지되고 있다는 것이다(Strohm 2000; Goehr 2000 참조).

음악 작품에 대한 서양식 개념의 중심은 출판된 악보의 존재에 있다. 악보의 목적은 가장 먼저 음악을 보존하기 위함이지만, 나아가 재생산을 가능하게 하기도 하고 명백하게 작곡가의 사후에도 작품의 존재를 이어주는 중심이 된다. 그러나 악보는 매우 부정확한 매체라는 논란이 있어왔고(Boorman 1999, 413) 19세기 건반 즉흥곡과 같은 대부분의 경우, 악보는 연주자에게 아주 사소한 출발점을 제공했을 뿐이었다. 어떤 시기에서는(**시대 구분** 참조) 연주자에게 임의로 악보를 장식하도록 요구하는 경우도 있었는데, 예시로는 마쇼, 죠스캥(Josquin des Prez), 헨델과 같은 작곡자들이 있다. 반대로 퍼니호그(Brian Ferneyhough)는 드뷔시의 악보에서와 같이 더 많은 언어적 지시어와 정확한 표기법이 악보와 연주 사이의 공간을(때로는 의도적으로) 훨씬 많이 열어주었다고 주장했다. 그 이유로는 단어가 갖는 방향성이 상상력에 너무 많은 것을 남기기 때문에 혹은 그래픽 정보의 과부하로 인해 정확하게 재현하는 것이 불가능하기 때문이다(Pace 2009 참조). 그러므로 악보는 작품의 오직 한 가지 가능한

버전에 불과하다. 심지어 작곡가의 본래 의도를 표현하는 원전판도 수정본이 아닌 필사본을 기초로 한다.

음악 작품의 아이디어에 함축되어 있는 것은 작품이 작곡되고, 연주되고, 청중에 의해 수용되는 것처럼 고정되고 변하지 않는 물체라는 가정이었다(Talbot 2000). 그러나 우리는 이 가정에서 쉽게 오류를 발견할 수 있는데, 특히 연주의 변화 및 지휘의 전통과 관련하여 더욱 그렇다(**진정성/정격성, 수용** 참조). 작품의 의미(**의미** 참조)가 다양한 형태의 사회적, 역사적 맥락으로 접어들면서 바뀜에 따라 몇몇 작곡가들은 생전에 본인의 작품을 수정하는 습관을 가지고 있었다. 역사에 있어 **청취**의 다양한 방식들 역시 발전되어 왔다. 예를 들어 마르크스(A. B. Marx)와 같은 19세기 음악 비평가들은 청중들에게 '지식이 있는' 청취 습관을 장려하고 구조적인 문제에 대한 인식의 중요성을 강조했다. 그러나 이러한 청취 방식에 반대하는 것은 작품의 다양한 측면, 대조되는 양식, 장르(**양식, 장르** 참조) 및 전통 민속과 대중음악 형식에 관한 언급에 의해 확립된 문화적 **의식**이었을 것이다.

작품 개념으로부터 떠오르는 또 다른 질문은 저작권 문제이다. 작품이 누구에게 귀속될 수 있는가? 단일 작가가 있는가 아니면 오페라에서처럼 협업 작업인가?(Petronelli 1994 참조) 저작권에 관한 질문은 텍스트와 관련된 개념과 교차한다. 이것은 작성되거나 출판된 대상의 의미로 적용될 수 있기도 하지만, 사회적, 역사적, 미학적 의미를 읽을 수 있는 모든 형태의 문화적 재료에도 적용될 수 있다. 음악작품은 텍스트의 표현 중 하나가 될 것이다. 또 다른 것은 최종 출판된 작품보다 앞서 있는 필사본 또는 **스케치** 자료의 존재이다.

많은 비평적 작품은 해석자(독자, 비평가)보다 저자(작곡가)의 역할을 강조하는 경향이 있다. 그러나 1950년대에 소위 '새로운 비평가'라고 불리는 미국 문학학자들은 구조주의적 읽기의 길을 열기 위해 저자와 텍스트를 분리했다(**구조주의** 참조, Wimsatt and Beardsley 1954; Pease 1990 같이 참조). 저자와 텍스트의 분리는 훗날 여러 포스트구조주의자들(**해체 이론, 포스트구조주의** 참조)에 의해 다양한 방향으로 발전되었는데, 여기에는 프랑스 철학자 데리다와 프랑스 문학 이론가 바르트가 포함된다. 텍스트에 내재된 **의미**의 다양성에 대한 그들의 주장 덕택에 그간 문학 작품은 고정적이고 불변적이라고 여겨졌던 사고가 심각하게 약화되었다. 바르트는 **해석**('독자의 탄생')을 어떠한 형식의 허가받은 통제라기보다 문학 텍스트 내 깃들어 있는 의미라고 주장했다(Barthes 1977, 142-8). 결과적으로 얻은 독자반응이론(reader response theory)은 예를 들어 톰린슨(Tomlinson 1984)과 아바트(Abbate 1991, 1993)의 작품에서처럼 음악에 적용되

고 있다. 이러한 음악학자들은 더 폭넓고 상호 문화적인 맥락에서의 음악 작품
을 문화적 텍스트가 교차하는 지점으로 바라본다. 이와 같은 움직임에서 텍스
트의 개념은 가장 넓은 의미로 적용되며, 그림, **문화 연구**, 시, 문학을 포함한 다
양한 형태로 표현된 문화적 주제를 아우른다. 이러한 발전에 입각하여 부어먼
(Stanley Boorman)은 다음과 같이 판단했다.

> 기보된 텍스트는 더 이상 우리가 이해하는 음악 작곡의 정의가 될 수 없다. 그것
> 은 작곡의 진화하는 역사에서 특정한 순간을 정의하는 것에 지나지 않는다. 그것
> 은 오로지 복제자, 인쇄업자 혹은 연주자가 중요하다고 생각하는 요소로만 존재
> 한다.
>
> (Boorman 1999, 420)

더욱 최근에 1950년대부터 활동한 **아방가르드** 음악은 자연스럽게 연주하기에
는 너무 복잡한 표기법으로 과부하를 주거나, 연주자에게 선택권을 제공함으로
써 작곡가들을 음악 작품으로부터 멀어지게 하고, 최종적으로 들리는 음악이
어떨지 예상하지 못하는 '무지에서' 작곡함으로써 악보의 위상을 더욱 떨어뜨렸
다(Iddon 2013b; Beard 2015 참조). 이러한 실험은 악보가 작곡가의 아이디어를
불완전하게 실현하고 심지어 해석의 행위 내에서 연주가 덜 완벽한 단계에 있다
는 19세기 믿음을 더욱 확고하게 만든다.

최근 고전 전통에서 발견되는 작품 개념의 중요성은 일반적으로 작품이 지닌
아이디어를 피하는 **대중음악**이나 **재즈**에서는 다르게 여겨진다. 그러나 미들턴
은 이러한 형태들이 작품 중심적 사고에서 전적으로 자유롭지는 않음을 지적
했다(Middleton, 2000b). 앞으로는 보다 더 흔하게 **녹음**이 텍스트의 위치를 대
신할 것이다. 비록 민족음악학자와 대중음악학자들은 상호 공헌하여 고정적이
고 안정적이며 단일한 작품에 대한 아이디어를 약화시키는 데 많은 기여를 했지
만, 그들은 음악 작품의 아이디어가 유지되고 보급되는 주요한 수단인 녹음 기
술의 영향을 면밀히 연구해야 했다(Moore 2012 참조). 작품 개념의 잔재가 여전
히 남아있기도 하지만 동시에 **커버 버전**의 확산에 의해 문제가 제기되었다. 대
중음악에서 작품 중심적 사고가 지속된다는 추가적 증거는 《인기곡》 모음집과
《100개 인기곡》 앨범 리스트, 노래 그리고 잡지, 온라인, 텔레비전 다큐멘터리
에서의 아티스트에게서 발견할 수 있으며, 마찬가지로 팝이나 재즈 역사에서 중
요한 지위를 지닌 노래와 아티스트를 지칭할 때 '고전(classic)'이라는 용어를 계
속적으로 사용하는 것에서도 찾을 수 있다(**정전** 참조, Jones 2008 같이 참조).

덧붙여 미들턴은 다양하지만 명백히 서로 관련 있는 대중음악에서 출간된 노래와 연주된 노래의 네트워크가 존재한다는 점에 주목했다. 그는 이러한 그룹을 더빙(dubbing)과 레게 리믹스(remixing in reggae)와 같은 아프리카 및 아프로 디아스포라 관행으로 설명되는 특징인 튠 패밀리(tune families)로 설명한다 (Middleton 2000b; Hebdige 1987 참조). 게이츠의 문학이론에 따라 미들턴은 이러한 관행이 문화를 '주어진 물질의 연속적인 패러다임적 변화, 상호텍스트성 또는 내적텍스트성(inter-or intra-textual), 비축된 요소의 반복과 변화, "변화하는 동일(changing same)"'의 미학으로 정의한다고 주장한다(Middleton 2000b, 73).

* 더 읽어보기: Butt 2005; Davies 1988; Herissone 2013; Ingarden 1986; Kramer 2008; Sallis 2014b; Tagg 2000

<div align="right">이혜수 역</div>

292

참고문헌(Bibliography)

Abbate, C. (1981) '*Tristan* in the Composition of *Pelléas*', *19th-Century Music* 5/2, 117–41.

—— (1991) *Unsung Voices: Opera and Musical Narrative in the Nineteenth Century*, Princeton, NJ, Princeton University Press.

—— (1993) 'Opera; or, the Envoicing of Women', in R. Solie (ed.), *Musicology and Difference: Gender and Sexuality in Music Scholarship*, Berkeley and London, University of California Press.

—— (2001) *In Search of Opera*, Princeton, NJ, Princeton University Press.

Abi-Ezzi, K. (2008) 'Music as a Discourse of Resistance: The Case of Gilad Atzmon', in O. Urbain (ed.), *Music and Conflict Transformation: Harmonies and Dissonances in Geopolitics*, London and New York, I.B. Tauris.

Abraham, G. (1974) *The Tradition of Western Music*, Berkeley and London, University of California Press.

Adams, B. (2002) 'The "Dark Saying" of the Enigma: Homoeroticism and the Elgarian Paradox', in S. Fuller and L. Whitesell (eds), *Queer Episodes in Music and Modern Identity*, Urbana and Chicago, University of Illinois Press.

—— (2004) 'Elgar's Later Oratorios: Roman Catholicism, Decadence and the Wagnerian Dialectic of Shame and Grace', in D. Grimley and J. Rushton (eds), *The Cambridge Companion to Elgar*, Cambridge, Cambridge University Press.

Adams, J. (2004) *Winter Music: Composing the North*, Middletown, CT, Wesleyan University Press.

Adler, G. (1885) 'Umfang, Methode und Ziel der Musikwissenschaft', *Vierteljahrsschrift für Musikwissenschaft* 1, 5–20 [extracts published in English translation in Bujic′ 1988, 348–55].

Adlington, R. (2003) 'Moving Beyond Motion: Metaphors for Changing Sound', *Journal of the Royal Musical Association* 128/2, 297–318.

—— (ed.) (2009) *Sound Commitments: Avant-Garde Music and the Sixties*, Oxford and New York, Oxford University Press.

—— (2013a) *Composing Dissent: Avant-Garde Music in 1960s Amsterdam*, Oxford and New York, Oxford University Press.

—— (2013b) *Red Strains: Music and Communism Outside the Communist Bloc*, Oxford and New York, Oxford University Press.

Adorno, T. (1973) *Philosophy of Modern Music*, trans. A.G. Mitchell and W.V. Bloomster, London, Sheed and Ward.

—— (1976) *Introduction to the Sociology of Music*, trans. E.B. Ashton, New York, Seabury Press.

—— (1991a) *Alban Berg: Master of the Smallest Link*, trans. J. Brand and C. Hailey,

Cambridge, Cambridge University Press.

—— (1991b) *In Search of Wagner*, trans. R. Livingstone, London and New York, Verso.

—— (1991c) *The Culture Industry: Selected Essays on Mass Culture*, ed. J.M. Bernstein, London and New York, Routledge.

—— (1992a) *Mahler: A Musical Physiognomy*, trans. E. Jephcott, Chicago and London, University of Chicago Press.

—— (1992b) *Quasi una Fantasia: Essays on Modern Music*, trans. R. Livingstone, London and New York, Verso.

—— (1994) 'On Popular Music', in J. Story (ed.), *Cultural Theory and Popular Culture: A Reader*, Hemel Hempstead, Harvester Wheatsheaf.

—— (1997) *Aesthetic Theory*, trans. R. Hullot-Kentor, eds G. Adorno and R. Tiedemann, London, Athlone Press.

—— (1998) *Beethoven: The Philosophy of Music*, trans. E. Jephcott, ed. R. Tiedemann, Cambridge, Polity Press.

—— (2002) *Essays on Music*, trans. S.H. Gillespie, ed. R. Leppert, Berkeley and London, University of California Press.

Adorno, T. and Eisler, H. (1994) *Composing for the Films*, London and Atlantic Highlands, NJ, Athlone Press.

Adorno, T. and Horkheimer, M. (1979) *Dialectic of Enlightenment*, trans. J. Cumming, London and New York, Verso.

Agawu, K. (1991) *Playing with Signs: A Semiotic Interpretation of Classic Music*, Princeton, NJ, Princeton University Press.

—— (1993a) 'Does Music Theory Need Musicology?' *Current Musicology* 53, 89–98.

—— (1993b) 'Schubert's Sexuality: A Prescription for Analysis?', *19th-Century Music* 17/1, 79–88.

—— (1997) 'Analyzing Music under the New Musicological Regime', *Journal of Musicology* 15/3, 297–307.

—— (2003) *Representing African Music: Postcolonial Notes, Queries, Positions*, London and New York, Routledge.

—— (2004) 'How We Got Out of Analysis and How to Get Back in Again', *Music Analysis* 23/2–3, 267–86.

—— (2009) *Music As Discourse: Semiotic Adventures in Romantic Music*, Oxford and New York, Oxford University Press.

Aguilar, A. (2014) 'Negotiating Liveness: Technology, Economics, and the Artwork in LSO Live', *Music and Letters* 95/2, 251–72.

Ake, D. (2002) *Jazz Cultures*, Berkeley and London, University of California Press.

Alcoff, L.M. and Mendieta, E. (eds) (2003) *Identities: Race, Class, Gender, and Nationality*, Oxford, Basil Blackwell.

Aleshinskaya, E. (2013) 'Key Components of Musical Discourse Analysis', *Research in*

Language 11/4, 423–44.

Allanbrook, W.J. (2010) 'Is the Sublime a Musical Topos?', *Eighteenth-Century Music* 7/2, 263–79.

Allen, A. (2011) 'Ecomusicology: Ecocriticism and Musicology', *Journal of the American Musicological Society* 64/2, 391–4.

—— (2012) '"Fatto di Fiemme": Stradivari and the Musical Trees of the Paneveggio', in L. Auricchio, E. Cook and G. Pacini (eds), *Invaluable Trees: Cultures of Nature, 1660–1830*, Oxford, Voltaire Foundation.

Allen, A. and Dawe, K. (2015) *Current Directions in Ecomusicology: Music, Nature, Environment*, London and New York, Routledge.

Allen, A., Grimley, D., Von Glahn, D. Watkins, H. and Rehding, A. (2011) 'Colloquy: Ecomusicology', *Journal of the American Musicological Society* 64/2, 391–424.

Almén, B. (2003) 'Narrative Archetypes: A Critique, Theory, and Method of Narrative Analysis', *Journal of Music Theory* 47/1, 1–39.

—— (2008) *A Theory of Musical Narrative*, Bloomington, Indiana University Press.

Almén, B. and Pearsall, E. (2006) *Approaches to Meaning in Music*, Bloomington, Indiana University Press.

Althusser, L. (1994) 'Ideology and Ideological State Apparatuses', in J. Storey (ed.), *Cultural Theory and Popular Culture: A Reader*, Hemel Hempstead, Harvester Wheatsheaf.

—— (1996) *For Marx*, trans. B. Brewster, London and New York, Verso.

Altman, R. (ed.) (1992) *Sound Theory, Sound Practice*, London and New York, Routledge.

—— (1999) *Film/Genre*, London, BFI Publishing.

—— (2004) *Silent Film Sound*, New York, Columbia University Press.

Amabile, T. (1996) *Creativity in Context: Update to the 'Social Psychology of Creativity'*, Boulder, CO, Westview Press.

Amico, S. (2001) '"I Want Muscles": House Music, Homosexuality and Masculine Signification', *Popular Music* 20/3, 359–78.

—— (2014) *Roll Over, Tchaikovsky!: Russian Popular Music and Post-Soviet Homosexuality*, Urbana and Chicago, University of Illinois Press.

Anderson, B. (1983) *Imagined Communities: Reflections on the Origin and Spread of Nationalism*, London and New York, Verso.

André N., Bryan, K. and Saylor, E. (eds) (2012) *Blackness in Opera*, Urbana and Chicago, University of Illinois Press.

Andreatta, M., Ehresmann, A., Guitart, R. and Mazzola, G. (2013) 'Towards a Categorical Theory of Creativity for Music, Discourse, and Cognition', *Mathematics and Computation in Music* 7937, 19–37.

Appen, R.V. and Doehring, A. (2006) 'Nevermind The Beatles, Here's Exile 61 and Nico: "The Top 100 Records of All Time" – A Canon of Pop and Rock Albums from a Sociological and an Aesthetic Perspective', *Popular Music* 25/1, 21–39.

Applegate, C. (1992) 'What is German Music? Reflections on the Role of Art in the Creation of the Nation', *German Studies Review* 15, 21–32.

Applegate, C. and Potter, P. (eds) (2002) *Music and German National Identity*, Chicago and London, Chicago University Press.

Armstrong, J. (1982) *Nations Before Nationalism*, Chapel Hill, NC, University of Carolina Press.

Armstrong, T. (1998) *Modernism, Technology, and the Body: A Cultural Study*, Cambridge, Cambridge University Press.

Arrighi, G. (1994) *The Long Twentieth Century: Money, Power, and the Origins of our Times*, London and New York, Verso.

Ashby, A. (ed.) (2004) *The Pleasure of Modernist Music: Listening, Meaning, Intention, Ideology*, Rochester, NY, University of Rochester Press.

—— (2010) *Absolute Music, Mechanical Reproduction*, Berkeley and London, University of California Press.

—— (ed.) (2013) *Popular Music and the New Auteur: Visionary Filmmakers after MTV*, Oxford and New York, Oxford University Press.

Ashcroft, B., Griffiths, G. and Tiffin, H. (2002) *The Empire Writes Back: Theory and Practice in Post-Colonial Literatures*, London and New York, Routledge.

Attali, J. (1985) *Noise: The Political Economy of Music*, trans. B. Massumi, Minneapolis, University of Minnesota Press.

Attinello, P. (2006) 'Fever/Fragile/Fatigue: Music, AIDS, Present, and . . . ', in N. Lerner and J.N. Straus (eds), *Sounding Off: Theorizing Disability in Music*, London and New York, Routledge.

—— (2007) 'Postmodern or Modern: A Different Approach to Darmstadt', *Contemporary Music Review* 26, 25–37.

Atton, C. (2012) 'Listening to "Difficult Albums": Specialist Music Fans and the Popular Avant-Garde', *Popular Music* 31/3, 347–61.

Augoyard, J.F. and Torgue, H. (eds) (2005) *Sonic Experience: A Guide to the Effects of Sound*, Montreal, McGill-Queen's University Press.

Auner, J. (2003) '"Sing it for Me": Posthuman Ventriloquism in Recent Popular Music', *Journal of the Royal Musical Association* 128/1, 98–122.

—— (2005) 'Composing on Stage: Schoenberg and the Creative Process as Public Performance', *19th-Century Music* 29/1, 64–93.

Austerlitz, P. (2005) *Jazz Consciousness: Music, Race, and Humanity*, Middletown, CT, Wesleyan University Press.

Ayrey, C. (1994) 'Debussy's Significant Connections: Metaphor and Metonymy in Analytical Method', in A. Pople (ed.), *Theory, Analysis and Meaning in Music*, Cambridge, Cambridge University Press.

—— (1996) 'Introduction: Different Trains', in C. Ayrey and M. Everist (eds), *Analytical*

Strategies and Musical Interpretation: Essays on Nineteenth and Twentieth-Century Music, Cambridge, Cambridge University Press.

—— (1998) 'Universe of Particulars: Subotnik, Deconstruction and Chopin', *Music Analysis* 17/3, 339–81.

—— (2002) 'Nomos/Nomos: Law, Melody and the Deconstructive in Webern's "Leichteste Büden der Bäme", Cantata II Op. 31', *Music Analysis* 21/3, 259–305.

Baade, C. (2012) *Victory through Harmony: The BBC and Popular Music in World War II*, Oxford and New York, Oxford University Press.

Babbitt, M. (1984) 'The Composer as Specialist', in P. Weiss and R. Taruskin (eds), *Music in the Western World*, New York, Schirmer.

Bacht, N. (2010a) 'Introduction [supplementary issue on music and listening]', *Journal of the Royal Musical Association* 135/1 [Supplement], 1–3.

—— (ed.) (2010b) *Listening: Interdisciplinary Perspectives*, London and New York, Routledge.

Baker, C. (2010) *Sounds of the Borderland: Popular Music, War and Nationalism in Croatia Since 1991*, Farnham, Ashgate.

Baker, G. (2008) *Imposing Harmony: Music and Society in Colonial Cuzco*, Durham, NC and London, Duke University Press.

Baker, J. (1986) *The Music of Alexander Scriabin*, New Haven, CT and London, Yale University Press.

Baker, N.K. and Christensen, T. (eds) (1995) *Aesthetics and the Art of Musical Composition in the German Enlightenment: Selected Writings of Johann Georg Sulzer and Heinrich Christoph Koch*, Cambridge, Cambridge University Press.

Bakhtin, M.M. (2000) *The Dialogic Imagination: Four Essays*, trans. C. Emerson and M. Holquist, ed. M. Holquist, Austin, University of Texas Press.

Banks, P. (1991) 'Fin-de-sièle Vienna: Politics and Modernism', in J. Samson (ed.), *The Late Romantic Era: From the Mid-19th Century to World War 1*, London, Macmillan.

Bannister, M. (2006a) '"Loaded": Indie Guitar Rock, Canonism, White Masculinities', *Popular Music* 25/1, 77–95.

—— (2006b) *White Boys, White Noise: Masculinities and 1980s Indie Guitar Rock*, Aldershot, Ashgate.

Barg, L. and van de Leur, W. (2013) '"Your Music Has Flung the Story of 'Hot Harlem' to the Four Corners of the Earth!": Race and Narrative in *Black, Brown and Beige*', *Musical Quarterly* 96/3–4, 426–58.

Barham, J. (2008) 'Scoring Incredible Futures: Science Fiction Screen Music, and "Post-Modernism" as Romantic Epiphany', *The Musical Quarterly* 91, 240–74.

—— (2011) 'Recurring Dreams and Moving Images: the Cinematic Appropriation of Schumann's Op. 15 No. 7', *19th-Century Music* 34/3, 271–301.

—— (2014) 'The Aesthetics of Screen Music', in S. Downes (ed.), *Ideas in the Aesthetics of Music*, London and New York, Routledge.

Barker, A. (ed.) (1989) *Greek Musical Writings: I The Musician and his Art*, Cambridge, Cambridge University Press.

Barkin, E. and Hamessley, L. (eds) (1999) *Audible Traces: Gender, Identity, and Music*, Züich, Carciofoli Verlagshaus.

Barrell, J. (1980) *The Dark Side of the Landscape: The Rural Poor in English Painting 1730–1840*, Cambridge, Cambridge University Press.

Barrett, M. (ed.) (2014) *Collaborative Creative Thought and Practice in Music*, Farnham, Ashgate.

Barthes, R. (1973) *Mythologies*, trans. A. Lavers, London, Paladin.

—— (1977) *Image – Music – Text*, trans. S. Heath, London, Fontana.

—— (1985) *The Responsibility of Forms: Critical Essays on Music, Art, and Representation*, trans. R. Howard, Oxford, Basil Blackwell.

—— (1990a) *The Pleasure of the Text*, trans. R. Miller, Oxford, Basil Blackwell.

—— (1990b) *S/Z*, trans. R. Miller, Oxford, Basil Blackwell.

—— (1990c) *A Lover's Discourse: Fragments*, trans. R. Howard, London, Penguin.

Bartig, K. (2013) *Composing for the Red Screen: Prokofiev and Soviet Film*, Oxford and New York, Oxford University Press.

Bashford, C. (2007) *The Pursuit of High Culture: John Ella and Chamber Music in Victorian London*, Woodbridge, Boydell and Brewer.

Bauer, A. (2008) 'The Other of the Exotic: Balinese Music as Grammatical Paradigm in Ligeti's "Galam Borong"', *Music Analysis* 27/2–3, 337–72.

Bauman, R. (1992) 'Genre', in R. Bauman (ed.), *Folklore, Cultural Performances, and Popular Entertainments*, Oxford and New York, Oxford University Press.

Baumgarten, A.G. (1954) *Reflections on Poetry*, trans. K. Aschenbrenner and W.B. Holther, Berkeley and London, University of California Press.

Bayer, G. (ed.) (2009) *Heavy Metal Music in Britain*, Farnham, Ashgate.

Bayley, A. (2010) 'Multiple Takes: Using Recordings to Document Creative Process', in A. Bayley (ed.), *Recorded Music: Performance, Culture and Technology*, Cambridge, Cambridge University Press.

Beach, D. (ed.) (1983) *Aspects of Schenkerian Theory*, New Haven, CT and London, Yale University Press.

Beal, A.C. (2006) *New Music, New Allies: American Experimental Music in West Germany from the Zero Hour to Reunification*, Berkeley and London, University of California Press.

Beard, D. (2001) '"From the Mechanical to the Magical": Birtwistle's Pre-compositional Plan for *Carmen Arcadiae Mechanicae Perpetuum*', *Mitteilungen der Paul Sacher Stiftung* 14, 29–33.

—— (2008) 'Review of P. Hall and F. Sallis (eds) *A Handbook to Twentieth-Century Musical Sketches*, Cambridge, Cambridge University Press, 2004', *Twentieth-Century Music* 5/2, 243–51.

—— (2009a) '*Taverner*: An Interpretation', in K. Gloag and N. Jones (eds), *Maxwell Davies Studies*, Cambridge, Cambridge University Press.

—— (2009b) 'From Heroische Bogenstriche to Waldeinsamkeit: Gender and Genre in Judith Weir's *Heroic Strokes of the Bow and Blond Eckbert*', in B. Neumeier (ed.), *Dichotonies: Gender and Music*, Heidelberg, Universitäsverlag Winter.

—— (2012a) '"A Face Like Music": Shaping Images into Sound in *The Second Mrs Kong*', in *Harrison Birtwistle's Operas and Music Theatre*, Cambridge, Cambridge University Press.

—— (2012b) *Harrison Birtwistle's Operas and Music Theatre*, Cambridge, Cambridge University Press.

—— (2015) '"The Life of My Music": What the Sketches Tell Us', in D. Beard, K. Gloag and N. Jones (eds), *Harrison Birtwistle Studies*, Cambridge, Cambridge University Press.

Becker, H.S. (2008) *Art Worlds*, Berkeley and London, University of California Press.

Becker, J. (2004) *Deep Listeners: Music, Emotion, and Trancing*, Bloomington, Indiana University Press.

Beckerman, M. (1986) 'In Search of Czechness in Music', *19th-Century Music* 10/1, 61–73.

Beckles Willson, R. (2007) *Ligeti, Kurtág, and Hungarian Music during the Cold War*, Cambridge, Cambridge University Press.

—— (2009a) 'The Parallax Worlds of the West–Eastern Divan Orchestra', *Journal of the Royal Musical Association* 134/2, 319–47.

—— (2009b) 'Whose Utopia? Perspectives on the West–Eastern Divan Orchestra', Music & Politics 3/2. Available at: http://quod.lib.umich.edu/m/mp/9460447.0003.2*?rgn=full+text.

—— (2013) *Orientalism and Musical Mission: Palestine and the West*, Cambridge, Cambridge University Press.

Bellman, J. (ed.) (1998a) *The Exotic in Western Music*, Boston, Northeastern University Press.

—— (1998b) 'The Hungarian Gypsies and the Poetics of Exclusion', in J. Bellman (ed.), *The Exotic in Western Music*, Boston, Northeastern University Press.

Benjamin, W. (1992) 'The Work of Art in the Age of Mechanical Reproduction', in H. Arendt (ed.), *Illuminations*, London, Fontana.

Bennett, A. (2000) *Popular Music and Youth Culture: Music, Identity and Place*, London, Macmillan.

Bent, I. (1984) 'The "Compositional Process" in Music Theory 1713–1850', *Music Analysis* 3/1, 29–55.

—— (ed.) (1994) *Music Analysis in the Nineteenth Century: Hermeneutic Approaches*, Cambridge, Cambridge University Press.

—— (ed.) (1996a) *Music Theory in the Age of Romanticism*, Cambridge, Cambridge University Press.

—— (1996b) 'Plato–Beethoven: A Hermeneutics for Nineteenth-Century Music?', in I. Bent (ed.), *Music Theory in the Age of Romanticism*, Cambridge, Cambridge University Press, 105–24.

Bent, I. with Drabkin, W. (1987) *The New Grove Handbooks in Music: Analysis*, London, Macmillan.

Berger, H.M. (2009) *Stance: Ideas about Emotion, Style, and Meaning for the Study of Expressive Culture*, Middletown, CT, Wesleyan University Press.

Berger, H.M. and Del Negro, G.P. (2004) *Identity and Everyday Life: Essays in the Study of Music, Folklore, and Popular Culture*, Middletown, CT, Wesleyan University Press.

Berger, K. (1987) *Musica Ficta: Theories of Accidental Inflections in Vocal Polyphony from Marchetto da Padova to Gioseffo Zarlino*, Cambridge, Cambridge University Press.

—— (2014) 'The Ends of Music History, or: The Old Masters in the Supermarket of Cultures', *Journal of Musicology* 31/2, 186–98.

Bergeron, K. and Bohlman, P. (eds) (1992) *Disciplining Music: Musicology and its Canons*, Chicago and London, University of Chicago Press.

Bergh, A. (2007) 'I'd Like to Teach the World to Sing: Music and Conflict Transformation', *Musicae Scientiae* [Special Issue], 141–57.

—— (2011) 'Emotions in Motion: Transforming Conflict and Music', in I. Deliège and J.W. Davidson (eds), *Music and the Mind: Essays in Honour of John Sloboda*, Oxford and New York, Oxford University Press.

Bergh, A. and Sloboda, J. (2010) 'Music and Art in Conflict Transformation: A Review', *Music and Arts in Action* 2/2. Available at: http://musicandartsinaction.net/index.php/maia/article/view/conflicttransformation.

Berliner, P. (1994) *Thinking in Jazz: The Infinite Art of Improvisation*, Chicago and London, University of Chicago Press.

Berlioz, H. (1903) *Life of Berlioz*, ed. K.F. Boult, London, Dent.

Bernard, J. (2000) 'The Musical World(s?) of Frank Zappa: Some Observations of His "Crossover" Pieces', in W. Everett (ed.), *Expression in Pop-Rock Music: A Collection of Critical and Analytical Essays*, New York and London, Garland.

Bertens, H. (1995) *The Idea of the Postmodern: A History*, London and New York, Routledge.

Bertrand, M. (2000) *Race, Rock and Elvis*, Urbana and Chicago, University of Illinois Press.

Bhabha, H. (1990) *Nation and Narration*, London and New York, Routledge.

—— (1994) *The Location of Culture*, London and New York, Routledge.

Biddle, I. (1996) 'F.W.J. Schelling's *Philosophie der Kunst*: An Emergent Semiology of Music', in I. Bent (ed.), *Music Theory in the Age of Romanticism*, Cambridge, Cambridge University Press.

—— (2011a) *Music, Masculinity and the Claims of History: The Austro-German Tradition from Hegel to Freud*, Farnham, Ashgate.

—— (2011b) 'Listening, Consciousness, and the Charm of the Universal: What it Feels Like for a Lacanian', in D. Clarke and E. Clarke (eds), *Music and Consciousness: Philosophical, Psychological, and Cultural Perspectives*, Oxford and New York, Oxford University Press.

—— (ed.) (2012) *Music and Identity Politics*, Farnham, Ashgate.

Biddle, I. and Gibson, K. (eds) (2009) *Masculinity and Western Musical Practice*, Farnham, Ashgate.

—— (2015) *Noise, Audition, Aurality: Histories of the Sonic Worlds of Europe, 1500–1918*, Farnham, Ashgate.

Biddle, I. and Knights, V. (eds) (2007) *Music, National Identity and the Politics of Location*, Aldershot, Ashgate.

Bijsterveld, K. (ed.) (2013) *Soundscapes of the Urban Past: Staged Sound as Mediated Cultural Heritage*, Bielefeld, Transcript Verlag.

Blacking, J. (1982) 'The Structure of Musical Discourse: The Problem of the Song Text', *Yearbook for Traditional Music* 14, 15–23.

Bliss, C. (2012) *Race Decoded: The Genomic Fight for Social Justice*, Stanford, Stanford University Press.

Bloechl, O. (2015) 'Race, Empire and Early Music', in O. Bloechl, M. Lowe and J. Kallberg (eds), *Rethinking Difference in Music Scholarship*, Cambridge, Cambridge University Press.

Bloechl, O., Lowe, M. and Kallberg, J. (eds) (2015) *Rethinking Difference in Music Scholarship*, Cambridge, Cambridge University Press.

Bloom, H. (1973) *The Anxiety of Influence: A Theory of Poetry*, Oxford and New York, Oxford University Press.

—— (1995) *The Western Canon: The Books and School of the Ages*, London, Macmillan.

Bloomfield, T. (1993) 'Resisting Songs: Negative Dialectics in Pop', *Popular Music* 12/1, 13–31.

Blume, F. (1967) 'The Idea of "Renaissance"', in *Renaissance and Baroque Music: A Comprehensive Survey*, trans. M.D. Herter, New York and London, W.W. Norton.

Boden, M. (2004) *The Creative Mind: Myths and Mechanisms*, London and New York, Routledge.

Bohlman, P.V. (1988) *The Study of Folk Music in the Modern World*, Bloomington, Indiana University Press.

—— (1992) 'Ethnomusicology's Challenge to the Canon: The Canon's Challenge to Ethnomusicology', in K. Bergeron and P.V. Bohlman (eds), *Disciplining Music: Musicology and its Canons*, Chicago and London, University of Chicago Press.

—— (1993) 'Musicology as a Political Act', *Journal of Musicology* 11/4, 411–36.

—— (2004) *Music of European Nationalism: Cultural Identity and Modern History,* Oxford, ABC-Clio.

—— (2008a) *Jewish Music and Modernity*, Oxford and New York, Oxford University Press.

—— (ed.) (2008b) *Jewish Musical Modernism, Old and New*, Chicago and London, Chicago University Press.

Bonds, M.E. (1991) *Wordless Rhetoric: Musical Form and the Metaphor of the Oration*, Cambridge, MA and London, Harvard University Press.

—— (2006) *Music as Thought: Listening to the Symphony in the Age of Beethoven*, Princeton,

NJ, Princeton University Press.

—— (2010) 'The Spatial Representation of Musical Form', *Journal of Musicology* 27/3, 265–303.

—— (2014) *Absolute Music: The History of an Idea*, Oxford and New York, Oxford University Press.

Boorman, S. (1999) 'The Musical Text', in N. Cook and M. Everist (eds), *Rethinking Music*, Oxford and New York, Oxford University Press.

Booth Davies, J. (1980) *The Psychology of Music*, London and Melbourne, Hutchinson.

Bordwell, D. (2006) *The Way Hollywood Tells It*, Berkeley and London, University of California Press.

Bordwell, D. and Thompson, K. (2013) *Film Art: An Introduction*, New York, McGraw Hill.

Borgerding, T. (ed.) (1998) 'Preachers, Pronunciatio, and Music: Hearing Rhetoric in Renaissance Sacred Polyphony', *Musical Quarterly* 82/3–4, 586–98.

—— (2002) *Gender, Sexuality, and Early Music*, London and New York, Routledge.

—— (2011) 'Emotions in Motion: Transforming Conflict and Music', in I. Deliège and J.W. Davidson (eds), *Music and the Mind: Essays in Honour of John Sloboda*, Oxford and New York, Oxford University Press.

Borio, G. (1993) *Musikalische Avantgarde um 1960: Entwurf einer Theorie der informellen Musik*, Laaber, Laaber-Verlag.

Born, G. (1995) *Rationalizing Culture: IRCAM, Boulez, and the Institutionalization of the Musical Avant-Garde*, Berkeley and London, University of California Press.

—— (2009) 'Afterword: Recording from Reproduction to Representation to Remediation', in N. Cook, E. Clarke, D. Leech-Wilkinson and J. Rink (eds), *The Cambridge Companion to Recorded Music*, Cambridge, Cambridge University Press.

—— (2010a) 'For a Relational Musicology: Music and Interdisciplinarity, Beyond the Practice Turn', *Journal of the Royal Musical Association* 135/2, 205–43.

—— (2010b) 'Listening, Mediation, Event: Anthropological and Sociological Perspectives', *Journal of the Royal Musical Association* 135/1 [Supplement], 79–89.

—— (2013a) 'Introduction', in G. Born (ed.), *Music, Sound and Space: Transformations of Public and Private Experience*, Cambridge, Cambridge University Press.

—— (ed.) (2013b) *Music, Sound and Space: Transformations of Public and Private Experience*, Cambridge, Cambridge University Press.

Born, G. and Hesmondhalgh, D. (eds) (2000) *Western Music and its Others: Difference, Representation, and Appropriation in Music*, Berkeley and London, University of California Press.

Botstein, L. (2006) 'Music in History: The Perils of Method in Reception History', *Musical Quarterly* 89/1, 1–16.

—— (2011) 'The Jewish Question in Music', *Musical Quarterly* 94/4, 439–53 [entire issue devoted to this topic].

Bottomore, T. (ed.) (1991) *A Dictionary of Marxist Thought*, Oxford, Basil Blackwell.

Boulez, P. (1968) 'Opera Houses? Blow Them Up!' *Opera* 19/6, 440–50.

—— (1993) *The Boulez–Cage Correspondence*, trans. R. Samuels, ed. J.-J. Nattiez, Cambridge, Cambridge University Press.

Bourdieu, P. (1984) *Distinction: A Social Critique of the Judgment of Taste*, London, Routledge and Kegan Paul.

—— (2014) *The Rules of Art: Genesis and Structure of the Literary Field*, trans. S. Emanuel, Cambridge and Maldon, Polity Press.

Bowie, A. (1993) *Aesthetics and Subjectivity: From Kant to Nietzsche*, Manchester, Manchester University Press.

—— (2002) 'Music and the Rise of Aesthetics', in J. Samson (ed.), *The Cambridge History of Nineteenth-Century Music*, Cambridge, Cambridge University Press.

—— (2007) *Music, Philosophy, and Modernity*, Cambridge, Cambridge University Press.

—— (2010) 'Beethoven and Romantic Thought', in *Philosophical Variations: Music as "Philosophical Language"*, Malmö, NSU Press.

—— (2013) *Adorno and the Ends of Philosophy*, Cambridge, Polity Press.

Bowman, W.D. (1998) *Philosophical Perspectives on Music*, Oxford and New York, Oxford University Press.

Boyd, M. (1983) *Bach*, London, Dent.

Brace, C. (2002) *Landscape, Place and Identity*, London, Sage.

Brackett, D. (2000) *Interpreting Popular Music*, Berkeley and London, University of California Press.

Brackett, J. (2008) 'Examining Rhythmic and Metric Practices in Led Zeppelin's Musical Style', *Popular Music* 27/1, 53–76.

Bradbury, M. and McFarlane, J. (eds) (1976) *Modernism: A Guide to European Literature 1890–1930*, London, Penguin.

Bradby, B. (1993) 'Sampling Sexuality: Gender, Technology and the Body in Dance Music', *Popular Music* 12/2, 155–76.

Bradley, C. (2014) 'Comparing Compositional Process in Two Thirteenth-Century Motets: Pre-existent Materials in *Deus omnium/REGNAT and Ne m'oubliez mie/DOMINO*', *Music Analysis* 33/3, 263–90.

Brah, A. and Coombes, A.E. (2000) *Hybridity and its Discontents: Politics, Science, Culture*, London and New York, Routledge.

Brandenburg, S. (1978–9), 'Viewpoint: On Beethoven Scholars and Beethoven's Sketches', *19th-Century Music* 2/3, 270–4.

Bregman, A.S. (1990) *Auditory Scene Analysis: The Perceptual Organization of Sound*, Cambridge, MA, MIT Press.

Brett, P. (1977) 'Britten and Grimes', *The Musical Times* 118, 955–1000.

—— (1993) 'Britten's Dream', in R. Solie (ed.), *Musicology and Difference: Gender and*

Sexuality in Music Scholarship, Berkeley and London, University of California Press.

—— (1994) 'Musicality, Essentialism, and the Closet', in P. Brett, E. Wood and G.C. Thomas (eds), *Queering the Pitch: The New Gay and Lesbian Musicology*, London and New York, Routledge.

Brett, P., Wood, E. and Thomas, G.C. (eds) (2006) *Queering the Pitch: The New Gay and Lesbian Musicology*, London and New York, Routledge.

Brillenburg Wurth, K. (2009) *Musically Sublime: Indeterminacy, Infinity, Irresolvability*, New York, Fordham University Press.

Brindle, R.S. (1975) *The New Music: The Avant-Garde Since 1945*, Oxford and New York, Oxford University Press.

Brinkmann, R. and Wolff, C. (eds) (1999) *Driven into Paradise: The Musical Migration from Nazi Germany to the United States*, Berkeley and London, University of California Press.

Brinner, B. (2009) *Playing Across a Divide: Israeli–Palestinian Musical Encounters*, Oxford and New York, Oxford University Press.

Brittan, F. (2006) 'Berlioz and the Pathological Fantastic: Melancholy, Monomania, and Romantic Autobiography', *19th-Century Music* 29/3, 211–39.

—— (2011) 'On Microscopic Hearing: Fairy Magic, Natural Science, and the *Scherzo fantastique*', *Journal of the American Musicological Society* 64/3, 527–600.

Brodbeck, D. (2007) 'Dvořák's Reception in Liberal Vienna: Language Ordinances, National Property, and the Rhetoric of *Deutschtum*', *Journal of the American Musicological Society* 60/1, 71–132.

—— (2014) *Defining Deutschtum: Political Ideology, German Identity, and Music-Critical Discourse in Liberal Vienna*, Oxford and New York, Oxford University Press.

Brody, M. (1993) '"Music for the Masses": Milton Babbitt's Cold War Music Theory', *Musical Quarterly* 77, 161–92.

Bronner, S.E. (2004) *Reclaiming the Enlightenment: Toward a Politics of Radical Engagement*, New York, Columbia University Press.

Brooks, T. (2004) *Lost Sounds: Blacks and the Birth of the Recording Industry 1890–1919*, Urbana and Chicago, University of Illinois Press.

Brown, A.P. (1996) 'The Sublime, the Beautiful and the Ornamental: English Aesthetic Currents and Haydn's London Symphonies', in O. Bibba and D.W. Jones (eds), *Studies in Music History: Presented to H.C. Robbins Landon on his 70th Birthday*, London, Thames & Hudson.

Brown, H.M. (1976) *Music in the Renaissance*, Englewood Cliffs, NJ, Prentice Hall.

—— (1982) 'Emulation, Competition, and Homage: Imitation and Theories of Imitation in the Renaissance', *Journal of the American Musicological Society* 35/1, 1–48.

Brown, J. (2000) 'Bartók, the Gypsies, and Hybridity in Music', in G. Born and D. Hesmondhalgh (eds), *Western Music and its Others: Difference, Representation, and Appropriation in Music*, Berkeley and London, University of California Press.

—— (ed.) (2007) *Western Music and Race*, Cambridge, Cambridge University Press.

—— (2011) 'Channeling Gould: Masculinities from Television to New Hollywood', in J. Deaville (ed.), *Music in Television: Channels of Listening*, London and New York, Routledge.

—— (2014) *Schoenberg and Redemption*, Cambridge, Cambridge University Press.

Brown, J. and Davison, A. (eds) (2012) *The Sounds of the Silents in Britain*, Oxford and New York, Oxford University Press.

Brown, M. (1997) '"Little Wing": A Study in Musical Cognition', in J. Covach and G.M. Boone (eds), *Understanding Rock: Essays in Musical Analysis*, Oxford and New York, Oxford University Press.

—— (2003) *Debussy's* Ibéria, Oxford and New York, Oxford University Press.

Brown, M., Dempster, D. and Headlam, D. (1997) 'Testing the Limits of Schenker's Theory of Tonality', *Music Theory Spectrum* 19/2, 155–83.

Broyles, M. (2011) *Beethoven in America*, Bloomington, Indiana University Press.

Bryan, J. (2011) 'Extended Play: Reflections of Heinrich Isaac's Music in Early Tudor England', *Journal of Musicology* 28/1, 118–41.

Buhler, J., Flinn, C. and Neumeyer, D. (eds) (2000) *Music and Cinema*, Middletown, CT, Wesleyan University Press.

Buhler, J., Neumeyer, D. and Deemer, R. (2010) *Hearing the Movies: Music and Sound in Film History*, Oxford and New York, Oxford University Press.

Bujić, B. (ed.) (1988) *Music in European Thought: 1851–1912*, Cambridge, Cambridge University Press.

Bukofzer, M.F. (1951) *Studies in Medieval and Renaissance Music*, London, Dent.

Bull, M. (2006) *Sounding Out the City: Personal Stereos and the Management of Everyday Life*, Oxford, Berg.

—— (2007) *Sound Moves: iPod Culture and Urban Experience*, London and New York, Routledge.

Bull, M. and Back, L. (eds) (2003) *The Auditory Culture Reader*, Oxford and New York, Berg.

Bullivant, J. (2009) 'Modernism, Politics, and Individuality in 1930s Britain: The Case of Alan Bush', *Music & Letters* 90/3, 432–52.

—— (2013) 'Tippett and Politics: The 1930s and Beyond', in K. Gloag and N. Jones (eds), *The Cambridge Companion to Michael Tippett*, Cambridge, Cambridge University Press.

Bullock, P.R. (2008) 'Ambiguous Speech and Eloquent Silence: The Queerness of Tchaikovsky's Songs', *19th-Century Music* 32/1, 94–128.

Burckhardt, J. (1990) *The Civilization of the Renaissance in Italy*, London, Penguin Classics.

Bürger, P. (1984) *Theory of the Avant-Garde*, trans. M. Shaw, Manchester, Manchester University Press.

—— (1992) *The Decline of Modernism*, trans. N. Walker, Pennsylvania, Pennsylvania State University Press.

Burke, E. (1998) *A Philosophical Enquiry into the Origin of Our Ideas of the Sublime and*

Beautiful, ed. A. Phillips, Oxford and New York, Oxford University Press.

Burke, P. (2010) 'Tear Down the Walls: Jefferson Airplane, Race, and Revolutionary Rhetoric in 1960s Rock', *Popular Music* 29/1, 61–79.

Burke, S. (1993) *The Death and Return of the Author: Criticism and Subjectivity in Barthes, Foucault, and Derrida*, Edinburgh, Edinburgh University Press.

Burkholder, P.J. (1983) 'Museum Pieces: The Historicist Mainstream in Music of the Last Hundred Years', *Journal of Musicology* 2, 115–34.

Burkus, D. (2013) *The Myths of Creativity: The Truth about how Innovative Companies and People Generate Great Ideas*, San Francisco, John Wilby and Sons.

Burney, C. (1957) *A General History of Music from the Earliest Ages to the Present Period*, New York, Dover.

Burnham, S. (1993) 'Musical and Intellectual Values: Interpreting the History of Tonal Theory', *Current Musicology* 53, 76–88.

—— (1995) *Beethoven Hero*, Princeton, NJ, Princeton University Press.

—— (1996) 'A.B. Marx and the Gendering of Sonata Form', in I. Bent (ed.), *Music Theory in the Age of Romanticism*, Cambridge, Cambridge University Press.

—— (1999) 'How Music Matters: Poetic Content Revisited', in N. Cook and M. Everist (eds), *Rethinking Music*, Oxford and New York, Oxford University Press.

—— (2002) 'Form', in T. Christensen (ed.), *The Cambridge History of Western Music Theory*, Cambridge, Cambridge University Press.

—— (2005) 'Landscape as Music, Landscape as Truth: Schubert and the Burden of Repetition', *19th-Century Music* 29/1, 31–41.

—— (2013) *Mozart's Grace*, Princeton, NJ, Princeton University Press.

Burns, R. (2008) 'German Symbolism in Rock Music: National Signification in the Imagery and Songs of Rammstein', *Popular Music* 27/3, 457–72.

Buruma, I. and Margalit, A. (2004) *Occidentalism: The West in the Eyes of its Enemies*, New York, Penguin Press.

Bushnell, C.F. (2013) *Postcolonial Readings of Music in World Literature: Turning Empire on its Ear*, London and New York, Routledge.

Butler, C. (1980) *After the Wake: An Essay on the Contemporary Avant-Garde*, Oxford and New York, Oxford University Press.

—— (1994) *Early Modernism: Literature, Music and Painting in Europe 1900–1916*, Oxford and New York, Oxford University Press.

Butler, J. (1990) *Gender Trouble: Feminism and the Subversion of Identity*, London and New York, Routledge.

—— (1993) *Bodies That Matter: On the Discursive Limits of 'Sex'*, London and New York, Routledge.

Butt, J. (2005) 'The Seventeenth-Century Musical "Work"', in T. Carter and J. Butt (eds), *The Cambridge History of Seventeenth-Century Music*, Cambridge, Cambridge University

Press.

—— (2010) 'Do Musical Works Contain an Implied Listener? Towards a Theory of Musical Listening', *Journal of the Royal Musical Association*, 135/1 [Supplement], 5–18.

Byros, V. (2012) 'Meyer's Anvil: Revisiting the Schema Concept', *Music Analysis* 31/3, 273–346.

Cahoone, L. (ed.) (1996) *From Modernism to Postmodernism: An Anthology*, Oxford, Basil Blackwell.

Caldwell, J. (1991) *The Oxford History of English Music Vol. 1, From the Beginnings to c. 1715*, Oxford and New York, Oxford University Press.

Campbell, D. (1997) *The Mozart Effect: Tapping the Power of Music to Heal the Body, Strengthen the Mind, and Unlock the Creative Spirit*, New York, Avon Books.

Caplin, W. (1998) *Classical Form: A Theory of Formal Functions for the Instrumental Music of Haydn, Mozart and Beethoven*, Oxford and New York, Oxford University Press.

Capuzzo, G. (2004) 'Neo-Riemannian Theory and the Analysis of Pop-Rock Music, *Music Theory Spectrum* 26/2, 177–99.

—— (2012) *Elliott Carter's* What Next?, Rochester NY, University of Rochester Press.

Carroll, M. (2003) *Music and Ideology in Cold War Europe*, Cambridge, Cambridge University Press.

Carter, T. and Goldthwaite, R.A. (2013) *Orpheus in the Marketplace: Jacopo Peri and the Economy of Late Renaissance Florence*, Cambridge, MA and London, Harvard University Press.

Caute, D. (2003) *The Dancer Defects: The Struggle for Cultural Supremacy during the Cold War*, Oxford and New York, Oxford University Press.

Cecchi, A. (2010) 'Diegetic versus Nondiegetic: A Reconsideration of the Conceptual Opposition as a Contribution to the Theory of Audiovision', *Worlds of Audio Vision*. Available at: http://www.worldsofaudiovision.org/.

Celenza, A. (2010) 'Darwinian Visions: Beethoven Reception in Mahler's Vienna', *Musical Quarterly* 93/3–4, 514–55.

Cenciarelli, C. (2012) 'Dr Lecter's Taste for "Goldberg", or: The Horror of Bach in the Hannibal Franchise', *Journal of the Royal Musical Association* 137/1, 107–34.

—— (2013) 'What Never Was Has Ended': Bach, Bergman, and the Beatles in Christopher Münch's "the Hours and Times"', *Music and Letters* 94/1, 119–37.

Cesare, T. (2006) '"Like a Chained Man's Bruise": The Mediated Body in *Eight Songs for a Mad King* and Anatomy Theater', *Theatre Journal* 58, 437–57.

Chalmers, D. (1996) *The Conscious Mind: In Search of a Fundamental Theory*, Oxford and New York, Oxford University Press.

Chanan, M. (1995) *Repeated Takes: A Short History of Recording and its Effects on Music*, London and New York, Verso.

Chapin, K. (2006) 'Lost in Quotation; Nuances Behind E.T.A. Hoffmann's Programmatic

Statements', *19th-Century Music* 30/1, 44–64.

—— (2011) '"A Harmony or Concord of Several and Diverse Voices": Autonomy in 17th-Century German Music Theory and Practice', *International Review of the Aesthetics and Sociology of Music* 42/2, 219–55.

—— (2013) 'Bach's Silence, Mattheson's Words: Professional and Humanist Ways of Speaking of Music', in K. Chapin and A.H. Clark (eds), *Speaking of Music: Addressing the Sonorous*, New York, Fordham University Press.

—— (2014a) 'Classicism/Neo-Classicism', in S. Downes (ed.), *Aesthetics of Music: Musicological Perspectives*, London and New York, Routledge.

—— (2014b) 'Learned Style and Learned Styles', in D. Mirka (ed.), *Oxford Handbook of Topic Theory*, Oxford and New York, Oxford University Press.

Chapin, K and Clark, A. (eds) (2013) *Speaking of Music: Addressing the Sonorous*, New York, Fordham University Press.

Chapin, K. and Kramer, L. (eds) (2009) *Musical Meaning and Human Values*, New York, Fordham University Press.

Charlton, D. (1989) *E.T.A. Hoffmann's Musical Writings*, Cambridge, Cambridge University Press.

Cheng, W. (2014) *Sound Play: Video Games and the Musical Imagination*, Oxford and New York, Oxford University Press.

Chion, M. (1994) *Audio-Vision: Sound on Screen*, trans. C. Gorbman, New York, Columbia University Press.

—— (1999) *The Voice in Cinema*, trans. C. Gorbman, New York, Columbia University Press.

Chowrimootoo, C. (2011) 'The Timely Traditions of *Albert Herring*', *Opera Quarterly* 27/4 (Autumn), 379–419.

—— (2014) 'Reviving the Middlebrow, or: Deconstructing Modernism from the Inside', *Journal of the Royal Musical Association* 139/1, 187–93.

Christensen, T. (ed.) (2002) *The Cambridge History of Music Theory*, Cambridge, Cambridge University Press.

—— (2006) *Cambridge History of Western Music Theory*, Cambridge, Cambridge University Press.

Christiansen, P. (2008) 'The Turk in the Mirror: Orientalism in Haydn's String Quartet in D Minor, Op. 76, No. 2 ("Fifths")', *19th-Century Music* 31/3, 179–92.

Chua, D. (1999) *Absolute Music and the Construction of Meaning*, Cambridge, Cambridge University Press.

—— (2001) 'Vincenzo Galilei, Modernity and the Division of Nature', in S. Clark and A. Rehding (eds), *Music Theory and Natural Order: From the Renaissance to the Early Twentieth Century*, Cambridge, Cambridge University Press.

—— (2011) 'Listening to the Self: *The Shawshank Redemption* and the Technology of Music', *19th-Century Music* 34/3, 341–55.

Citron, M. (1993) *Gender and the Musical Canon*, Cambridge, Cambridge University Press.

—— (2000) *Opera on Screen*, New Haven, CT and London, Yale University Press.

—— (2005) 'Subjectivity in the Opera Films of Jean-Pierre Ponnelle', *Journal of Musicology* 22/2, 203–40.

—— (2010) *When Opera Meets Film*, Cambridge, Cambridge University Press.

Cizmic, M. (2008) 'Transcending the Icon: Spirituality and Postmodernism in Arvo Pärt's *Tabula Rasa* and *Spiegel im Spiegel*', *Twentieth-Century Music* 5/1, 45–78.

—— (2012) *Performing Pain: Music and Trauma in Eastern Europe*, Oxford and New York, Oxford University Press.

—— (2015) 'The Vicissitudes of Listening: Music, Empathy and Escape in Lars von Trier's *Breaking the Waves*', *Music, Sound, and the Moving Image* 9/1. Available at: http://online. liverpooluniversitypress.co.uk/doi/pdf/10.3828/msmi.2015.1.

Clark, C. (2009) *Haydn's Jews: Representation and Representation on the Operatic Stage*, Cambridge: Cambridge University Press.

Clark, D. (2008) *Supersizing the Mind: Embodiment, Action, and Cognitive Extension*, Oxford and New York, Oxford University Press.

Clark, S. (2002) 'Schubert, Theory and Analysis', *Music Analysis* 21/2, 209–44.

—— (2011) *Analyzing Schubert*, Cambridge, Cambridge University Press.

Clark, S. and Leach, E. (eds) (2005) *Citation and Authority in Medieval and Renaissance Musical Culture: Learning from the Learned. Essays in Honour of Margaret Bent*, Woodbridge, Boydell and Brewer.

Clark, S. and Rehding, A. (eds) (2001) *Music Theory and Natural Order: From the Renaissance to the Early Twentieth Century*, Cambridge, Cambridge University Press.

Clarke, D. (1993) 'Tippett in and out of "Those Twentieth Century Blues": The Context and Significance of an Autobiography', *Music & Letters* 74/3, 399–411.

—— (1996) 'Language Games', The Musical Times 137, 5–10.

—— (2001) *The Music and Thought of Michael Tippett: Modern Times and Metaphysics*, Cambridge, Cambridge University Press.

—— (2007a) 'Beyond the Global Imaginary: Decoding BBC Radio 3's *Late Junction*', *Radical Musicology* 2. Available at: http://www.radical-musicology.org.uk/2007/Clarke.htm.

—— (2007b) 'Elvis and Darmstadt, or: Twentieth-Century Music and the Politics of Cultural Pluralism', *Twentieth-Century Music* 4/1, 3–45.

—— (2011) 'Between Hermeneutics and Formalism: The Lento from Tippett's Concerto for Orchestra (Or: Music Analysis after Lawrence Kramer)', *Music Analysis* 30/2–3, 309–59.

—— (2013) 'Different Resistances: A Comparative View of Indian and Western Classical Music in the Modern Era', *Contemporary Music Review* 32/2–3, 175–200.

—— (2014) 'On Not Losing Heart: A Response to Savage and Brown's "Toward a New Comparative Musicology"', *Analytical Approaches to World Music* 3/2, 1–14 [online]. Available at: http://www.aawmjournal.com/articles/2014b/Clarke_AAWM_Vol_3_2.pdf.

Clarke, D. and Clarke, E. (eds) (2011) *Music and Consciousness: Philosophical, Psychological, and Cultural Perspectives*, Oxford and New York, Oxford University Press.

Clarke, E.F. (1995) 'Expression in Performance: Generativity, Perception, Semiosis', in J. Rink (ed.), *The Practice of Performance*, Cambridge, Cambridge University Press.

—— (1999) 'Subject-Position and the Specification of Invariants in Music by Frank Zappa and P.J. Harvey', *Music Analysis* 18/3, 347–74.

—— (2005) *Ways of Listening: An Ecological Approach to the Perception of Musical Meaning*, Oxford and New York, Oxford University Press.

—— (2011) 'Music Perception and Music Consciousness', in D. Clarke and E. Clarke (eds), *Music and Consciousness: Philosophical, Psychological, and Cultural Perspectives*, Oxford and New York, Oxford University Press.

—— (2013) 'Music, Space and Subjectivity', in Georgina Born (ed.), *Music, Sound and Space*, Cambridge, Cambridge University Press.

Clarke, E. and Cook, N. (eds) (2004) *Empirical Musicology: Aims, Methods, Prospects*, Oxford and New York, Oxford University Press.

Clarke, E., Dibben, N. and Pitts, S. (2010) *Music and Mind in Everyday Life*, Oxford and New York, Oxford University Press.

Clarke, E., Doffman, M. and Lim, L. (2013) 'Distributed Creativity and Ecological Dynamics: A Case Study of Liza Lim's "Tongue of the Invisible"', *Music and Letters* 94/4, 628–63.

Clayton, M. and Zon, B. (eds) (2007) *Music and Orientalism in the British Empire, 1780s to 1940s: Portrayal of the East*, Aldershot, Ashgate.

Clément, C. (1988) *Opera, or the Undoing of Women*, trans. B. Wing, Minneapolis, University of Minnesota Press.

Clifford, J. (1988) 'On Orientalism', in *The Predicament of Culture: Twentieth-Century Ethnography, Literature and Art*, Cambridge, MA and London, Harvard University Press.

Cloonan, M. and Garofalo, R. (eds) (2003) *Policing Pop*, Philadelphia, Temple University Press.

Cobussen, M. and Nielsen, N. (2012) *Music and Ethics*, Farnham, Ashgate.

Cochrane, T. (2010) 'Using the Persona to Express Complex Emotions in Music', *Music Analysis* 29/1–2–3, 264–75.

Cochrane, T., Fantini, B. and Scherer, K. (eds) (2013) *The Emotional Power of Music*, Oxford and New York, Oxford University Press.

Code, D. (2014) 'Don Juan in Nadsat: Kubrick's Music for *A Clockwork Orange*', *Journal of the Royal Musical Association* 139/2, 339–86.

Cohen, B. (2012) *Stefan Wolpe and the Avant-Garde Diaspora*, Cambridge, Cambridge University Press.

—— (2014) 'Limits of National History: Yoko Ono, Stefan Wolpe, and Dilemmas of Cosmopolitanism', *Musical Quarterly* 97/2, 181–237.

Cohen, D. (2001) 'The "Gift of Nature": Musical "Instinct" and Musical Cognition in Rameau', in S. Clark and A. Rehding, *Music Theory and Natural Order from the Renaissance to the Early Twentieth-Century*, Cambridge, Cambridge University Press.

Cohen, S. (1991) *Rock Culture in Liverpool: Popular Music in the Making*, Oxford and New York, Oxford University Press.

—— (2012) 'Bubbles, Tracks, Borders and Lines: Mapping Music and Urban Landscape', *Journal of the Royal Musical Association* 137/1, 135–70.

Cohn, R. (1998) 'Introduction to Neo-Riemannian Theory: A Survey and Historical Perspective', *Journal of Music Theory* 42/2, 167–80.

—— (2011) 'Tonal Pitch Space and the (Neo-)Riemannian *Tonnetz*', in E. Gollin and A. Rehding (eds), *The Oxford Handbook of Neo-Riemannian Music Theories*, Oxford and New York, Oxford University Press.

—— (2012a) *Audacious Euphony: Chromaticism and the Triad's Second Nature*, Oxford and New York, Oxford University Press.

—— (2012b) 'Peter, the Wolf, and the Hexatonic Uncanny', in F. Wörner, U. Scheideler and P. Rupprecht (eds), *Tonality 1900–1950: Concept and Practice*, Stuttgart, Franz Steiner Verlag.

Cohn, R. and Dempster, D. (1992) 'Hierarchical Unity, Plural Unities: Toward a Reconciliation', in K. Bergeron and P. Bohlman (eds), *Disciplining Music: Musicology and its Canons*, Chicago and London, University of Chicago Press.

Collin, M. (2004) *This is Serbia Calling: Rock'n'Roll Radio and Belgrade's Underground Resistance*, London, Serpent's Tail.

Collins, D. (2005) 'A Synthesis Process Model of Creative Thinking in Music Composition', *Psychology of Music* 33/2 (2005), 193–216.

—— (ed.) (2012) *The Act of Musical Composition: Studies in the Creative Process*, Farnham, Ashgate.

Colton, L. and Haworth, C. (eds) (2015) *Gender, Age and Musical Creativity*, Farnham, Ashgate.

Cone, E.T. (1968) 'Stravinsky: The Progress of a Method', in B. Boretz and E.T. Cone(eds), *Perspectives on Schoenberg and Stravinsky*, Princeton, NJ, Princeton University Press.

—— (1974) *The Composer's Voice*, Berkeley and London, University of California Press.

Cook, N. (1987) 'The Perception of Large-Scale Tonal Closure', *Music Perception* 5/1, 197–205.

—— (1993) *Beethoven: Symphony No. 9*, Cambridge, Cambridge University Press.

—— (1996) *Analysis Through Composition: Principles of the Classical Style*, Oxford and New York, Oxford University Press.

—— (1998a) Music: *A Very Short Introduction*, Oxford and New York, Oxford University Press.

—— (1998b) *Analysing Musical Multimedia*, Oxford and New York, Oxford University Press.

—— (2001) 'Theorizing Musical Meaning', *Music Theory Spectrum* 23/2, 170–95.

—— (2006) 'Alternative Realities: A Reply to Richard Taruskin', *19th-Century Music* 30/2, 205–08.

—— (2007) *The Schenker Project: Culture, Race, and Music Theory in Fin-de-siècle Vienna*, Oxford and New York, Oxford University Press.

—— (2008) 'We Are All Ethnomusicologists Now', in H. Stobart (ed.), *The New (Ethno) Musicologies*, Lanham, MD, Scarecrow Press.

—— (2015) *Beyond the Score: Music as Performance*, Oxford and New York, Oxford University Press.

Cook, N. and Clarke, E. (2004) 'Introduction: What is Empirical Musicology?', in E. Clarke and N. Cook (eds), *Empirical Musicology: Aims, Methods, Prospects*, Oxford and New York, Oxford University Press.

Cook, N. and Dibben, N. (2001) 'Musicological Approaches to Emotion', in P. Juslin and J.A. Sloboda (eds), *Music and Emotion: Theory and Research*, Oxford and New York, Oxford University Press.

Cook, N. and Everist, M. (1999) *Rethinking Music*, Oxford and New York, Oxford University Press.

Cook, N. and Pople, A. (eds) (2004) *The Cambridge History of Twentieth Century Music*, Cambridge, Cambridge University Press.

Cook, N., Clarke, E., Leech-Wilkinson, D. and Rink, J. (eds) (2009) *The Cambridge Companion to Recorded Music*, Cambridge, Cambridge University Press.

Cooke, D. (1959) *The Language of Music*, Oxford and New York, Oxford University Press.

Cooke, M. (2008) *A History of Film Music*, Cambridge, Cambridge University Press.

—— (ed.) (2010) *The Hollywood Film Music Reader*, Oxford and New York, Oxford University Press.

Cooper, B. (2013) 'New Work on Beethoven's Sketchbooks – And a New Work in Them', *Journal of the Royal Musical Association* 138/1, 175–85.

Cooper, D. (2009) *The Musical Traditions of Northern Ireland and its Diaspora: Community and Conflict*, Farnham, Ashgate.

Cope, D. (2012) 'Rules, Tactics and Strategies for Composing Music', in D. Collins (ed.), *The Act of Musical Composition: Studies of the Creative Process*, Farnham, Ashgate.

Corbett, J. (2000) 'Experimental Oriental: New Music and Other Others', in G. Born and D. Hesmondhalgh (eds), *Western Music and its Others*, Berkeley and London, University of California Press.

Corbin, A. (1998) *Village Bells: Sound and Meaning in the Nineteenth-Century French Countryside*, New York, Columbia University Press.

Cormac, J. (2013) 'Liszt, Language, and Identity: A Multinational Chameleon', *19th-Century Music* 36/3, 231–47.

Covach, J. (1997) 'Jazz-Rock, "Close to the Edge", and the Boundaries of Style', in J. Covach and G.M. Boone (eds), *Understanding Rock: Essays in Musical Analysis*, Oxford and New

York, Oxford University Press.

—— (2000) 'Jazz-Rock? Rock-Jazz? Stylistic Crossover in Late-1970s American Progressive Rock', in W. Everett (ed.), *Expression in Pop-Rock Music: A Collection of Critical and Analytical Essays*, New York and London, Garland.

Cox, A. (2011) 'Embodying Music: Principles of the Mimetic Hypothesis', *Music Theory Online* 17/2. Available at: http://www.mtosmt.org/issues/mto.11.17.2/mto.11.17.2.cox.html.

Cox, C. and Warner, D. (eds) (2004) *Audio Culture: Readings in Modern Music*, New York and London, Continuum.

Coyle, M. (2002) 'Hijacked Hits and Antic Authenticity', in R. Beebe, D. Fulbrook and B. Saunders (eds), *Rock Over the Edge: Transformations in Popular Music Culture*, Durham, NC and London, Duke University Press.

Crawford, J.C. and Crawford, D.L. (1993) *Expressionism in Twentieth-Century Music*, Bloomington, Indiana University Press.

Cross, I. (2001) 'Music, Mind and Evolution', *Psychology of Music* 29/1, 95–102.

Crozier, R. (1998) 'Music and Social Influence', in D.J. Hargreaves and A.C. North (eds), *The Social Psychology of Music*, Oxford and New York, Oxford University Press.

Csikszentmihalyi, M. (2013) *Creativity: The Psychology of Discovery and Invention*, London, Harper Perennial.

Culler, J. (1983) *On Deconstruction: Theory and Criticism after Structuralism*, London and New York, Routledge.

Cumming, N. (1994) 'Metaphor in Roger Scruton's Aesthetics of Music', in A. Pople (ed.), *Theory, Analysis and Meaning in Music*, Cambridge, Cambridge University Press.

—— (2000) *The Sonic Self: Musical Subjectivity and Signification*, Bloomington, Indiana University Press.

Currie, J. (2009) 'Music After All', *Journal of the American Musicological Society* 62/1, 145–203.

—— (2011) 'Music and Politics', in T. Gracyk and A. Kania (eds), *The Routledge Companion to Philosophy and Music*, London and New York, Routledge.

—— (2012a) *Music and the Politics of Negation*, Bloomington, Indiana University Press.

—— (2012b) 'Forgetting (Edward Said)', in *Music and the Politics of Negation*, Bloomington, Indiana University Press.

Curry, B. (2010) 'Musical Semiotics in Action: Applying and Debating Hatten's Semiotics in a Musico-Dramatic Context', *Studies in Musical Theatre* 4/1, 53–65 [online]. Available at: http://www.intellectbooks.co.uk/journals/view-issue,id=1859/.

—— (2011) *Reading Conventions, Interpreting Habits: Peircian Semiotics in Music*, PhD thesis, Cardiff University.

—— (2012a) 'Time, Subjectivity and Contested Signs: Developing Monelle's Application of Peirce's 1903 Typology to Music', in E. Sheinberg (ed.), *Music Semiotics: A Network of Significations*, Aldershot, Ashgate.

—— (2012b) 'Resituating the Icon: David Osmond-Smith's Contribution to Music Semiotics', *Twentieth-Century Music* 9/1–2, 177–200.

Curtin, A. (2014) *Avant-Garde Theatre Sound: Staging Sonic Modernity*, New York, Palgrave Macmillan.

Cusic, D. (2005) 'In Defense of Cover Songs', *Popular Music and Society* 28/2, 171–7.

Cusick, S.G. (1993) 'Gendering Modern Music: Thoughts on the Monteverdi–Artusi Controversy', *Journal of the American Musicological Society* 46/1, 1–25.

—— (1999a) 'On Musical Performances of Gender and Sex', in E. Barkin and L. Hamessley (eds), *Audible Traces: Gender, Identity, and Music*, Zurich, Carciofoli Verlagshaus.

—— (1999b) 'Gender, Musicology, and Feminism', in N. Cook and M. Everist (eds), *Rethinking Music*, Oxford and New York, Oxford University Press.

—— (2006) 'Music as Torture/Music as Weapon', *Transcultural Music Review* 10. Available at: http://www.sibetrans.com/trans/trans10/cusick_eng.htm.

—— (2008a) '"You Are in a Place That is Out of the World . . . ": Music in the Detention Camps of the "Global War on Terror"', *Journal of the Society for American Music* 2/1, 1–26.

—— (2008b) 'Musicology, Torture, Repair', *Radical Musicology*, 3. Available at: http://www.radical-musicology.org.uk/2008.htm.

Dahlhaus, C. (1982) *Esthetics of Music*, trans. W. Austin, Cambridge, Cambridge University Press.

—— (1983a) *Foundations of Music History*, trans. J.B. Robinson, Cambridge, Cambridge University Press.

—— (1983b) *Analysis and Value Judgement*, trans. S. Levarie, New York, Pendragon Press.

—— (1985) *Realism in Nineteenth Century Music*, trans. M. Whittall, Cambridge, Cambridge University Press.

—— (1987) 'New Music and the Problem of Musical Genre', in *Schoenberg and the New Music*, trans. D. Puffett and A. Clayton, Cambridge, Cambridge University Press.

—— (1989a) *The Idea of Absolute Music*, trans. J.B. Robinson, Cambridge, Cambridge University Press.

—— (1989b) *Between Romanticism and Modernism*, trans. M. Whittall, Berkeley and London, University of California Press.

—— (1989c) *Nineteenth Century Music*, trans. J.B. Robinson, Berkeley and London, University of California Press.

Dale, C. (2003) *Music Analysis in Britain in the Nineteenth and Early Twentieth Centuries*, Aldershot, Ashgate.

Damasio, A. (2003) *The Feeling of What Happens: Body and Emotion in the Making of Consciousness*, New York, Harcourt.

Dame, J. (1994) 'Unveiled Voices: Sexual Difference and the Castrato', in P. Brett, E. Wood and, G.C. Thomas (eds), *Queering the Pitch: The New Gay and Lesbian Musicology*, London and New York, Routledge.

Dart, T. (1967) *The Interpretation of Music*, London, Hutchinson.

Darwin, C. (2009) *The Expression of the Emotions in Man and Animals*, London and New York, Penguin.

Daughtry, M. (2013) 'Acoustic Palimpsests and the Politics of Listening', *Music and Politics* 7/1 [online]. Available at: http://quod.lib.umich.edu/m/mp/9460447.0002.1*?rgn=full+text.

—— (2015) *The Amplitude of Violence: Confronting the Sounds of Wartime Iraq*, Oxford and New York, Oxford University Press.

Daverio, J. (1993) *Nineteenth-Century Music and the German Romantic Ideology*, New York, Schirmer.

Davidson, A. (2004) 'Music As Social Behaviour', in E. Clarke and N. Cook (eds), *Empirical Musicology: Aims, Methods, Prospects*, Oxford and New York, Oxford University Press.

Davidson, J.W. (1993) 'Visual Perception of Performance Manner in the Movements of Solo Musicians', *Psychology of Music* 21, 103–13.

Davies, S. (1988) 'Transcription, Authenticity and Performance', *British Journal of Aesthetics* 28, 216–27.

Davis, N. (2012) 'Inside/Outside the Klein Bottle', *Music, Sound and the Moving Image* 6/1, 9–20.

Davison, A. (2004) *Hollywood Theory, Non-Hollywood Practice: Cinema Soundtracks in the 1980s and 1990s*, Aldershot, Ashgate.

—— (2012) 'Workers' Rights and Performing Rights: Cinema Music and Musicians Prior to Synchronized Sound', in J. Brown and A. Davison (eds), *The Sounds of the Silents in Britain*, Oxford and New York, Oxford University Press.

—— (2013) 'Title Sequences for Contemporary Television Serials', in C. Gorbman, J. Richardson and C. Vernallis (eds), *The Oxford Handbook of New Audiovisual Aesthetics*, Oxford and New York, Oxford University Press.

Day, G. (2001) *Class*, London and New York, Routledge.

de Clercq, T. and Temperley, D. (2011) 'A Corpus Analysis of Rock Harmony', *Popular Music* 30/1, 47–70.

de Saussure, F. (1983) *Course in General Linguistics*, trans. R. Harris, eds C. Bally and A. Sechehaye, London, Duckworth.

Deathridge, J. (1991) 'Germany: The "Special Path"', in J. Samson (ed.), *The Late Romantic Era: From the Mid-19th Century to World War I*, London, Macmillan.

—— (2008) *Wagner Beyond Good and Evil*, Berkeley and London, University of California Press.

Deaville, J. (ed.) (2011) *Music in Television: Channels of Listening*, London and New York, Routledge.

Deeming, H. (2013) 'Music and Contemplation in the Twelfth-Century *Dulcis Jesu memoria*', *Journal of the Royal Musical Association* 139/1, 1–39.

Deeming, H. and Leach, E. (eds) (2015) *Manuscripts and Medieval Song Inscription,*

Performance, Context, Cambridge, Cambridge University Press.

DeFord, R.I. (2015) *Tactus, Mensuration and Rhythm in Renaissance Music*, Cambridge, Cambridge University Press.

Deleuze, G. and Guattari, F. (2004) *A Thousand Plateaus: Capitalism and Schizophrenia*, London, Continuum.

Deliège, I. and Davidson, J.W. (eds) (2011) *Music and the Mind: Essays in Honour of John Sloboda*, Oxford and New York, Oxford University Press.

Deliège, I. and Wiggins, A. (2006) *Musical Creativity: Multidisciplinary Research in Theory and Practice*, Hove and New York, Psychology Press.

Dell'Antonio, A. (ed.) (2004) *Beyond Structural Listening?: Postmodern Modes of Hearing*, Berkeley and London, University of California Press.

Demers, J. (2010) *Listening through the Noise: The Aesthetics of Experimental Music*, Oxford and New York, Oxford University Press.

Denning, M. (2004) *Culture in the Age of Three Worlds*, London and New York, Verso.

Dennis, D.B. (1996) *Beethoven in German Politics, 1870–1989*, New Haven, CT and London, Yale University Press.

DeNora, T. (1997) *Beethoven and the Construction of Genius: Musical Politics in Vienna, 1792–1803*, Berkeley and London, University of California Press.

—— (2000) *Music in Everyday Life*, Cambridge, Cambridge University Press.

—— (2011) 'Practical Consciousness and Social Relation in *MusEcological* Perspective', in D. Clarke and E. Clarke (eds), *Music and Consciousness: Philosophical, Psychological, and Cultural Perspectives*, Oxford and New York, Oxford University Press.

Derrida, J. (1976) *Of Grammatology*, trans. G.C. Spivak, Baltimore, Johns Hopkins University Press.

—— (1978) *Writing and Difference*, trans. A. Bass, London and New York, Routledge.

—— (1981) *Positions*, trans. A. Bass, Chicago and London, University of Chicago Press.

Deutsch, C. (2013) '*Antico or Moderno*? Reception of Gesualdo's Madrigals in the Early Seventeenth Century', *Journal of Musicology* 30/1, 28–48.

Deutsch, D. (ed.) (1982) *The Psychology of Music*, New York and London, Academic Press.

DeVeaux, S. (1997) *The Birth of Bebop: A Social and Musical History*, Berkeley and London, University of California Press.

Dibben, N. (1999) 'Representations of Femininity in Popular Music', *Popular Music* 18/3, 331–55.

—— (2001) 'Pulp, Pornography and Spectatorship: Subject Matter and Subject Position in Pulp's *This is Hardcore*', *Journal of the Royal Musical Association* 126/1, 83–106.

—— (2002a) 'Gender Identity and Music', in R. MacDonald, D. Hargreaves and D. Miell (eds), *Musical Identities*, Oxford and New York, Oxford University Press.

—— (2002b) 'Psychology of Music', in A. Latham (ed.), *The Oxford Companion to Music*, Oxford and New York, Oxford University Press.

—— (2006) 'Subjectivity and the Construction of Emotion in the Music of Björk', *Music Analysis* 25/1-2, 171–97.

Dibelius, U. (1966) *Moderne Musik I: 1945–65*, Munich, Piper.

—— (1988) *Moderne Musik II: 1965–85*, Munich, Piper.

Dickinson, K. (2008) *Off Key: When Film and Music Don't Work Together*, Oxford and New York, Oxford University Press.

Dillon, E. (2002) *Medieval Music-making and the Roman De Fauvel*, Cambridge, Cambridge University Press.

—— (2012) *The Sense of Sound: Musical Meaning in France, 1260–1330*, Oxford and New York, Oxford University Press.

Dixon, T. (2003) *From Passions to Emotions: The Creation of a Secular Psychological Category*, Cambridge, Cambridge University Press.

Doane, M. (1980) 'The Voice in the Cinema: The Articulation of Body and Space', *Yale French Studies* 60, 33–50.

Dockwray, R. and Moore, A. (2010) 'Configuring the Sound-box 1965–1972', *Popular Music* 29/2, 181–97.

Doctor, J.R. (1999) *The BBC and Ultra-Modern Music, 1922–1936: Shaping a Nation's Tastes*, Cambridge, Cambridge University Press.

Dodds, S. and Cook, S. (eds) (2013) *Bodies of Sound: Studies Across Popular Music and Dance*, Farnham, Ashgate.

Doffman, M. (2011) 'Jammin' an Ending: Creativity, Knowledge, and Conduct Among Jazz Musicians', *Twentieth-Century Music* 8/2, 203–25.

Donin, N. (2009) 'Genetic Criticism and Cognitive Anthropology: A Reconstruction of Philippe Leroux's Compositional Process for *Voi(rex)*', in W. Kinderman and J. Jones (eds), *Genetic Criticism and the Creative Process: Essays from Music, Literature, and Theater*, Rochester, NY, University of Rochester Press.

Donington, R. (1984) *Wagner's 'Ring' and its Symbols*, London, Faber and Faber.

Donnelly, K. (ed.) (2001) *Film Music: Critical Approaches*, Edinburgh, Edinburgh University Press.

Dosse, F. (1997) *History of Structuralism Vol. 1: The Rising Sign, 1945–1966*, trans.D. Glassman, Minneapolis, University of Minnesota Press.

Doty, A. (1993) *Making Things Perfectly Queer: Interpreting Mass Culture*, Minneapolis, University of Minnesota Press.

Downes, S. (2007) 'Musical Languages of Love and Death: Mahler's Compositional Legacy', in J. Barham (ed.), *The Cambridge Companion to Mahler*, Cambridge, Cambridge University Press.

—— (2010) *Music and Decadence in European Modernism: The Case of Central and Eastern Europe*, Cambridge, Cambridge University Press.

—— (2013) *After Mahler: Britten, Weill, Henze and Romantic Redemption*, Cambridge,

Cambridge University Press.

—— (ed.) (2014a) *Aesthetics of Music: Musicological Perspectives*, London and New York, Routledge.

—— (2014b) 'Beautiful and Sublime', in S. Downes (ed.), *Aesthetics of Music: Musicological Perspectives, Abingdon* and New York, Routledge.

Doyle, P. (2005) *Echo and Reverb: Fabricating Space in Popular Music Recording, 1900–1960*, Middletown, CT, Wesleyan University Press.

Drabkin, W. (2005) 'Schenker's "Decline": An Introduction', *Music Analysis* 24/1–2, 3–31.

Draughon, F. (2003) 'Dance of Decadence: Class, Gender, and Modernity in the Scherzo of Mahler's Ninth Symphony', *Journal of Musicology* 20/3, 388–413.

Drott, E. (2009) 'Spectralism, Politics and the Post-Industrial Imagination', in B. Heile (ed.), *The Modernist Legacy: Essays on New Music*, Farnham, Ashgate.

—— (2011) *Music and the Elusive Revolution: Cultural Politics and Political Culture in France, 1968–1981*, Berkeley and London, University of California Press.

—— (2013) 'The End(s) of Genre', *Journal of Music Theory* 57/1, 1–45.

Duff, D. (2000) *Modern Genre Theory*, Harlow, Pearson Education.

Dunsby, J. and Whittall, A. (1988) *Music Analysis in Theory and Practice,* London, Faber and Faber.

During, S. (ed.) (1993) *The Cultural Studies Reader*, London and New York, Routledge.

Dyson, F. (2009) *Sounding New Media: Immersion and Embodiment in the Arts and Culture*, Berkeley, and London, University of California Press.

Eagleton, T. (1991) *Ideology: An Introduction*, London and New York, Verso.

—— (1996) *Literary Theory*, Oxford, Basil Blackwell.

—— (2000) *The Idea of Culture,* Oxford, Basil Blackwell.

Eagleton, T. and Milne, D. (eds) (1996) *Marxist Literary Theory*, Oxford, Basil Blackwell.

Eco, U. (1977) *A Theory of Semiotics*, London, Macmillan.

—— (1985) *Reflections on the Name of the Rose*, trans. W. Weaver, London, Secker & Warburg.

—— (1989) *The Open Work*, trans. A. Cancosni, Cambridge, MA, and London, Harvard University Press.

—— (1992) *Interpretation and Overinterpretation*, Cambridge, Cambridge University Press.

—— (1994) *The Limits of Interpretation*, Bloomington, Indiana University Press.

Edelman, G. (2005) *Wider than the Sky: A Revolutionary View of Consciousness*, London, Penguin Books.

Edwards, J. (2012) '"Silence By My Noise": An Ecocritical Aesthetic of Noise in Japanese Traditional Sound Culture and the Sound Art of Akita Masami', *Green Letters: Studies in Ecocriticism* 15/1, 89–102.

Eichner, B. (2012) *History in Mighty Sounds: Musical Constructions of German National Identity 1848–1914*, Woodbridge, Boydell and Brewer.

Eisenberg, E. (1988) *The Recording Angel: Music, Records and Culture from Aristotle to Zappa*, London, Pan Books.

Eliot, T.S. (1975) *Selected Prose of T.S. Eliot*, ed. F. Kermode, London, Faber and Faber.

Ellis, K. (1995) *Music Criticism in Nineteenth-Century France: La Revue et Gazette Musicale de Paris, 1834–1880*, Cambridge, Cambridge University Press.

—— (2005) *Interpreting the Musical Past: Early Music in Nineteenth-Century France*, Oxford and New York, Oxford University Press.

Elsdon, P. (2013) *Keith Jarrett's The Köln Concert*, Oxford and New York, Oxford University Press.

Engh, B. (1993) 'Loving It: Music and Criticism in Roland Barthes', in R. Solie (ed.), *Musicology and Difference: Gender and Sexuality in Music Scholarship*, Berkeley and London, University of California Press.

—— (1999) 'After "His Master's Voice"', *New Formations* 38, 54–63.

Epstein, D. (1979) *Beyond Orpheus: Studies in Musical Structure*, Cambridge, MA, MIT Press.

Eriksen, T.H. (1993) *Ethnicity and Nationalism: Anthropological Perspectives*, London, Pluto Press.

Erikson, E. (1968) *Identity: Youth and Crisis*, London, Faber and Faber.

Erlmann, V. (ed.) (2004) *Hearing Cultures: Essays on Sound, Listening and Modernity*, Oxford, Berg.

—— (2010) *Reason and Resonance: A History of Modern Aurality*, Cambridge, MA, MIT Press.

Everett, W. (1985) 'Text-Painting in the Foreground and Middleground of Paul McCartney's Beatles Song "She's Leaving Home": A Musical Study of Psychological Conflict', *In Theory Only* 9, 5–13.

—— (1999) *The Beatles as Musicians: Revolver through the Anthology*, Oxford and New York, Oxford University Press.

—— (2009) *Foundations of Rock: From 'Blue Suede Shoes' to 'Suite: Judy Blue Eyes'*, Oxford and New York, Oxford University Press.

Everett, Y. and Lau, F. (eds) (2004) *Locating East Asia in Western Art Music*, Middletown, CT, Wesleyan University Press.

Everist, M. (1996) 'Meyerbeer's *Il crociato in Egitto: mélodrame*, Opera, Orientalism', *Cambridge Opera Journal* 8/3, 215–50.

—— (1999) 'Reception Theories, Canonic Discourses, and Musical Value', in N. Cook and M. Everist (eds), *Rethinking Music*, Oxford and New York, Oxford University Press.

—— (2009) 'Review of Taruskin (2005) *The Oxford History of Western Music*', *Journal of the American Musicological Society* 62/3, 699–720.

—— (2014) 'The Music of Power: Parisian Opera and the Politics of Genre, 1806–1864', *Journal of the American Musicological Society* 67/3, 685–734.

Fabbri, F. (1982) 'A Theory of Musical Genres: Two Applications', in D. Horn and P. Tagg

(eds), *Popular Music Perspectives*, Exeter, International Association for the Study of Popular Music.

Fairclough, N. (2003) *Analysing Discourse: Textual Analysis for Social Research*, London and New York, Routledge.

—— (2006) *Language and Globalization*, London and New York, Routledge.

Fanon, F. (1967) *Black Skin, White Masks*, New York, Grove Press.

Fauser, A. (2005) *Musical Encounters at the 1889 Paris World's Fair*, Rochester, NY, University of Rochester Press.

—— (2013) *Sounds of War: Music in the United States During World War II*, Oxford and New York, Oxford University Press.

Feld, S. (1984) 'Sound Structure as Social Structure', *Ethnomusicology* 28, 383–409.

—— (1990) *Sound and Sentiment: Birds, Weeping, Poetics, and Song in Kaluli Expression*, Philadelphia, University of Pennsylvania Press.

Fenlon, I. (ed.) (1989) *The Renaissance: From the 1470s to the End of the 16th Century*, London, Macmillan.

Fenton, S. (1999) *Ethnicity: Racism, Class and Culture*, Basingstoke, Macmillan.

Fink, R. (1998) 'Desire, Repression and Brahms's First Symphony', in A. Krims (ed.), *Music/ Ideology: Resisting the Aesthetic*, Amsterdam, G & B Arts International.

—— (1999) 'Going Flat: Post-Hierarchical Music Theory and the Musical Surface', in N. Cook and M. Everist (eds), *Rethinking Music*, Oxford and New York, Oxford University Press.

—— (2004) 'Beethoven Antihero: Sex, Violence, and the Aesthetics of Failure, or Listening to the Ninth Symphony as Postmodern Sublime', in A. Dell'Antonio (ed.), *Beyond Structural Listening? Postmodern Modes of Hearing*, Berkeley and London, University of California Press.

—— (2005a) *Repeating Ourselves: American Minimal Music as Cultural Practice*, Berkeley and London, University of California Press.

—— (2005b) '*Klinghoffer* in Brooklyn Heights', *Cambridge Opera Journal* 17/2, 173–213.

—— (2011) 'Goal-Directed Soul? Analyzing Rhythmic Teleology in African American Popular Music', *Journal of the American Musicological Society* 64/1, 179–238.

Finnegan, R. (2007) *The Hidden Musicians: Music-Making in an English Town*, Middletown, CT, Wesleyan University Press.

Fisher, A. (2014) *Music, Piety, and Propaganda: The Soundscapes of Counter-Reformation Bavaria*, Oxford and New York, Oxford University Press.

Fitch, F. and Kiel, J. (eds) (2011) *Essays on Renaissance Music in Honour of David Fallows: Bon jour, bon mois, et bonne estreene*, Woodbridge, Boydell and Brewer.

Fleeger, J. (2014) *Mismatched Women: The Siren's Song Through the Machine*, Oxford and New York, Oxford University Press.

Flinn, C. (1992) *Strains of Utopia: Gender, Nostalgia, and Hollywood Film Music*, Princeton,

NJ, Princeton University Press.

Floyd, S.A. (1995) *The Power of Black Music: Interpreting its History from Africa to the United States*, Oxford and New York, Oxford University Press.

Forman, M. (2002) '"Keeping it Real"?: African Youth Identities, and Hip Hop', in R. Young (ed.), *Critical Studies 19: Music, Popular Culture, Identities*, Amsterdam and New York, Rodopi.

Fornäs, J. (1995a) 'The Future of Rock: Discourses that Struggle to Define a Genre', *Popular Music* 14/1, 111–27.

—— (1995b) *Cultural Theory and Late Modernity*, London and Thousand Oaks, CA, Sage.

Forrest, L. (2000) 'Addressing Issues of Ethnicity and Identity in Palliative Care through Music Therapy Practice', in *Voices: A World Forum for Music Therapy*. Available at: https://normt.uib.no/index.php/voices/article/viewArticle/60/38.

Forte, A. (1973) *The Structure of Atonal Music*, New Haven, CT and London, Yale University Press.

—— (1978) *The Harmonic Organization of 'The Rite of Spring'*, New Haven, CT, and London Yale University Press.

—— (1986) 'Letter to the Editor in Reply to Richard Taruskin from Allen Forte', *Music Analysis* 5/2–3, 321–37.

—— (1996) *The American Popular Ballad of the Golden Era, 1924–50: A Study in Musical Design*, Princeton, NJ, Princeton University Press.

Forte, A. and Gilbert, S. (1982) *Introduction to Schenkerian Analysis*, New York, W. W. Norton.

Fosler-Lussier, D. (2007) *Music Divided: Bartók's Legacy in Cold War Culture*, Berkeley and London, University of California Press.

Foucault, M. (1972) *The Archeology of Knowledge*, trans. A.M. Sheridan Smith, London and New York, Routledge.

Frampton, D. (2006) *Filmosophy*, London, Wallflower.

Franklin, P. (1997a) *The Life of Mahler*, Cambridge, Cambridge University Press.

—— (1997b) 'Kullervo's Problem – Kullervo's Story', in T. Jackson and V. Murtomäki (eds), *Sibelius Studies*, Cambridge, Cambridge University Press.

—— (2000) 'Modernism, Deception, and Musical Others: Los Angeles circa 1940', in G. Born and D. Hesmondhalgh (eds), *Western Music and its Others: Differences, Representation and Appropriation in Music*, Berkeley and London, University of California Press.

—— (2011) *Seeing Through Music: Gender and Modernism in Classic Hollywood Film Scores*, Oxford and New York, Oxford University Press.

—— (2014a) *Reclaiming Late-Romantic Music: Singing Devils and Distant Sounds*, Berkeley and London, University of California Press.

—— (2014b) 'Late-Romanticism Meets Classical Music at the Movies', in *Reclaiming Late-Romantic Music*, Oxford and New York, Oxford University Press.

Frigyesi, J. (1998) *Béla Bartók and Turn-of-the-Century Budapest*, Berkeley and London, University of California Press.

Frisch, W. (1984) *Brahms and the Principle of Developing Variation*, Berkeley and London, University of California Press.

Frith, S. (1996) *Performing Rites: On the Value of Popular Music*, Oxford and New York, Oxford University Press.

—— (2000) 'The Discourse of World Music', in G. Born and D. Hesmondhalgh (eds), *Western Music and its Others: Differences, Representation and Appropriation in Music*, Berkeley and London, University of California Press.

Frith, S. and McRobbie, A. (1990) 'Rock and Sexuality', in S. Frith and A. Goodwin (eds), *On Record: Rock, Pop and the Written Word*, London and New York, Routledge.

Frogley, A. (1996) 'Constructing Englishness in Music: National Character and the Reception of Ralph Vaughan Williams', in A. Frogley (ed.), *Vaughan Williams Studies*, Cambridge, Cambridge University Press.

—— (1997) 'Getting its History Wrong: English Nationalism and the Reception of Ralph Vaughan Williams', in T. Mäkelä (ed.), *Music and Nationalism in 20th-Century Great Britain and Finland*, Hamburg, von Bockel Verlag.

—— (2002) 'Salisbury, Hardy, and Bunyan: The Programmatic Origins of the Symphony', in *Vaughan Williams's Ninth Symphony*, Oxford and New York, Oxford University Press.

—— (2014) 'History and Geography: the Early Orchestral Works and the First Three Symphonies', in A. Frogley and A. Thompson (eds), *Cambridge Companion to Vaughan Williams*, Cambridge, Cambridge University Press.

Frolova-Walker, M. (2007) *Russian Music and Nationalism: From Glinka to Stalin*, New Haven, CT, and London, Yale University Press.

—— (2011) 'A Ukrainian Tune in Medieval France: Perceptions of Nationalism and Local Color in Russian Opera', *19th-Century Music* 35/2, 115–31.

Frühauf, T. and L.E. Hirsch (eds) (2014) *Dislocated Memories: Jews, Music, and Postwar German Culture*, Oxford and New York, Oxford University Press.

Fry, A. (2003) 'Beyond Le Boeuf: Interdisciplinary Rereadings of Jazz in France', *Journal of the Royal Musical Association* 128/1, 137–53.

—— (2014) *Paris Blues: African American Music and French Popular Culture, 1920–1960*, Chicago, Chicago University Press.

Fulcher, J. (ed.) (2011) *The Oxford Handbook of the New Cultural History of Music*, Oxford and New York, Oxford University Press.

Fuller, S. (1994) *The Pandora Guide to Women Composers – Britain and the United States, 1629–present*, London, Pandora.

—— (2013) '"Putting the BBC and T. Beecham to Shame": The Macnaghten–Lemare Concerts, 1931–7', *Journal of the Royal Musical Association* 138/2, 377–414.

Fuller, S. and Whitesell, L. (eds) (2002) *Queer Episodes in Music and Modern Identity*, Urbana

and Chicago, University of Illinois Press.

Gabbard, K. (2002) 'The Word Jazz', in M. Cooke and D. Horne (eds), *The Cambridge Companion to Jazz*, Cambridge, Cambridge University Press.

Gabrielsson, A. (2011a) 'The Relationship Between Musical Structure and Perceived Expression', in S. Hallam, I. Cross and M. Thaut (eds), *The Oxford Handbook of Music Psychology*, Oxford and New York, Oxford University Press.

—— (2011b) 'How Do Strong Experiences with Music Relate to Experiences in Everyday Listening to Music?', in I. Deliège and J.W. Davidson (eds), *Music and the Mind: Essays in Honour of John Sloboda*, Oxford and New York, Oxford University Press.

Gabrielsson, A. and Lindström, E. (2001) 'The Influence of Musical Structure on Emotional Expression', in P. Juslin and J. Sloboda, *Music and Emotion: Theory and Research*, Oxford and New York, Oxford University Press.

Gadamer, H. (2003) *Truth and Method*, trans. J. Weinsheimer and D.G. Marshall, New York and London, Continuum.

Gál, H. (2014) *Music Behind Barbed Wire: A Diary of Summer 1940*, trans. A. Fox and E. Fox-Gál, Woodbridge, Boydell and Brewer.

Gallope, M. (2011) 'Technicity, Consciousness, and Musical Objects', in D. Clarke and E. Clarke (eds), *Music and Consciousness: Philosophical, Psychological, and Cultural Perspectives*, Oxford and New York, Oxford University Press.

—— (2014) 'Why Was This Music Desirable? On a Critical Explanation of the Avant-Garde', *Journal of Musicology* 31/2, 199–230.

Gann, K. (2006) *Music Downtown: Writings from the Village Voice*, Berkeley and London, University of California Press.

Gardner, H. (1993) *Creating Minds: An Anatomy of Creativity Seen Through the Lives of Freud, Einstein, Picasso, Stravinsky, Eliot, Graham, and Gandhi*, New York, Basic Books.

Garnham, A. (2011) *Hans Keller and Internment: The Development of an Émigré Musician*, Woodbridge, Boydell and Brewer.

Garofalo, R. (2007) 'Pop Goes to War, 2001–2004: U.S. Popular Music after 9/11', in J. Ritter and J.M. Daughtry (eds), *Music in the Post-9/11 World*, London and New York, Routledge.

Garrard, G. (2004) *Ecocriticism*, London and New York.

Garratt, J. (2002) *Palestrina and the German Romantic Imagination*, Cambridge, Cambridge University Press.

—— (2010) *Music, Culture and Social Reform in the Age of Wagner*, Cambridge, Cambridge University Press.

—— (2014) 'Values and Judgements', in S. Downes (ed.), *Aesthetics of Music: Musicological Perspectives*, Abingdon and New York, Routledge.

Garrett, C.H. (2008) *Struggling to Define a Nation: American Music and the Twentieth Century*, Berkeley and London, University of California Press.

Garrioch, D. (2003) 'Sounds of the City: The Soundscape of Early Modern European Towns',

Urban History 30, 5–25.

Gates, H.L., Jr (1984) 'The Blackness of Blackness: A Critique of the Sign and the Signifying Monkey', in H.L. Gates Jr (ed.), *Black Literature and Literary Theory*, New York, Methuen.

—— (1988) *The Signifying Monkey: A Theory of Afro-American Literary Criticism*, Oxford and New York, Oxford University Press.

Gebhardt, N. (2001) *Going for Jazz: Musical Practices and American Ideology*, Chicago and London, University of Chicago Press.

Gelbart, M. (2012) 'Allan Ramsay, the Idea of "Scottish Music" and the Beginnings of "National Music" in Europe', *Eighteenth-Century Music* 9/1, 81–108.

Gendron, B. (1986) 'Theodor Adorno Meets the Cadillacs', in T. Modelski (ed.), *Studies in Entertainment: Critical Approaches to Mass Culture*, Minneapolis, University of Minnesota Press.

—— (2002) *Between Montmartre and the Mudd Club: Popular Music and the Avant-Garde*, Chicago and London, University of Chicago Press.

—— (2009) 'After the October Revolution: The Jazz Avant-Garde in New York, 1964–65', in R. Adlington (ed.), *Sound Commitments: Avant-Garde Music and the Sixties*, Oxford and New York, Oxford University Press.

Genette, G. (1983) *Narrative Discourse: An Essay in Method*, trans. J. Lewin, Ithaca, NY, Cornell University Press.

Gerbino, G. (2007) 'Skeptics and Believers: Music, Warfare, and the Political Decline of Renaissance Italy according to Francesco Bocchi', *Musical Quarterly* 90/3–4, 578–603.

—— (2009) *Music and the Myth of Arcadia in Renaissance Italy*, Cambridge, Cambridge University Press.

Gerhard, A. (1998) *The Urbanization of Opera: Music Theater in Paris in the Nineteenth Century*, Chicago, University of Chicago Press.

Ghuman, N. (2014) *Resonances of the Raj: India in the English Musical Imagination, 1897–1947*, Oxford and New York, Oxford University Press.

Gibson, E.J. (1966) *The Senses Considered as Perceptual Systems*, Boston, Houghton Mifflin.

—— (1979) *The Ecological Approach to Visual Perception*, Hillsdale, NJ, Lawrence Erlbaum.

Gienow-Hecht, J.C.E. (2010) 'Culture and the Cold War in Europe', in M.P. Leffler and O.A. Westad (eds), *The Cambridge History of the Cold War: Vol. 1 Origins*, Cambridge, Cambridge University Press.

Gilbert, J. and Pearson, E. (1999) *Discographies: Dance Music, Culture and the Politics of Sound*, London and New York, Routledge.

Gilbert, S. (2005) *Music in the Holocaust: Confronting Life in the Nazi Ghettos and Camps*, Oxford and New York, Oxford University Press.

Gilhooly, K.J. (1996) *Thinking: Directed, Undirected and Creative*, London, Academic Press.

Gill, J. (1995) *Queer Noises: Male and Female Homosexuality in Twentieth-Century Music*, London, Cassell.

Gillett, C. (1983) *The Sound of the City*, London, Souvenir Press.

Gilman, S.L. (1988) 'Strauss and the Pervert', in A. Groos and R. Parker (eds), *Reading Opera*, Princeton, NJ, Princeton University Press.

Gilroy, P. (1999) *The Black Atlantic: Modernity and Double Consciousness*, London and New York, Verso.

—— (2000) *Between Camps: Nations, Cultures and the Allure of Race*, London, Penguin.

Gittoes, G. (director) (2005) *Soundtrack to War* (DVD), Sydney: Australian Broadcasting Corporation.

Gloag, K. (1998) 'All You Need is Theory? The Beatles' Sgt. Pepper', *Music and Letters* 79/4, 577–83.

—— (1999a) *Tippett. A Child of Our Time*, Cambridge, Cambridge University Press.

—— (1999b) 'Tippett's Second Symphony, Stravinsky and the Language of Neoclassicism: Towards a Critical Framework', in D. Clarke (ed.), *Tippett Studies*, Cambridge, Cambridge University Press.

—— (2001) 'Situating the 1960s: Popular Music – Postmodernism – History', *Rethinking History* 5/3, 397–410.

—— (2009) 'Questions of Form and Genre in Peter Maxwell Davies's First Symphony', in K. Gloag and N. Jones (eds), *Peter Maxwell Davies Studies*, Cambridge, Cambridge University Press.

—— (2012) *Postmodernism in Music*, Cambridge, Cambridge University Press.

—— (2014), 'Jazz – Avant-Garde – Tradition', in S. Downes (ed.), *Aesthetics of Music: Musicological Perspectives*, Abingdon and New York, Routledge.

—— (2015) 'Birtwistle's "Eloquently Gestural Music"', in D. Beard, K. Gloag and N. Jones (eds), *Harrison Birtwistle Studies*, Cambridge, Cambridge University Press.

Goddard, M., Halligan, B. and Spelman, N. (eds) (2013) *Resonances: Noise and Contemporary Music*, New York, Bloomsbury.

Goehr, L. (1992) *The Imaginary Museum of Musical Works: An Essay in the Philosophy of Music*, Oxford and New York, Oxford University Press.

—— (2000) 'On the Problems of Dating or Looking Backward and Forward with Strohm', in M. Talbot (ed.), *The Musical Work: Reality or Invention?*, Liverpool, Liverpool University Press.

Goldie, P. (2010) *The Oxford Handbook of Philosophy of Emotion*, Oxford and New York, Oxford University Press.

Goldmark, D. (2005) *Tunes for 'Toons: Music and the Hollywood Cartoon*, Berkeley and London, University of California Press.

Goldmark, D., Kramer, L. and Leppert, R. (eds) (2007) *Beyond the Soundtrack: Representing Music in Cinema*, Berkeley and London, University of California Press.

Gollin, E. and Rehding, A. (eds) (2011) *The Oxford Handbook of Neo-Riemannian Music Theories*, Oxford and New York, Oxford University Press.

Goodman, S. (2009) *Sonic Warfare: Sound, Affect, and the Ecology of Fear*. Cambridge, MA, MIT Press.

Goodwin, A. (1994) 'Popular Music and Postmodern Theory', in J. Storey (ed.), *Cultural Theory and Popular Culture*, Hemel Hempstead, Harvester Wheatsheaf.

Gooley, D. (2004) *The Virtuoso Liszt*, Cambridge, Cambridge University Press.

—— (2011) 'Hanslick and the Institution of Criticism', *Journal of Musicology* 28/3, 289–324.

—— (convenor) (2013) 'Cosmopolitanism in the Age of Nationalism, 1848–1914', *Journal of the American Musicological Society* 66/2, 523–49.

Gopinath, S. (2009) 'The Problem of the Political in Steve Reich's Come Out (1966)', in R. Adlington (ed.), *Sound Commitments: Avant-Garde Music and The Sixties*, Oxford and New York, Oxford University Press.

—— (2011) 'Reich in Blackface: Oh Dem Watermelons and Radical Minstrelsy in the 1960s', *Journal of the Society for American Music* 5/2, 139–93.

—— (2013a) 'Britten's *Serenade* and the Politico-Moral Crises of the Wartime Conjuncture: Hermeneutic and Narrative Notes on the "Nocturne"', in M. Klein and N. Reyland (eds), *Music and Narrative Since 1900*, Bloomington, Indiana University Press.

—— (2013b) *The Ringtone Dialectic: Economy and Cultural Form*, Cambridge, MA, MIT Press.

Gopinath, S. and Stanyek, J. (eds) (2014) *The Oxford Handbook of Mobile Music Studies*, two volumes, Oxford and New York, Oxford University Press.

Gorbman, C. (1987) *Unheard Melodies: Narrative Film Music*, Bloomington, Indiana University Press.

—— (2006) 'Eyes Wide Open: Kubrick's Music', in P. Powrie and R. Stilwell (eds), *Changing Tunes: The Use of Pre-existing Music in Film*, Aldershot, Ashgate.

Gorbman, C., Richardson, J. and Vernallis, C. (eds) (2013) *The Oxford Handbook of New Audiovisual Aesthetics*, Oxford and New York, Oxford University Press.

Gossett, P. (1990) 'Becoming a Citizen: The Chorus in Risorgimento Opera', *Cambridge Opera Journal* 2/1, 41–64.

Gracyk, T. (2011), 'Evaluating Music', in T. Gracyk and A. Kania (eds), *The Routledge Companion to Philosophy and Music*, London and New York, Routledge.

Gramsci, A. (1971) *Selections from the Prison Notebooks*, eds and trans. Q. Hoare and G. Nowell Smith, London, Lawrence & Wishart.

Grant, M.J. (2001) *Serial Music, Serial Aesthetics: Compositional Theory in Post-War Europe*, Cambridge, Cambridge University Press.

—— (2014) 'Pathways to Musical Torture', *Transposition: Musique et Sciences Sociales* 4. Available at: http://transposition.revues.org/494.

Green, L. (1988) *Music on Deaf Ears: Musical Meaning, Ideology, Education*, Manchester, Manchester University Press.

—— (1997) *Music, Gender, Education*, Cambridge, Cambridge University Press.

—— (2001) *How Popular Musicians Learn: A Way Ahead for Music Education*, Aldershot, Ashgate.

—— (2011) *Learning, Teaching, and Musical Identity: Voices across Cultures*, Bloomington, Indiana University Press.

Greenblatt, S. (1980) *Renaissance Self-Fashioning from More to Shakespeare*, Chicago and London, University of Chicago Press.

____ (ed.) (1982) *The Power of Forms in the English Renaissance*, Norman, OK, Pilgrim Books.

Greene, P. and Porcello, T. (eds) (2005) *Wired for Sound: Engineering and Technologies in Sonic Cultures*, Middletown, CT, Wesleyan University Press.

Gregor, N. (2015) 'Music, Memory, Emotion: Richard Strauss and the Legacies of War', *Music and Letters* 96/1, 55–76.

Grey, T. (1995) *Wagner's Musical Prose: Texts and Contexts*, Cambridge, Cambridge University Press.

—— (ed.) (2009) *Richard Wagner and his World*, Princeton, NJ, Princeton University Press.

—— (2014) 'Absolute Music', in S. Downes (ed.), *Aesthetics of Music: Musicological Perspectives*, Abingdon and New York, Routledge.

Grier, J. (2010) 'Ego and Alter Ego: Artistic Interaction Between Bob Dylan and Roger McGuinn', in M. Spicer and J. Covach (eds), *Sounding Out Pop: Analytical Issues in Popular Music*, Ann Arbor, University of Michigan Press.

Griffiths, D. (1996) 'So Who Are You? Webern's Op. 3 No. 1', in C. Ayrey and M. Everist (eds), *Analytical Strategies and Musical Interpretation: Essays on Nineteenth- and Twentieth-Century Music*, Cambridge, Cambridge University Press.

—— (1997) 'Review of Schreffler, A.C. (1994) *Webern and the Lyric Impulse: Songs and Fragments on Poems of Georg Trakl*, Oxford and New York, Oxford University Press', *Music Analysis* 16/1, 144–54.

—— (1999) 'The High Analysis of Low Music', *Music Analysis* 18/3, 389–435.

—— (2000) 'On Grammar Schoolboy Music', in D. Scott (ed.), *Music, Culture and Society*, Oxford and New York, Oxford University Press.

—— (2002) 'Cover Versions and the Sound of Identity in Motion', in D. Hesmondhalgh and K. Negus (eds), *Popular Music Studies*, London, Arnold.

—— (2004) 'History and Class Consciousness: Pop Music Towards 2000', in N. Cook and A. Pople (eds), *The Cambridge History of Twentieth-Century Music*, Cambridge, Cambridge University Press.

—— (2012) 'After Relativism: Recent Directions in the High Analysis of Low Music', *Music Analysis* 31/3, 381–413.

Griffiths, P. (1995) *Modern Music and After: Directions Since 1945*, Oxford and New York, Oxford University Press.

Grimes, N., Donovan, S. and Marx, W. (eds) (2013) *Rethinking Hanslick: Music, Formalism, and Expression*, Rochester, NY, University of Rochester Press.

Grimley, D. (2004) 'The Tone Poems: Genre, Landscape and Structural Perspective', in D. Grimley (ed.), *The Cambridge Companion to Sibelius*, Cambridge, Cambridge University Press.

—— (2005) 'Hidden Places: Hyper-Realism in Björk's *Vespertine and Dancer in the Dark, Twentieth-Century Music* 2/1, 37–5.

—— (2006) *Grieg: Music, Landscape and Norwegian Identity*, Woodbridge, Boydell Press.

—— (2011) 'Music, Landscape, Attunement: Listening to Sibelius's *Tapiola, Journal of the American Musicological Society* 64/1, 394–8.

Grimley, D. and Rushton, J. (2005) *The Cambridge Companion to Elgar*, Cambridge, Cambridge University Press.

Grimshaw, M. and Garner, T. (eds) (2015) *Sonic Virtuality: Sound as Emergent Perception*, Oxford and New York, Oxford University Press.

Gritten, A. (2013) 'Review of M. Cobussen and N. Nielsen, *Music and Ethics*, Farnham, Ashgate', *Music & Letters* 94/2, 375–77.

Gritten, A. and King, E. (eds) (2006) *Music and Gesture*, Aldershot, Ashgate.

Gronow, P. and Saunio, I. (1998) *An International History of the Recording Industry*, trans. C. Moseley, London and New York, Cassell.

Grossberg, L. (1993) 'The Media Economy of Rock Culture: Cinema, Post-modernity and Authenticity', in S. Frith, A. Goodwin and L. Grossberg (eds), *Sound and Vision: The Music Video Reader*, London and New York, Routledge.

—— (1997a) *Dancing in Spite of Myself: Essays on Popular Culture*, Durham, NC and London, Duke University Press.

—— (1997b) *Bringing it All Back Home: Essays on Cultural Studies*, Durham, NC and London, Duke University Press.

Grout, D. and Palisca, C. (2001) *A History of Western Music*, New York and London, W. W. Norton.

Grover-Friedlander, M. (2005) *Vocal Apparitions: The Attraction of Cinema to Opera*, Princeton, NJ, Princeton University Press.

Guck, M. (1994) 'Analytical Fictions', *Music Theory Spectrum* 16/1, 217–30.

Guerrero, J. (2009) 'The Presence of Hindemith in Nono's Sketches: A New Context for Nono's Music', *Journal of Musicology* 26/4, 481–511.

Gurney, E. (2011) *The Power of Sound*, Cambridge and New York, Cambridge University Press.

Guy, N. (2009) 'Flowing Down Taiwan's Tasumi River: Towards an Ecomusicology of the Environmental Imagination', *Ethnomusicology* 53/2, 218–48.

Güzeldere, G. (1997) 'The Many Facets of Consciousness: A Field Guide', in N. Block, O. Flanagan and G. Güzeldere (eds), *The Nature of Consciousness: Philosophical Debates*, Cambridge, MA, MIT Press.

Habermas, J. (1985) 'Modernity: An Incomplete Project', in H. Foster (ed.), *Postmodern*

Culture, London, Pluto Press [originally published in *New German Critique* 22 (1981)].

—— (1990) *The Philosophical Discourse of Modernity*, trans. F. Lawrence, Cambridge, Polity Press.

Hagber, G. (2008) *Art and Ethical Criticism*, New York, Blackwell.

Haimo, E. (1990) *Schoenberg's Serial Odyssey: The Evolution of his Twelve-Tone Method, 1914–1928*, Oxford and New York, Oxford University Press.

—— (1996) 'Atonality, Analysis and the Intentional Fallacy', *Music Theory Spectrum* 18/2, 167–99.

Halfyard, J. (2004) *Danny Elfman's* Batman: *A Film Score*, Lanham, MD, Scarecrow Press.

Hall, P. (1996) *A View of Berg's Lulu Through the Autograph Sources*, Berkeley and London, University of California Press.

—— (2011) *Berg's* Wozzeck, Oxford and New York, Oxford University Press.

Hall, P. and Sallis, F. (eds) (2004) *A Handbook to Twentieth-Century Musical Sketches*, Cambridge, Cambridge University Press.

Hall, S. and du Gay, P. (eds) (1996) *Questions of Cultural Identity*, London and Thousand Oaks, CA, Sage.

Hallam, S., Cross, I. and Thaut, M. (eds) (2009) *The Oxford Handbook of Music Psychology*, Oxford and New York, Oxford University Press.

Halliday, S. (2013) *Sonic Modernity: Representing Sound in Literature, Culture and the Arts*, Edinburgh, Edinburgh University Press.

Hallman, D.R. (2002) *Opera, Liberalism, and Anti-Semitism in Nineteenth-Century France: The Politics of Halévy's 'La Juive'*, Cambridge, Cambridge University Press.

Halstead, J. (1997) *The Woman Composer: Creativity and the Gendered Politics of Musical Composition*, Aldershot, Ashgate.

Hambridge, K. (2015) 'Staging Singing in the Theater of War (Berlin, 1805)', *Journal of the American Musicological Society* 68/1, 39–98.

Hamilton, A. (2007) *Aesthetics & Music*, London and New York, Continuum.

Hamilton, K. (2014) 'Nach persönlichen Erinnerungen: Liszt's Overlooked Legacy to his Students', in J. Deaville and M. Saffle (eds), *Liszt's Legacies*, Hillsdale, NY, Pendragon Press.

Hamilton, P. (1996) *Historicism*, London and New York, Routledge.

Hanks, W. (1987) 'Discourse Genres in a Theory of Practice', *American Ethnologist* 14, 666–92.

Hanninen, D. (2012) *A Theory of Music Analysis: On Segmentation and Associative Organization*, Rochester NY, University of Rochester Press.

Hanslick, E. (1963) *Music Criticisms 1846–99*, trans and ed. Henry Pleasants, London, Penguin.

—— (1986) *On the Musically Beautiful*, trans. G. Payzant, Indianapolis, Hackett.

Hanson, M. (2008) 'Suppose James Brown Read Fanon: The Black Arts Movement, Cultural Nationalism and the Failure of Popular Musical Praxis', *Popular Music* 27/3, 341–65.

Haraway, D. (2003) 'A Manifesto for Cyborgs: Science, Technology, and Socialist Feminism in the 1980s', in L.M. Alcoff and E. Mendieta (eds), *Identities: Race, Class, Gender, and Nationality*, Oxford, Basil Blackwell.

Hardt, M. and Negri, A. (2000) *Empire*, Cambridge, MA and London, Harvard University Press.

Hargreaves, D.J. and North, A.C. (eds) (1998) *The Social Psychology of Music*, Oxford and New York, Oxford University Press.

Hargreaves, D., Miell, D. and MacDonald, R. (eds) (2012) *Musical Imaginations: Multidisciplinary Perspectives on Creativity, Performance and Perception*, Oxford and New York, Oxford University Press.

Harker, B. (2011) *Louis Armstrong's Hot Five and Hot Seven Recordings*, Oxford and New York, Oxford University Press.

Harley, J. (1997) *William Byrd, Gentleman of the Chapel Royal*, Aldershot, Ashgate.

—— (2010) *The World of William Byrd*, Farnham, Ashgate.

Harper-Scott, P. (2009) *Edward Elgar, Modernist*, Cambridge, Cambridge University Press.

—— (2010) 'Being–With Grimes: The Problem of Others in Britten's First Opera', in R. Cowgill, D. Cooper and C. Brown (eds), *Art and Ideology in European Opera*, Woodbridge, Boydell and Brewer.

—— (2012a) *The Quilting Points of Musical Modernism*, Cambridge, Cambridge University Press.

—— (2012b) 'The Love of Troilus and Cressida', in *The Quilting Points of Musical Modernism*, Cambridge, Cambridge University Press.

—— (2013) 'Britten and the Deadlock of Identity Politics', in P. Purvis (ed.), *Masculinity in Opera: Gender, History and New Musicology*, New York, Routledge.

Harrán, D. (2011) 'Another Look at the Curious Fifteenth-Century Hebrew Worded Motet "Cados cados"', *Musical Quarterly* 94/4, 481–517.

Harrison, C. and Wood, P. (eds) (2003) *Art in Theory 1900–1990: An Anthology of Changing Ideas*, Oxford, Basil Blackwell.

Harriss, E.C. (1981) *Johann Matheson's* Der Volkommene Capellmeister, *A Revised Translation with Critical Commentary*, Ann Arbor, MI, UMI Research Press.

Hartley, G. (2003) *The Abyss of Representation: Marxism and the Postmodern Sublime*, Durham, NC and London, Duke University Press.

Harvey, D. (1990) *The Condition of Postmodernity*, Oxford, Basil Blackwell.

—— (2003) *The New Imperialism*, Oxford and New York, Oxford University Press.

Hatten, R. (1994) *Musical Meaning in Beethoven: Markedness, Correlation, and Interpretation*, Bloomington, Indiana University Press.

—— (2004) *Interpreting Musical Gestures, Topics, and Tropes: Mozart, Beethoven, and Schubert*, Bloomington, Indiana University Press.

—— (2006) 'A Theory of Musical Gesture and its Application to Beethoven and Schubert',

in A. Gritten and E. King (eds), *Music and Gesture*, Aldershot, Ashgate.

—— (2010) 'Aesthetically Warranted Emotion and Composed Expressive Trajectories in Music', *Music Analysis* 29/1–2–3, 83–101.

Hauser, A. (1982) *The Sociology of Art*, trans. K.J. Northcott, London and New York, Routledge.

Hawkes, T. (1977) *Structuralism and Semiotics*, London, Methuen.

Hawkins, S. (2002) *Settling the Pop Score: Pop Texts and Identity Politics*, Aldershot, Ashgate.

—— (ed.) (2012) *Critical Musicological Reflections: Essays in Honour of Derek B. Scott*, Farnham, Ashgate.

Haworth, C. (2012) 'Detective Agency? Scoring the Amateur Female Investigator in 1940s Hollywood', *Music and Letters* 93/4, 543–73.

Haynes, B. (2007) *The End of Early Music: A Period Performer's History of Music for the Twenty-First Century*, Oxford and New York, Oxford University Press.

Head, M. (1997) 'Birdsong and the Origins of Music', *Journal of the Royal Musical Association* 122/1, 1–23.

—— (2000) *Orientalism, Masquerade and Mozart's Turkish Music*, London, Royal Music Association.

—— (2002) 'Schubert, Kramer and Musical Meaning', *Music and Letters* 83/3, 426–40.

—— (2003) 'Musicology on Safari: Orientalism and the Spectre of Postcolonial Theory', *Music Analysis* 22/1–2, 211–30.

—— (2006) 'Beethoven Heroine: A Female Allegory of Music and Authorship in *Egmont*', *19th-Century Music* 30/2, 97–132.

—— (2013) *Sovereign Feminine: Music and Gender in Eighteenth-Century Germany*, Berkeley and London, University of California Press.

Headlam, D. (1995) 'Does the Song Remain the Same? Questions of Authorship and Identification in the Music of Led Zeppelin', in M.E. West and R. Hermann (eds), *Concert Music, Rock and Jazz Since 1945: Essays and Analytical Studies*, Rochester, NY, University of Rochester Press.

Heartz, D. (1995) *Haydn, Mozart, and the Viennese School, 1740–1780*, New York and London, W. W. Norton.

Hebdige, D. (1979) *Subculture: The Meaning of Style*, London, Methuen.

—— (1987) *Cut 'n' Mix: Culture, Identity and Caribbean Music*, London and New York, Routledge.

Heble, A. (2000) *Landing on the Wrong Note: Jazz, Dissonance and Critical Practice*, London and New York, Routledge.

Heetderks, D. (2013) 'Hardcore Re-visioned: Reading and Misreading in Sonic Youth, 1987–8', *Music Analysis* 32/3, 363–403.

Hefling, S.E. (ed.) (2004) *Nineteenth-Century Chamber Music*, London and New York, Routledge.

Hegarty, P. (2002) 'Noise Threshold: Merzbow and the End of Natural Sound', *Organised Sound* 7/1, 193–200.

Hegel, G.W.F. (1991) *The Philosophy of History*, trans. J. Sibree, Buffalo, NY, Prometheus Books.

——— (1993) *Introductory Lectures on Aesthetics*, trans. B. Bosanquet, ed. M. Inwood, London, Penguin.

Heile, B. (ed.) (2009) *The Modernist Legacy: Essays on New Music*, Aldershot, Ashgate.

Heining, D. (2012) *Trad Dads, Dirty Boppers and Free Fusioneers, British Jazz, 1960–1975*, Sheffield, Equinox.

Held, D. (1980) *Introduction to Critical Theory: Horkheimer to Habermas*, Cambridge, Polity Press.

Heldt, G. (2013) *Music and Levels of Narration in Film: Steps Across the Border*, Bristol, Intellect.

Heller, W. (2003) *Emblems of Eloquence: Opera and Women's Voices in Seventeenth-Century Venice*, Berkeley and Los Angeles, University of California Press.

Hellier, R. (ed.) (2013) *Women Singers in Global Contexts: Music, Biography, Identity*, Urbana and Chicago, University of Illinois Press.

Helmholtz, H. von (1954) *On the Sensations of Tone*, trans. A.J. Ellis, New York, Dover.

Henson, K. (1999) 'Review of J. Bellman (ed.) *The Exotic in Western Music*, Boston, Northeastern University Press', *Music and Letters* 80, 144–7.

Henze, H.W. (1999) *Bohemian Fifths: An Autobiography*, trans. S. Spencer, Princeton, NJ, Princeton University Press.

Hepokoski, J. (1991) 'The Dahlhaus Project and its Extra-Musicological Sources', *19th-Century Music* 14/3, 221–46.

Hepokoski, J. and Darcy, W. (1997) 'The Medial Caesura and its Role in the Eighteenth-Century Sonata Exposition', *Music Theory Spectrum* 19/2, 115–54.

——— (2006) *Elements of Sonata Theory: Norms, Types, and Deformations in the Late-Eighteenth-Century Sonata*, Oxford and New York, Oxford University Press.

Herissone, R. (2013) *Musical Creativity in Restoration England*, Cambridge, Cambridge University Press.

Herissone, R. and Howard, A. (eds) (2013) *Concepts of Creativity in Seventeenth-Century England*, Woodbridge, Boydell and Brewer.

Hernandez, D.P. (2010) *Oye Como Va!: Hybridity and Identity in Latino Popular Music*, Philadelphia, Temple University Press.

Herr, C. (2009) 'Roll-over-Beethoven: Johnnie Ray in Context', Popular Music 28/3, 323–40.

Hesmondhalgh, D. (2000) 'International Times: Fusions, Exoticism, and Antiracism in Electronic Dance Music', in G. Born and D. Hesmondhalgh (eds), *Western Music and its Others*, Berkeley and London, University of California Press.

Hess, C. (2013) 'Copland in Argentina: Pan Americanist Politics, Folklore, and the Crisis in

Modern Music', *Journal of the American Musicological Society* 66/1, 191–250.

Hibberd, S. (ed.) (2011) *Melodramatic Voices: Understanding Music Drama*, Farnham, Ashgate.

Higgins, K. (2011) *The Music of Our Lives*, Lanham, MD, Lexington Books.

Hill, D. (1997) 'The Origins of Music Perception and Cognition: A Developmental Perspective', in I. Deliège and J. Sloboda (eds), *Perception and Cognition of Music*, Hove, Psychology Press.

Hill, P. and Simeone, N. (2007) *Olivier Messiaen*: Oiseaux exotiques, Aldershot, Ashgate.

Hill, S. (2007) *'Blerwytirhwng?': The Place of Welsh Pop Music*, Aldershot, Ashgate.

—— (2013) '"This is My Country": American Popular Music and Public Engagement in 1968', in B. Norton and B. Kutschke (eds), *Music and Protest in 1968*, Cambridge, Cambridge University Press.

Hillman, R. (2005) *Unsettling Scores: German Film, Music, and Ideology*, Bloomington, Indiana University Press.

Hinton, S. (1989) *The Idea of Gebrauchsmusik*, New York, Garland.

—— (2012) *Weill's Musical Theater: Stages of Reform*, Berkeley and London, University of California Press.

Hobsbawm, E. (1992) *Nations and Nationalism Since 1780: Programme, Myth, Reality*, Cambridge, Cambridge University Press.

—— (1995) *Age of Extremes: The Short Twentieth Century 1914–1991*, London, Abacus.

Hoeckner, B. (2002) *Programming the Absolute: Nineteenth Century German Music and the Hermeneutics of the Moment*, Princeton, NJ, Princeton University Press.

Hoene, C. (2015) *Music and Identity in Postcolonial British-South Asian Literature*, London and New York, Routledge.

Holub, R.C. (1984) *Reception Theory: A Critical Introduction*, London, Methuen.

Hooker, L. (2013a) 'From Gypsies to Peasants: Race, Nation and Modernity', in *Redefining Hungarian Music from Liszt to Bartók*, Oxford and New York, Oxford University Press.

—— (2013b) Redefining Hungarian Music from Liszt to Bartók, Oxford and New York, Oxford University Press.

Hooper, G. (2006) *The Discourse of Musicology*, Aldershot, Ashgate.

Horkheimer, M. (1972) *Critical Theory: Selected Essays*, trans. M.J. O'Connell, New York, Herder and Herder.

Horlacher, G. (2001) 'Running in Place: Sketches and Superimposition in Stravinsky's Music', *Music Theory Spectrum* 23/2, 196–216.

—— (2011) *Building Blocks: Repetition and Continuity in the Music of Igor Stravinsky*, Oxford and New York, Oxford University Press.

Howe, B. (2009) 'The Allure of Dissolution: Bodies, Forces, and Cyclicity in Schubert's Final Mayrhofer Settings', *Journal of the American Musicological Society* 62/2, 271–322.

—— (2010) 'Paul Wittgenstein and the Performance of Disability', *Journal of Musicology* 27/2, 135–80.

Howe, B., Jensen-Moulton, S. Lerner, N. and Straus, J. (eds) (2015) *The Oxford Handbook of Music and Disability Studies*, Oxford and New York, Oxford University Press.

Howes, F. (1966) *The English Musical Renaissance*, London, Secker & Warburg.

Hubbert, J. (ed.) (2011) *Celluloid Symphonies: Texts and Contexts in Film Music History*, Berkeley and London, University of California Press.

Hubbs, N. (2004) *The Queer Composition of America's Sound: Gay Modernists, American Music, and National Identity*, Berkeley and London, University of California Press.

—— (2007) '"I Will Survive": Musical Mappings of Queer Social Space in a Disco Anthem', *Popular Music* 26/2, 231–44.

—— (2014) *Rednecks, Queers, and Country Music*, Berkeley and London, University of California Press.

Huebner, S. (1999) *French Opera at the Fin de Siècle: Wagnerism, Nationalism, and Style*, Oxford and New York, Oxford University Press.

Hughes, M. and Stradling, R. (2001) *The English Musical Renaissance, 1860–1940: Constructing a National Music*, 2nd edn, Manchester, Manchester University Press.

Hunter, M. (1998) 'The *Alla Turka* Style in the late Eighteenth Century: Race and Gender in the Symphony and the Seraglio', in J. Bellman (ed.), *The Exotic in Western Music*, Boston, Northeastern University Press.

Huron, D. (2006) *Sweet Anticipation: Music and the Psychology of Expectation*, Cambridge, MA, MIT Press.

Husserl, E. (1991) *On the Phenomenology of the Consciousness of Internal Time (1893–1917)*, trans J.B. Brough, Dordrecht, Kluwer Academic Publishers.

Hutcheon, L. (1989) *The Politics of Postmodernism*, London and New York, Routledge.

Hutnyk, J. (1997) 'Adorno at WOMAD: South Asian Crossovers and the Limits of Hybridity Talk', in P. Werbner and T. Modood (eds), *Debating Cultural Hybridity: Multi-Cultural Identities and the Politics of Anti-Racism*, London and Atlantic Highlands, NJ, Zed Books.

—— (2000) *Critique of Exotica: Music, Politics, and the Culture Industry*, London, Pluto Press.

Huyssen, A. (2003) *Present Pasts: Urban Palimpsests and the Politics of Memory*, Stanford, CA, Stanford University Press.

Hyder, R. (2004) *Brimful of Asia: Negotiating Ethnicity on the UK Music Scene*, Aldershot, Ashgate.

Hyer, B. (1995) 'Reimag(in)ing Riemann', *Journal of Music Theory* 39/1, 101–38.

Iddon, M. (2013a) *New Music at Darmstadt: Nono, Stockhausen, Cage, and Boulez*, Cambridge, Cambridge University Press.

—— (2013b) 'The Cage Shock', in *New Music at Darmstadt: Nono, Stockhausen, Cage, and Boulez*, Cambridge, Cambridge University Press.

Ingarden, R. (1986) *The Work of Music and the Problem of its Identity*, trans. A. Czerniawski, ed. J.G. Harrell, Berkeley and London, University of California Press.

Inge, J. (2003) *A Christian Theology of Place*, Aldershot, Ashgate.

Inglis, F. (1993) *Cultural Studies*, Oxford, Basil Blackwell.

Ingold, T. (2008) 'Bindings Against Boundaries: Entanglements of Life in an Open World', *Environment and Planning* 40, 1796–810.

—— (2013) *Making: Anthropology, Archeology, Art and Architecture*, London and New York, Routledge.

Ingram, D. (2010) *The Jukebox in the Garden: Ecocriticism and American Popular Music Since 1960*, Amsterdam, Rodopi.

Irving, D. (2010) *Colonial Counterpoint: Music in Early Modern Manila*, Oxford and New York, Oxford University Press.

Irwin, R. (2006), *Dangerous Knowledge: Orientalism and its Discontents*, New York, Overlook Press.

Iwabuchi, K. (2002) *Recentering Globalization: Popular Culture and Japanese Transnationalism*, Durham, NC and London, Duke University Press.

Jackson, T. (1995) 'Aspects of Sexuality and Structure in the Later Symphonies of Tchaikovsky', *Music Analysis* 14/1, 3–25.

—— (2001) 'Observations on Crystallization and Entropy in the Music of Sibelius and other Composers', in T. Jackson and V. Murtomäki (eds), *Sibelius Studies*, Cambridge, Cambridge University Press.

Jackson, T.L. and Hawkshaw, P. (eds) (1997) *Bruckner Studies*, Cambridge, Cambridge University Press.

Jahn, O. (1891) *The Life of Mozart*, trans. P.D. Townsend, London, Novello, Ewer & Co.

James, W. (1912) 'Does Consciousness Exist?', in *Essays in Radical Empiricism*, New York, Longmans, Green, and Co.

Jameson, F. (1981) *The Political Unconscious: Narrative as a Socially Symbolic Act*, London, Methuen.

—— (1988) 'Periodizing the 1960s', in *The Ideologies of Theory: Essays 1971–1986. Vol. 2: Syntax as History*, London and New York, Routledge.

—— (1991) *Postmodernism, or, the Cultural Logic of Late Capitalism*, London and New York, Verso.

—— (1998) 'Notes on Globalization as a Philosophical Issue', in F. Jameson and M. Miyoshi (eds), *The Cultures of Globalization*, Durham, NC and London, Duke University Press.

Jankowsky, R. (2010) *Stambeli: Music, Trance, and Alterity in Tunisia*, Chicago, University of Chicago Press.

Jarman-Ivens, F. (ed.) (2007) *Oh Boy! Masculinities and Popular Music*, London and New York, Routledge.

—— (2011) *Queer Voices: Technologies, Vocalities, and the Musical Flaw*, New York, Palgrave Macmillan.

Jauss, H.R. (1982) *Towards an Aesthetic of Reception*, Minneapolis, University of Minnesota Press.

Jay, M. (1973) *The Dialectical Imagination: A History of the Frankfurt School and the Institute of Social Research 1923–1950*, Berkeley and London, University of California Press.

Jeffries, M. (2011) *Thug Life: Race, Gender, and the Meaning of Hip-Hop*, Chicago, University of Chicago Press.

Joe, J. and Theresa, A. (eds) (2002) *Between Opera and Cinema*, London and New York, Routledge.

Johansson, O. and Bell, T. (2009) *Sound, Society and the Geography of Popular Music*, Farnham, Ashgate.

Johnson, B. and Cloonan, M. (2009) *The Dark Side of the Tune: Popular Music and Violence*, Aldershot, Ashgate.

Johnson, D. (1978–9) 'Beethoven Scholars and Beethoven's Sketches', *19th-Century Music* 2/1, 3–17.

Johnson, J. (1994) 'The Status of the Subject in Mahler's Ninth Symphony', *19th-Century Music* 18/2, 108–20.

—— (2002) *Who Needs Classical Music?: Cultural Choice and Musical Value*, Oxford and New York, Oxford University Press.

—— (2009) *Mahler's Voices: Expression and Irony in the Songs and Symphonies*, Oxford and New York, Oxford University Press.

—— (2015) *Out of Time: Music and the Making of Modernity*, Oxford and New York, Oxford University Press.

Johnson, J.H. (1996) *Listening in Paris: A Cultural History*, Berkeley and London, University of California Press.

Johnson, M. (1987) *The Body in the Mind: The Bodily Basis of Meaning, Imagination, and Reason*, Chicago, University of Chicago Press.

—— (2007) *The Meaning of the Body: Aesthetics and Human Understanding*, Chicago, University of Chicago Press.

Johnston, S. (1985) 'Film Narrative and the Structuralism Controversy', in P. Cook (ed.), *The Cinema Book*, London, British Film Institute.

Jones, C.W. (2005) 'The Aura of Authenticity: Perceptions of Honesty, Sincerity, and Truth in "Creep" and "Kid A"', in J. Tate (ed.), *The Music and Art of Radiohead*, Aldershot, Ashgate.

—— (2008) *The Rock Canon: Canonical Values in the Reception of Rock Albums*, Aldershot, Ashgate.

Jones, D. (2006) *The Symphony in Beethoven's Vienna*, Cambridge, Cambridge University Press.

Jones, N. (2005) 'Playing the "Great Game"?: Maxwell Davies, Sonata Form, and the Naxos Quartet No. 1', *The Musical Times* 146, 71–81.

—— (2015) ' The Sound of Raasay: Birtwhistle's Hebridean Experience', in D. Beard, K. Gloag and N. Jones (eds), *Harrison Birtwhistle Studies*, Cambridge, Cambridge University Press.

Judd, C.C. (ed.) (1998) *Tonal Structures in Early Music*, New York and London, Garland.

—— (2000) *Reading Renaissance Music Theory: Hearing with the Eyes*, Cambridge, Cambridge University Press.

Juslin, P. (2011a) 'Music and Emotion: Seven Questions, Seven Answers', in I. Deliège and J. Davidson (eds), *Music and the Mind: Essays in Honour of John Sloboda*, Oxford and New York, Oxford University Press.

—— (2011b) 'Emotional Responses to Music', in S. Hallam, I. Cross and M. Thaut (eds), *The Oxford Handbook of Music Psychology*, Oxford and New York, Oxford University Press.

—— (2011c) 'Emotion in Music Performance', in S. Hallam, I. Cross and M. Thaut (eds), *The Oxford Handbook of Music Psychology*, Oxford and New York, Oxford University Press.

Juslin, P. and Lindström, E. (2010) 'Musical Expression of Emotions: Modelling Listeners' Judgements of Composed and Performed Features', *Music Analysis* 29/1–2–3, 334–64.

Juslin, P. and Sloboda, J. (eds) (2001) *Music and Emotion: Theory and Research*, Oxford and New York, Oxford University Press.

Juslin, P. and Västfjäll, D. (2008) 'Emotional Responses to Music: The Need to Consider Underlying Mechanisms', *Behavioral and Brain Sciences* 31, 559–621.

Kahn, A. (2000) *Kind of Blue: The Making of Miles Davis's Masterpiece*, London, Granta.

Kahn, D. (1999) *Noise, Water, Meat: A History of Sound in the Arts*, Cambridge, MA, MIT Press.

Kahn, D. and Whitehead, G. (eds) (1992) *Wireless Imagination: Sound, Radio and the Avant-Garde*, Cambridge, MA and London, MIT Press.

Kalinak, K. (1992) *Settling the Score: Music and the Classical Hollywood Film*, Madison, University of Wisconsin Press.

—— (2010) *Film Music: A Very Short Introduction*, Oxford and New York, Oxford University Press.

Kallberg, J. (1987) 'Understanding Genre: A Reinterpretation of the Early Piano Nocturne', *International Musicological Society: Conference Report 14, Bologna*, 775–9.

—— (1987–8) 'The Rhetoric of Genre: Chopin's Nocturne in G minor', *19th-Century Music* 11/3, 238–61.

Kallimopoúlou, P. (2009) *Paradosiaká: Music, Meaning and Identity in Modern Greece*, Farnham, Ashgate.

Kaltenecker, M. (2011) *L'oreille divisée: Les discours sur l'écoute musicle aux XVIIIe et XIXe siècles*, Paris, MF.

Kane, B. (2014) *Sound Unseen: Acousmatic Sound in Theory and Practice*, Oxford and New York, Oxford University Press.

Kant, I. (1987) *Critique of Judgement*, trans. W.S. Pluhar, Indianapolis, Hackett.

—— (1996) *Anthropology from a Pragmatic Point of View*, trans. V.L. Dowdell, Illinois, Southern Illinois University Press.

Kärjä, A.V. (2006) 'A Prescribed Alternative Mainstream: Popular Music and Canon

Formation', *Popular Music* 25/1, 3–19.

Karl, G. (1997) 'Structuralism and Musical Plot', *Music Theory Spectrum* 19/1, 13–34.

Karlin, F. and Wright, R. (2004) *On the Track: A Guide to Contemporary Film Scoring*, London and New York, Routledge.

Karnes, K.C. (2008) *Music, Criticism, and the Challenge of History: Shaping Modern Musical Thought in Late Nineteenth-Century Vienna*, Oxford and New York, Oxford University Press.

Kassabian, A. (2001) *Hearing Film: Tracking Identifications in Contemporary Film Music*, London and New York, Routledge.

—— (2013) *Ubiquitous Listening: Affect, Attention, and Distributed Subjectivity*, Berkeley and London, University of California Press.

Katz, M. (2010) *Capturing Sound: How Technology Has Changed Music*, Berkeley and London, University of California Press.

Kaufman, J. and Sternberg, R. (eds) (2010) *Cambridge Book of Creativity*, Cambridge, Cambridge University Press.

Keefe, S.P. (ed.) (2009) *The Cambridge History of Eighteenth-Century Music*, Cambridge, Cambridge University Press.

Keil, C. (1966) *Urban Blues*, Chicago and London, University of Chicago Press.

Keil, C. and Feld, S. (1994) *Music Grooves: Essays and Dialogues*, Chicago and London, University of Chicago Press.

Keller, H. (2003) *Music and Psychology: From Vienna to London, 1939–52*, eds C. Wintle and A. Garnham, London, Plumbago Books.

Keller, H. and Mitchell, D. (eds) (1952) *Benjamin Britten: A Commentary on his Works from a Group of Specialists*, London, Rockliff.

Kellner, D. (2002) 'Theorizing Globalization', *Sociological Theory* 20/3, 285–305.

Kelly, B. (2012) 'Remembering Debussy in Interwar France: Authority, Musicology, and Legacy', *Music and Letters* 93/3, 374–93.

Kelly, E. (2014) *Composing the Canon in the German Democratic Republic: Narratives of Nineteenth-Century Music*, Oxford and New York, Oxford University Press.

Kelly, M. (ed.) (1998) *Encyclopedia of Aesthetics*, Oxford and New York, Oxford University Press.

Kenyon, N. (ed.) (1988) *Authenticity and Early Music*, Oxford and New York, Oxford University Press.

Kerman, J. (1982) 'Viewpoint. Sketch Studies', *19th-Century Music* 6/2, 174–80.

—— (1985) *Musicology* [published as *Contemplating Music* in the USA], London, Fontana.

—— (1994) 'How We Got into Analysis, and How to Get Out', in *Write all These Down*, Berkeley and London, University of California Press [originally published in *Critical Inquiry* 7, 311–31 (1980)].

Kernfeld, B. (1995) *What to Listen for in Jazz*, New Haven, CT and London, Yale University

Press.

Kielian-Gilbert, M. (1999) 'On Rebecca Clarke's Sonata for Viola and Piano: Feminine Spaces and Metaphors of Reading', in E. Barkin and L. Hamessley (eds), *Audible Traces: Gender, Identity, and Music*, Zurich, Carciofoli Verlagshaus.

—— (2006) 'Beyond Abnormality – Dis/ability and Music's Metamorphic Subjectivities', in N. Lerner and J.N. Straus (eds), *Sounding Off: Theorizing Disability in Music*, London and New York, Routledge.

Kieran, M. (2001) 'Value of Art', in B. Gaut and D. McIver Lopes (eds), *The Routledge Companion to Aesthetics*, London and New York, Routledge.

Kinderman, W. (2012) *The Creative Process in Music from Mozart to Kurtág*, Urbana and Chicago, University of Illinois Press.

—— (2013) *Wagner's* Parsifal, Oxford and New York, Oxford University Press.

Kinderman, W. and Jones, J. (eds) (2009) *Genetic Criticism and the Creative Process*, Rochester, NY, University of Rochester Press.

Kirkpatrick, J. (ed.) (1973) *Charles E. Ives Memos*, London, Calder and Boyars.

Kisby, F. (ed.) (2001) *Music and Musicians in Renaissance Cities and Towns*, Cambridge, Cambridge University Press.

Kivy, P. (1988) *Osmin's Rage: Philosophical Reflections on Opera, Drama, and Text*, Princeton, NJ, University of Princeton Press.

—— (1989) *Sound Sentiment: An Essay on the Musical Emotions, Including the Complete Text of* The Corded Shell, Philadelphia, PA, Temple University Press.

—— (2002) *Introduction to a Philosophy of Music*, Oxford and New York, Oxford University Press.

—— (2009) *Antithetical Arts: On the Ancient Quarrel Between Literature and Music*, Oxford and New York, Oxford University Press.

Klein, M.L. (2005) *Intertextuality in Western Art Music*, Bloomington, Indiana University Press.

Klein, M. and Reyland, N. (eds) (2013) *Music and Narrative Since 1900*, Bloomington, Indiana University Press.

Klumpenhouwer, H. (1998) 'Commentary: Poststructuralism and Issues of Music Theory', in A. Krims (ed.), *Music/Ideology: Resisting the Aesthetic*, Amsterdam, G & B Arts International.

—— (2001) 'Late Capitalism, Late Marxism and the Study of Music', *Music Analysis* 20/3, 367–405.

—— (2006) 'Dualist Tonal Space and Transformation in Nineteenth-Century Musical Thought', in T. Christensen (ed.), *Cambridge History of Western Music Theory*, Cambridge, Cambridge University Press.

—— (2011) 'Harmonic Dualism as Historical and Structural Imperative', in E. Gollin and A. Rehding (eds), *The Oxford Handbook of Neo-Riemannian Music Theories*, Oxford and New York, Oxford University Press.

Kmetz, J. (2006) *Music in the German Renaissance: Sources, Styles and Contexts*, Cambridge, Cambridge University Press.

Knittel, K.M. (1995) '"Ein hypermoderner Dirigent": Mahler and Anti-Semitism in Fin-de-siècle Vienna', *19th-Century Music* 18/3, 257–76.

—— (2010) *Seeing Mahler: Music and the Language of Antisemitism in Fin-de Siècle Vienna*, Farnham, Ashgate.

Knust, M. (2015) 'Music, Drama, and Sprechgesang: About Richard Wagner's Creative Process', *19th-Century Music* 38/3, 219–42.

Koen, B., Lloyd, J., Barz, G. and Brummel-Smith, K. (eds) (2008) *The Oxford Handbook of Medical Ethnomusicology*, Oxford and New York, Oxford University Press.

Kofsky, F. (1970) *Black Nationalism and the Revolution in Music*, New York and London, Pathfinder Press.

Korpe, M. (ed.) (2004) *Shoot the Singer!: Music Censorship Today*, London and New York, Zed Books.

Korsyn, K. (1991) 'Towards a New Poetics of Musical Influence', *Music Analysis* 10/1–2, 3–72.

—— (1996) 'Directional Tonality and Intertextuality: Brahms's Quintet Op. 88 and Chopin's Ballade Op. 38', in W. Kinderman and H. Krebs (eds), *The Second Practice of Nineteenth-Century Tonality*, Lincoln and London, University of Nebraska Press.

—— (2003) *Decentering Music: A Critique of Contemporary Musical Research*, Oxford and New York, Oxford University Press.

Koskoff, E. (ed.) (1987) *Women and Music in Cross-Cultural Perspective*, New York, Greenwood Press.

—— (2014) *A Feminist Ethnomusicology: Writings on Music and Gender*, Urbana-Champain, Illinois University Press.

Kramer, L. (1990) 'The Salome Complex', *Cambridge Opera Journal* 2/3, 269–94.

—— (1992) 'The Musicology of the Future', *Repercussions* 1/1, 5–18.

—— (1993a) 'Music Criticism and the Postmodernist Turn: In Contrary Motion with Gary Tomlinson', *Current Musicology* 53, 25–35.

—— (1993b) *Music as Cultural Practice 1800–1900*, Berkeley and London, University of California Press.

—— (1993c) '*Fin-de-siècle Fantasies: Elektra*, Degeneration and Sexual Science', *Cambridge Opera Journal* 5/2, 141–65.

—— (1995) *Classical Music and Postmodern Knowledge*, Berkeley and London, University of California Press.

—— (1998) *Franz Schubert: Sexuality, Subjectivity, Song*, Cambridge, Cambridge University Press.

—— (2001) 'The Mysteries of Animation: History, Analysis and Musical Subjectivity', *Music Analysis* 20/2, 153–78.

—— (2002) *Musical Meaning: Toward a Critical History*, Berkeley and London, University of

California Press.

—— (2004) *Opera and Modern Culture: Wagner and Strauss*, Berkeley and London, University of California Press.

—— (2006) *Critical Musicology and the Responsibility of Response: Selected Essays*, Aldershot, Ashgate.

—— (2007) *Why Classical Music Still Matters*, Berkeley and London, University of California Press.

—— (2011) *Interpreting Music*, Berkeley and London, University of California Press.

—— (2012) 'Chopin's Subjects: A Prelude', *19th-Century Music 35/3*, i–iii.

—— (2014) 'Philosophizing Musically: Reconsidering Music and Ideas', *Journal of the Royal Musical Association* 139/2, 387–404.

Kramer, R. (2008) *Unfinished Music*, Oxford and New York, Oxford University Press.

Kramnick, I. (ed.) (1995) *The Portable Enlightenment Reader*, London, Penguin.

Krausz, M. (ed.) (1993) *The Interpretation of Music: Philosophical Essays*, Oxford and New York, Oxford University Press.

Kreuzer, G. (2010) *Verdi and the Germans: From Unification to the Third Reich*, Cambridge, Cambridge University Press.

Krims, A. (1998a) 'Introduction: Postmodern Musical Poetics and the Problem of "Close Reading"', in *Music/Ideology: Resisting the Aesthetic*, Amsterdam, G & B International Arts International.

—— (1998b) 'Disciplining Deconstruction (For Music Analysis)', *19th-Century Music* 21/3, 297–324.

—— (2000) *Rap Music and the Poetics of Identity*, Cambridge, Cambridge University Press.

—— (2001) 'Marxism, Urban Geography and Classical Recording: An Alternative to Cultural Studies', *Music Analysis* 20/3, 347–63.

—— (2002) 'Rap, Race, the "Local", and Urban Geography in Amsterdam', in R. Young (ed.), *Critical Studies 19: Music, Popular Culture, Identities*, Amsterdam and New York, Rodopi.

—— (2007) *Music and Urban Geography*, London and New York, Routledge.

Kristeva, J. (1986) 'Word, Dialogue and Novel', in T. Moi (ed.), *The Kristeva Reader*, Oxford, Basil Blackwell.

Krummacher, F. (1994) 'Reception and Analysis: On the Brahms Quartets, Op. 51, Nos. 1 and 2', *19th-Century Music* 18/1, 24–45.

Kurkela, V. and Mantere, M. (eds) (2015) *Critical Music Historiography: Probing Canons, Ideologies and Institutions*, Farnham, Ashgate.

Kurkul, W. (2007) 'Nonverbal Communication in One-to-One Music Performance Instruction', *Psychology of Music* 35/2, 327–62.

Kutschke, B. and Norton, B. (2013) *Music and Protest in 1968*, Cambridge, Cambridge University Press.

Kynt, E.E. (2012) 'Ferruccio Busoni and the Absolute in Music: Form, Nature and *Idee*',

Journal of the Royal Musical Association 137/1, 35–69.

Labelle, B. (2011) *Acoustic Territories: Sound Culture and Everyday Life*, London and New York, Continuum.

Lackoff, G. (1993) 'The Contemporary Theory of Metaphor', in A. Ortony (ed.), *Metaphor and Thought*, Cambridge, Cambridge University Press.

Lackoff, G. and Johnson, M. (1980) *Metaphors We Live By*, Chicago and London, University of Chicago Press.

—— (1999) *Philosophy in the Flesh: The Embodied Mind and its Challenge to Western Thought*, New York, Basic Books.

Laing, H. (2007) *The Gendered Score: Music in 1940s Melodrama and the Woman's Film*, Aldershot, Ashgate.

Lannin, S. and Caley, M. (eds) (2005) *Pop Fiction: The Song in Cinema*, Bristol, Intellect Books.

Larkin, D. (2015) 'Dancing to the Devil's Tune: Liszt's *Mephisto Waltz* and the Encounter with Virtuosity', *19th-Century Music* 38/3, 193–218.

Larson, S. (2012) *Musical Forces: Motion, Metaphor, and Meaning in Music*, Bloomington, Indiana University Press.

Latham, M. (1979) 'Footnotes to Stravinsky Studies: *Le Sacre du Printemps*', Tempo 128, 9–16.

Latour, B. (2005) *Reassembling the Social: An Introduction to Actor-Network Theory*, Oxford and New York, Oxford University Press.

Laurence, F. (2008) 'Music and Empathy', in O. Urbain (ed.), *Music and Conflict Transformation: Harmonies and Dissonances in Geopolitics*, London and New York, I.B. Tauris.

Laurence, F. and Urbain, O (eds) (2011) *Music and Solidarity: Questions of Universality, Consciousness, and Connection*, New Brunswick and London, Transaction Publishers.

Law, J. and Hassard, J. (eds) (1999) *Actor Network Theory and After*, Oxford and Malden, MA, Blackwell.

Lawson, C. and Stowell, R. (1999) *The Historical Performance of Music: An Introduction*, Cambridge, Cambridge University Press.

Le Guin, E. (2006) *Boccherini's Body: As Essay in Carnal Musicology*, Berkeley and London, University of California Press.

le Huray, P. and Day, J. (1981) *Music and Aesthetics in the Eighteenth and Early-Nineteenth Centuries*, Cambridge, Cambridge University Press.

Leach, E.E. (ed.) (2003) *Machaut's Music: New Interpretations*, Woodbridge, Boydell Press.

—— (2007) *Sung Birds: Music, Nature, and Poetry in the Later Middle Ages*, Ithaca, NY, Cornell University Press.

—— (2011) *Guillaume de Machaut: Secretary, Poet, Musician*, Ithaca, NY and London, Cornell University Press.

Lebrun, B. (2012) 'Carte de Séjour: Revisiting "Arabness" and Anti-racism in 1980s France',

Popular Music 31/3, 331–46.

Leech-Wilkinson, D. (2002) *The Modern Invention of Medieval Music: Scholarship, Ideology, Performance*, Cambridge, Cambridge University Press.

Leibetseder, D. (2012) *Queer Tracks: Subversive Strategies in Rock and Pop Music*, Farnham, Ashgate.

Leman, M. (2008) *Embodied Music Cognition and Mediation Technology*, Cambridge, MA, MIT Press.

Leonard, M. (2007) *Gender in the Music Industry: Rock, Discourse and Girl Power*, Aldershot, Ashgate.

Leppert, R. (1988) *Music and Image: Domesticity, Ideology and Socio-Cultural Formation in Eighteenth-Century England*, Cambridge, Cambridge University Press.

—— (2002) 'Culture, Technology and Listening', in T. Adorno, *Essays on Music*, trans. S.H. Gillespie, Berkeley and London, University of California Press.

—— (2007) *Sound Judgment: Selected Essays*, Aldershot, Ashgate.

Leppert, R. and Lipsitz, G. (2000) '"Everybody's Lonesome for Somebody": Age, the Body, and Experience in the Music of Hank Williams', in R. Middleton (ed.), *Reading Pop: Approaches to Textual Analysis in Popular Music*, Oxford and New York, Oxford University Press.

Lerdahl, F. (1989) 'Atonal Prolongational Structure', *Contemporary Music Review* 4, 65–87.

—— (2001) *Tonal Pitch Space*, Oxford and New York, Oxford University Press.

Lerdahl, F. and Jackendoff, R. (1983) *A Generative Theory of Tonal Music*, Cambridge, MA, MIT Press.

Lerdahl, F. and Krumhansl, C.L. (2007) 'Modeling Tonal Tension', *Music Perception* 24/4, 329–66.

Lerner, N. (ed.) (2010) *Music in Horror Film: Listening to Fear*, London and New York, Routledge.

—— (2014) 'The Origins of Musical Style in Video Games, 1977–1983', in D. Neumeyer, *The Oxford Handbook of Film Music Studies*, Oxford and New York, Oxford University Press.

Lerner, N. and Straus, J.N. (2006) 'Introduction: Theorizing Disability in Music', in N. Lerner and J.N. Straus (eds), *Sounding Off: Theorizing Disability in Music*, London and New York, Routledge.

Levi, E. (1994) *Music in the Third Reich*, London, Macmillan.

—— (2010) *Mozart and the Nazis: How the Third Reich Abused a Cultural Icon*, New Haven, CT and London, Yale University Press.

Levi, E. and Scheding, F. (eds) (2010) *Music and Displacement: Diasporas, Mobilities and Dislocations in Europe and Beyond*, Lanham, MD, Scarecrow Press.

Levinson, J. (1996) 'Film Music and Narrative Agency', in D. Bordwell andN. Carroll, *Post-Theory: Reconstructing Film Studies*, Madison, University of Wisconsin Press.

—— (1998) *Aesthetics and Ethics: Essays at the Intersection*, Cambridge, Cambridge University Press.

Lévi-Strauss, C. (1969) *The Raw and the Cooked*, trans. J. and D. Weightman, London, Jonathan Cape.

—— (1981) *The Naked Man*, trans. J. and D. Weightman, London, Jonathan Cape.

Levitz, T. (convenor) (2012) 'Musicology Beyond Borders?', *Journal of the American Musicological Society* 65/3, 821–61.

Lewin, D. (1982) 'A Formal Theory of Generalized Tonal Functions', *Journal of Music Theory* 26/1, 23–60.

—— (1986) 'Music Theory, Phenomenology, and Modes of Perception', *Music Perception* 3/4, 327–92.

—— (1995) 'Generalized Interval Systems', *Music Theory Spectrum* 17/1, 81–118.

—— (2007) *Musical Form and Transformation: Four Analytic Essays*, Oxford and New York, Oxford University Press.

—— (2010) *Generalized Musical Intervals and Transformations*, Oxford and New York, Oxford University Press.

Lewis, C. (1989) 'Into the Foothills: New Directions in Nineteenth-Century Analysis', *Music Theory Spectrum* 11/1, 15–23.

Lewis, G.E. (2008) *A Power Stronger Than Itself: The AACM and American Experimental Music*, Chicago and London, University of Chicago Press.

Lewis, L.A. (ed.) (1992) *Fan Culture and Popular Media*, London and New York, Routledge.

Leyshon, A., Matless, D. and Revill, G. (eds) (1998) *The Place of Music*, New York and London, Guilford Press.

Lidov, D. (2005) 'Mind and Body in Music', in *Is Language a Music?* Bloomington, Indiana University Press.

Liebmann, M. (1996) *Arts Approaches to Conflict*, London and New York, Jessica Kingsley Publishers.

Lippman, E.A. (1977) *A Humanistic Philosophy of Music*, New York, New York University Press.

—— (1992) *A History of Western Musical Aesthetics*, Lincoln and London, University of Nebraska Press.

Lipsitz, G. (1997) *Dangerous Crossroads: Popular Music, Postmodernism and the Poetics of Place*, London and New York, Verso.

Lister, R. (2009) 'The Ghost in the Machine: Sonata Form in the Music of Peter Maxwell Davies', in K. Gloag and N. Jones (eds), *Peter Maxwell Davies Studies*, Cambridge, Cambridge University Press.

Littlefield, R. and Neumeyer, D. (1998) 'Rewriting Schenker: Narrative – History – Ideology', in A. Krims (ed.), *Music/Ideology: Resisting the Aesthetic*, Amsterdam, G & B Arts International.

Lochhead, J. (1999) 'Hearing "Lulu"', in E. Barkin and L. Hamessley (eds), *Audible Traces: Gender, Identity, and Music*, Zurich, Carciofoli Verlagshaus.

—— (2009) 'Naming: Music and the Postmodern', *New Formations* 66, 158–72.

Lochhead, J. and Auner, J. (eds) (2002) *Postmodern Music/Postmodern Thought*, London and New York, Routledge.

Locke, R. (2005) 'Beyond the Exotic: How "Eastern" is Aida?', *Cambridge Opera Journal* 17/2, 105–39.

—— (2007) 'A Broader View of Musical Exoticism', *Journal of Musicology* 24/4, 477–521.

—— (2009) *Musical Exoticism: Images and Reflections*, Cambridge, Cambridge University Press.

—— (2015) *Music and the Exotic from the Renaissance to Mozart*, Cambridge, Cambridge University Press.

Lockwood, L. (1966) 'On "Parody" as Term and Concept in 16th-Century Music', in J. LaRue (ed.), *Aspects of Medieval and Renaissance Music: A Birthday Offering to Gustave Reese*, New York, W. W. Norton.

Longhurst, B. (1995) *Popular Music and Society*, Cambridge, Polity Press.

Losada, C. (2008) 'The Process of Modulation in Musical Collage', *Music Analysis* 27/2–3, 295–336.

—— (2009) 'Between Modernism and Postmodernism: Strands of Continuity in Collage Compositions by Rochberg, Berio and Zimmermann', *Music Theory Spectrum* 31/3, 57–100.

Lowinsky, E.E. (1941) 'The Concept of Physical and Musical Space in the Renaissance', *Papers of the American Musicological Society*, 57–84.

Loya, S. (2011) *Liszt's Transcultural Modernism and the Hungarian-Gypsy Tradition*, Woodbridge, Boydell and Brewer.

Lubart, T. (1994) 'Creativity', in R.J. Sternberg (ed.), *Thinking and Problem Solving*, San Diego, CA, Academic Press.

Lukács, G. (1971) *History and Class Consciousness: Studies in Marxist Dialectics*, trans. R. Livingstone, London, Merlin Press.

Lyotard, J.-F. (1992) *The Postmodern Condition: A Report on Knowledge*, trans. G. Bennington and B. Massumi, Manchester, Manchester University Press.

Macan, E. (1997) *Rocking the Classics: English Progressive Rock and the Counterculture*, Oxford and New York, Oxford University Press.

Macarthur, S. (2010) *Toward a Twenty-First Century Feminist Politics of Music*, Farnham, Ashgate.

MacDonald, R., Hargreaves, D. and Miell, D. (eds) (2002) *Musical Identities*, Oxford and New York, Oxford University Press.

Macfie, A.L. (ed.) (2000) *Orientalism: A Reader*, Edinburgh, Edinburgh University Press.

—— (2002) *Orientalism*, London, Longman.

MacKenzie, J.M. (1995) *Orientalism: History, Theory and the Arts*, Manchester and New York, Manchester University Press.

Mäkelä T. (ed.) (1997) *Music and Nationalism in 20th-Century Great Britain and Finland*, Hamburg, von Bockel Verlag.

Malawey, V. (2014) '"Find Out What it Means to Me": Aretha Franklin's Gendered Re-authoring of Otis Redding's "Respect"', *Popular Music* 33/2, 185–207.

Malik, K. (1996) *The Meaning of Race: Race, History and Culture in Western Society*, Basingstoke, Macmillan.

Manabe, N. (2013) 'Representing Japan: "National" Style among Japanese Hip-Hop DJs', *Popular Music* 32/1 [Special Issue], 35–50.

Manning, D. (2008) *Vaughan Williams on Music*, Oxford and New York, Oxford University Press.

Marrisen, M. (2007) 'Rejoicing against Judaism in Handel's Messiah', *Journal of Musicology* 24/2, 167–94.

Marshall, R.L. (1972) *The Compositional Process of J.S. Bach: A Study of the Autograph Scores of the Vocal Works*, Princeton, NJ, Princeton University Press.

Marston, N. (1995) *Beethoven's Piano Sonata in E, Op. 109*, Oxford and New York, Oxford University Press.

—— (2001) 'Sketch', in S. Sadie (ed.), *New Grove Dictionary of Music and Musicians*, Vol. 23, London, Macmillan.

Martin, B. (2002) *Avant Rock: Experimental Music from the Beatles to Björk*, Chicago, Open Court.

Marwick, A. (1998) *The Sixties: Cultural Revolution in Britain, France, Italy, and the United States, c. 1958–1974*, Oxford and New York, Oxford University Press.

Marx, A.B. (1997) *Musical Form in the Age of Beethoven: Selected Writings on Theory and Method*, trans and ed. S. Burnham, Cambridge, Cambridge University Press.

Marx, K. and Engels, F. (1998) *The Communist Manifesto*, introduction by E. Hobsbawm, London and New York, Verso.

Mathew, N. (2012) *Political Beethoven*, Cambridge, Cambridge University Press.

Mathew, N. and Walton, B. (eds) (2013) *The Invention of Beethoven and Rossini: Historiography, Analysis, Criticism*, Cambridge and New York, Cambridge University Press.

Matless, D. (1998) *Landscape and Englishness*, London, Reaktion.

Maultsby, P. (1990) 'Africanisms in African-American Music', in J.E. Holloway (ed.), *Africanisms in American Culture*, Bloomington, Indiana University Press.

Maus, F. (1988) 'Music as Drama', *Music Theory Spectrum* 10, 56–73.

—— (1999) 'Concepts of Musical Unity', in N. Cook and M. Everist (eds), *Rethinking Music*, Oxford and New York, Oxford University Press.

—— (2001) 'Glamour and Evasion: The Fabulous Ambivalence of the Pet Shop Boys', *Popular Music* 20/3, 379–94.

Mayes, C. (2014) 'Eastern European National Music as Concept and Commodity at the Turn of the Nineteenth Century', *Music and Letters* 95/1, 70–91.

Mazullo, M. (1999) 'Authenticity in Rock Music Culture', unpublished PhD thesis, University of Minnesota.

McAdams, S. (2004) 'Problem-solving Strategies in Music Composition: A Case Study', *Music Perception* 21/3, 391–429.

McCann, S. (1996) 'Why I'll Never Teach Rock 'n' Roll Again', *Radical History Review* 66, 191–202.

McCarney, J. (2000) *Hegel on History*, London and New York, Routledge.

McClary, S. (1989) 'Terminal Prestige: The Case of Avant-Garde Music Composition', *Cultural Critique* 12, 57–81.

—— (1991) *Feminine Endings: Music, Gender and Sexuality*, Minneapolis, University of Minnesota Press.

—— (1992) *Georges Bizet: Carmen*, Cambridge, Cambridge University Press.

—— (1993a) 'Music and Sexuality: On the Steblin/Solomon Debate', *19th-Century Music* 17/1, 83–8.

—— (1993b) 'Narrative Agendas in "Absolute" Music: Identity and Difference in Brahms's Third Symphony', in R. Solie (ed.), *Musicology and Difference*, Berkeley and London, University of California Press.

—— (2000) *Conventional Wisdom: The Content of Musical Form*, Berkeley and London, University of California Press.

—— (2004) 'The Impromptu that Trod on a Loaf: or How Music Tells Stories', in M. Bal (ed.), *Narrative Theory: Critical Concepts in Literary and Cultural Studies*, London and New York, Routledge.

—— (2006a) 'Constructions of Subjectivity in Schubert's Music', in P. Brett, E. Wood and G. Thomas (eds), *Queering the Pitch: The New Gay and Lesbian Musicology*, London and New York, Routledge.

—— (2006b) 'The World According to Taruskin', *Music and Letters* 87/3 408–15.

—— (2007) *Reading Music: Selected Essays*, Aldershot, Ashgate.

—— (2009) 'More PoMo Than Thou: The Status of Cultural Meanings in Music', *New Formations* 66, 28–36.

McClatchie, S. (1998) *Analyzing Wagner's Operas: Alfred Lorenz and German Nationalist Ideology*, Rochester, NY, University of Rochester Press.

McClellan, D. (ed.) (2000) *Karl Marx: Selected Writings*, Oxford and New York, Oxford University Press.

McColl, S. (1996) *Music Criticism in Vienna 1896–1897: Critically Moving Forms*, Oxford and New York, Oxford University Press.

McGeary, T. (2011) 'Handel and Homosexuality: Burlington House and Cannons Revisited', *Journal of the Royal Musical Association* 136/1, 33–71.

McGowan, M.M. (2008) *Dance in the Renaissance: European Fashion, French Obsession*, New Haven, CT and London, Yale University Press.

McKay, G. (2005) *Circular Breathing: The Cultural Politics of Jazz in Britain*, Durham, NC and London, Duke University Press.

—— (2009) '"Crippled with Nerves": Popular Music and Polio, with Particular Reference to Ian Dury', *Popular Music* 28/3, 341–65.

McManus, L. (2014) 'Feminist Revolutionary Music Criticism and Reception: The Case of Louise Otto', *19th-Century Music* 37/3, 161–87.

McRobbie, A. (1994) *Postmodernism and Popular Culture*, London and New York, Routledge.

Menger, P.-M. (2014) *The Economics of Creativity: Art and Achievement under Uncertainty*, trans. S. Rendall, Cambridge, MA, and London, Harvard University Press.

Mengozzi, S. (2015) *The Renaissance Reform of Medieval Music Theory: Guido of Arezzo Between Myth and History*, Cambridge, Cambridge University Press.

Mera, M. (2007) *Mychael Danna's* The Ice Storm, Lanham, MD, Scarecrow Press.

Mera, M. and Burnand, D. (2006) *European Film Music*, Aldershot, Ashgate.

Merriam, A.P. (1959) 'African Music', in R. Bascom and, M.J. Herskovits (eds), *Continuity and Change in African Cultures*, Chicago, University of Chicago Press.

Messing, S. (1996) *Neoclassicism in Music: From the Genesis of the Concept Through the Schoenberg/Stravinsky Polemic*, Rochester, NY, University of Rochester Press.

Methuen-Campbell, J. (1992) 'Chopin in Performance', in J. Samson (ed.), *The Cambridge Companion to Chopin*, Cambridge, Cambridge University Press.

Metz, C. (1974) *Film Language*, Oxford and New York, Oxford University Press.

—— (1986) *The Imaginary Signifier: Psychoanalysis and the Cinema* trans. C. Britton, A. Williams, B. Brewster and A. Guzzetti, Bloomington, Indiana University Press.

Metzer, D. (2003) *Quotation and Cultural Meaning in Twentieth-Century Music*, Cambridge, Cambridge University Press.

—— (2006) 'Modern Silence', *Journal of Musicology* 23/3, 331–74.

—— (2009) *Musical Modernism at the Turn of the Twenty First-Century*, Cambridge, Cambridge University Press.

Meyer, L.B. (1956) *Emotion and Meaning in Music*, Chicago, University of Chicago Press.

—— (1973) *Explaining Music: Essays and Explorations*, Chicago and London, University of Chicago Press.

—— (1989) *Style and Music: Theory, History and Ideology*, Philadelphia, University of Pennsylvania Press.

Micznik, V. (1996) 'The Farewell Story of Mahler's Ninth Symphony', *19th-Century Music* 20, 144–66.

—— (2001) 'Music and Narrative Revisited: Degrees of Narrativity in Beethoven and Mahler', *Journal of the Royal Musical Association* 126/2, 193–249.

Middleton, R. (1990) *Studying Popular Music*, Milton Keynes, Open University Press.

—— (2000a) 'Musical Belongings: Western Music and its Low-Other', in G. Born and D. Hesmondhalgh (eds), *Western Music and its Others*, Berkeley and London, University of California Press.

—— (2000b) 'Work-in-(g) Practice: Configuration of the Popular Music Inter-text', in M. Talbot (ed.), *The Musical Work: Reality or Invention?* Liverpool, Liverpool University Press.

—— (ed.) (2000c) *Reading Pop: Approaches to Textual Analysis in Popular Music*, Oxford and New York, Oxford University Press.

—— (2006) 'O Brother, Let's Go Down Home: Loss, Nostalgia and the Blues', *Popular Music* 26/1, 47–64.

Milano, P. (1941) 'Music in the Film: Notes for a Morphology', *Journal of Aesthetics and Art Criticism* 1/1, 89–94.

Miles, R. (1989) *Racism*, London and New York, Routledge.

Miles, R. and Brown, M. (2003) *Racism*, 2nd edn, London and New York, Routledge.

Milewski, B. (1999) 'Chopin's Mazurkas and the Myth of the Folk', *19th-Century Music* 23/2, 113–35.

Miller, I. (1984) *Husserl, Perception, and Temporal Awareness*, Cambridge, MA, MIT Press.

Miller, S. (ed.) (1993) *The Last Post: Music after Modernism*, Manchester, Manchester University Press.

Minor, R. (2012) *Choral Fantasies: Music, Festivity, and Nationhood in Nineteenth-Century Germany*, Cambridge, Cambridge University Press.

Mirka, D. (2014) *The Oxford Handbook of Topic Theory*, Oxford and New York, Oxford University Press.

Mirka, D. and Agawu, K. (eds) (2008) *Communication in Eighteenth-Century Music*, Cambridge, Cambridge University Press.

Mishra, V. and Hodge, B. (1994) 'What is Post(-)colonialism?', in P. Williams and L. Chrisman (eds), *Colonial Discourse and Post-Colonial Theory: A Reader*, New York, Columbia University Press.

Mitchell, W.J.T. (ed.) (1981) *On Narrative*, Chicago and London, University of Chicago Press.

—— (ed.) (2002) *Landscape and Power*, Chicago and London, Chicago University Press.

Moehn, F. (2008) 'Music, Mixing and Modernity in Rio de Janeiro', *Ethnomusicology Forum* 17/2, 165–202.

—— (2012) *Contemporary Carioca: Technologies of Mixing in a Brazilian Music Scene*, Durham, NC, Duke University Press.

Monelle, R. (1992) *Linguistics and Semiotics in Music*, Chur, Switzerland, and Philadelphia, Harwood Academic Publishers.

—— (1998) *Theorizing Music: Text, Topic, Temporality*, Bloomington, Indiana University Press.

—— (2000) *The Sense of Music: Semiotic Essays*, Princeton, NJ, Princeton University Press.

—— (2006) *The Musical Topic: Hunt, Military and Pastoral*, Bloomington, Indiana

University Press.

Monson, I. (1994) 'Doubleness and Jazz Improvisation: Irony, Parody and Doubleness', *Critical Enquiry* 20, 283–313.

—— (1996) *Saying Something: Jazz Improvisation and Interaction*, Chicago and London, University of Chicago Press.

—— (2002) 'Jazz Improvisation', in M. Cooke and D. Horn (eds), *The Cambridge Companion to Jazz*, Cambridge, Cambridge University Press.

—— (2007) *Freedom Sounds: Civil Rights Call Out to Jazz and Africa*, Oxford and New York, Oxford University Press.

Montague, E. (2011) 'Phenomenology and the "Hard Problem" of Consciousness and Music', in D. Clarke and E. Clarke (eds), *Music and Consciousness: Philosophical, Psychological, and Cultural Perspectives*, Oxford and New York, Oxford University Press.

Moore, A. (1997) *Sgt. Pepper's Lonely Hearts Club Band*, Cambridge, Cambridge University Press.

—— (2001a) *Rock: The Primary Text*, Aldershot, Ashgate.

—— (2001b) 'Categorizing Conventions in Music Discourse: Style and Genre', *Music and Letters* 82/3, 432–42.

—— (2002) 'Authenticity as Authentication', *Popular Music* 21/2, 209–23.

—— (ed.) (2003) *Analyzing Popular Music*, Cambridge, Cambridge University Press.

—— (2010) 'Where is Here? An Issue of Deictic Projection in Recorded Song', *Journal of the Royal Musical Association* 135/1, 145–82.

—— (2012) *Song Means: Analysing and Interpreting Recorded Popular Song*, Farnham, Ashgate.

Moore, A. and Dockwray, R. (2008) 'The Establishment of the Virtual Performing Space in Rock', *Twentieth-Century Music* 5/2, 219–41.

Moore, A., Schmidt, P. and Dockwray, R. (2009) 'A Hermeneutics of Spatialization for Recorded Song', *Twentieth-Century Music* 6/1, 83–114.

Moore-Gilbert, B. (1997) *Postcolonial Theory: Contexts, Practices, Politics*, London and New York, Verso.

Moreno, J. (2004) *Musical Representations, Subjects, and Objects: The Constructions of Musical Thought in Zarlino, Descartes, Rameau, and Weber*, Bloomington, Indiana University Press.

Morgan, R.P. (2014) *Becoming Heinrich Schenker: Music Theory and Ideology*, Cambridge, Cambridge University Press.

Moriarty, M. (1991) *Roland Barthes*, Cambridge, Polity Press.

Móricz, K. (2008) *Jewish Identities: Nationalism, Racism, and Utopianism in Twentieth-Century Music*, Berkeley and London, University of California Press.

Móricz, K. and Seter, R. (convenors) (2012) 'Jewish Studies and Music', *Journal of the American Musicological Society* 65/2, 557–92.

Morison, B. (2002) *On Location: Aristotle's Concept of Place*, Oxford and New York, Oxford

University Press.

Morra, I. (2013) *Britishness, Popular Music, and National Identity: The Making of Modern Britain*, London and New York, Routledge.

Morris, C. (2012) *Modernism and the Cult of Mountains: Music, Opera, Cinema*, Farnham, Ashgate.

Morris, M. (1999) 'It's Raining Men: The Weather Girls, Gay Subjectivity, and the Erotics of Instability', in E. Barkin and L. Hamessley (eds), *Audible Traces: Gender, Identity, and Music*, Zurich, Carciofoli Verlagshaus.

Morris, R.D. (1993) 'New Directions in the Theory and Analysis of Musical Contour', *Music Theory Spectrum* 15/2, 205–28.

Mosser, K. (2008) '"Cover Songs": Ambiguity, Multivalence, Polysemy', *Popular Musiology Online*. Available at: http://www.popular-musicology-online.com/.

Mount, A. (2015) 'Grasp the Weapon of Culture! Radical Avant-Gardes and the *Los Angeles Free Press*', *Journal of Musicology* 32/1, 115–52.

Mowitt, J. (1987) 'The Sound of Music in the Era of its Electronic Reproducibility', in R. Leppert and S. McClary (eds), *Music and Society: The Politics of Composition, Performance and Reception*, Cambridge, Cambridge University Press.

Mulhern, F. (2000) *Culture/Metaculture*, London and New York, Routledge.

Mulvey, L. (1975) 'Visual Pleasure and Narrative Cinema', *Screen* 16/3, 6–18.

Nancy, J.-L. (2007) *Listening*, trans. C. Mandell, New York, Fordham University Press.

Narmour, E. (1992) *The Analysis and Cognition of Melodic Complexity: the Implication–Realization Model*, Chicago and London, University of Chicago Press.

Nattiez, J.-J. (1982) 'Varèse *Density 21.5*: A Study in Semiological Analysis', *Music Analysis* 1/3, 243–340.

—— (1990a) 'Can One Speak of Narrativity in Music?', *Journal of the Royal Musical Association* 115/2, 240–57.

—— (1990b) *Music and Discourse: Toward a Semiology of Music*, trans. C. Abbate, Princeton, NJ, Princeton University Press.

Neale, S. (1980) *Genre*, London, British Film Institute.

Negus, K. (1999) *Music Genres and Corporate Cultures*, London and New York, Routledge.

Nelson, G. and Grossberg, L. (eds) (1988) *Marxism and the Interpretation of Culture*, Urbana and Chicago, University of Illinois Press.

Nercessian, A. (2002) *Postmodernism and Globalization in Ethnomusicology: An Epistemological Problem*, Lanham, MD and London, Scarecrow Press.

Neubauer, J. (1986) *The Emancipation of Music from Language*, New Haven, CT and London, Yale University Press.

Neumeyer, D. (2014) *The Oxford Handbook of Film Music Studies*, Oxford and New York, Oxford University Press.

Newcomb, A. (1983–4) '"Once More Between Absolute and Program Music": Schumann's

Second Symphony', *19th-Century Music* 7/3, 233–50.

Nicholls, P. (1995) *Modernisms: A Literary Guide*, London, Macmillan.

Nietzsche, F. (2000) *Basic Writings of Nietzsche*, trans. W. Kaufmann, New York, The Modern Library.

Norris, C. (1982) *Deconstruction: Theory and Practice*, London, Methuen.

—— (1990) *What's Wrong With Postmodernism: Critical Theory and the Ends of Philosophy*, Hemel Hempstead, Harvester Wheatsheaf.

—— (1991) 'Shostakovich and Cold War Cultural Politics: A Review Essay', *Southern Humanities Review* 25, 54–77.

—— (1992) *Uncritical Theory: Postmodernism, Intellectuals and the Gulf War*, London, Lawrence & Wishart.

—— (1999) 'Deconstruction, Musicology and Analysis: Some Recent Approaches in Critical Review', *Theses Eleven* 56, 107–18.

Notley, M. (2007) *Lateness and Brahms: Music and Culture in the Twilight of Viennese Liberalism*, Oxford and New York, Oxford University Press.

Novak, J. (2010) 'Monsterization of Singing: Politics of Vocal Existence', *New Sound: International Magazine for Music* 36/1, 101–19.

Nunn, C. (ed.) (2009) 'Defining Consciousness', *Journal of Consciousness Studies* [Special Issue], 16/5.

Nussbaum, C. (2007) *The Musical Representation: Meaning, Ontology, and Emotion*, Cambridge, MA, MIT Press.

Nyman, M. (1999) *Experimental Music: Cage and Beyond*, Cambridge and New York, Cambridge University Press.

O'Connell, J. and Castelo-Branco, S. (eds) (2010) *Music and Conflict*, Urbana and Chicago, University of Illinois Press.

O'Flynn, J. (2009) *The Irishness of Irish Music*, Farnham, Ashgate.

Ongaro, G. (2003) *Music of the Renaissance*, Westport, CT and Oxford, Greenwood.

Osborne, R. (2012) *Vinyl: A History of the Analogue Record*, Farnham, Ashgate.

Owens, J.A. (1997) *Composers at Work: The Craft of Musical Composition, 1450–1600*, Oxford and New York, Oxford University Press.

Pace, I. (2009) 'Notation, Time and the Performer's Relationship to the Score in Contemporary Music', in M. Delaere and D. Crispin (eds), *Unfolding Time: Studies in Temporality in Twentieth-Century Music*, Leuven, Leuven University Press.

Paddison, M. (1991) 'The Language-Character of Music: Some Motifs in Adorno', *Journal of the Royal Musical Association* 116/2, 267–79.

—— (1993) *Adorno's Aesthetics of Music*, Cambridge, Cambridge University Press.

—— (1996) *Adorno, Modernism and Mass Culture: Essays on Critical Theory and Music*, London, Kahn & Averill.

—— (2002) 'Music as Ideal: The Aesthetics of Autonomy', in J. Samson (ed.), *The Cambridge*

History of Nineteenth Century Music, Cambridge, Cambridge University Press.

Paley, E. (2000) '"The Voice Which Was My Music": Narrative and Nonnarrative Musical Discourse in Schumann's *Manfred*', *19th-Century Music* 24/1, 3–20.

Palisca, C. (1985) *Humanism in Italian Renaissance Musical Thought*, New Haven, CT and London, Yale University Press.

Palmer, T. (1996) *Dancing in the Street*, London, BBC.

Parham, J. (2011) 'A Concrete Sense of Place: Alienation and the City in British Punk and New Wave', *Green Letters: Studies in Eroticism* 15/1.

Parker, R. (1997) *Leonora's Last Act: Essays in Verdian Discourse*, Princeton, NJ, Princeton University Press.

Parker, R. and Abbate, C. (eds) (1989) *Analyzing Opera: Verdi and Wagner*, Berkeley and London, University of California Press.

Parry, C.H. (1909) *The Evolution of the Art of Music*, London, Kegan Paul.

Parsonage, C. (2005) *The Evolution of Jazz in Britain*, 1880–1935, Aldershot, Ashgate.

Pascall, R. (1989) 'Genre and the Finale of Brahms's Fourth Symphony', *Music Analysis* 8/3, 233–46.

Pasler, J. (2000) 'Race, Orientalism, and Distinction in the Wake of the "Yellow Peril"', in G. Born and D. Hesmondhalgh (eds), *Western Music and its Others*, Berkeley and London, University of California Press.

—— (2009) *Composing the Citizen: Music as Public Utility in Third Republic France*, Berkeley and London, University of California Press.

—— (2015) 'Nationalism and Politics: The Racial and Colonial Implications of Music Ethnographies in the French Empire, 1860s-1930s', in V. Kurkela and M. Mantere (eds), *Critical Music Historiography: Probing Canons, Ideologies and Institutions*, Farnham, Ashgate.

Pavlicevic, M. (2000) *Music Therapy in Context: Music, Meaning and Relationship*, London, Jessica Kingsley.

Pease, D.E. (1990) 'Author', in F. Lentricchia and T. McLaughlin (eds), *Critical Terms for Literary Study*, Chicago and London, University of Chicago Press.

Peddie, I. (ed.) (2011) *Popular Music and Human Rights, Volume II: World Music*, Farnham, Ashgate.

Pedelty, M. (2012) *Ecomusicology: Rock, Folk, and the Environment*, Philadelphia, Temple University Press.

Pederson, S. (2009) 'Defining the Term "Absolute Music" Historically', *Music & Letters* 90/2, 240–62.

—— (2014) 'Romanticism/Anti-Romanticism', in S. Downes (ed.), *Aesthetics of Music: Musicological Perspectives*, London and New York, Routledge.

Pelosi, F. (2010) *Plato on Music, Soul and Body*, Cambridge, Cambridge University Press.

Pennanen, R.P. (2015) 'Colonial, Silenced, Forgotten: Exploring the Musical Life of German-speaking Sarajevo in December 1913', in V. Kurkela and M. Mantere (eds), *Critical Music*

Historiography: Probing Canons, Ideologies and Institutions, Farnham, Ashgate.

Peraino, J. (2006) *Listening to the Sirens: Musical Technologies of Queer Identity from Homer to Hedwig*, Berkeley and London, University of California Press.

Peraino, J. and Cusick, S. (convenors) (2013) 'Music and Sexuality', *Journal of the American Musicological Society* 66/3, 825–72.

Peters, D. (2013) 'Haptic Illusions and Imagined Agency: Felt Resistances in Sonic Experience', *Contemporary Music Review* 32/2–3, 151–64.

Peters, D., Eckel, G. and Dorschel, A. (eds) (2012) *Bodily Expression in Electronic Music: Perspectives on Reclaiming Performativity*, London and New York, Routledge.

Peters, G. (2012) *The Musical Sounds of Medieval French Cities: Players, Patrons, and Politics*, Cambridge, Cambridge University Press.

Petrobelli, P. (1994) *Music in the Theater: Essays on Verdi and other Composers*, trans. R. Parker, Princeton, NJ, Princeton University Press.

Pettan, S. (2010) 'Music in War, Music for Peace: Experiences in Applied Ethnomusicology', in J. O'Connell and S. Castelo-Branco (eds), *Music and Conflict*, Urbana and Chicago, University of Illinois Press.

Philip, R. (1998) *Early Recordings and Musical Style: Changing Tastes in Instrumental Performance 1900–1950*, Cambridge, Cambridge University Press.

Phipps, G.H. (1993) 'Harmony as a Determinant of Structure in Webern's Variations for Orchestra', in C. Hatch and D.W. Bernstein (eds), *Music Theory and the Exploration of the Past*, Chicago and London, University of Chicago Press.

Picker, J. (2003) *Victorian Soundscapes*, Oxford and New York, Oxford University Press.

Pickering, M. (1999) 'History as Horizon: Gadamer, Tradition and Critique', *Rethinking History* 3/2, 177–95.

Piekut, B. (2011) *Experimentalism Otherwise: The New York Avant-Garde and its Limits*, Berkeley and London, University of California Press.

—— (2014a) 'Indeterminacy, Free Improvisation, and the Mixed Avant-Garde: Experimental Music in London, 1965–1975', *Journal of the American Musicological Society* 67/3, 771–826.

—— (2014b) 'Actor-Networks in Music History: Clarifications and Critiques', *Twentieth-Century Music* 11/2, 191–215.

Pierce, A. (2007) *Deepening Musical Performance Through Movement: The Theory and Practice of Embodied Interpretation*, Bloomington, Indiana University Press.

Pinch, T. and Bijsterveld, K. (eds) (2012) *The Oxford Handbook of Sound Studies*, Oxford and New York, Oxford University Press.

Pini, M. (2001) *Club Cultures and Female Subjectivity: The Move from Home to House*, Basingstoke and New York, Palgrave.

Pippin, R.B. (1991) *Modernism as a Philosophical Problem*, Oxford, Basil Blackwell.

Plasketes, G. (ed.) (2010) *Play it Again: Cover Songs in Popular Music*, Farnham, Ashgate.

Platoff, J. (2005) 'John Lennon, "Revolution," and the Politics of Musical Reception', *Journal*

of Musicology 22/2, 241–67.

Pople, A. (1996) 'Vaughan Williams, Tallis, and the Phantasy Principle', in A. Frogely(ed.), *Vaughan Williams Studies*, Cambridge, Cambridge University Press.

Poriss, H. (2009) *Changing the Score: Arias, Prima Donnas, and the Authority of Performance*, Oxford and New York, Oxford University Press.

Porter, A. (1988) *Musical Events: A Chronicle: 1980–1983*, London, Grafton.

Porter, L. and Howland, J. (2007) 'From "Perspectives in Jazz" to *Jazz Perspectives*', *Jazz Perspectives* 1/1, 1–3.

Potter, P. (1998) *Most German of the Arts: Musicology and Society from the Weimar Republic to the End of Hitler's Reich*, New Haven, CT and London, Yale University Press.

Powrie, P. and Stilwell, R. (eds) (2006) *Changing Tunes: The Use of Pre-existing Music in Film*, Aldershot, Ashgate.

Priest, E. (2013) *Boring Formless Nonsense: Experimental Music and the Aesthetics of Failure*, New York, Bloomsbury.

Pritchard, M. (2011) '"Who Killed the Concert? Heinrich Besseler and the Inter-War Politics of Gebrauchsmusik", with accompanying translation of Heinrich Besseler, "Grundfragen des musikalischen Hörens [Fundamental Issues of Musical Listening]" (1925)', *Twentieth-Century Music* 8/1, 29–70.

Propp, V. (1968) *Morphology of the Folktale*, trans. L. Scott, 2nd edn revised and edited with a preface by L.A. Wagner and new introduction by A.D. Dundes, Austin, University of Texas Press.

Prout, E. (1895) *Applied Forms: A Sequel to Musical Form*, London, Augener.

Puffett, D. (1994) 'Editorial: In Praise of Formalism', *Music Analysis* 13/1, 3–5.

Puri, M.J. (2011) *Ravel the Decadent: Memory, Sublimation, and Desire*, Oxford and New York, Oxford University Press.

Purvis, P. (ed.) (2013) *Masculinity in Opera: Gender, History, and New Musicology*, London and New York, Routledge.

Pyevich, C. (2001) 'Review of D. Schwarz, *Listening Subjects: Music, Psychoanalysis, Culture*', *New Ideas in Psychology* 19/1, 85–6.

Quillen, W. (2014) 'Winning and Losing in Russian New Music Today', *Journal of the American Musicological Society* 67/2, 487–542.

Radano, R. (2003) *Lying Up a Nation: Race and Black Music*, Chicago and London, University of Chicago Press.

Radano, R. and Bohlman, P.V. (eds) (2000) *Music and the Racial Imagination*, Chicago and London, University of Chicago Press.

Rampley, M. (1998) 'Creativity', *British Journal of Aesthetics* 38/3, 265–78.

Ramsey, G.P., Jr (2003) *Race Music: Black Cultures from Bebop to Hip-Hop*, Berkeley and London, University of California Press.

Rath, R. (2003) *How Early America Sounded*, Ithaca, NY, Cornell University Press.

Ratner, L.G. (1980) *Classic Music: Expression, Form and Style*, New York, Schirmer Books.

Reddington, H. (2012) *The Lost Women of Rock Music: Female Musicians of the Punk Era*, Sheffield, Equinox Press.

Reed, P., Cooke, M. and Mitchell, D. (eds) (2008) *Letters from a Life: The Selected Letters of Benjamin Britten Vol. 4, 1952–1957*, Woodbridge, Boydell Press.

Rehding, A. (2002) 'Eco-musicology', *Journal of the Royal Musical Association* 127/2, 305–20

—— (2003) *Hugo Riemann and the Birth of Modern Musical Thought*, Cambridge, Cambridge University Press.

—— (2006) 'On the Record', *Cambridge Opera Journal* 18/1, 59–82.

—— (2009) *Music and Monumentality: Commemoration and Wonderment in Nineteenth Century Germany*, Oxford and New York, Oxford University Press.

Réti, R. (1961) *The Thematic Process in Music*, London, Faber and Faber.

—— (1992) *Thematic Patterns in Sonatas of Beethoven*, New York, Da Capo Press.

Reyland, N. (2008) 'Livre or Symphony: Lutosławski's *Livre Pour Orchestre* and the Enigma of Musical Narrativity', *Music Analysis* 27/2–3, 253–94.

—— (2012a) 'The Beginning of a Beautiful Friendship? Music Narratology and Screen Music Studies', *Music, Sound and the Moving Image* 6/1, 55–71.

—— (2012b) *Zbigniew Preisner's* Three Colors *Trilogy*: Blue, White, Red. *A Film Score Guide*, Lanham, MD, Scarecrow Press.

—— (2013) 'Negation and Negotiation: Plotting Musical Narrative Through Literary and Musical Modernism', in M. Klein and N. Reyland (eds) *Music and Narrative Since 1900*, Bloomington, Indiana University Press.

—— (2014) 'Narrative', in S. Downes (ed.), *Aesthetics of Music: Musicological Perspectives*, London and New York, Routledge.

—— (2015) 'The Spaces of Dream: Lutosławski's Modernist Heterotopias', *Twentieth-Century Music* 12/1, 37–70.

Richards, A. (2001) *The Free Fantasia and the Musical Picturesque*, Cambridge, Cambridge University Press.

—— (2013) 'Carl Philipp Emanuel Bach, Portraits, and the Physiognomy of Music History', *Journal of the American Musicological Society* 66/2, 337–96.

Richardson, B. (2006) 'Beyond the Poetics of Plot: Alternative Forms of Narrative Progression and the Multiple Trajectories of *Ulysses*', in J. Phelan and P. Rabinowitz (eds), *A Companion to Narrative Theory*, Oxford, Blackwell Publishing.

Richardson, J. (2012) *An Eye for Music: Popular Music and the Audiovisual Surreal*, Oxford and New York, Oxford University Press.

Ricoeur, P. (1984) *Time and Narrative*, Vol. 1, trans. K. McLaughlin and D. Pellauer, Chicago and London, University of Chicago Press.

Ridenour, R.C. (1981) *Nationalism, Modernism, and Personal Rivalry in Nineteenth-Century Russian Music*, Ann Arbor, MI, UMI Research Press.

Riley, M. (2004) *Musical Listening in the German Enlightenment: Attention, Wonder and Astonishment*, Aldershot, Ashgate.

Rings, S. (2011) *Tonality and Transformation*, Oxford and New York, Oxford University Press.

Rink, J. (ed.) (1995) *The Practice of Performance: Studies in Musical Performance*, Cambridge, Cambridge University Press.

—— (2002) 'Analysis and (or?) Performance', in J. Rink (ed.), *Musical Performance: A Guide to Understanding*, Cambridge, Cambridge University Press.

Ritter, J. and Daughtry, J.M. (eds) (2007) *Music in the Post-9/11 World*, London and New York, Routledge.

Robertson, C. (2010) 'Music and Conflict Transformation in Bosnia: Constructing and Reconstructing the Normal', *Music and Arts in Action* 2/2. Available at: http://www.musicandartsinaction.net/index.php/maia/article/view/conflicttransformationbosnia.

Robinson, J. (ed.) (1997) *Music and Meaning*, Ithaca, NY and London, Cornell University Press.

—— (2005) *Deeper Than Reason: Emotion and its Role in Literature, Music and Art*, Oxford and New York, Oxford University Press.

Robinson, P. (1993) 'Is *Aida* an Orientalist Opera?' *Cambridge Opera Journal* 5/2, 133–40.

Rochberg, G. (2009) *Five Lines, Four Spaces: The World of My Music*, Urbana and Chicago, University of Illinois Press.

Rodin, J. (2012) *Josquin's Rome: Hearing and Composing in the Sistine Chapel*, Oxford and New York, Oxford University Press.

Roeder, J. (2009) 'A Transformational Space Structuring the Counterpoint in Adès's "Auf dem Wasser zu singen"', *Music Theory Online* 15/1. Available at: http://www.mtosmt.org/issues/mto.09.15.1/mto.09.15.1.roeder_space.html.

Rogers, H. (2010) *Visualising Music: Audio-Visual Relationships in Avant-Garde Film and Video Art*, Saarbrücken, Lambert Academic Publishing.

—— (2013) *Sounding the Gallery: Video and the Rise of Art-Music*, Oxford and New York, Oxford University Press.

—— (ed.) (2015), *Music and Sound in Documentary Film*, London and New York, Routledge.

Rosen, C. (1971) *The Classical Style: Haydn, Mozart, Beethoven*, London, Faber and Faber.

—— (1980) 'Influence: Plagiarism and Inspiration', *19th-Century Music* 4/2, 87–100.

—— (1999) *The Romantic Generation*, London, Fontana Press.

Rosenberg, R. (2012) 'Among Compatriots and Savages: The Music of France's Lost Empire', *Musical Quarterly* 95/1, 36–70.

Ross, A. (2012 [2007]) *The Rest is Noise: Listening to the Twentieth-Century*, London, Fourth Estate.

Rothenberg, A. and Hausman, C. (eds) (1976), *The Creativity Question*, Durham, NC, Duke University Press.

Rowden, C. (2015) 'Parodying Opera in Paris: *Tannhäser* on the Popular Stage, 1861', in

A. Sivuoja-Kauppala, O. Ander, U. Broman-Kananen and J. Hesselager (eds), *Traces of Performances: Opera and the Theatrical Event in the Long 19th Century*, Helsinki, Sibelius Academy.

Rumph, S. (2004) *Beethoven After Napoleon: Political Romanticism in the Late Works*, Berkeley and London, University of California Press.

Rupprecht, P. (2001) *Britten's Musical Language*, Cambridge, Cambridge University Press.

—— (2012) 'Among the Ruined Languages: Britten's Triadic Modernism, 1930–1940', in F. Wörner, U. Scheideler and P. Rupprecht (eds), *Tonality 1900–1950: Concept and Practice*, Stuttgart, Franz Steiner Verlag.

—— (2013) 'Agency Effects in the Instrumental Drama of Musgrave and Birtwistle', in M. Klein and N. Reyland (eds), *Music and Narrative Since 1900*, Bloomington, Indiana University Press.

—— (2015) *British Musical Modernism: The Manchester Group and their Contemporaries*, Cambridge, Cambridge University Press.

Rutherford, J. (ed.) (1990) *Identity: Community, Culture, Difference*, London, Lawrence & Wishart.

Rycenga, J. (1994) 'Lesbian Compositional Process: One Lover-Composer's Perspective', in P. Brett, E. Wood and G.C. Thomas (eds), *Queering the Pitch: The New Gay and Lesbian Musicology*, London and New York, Routledge.

Saavedra, L. (2015) 'Carlos Chávez's Polysemic Style: Constructing the National, Seeking the Cosmopolitan', *Journal of the American Musicological Society* 68/1, 99–150.

Sadie, S. (ed.) (2001) *The New Grove Dictionary of Music and Musicians*, 2nd edn, London, Macmillan.

Said, E.W. (1978) *Orientalism: Western Conceptions of the Orient*, London, Penguin.

—— (1994) *Culture and Imperialism*, London, Vintage Books.

—— (2006) *On Late Style*, London, Bloomsbury.

—— (2008) *Music at the Limits: Three Decades of Essays and Articles on Music*, London, Bloomsbury.

Sakolsky, R. and Ho, W.-H. (eds) (1995) *Sounding Off! Music as Subversion/Resistance/Revolution*, Brooklyn, NY, Autonomedia.

Salhi, K. (2014) *Music, Culture and Identity in the Muslim World: Performance, Politics and Piety*, London and New York, Routledge.

Sallis, F. (2014a) *Music Sketches*, Cambridge, Cambridge University Press.

—— (2014b) 'Musical Palimpsests and Authorship', in *Music Sketches*, Cambridge, Cambridge University Press.

Sallis, F., Elliott, R. and Delong, K. (eds) (2011) *Centre and Periphery, Roots and Exile: Interpreting the Music of István Anhalt, György Kurtág, and Sándor Veress*, Waterloo, Ontario, Wilfrid Laurier University Press.

Salzer, F. (1962) *Structural Hearing: Tonal Coherence in Music*, 2 vols, New York, Dover

Publications.

Salzman, E. and Dési, T. (2008) *The New Music Theater: Seeing the Voice, Hearing the Body*, Oxford and New York, Oxford University Press.

Samson, J. (1989) 'Chopin and Genre', *Music Analysis* 8/3, 213–32.

—— (ed.) (1991) *The Late Romantic Era: From the Mid-19th Century to World War 1*, London, Macmillan.

—— (1994) 'Chopin Reception: Theory, History, Analysis', in J. Rink and J. Samson (eds), *Chopin Studies 2*, Cambridge, Cambridge University Press.

—— (1999) 'Analysis in Context', in N. Cook and M. Everist (eds), *Rethinking Music*, Oxford and New York, Oxford University Press.

—— (ed.) (2002) *The Cambridge History of Nineteenth-Century Music*, Cambridge, Cambridge University Press.

—— (2003) *Virtuosity and the Musical Work: The Transcendental Studies of Liszt*, Cambridge, Cambridge University Press.

Samuels, R. (1995) *Mahler's Sixth Symphony: A Study in Musical Semiotics*, Cambridge, Cambridge University Press.

Santini, A. (2012) 'Multiplicity – Fragmentation – Simultaneity: Sound-Space as a Conveyor of Meaning, and Theatrical Roots in Luigi Nono's Early Spatial Practice', *Journal of the Royal Musical Association* 137/1, 71–106.

Savage, J. (1991) *England's Dreaming: Sex Pistols and Punk Rock*, London, Faber and Faber.

Savage, P. and Brown, S. (2013) 'Toward a New Comparative Musicology', *Analytical Approaches to World Music* 2/2, 148–97.

Sawyer, R.K. (2012) *Explaining Creativity: The Science of Human Innovation*, Oxford and New York, Oxford University Press.

Schaeffer, P. (1966) *Traité des Objets Musicaux*, Paris, Éditions du Seuil.

—— (2004) 'Acousmatics', in C. Cox and D. Warner (eds), *Audio Culture: Readings in Modern Music*, New York and London, Continuum.

Schafer, R.M. (1994) *The Soundscape: Our Sonic Environment and the Tuning of the World*, Rochester, VT, Destiny Books.

Schenker, H. (1921–4) *Der Tonwille*, 10 vols, Vienna, Universal Edition.

—— (1979) *Free Composition*, trans. E. Oster, New York and London, Longman.

—— (2014) *Selected Correspondence*, eds I. Bent, D. Bretherton and W. Drabkin, Woodbridge, Boydell Press.

Scherer, K. (2004) 'Which Emotions Can Be Induced By Music? What Are the Underlying Mechanisms? And How Can We Measure Them?', *Journal of New Music Research* 33/3, 239–51.

Scherzinger, M. (2007) 'Remarks on a Sketch of Gyögy Ligeti: A Case of African Pianism', *Mitteilungen der Paul Sacher Stiftung* 20, 32–7.

Scherzinger, M. and Smith, S. (2007) 'From Blatant to Latent Protest (and Back Again): On

the Politics of Theatrical Spectacle in Madonna's "American Life"', *Popular Music* 26/2, 211–29.

Schiff, D. (2004) 'Liner Notes to John Adams' *On the Transmigration of Souls*', Nonesuch, 7559-79816-2.

Schiltz, K. (2015) *Music and Riddle Culture in the Renaissance*, Cambridge, Cambridge University Press.

Schleiermacher, F. (1998) *Hermeneutics and Criticism: And Other Writings*, trans. and ed. A. Bowie, Cambridge, Cambridge University Press.

Schmalfeldt, J. (1985) 'On the Relation of Analysis to Performance: Beethoven's Bagatelles Op. 126, Nos. 2 and 5', *Journal of Music Theory* 29/1, 1–31.

—— (2011) *In the Process of Becoming: Analytic and Philosophical Perspectives on Form in Early Nineteenth-Century Music*, Oxford and New York, Oxford University Press.

Schmelz, P.J. (2009) 'Introduction: Music in the Cold War', *Journal of Musicology* 26/1, 3–16.

Schmidt-Beste, T. (2011) *The Sonata*, Cambridge, Cambridge University Press.

Schneider, D. (2006) *Bartók, Hungary, and the Renewal of Tradition: Case Studies in the Intersection of Modernity and Nationality*, Berkeley and London, University of California Press.

Schoenberg, A. (1970) *Fundamentals of Musical Composition*, London, Faber and Faber.

—— (1975) *Style and Idea*, trans. L. Black, ed. L. Stein, London, Faber and Faber.

—— (1978) *Theory of Harmony*, trans. R. Carter, London, Faber and Faber.

—— (1995) *The Musical Idea and the Logic, Technique and Art of its Presentation*, edsP. Carpenter and S. Neff, New York, Columbia University Press.

Schopenhauer, A. (1995) *The World as Will and Idea*, trans. J. Berman, ed. D. Berman, London, Dent.

Schorske, C. (1981) *Fin-de-siècle Vienna: Politics and Culture*, New York, Vintage Books.

Schuller, G. (1968) *Early Jazz: Its Roots and Musical Development*, Oxford and New York, Oxford University Press.

Schulte-Sasse, J. (1984) 'Foreword', in P. Bürger, *Theory of the Avant-Garde*, trans. M. Shaw, Manchester, Manchester University Press.

Schwartz, A. (2008) 'Rough Music: *Tosca* and *Verismo* Reconsidered', *19th-Century Music* 31/3, 228–44.

—— (2014) 'Musicology, Modernism, Sound Art', *Journal of the Royal Musical Association* 139/1, 197–200.

Schwarz, B. (1972) *Music and Musical Life in Soviet Russia 1917–1970*, London, Barrie & Jenkins.

Schwarz, D. (1997) *Listening Subjects: Music, Psychoanalysis, Culture*, Durham, NC, Duke University Press.

—— (2006) *Listening Awry: Music and Alterity in German Culture*, Minneapolis, University of Minnesota Press.

Scott, D.B. (1989) *The Singing Bourgeois: Songs of the Victorian Drawing Room and Parlour*, Milton Keynes, Open University Press.

—— (1998) 'Orientalism and Musical Style', *Musical Quarterly* 82/2, 309–35.

—— (ed.) (2000) *Music, Culture, and Society: A Reader*, Oxford and New York, Oxford University Press.

—— (ed.) (2002) 'Music and Social Class', in J. Samson (ed.), *The Cambridge History of Nineteenth-Century Music*, Cambridge, Cambridge University Press.

—— (2003) *From the Erotic to the Demonic: On Critical Musicology*, Oxford and New York, Oxford University Press.

—— (2008) *Sounds of the Metropolis: The Nineteenth-Century Popular Music Revolution in London, New York, Paris, and Vienna*, Oxford and New York: Oxford University Press.

—— (ed.) (2009) *The Ashgate Research Companion to Popular Musicology*, Farnham, Ashgate.

—— (2015) '"I Changed my Olga for the Britney": Occidentalism, Auto-Orientalism, and Global Fusion in Music', in V. Kurkela and M. Mantere (eds), *Critical Music Historiography: Probing Canons, Ideologies and Institutions*, Farnham, Ashgate.

Scruton, R. (1999) *The Aesthetics of Music*, Oxford and New York, Oxford University Press.

Seashore, C.E. (1967) *Psychology of Music*, New York, Dover.

Sedgwick, E.K. (1994) *Epistemology of the Closet*, London, Penguin.

—— (ed.) (1997) *Novel Gazing: Queer Reading in Fiction*, Durham, NC and London, Duke University Press.

Seeger, A. (1987) *Why Suyá Sing: A Musical Anthropology of an Amazonian People*, Cambridge, Cambridge University Press.

Segel, H. (1998) *Body Ascendant: Modernism and the Physical Imperative*, London and Baltimore, Johns Hopkins University Press.

Seiter, R. (2014) 'Israelism: Nationalism, Orientalism, and the Israeli Five', *Musical Quarterly* 97/2, 238–308.

Senici, E. (2005) *Landscape and Gender in Italian Opera: The Alpine Virgin from Bellini to Puccini*, Cambridge, Cambridge University Press.

Shank, B. (1994) *Dissonant Identities: The Rock'n'Roll Scene in Austin, Texas*, Hanover, NH, Wesleyan University Press.

Sharma, S., Hutnyk, J. and Sharma, A. (eds) (1996) *Dis-Orienting Rhythms: The Politics of the New Asian Dance Music*, London and Atlantic Highlands, NJ, Zed Books.

Sharpley-Whiting, T. (2007) *Pimps Up, Ho's Down: Hip-Hop's Hold on Young Black Women*, New York, New York University Press.

Shaviro, S. (2010) *Post-Cinematic Affect*, Ropley, O-Books.

Sheinberg, E. (ed.) (2012) *Music Semiotics: A Network of Significations*, Aldershot, Ashgate.

Shelemay, K. (2011) 'Musical Communities: Rethinking the Collective in Music', *Journal of the American Musicological Society* 64/2, 349–90.

Shepherd, J. (1991) *Music as Social Text*, Cambridge, Polity Press.

Sheppard, W. (2008) 'Continuity in Composing the American Cross-Cultural: Eichheim, Cowell, and Japan', *Journal of the American Musicological Society* 61/3, 465–540.

—— (2009) 'Blurring the Boundaries: Tan Dun's *Tinte* and *The First Emperor*', *Journal of Musicology* 26/3, 285–326.

—— (2014) 'Exoticism', in H. Greenwald (ed.), *The Oxford Handbook of Opera*, Oxford and New York, Oxford University Press.

—— (2015) 'Puccini and the Music Boxes', *Journal of the Royal Musical Association* 140/1, 41–92.

Shipton, A. (2001) *A New History of Jazz*, London and New York, Continuum.

Shreffler, A.C. (2005) 'Ideologies of Serialism: Stravinsky's *Threni* and the Congress for Cultural Freedom', in K. Berger and A. Newcomb (eds), *Music and the Aesthetics of Modernity*, Cambridge, MA and London, Harvard University Press.

Shuker, R. (1998) *Popular Music: The Key Concepts*, London and New York, Routledge.

Shumway, D. (1999) 'Rock and Roll Soundtracks and the Production of Nostalgia', *Cinema Journal* 38/2, 36–51.

Silverman, C. (2012) *Romani Routes: Cultural Politics and Balkan Music in Diaspora*, Oxford and New York, Oxford University Press.

Sitsky, L. (1994) *Music of the Repressed Russian Avant-Garde 1900–1929*, Westport, CT, Greenwood Press.

Skelton, T. and Valentine, G. (eds) (1998) *Cool Places: Geographies of Youth*, London and New York, Routledge.

Slobin, M. (1993) *Subcultural Sounds: Micromusics of the West*, Hanover, NH and London, Wesleyan University Press.

Sloboda, J.A. (ed.) (1988) *Generative Processes in Music: the Psychology of Performance, Improvisation and Composition*, Oxford and New York, Oxford University Press.

—— (1991) 'Music Structure and Emotional Response: Some Empirical Findings', *Psychology of Music* 19, 110–20.

—— (1992) 'Psychological Structures in Music: Core Research 1980–1990', inJ. Paynter, T. Howell, R. Orton and P. Seymour (eds), *Companion to Contemporary Musical Thought*, London and New York, Routledge.

—— (2005) *Exploring the Musical Mind: Cognition, Emotion, Ability, Function*, Oxford and New York, Oxford University Press.

Slowik, M. (2014) *After the Silents: Hollywood Film Music in the Early Sound Era, 1926–34*, New York, Columba University Press.

Smart, M. (2004) *Mimomania: Music and Gesture in Nineteenth-Century Opera*, Berkeley and London, University of California Press.

Smith, A.D. (1986) *The Ethnic Origins of Nations*, Oxford, Basil Blackwell.

Smith, B.H. (1988) *Contingencies of Value: Alternative Perspectives for Critical Theory*, Cambridge, MA and London, Harvard University Press.

Smith, B.R. (1999) *The Acoustic World of Early Modern England: Attending to the O-Factor*, Chicago, Chicago University Press.

Smith, C.J. (1986) 'The Functional Extravagance of Chromatic Chords', *Music Theory Spectrum* 8, 94–139.

Smith, J. (2009) 'Bridging the Gap: Reconsidering the Border between Diegetic and Nondiegetic Music', *Music and the Moving Image* 2/1. Available at: http://www.press.uillinois.edu/journals/mmi.html.

Smith, K. (2010) '"A Science of Tonal Love?" Drive and Desire in Twentieth-Century Harmony: The Erotics of Skryabin', *Music Analysis* 29/1–2–3, 234–63.

—— (2011) 'The Tonic Chord and Lacan's Object *a* in Selected Songs by Charles Ives', *Journal of the Royal Musical Association* 136/2, 353–98.

—— (2013) *Skryabin, Philosophy and the Music of Desire*, Farnham, Ashgate.

—— (2014a) 'The Transformational Energetics of the Tonal Universe: Cohn, Rings and Tymocko', *Music Analysis* 33/2, 214–56.

—— (2014b) 'Formal Negativities, Breakthroughs, Ruptures and Continuities in the Music of Modest Mouse', *Popular Music* 33/3, 428–54.

Smith, M.S. (2001) *Listening to Nineteenth-Century America*, Chapel Hill, University of North Carolina Press.

—— (2007) *Sensory History*, New York, Berg.

Soja, E. (1989) *Postmodern Geographies*, London and New York, Verso.

Solie, R. (1980) 'The Living Work: Organicism and Musical Analysis', *19th-Century Music* 4/2, 147–56.

—— (ed.) (1993) *Musicology and Difference: Gender and Sexuality in Music Scholarship*, Berkeley and London, University of California Press.

—— (2004) *Music in Other Words: Victorian Conversations*, Berkeley and London, University of California Press.

Solis, G. (2006) 'Avant-Gardism, the "Long 1960s" and Jazz Historiography', *Journal of the Royal Musical Association* 131/2, 331–49.

Sollors, W. (1986) *Beyond Ethnicity: Consent and Descent in American Culture*, Oxford and New York, Oxford University Press.

Solomon, M. (1977) *Beethoven*, New York, Shirmer Books.

—— (1982) 'Thoughts on Biography', *19th-Century Music* 5/3, 268–76.

—— (1989) 'Franz Schubert and the Peacocks of Benvenuto Cellini', *19th-Century Music* 12/3, 193–206.

—— (2003) *Late Beethoven: Music, Thought, Imagination*, Berkeley and London, University of California Press.

Spicer, M. and Covach, J. (eds) (2010) *Sounding Out Pop: Analytical Essays in Popular Music*, Ann Arbor, University of Michigan Press.

Spitta, P. (1884) *Johann Sebastian Bach: His Work and Influence on the Music of Germany*

1685–1750, trans. C. Bell and J.A. Fuller-Maitland, London, Novello, Ewer & Co.

Spitzer, M. (1996) 'The Retransition as Sign: Listener-Orientated Approaches to Tonal Closure in Haydn's Sonata-Form Movements', *Journal of the Royal Musical Association* 121/1, 11–45.

—— (1997) 'Convergences: Criticism, Analysis and Beethoven Reception', *Music Analysis* 16/3, 369–91.

—— (2004) *Metaphor and Musical Thought*, Chicago and London, University of Chicago Press.

—— (2006) *Music as Philosophy: Adorno and Beethoven's Late Style*, Bloomington, Indiana University Press.

—— (2009) 'Emotions and Meaning in Music', *Musica Humana* 1/2, 155–96.

—— (2010a) 'Guest Editorial: The Emotion Issue', *Music Analysis* 29/1–2–3, 1–7.

—— (2010b) 'Mapping the Human Heart: A Holistic Analysis of Fear in Schubert', *Music Analysis* 29/1–2–3, 149–213.

—— (2013) 'Of Telescopes and Lenses, Blindness and Insight', *Journal of the Royal Musical Association* 138/2, 415–29.

Spivak, G.C. (1976) 'Translator's Preface', J. Derrida, *Of Grammatology*, Baltimore, Johns Hopkins University Press.

—— (1993) *Outside in the Teaching Machine*, London and New York, Routledge.

—— (1994) 'Can the Subaltern Speak?', in P. Williams and L. Chrisman (eds), *Colonial Discourse and Post-Colonial Theory: A Reader*, New York, Columbia University Press.

—— (1999) *A Critique of Postcolonial Reason: Toward a History of the Vanishing Present*, Cambridge, MA and London, Harvard University Press.

Sposato, J. (2006) *The Price of Assimilation: Felix Mendelssohn and the Nineteenth-Century Anti-Semitic Tradition*, Oxford and New York, Oxford University Press.

Sprout, L.A. (2009) 'The 1945 Stravinsky Debates: Nigg, Messiaen, and the Early Cold War in France', *Journal of Musicology* 26/1, 85–131.

St. Pierre, K. (2013) 'Smetana's "Vyšehrad" and Mythologies of Czechness in Scholarship', *19th-Century Music* 37/2, 91–112.

Stainsby, T. and Cross, I. (2009) 'The Perception of Pitch', in S. Hallam, I. Cross and M. Thaut (eds), *The Oxford Handbook of Music Psychology*, Oxford and New York, Oxford University Press.

Stanyek, J. and Gopinath, S. (eds) (2014) *The Oxford Handbook of Mobile Music Studies*, Oxford and New York, Oxford University Press.

Stanyek, J. and Piekut, B. (2010) 'Deadness: Technologies of the Intermundane', *The Drama Review* 54/1, 14–38.

Steblin, R. (1993) 'The Peacock's Tale: Schubert's Sexuality Reconsidered', *19th-Century Music* 17/1, 5–33.

Steege, B. (2012) *Helmholtz and the Modern Listener*, Cambridge, Cambridge University Press.

Stefani, G. (1987) 'A Theory of Musical Competence', *Semiotica* 66/1–3, 7–22.

Steinberg, M. (2006a) 'The Voice of the People at the Moment of the Nation', in *Listening to Reason: Culture, Subjectivity, and Nineteenth-Century Music*, Princeton, NJ and Oxford, Princeton University Press.

—— (2006b) *Listening to Reason: Culture, Subjectivity, and Nineteenth-Century Music*, Princeton, NJ and Oxford, Princeton University Press.

Sternberg, R. (1998) *Handbook of Creativity*, Cambridge, Cambridge University Press.

Sterne, J. (2003) *The Audible Past: Cultural Origins of Sound Reproduction*, Durham, NC, Duke University Press.

—— (2012a) MP3: *The Meaning of a Format*, Durham, NC, Duke University Press.

—— (ed.) (2012b) *The Sound Studies Reader*, London and New York, Routledge.

Stevens, D. (1980) *Musicology: A Practical Guide*, London, Macdonald.

—— (1987) *Musicology in Practice: Collected Essays by Denis Stevens. Vol. 1: 1948–1970*, ed. T.P. Lewis, London, Kahn & Averill.

Stilwell, R. (2004) 'Music of the Youth Revolution: Rock through the 1960s', in N. Cook and A. Pople (eds), *The Cambridge History of Twentieth-Century Music*, Cambridge, Cambridge University Press.

—— (2007) 'The Fantastical Gap Between Diegetic and Nondiegetic', in D. Goldmark, L. Kramer and R. Leppert (eds), *Beyond the Soundtrack: Representing Music in Cinema*, Berkeley and London, University of California Press.

Stobart, H. (ed.) (2008) *The New (Ethno)Musicologies*, Lanham, MD, Scarecrow Press.

Stock, J. (1993) 'The Application of Schenkerian Analysis to Ethnomusicology: Problems and Possibilities', *Music Analysis* 12/2, 215–40.

Stokes, M. (1994) *Ethnicity, Identity, and Music: The Musical Construction of Place*, Oxford, Berg.

Stokes, M. and Bohlman, P. (eds) (2003) *Celtic Modern: Music at the Global Fringe*, Lanham, MD and Oxford, Scarecrow Press.

Stone, R.M. (2008) *Theory for Ethnomusicology*, Upper Saddle River, NJ, Pearson Prentice Hall.

Stonor Saunders, F. (1999) *Who Paid the Piper?: The CIA and the Cultural Cold War* [published as *The Cultural Cold War: The CIA and the World of Arts and Letters* in the USA], London, Granta Books.

Storr, A. (1992) *Music and the Mind*, London, HarperCollins.

Stras, L. (2009) 'Sing a Song of Difference: Connie Boswell and a Discourse of Disability in Jazz', *Popular Music* 28/3, 297–322.

—— (ed.) (2010) *She's So Fine: Reflections on Whiteness, Femininity, Adolescence and Class in 1960s Music*, Farnham, Ashgate.

Stratton, J. (2009) *Jews, Race and Popular Music*, Farnham, Ashgate.

—— (2014) 'Coming to the Fore: The Audibility of Women's Sexual Pleasure in Popular

Music and the Sexual Revolution', *Popular Music* 33/1, 109–28.

Straus, J.N. (1990) *Remaking the Past: Musical Modernism and the Influence of the Tonal Tradition*, Cambridge, MA and London, Harvard University Press.

—— (2006) 'Normalizing the Abnormal: Disability in Music and Music Theory', *Journal of the American Musicological Society* 59/1, 113–84.

—— (2008) 'Disability and "Late Style" in Music', *Journal of Musicology* 25/1, 3–45.

—— (2009) *Twelve-Tone Music in America*, Cambridge, Cambridge University Press.

—— (2011) *Extraordinary Measures: Disability in Music*, Oxford and New York, Oxford University Press.

Stravinsky, I. (1936) *An Autobiography*, New York, Simon & Schuster.

—— (1975) *An Autobiography*, London, Calder and Boyars.

—— (2002) *Memories and Commentaries*, London, Faber and Faber.

Street, A. (1987) 'The Rhetorico-Musical Structure of the "Goldberg" Variations: Bach's *Clavier-übung* IV and the Institutio Oratoria of Quintillian', *Music Analysis* 6/1–2, 89–131.

—— (1989) 'Superior Myths, Dogmatic Allegories: The Resistance to Musical Unity', *Music Analysis* 8/1–2, 77–123.

—— (1994) 'Carnival', *Music Analysis* 13/2–3, 255–98.

—— (2000) '"The Ear of the Other": Style and Identity in Schoenberg's Eight Songs, Op. 6', in C. Cross and R. Berman (eds), *Schoenberg and Words*, New York, Garland.

Strinati, D. (1995) *An Introduction to Theories of Popular Culture*, London and New York, Routledge.

Strohm, R. (1990) *Music in Late Medieval Bruges*, Oxford, Clarendon Press.

—— (1993) *The Rise of European Music, 1380–1500*, Cambridge, Cambridge University Press.

—— (2000) 'Looking Back at Ourselves: The Problem with the Musical Work-Concept', in M. Talbot (ed.), *The Musical Work: Reality or Invention?* Liverpool, Liverpool University Press.

Subotnik, R.R. (1991) *Developing Variations: Style and Ideology in Western Music*, Minneapolis, University of Minnesota Press.

—— (1996) *Deconstructive Variations: Music and Reason in Western Society*, Minneapolis, University of Minnesota Press.

Sweeney-Turner, S. (1995) 'Speaking Without Tongues', *The Musical Times* 136, 183–6.

Sykes, I. (2015) *Society, Culture and the Auditory Imagination in Modern France: The Humanity of Hearing*, London, Palgrave Macmillan.

Sykes, J. (2015) 'Sound as Promise and Threat: Drumming, Collective Violence and the British Raj in Colonial Ceylon', in I. Biddle and K. Gibson (eds), *Noise, Audition, Aurality: Histories of the Sonic World(s) of Europe, 1500–1945*, Farnham, Ashgate.

Szendy, P. (2008) *Listen: A History of Our Ears*, trans. C. Mandel, New York, Fordham University Press.

Tagg, P. (1982) 'Analysing Popular Music: Theory, Method and Practice', *Popular Music* 2, 37–67.

—— (1989) '"Black Music", "Afro-American Music" and "European Music"', *Popular Music* 8/3, 285–98.

—— (2000) 'Analysing Popular Music: Theory, Method, and Practice', in R. Middleton (ed.), *Reading Pop: Approaches to Textual Analysis in Popular Music*, Oxford and New York, Oxford University Press.

—— (2004) 'Gestural Interconversion and Connotative Precision'. Available at: http://www.tagg.org/articles/xpdfs/filminternat0412.pdf.

—— (2009) *Everyday Tonality: Towards a Tonal Theory of What Most People Hear*, New York and Montreal, Mass Media Music Scholars' Press.

—— (2012) *Music's Meanings: A Modern Musicology for Non-Musos*, New York and Huddersfield, Mass Media Music Scholars' Press.

Talbot, M. (2000) 'The Work-Concept and Composer-Centredness', in M. Talbot (ed.), *The Musical Work: Reality or Invention?*, Liverpool, Liverpool University Press.

Tambling, J. (1987) *Opera, Ideology and Film*, Manchester, Manchester University Press.

Tarasti, E. (1994) *A Theory of Musical Semiotics*, Bloomington, Indiana University Press.

—— (2002) *Signs of Music: A Guide to Musical Semiotics*, Berlin and New York, Mouton de Gruyter.

—— (2012) *Semiotics of Classical Music: How Mozart, Brahms and Wagner Talk to Us*, Boston, Mouton de Gruyter.

Taruskin, R. (1980) 'Russian Folk Melodies in *The Rite of Spring*', *Journal of the American Musicological Society* 33/3, 501–43.

—— (1986) 'Letter to the Editor from Richard Taruskin', *Music Analysis* 5/2–3, 313–20.

—— (1992) 'Review of Abbate (1991)', *Cambridge Opera Journal* 4/2, 187–97.

—— (1993) 'Revising Revision', *Journal of the American Musicological Society* 46/1, 114–38.

—— (1995a) *Text and Act: Essays on Music and Performance*, Oxford and New York, Oxford University Press.

—— (1995b) 'Public Lies and Unspeakable Truth: Interpreting Shostakovich's Fifth Symphony', in D. Fanning (ed.), *Shostakovich Studies*, Cambridge: Cambridge University Press.

—— (1996) *Stravinsky and the Russian Traditions: A Biography of the Works Through Mavra*, Oxford and New York, Oxford University Press.

—— (1997) *Defining Russia Musically: Historical and Hermeneutical Essays*, Princeton, NJ, Princeton University Press.

—— (1998) '"Entoiling the Falconet": Russian Musical Orientalism in Context', in J. Bellman, *The Exotic in Western Music*, Boston, Northeastern University Press.

—— (2001) 'Nationalism', in S. Sadie (ed.), *New Grove Dictionary of Music and Musicians*, Vol. 17, London, Macmillan.

—— (2005a) *The Oxford History of Western Music*, Vols 1 to 6, Oxford and New York, Oxford University Press.

—— (2005b) 'Speed Bumps' (Review of *The Cambridge History of Nineteenth-Century Music*, ed. J. Samson [2001], and *The Cambridge History of Twentieth-Century Music*, ed. N. Cook and A. Pople [2004]), *19th-Century Music* 29, 185–207.

—— (2009 [2001]) 'The Danger of Music and the Case for Control', in R. Taruskin, *The Danger of Music and Other Anti-Utopian Essays*, Berkeley and London, University of California Press.

—— (2009) *On Russian Music*, Berkeley and London, University of California Press.

—— (2011) 'Non-Nationalists and Other Nationalists', *19th-Century Music* 35/2, 132–43.

Taylor, B. (2014) 'Schubert and the Construction of Memory: The String Quartet in A minor, D.804 ("Rosamunde")', *Journal of the Royal Musical Association* 139/1, 41–88.

Taylor, J. (2012) *Playing it Queer: Popular Music, Identity and Queer World-making*, Bern, Peter Lang.

Taylor, T. (1997) *Global Pop: World Music, World Markets*, New York and London, Routledge.

—— (2007) *Beyond Exoticism: Western Music and the World*, Durham, NC and London, Duke University Press.

Taylor, T., Katz, M. and Grajeda, T. (eds) (2012), *Music, Sound, and Technology in America: A Documentary History of Early Phonograph, Cinema, and Radio*, Durham, NC, Duke University Press.

Temperley, D. (2001) *The Cognition of Basic Musical Structures*, Cambridge, MA, MIT Press.

—— (2007) *Music and Probability*, Cambridge, MA, MIT Press.

Thacker, T. (2007) *Music after Hitler, 1945–1955*, Aldershot, Ashgate.

Thomas, D.A. (1995) *Music and the Origins of Language: Theories from the French Enlightenment*, Cambridge, Cambridge University Press.

Thomas, G.C. (2006) '"Was George Friedrich Handel Gay?" On Closet Questions and Cultural Politics', in P. Brett, E. Wood and G.C. Thomas (eds), *Queering the Pitch: The New Gay and Lesbian Musicology*, London and New York, Routledge.

Thomas, W. (ed.) (1998) *Composition, Performance, Reception: Studies in the Creative Process in Music*, Aldershot, Ashgate.

Thompson, E. (2002) *The Soundscape of Modernity: Architectural Acoustics and the Culture of Listening in America, 1900–1933*, Cambridge, MA, MIT Press.

Thompson, M. and Biddle, I. (eds) (2013) *Sound, Music, Affect: Theorizing Sonic Experience*, New York, Continuum.

Thompson, W.F. (2009) *Music, Thought, and Feeling: Understanding the Psychology of Music*, Oxford and New York, Oxford University Press.

Thornton, S. (1995) *Club Cultures: Music, Media and Subcultural Capital*, Cambridge, Polity Press.

Tieber, C. and Windisch, A. (eds) (2014) *The Sounds of Silent Films: New Perspectives on*

History, Theory and Practice, Basingstoke and New York, Palgrave Macmillan.

Tippett, M. (1991) *Those Twentieth Century Blues: An Autobiography*, London, Hutchinson.

Tischler, B.L. (1986) *An American Music: The Search for an American Musical Identity*, Oxford and New York, Oxford University Press.

Toliver, B. (2004) 'Eco-ing in the Canyon: Ferde Grofé's Grand Canyon Suite and the Transformation of Wilderness', *Journal of the American Musicological Society* 57/2, 325–68.

Tomlinson, G. (1984) 'The Web of Culture: A Context for Musicology', *19th-Century Music* 7/3, 350–62.

—— (1992) 'Cultural Dialogics and Jazz: A White Historian Signifies', in K. Bergeron and P. Bohlman (eds), *Disciplining Music: Musicology and its Canons*, Chicago and London, University of Chicago Press.

—— (1993a) 'Musical Pasts and Postmodern Musicologies: A Response to Lawrence Kramer', *Current Musicology* 53, 18–24.

—— (1993b) *Music in Renaissance Magic: Toward a Historiography of Others,* Chicago and London, University of Chicago Press.

—— (2007a) 'Monumental Musicology', *Journal of the Royal Musical Association* 132/2, 349–74.

—— (2007b) *The Singing of the New World: Indigenous Voice in the Era of European Contact*, Cambridge, Cambridge University Press.

—— (2007c) *Music and Historical Critique: Selected Essays*, Aldershot, Ashgate.

Tomlinson, J. (1999) *Globalization and Culture*, Cambridge, Polity Press.

Toop, D. (1995) *Ocean of Sound: Aether Talk, Ambient Sound and Imaginary Worlds*, London, Serpent's Tail.

Tovey, D.F. (2001) *The Classics of Music: Talks, Essays and Other Writing Previously Uncollected*, eds M. Tilmouth, D. Kimbell and R. Savage, Oxford and New York, Oxford University Press.

Toynbee, J. (2007) *Bob Marley: Herald of a Postcolonial World?* Cambridge, Polity.

Treitler, L. (1989) *Music and the Historical Imagination*, Cambridge, MA, and London, Harvard University Press.

Truax, B. (1999) *Handbook for Acoustic Ecology* [CD-ROM edition], Burnaby, Cambridge Street Publishing.

Trumpener, K. (2000) 'Béla Bartók and the Rise of Comparative Ethnomusicology: Nationalism, Race Purity, and the Legacy of the Austro-Hungarian Empire', in R. Radano and P.V. Bohlman (eds), *Music and the Racial Imagination*, Chicago and London, University of Chicago Press.

Tunbridge, L. (2009) *Schumann's Late Style*, Cambridge, Cambridge University Press.

Turino, T. (2008) *Music as Social Life: The Politics of Participation*, Chicago and London, University of Chicago Press.

Turner, B.S. (1994) *Orientalism, Postmodernism and Globalism*, London and New York,

Routledge.

Tymoczko, D. (2011) *A Geometry of Music: Harmony and Counterpoint in the Extended Common Practice*, Oxford and New York, Oxford University Press.

Updike, J. (2007) *Due Considerations: Essays and Criticism*, London, Penguin.

Urbain, O. (ed.) (2008a) *Music and Conflict Transformation: Harmonies and Dissonances in Geopolitics*, London and New York, I.B. Tauris.

—— (2008b) 'Art for Harmony in the Middle East: The Music of Yair Dalal', in O. Urbain (ed.), *Music and Conflict Transformation: Harmonies and Dissonances in Geopolitics*, London and New York, I.B. Tauris.

Vallely, F. (2008) *Tuned Out: Traditional Music and Identity in Northern Ireland*, Cork, Cork University Press.

van den Toorn, P.C. (1995) *Music, Politics, and the Academy*, Berkeley and London, University of California Press.

van Maas, S. (ed.) (2015) *Thresholds of Listening: Sound, Technics, Space*, New York, Fordham University Press.

Vasari, G. (1963) *Lives of the Painters, Sculptors and Architects*, trans. A.B. Hinds, ed. W. Gaunt, London, Dent.

Vattimo, G. (1988) *The End of Modernity: Nihilism and Hermeneutics in Post-modern Culture*, trans. J.R. Snyder, Cambridge, Polity Press.

Vaughan Williams, R. (1996) *National Music and Other Essays*, Oxford and New York, Oxford University Press.

Veeser, A. (ed.) (1994) *The New Historicism Reader*, London and New York, Routledge.

Venn, C. (2000) *Occidentalism: Modernity and Subjectivity*, London, Sage.

Vernallis, C, Herzog, A. and Richardson, J. (eds) (2013) *The Oxford Handbook of Sound and Image in Digital Media*, Oxford and New York, Oxford University Press.

Verstraete, G. and Cresswell, T. (eds) (2002) *Mobilizing Place, Placing Mobility: The Politics of Representation in a Globalized World*, Amsterdam, Rodopi.

Vila, P. (2014) *Music and Youth Culture in Latin America: Identity Construction Processes from New York to Buenos Aires*, Oxford and New York, Oxford University Press.

Volčič, Z. and K. Erjavec (2011) 'Constructing Transnational Divas: Gendered Productions of Balkan Turbo-folk Music', in R.S. Hegde (ed.), *Circuits of Visibility: Gender and Transnational Media Cultures*, New York and London, New York University Press.

Von Glahn, D. (2003) *The Sounds of Place: Music and the American Cultural Landscape*, Boston, Northeastern University Press.

—— (2013) *Music and the Skilful Listener: American Women Compose the Natural World*, Bloomington and Indianapolis, Indiana University Press.

Waeber, J. (2009) 'Jean-Jacques Rousseau's "unité de mélodie"', *Journal of the American Musicological Society* 62/1, 79–143.

Wagner, R. (1992) *My Life*, New York, Da Capo Press.

Walden, J. (2014) '"The Yidishe Paganini": Sholem Aleichem's Stempenyu, the Music of Yiddish Theatre and the Character of the *Shtetl* Fiddler', *Journal of the Royal Musical Association* 139/1, 89–146.

—— (ed.) (2015) *The Cambridge Companion to Jewish Music*, Cambridge, Cambridge University Press.

Wallas, G. (1926) *The Art of Thought*, New York, Harcourt, Brace and Company.

Walls, P. (2003) *History, Imagination, and the Performance of Music*, Woodbridge, Boydell Press.

Walser, R. (1993) *Running with the Devil: Power, Gender, and Madness in Heavy Metal Music*, Hanover, NH, University Press of New England.

—— (1997) '"Out of Notes": Signification, Interpretation and the Problem of Miles Davis', in D. Schwarz, A. Kassabian and D. Siegel (eds), *Keeping Score: Music, Disciplinarity and Culture*, Charlottesville and London, University of Virginia Press.

Walsh, S. (2004) 'Review of Carroll 2003', *Twentieth-Century Music* 1/2, 308–14.

—— (2008) 'Review of Fosler-Lussier 2007', *Twentieth-Century Music* 5/1, 140–5.

—— (2013) *Musorgsky and His Circle: A Russian Musical Adventure*, London, Faber and Faber.

Warren, J.R. (2014) *Music and Ethical Responsibility*, Cambridge, Cambridge University Press.

Waters, K. (2011) *The Studio Recordings of the Miles Davis Quintet, 1965–68*, Oxford and New York, Oxford University Press.

Watkins, H. (2004) 'From the Mine to the Shrine: The Critical Origins of Musical Depth', *19th-Century Music* 27/3, 179–207.

—— (2007) 'The Pastoral After Environmentalism: Nature and Culture in Stephen Albert's Symphony: RiverRun', *Current Musicology* 84, 7–24.

—— (2008) 'Schoenberg's Interior Designs', *Journal of the American Musicological Society* 61/1, 123–206.

—— (2011a) *Metaphors of Depth in German Musical Thought: From E.T.A. Hoffmann to Arnold Schoenberg*, Cambridge, Cambridge University Press.

—— (2011b) 'Musical Ecologies of Place and Placelessness', *Journal of the American Musicological Society* 64/2, 404–8.

Weber, W. (1992) *The Rise of Musical Classics in Eighteenth Century England: A Study in Canon, Ritual and Ideology*, Oxford and New York, Oxford University Press.

—— (1999) 'The History of Musical Canon', in N. Cook and M. Everist (eds), *Rethinking Music*, Oxford and New York, Oxford University Press.

—— (2008) *The Great Transformation of Musical Taste: Concert Programming from Haydn to Brahms*, Cambridge, Cambridge University Press.

Webster, J. (1991) *Haydn's 'Farewell' Symphony and the Idea of the Classical Style*, Cambridge, Cambridge University Press.

—— (2001–2) 'Between Enlightenment and Romanticism in Music History: "First Viennese Modernism" and the Delayed Nineteenth Century', *19th-Century Music* 25/2–3, 108–26.

—— (2004) 'The Eighteenth Century as a Music-Historical Period?', *Eighteenth-Century Music* 1/1, 47–60.

Wegman, R.C. (1998) '"Das Musikalische Hören" in the Middle Ages and Renaissance: Perspectives from Pre-War Germany', *Musical Quarterly* 82/3–4, 434–54.

Weidman, A. (2006) *Singing the Classical, Voicing the Modern: The Postcolonial Politics of Music in South India*, Durham, NC, Duke University Press.

Weightman, J. (1973) *The Concept of the Avant-Garde: Explorations in Modernism*, London, Alcove Press.

Weiner, M.A. (1995) *Richard Wagner and the Anti-Semitic Imagination*, Lincoln and London, University of Nebraska Press.

Weinstein, D. (1998) 'The History of Rock's Past Through Rock Covers', in T. Swiss et al. (eds), *Mapping the Beat: Popular Music and Contemporary Theory*, Oxford, Blackwell.

Weis, E. and Belton, J. (eds) (1985) *Film Sound: Theory and Practice*, New York, Columbia University Press.

Werbner, P. and Modood, T. (eds) (1997) *Debating Cultural Hybridity: Multi-Cultural Identities and the Politics of Anti-Racism*, London and Atlantic Highlands, NJ, Zed Books.

Westrup, J., Abraham, G. et al. (1957) *New Oxford History of Music*, Oxford and New York, Oxford University Press.

White, H. (1980) 'The Value of Narrative in the Representation of Reality', in W.J.T. Mitchell (ed.), *On Narrative*, Chicago and London, University of Chicago Press.

White, H. and Murphy, M. (eds) (2001) *Musical Constructions of Nationalism: Essays on the History and Ideology of European Musical Culture, 1800–1945*, Cork, Cork University Press.

Whiteley, S. (2000) *Women and Popular Music: Sexuality, Identity and Subjectivity*, London and New York, Routledge.

Whiteley, S. and Rycenga, J. (eds) (2006) *Queering the Popular Pitch*, London and New York, Routledge.

Whiteley, S., Bennett, A. and Hawkins, S. (eds) (2004) *Music, Space and Place: Popular Music and Cultural Identity*, Aldershot, Ashgate.

Whitesell, L. (1994) 'Men with a Past: Music and the "Anxiety of Influence"', *19th-Century Music* 18/2, 152–98.

Whittall, A. (1982) 'Music Analysis as Human Science? *Le Sacre du Printemps* in Theory and Practice', *Music Analysis* 1/1, 33–53.

—— (1987) *Romantic Music: A Concise History from Schubert to Sibelius*, London, Thames & Hudson.

—— (1991) 'Analysis as Performance', *Atti Del XIV Congresso Della Societa Internazionale Di Musicologica*, Vol. 1, 654–60.

—— (1999) *Musical Composition in the Twentieth Century*, Oxford and New York, Oxford University Press.

—— (2003a) *Exploring Twentieth-Century Music: Tradition and Innovation*, Cambridge,

Cambridge University Press.

—— (2003b) 'James Dillon, Thomas Adès, and the Pleasures of Allusion', in P. O'Hagan (ed.), *Aspects of British Music of the 1990s*, Aldershot, Ashgate.

—— (2004) 'Individualism and Accessibility: The Moderate Mainstream, 1945–75', in N. Cook and A. Pople (eds), *The Cambridge History of Twentieth-Century Music*, Cambridge, Cambridge University Press.

Wicke, P. (1990) *Rock Music: Culture, Aesthetics, and Sociology*, trans. R. Fogg, Cambridge, Cambridge University Press.

Wiebe, H. (2012) *Britten's Unquiet Pasts: Sound and Memory in Postwar Reconstruction*, Cambridge, Cambridge University Press.

Wierzbicki, J., Platte, N. and Roust, C. (eds) (2011) *The Routledge Film Music Sourcebook*, London and New York, Routledge.

Wiggins, A. (2012) 'Defining Inspiration? Modelling the Non-conscious Creative Process', in D. Collins (ed.), *The Act of Musical Composition: Studies in the Creative Process*, Farnham, Ashgate.

Williams, A. (1997) *New Music and the Claims of Modernity*, Aldershot, Ashgate.

—— (2000) 'Musicology and Postmodernism', *Music Analysis* 19/3, 385–407.

—— (2001) *Constructing Musicology*, Aldershot, Ashgate.

Williams, B. (2007) *Ethics and the Limits of Philosophy*, London and New York, Routledge.

Williams, J. (2013) *Rhymin' and Stealin': Musical Borrowing in Hip-Hop*, Ann Arbor, University of Michigan Press.

Williams, P. (2004) 'Peripheral Visions?' *The Musical Times* 145, 51–67.

Williams, R. (1958) *Culture and Society*, London, Hogarth Press.

—— (1977) *Marxism and Literature*, Oxford and New York, Oxford University Press.

—— (1988) *Keywords: A Vocabulary of Culture and Society*, London, Fontana.

Willson, F. (2014) 'Of Time and the City: Verdi's Don Carlos and its Parisian Critics', *19th-Century Music* 37/3, 188–210.

Wilmer, V. (1992) *As Serious as Your Life: John Coltrane and Beyond*, London, Serpent's Tail.

Wilson, A. (2007) *The Puccini Problem: Opera, Nationalism, and Modernity*, Cambridge, Cambridge University Press.

Wilson, C. (2004) 'György Ligeti and the Rhetoric of Autonomy', *Twentieth-Century Music* 1/1, 5–28.

Wimsatt, W.K. and Beardsley, M.C. (1954) *The Verbal Icon: Studies in the Meaning of Poetry*, Lexington, University of Kentucky Press.

Wingfield, P. (2008) 'Beyond "Norms and Deformations": Towards a Theory of Sonata Form as Reception History', *Music Analysis* 27/1, 137–77.

Winters, B. (2010) 'The Non-diegetic Fallacy: Film, Music and Narrative Space', *Music & Letters* 91/2, 224–44.

—— (2014) *Music, Performance and the Realities of Film: Shared Concert Experiences in Screen*

Fiction, London and New York, Routledge.

Wintle, C. (1992) 'Analysis and Psychoanalysis: Wagner's Musical Metaphors', in J. Paynter, T. Howell, R. Orton and P. Seymour (eds), *Companion to Contemporary Musical Thought*, London and New York, Routledge.

Wlodarski, A. (2010) 'The Testimonial Aesthetics of *Different Trains*', *Journal of the American Musicological Society* 63/1, 99–141.

—— (2012) 'Of Moses and Musicology: New Takes on Jewish Musical Modernism', *Journal of the Royal Musical Association* 137/1, 171–85.

Wojcik, P.R. and Knight, A. (eds) (2001) *Soundtrack Available: Essays on Film and Popular Music*, Durham, NC and London, Duke University Press.

Wolff, J. (1993) *The Social Production of Art*, London, Palgrave Macmillan.

Wood, A. (2009) 'The Diverse Voices of Contemporary Ethnomusicology', *Journal of the Royal Musical Association* 134/2, 349–64.

Wood, E. (1993) 'Lesbian Fugue: Ethel Smyth's Contrapuntal Arts', in R. Solie (ed.), *Musicology and Difference: Gender and Sexuality in Music Scholarship*, Berkeley and London, University of California Press.

Wörner, F., Scheideler, U. and Rupprecht, P. (eds) (2012) *Tonality 1900–1950: Concept and Practice*, Stuttgart, Franz Steiner Verlag.

Worton, M. and Still, J. (1991) *Intertextuality: Theories and Practices*, Manchester, Manchester University Press.

Wright, C. (1975) 'Dufay at Cambrai: Discoveries and Revisions', *Journal of the American Musicological Society* 28/2, 175–229.

Wurth, K. (2013) 'Speaking of Microsound: The Bodies of Henri Chopin', in K. Chapin and A. Clark (eds), *Speaking of Music: Addressing the Sonorous*, New York, Fordham University Press.

Yegenoglu, M. (1998) *Colonial Fantasies: Towards a Feminist Reading of Orientalism*, Cambridge, Cambridge University Press.

Young, R.J.C. (1995) *Colonial Desire: Hybridity in Theory, Culture and Race*, London and New York, Routledge.

—— (2001) *Postcolonialism: An Historical Introduction*, Oxford, Basil Blackwell.

—— (2003) *Postcolonialism: A Very Short Introduction*, Oxford and New York, Oxford University Press.

Zaenker, K.A. (1999) 'The Bedeviled Beckmesser: Another Look at Anti-Semitic Stereotypes in *Die Meistersinger von Nürnberg*', *German Studies Review* 22/1, 1–20.

Zagorski-Thomas, S. (2014) *The Musicology of Record Production*, Cambridge, Cambridge University Press.

Zbikowski, L. (2002) *Conceptualizing Music: Cognitive Structure, Theory, and Analysis*, Oxford and New York, Oxford University Press.

—— (2009) 'Musicology, Cognitive Science, and Metaphor: Reflections on Michael Spitzer's

Metaphor and Musical Thought', Musica Humana 1, 81–104.

—— (2010) 'Music, Emotion, Analysis', *Music Analysis* 29/1–2–3, 37–60.

—— (2011) 'Music, Language, and Kinds of Consciousness', in D. Clarke andE. Clarke (eds), *Music and Consciousness: Philosophical, Psychological, and Cultural Perspectives*, Oxford and New York, Oxford University Press.

—— (2013) 'Listening to Music', in K. Chapin and A. Clark (eds), *Speaking of Music: Addressing the Sonorous*, New York, Fordham University Press.

Žižek, S. (ed.) (1994) *Mapping Ideology*, London and New York, Verso.

Žižek, S. and Dolar, M. (2002) *Opera's Second Death*, London and New York, Routledge.

Zolov, E. (1999) *Refried Elvis: The Rise of the Mexican Counterculture*, Berkeley and London, University of California Press.

Zon, B. (2000) *Music and Metaphor in Nineteenth-Century British Musicology*, Aldershot, Ashgate.

—— (2007) *Representing Non-Western Music in Nineteenth-Century Britai*n, Rochester, NY, University of Rochester Press.

인명 색인(Name Index)

역자 약력(Translator Profile) (가나다순)

강경훈
서울대학교 음악학 석사과정에 재학 중이며, 경희대학교에서 박준영 교수에게 작곡을 사사했다. 2019년, 독일에서 개최된 제4회 국제 박영희 작곡상(The 4th International Younghi Pagh-Paan Composition Prize 2019)에서 출품한 작품인 《매듭소리》(Maedeup-Sori)로 공동 1등을 수상하였으며, 2018년 제41회 창악회 작곡 콩쿠르에서 최우수상 없는 우수상을 수상하고, 같은 해 TIMF 앙상블에서 주최하는 'Sound on the edge 2'의 작품 공모에 입선하였다. 현재 음악미학연구회 정회원, 음악비평 프로젝트인 멜로스에서 활동 중이다. 인문학, 철학, 종교, 사회학과 과학을 막론하여, 음악과 음악을 둘러싼 세계 다방면에 관심을 갖고 있으며, 음악학 연구를 통해서 세상을 바라보는 더욱 넓은 지평을 개척해나가고자 한다.

강예린
한국예술종합학교에서 음악학 전공과 클래식 기타 부전공으로 예술사 학위를 받았다. 이후 영국 Goldsmiths, University of London의 대중음악연구(Popular Music Research) 전공에서 석사 학위를 취득했다. 현재 서울대학교 인문대학 협동과정 공연예술학 전공에서 박사 과정에 재학하며 대중음악과 극예술형식의 연계, 매체 뮤지컬, 그리고 디지털과 온라인 환경에서의 공연예술에 관심을 두고 연구 활동을 이어가고 있다. 주요 논문으로는 『The Wonderful Wizard of Oz 다시 쓰기: 미국 흑인 뮤지컬과 The Wiz Live』가 있다.

김서림
서울대학교 음악학 석사 학위를 취득하고, 박사과정에 재학 중이다. 이화여자대학교 건반악기과 피아노전공(부전공: 언론정보학)을 졸업하였으며, 동대학원에서 피아노전공 석사학위를 취득하였다. 음악을 사용한 동시대 미술 작품과 미술관에서 음악이 수용되는 양상에 주목하여 연구를 수행하고 있으며, 근래의 음악과 비평에도 꾸준한 관심을 두고 있다. 2021년 한국서양음악학회 차세대음악학자 우수논문상을 수상했고, 서울대학교 학문후속세대 장학생(2021·2022년)으로 선정되었다. [한국창작음악-비평과 해석 사이] 시리즈 2권(관현악: 사람과 세계의 창窓)부터 필진으로 활동하고 있다.

김예림
서울대학교 작곡과 음악이론(부전공: 심리학)을 졸업하고 서울대학교 음악학 박사과정에 재학 중이다. 학부 졸업논문으로 『한국 악기와 서양 악기가 혼합되어 사용된 작품에 관하여』가 있으며, 이를 계기로 현재 음악학 중심에 들어서지 못한 것들에 관심을 두고 있다. 특히 음악에 신경과학적 연결을 시도하는 현대음악에 큰 흥미를 느끼고 있다.

심지영

서울대학교 음악대학 작곡과 이론전공(부전공 미학)을 졸업하고, 동대학원에서 음악학 석사학위를 취득하였으며, 박사과정에 재학 중이다. 2020년 서울대학교 학문후속세대 장학금을 수혜하였고, 2022년 한국서양음악학회 차세대 음악학자 논문 공모에서 『인공지능은 음악적으로 창의적인가?: AI 에밀리 하웰과 이아무스의 음악 연구』로 우수상을 수상하였다. 2022년 세아이운형재단과 함께하는 <오페라 속의 미학> 학술포럼 발표, 2022년 한국작곡가협회가 주관하는 <대한민국 실내악 작곡 제전> 세미나 강연, 서울대학교 연구처 융복합 프로젝트 '음악에서의 AI와 포스트휴머니즘 미학', 서울대학교 의료빅데이터연구센터의 서양음악 전문 연구원으로 재직, 『디지털 혁명과 음악』(모노폴리, 2021) 역자 참여 등 꾸준히 인공지능 및 최신 기술과 융합된 현대음악에 대한 연구와 발표를 진행하고 있다. 현재 서울대학교 작곡과 이론전공 조교로 재직 중이다.

이명지

이화여자대학교 음악대학에서 피아노를 전공하고 서울대학교 음악대학 음악학 석사과정을 수료하였다. 학부 재학 당시, 음악의 모든 영역을 학문적으로 분석하고 탐구하는 음악학에 관심을 가지게 되었다. 중점적으로 연구하는 분야는 음악 미학, 19세기 건반악기 연주곡, 프란츠 리스트이며, 현재 리스트의 후기 작품에서 나타나는 상호텍스트성 미학을 연구하고 있다.

이혜수

성신여자대학교와 건국대학교에서 피아노전공 학사 및 석사를 취득한 후 서울대학교 음악학 석사과정을 수료하였다. 주요 관심 연구 분야는 음악미학, 연주미학, 음악과 경제, 음악사회학으로 세계대전과 관련한 음악 연구를 진행 중에 있다. 제60차 음악미학연구회 학술포럼(2021)에서 발표한 바 있으며, 공저로 『성악곡: 음유와 서정의 화畵』(모노폴리, 2021)와 『디지털 혁명과 음악』(모노폴리, 2021)이 있다.

장유라

중앙대학교 음악대학 피아노과를 졸업하고, 미국 오클랜드 Holy Names 음악대학원에서 피아노 교수학 석사학위를 취득하였으며, 중앙대학교 음악학 박사수료, 중앙대학교 철학과(예술철학전공) 박사학위를 취득하였다. 국내외 다양한 연주 활동을 비롯하여 중앙대학교 · 서울교육대학교 · 국립청주과학대학교 · 전주대학교 등에서 강의하였고, 극동정보대학 초빙교수를 역임하였다. 2011년 한국서양음악학회 학술포럼에서 '리스트 작품에 나타난 음악과 문학의 상호텍스트성 연구-크리스테바의 문학이론을 중심으로'를 발표하였고, <연세음악연구>(2011년 12월호)에 '리스트 <마제파>의 포스트구조주의적 이해'를 게재하였다. 2015년 제112차 한국해석학회 추계 학술발표회에서 '삶의 리듬과 음악의 리듬: 딜타이의 음악이해를 중심으로'를 공동 발표하였다. 철학학회와 음악학회에서 주로 음악해석학에 관한 논문을 발표 · 게재하였으며, (사)음악미학연구회 총서 『그래도 우리는 말해야하지 않는가: 음악의 연주 · 분석 · 작품의 해석』(음악세계, 2018), 『관현악: 사람과 세계의 창窓』(모노폴리, 2019), 『베

토벤의 위대한 유산』(모노폴리, 2020)의 공동저자로 참여하였다. 현재 서울대학교 음악대학 대학원 박사과정을 수료하고 음악학에 대한 연구를 이어가고 있다.

정은지

이화여자대학교 음악대학 관현악과에서 플루트를 전공하고 서울대학교에서 음악학 석사학위를 취득하였다. 음악미학과 음악심리학에 관심을 두고 여러 주제들을 탐색하고 있다. 주요 관심 분야는 19세기 낭만주의 교향곡과 음악미학이며, 2023년 2월 '숭고미(崇高美)의 관점으로 본 브루크너(A. Bruckner)《8번 교향곡》 연구'로 석사논문을 완성하였다. 또한 『전자음악 : 인식과 소통의 감感』(모노폴리, 2022)의 저자로 참여하였다. 현재 서울대학교 관악전공 조교로 재직 중이다.

한상희

중앙대학교 음악대학 작곡과 전공을 졸업하고 서울대학교 음악대학원 음악학 석사 과정에 재학 중이다. 학부 재학 당시 작곡을 하는 것 이외에 음악에 대해 더욱 근본적으로 접근하여 공부하는 것에 관심을 가졌으며, 이를 토대로 음악학을 공부하고 있다. 현재 (사)음악미학연구회에 소속되어 활동을 하고 있다.

음악학
핵심 개념 · 96

발행일 초판 1쇄 2023년 5월 31일
지은이 데이비드 비어드, 케네스 글로스
옮긴이 (사)음악미학연구회
책임편집 이혜진
편집조교 이명지

편집진행 윤영란 · **디자인** 김세린(본문), 김성진(표지)
마케팅 현석호, 신창식 · **관리** 남영애, 김명희

발행처 태림스코어
발행인 정상우
출판등록 2012년 6월 7일 제 313-2012-196호
주소 서울시 은평구 증산로 9길 32 (03496)
전화 02)333-3705 · **팩스** 02)333-3748

ISBN 979-11-5780-367-5-93600